卷中小立亦百年
明清女性畫像文本探論

毛文芳　著

臺灣　學生書局　印行

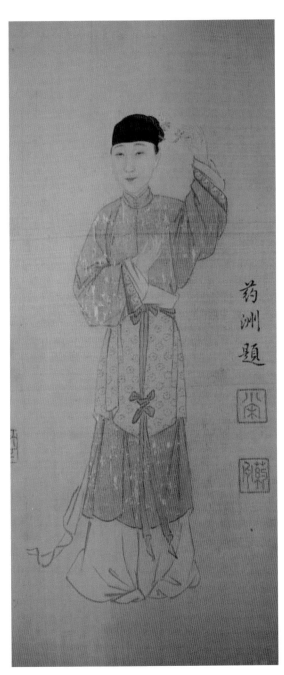

〔圖1〕〔清〕楊晉繪
〈張憶娘簪華圖〉（卷）（局部）
像主：張憶娘

原畫繪成時間：康熙38年己卯（1699）

絹本，設色，畫心：31cm（縱），
116cm（橫），含引首、拖尾總長超過
800cm。畫心有楊晉、蔣深、宋藥洲
、汪士鋐、姜實節、孫暘、張日容、
徐葆光、尤侗等九家題詠

圖版提供／上海楓江書屋楊崇和博士

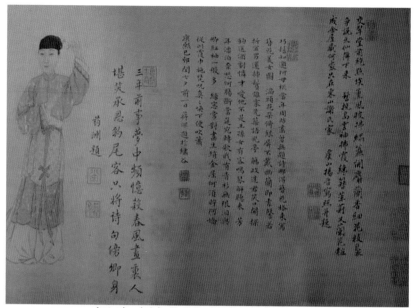

〔圖2〕〔清〕楊晉繪〈張憶娘簪華圖〉（卷）

畫心：像右／楊晉（畫家）、蔣深（畫像持有人）、宋藥洲等三家題詠

鈐印（依上下左右序）：「許漢卿印」、「桃塢」、「繡谷書畫記」、「幽賞」、「子崔氏」、「楊晉之印」、「繡谷」、「蔣深」、「樹存」、「思君十二時」、「小宋」、「藥洲」

圖版提供／上海楓江書屋楊崇和博士

〔圖3〕〔清〕楊晉繪〈張憶娘簪華圖〉（卷）

畫心：像左／汪士鋐、姜實節、孫暘等三家題詠

鈐印（依上下左右序）：「竹下」、「士鋐」、「十年一覺揚州夢」、「萊陽主人」、「行雲流水」、「孫暘」、「赤崖」

圖版提供／上海楓江書屋楊崇和博士

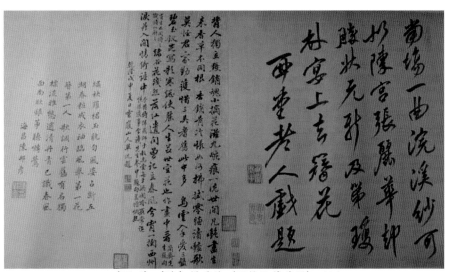

〔圖4〕〔清〕楊晉繪〈張憶娘簪華圖〉（卷）

畫心／尤侗、隔水綾／畢沅、拖尾／陳邦彥共三家題識

鈐印（依上下左右序）：「吳儂」、「西堂老子」、「太史尤氏」、「許漢卿印」（裱綾騎縫）、「□□□□」、「休陽汪杲亭心賞」、「畢沅之章」、「秋颿」、「許漢卿印」（裱綾騎縫）、「陳邦彥印」

圖版提供／上海楓江書屋楊崇和博士

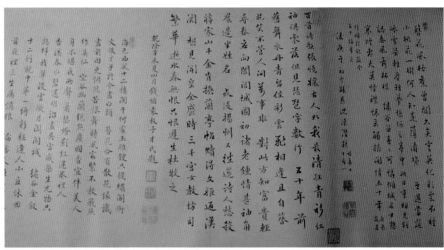

〔圖5〕〔清〕楊晉繪〈張憶娘簪華圖〉（卷）　拖尾／沈德潛、袁枚、陳繩祖三家題詠

鈐印（依上下左右序）：「□不」、「沈碻士」、「可游退谷」、「許漢卿印」（裱綾騎縫）、「己未翰林」、「袁子才」、「錢塘中郎」、「裏佳人兮不能忘」、「潁川」。

圖版提供／上海楓江書屋楊崇和博士

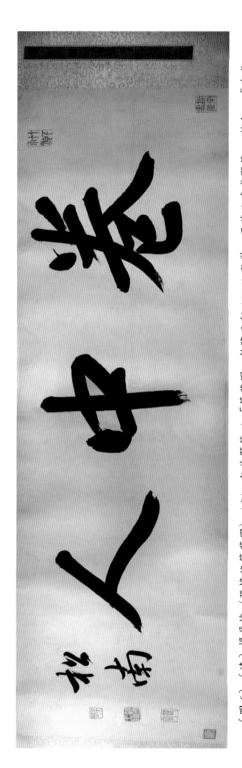

〔圖6〕〔清〕楊孟繪〈張憶娘簪華圖〉（卷）包首題簽／「簪華圖」 乾隆己卯 (1759) 秋裝 西莊王鳴盛題簽／ 鈐印：「鳴盛」

引首「卷中人」／汪士鋐題署 右上鈐印：「竹下小池」，右下鈐印：「松南書屋」、「越國王孫」、「吳郡」、左下依序鈐印：「吳郡」、「越國王孫」、「苔谷」，左下角另鈐一枚鑑藏章：「許漢卿印」　左下角另鈐一枚鑑藏印

圖版提供／上海楓江書屋楊崇和博士

〔圖7〕〔清〕方婉儀繪〈張憶娘簪華圖〉（卷）（局部）

紙本，設色，畫心：34.5cm（縱），134cm（橫），捲尾總長約 500cm。畫心有羅聘乾隆甲辰 (1784) 題記，方氏時已辭世，故畫像或應早於方氏卒年（乾隆己亥，1779）

圖版來源／尊客網址：http://www.zunke.com/result/good/id/2864966(20130109)

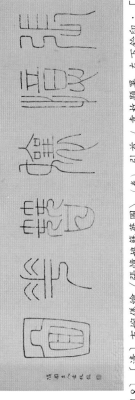

〔圖8〕〔清〕方婉儀繪〈張憶娘簪華圖〉（卷）引首／袁枚題署 左下鈐印：「袁枚」

圖版來源／尊客網址：http://www.zunke.com/result/good/id/2864966(20130109)

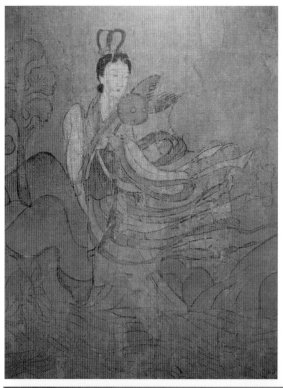

◄〔圖9〕〔東晉〕顧愷之繪
　〈洛神賦圖〉（宋摹本）（局部）
絹本，設色，27.1cm（縱），
572.8cm（橫）
北京故宮博物院藏

▼〔圖10〕〔明〕佚名繪
　〈千秋絕艷圖〉（卷）（局部）
絹本，設色，29.5cm（縱），
667.5cm（橫），北京中國歷
史博物館藏
人物（由右至左）：趙飛燕、
西成公主、崔鶯鶯

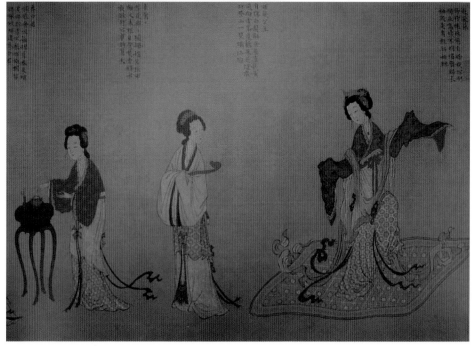

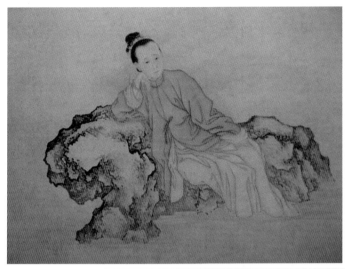

〔圖11〕〔清〕崔錯繪
〈李清照像〉（軸）

絹本，設色，56.7cm（縱）
*56.8 cm（橫）
北京故宮博物院藏
左下款署：「北平崔錯」

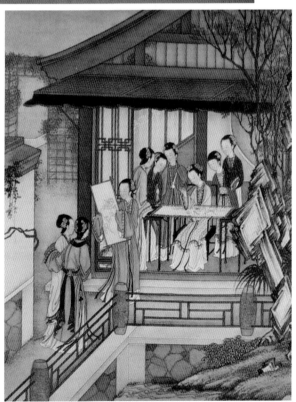

〔圖12〕〔清〕陳枚繪〈月曼清游圖冊〉（冊頁）：十月「文窗刺繡」

絹本，設色，37cm（縱），31.8 cm（橫）　北京故宮博物院藏

畫上鈐清高宗「乾隆御覽之寶」、「古希天子」、「樂善堂圖書記」、

仁宗顒琰等印璽共 60 方

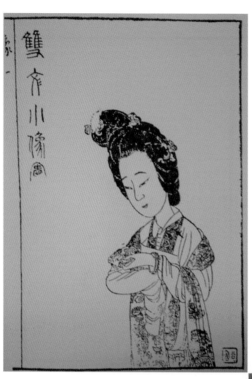

◀〔圖13〕「雙文小像」
張深之校、陳洪綬敘
《張深之先生正北西廂記祕本》
崇禎 12 年刊本

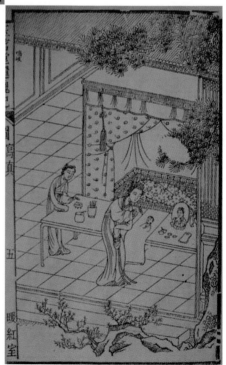

▶〔圖14〕「麗娘寫真」
暖紅室彙刻《牡丹亭還魂記》
萬曆武林刊本

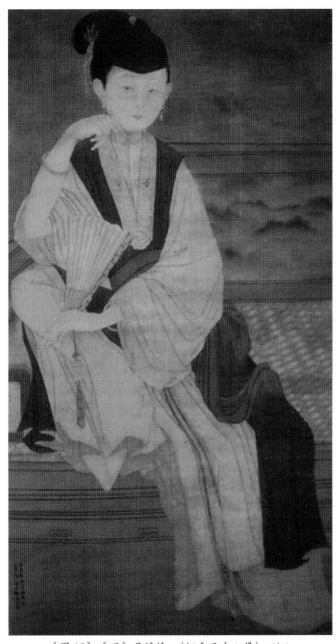

〔圖 15〕〔明〕吳焯繪 〈河東君夫人像〉（軸）
絹本，設色，119.5cm（縱），62.3cm（橫）
美國哈佛大學福格藝術館藏
左下落款：「癸未（崇禎16年，1643）秋，華亭吳焯為河東夫人寫于拂水山莊」

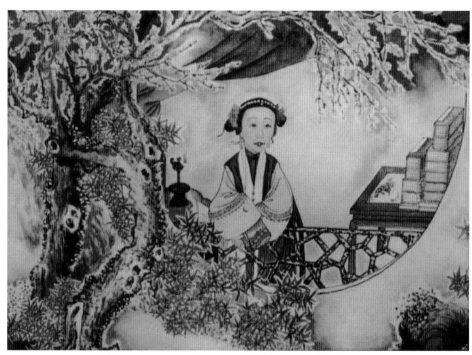

〔圖16〕〔民國〕潘絜茲摹〈西林太清聽雪小照〉
引自 http://tupian.baike.com/...918087_jpg.html(20130515)

圖上方有啟功先生題「聽雪圖」三個大字，並題有雙行小字「西林覺羅夫人小照潘絜茲摹
一九七八年四月啟功」。（按：潘絜茲受李一氓囑託於 1978 年 4 月據《詞學季刊》版本重新繪製此像，收入
李氏收藏裝禎之西泠印社本《東海漁歌》卷首。）

書序：於近世文化視域中 "觀看"

陳廣宏♠

一

　　與文芳教授相識，是在 2006 年 8 月由浙江大學主辦的「明代文學學會第四屆年會」，我還記得她在會上發表的論文是〈觀看自我：明人畫像自題析論〉，而我則有幸擔任此作的評議人。也正是在這次會上，我獲得了文芳教授惠賜的《晚明閒賞美學》與《物·性別·觀看：明末清初文化書寫新探》兩部大作。前者是她博士學位論文的修訂版，後者為她在大學擔任教職後相關研究的結集。細細尋繹，二書既有一以貫之的理路與價值關懷，又顯示了作者研究範疇與詮釋方法的拓展，尤其後一部書稿中，「女性」、「圖像」開始成為其觀照明清文學文化多重面向的重要環節。她還因此以「明清文本中的女性畫像」為專題，連續申請到國科會資助項目。而有關上述明人畫像自題的那一篇論文，其實是她承擔另一國科會研究計畫「明清文人畫像題詠」的一項成果，以此推展的系列計畫成果於 2008 年以《圖成行樂：明清文人畫像題詠析論》為題出版。巧的很，2010 年 8 月在北京首都師範大學舉辦的「明代文學學會第八屆年會」上，我又一次獲得擔任文芳教授論文評議人的機會，這次她的論題是〈明代兩幅群體畫像的觀看：〈杏園雅集圖〉與〈峴山逸老圖〉的文本意

♠　上海復旦大學古籍整理研究所教授兼副所長暨中國古代文學研究中心副主任。

涵〉，從我所感受到的考察意圖來看，當然可以說是之前「明清文人畫像題詠」系列課題的延伸，卻顯然還有關懷群體意識、抒情意涵與權力話語的新焦點。在我們有緣成為學友的這些年，文芳教授始終不懈地同時在明清文人與女性畫像兩翼展開系統而精細的研究，從中我們可以看到她對前沿學術的把握和對實證的堅持，那些曾經關注過的面向，則成為她綜合性視野的取資。

如今，她在明清女性畫像文本方面的研究，經反復修訂，終於結案並交付出版，對於學界來說，實在是一件值得慶賀之事。文芳教授囑我為序，我覺得不敢當，雖然我們在有關中國近世文學文化轉型及女性文學等方面有共同的興趣，但圖像及其與文學的關係並非自己熟悉的領域，我只能將文芳教授的盛情邀約看作是對我們友誼的信任，能借此機會於該成果先睹為快，無疑讓我覓得在新領域學習的高起點進階。

<p style="text-align:center">二</p>

首先，我想就文芳教授一直以來的學術追求談一點感想。從撰作碩士學位論文：《董其昌逸品觀念之研究》開始，應該說，她的學問是取徑於藝術史的美學研究，我猜想，這當中貫注著作為女性學者對於美物雅事的天然興味，畢竟晚明社會對文人士夫特異的文藝表現與審美經驗，具有不可抵抗的魅力。在石守謙、龔鵬程兩位名師的指導下，她的視點不僅聚焦於晚明書畫藝術為代表所凸顯的藝術觀念與境界，而且探入創作主體的生命形態與文化生活習尚。正是在全面梳理一種審美至上的藝術態度流布生活日用諸多層面的過程中，晚明士人身上所體現的以美學觀作為人生觀的時代特性得到了有效的揭示，這或許就是我們想要把捉的近世性特徵之一。

五四新文化運動以來，當我們基於以西方為中心的世界文明演進劃分標準，關注中國近世已發生的話語體系之變，慣於將所謂「小傳統」、「俗文化」、「大眾文化」的發達視作重要指標時，文芳教授則直取唯美雅致的藝術作品之「文心」，考究那些資深練達風雅之士的審美趣味及其文化價值觀，恐

怕要在那裏才能看出最隱微的變化跡象。這不禁讓我聯想到島田虔次氏在《中國近代思維的轉折》一書序言所作的論述：

> 即使是中國的近世，也可以相信，它是與人類歷史的「近世」一致的（而不是人類歷史的「近世」的例外）。而與此同時，我們還必須探求它的徹底的中國式的性格。為了精確地認識和勾畫中國的近世性與近世的中國性這兩方面，必須把握作為近代中國史主體的士大夫的存在性格，這無疑成了本書的中心課題。♠

「中國的近世性」與「近世的中國性」實在是一個很好的提法，它提醒我們，在考察中國近世社會文學文化擔當的主體階層下移，而通俗文藝由邊緣走向中心的同時，千萬不可忽視精英文化的主導地位，至少這個時代「雅文化向俗文化拓展」與「由俗向雅化升」是一體兩面的存在。

因此，文芳教授選擇明清文人與女性畫像文本作為專門的研究對象，既可以看作是之前藝術史之美學研究的深化，更反映了她有意從一種特殊的媒介介入該時代文學文化書寫的詮釋進路。其研究目標，已非一般的圖像與文字之互釋互證，而是集合了性別、物質文化、視覺藝術、近世文學文化思潮傳播與接受，乃至文學社會學等各種視角與手段，進而發掘傳統文化在向近現代內應式轉變中的多元面向與內涵。就本書而言，作者的主旨，即以女性圖像表現至明清所經歷的一系列變遷（包括小說插圖的版畫）為中心線索，聯結像主的相關資料、傳播過程中的文學敘事、畫家及題詠者構成的闡釋史，審視近世社會的女性意識及審美想像，解讀兩性間的觀看及其背後複雜的欲望與權力關係。顯然，這樣一種圖像與文學的跨界研究，有著單單女性文學或仕女畫藝術文本所無法企及的豐富性，亦具有不同於一般圖像與文字互釋互證的縱深關懷。

♠　參見該著卷首作者〈序〉，甘萬萍譯，南京：江蘇人民出版社，2005 年版，第 3 頁。

三

本書的撰述構架，正是圍繞著上述的研究目標，依照明清時代對虛構的與具真實社會身份的女性畫像所開展的文學與歷史敘事，加以分類探討，在個案、類型深細的實證考察基礎上，將其體現的特性及意識形態問題還原到過程性的歷史實體之中。本書作者這些年來由比較宏觀的大敘述轉向個別性研究，自有其方法學的探索，更何況這種個別性研究始終以問題意識扣應其總體的縱深關懷，各個案與類型本身構成互文性，包括「**附編**」的再回應與補足，無論何種類型，皆顯示其作為一種文化符號在歷史層累塑造中的意義。女性畫像在中國有著悠久的歷史，主導這種創作意圖與鑒賞趣味的當然是士大夫文人。問題在於，前代士大夫文人對於女性的欲望，常常掩隱在儒家倫理體系為中心對女性的道德要求之中，即便畫面的實際呈現與創作意圖的宣示有裂隙，在公領域內的觀看，也還是以維護既定社會秩序與道德規範為底限。

至於以色藝為標誌的才女形象成為視覺的焦點，成為敘述的中心，是社會與人性發展到一定階段才出現的。近世社會此類女性畫像文本的驟盛，以男性視角而言，意味著將其對於女性的欲望想像在公共空間予以公開化表現，除了肯定對女性色藝品賞的合法性外，也包含更高層次個性主義之文化價值觀的自我投射，這一點則與「尚情」意識緊密關聯。虛構的文學「**女主角**」類型形象自不必說，屬於兩性家庭關係補充而又身處男性公眾交際網絡中的傳奇性「**姬妾**」，大概最能滿足當時士人一向苦苦尋求的情感和藝術的共鳴。而對於女性而言，亦確能顯現其自我意識的覺醒，諸如對自己所扮演的社會角色及其才性修養的重新認知與發現，儘管這種女性意識的價值標準，歸根結底，仍由男性所賦予，這在那些有權利接受教育的少數精英「**閨秀**」身上，或許可以看得更清楚。有鑒於此，明清女性畫像及其敘事所承載的倫理意義與藝術想像，實為蘊涵社會意識與性別文化演變資訊的富礦，文芳教授以其敏銳的學術眼光，結合相關文獻的細節抉發與西方批評理論的廣泛汲取，為我們提供了深刻而富於啟發性的釋證。

四

　　仍需強調的是，本書是出於一位當代女性研究者立場的古代女性圖像表現與觀看之研究。指出這一點，不可謂無謂：主客體本身皆成為性別研究的資源。從文芳教授在《物・性別・觀看》一書「代序」中特別富於感性色彩的自述中，♠我們確實看到了這一份自覺。作為一個女性主體特有的敏贍、纖細的感受力，加上作為一位現代學者謹嚴周致之省察工夫，而求獲對同性研究客體於男性視域與權力下歷史遭際的「瞭解之同情」，這一種「觀看之觀看」，構成了學術史頗具特色的仲介過程，本書自然是極為珍異的成果。

　　據我所知，文芳教授最近擬欲嘗試將包含畫像在內的圖像與文學之跨界研究，伸展至東亞漢文化圈的朝鮮與日本，一方面可由此探獲更多新材料、新例證，一方面則希冀在更大視野的拓闢中，通過與國外同行學者的交流合作，不斷發現新問題，探索彼此存在的差異，以及思想、技藝的鏈結方式，並建構相應的詮釋方法，從而在整個東亞區域內進一步深究近世文學文化的轉型現象，這讓我們充滿期待。繼續開發這樣的研究課題，一定會有意想不到的收穫。

<div style="text-align: right">2013 年 5 月 28 日於復旦光華樓</div>

♠　詳參該書卷首〈豔紫荊的窗口〉（代序），臺北：臺灣學生書局，2001 年版，第 I-IV 頁。

卷中小立亦百年：
明清女性畫像文本探論

～簡 目～

～總　目～

第三編　閨秀

一個閨閣的視角：顧太清（1799-1877）的畫像題詠 ……………… 309

導論編

女子寫真：視覺化的魅影流動*

一、女性畫像的歷程

㈠晉唐的畫蹟與文獻

中國女性畫像的傳統由來已久，早期畫蹟有東晉顧愷之所繪三種，其中〈列女仁智圖〉、〈女史箴圖〉〔圖1〕二圖為早期典型，是以文字為本的圖說手卷，美麗女子並非主要的描

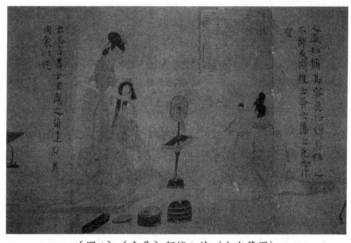

〔圖1〕〔東晉〕顧愷之繪〈女史箴圖〉

♣ 本文摘錄拙著《物·性別·觀看——明末清初文化書寫新探》（臺北：臺灣學生書局，2001 年）第Ⅳ篇〈寫真：女性魅影與自我再現〉與第Ⅴ編〈青樓：遊戲、品鑑、權力論述〉二文之部分內容而來，前文曾修改擴成〈明清文本中的女性畫像〉一文，發表於「元明清詩詞歌賦與中國文化國際學術研討會」（香港：香港大學中文系主辦，2002 年 1 月 17-18 兩日，經審查評等，獲學術論文一等獎）。今以本書全幅架構之計，筆者摘錄二文之部分章節為底稿，擴充改寫修訂而成今導論乙篇，謹此說明。

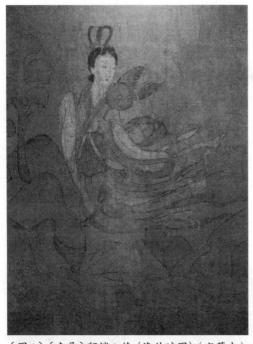

〔圖2〕〔東晉〕顧愷之繪〈洛神賦圖〉（宋摹本）

繪對象，具有表達女性楷模與委婉勸誡的教化目的；另一幅〈洛神賦圖〉〔圖2〕，始以豐富的想像力繪就一個文學才筆下的水神。到了唐代張萱、周昉等畫家繪製的〈搗練圖〉、〈簪花仕女圖〉、〈虢國夫人出遊圖〉，雖同於顧氏前兩種畫蹟，以描繪宮廷貴族生活為主，然訴求不同，張、周筆摹女性搗練、嬉遊、出行等多樣化遊樂活動，呈現宮中女性的群體姿態〔圖3〕，大致呼應著南朝宮體詩的內容。❶唐畫有一幅〈宮中圖〉長卷，附圖這段畫面十分有趣，畫中一位豐肌袒肩的宮女正在滌足，身旁多名侍女備齊香奩脂粉，待欲妝之〔圖4〕，❷紀錄著宮中的常態性活動。男性畫工為宮中嬪妃畫像，以供皇帝選御，早在漢代已有，昭君出塞的悲劇，據傳是畫工在寫真畫像上動了手腳的結果。❸時代久遠，早期畫蹟多已散佚，

❶ 南朝宮體詩，是中國男性文人對女子身體、用物等細節付以關注的早期文學型式，與早期仕女畫對女性身姿形態的仔細描繪，相當接近。關於宮體詩的探討，詳參林文月撰〈南朝宮體詩研究〉，收入《澄輝集》（臺北：洪範書店，1983年），頁139-221。另參張淑香撰〈三面夏娃──漢魏六朝詩中女性美的塑像〉，收入氏著《抒情傳統的省思與探索》（臺北：大安出版社，1992年），頁127-162。

❷ 周文矩摹唐人〈宮中圖〉卷，首段便是一位男性畫工，正在為一位頭載重樓花冠的宮女畫寫真。參見《中國美術全集》（臺北：錦繡出版社，1989年）繪畫編2「隋唐五代繪畫」，頁122。

❸ 關於昭君故事，據載：「元帝後宮既多，不得常見，乃使畫工圖形，按圖召幸之。皆賂畫工，多者十萬，少者亦不減五萬。獨王嬙不肯，遂不得見。後匈奴入朝，求美人為閼氏，于是上按圖以昭君行。及去召見，貌為後宮第一，善應對，舉止閑雅，帝悔之而名

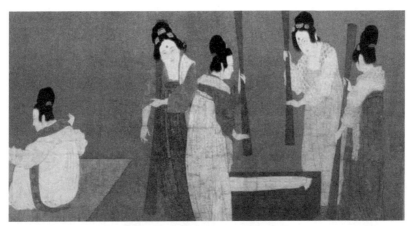

〔圖3〕〔唐〕張萱繪〈搗練圖〉

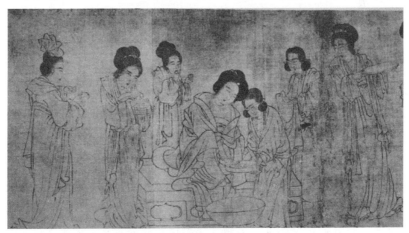

〔圖4〕〔五代〕周文矩摹唐人〈宮中圖〉

籍已定，帝重失信于外國，故不復更人，乃窮竟其事，畫工毛延壽等皆棄市。」這段紀錄，出於《西京雜記》，《樂府解題》因之。然昭君事，亦有他種說法，《野客叢書》對此有所論辯。詳參胡鳳丹《青冢志》卷二「紀實」。收入〔清〕蟲天子輯《香艷叢書》（臺北：文史哲出版社・古亭書屋印行，1973年初版）第九冊，頁5080-5081。另關於昭君形象的變化，可參看張高評撰〈王昭君形象之流變與唐宋詩之異同──北宋詩之傳承與開拓〉，該文為「世變與創化──漢唐、唐宋轉換期之文藝現象」研討會會議論文，臺北：中央研究院中國哲所主辦，2000年），頁487-526。又可參看魏光霞撰〈試觀男性文化典律下昭君形象的扭曲〉，《國文天地》第10卷第1期，1994年6月，頁14-26。

現存畫蹟多集中在晉唐時期，為女性畫像奠下了重要的畫史基礎。

女性畫像的文獻記錄開始得並不晚，唐代幾則女子寫真的記載，繪畫的意圖尤富傳奇色彩。晚唐女畫家薛媛曾自畫寫真，《全唐詩》收其〈寫真寄夫〉詩：

> 欲下丹青筆，先拈寶鏡寒（一作端）。已經（一作驚）顏索寞，漸覺鬢凋殘。淚眼描將易，愁腸寫出難。恐君渾忘卻，時展畫圖看。

詩的內容欲挽回另結新歡的夫婿，在該詩前的小序，載錄了這件事的緣由：

> 南楚材旅游陳，受潁牧之眷，欲以女妻之，楚材許諾。因託言有訪道行，不復返舊。薛媛善畫，妙屬文，微知其意，對鏡圖形，為詩寄之。楚材大慚，遂歸偕老。里人為語稱之。

里人語云：當時婦棄夫，今日夫棄婦。若不逞丹青，空房應獨守。❹善畫的薛媛，成功地對鏡描繪圖形，以自畫像挽回夫婿的心。晚唐范攄的《雲溪友議》亦對此有所紀錄曰：

> 濠梁人南楚材者，旅游陳潁。歲久，潁守慕其儀範，將欲以子妻之。楚材家有妻，以受潁牧之眷深，忽不思義，而輒已諾之。遂遣家僕歸取琴書等，似無返舊之心也。或謂求道青城，訪僧衡岳，不親名宦，唯務玄虛。其妻薛媛，善書畫，妙屬文，知楚材不念糟糠之情，別倚絲蘿之

❹ 參見《全唐詩》（北京：中華書局，1985 年）第 23 冊，卷 799，頁 8991。筆者探查唐代女性畫像的文獻紀錄，考得薛媛、崔徽、荊娘三人的自寫真，以及《全唐詩》、《麗情集》、《元積集》之文獻出處，得益於衣若芬撰〈北宋題仕女畫詩析論〉，收入鍾彩鈞主編：《傳承與創新——中央研究院中國文哲研究所十周年紀念論文集》（臺北：中研院中國文哲所籌備處，1999 年 12 月），頁 28-32，讓筆者有了具體考察的方向，又部分文獻得自楊玉成教授賜知，於此一併致謝。

勢，對鏡自圖其形，并詩四韻以寄之。楚材得妻真及詩範，遽有雋不疑之讓，夫婦遂偕老焉。里語曰：「當時婦棄夫，今日夫離婦。若不呈丹青，空房應獨守。」薛媛〈寫真寄夫詩〉曰：「欲下丹青筆，先拈寶鏡端。已驚顏索寞，漸覺鬢凋殘。淚眼描將易，愁腸寫出難。恐君渾忘卻，時展畫圖畫。」❺

本事與詩文略有異同。另一位女性崔徽則是悲劇，張君房《麗情集》載道：

唐裴敬中為察官，奉使蒲中，與崔徽相從。敬中回，徽以不得從為恨，久之成疾，自寫其真以寄裴曰：「崔徽一旦不如卷中人矣」。❻

曾慥所記崔徽故事，較為詳盡：

蒲女崔徽，同郡裴敬中為梁使蒲，一見為動，相從累月，敬中言還，徽不得去，怨抑不能自支。後數月，敬中密友知退至蒲，有丘夏善寫人形，知退為徽致意於夏，果得絕筆，徽捧書謂知退曰：「為妾謝敬中，崔徽一旦不及卷中人，徽且為郎死矣。」明日發狂，自是稱疾，不復見客而卒。❼

❺ 范攄：《雲溪友議》，收入《唐五代筆記小說大觀》（上海：上海古籍出版社，2000年），卷上，頁 1262。

❻ 〔宋〕張君房：《麗情集》〈卷中人〉，收入《筆記小說大觀》（臺北：新興書局，1974 年）第五編第 3 冊，頁 1646。

❼ 參見〔宋〕曾慥編《類說》卷 29《麗情集·崔徽》，收入《文淵閣四庫全書》（臺北：臺灣商務印書館，1983 年景印）873 冊，總頁 488 上。曾慥的敘述，概係根據〔唐〕元稹〈崔徽歌〉的文字而來。元稹〈崔徽歌〉曰：「崔徽，河中府娟也。裴敬中以興元使蒲洲，與徽相從累月，敬中便還。崔以不得從為恨，因而成疾。有丘夏善寫人形，徽托寫真寄敬中曰：『崔徽一旦不及畫中人，且為郎死。』發狂卒。」參見《元稹

據《全唐詩》收錄元稹〈崔徽歌〉題下有注云：

> 崔徽，河中府娼也。裴敬中以興元幕使蒲州，與徽相從累月，敬中便還，崔以不得從為恨，因而成疾。有丘夏善寫人形，徽托寫真寄敬中，曰：崔徽一旦不及畫中人，且為郎死，發狂卒。」詩云：「崔徽本不是娼家，教歌按舞娼家長。使君知有不自由，坐在頭時立在掌。有客有客名丘夏，善寫儀容得恣把。為徽持此謝敬中，以死報郎為□□。」（卷423，頁4652）

幾段記錄稍有出入，張君房所記為崔徽自寫真，曾慥與《全唐詩》所記為託人寫形，但是崔徽以自我畫像作為愛情的告白與控訴的故事主軸未變。唐代詩人李涉〈寄荊娘寫真〉詩曰：

> 願分精魄定形影，永似銀壺挂金井。召得丹青絕世工，寫真與身真相同。……畫圖封裹寄箱篋，洞房豔豔生光輝。良人翻作東飛翼，卻遣江頭問消息。……恨無羽翼飛，使我徒怨滄波長。開篋取畫圖，寄我形景與客將。❽

李涉揣摹荊娘在空閨獨守的清寂中，執筆描丹青，封裹寄給遠去他方的良人，寫真可作為真人的替身，不可或忘。

晚唐時期像薛媛、崔徽、荊娘一樣的妻子寄畫給丈夫似已漸成風氣，陸龜蒙〈襲美以魚牋見寄因謝成篇〉說：「好將花下承金粉，堪送天邊詠碧雲。見倚小窗親襞染，盡圖春色寄夫君。」（卷624，頁7178）鍾輻〈卜算子慢〉說：「抽金釵，欲買丹青手。寫別來，容顏寄與，使知人清瘦。」（卷891，頁

集》（臺北：漢京文化事業公司，1983年）〈外集〉卷7，頁696。

❽ 參見同註❹，《全唐詩》第14冊，卷477，頁5424-5425。

10071）這些載錄著女性畫像的文獻，不約而同地，皆充滿著情愛失落的焦慮，女性將自己的命運、才華或創作力，寄託於一幅虛構的丹青畫像，欲以之取代不在現場的肉身自己，最終還能遂其所願，似乎證明著畫像比真人更加永恒，使得繪畫與真實之間的界限因而模糊了起來。

(二)宋元以降的載錄

宋代開啟了為皇帝后妃立像的傳統，宋仁宗、神宗二后，均有南薰殿舊藏的造像，採取與宋太祖趙匡胤相同的側像取角，端整靜止的坐姿，忠實紀錄了皇后母儀天下的形像〔圖 5-1、圖 5-2〕。❾元世祖忽必烈的皇后造像，與宋后畫

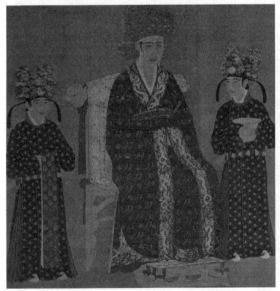 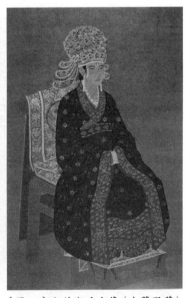

〔圖 5-1〕宋仁宗后坐像（南薰殿藏）　　　〔圖5-2〕宋神宗后坐像（南薰殿藏）

❾ 對於歷代皇帝肖像畫威儀描繪的探源、以及以明太祖畫像為個案的討論，可參見潛齋撰〈明太祖畫像考〉，《故宮季刊》卷 7 第 3 期，1973 年春，頁 61-75（後附圖版）。另宋太祖、以及仁宗、神宗兩代皇后的肖像，請詳見沈從文編著、王㑖增訂《中國古代服飾研究》（臺北：臺灣商務印書館，1993 年臺灣版），頁 378、380、381 等三幅畫像。

像相較，轉向正面，更明晰地傳達了端嚴威儀的訴求。到了明代，半身后妃或
貴族女子的端坐肖像，多採取正面中央對稱性構圖，主角視線直視觀者，塑造
一個展現端儀與耀示財富的典型〔圖6-1、圖6-2〕。

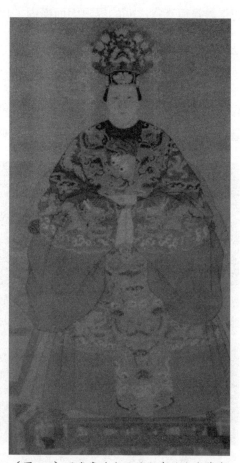

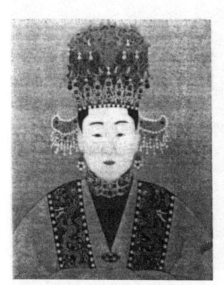

〔圖6-1〕明代半身后妃像　　　　〔圖6-2〕明代貴族女子的全身端坐肖像畫

　除后妃之外，仕女畫像風氣的文獻紀錄亦始於宋代，《宣和畫譜》載：

　　婦人童氏，江南人也。莫詳其世系。所學出王齊翰，畫工道釋人物。童
　　以婦人而能丹青，故當時縉紳家婦女往往求寫照焉。有文士題童氏畫詩

曰：林下材華雖可尚，筆端人物更清妍。如何不出深閨裡，能以丹青寫外邊？❿

文字載錄著縉紳婦女競求寫照的風氣，童氏還是一名能為人寫真的女性畫家。名妓與才女的畫像紀錄，亦開始於此時。洪邁《容齋詩話》記曰：「莫愁者，郢州石城人。今郢有莫愁村，畫工傳其貌，好事者多寫寄四遠。」⓫陶宗儀《輟耕錄》亦云：

> 蘇小小，見諸古今吟詠者多矣，而世又圖寫以玩之，一何動人也如此哉？……余嘗記〈虞美人〉長短句云：「槐陰別院宜清書，入坐春風秀。美人圖子阿誰留，都是宣和名筆內家收。鶯鶯燕燕分飛後，粉淡梨花瘦。只除蘇小不風流，斜插一枝萱草鳳釵頭。」亦蘊藉可喜，乃元遺山先生所作也。⓬

莫愁與蘇小小皆為錢塘歷史名妓，為名妓寫真以追憶一代風流，而「好事者多寫寄四遠」、「世圖寫以玩之」，則可滿足世俗的窺視慾。為歷史名妓繪像的風氣，顯然歷久不衰，今有道光年間為六朝名妓莫愁、光緒年間為唐妓薛濤製箋圖的石刻畫像流傳，可供參考。⓭

后妃、仕女、名妓之外，還有才女畫像。據況周頤《蕙風詞話》曰：

> 易安居士三十一歲小像立軸，藏諸城某氏。諸城，古東武，明城鄉里

❿ 參見《宣和畫譜》卷 6，「女仙圖一」條，收入《畫史叢書》（臺北：文史哲出版社，1983 年）第一冊，頁 441。

⓫ 參見《容齋詩話》卷 3，收入吳文治主編《宋詩話全編》（南京：江蘇古籍出版社，1998 年），冊 6，5620。

⓬ 參見《輟耕錄》，宋入施蟄存、陳如江輯錄《宋元詞話》（上海：上海書店，1999年），頁 746。

⓭ 二圖參見同註❷，《中國美術全集》繪畫編 19，「石刻線畫」冊，圖 118、127。

也。余與半塘各得模本。易安幽蘭一枝（半塘所藏，改畫菊花），右方政和
甲午，德父題辭（「清麗其詞，端莊其品。歸去來兮，真堪偕隱」）。左方吳寬、
李澄中各題七絕一首，按沈匏廬先生濤《瑟榭叢談》「長白普次雲太守
俊，出所藏元人畫李易安小照索題，余為賦二絕句」云云，未知即此本
否？（易安別有荼䕷春去小影。）

元代已有畫家為李清照繪像，作者雖未針對圖畫本身作太多細節的描繪，但述
及李清照三十一歲立像的畫面：或手執幽蘭，或拈菊，一方題有畫像贊辭，另
一方則題七絕一首，這種充滿文學氣息的畫面設計，是畫家對文學才女的一種
形塑手法〔圖7-1、圖7-2〕。❹

〔圖7-1〕李清照畫像版畫（執蘭）

〔圖7-2〕李清照畫像版畫（拈菊）

❹ 王鵬運《四印齋所刻詞》（上海：上海古籍出版社，1989年）收《漱玉詞》，卷首有李清
照小像，正是手拈折枝菊花。另種造形為手持幽蘭一株者，亦經常可見，如沈立冬、葛
汝桐主編《歷代婦女詩詞鑑賞辭典》（北京：中國婦女出版社，1992年）卷首冠圖。

二、明清時期女性畫像的盛況

(一)人物畫沈寂後復興

　　中國的女性畫像，除了作為母儀天下的后妃肖像外，晉唐宋元以來，少數流傳後世的畫蹟多為群像構圖。明以後，女性畫像的表現有所轉變，逐漸興起以女性單獨個像的描繪，如明初吳偉擅繪歌妓，曾為當時名妓武陵春繪製一幅畫像：〈武陵春圖〉〔圖 8〕，畫家將武陵春的身形置於書卷桌案佈設的文房中，全畫瀰漫著文藝氣息。吳偉另繪有〈歌舞圖軸〉，歌妓在畫幅下段，上段一半的畫幅，題滿當時文士觀畫的詩文。另一幅〈鐵笛圖卷〉，一位文士端坐，

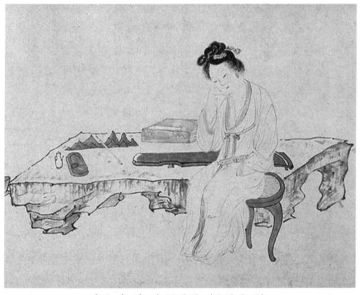

〔圖 8〕〔明〕吳偉繪〈武陵春圖〉

兩位明艷歌妓陪侍一旁。⓯隨著戲曲小說的刊刻流行，版畫插圖亦有類似的構圖，女子單獨的個像：「寫真」、「小照」，躍為版面圖繪的新對象，女子不再只是眾多織布、搗練、嬉遊群體中的一部分，而是

⓯ 吳偉〈武陵春圖〉、〈鐵笛圖卷〉，詳參《中國繪畫史圖錄》（上海：上海人民美術出版社，1997 年）下冊，頁 536、534。〈歌舞圖軸〉參見同註❷，《中國美術全集》，繪畫編 6「明畫上」，附圖 121。

個別的展演：或執筆握管倚坐石上，或於書案前讀書觀畫，或填詞作詩，或靜思佇立，以寫真形式呈現單一女子的容姿。

女性畫像為人物畫的一支，人物畫是中國畫史久遠的傳統，更早於山水花鳥等畫科，郭若虛曾曰：「若論佛道人物，士女牛馬，則近不及古；若論山水林石，花竹禽魚，則古不及近。」❻當中國畫聖顧愷之在為洛神勾勒「緊密連綿、循環超忽」一如春蠶吐絲的線描時，❻山水還只在「水不容泛、人大於山」的稚拙階段。受到理學與文人畫思想的影響，宋代以後，中國畫史視野產生了根本的改變，人物畫開始沈寂，將主流讓位給山水畫科，長久的寫實人物畫傳統，被強調寫意的文人畫擠壓到民間，成為職業畫系統之一環。余紹宋的一段話，正道出其中關鍵：

> 陶宏景曾作《圖象集要》，見於南史本傳。傳唐時有《采畫錄》一書，見於鄭漁仲《通志藝文略》，今並不傳，其後著論及之者極鮮。……畫法之興，本起於寫貌人物，後人徒以俗工傳真，遂使此法為士夫所不屑道，深可慨也。❽

在一大段人物畫沈寂的漫長時代裡，晚明開始重拾人物畫的遺緒，以久遠的古畫為依據，創作史無前例的嶄新意象，❾其中寫照是晚明人士、贊助者與觀眾所極感興趣的題裁。

❻ 參見郭若虛撰《圖畫見聞志》卷一「論古今優劣」條。收入同註❿，《畫史叢書》，頁160。

❻ 顧愷之的人物線描，畫論家唐代張彥遠謂其「緊密連綿、循環超忽」（《歷代名畫記》），而元代湯垕謂其「如春蠶吐絲」（《畫鑑》）。

❽ 詳參余紹宋《書畫書錄解題》（臺北：臺灣中華書局，1980 年 11 月二版）（上）卷二，元王繹「寫像祕訣并采繪錄」提要，頁31。

❾ 參見楊新、班宗華等人合著《中國繪畫三千年》（臺北：聯經出版公司，1999 年），高居翰撰「元代」部，頁148。

(二)傳神理論的成熟

　　清畫論家范璣認為人物畫家應有紮實的技法，元代倪瓚雖畫空山無人、蕭疏荒寒的山水景象，仍能為顧阿瑛寫照，明代大家及文門諸子，亦在山水人物兩方，猶多擅場。但山水、人物確然是兩種畫科，「專家既分，趨向亦異」，以致於山水家畫人物，鮮能合度，而人物家畫山水亦多窘態。❷為生人寫真，為死者寫遺容，圖寫真容，稱為「寫真」。關於寫真畫法，早期不曾專論，附在各種畫論之中，元代以後，開始有王繹《寫像祕訣》的專著出現，明末清初以後逐漸多了起來。❷肖像畫的流行，之所以能打破沈寂，將隱伏的職業傳統重新活絡起來，這與明清寫真的理論建立有很大關係，以下筆者試圖鉤稽明清的傳神理論。

　　米芾曾曰：「老子乃作端正塑像，戴翠色蓮華冠，手持碧玉如意。此蓋唐為之祖，故不敢畫其真容」，❷唐人視老子為其始祖，宛如帝王，對極崇敬的對象，不敢直畫面容，如同不敢直呼其名一樣。儘管如此，形貌逼肖仍為肖像畫最具考驗之處。❷肖像畫是人物畫中特別強調近身取景的一種畫法，其中一個很大的難題，就是形貌的處理，王繹的肖像專論《寫像祕訣》云：

　　　　先蘭臺庭尉，次鼻準，鼻準既成，以之為主。……次人中，次口，次眼

❷　參見清范璣〈過雲廬畫論〉，收入俞劍華編著《中國畫論類編》（上）（臺北：華正書局，1984 年），頁 542。

❷　元代開始便有王繹〈寫像祕訣并采繪錄〉一冊（參見同註❽，余氏提要）。明代周履靖亦有《天形道貌》一書論畫人物，〔清〕蔣驥《傳神祕要》更有許多技術性討論，是一位經驗老道的人物寫照畫家。另外，沈宗騫《芥舟學畫編》，亦對於傳神之祕，盡發無遺。參見同上註，《中國畫論類編》（上），第四編「人物」所收各書。

❷　參見米芾《畫史》「蔡駟子駿家」條。參見同註❻，《景印文淵閣四庫全書》第 813 冊「子部・藝術類・書畫之屬」，頁 813-817。

❷　〔清〕范璣：「則惟寫真一以逼肖為極則，雖筆有脫化，究爭得失於微茫，其難更甚他畫。」參見同註❷。

堂，次眼，次眉，次額，次頰，次髮際，次耳，次髮，次頭，次打圈，
打圈者面部也。必宜如此，一一對去，庶幾無纖毫遺失。❷

肖像畫理論有很大部分在探討臉部形貌的描繪，對於臉部輪廓與五官的勾畫與
配置，必需一一對照像主，「無纖毫遺失」。以此而論，寫照應有很大程度是
建立在對面寫生的基礎上，譬如蔣驥《傳神祕要》云：

> 傳神最大者，令彼隔几而坐，可遠三四尺許，若小照可遠五六尺許，愈
> 小愈宜遠，畫部位或可近，畫眼珠必宜遠。凡人相對而坐，近一二尺，
> 則相視不用目力，無力則無神，能遠至丈許，或至數丈，人愈遠相視愈
> 有力，有力則有神……。❷

這段描述還原了一個寫生的場景，有畫家、被畫者，以及中間距離的斟酌。但
是肖像畫要「逼肖」，要「寫真」，「真」者為何？要「肖」者何？「肖」與
「真」究竟意指什麼？仍有很大的解釋彈性。有趣的是，幾乎肖像畫論在講究
形貌逼肖的同時，卻又經常要降低這個原則，沈宗騫曰：

> 畫法門類至多，而傳神寫照由來最古……。不曰形，曰貌，而曰神者，
> 以天下之人形同者有之，貌類者有之，至於神則有不能相同者矣。作者
> 若但求之形似，則方圓肥瘦，即數十人之中，且有相似者矣，烏得謂之
> 傳神？今有一人焉，前肥而後瘦，前白而後蒼，前無鬚髭而後多髯，乍
> 見之或不能相識，即而視之，必恍然曰，此即某某也。蓋形雖變而神不

❷ 《寫像祕訣》為〔元〕王繹所撰，王繹本人即能寫真，曾將寫真的祕訣與采繪法，傳綬
　給陶宗儀，辛賴《輟耕錄》而保留下來。本文收入同註❷，《中國畫論類編》（上），
　頁 485-489。

❷ 參見蔣驥《傳神祕要》，收入《美術叢書》（臺北：臺灣藝文印書館，1975 年 11 月初
　版）第九冊，頁 31，「傳神以遠取神法」。

變也。故形或小失，猶之可也，若神有少乖，則竟非其人矣。❷

上文說明了肖像畫另名「傳神」而不曰傳形、傳貌的理由，僅憑方圓肥瘦的形貌，無法分辨某人，而人隨著年歲增長，形貌會變，惟神不變。

以「傳神」作為肖像畫的核心，早在北宋東坡就有如下看法：

傳神與相一道，欲得其人之天，當於眾中陰察之。今乃使人具衣冠坐，注視一物，彼斂容自持，豈復見其天乎？……道子畫人物，如以燈取影，逆來順往，旁見側出。……所謂游刃有餘，運斤成風。❷

東坡「以燈取影」譬喻肖像畫家應著重像主的活力，而非一個斂容自持、呆滯不動的靜物。宋陳造進一步補充：

使人偉衣冠，肅瞻眂，巍坐屏息，仰而視，俯而起草，毫髮不差，若鏡中寫影，未必不木偶也。著眼於顛沛造次、應對進退、顰頓適悅、舒急倨敬之頃，熟想而默識，一得佳思，亟運筆墨，兔起鶻落，則氣王而神完矣。……張橫浦則曰：「孔門弟子能奇怪，畫出當年活聖人」。所以詠「子溫而厲，威而不猛，恭而安」也。❷

陳造一樣反對偉衣肅瞻的木偶取像法，畫家要將像主置於其個人「顛沛造次、應對進退、顰頓適悅、舒急倨敬」的種種行動中，寫其神韻。以孔子為例，若能傳達出其「溫而厲，威而不猛，恭而安」的神韻，就宛如以畫筆使孔子復活

❷ 參沈宗騫《芥舟學畫編》「傳神總論」，參同註❷，《中國畫論類編》（上），頁512-513。

❷ 參蘇軾〈傳神記〉及〈書吳道子畫後〉，參同註❷，《中國畫論類編》（上），頁454-455。

❷ 參見陳造〈江湖長翁集論寫神〉，參同註❷，《中國畫論類編》（上），頁471。

一般，這個過程必需「熟想默識」的工夫。東坡、陳造的傳神觀，為後世的肖像畫奠下理論基礎。元代王繹與清代蔣驥、沈宗騫等人的肖像畫論均不出其右：

> 彼方叫嘯談語之間，本真性情發見，我則靜而求之。……近代俗工，膠柱鼓瑟，不知變通之道，必欲其正襟危坐，如泥塑人，方乃傳寫。❷⑨

> 畫者須於未畫部位之先，即留意其人，行止坐臥，歌詠談笑，見其天真發現，神情外露，此處細察，然後落筆，自有生趣。❸⓪

> 凡人有意欲畫照，其神已拘泥。我須當未畫之時，從旁窺探其意思，彼以無意露之，我以有意窺之，意思得即記在心上。……若令人端坐後欲求其神，已是畫工俗筆。❸①

> 今之寫照者，令人正襟危坐，刻意摹擬，或竟日不成，或屢易不就，不但作者神消氣沮，即坐者亦鮮不情怠意闌。縱得幾分相似，不失之板滯，即流於堆垛。❸②

王、蔣、沈等人，繼續就「熟想默識」的觀念進一步發揮，沈宗騫以為：「天下之人無一定之神情」，畫家需對無意之動態人物，於靜中細察，蔣「意思得即記在心上」、沈的「活法」，將傳神理論帶離了對面寫生的模式，甚而，將正襟危坐、刻意摹擬的對面寫生，視為畫工俗筆。寫真傳神，就是要捕捉神韻，這是肖像畫家的最高理想。

❷⑨ 參見王繹《寫像祕訣》，同註㉔，頁485。
❸⓪ 參見同註㉕，「傳神以遠取神法」條，頁31。
❸① 參見同註㉕，「點睛取神法」，頁32。
❸② 參見《芥舟學畫編》「活法」，同註㉖，頁528。

　　肖像畫在明清以後發展出來的傳神觀，如此便與宋代以來的文人寫意傳統連繫了起來。

(三)為女子傳神

　　女子寫真同屬於人物畫範疇，仍以傳神為第一要務，徐燉曰：

> 畫家人物最難，而美人為尤難。綺羅珠翠，寫入丹青易俗，故鮮有此技名其家者。……實父作箜篌美人，淡妝濃抹，無纖毫脂粉氣。❸

仇英的箜篌美人，雖淡妝濃抹，為何卻無一點脂粉氣？顯然畫美女，並非為一板滯泥人添上綺羅珠翠即可。肖像畫既要超越「形貌」，以「傳神」為最高理想，「傳神」的原則同樣亦適用於女子寫真。《宣和畫譜》曰：

> 至於論美女，則蛾眉皓齒如東鄰之女；壞姿艷逸如洛浦之神；至有善為妖態，作愁眉、啼粧、墮馬髻、折腰步、齲齒笑者，皆是形容見於議論之際而然也。❸

「形容見於議論之際」，不禁讓我們回想起宋代陳造所言：「著眼於顛沛造次、應對進退、颦嫣適悅、舒急倨敬之頃，熟想而默識」，摹寫人物神韻，仕女畫家一樣要在女子的言行動態中，觀察與捕捉女性神韻。元代湯垕亦云：

> 仕女之工，在於得其閨閣之態。唐周昉、張萱，五代杜霄、周文矩，下及蘇漢臣輩，皆得其妙。不在施朱傅粉，鏤金佩玉，以飾為工。余嘗見宮女圖，文矩筆也，置玉笛於腰帶中，目觀指爪，情意凝佇，知其有所

❸　參徐燉《紅雨樓題跋》，轉引自同註❷，《中國畫論類編》（上），頁492。
❸　參見同註❿，《宣和畫譜》卷五，「人物敘論」，頁425。

思也。㉟

湯垕與明徐熥同樣認為，仕女的美感，絕對不在朱粉羅翠佩飾之美，閨閣神韻
的表現，在於「有所思」的情意凝佇。這個意見，將郭若虛「威重儼然之色，
使人見則肅恭有歸仰心」的垂教觀念加以扭轉，而朝向抒情女子的形象表現。

　　肖像畫家通過人物動態描寫和環境佈設的渲染與刻畫，烘托人物的性格。
以明末曾鯨的肖像畫為例，曾鯨曾為畫家王時敏繪製一幅 20 歲小像〔圖 9〕，
畫中男子與讀者正面眼神交會，身體為衣袍所包覆，面部神情栩栩刻畫，善於
捕捉人物的姿態語言，以及空間
佈白巧妙處理，將紀念性轉為觀
賞性，傳統的肖像畫被推向一個
新的水平。同樣地，清人崔鏏繪
〈李清照像〉〔圖 10〕，為李清
照倦倚湖石的小景，畫面除了一
塊湖石之外，無其他襯景，李清
照身著寬適樸素的袍服，沒有華
麗的奩飾，右手支腮的身姿，不
作妖嬈的聯想，畫家似乎要塑造
一位尋繹文思而略帶憂容的才
女，在女性畫像的傳統中，迥異
於薛媛、崔徽自憐性的寫真，亦
非充滿情色窺探的名妓寫真，李
清照畫像，形塑的是一個文學才
女優雅的典型。

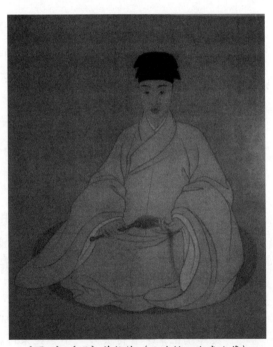

〔圖 9〕〔明〕曾鯨繪〈王時敏二十歲小像〉

㉟ 引自湯垕《古今畫鑑》，收入同註㉕，《美術叢書》，第十一冊，後輯，「仕女之工」
　條，頁 25。

〔圖 10〕〔清〕崔錯繪〈李清照像〉

　　由歷代女性畫像變遷的軌跡來看，由規箴教化，到群體展演，到文學想像，到女子個人寫真，仕女畫早期負載的教化目的，逐漸轉向女性美感的呈現，而畫家的表現重點亦由群體移向個人，畫家視角與女子的距離逐漸拉近，目光焦點逐漸集中，使女子彷彿迫在眼前。為女子寫真的新風氣，為明清文化一個值得注意的環節，單獨女像顯示出的繪畫觀念，必需置入人物畫寫真傳統中去觀察，始能對其意涵確實把握，至於女性畫像背後的社會意識，尤以性別認知饒富深意，值得進一步探索。

三、男造的審美景觀與迷魅夢境

　　以上大致由畫史、文獻及畫論等面向探索了歷代女性畫像變遷的軌跡，以及女性畫像於明清時期的盛況，本節將進一步尋思男性視野下的女性畫像。

㈠審美景觀

　　宋代以來便有為歌妓繪像的文獻紀錄，歌妓畫像是最直接利於想像的男造審美景觀。明末一部女性叢書《品花箋》，❸❻於「名姬品第」所收諸書，率以青樓女子作為評價對象，並不適用於后妃、閨閣等女性類型。❸❼王穉登《金陵麗人紀》提出四項品妓準則：文靜、武動、丰度、才情，為男造的女性景觀提出簡要綱領。描繪文狀元蘇五：喜穿縞素、恬靜、朱脣、薄膚，「亭亭獨立，寶月琉璃，不足為其彷彿」（頁1），由面容、儀態、服飾、亭立以呈現靜態美感。對於武狀元王小奕的描繪：

> 慷慨，……善擊刺徒暴以跟絓人無不仆者，嘗挾弓飛騎出入都市，人目為小木蘭。而翰墨多能，靡不精絕，殆留侯武侯流耶？（頁1）

王小奕被塑造為女中豪傑，呈現動態陽剛的美感；❸❽葛鳳竹矯矯若遊龍，翠羽明珠，儀容絕艷，色可照耀十乘，特別強調其綽約的風姿，故言其以丰度勝。
　　《金陵麗人紀》中以才情勝的羅桂林，善唱歌，鳥魚鳴聽，觸情則鳴咽淒

❸❻　明末清苕逸史編《品花箋》，所收均篇幅短小之書籍，內容為女子歌妓之事，為一部小型叢書。由各種目錄著作看來，過去的時代中，尚未有以青樓為主題的叢書編輯，本書應係中國第一部的青樓叢書。作者清苕逸史生平不詳。由於該書性質纖仄，未見有現代書坊刊印。筆者所參閱者，為明末飧秀閣刊本，43卷八冊，收藏於臺灣國家圖書館善本書室，07731號，列為「子部·雜家類·雜纂之屬」。卷頁冠圖八幀，前附全書總目，僅有各書頁次，未標總頁碼。為免引註蕪雜，本節內文凡遇此輯收書之引文頁次，皆採用夾註方式呈現，不再另註。

❸❼　對於品藻諸姬所採用的審美策略與語彙運用，並不適用於社會上所有的女性類型，諸如后妃、賢婦、節烈、才女等，因而筆者以為《品花箋》是獨對青樓女子封閉的競美場域。

❸❽　《燕都妓品》「七名武狀元崔瓊」條曰：「子玉善騎射，能作琵琶馬上彈，自入金陵深處，閨閣中未試其技，及景純（按東院人歸景純）新得鳳臺園，喜曰：可為我築金埒令足馬，吾將與子射雉其間，觀此亦稍露其概。」亦同樣推崇女性的陽剛美。（頁9）

然，滿座為泣罷酒，作者特別推崇其有情致。潘之恒《曲中志》中對於羅桂林的描繪，亦不約而同地曰：「曼聲遶梁，酷有情致」（「羅桂林」條，頁2）；另曰：「客與處，皆鍾情」（「董重樓」條，頁8）；再形容姜賓竹：

> 眉嫵而意傳，目傳而心結，一見之為多情，……常對月歎曰：共此明月之下，同心異地不知幾何？人安得負此清光，忘情舊好。為之隕涕。
> （「姜賓竹」條，頁4）

「才情」在本書中，成為強調「情」的偏義副詞。在青樓文化中，「情」經常被論及，是繫引男女兩性的重要橋樑。❸❾以王穉登的品藻為例，無論是靜態、動態的丰姿展現，或是與文士兩相鍾情，王穉登藉著四位歌妓提出了男造的審美景觀與理想追求。

　　清初出版界有一種「百媚圖」，匯集眾多名妓的畫像，給予科榜等第，供作品評玩賞。❹❶例如蘇州貯花齋刻印宛瑜子輯《吳姬圖像》，此本卷首冠圖16頁，32單面圖，首有「丁巳夏日吳下宛瑜子戲題『百媚小引』」一篇，署乙卯年，約為康熙16年（1677）前後刊行。書名以「秦樓女而取一顧百媚生之義」。32幅圖，每幅呈現一位吳中名妓的畫像，畫幅上方，標明該名歌妓的花榜排行、姓名與畫面，如「狀元王嬌如凭欄圖」〔圖11〕、「探花蔣雲襄夷球圖」〔圖12〕、「榜眼馮偓偓彈棋圖」〔圖13〕、「二名馮鳳英撫琴圖」〔圖14〕、「會元馮天然披古圖」〔圖15〕、「四名馮翮鴻春游圖」、「二甲四名

❸❾　關於青樓重情的探討，詳參王鴻泰撰〈青樓：中國文化的後花園〉，刊於《當代》第137期（復刊第19期）（1999年1月），頁16-29。

❹❶　百媚圖，指的是品藻歌妓、等第排榜的女子畫像，如宛瑜子輯《吳姬百媚圖》、明葉某撰，馮夢龍評《金陵百媚圖》，為明末清初著名的品妓圖集。詳細圖例，參見周蕪、周路、周亮編《日本藏中國古版畫珍品》（南京：江蘇美術出版社，1999年），頁626-639。

〔圖 11〕《吳姬圖像》之一　　　　〔圖 12〕《吳姬圖像》之二
「狀元王嬌如憑欄圖」　　　　　　「探花蔣雲裹夷球圖」

白珮六走馬圖」、「三名張小翩醉春圖」……等。❹在這些文字標示中，花榜
排次乃戲仿科舉考試的榜次，由狀元、探花、榜眼、會元依序排列第級。每位
名妓都以一個情境作為畫像的襯景，除了夷球、走馬二圖，展現名妓活潑的動
態景觀外，「憑欄」的嬌如，若有所思的倚身俯望檻外流水；「春遊」的翩鴻
愉悅地立身於春郊中；「醉春」的小翩，扶醉敧坐倚臥於宅園湖石旁……等，
皆為女子靜態身姿的展現。「撫琴」的鳳英、「彈棋」的僊僊，被安置於香
爐、書卷、盆景等擺設與屏風隔成的宅園空間中。馮天然手執書卷，賞覽石案

❹　《吳姬圖像》現藏於日本蓬左文庫。不分卷，不著撰人（宛瑜子輯）。相關圖繪參見同
　　上註，《日本藏中國古版畫珍品》，頁 626-633。

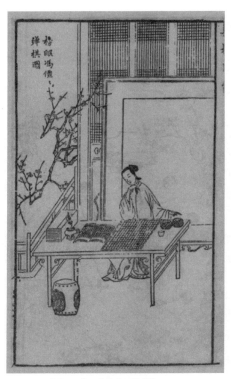 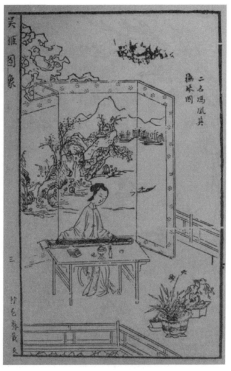

〔圖13〕《吳姬圖像》之三 　　〔圖14〕《吳姬圖像》之四
「榜眼馮儇儇彈棋圖」 　　　　「二名馮鳳英撫琴圖」

上尊、爵、瓶、爐、書畫卷軸等琳瑯滿目的古董珍奇，謂之「披古」，代表歌
妓馮天然具有賞鑑古物的素養。這些撫琴、披古、彈棋等畫面情境，將風姿綽
約的吳姬置於文化氣氛的展示中。

　　理想歌妓的圖繪塑造，除了《吳姬圖像》外，另有題明葉某撰，馮夢龍評
《金陵百媚》，卷首冠圖13，頁24單面圖。畫面上端以大字標明科舉榜次：
會魁、探花、榜眼……等，其次則在右上或左上方，以小字題上名次（狀元、
探花、榜眼除外）、姓字及圖景，如「（探花）楊昭字蠻卿灌蘭圖」〔圖16〕、
「（榜眼）郝賽字蕊珠郊遊圖」、（以下會魁）「三名鄭妥字無美問花」、「六
名林珠字無載玩梅圖」、「十一名陳娟字澹若撚花圖」、「十四名張桂字招隱

・23・

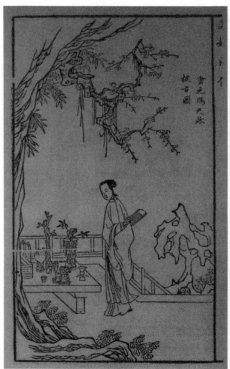

〔圖 15〕《吳姬圖像》之五
「會元馮天然披古圖」

〔圖 16〕《金陵百媚》之一
「（探花）楊昭字螢卿灌蘭圖」

鳴燕圖」……等，同樣地以多種女性服飾、姿態與舉止，具體呈現男性心中的
理想景觀，與《吳姬圖像》是為姐妹作。❷為江南名姬畫像以科考榜次排序傳
世，是明末清初文人們的雅好，為女性圖繪的服飾、裝扮、風姿、情態，以及
種種文化氣氛的細節，皆符合男性文人的審美眼光。

❷ 《金陵百媚》圖框高 20.5 釐米，寬 13.5 釐米，共 7 卷，8 冊，清康熙戊午 17 年（1678
年）蘇州閶門錢益吾萃奇館梓。此本首有戊午年邢江為霖題序，序稱「葉某請梓」，末
跋為龍子猶九書題，版口下刊「萃奇館藏板」。藏於日本公文書館，列為「子部，雜家
瑣語類」書。詳參同註❶，《日本藏中國古版畫珍品》。

(二)迷魅夢境

　　上述各種百媚圖的畫中美人畢竟不是歌妓的寫真，而是男性虛構塑造的青樓典型。在這樣一個獨對青樓女子封閉的競美場域，男性的慾望無所不在，誠如曹大章所云：「欲界之仙都，而塵寰之樂境也。」（《秦淮士女表》序，頁3）透過文字與圖繪的想像，進一步將歌妓品藻的細節伸向感官，由視覺擴大至聽覺、嗅覺、觸覺，構築了男性的慾望世界。

　　青樓的審美典型，有時改裝成為男性夢境中的神祕魅影，以滿足情色的想像。王稚登描寫榜首文狀元蘇五的出場：

> 爾滿座宴笑喧闐，蘇一至皆神沮氣奪，席間墜鈿遺果，咸鏗然作聲如鳴金玉，靜之至也。……屏氣移時，及蘇吐一詞，令人神怡氣盡，滿座熙春，近之如登雲，去之若隕塹，即洛水巫山，莫可得而尚矣。（《金陵麗人紀》，頁1）

作者擅於營造蘇五公開出現的場景，首先以墜鈿遺果的鏗然之聲，暗喻蘇五身影乍至時滿室的屏息，在蘇五徐緩吐出一詞後，滿座之人得以神怡氣舒。……一靜一動莫不緊緊扣引男性的視線與心弦，王稚登最後以洛水巫山比擬蘇五。

　　潘之恒直接運用〈洛神賦〉與天女散花的場景，重塑張小娥舞蹈的排場：

> 善舞當夕徐徐其行，前雙鬟導以明角燈，二後侍婢以二扇障之，望之若洛川凌波，左明珠而右翠羽，……又如天女散花。張幼于曰：余猶習見徐驚鴻觀音舞、萬華兒善才舞。（《曲中志》「張小娥」條，頁1-2）

左明珠而右翠羽的洛川凌波，或是天女散花等神仙場景，換喻為青樓小娥的舞蹈場面。文人們不得不進一步合理化神女與歌妓之間的關係：「則有仙貌非

凡，原居天上，俗緣未斷，暫謫人間」（《秦淮士女表》序，頁 3），「有黃冠者指之曰：此瑤臺侍香兒，前身隸仙品，今凡矣。」（《曲中志》「王少君」條，頁 7）。妓女的原型想像是神仙，❸既降謫來了凡緣，整座青樓果然就是「欲界之仙都，而塵寰之樂境」。

巫山神女或洛水之神，皆具有可望而不可即、若即若離的神祕魅力，使楚王與思王產生愁悵的心緒，青樓歌妓不隨意拋露行蹤，亦往往具有神祕性，而能與神女同質聯想：

> 上客得及門者，相矜詡自豪，或車馬填咽不得度，游人望其塵，冉冉如金支翠蓋中人爾。（《曲中志》「王小奕」條，頁 2）

王小奕將游人遠遠拋後，遠觀中的她，冉冉塵煙幻化出一名金支翠蓋的仙女。青樓女子的神祕，可滿足男性窺視的慾望：

> 不與俗人偶，獨居一室，貴遊慕之，即千金不肯破顏。……因穴壁窺玉香，方倚床佇立，若有所思，傾之命侍兒取琵琶作數曲，歌曰：……（同上「楊玉香」條，頁 1）

玉香獨居一室，千金不肯輕露笑顏的神祕感，激發男子穴壁偷窺的慾望。對於王少君的描寫：「遂絕跡不出，……詩韻琴聲，若滅若沒，彷彿于月魄雲影中，如見少君。」（同上「王少君」條，頁 7）身影褪去，惟留下如滅如沒的詩韻琴聲，伴隨著文化想像，歌妓對文人來說，已成為極具吸引力的女性魅影。

宋玉賦寫的「神女」，或曹子建的「洛神」，以及唐代之後的《遊仙窟》故事傳統，成功地創造神女作為青樓歌妓的代名詞。《品花箋》第二部「名姬

❸ 關於神女的原型，參見聞一多〈高唐神女傳說之分析〉，收入《聞一多全集》（武漢：湖北人民出版社，1993 年），第 3 冊。

藻飾」所收前二書《巫山神女夢》、《湘中怨詞》，廣錄巫山神女、湘水之神或洛神的典故，為青樓歌妓的形象聯結文學傳統。神女論述，將女性地位抬高，予以偶像化、神聖化，說穿了仍是一種邊緣化與異化的策略，神女因而成為遠離塵世的超現實存在。在「名姬品第」諸書中，男性作者直接以文學典故中的仙女想像，換喻為青樓歌妓的魅影觀看，將幻景逼現眼前，以神女論述敷染男性的夢境。

四、女性畫像的權力映照

順著上文關於男性欲望書寫的脈絡，女性畫像確實涉及了權力映照的性別意識。

(一)鏡中影像

在圖寫真容之前，女性其實更早在鏡子中照見了自己的影像，並意識到自己。檢視古今中外的女性閨房，除了提供眠憩用的床帳之外，還有什麼物品是必備的？顯然粧奩與鏡臺的陳設與男性臥房大不相同，粧奩與鏡臺為女性獨擁的用物，目的是「女為悅己者容」。自六朝宮體詩開始，女子攬鏡照顏，或以鏡自喻，一直是閨房描繪的一大主題。女子在閨房中執起鏡柄端詳鏡中之影，究竟在鏡面裡照見了誰？是照見自己可憐可憫的形象？❹抑或照見了被取悅者的男性權力？❺女子照鏡，自己既是觀看者，亦同時是被觀看者。如何觀看？看到了什麼？莫不反映照鏡人的心思，她是看到意識中的自己？或是看到了別人眼中的自己？藉以映照他者的觀看反應？

❹ 參見美國學者安妮・比勒爾著，王憶節譯〈塵封的鏡子：六朝愛情詩中的宮廷女性群像〉，《古典文學知識》1992 年 1 期。頁 116-123。

❺ 參見鄭毓瑜著〈由話語建構權論宮體詩的寫作意圖與社會成因〉，收入洪淑苓、梅家玲等合著《古典文學與性別研究》（臺北：里仁書局，1997 年），頁 167-194。

相較於照鏡文學傳統
的豐富意涵，圖繪的照鏡
主題，幾乎均為男性觀點
下的產物。東晉《女史
箴》有一段正背人像表現
法的構圖，畫中呈現的是
女子背面姿形，而鏡中映
照的是攬鏡女子的正面容
顏，一背一正二重影像組
合一個完整立體的女子形
貌。畫中透過女子的「觀
看盈餘」，訴說他者（畫
者／觀者）的觀點。（傳）
宋王詵畫〈繡櫳曉鏡〉冊

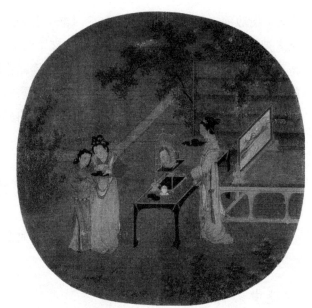

〔圖 17〕（傳）〔宋〕王詵畫〈繡櫳曉鏡〉（冊）

〔圖 17〕，突出照鏡主題，可謂是上述構圖的翻版。屏榻錯落的空間擺置，宮
妝仕女對鏡婷立，另兩名侍婢捧奩步至。畫家塑造一個正待理容的場景，「鏡
中影」投射出看不見的觀看盈餘，畫中、鏡中二重影像組合一個理想的女子形
象。此外，畫面題詩出現了「慵」、「風韻豐容」、「鏡奩」、「寂寂閒庭花
影重」等語彙，在封閉而繡麗的庭園空間裡，畫家透過鏡中女子的影像營造懶
粧閒寂的陰柔氛圍。

　　萬曆年間靜常齋刊本《出像校正元板月露音》，有一幅女子理粧的插圖
〔圖 18〕，題詩為「遠山微畫翠猶顰，睡容無力羅裙褪」，畫庭園一隅，依傍
欄杆屏風的桌案旁，一丫鬟站立雙手捧圓鏡，女子坐對圓鏡理粧。由題詩內容
可知，這位懶畫蛾眉的閨女，在鏡中看到了一個蹙眉閨怨的愁容。照鏡理粧成
為構畫女性的特有主題，女人攬鏡雖照見自己，卻是為悅己者的男人而理粧，
於是，女人攬鏡照見的是男性期待的形象，晚明大量的版畫營構，大致符合這
樣的預設。明末烏程閔氏刊朱墨套印本《琵琶記》中也有一幅照鏡版畫，女子

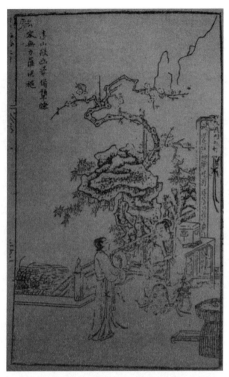

〔圖18〕題句「遠山微畫翠猶顰，睡容
無力羅裙褪」《出像校正元板月露音》
萬曆年間靜常齋刊本

〔圖19〕「對鏡梳妝」
《琵琶記》萬曆金陵世德堂唐晟刊本

於閨中對鏡理髮，遮去了閨中桌上的陳設，女子現出一個空間遮蔽卻向讀者開
放的身姿，繪者以私密的角度呈現女性閨中對鏡梳妝之事，「窺視」成為繪者
提供給讀者的圖像設計。萬曆年間金陵世德堂唐晟刊本《琵琶記》中的「對鏡
梳妝」〔圖19〕，一女子坐於床帳前的桌後，傾身對著桌上一個菱花寶鏡，高
舉兩肘，左手扶鬢，右手插簪，桌上散置奩盒、胭脂與髮簪，刻畫一位愉快理
粧的女子。這幅版畫有趣的是，門簷正上方高懸「對鏡梳妝」四字，而閨房的
門限巧妙地形成一個畫框，這個戲牌（提供給看戲者），這個畫框（提供給看畫
者），均隱含了「觀看」的意義。《西廂記》的崇禎刊本，有一幕鶯鶯對鏡理
粧的插圖〔圖20〕，鶯鶯在閨房中面對觀眾側身理粧，窗前案上，置放鏡臺、

胭脂、奩盒、鳳釵等物，閨房向外的圓洞窗，與窗外庭園交錯的竹叢枝葉，圈圍成一個天然的畫框，鶯鶯理粧彷彿一幅嵌在畫框中的仕女畫。

〔圖20〕鶯鶯對鏡理粧 《西廂記》崇禎刊本

㈡側面性取角

　　男性的觀看，是女性畫像的原動力，前文述及薛媛、崔徽的寫真，不就是為了博得夫婿與情人的一眼觀看嗎？《牡丹亭》麗娘「寫真」的劇情，亦接續了薛、崔二人的心緒，自言自語地說了：「也有古今美女，早嫁了丈夫相愛，替他描模畫樣；也有美人自家寫照，寄與情人」，「寫真」確係提供一個男性觀看的視域。明清之際阮大鋮撰《燕子箋》，寫霍都梁與華行雲相戀，誤取少女酈飛雲畫像，以此愛上酈。清人陸武清所繪〈酈飛雲像〉〔圖21〕，為「倒S形」，盛裝女子，雙手合抱，一手執卷，一手執筆，為男子對女性美麗與文

才的理想投射，優雅的姿勢與輕盈材質的飄揚裙帶有關，霍都梁先觀看畫像繼而愛上本人，女性畫像在文學作品中成為傳情的媒介。「女性畫像」的主題：或女子自寫畫像，或男子把玩畫像，相異的視覺對照呼應著男子觀看的預設立場，突顯性別的意涵。

萬曆 38 年武林起鳳館刊《王李合評北西廂記》鶯鶯像，畫中人半身，女像整體看來顯得豐腴，臉為七分右側像，結鬟整麗，呈現出富麗的造形，雖輕微的動態，仍表現著含蓄的閨秀典型。畫幅右上角以小篆題「鶯鶯遺照」，左下角有「汪耕于田父倣唐六如之作」。另一幅鶯鶯像，左側題

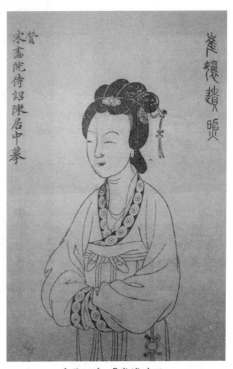

〔圖21〕〔清〕陸武清繪〈鄘飛雲像〉

〔圖22〕「崔孃遺照」
《西廂記》萬曆香雪居刊本

「宋畫院待詔陳居中摹」、右小篆題「崔孃遺照」〔圖22〕，為萬曆41年香雪居刊本中的插圖，錢穀繪，汝氏文淑摹，黃應光刻。與前一幅相比，體態較瘦，衣飾華麗的部分減少，素面衣袍僅領口與袖緣有花紋，動態亦減弱，僅髻上鳳釵有旒蘇輕搖，同樣也以七分側面呈現靜謐的閨秀形象。以上兩幅像雖為不同畫家所繪，均畫出了側面半身。

傳統人像的側面比例〔圖23〕，有九八七……到一分的分別，晚明周履靖《天形道貌》一書中，認為神佛用正面十分像，乃取其端嚴之意，正面代表的是威儀。❹「鶯鶯像」不但放棄了明代后妃、貴婦肖像的正面性傳統，亦不符合明朝晚年男子正面肖像畫的流行風潮。晚明文士的正面肖像有幾點值得注意的社會特性，代表了標榜自我的思

〔圖23〕人像畫的側面比例 《三才圖會》

❹ 周履靖《天形道貌》對於寫真畫中，各個臉部器官如目、鼻、口、耳、鬢、髯、手等的形繪美感標準，有細說，請參見同註❷，《中國畫論類編》（上），頁496。

想活動、畫中人企圖與畫外世界形成互動的開放意識、觀畫人與畫中人視線相接所產生的視覺轉化，使正面成為一種強化的視覺聯想，以達成使人起而效尤的規鑑性道德聯想，**⑰**這些社會特性在女性畫像中，均付之闕如。

六、七分的側面像，是由五分側像略向正面微偏後的結果。楚帛畫〈龍鳳仕女圖〉的五分正側像〔圖 24〕，屬於早期的傳統，由於五分像與影子輪廓般的側面剪影有關，蘇軾〈傳神記〉說明傳神乃是「以燈取影」。為了要兼顧五分側像半邊輪廓起伏線條的優勢，又不滿足於半邊臉部的勾劃，於是三、四、六、七等角度就出來了。無論如何，臉部不取正面的主要理由，在於處理視線。周履靖說：畫山水人物，若溷然用正像，則刻板近俗，故宋以後，人物畫家幾乎都避免人物眼睛與觀眾直接接觸，如馬麟的〈靜聽松風圖〉，刻意描畫松下士人的眼睛瞥向觀者以外的方向。幾幅鶯鶯像的半身七分側像，將畫中人的視線

〔圖 24〕楚帛畫〈龍鳳仕女圖〉摹本

⑰ 關於晚明男子正面肖像畫的探討，詳參李國安撰〈明末肖像畫製作的兩個社會性特徵〉一文，《藝術學》第 6 期，1991。

轉向畫外，由於避開了與觀眾對看的視線交流，觀者可以毫無顧忌地觀看，女性側像以及眼神的方向，適足提供一個完全被預設觀者所凝視的景觀。❹

　　無論是鏡像觀想，或寫真傳情，皆為圖像帶來魔力，真正迷人者，似乎不是真實的肉身，而是若有似無、捉摸不定的虛構影像。崔鶯鶯本來就是文學的虛構，而為鶯鶯寫小照或遺像，更是幻中之幻，版畫的鶯鶯像，多為側面取角的肖像，突出側面觀看的取角策略，以具現男性理想化的女性魅影。

(三)裝框意識

　　蔣驥《傳神祕要》曰：「神在兩目，情在笑容」❹，說明了肖像畫家必需在臉部五官刻繪人物整體的神情。❺起鳳館刊本《西廂記》中鶯鶯支頷扶肘的身姿，是畫家企圖表現神情的一種手法。時代稍晚的陳洪綬，所畫的兩張「鶯鶯像」，亦在神情描繪上別具企圖。其一為明崇禎年間山陰延閣李正謨刊本，臉部七分微側，頭部略向下壓，傾斜約 30 度，頷部與臉框的線條，勾勒出一位豐腴的女子，臉向左而身向右，以相反方向呈現一個回首的姿態，左手輕舉於胸前，以纖指捏弄衣帶，右手垂放暗示著反握團扇。透過這樣身姿的設計，畫家表現出一個有意展現動態、活潑俏皮的女子。

　　版刻肖像畫不如繪畫，可以細細勾劃人物的眼睛，背景完全空曠留白，而以人物臉部角度、視線方向、衣著裝束、身體姿勢、輪廓線描作為表達人物情態的構圖元素。對照於李正謨刊本的畫像，另一幅陳洪綬所繪、項南洲刻，明崇禎 12 年《張深之先生正北西廂記祕本》刊本的鶯鶯造像，要表現的則是靜

❹ 「眼神」（the eye）與「凝視」（the gaze）屬精神分析與電影理論領域的理論。詳參《女性主義與藝術歷史》（臺北：遠流出版事業公司，1998 年）第一冊，〈框裡的女人——文藝復興與人像畫的凝視、眼神與側面像〉，頁 77-120。

❹ 參見蔣驥《傳神祕要》「神情」條，同註㉕，頁 35。

❺ 沈宗騫《芥舟學畫編》引朱竹垞討論取神的方法曰：「『觀人之神，如飛鳥之過目，其去愈速，其神愈全。』故當瞥見之時，神乃全而真，作者能以數筆勾出，脫手而神活現。」顯示人物畫捕捉神情的重要性。參見同註㉖，頁 513。

態的女子，左上方有「雙文小像」的篆字題文，冠於卷首〔圖 25〕。這與萬曆年間的起鳳館本或香雪居本相同，本幅依然是半身像。頭 7 分側面，插有寶釵的斜髻將頭部傾斜約 30 度的視覺印象延展，鳳眼低眉垂視。右手藏於袖中，平舉迴靠胸前，左手纖指執物，腕間有環，輕舉略高於右手，身上的繡帶披帛由削肩後環垂於兩臂間。畫家採取斜側的頭部取角、低眉垂視的眼神、雙手含於胸前、沒有任何揚起的衣帶將身形緊縮於身體……等人物姿形，與李正謨本的動態女子很不相同，營造出一位含蓄羞靜的瘦削女子。（關於鶯鶯畫像的進一步探討，詳見本書下一篇。）

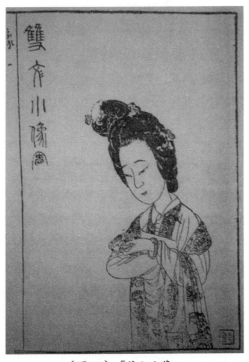

〔圖 25〕「雙文小像」
《張深之先生正北西廂記祕本》崇禎刊本

清丁皋《寫真祕訣》有「衣冠補景」的人物表現法，是指衣飾襯景及人物姿勢面向角度的表現法，稱為「旁背俯仰」。[51]張深之本的鶯鶯裝束華麗近於起鳳館刊本，傾斜的頭部，緊斂的身形，將畫中人框設在一個簡單封閉的空間裡，使她看起來宛如一幅寂靜的景觀：靜態的展示與被觀看。她端莊地將眼光轉離，靜靜地定於一點，下垂或迴避的眼神、緊束內斂的身形代表女性莊重、高雅與服從，鎖定在男性的凝視範圍之內，被當成是女性典範，左上角題字，右下角戳印，使紀錄性的肖像成為藝術處理後的裝飾品，鶯鶯被陳洪綬永遠裝框於

[51] 參見清丁皋《寫真祕訣》，引自同註[20]，《中國畫論類編》（上），「衣冠補景」篇，頁 563、「旁背俯仰」篇，頁 558。

一個理想化的狀態裡。

陳洪綬西廂記「窺簡」一幅，鶯鶯立在大型畫屏前，捧著信簡垂視，整個姿形就是「雙文小像」的延續，靜態的姿形，與畫屏後春香的動態恰成對比。版畫界競邀的陳洪綬為晚明變形主義風格之著名人物畫家，❷「雙文小像」、「窺簡」均接近於畫史上的陳洪綬風格，將鶯鶯主觀表現成理想中的仕女。鶯鶯與嬌紅是同一種造形理念的產物。崇禎年間所刊孟稱舜撰《新鐫節義鴛鴦冢嬌紅記》，亦陳洪綬評繪，寫申生與嬌娘的愛情悲劇。嬌娘因父另聘，憂卒，申生痛念亦死。「嬌紅像」的造形，是典型的陳洪綬風格：傾斜的頭部，垂

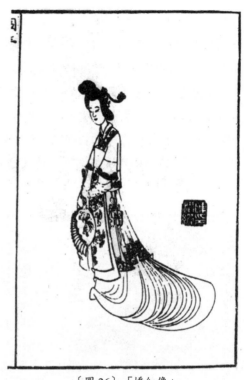

〔圖 26〕「嬌紅像」
《新鐫節義鴛鴦冢嬌紅記》崇禎刊本

肩、垂手、垂扇，因行進產生的裙襬拖曳，恰好組成一個「倒 S 形」姿勢〔圖26〕。閨秀身形瘦長，衣著端正華麗，髮簪突出流線型。女像的姿態非常含蓄，垂目低眉，透過步搖、腰飾、衣袖、裙襬等物的搖動，暗示輕移的步履，以欲行又止的含蓄輕移，突破女子立姿帶來的肢體停滯感。《西廂記》的鶯

❷ 明末陳洪綬被稱為變形主義畫家，人物造形之姿態、手勢雖承襲自傳統的優雅形式，表現出對過去的依戀，卻經過誇大、戲劇化的穿透圖畫本身所營造的表面效果。詳參同註❺，頁 183。可參看《晚明變形主義畫家作品展》（臺北：國立故宮博物院，1980 年）所附〈明末畫家變形觀念之興起〉一文。陳洪綬高明的變形造型能力，將仕女畫帶入主觀表現的領域，《縹香》一圖可作為典例，參見《仕女畫之美》（臺北：國立故宮博物院，1998 年），圖版 24。

鶯、《嬌紅記》的嬌紅、《燕子箋》的酈飛雲、或畫蹟「縹香」，陳洪綬皆巧妙以線條化處置手法的弧形身姿（「倒 S 形」）表現女子含藏的活力。

　　明佚名繪〈千秋絕艷圖〉是一幅 6 公尺長的手卷，❸畫面分作 57 段，共描繪了 60 多位歷史上的名女人，除少數文學虛構者外，大部分為真實存活過的人物，包括了公主（西成公主、樂昌公主）、寵妃（飛燕、梅妃、貴妃）、才女（班昭、李清照、謝道韞、卓文君、娟娟等）、情女（孫蕙蘭、蘇若蘭）、名妓（薛濤、蘇小小）、名女人（二喬、王昭君、西施）、文學典故（羅敷、綠珠、崔鶯鶯）……等，將歷代著名女子的形象，圖繪珍藏，可謂為一部完備的女性圖史〔圖 27〕。由畫幅形式來看，〈千秋絕艷圖〉與明末清初流行的仕女冊頁如

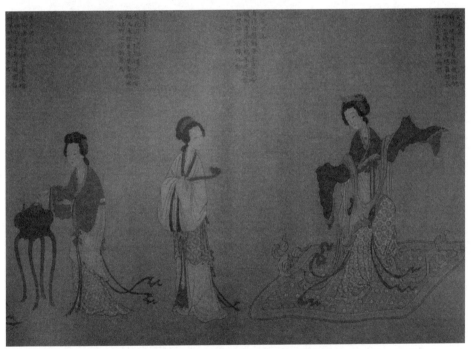

〔圖 27〕〔明〕佚名繪〈千秋絕艷圖〉

❸ 本圖參見《中國歷代仕女畫集》（天津：天津人民美術出版社，1998 年），圖版 52。

〈歷朝賢后故事冊〉❺❹、〈月曼清游圖冊〉不太一樣，是兩種女性畫像的畫幅類型。〈月曼清游圖冊〉，高約 37 公分，共有 12 頁，描繪嬪妃一年各月的宮廷生活：正月「寒夜探梅」、二月「楊柳蕩千」、三月「閑亭對弈」、四月「庭院觀花」、五月「水閣梳妝」、六月「碧池采蓮」、七月「桐蔭乞巧」、八月「瓊台玩月」、九月「重陽賞菊」、十月「文窗刺繡」〔圖 28〕、十一月「圍爐博古」、十二月「踏雪尋詩」。該圖以冊頁型式裝禎可供閱賞。這些冊頁有時可以相連重製，作為案上裝飾的屏風陳列。至於 30 公分寬的〈千秋絕艷圖〉則是長卷畫幅，宜於咫尺展卷賞玩，較仕女冊頁畫幅還小，提供不一樣的觀看經驗。❺❺〈千秋絕艷圖〉表現了男性眼裡女性高貴完美的理想典型，為女性的絕妙艷蹟作史珍藏保存。有趣的是，60 多位佳麗的臉孔幾乎完全雷同，畫者將如何在漫漫長卷中，向觀眾清楚交待每位畫中佳麗的獨特性呢？圖像設計者，不僅

〔圖 28〕〔清〕陳枚繪〈月曼清游圖冊〉：十月「文窗刺繡」

❺❹　本圖參見同上註，《中國歷代仕女畫集》，圖版 21。

❺❺　〈月曼清游圖冊〉各月的主題，參見李湜之撰文簡介，http://www.dpm.org.cn/shtml/116/@/4538.html（20130420）。宋代〈女孝經圖卷〉雖也是圖文對照的手卷，然而畫家顯然不在展示畫中的女性群像，而在垂示女教，與〈千秋絕艷圖〉的作畫理念完全迥異。畫蹟參見同註❺❸，《中國歷代仕女畫集》，圖版 28。

在每段圖面，題上與畫中主角相關事
蹟的題詩可作對照。此外，還透過人
物的動作、表徵物、裝扮、服飾等意
象系統，傳輸特定人物形象的訊息。
觀者雖然無法像認人一樣，由畫中臉
容「認出」某位佳麗，但畫家顯然是
為每幅女像裝框，用以突顯與區隔，
題詩內容與圖繪的意象系統相互連結
暗示，產生一種隱形的畫框，觀者可
由個人的文化素養，喚醒真實歷史中
的王昭君、薛濤、梅妃，或文學杜撰
中的綠珠、崔鶯鶯等著名女子的記
憶。

　　明代刊本《唐貴妃楊太真全史》
〈梅妃麗容〉插圖〔圖 29〕，雖情場
失意，但梅妃嫻靜高雅的形象則永存

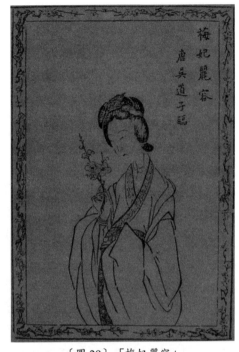

〔圖 29〕「梅妃麗容」
明刊本《唐貴妃楊太真全史》

後世讀者心中。插圖中的梅妃，頭戴鳳釵，身著錦緣雅服，手拈梅枝，低眉垂
目，柔弱靜思的形象，楚楚可憐。畫家在梅妃美麗的姿容外圍，加上梅花折枝
圖樣的飾框，更增添畫像華麗的裝飾效果。無論是咫尺玩賞的手卷、案上陳列
的屏風、或是可供翻閱的冊頁，女性畫像總被男性以有形的畫框或無形的圖像
佈置圈圍起來，彷彿是一種裱褙與裝禎，將真實的女子由現實生活中隔離出
來，框裱成可供永恒傳閱的審美景觀。

㈣權力的映照

　　大量女性圖像的畫家多為男性，明末男性對女性圖像的繪製興趣，似乎遠
超過之前任何一個時代。一系列不同畫家對文學女主角的描繪，皆採用了「衣
冠補景」、「旁背俯仰」的手法：

> 作愁眉、啼粧、墮馬髻、折腰步、齲齒笑者，皆是形容見於議論之際而
> 然也。（前引《宣和畫譜》）

> 目觀指爪，情意凝佇，知其有所思也。（前引湯垕《古今畫鑑》）

以這些傳統仕女畫的審美造形，挪借為近距離再現的女性肖像。

女性畫像提供了具有視覺效應的性別意涵，在傳統的觀看過程中，觀看者：男性的觀看、女性的被觀看，設立了一個序列性的下意識心理機制，使得觀看成了性別研究中相當不可忽視的領域，總有個「男性在看」的假設，「女性意識到男性在看」所促發之透過肉眼和鏡頭形成一個詮釋圈，將女性客體化，把尋常的觀看轉化為具有情慾和性意味的凝視。❺❻性別為權力表達的主要領域或方法，女性畫像提供我們研究性別關係在視覺結構中的意涵。女性肖像畢竟不如男性肖像一般帶有公眾所賦予聲譽與功勳般的個人主義色彩，以明清版畫為例，被裝飾化了的「鶯鶯遺照」或「雙文小像」，提供給觀者「欣賞」、「凝視」的機會。閨秀在社會規範下，是不允許公開暴露的，現實社會從不認同女子的公開（如窗邊、門外）行止與奢侈裝束，卻以女性肖像違反這個原則，裝束配戴的出現在畫框裡，彷彿是一種被允許被公開的儀式。

至於畫像邊側出現如「鶯鶯遺照」之類的題字，亦為畫像帶來迥異的觀點。框出近身、被端詳的臉，讓女主角近距離逼現，卻又迴避視線，不再是唐宋宮女的審美景觀而已，因為眼神、身姿造成的「有所思」，與觀者彷彿產生隱微的情感交流，表達一個可親近而多情的形象，明清的版畫家創造逐漸瘦削

❺❻ John Berger《*Way of Seeing*》的視覺研究指出，在傳統的觀看過程中，觀看者、鏡頭、男演員的觀看、女演員的被觀看，成了性別研究中相當不可忽視的領域，總有個「男性在看」的假設，女演員意識到男性在觀看促發的透過肉眼和鏡頭形成一個詮釋圈，男性觀者也牽涉到兩個並行機制：對男演員自戀式的認同和對女演員的客體化，把尋常的觀看轉化為具有情慾和性意味的凝視。詳參約翰‧柏格著，陳志梧譯：《看的方法──繪畫與社會關係七講》（臺北：明文書局，1991 年）。

的身形，與文本結合共營楚楚可憐的「紅顏薄命」類型化形象。❺理想的女性畫像，非現實的映象，是介於寫照人物／傳統人物、個別人物／類型化人物、真實人物／理想型人物之間的角色互換，使畫像衍生出許多曖昧感。有趣的是，歷史上並無鶯鶯此人，「鶯鶯遺照」卻締造了一種真實，企圖保存一種實際上並不存在的形象，逝去的、歷史的或並不存在的女性魅影，如在目前，以視覺表現不朽的紀念性，在文化中「凝視」，傳達「文化展示」的魅力。❺

女性一直是男性凝視的對象，暴露在公共場所即是「被凝視」，凝視代表世俗與男性的隱喻，她們暴露在眾目視線之下，也被框設在禮節展示與「形象佈置」的尺度裡。仕女如此被裝飾、理想化、別具意義地畫出來，經過裝框、高懸在廳堂裡或呈現在出版品上。頭部與衣服如靜物般被客觀的描畫，這些男性視角下的女性畫像，彷彿是一個被男性觀看的符號，代表高貴、優雅、情意凝佇的女子典型，而這些畫像亦如框架裡的鏡子，在視覺上提供一個「為悅己容」的範例，與鏡像一般，映照出男性的權力。

五、女性畫像的範疇思考

(一)女性文化的研究風潮

明清經濟繁榮，商業社會快速發展，在中國歷史上，已被定位為一個邁向

❺ 〔清〕鄭績將古代典故中的人物，依類型與風格的方式，定其畫品。「論肖品」曰：「凡寫故實，須細思其人其事，始末如何，如身入其境，目擊耳聞一般，……繪出古人平素性情品質也。……寫太白則顯有風流，陶彭澤傲骨清風……，白樂天醉吟灑脫。……倘不明此意，縱練成鐵鑄之筆力，描出生活之神情，究竟與鬥牛匠無異耳。」參見鄭績著《夢幻居畫學簡明》，參引自同註❷，《中國畫論類編》（上），頁 574-575，「論肖品」。

❺ 關於女性畫像視覺的文化展示（display culture）觀點，參見同註❹，〈框裡的女人——文藝復興與人像畫的凝視、眼神與側面像〉，頁 82。

現代化的關鍵階段，不僅有著迥異於前朝、具特殊處世態度的文化主流階層
——文人，由傳統到現代的轉捩點上，展現奇異的身姿，更由於其中包含了
如：消費型態、商業贊助、出版熱潮、圖像文化、女性意識……等許多新穎且
富現代意蘊的議題，吸引文史學界投注心力，其中女性意識的課題，尤其受到
矚目。女性主義在西方的發展，啟發了文學批評家重新思考文學中婦女與性別
的問題。歐美漢學界受數十年來女性主義文學批評風起雲湧的影響，逐漸注意
古典文學中的女性，尤其是明清時期，近年來已蔚為風潮。❺❾相較於女性主義
起源歐美地區以攻訐、擊倒「父權」的顛覆研究張力，漢學界的中國女性主義
研究，則多以重新思考婦女與文化現象的角度入手，學者們致力於挖掘湮沒已
久的材料，或予傳統材料全新解析，進而修正、補充或改寫我們對當時文化情
境的了解，採取由歷史、宗教、藝術等跨領域的視野，重新審視明清時期中國
婦女與文化現象、歷史情境間關係的工作，可謂當前古典文學研究者於婦女問
題最為著力之處。❻⓿

　　中國古典文學中的女性研究，在研究動向的表現上，由早期宮體詩的女性
物化意識，或著名女詩家研究，或傳奇小說中的女性人物形象……等課題，轉
而以西方女性主義洗禮下的新眼光，開始掘挖明清時期沈埋已久、原為文學史
一片荒原的女性文學世界。明清女性不論在社會上或文藝表現上都充滿活力，
尤其「才女」更被描繪成文人鍾情珍賞的對象，婦女詩詞選集的刊印成了時髦
的文化現象，女性文本成為熱門讀物，名媛詩詞選集大量湧現，編者的序跋、

❺❾　在美國召開的幾場國際學術研討會諸如「中國女性藝術家」（1988）、「明清詩詞與女
　　性文化」（1990）、「賦予中國性別：婦女、文化、國家」（1991）、「明清婦女與文
　　學」（1993）……等，可見一斑。

❻⓿　海內外中國古典文史學者在此方向上的努力成績有目共睹，著名學者：美國有孫康宜、
　　高彥頤、魏愛蓮、康正果……等；大陸有張京媛、夏曉虹……等；香港有黃嫣梨、劉詠
　　聰……等。臺灣近年來亦多有研究斬獲，如中研院熊秉真、華瑋、胡曉真……等，在大
　　學執教者有張淑香、鄭毓瑜、洪淑苓、梅家玲、劉人鵬……等，未及敬列。至於鍾慧玲
　　教授的《清代女詩人研究》一書，更為清代女性文學研究提供完備的架構與豐實的材
　　料，學者所發表的各項成果均極可貴，足供後學效習參考。

評點、作者的小傳和相關記載，展示著明清女性的自我展示與自我銘刻，才女們從德才相通的立足點，為自己塑造一副道與文、德與才統一的新形象。她們喜把自我同書齋、學問、自然景物等文人感興趣的對象聯繫起來，在詩題的選擇和意境的追求上，自覺地表現出對文人雅士的認同。

明清青樓歌女的自我塑造，或是閨秀詩人的自我呈現，或是婦女戲曲、彈詞以女扮男裝表達傳世欲望，或是女性社群涉及的集體認同……，她們從詩歌的詩題、風格、意境到自我戲劇化的姿態，直到以個人喬裝混入男人的世界，或是效法男性而組成女性社群……。她們的努力方向有一個明顯的特徵，即扭轉過往的刻板印象、淡化身上的脂粉氣、偏離男性文本中那種香艷的女性形象，將此奉為正面的美學價值。「女子無才便是德」，此句真言卻正是始於大量才女湧現的明末清初的文壇，顯示出衛道人士所感到的威脅與焦慮。由此觀之，明清時期女性研究的重心，由男性文學典範中的女性形象，移轉到女性自身在文學大傳統中力圖扭轉乾坤，塑造並表達自我的主體性，這個熱潮由西方漢學界如孫康宜、魏愛蓮等中西學者所點燃，他們或偏重文化情境，或偏重文學文本兩種方向，集中在「才女」之才與德的矛盾、衝突與諧調等辯證性問題，探討範圍為文學中的女性主體性與自我呈現，或是明清婦女參與文化活動的現象。❻❶

(二)視覺化的文本

「文本」（text）一詞的詞根為編織物（texere），是一個經常被引用的文學批評術語。站在語言學的角度，「文本」可以是一整本書，也可以指稱一個諺語、招牌等單句，是呈現語詞結構的文學成品。從符號學的角度而言，「文

❻❶ 敬請詳參康正果〈重新認識明清才女〉（刊於《中外文學》第 258 期，1993 年，頁 121-131）、胡曉貞〈最近西方漢學界婦女文學史研究之評介〉（刊於《近代中國婦女史研究》第 2 期，1994 年，頁 271-289）、王德威〈女性主義與西方漢學研究：從明清到當代的一些例證〉（刊於《近代中國婦女史研究》第 3 期，1995 年，頁 163-168）。這 3 篇文章，對漢學界明清婦女研究的成果及其方向提示有綜合性的觀照。

本」代表一種符碼，或一套通過媒介從發話人傳遞至接受者的一套符號，不限於文學書寫概念下的文字產品，亦可適用於電影、繪畫等其他藝術材料，已擴展成社會文化中，任何一項具有語言符號性質的構成物。❷明清時期的知識進入消費社會，透過印刷術的量產流通，普及於大眾的閱讀活動中，根本改變了過去知識專屬於權貴的模式，亦更新了「文本」的觀念。明清眾多新興文本中，包含圖像與題詠兩類訴諸視覺的畫像文本，頗為值得注意。

1.圖像類

明代中葉以來，刻書印刷業突飛猛進，印書刻坊的規模很大，所刻書籍種類繁多，書賈能根據文藝市場需要刊刻各種書籍，助長出版活絡的另一因素，是版畫圖像的大量刊刻，以小說和戲曲刻得最多，其他如醫書、啟蒙讀物、小型類書等，亦多附有插圖。書坊刻書，在書名前，冠以「纂圖」、「繪像」、「繡像」、「全像」、「圖像」、「出像」，以及「全相」、「出相」、「補相」等，這樣的宣傳手段，對顧客具有很大的吸引力。❸版畫插圖的出現，使萬曆以後，進入一個文化史的圖像時代，例如凌濛初捨大雅經典之作，而精美雕琢俗文學的作品，就是基於廣大市場的考量，這是印刷術發達後，文藝著作商品化，將昔日菁英小眾人口轉向普羅大眾的閱讀時尚，他們既包括了代表知識菁英的縉紳士夫，也同樣擴及農工商販與市井婦女。

明代中葉以來，許多知名畫家都參與了繪刻工作，如唐寅為《西廂記》作

❷ 羅蘭巴特為「作品」與「文本」（或譯成「本文」）作比較：「作品」是實在的，佔據書的空間的一部分，「文本」則是一種方法論範圍。「作品」本身是作為一個普遍符號而產生功能，代表一個符號文明的制度範疇，而「文本」中有一種意指的無限推衍。text 的字源是 textus，是「織的意思」，代表「文本」與「文本」之間的彼此指涉。詳參羅蘭巴特〈從作品到本文〉，收入朱耀偉編《當代西方文學批評理論》（板橋：駱駝出版社，1992 年），頁 15-23。關於「文本」的觀念，另參王先霈、王又平主編《文學批評術語詞典》（上海：上海文藝出版社，1999 年）「文本和作品」「文本」條，頁 167-169。

❸ 詳參沈津〈明代坊刻圖書之流通與價格〉，《國家圖書館館刊》1996 年第 1 期，頁 109。

插圖，仇英為《列女傳》插圖起稿，另外如陳洪綬、鄭千里、趙文度、藍田叔、顏正誼、丁雲鵬等人，皆對版畫發生興趣，為當時的書坊繪製插圖。萬曆到天啟年間，可謂版畫的黃金時代，刻版的取材與刀法技術、均較過去更為精湛，原來版畫侷促一角，布局不易開展的缺點，到了劉龍田刊印的《西廂記》插圖，將狹小的型式，改變為全頁巨製，可以更清楚表現畫中人物的動作與表情，故能繪刻出更受歡迎的書籍插畫。圖版插畫以故事情節、人物形象為主要表現題材，隨著讀本的刊刻而流傳。書籍版畫附於刊本書頁中一起流佈傳播，故需以刊本為基礎，然其圖像化的視覺功能卻是提供閱讀的語文文本所無法替代。語言需透過符號轉換為文字，然這個符號世界對普羅大眾來說是難以進入的。插圖因有很強的附著性，故對閱讀文本有畫龍點睛的效用，故版畫的直觀性保證了接收者的無障礙閱讀，作品通過插圖增強感染力，使作品的內容更能形象地向讀者反映、傳遞，插圖的作用為文字所遠遠無法取代，故對書籍內容的流傳有十分重要的推動作用。此外，版畫同時又有其獨立性，傳達著畫家的獨到見解。❻

　　此外，版畫的體裁多元化了起來，兵法武器、古董名物等專刻譜錄，或摹刻山水、翎毛、花卉、名人繪畫……等畫譜，諸種類型，應有盡有，可謂盛況空前。❻在眾多版畫資料中，以女性為描繪主題者數量亦夥，如以劉向《列女傳》為底本，附有插圖的系列重編本甚多。另如《青樓韻語》是收錄古來 180位青樓女子的詩詞共五百多首，實為明代文人的遊戲之作，其中亦附有相關版畫可供觀賞。明末流行的曲本《西廂記》，插圖本多達數十種，湯顯祖的《牡丹亭》亦一版再版，甚至一縣之內，短期間出數刻數版。這些膾炙人口、感人肺腑的戲曲，或是《吳騷合編》、《詩餘畫譜》等柔媚詞曲的圖文對照作品，

❻　關於版畫插圖的效用，參見趙春寧〈論《西廂記》的插圖版畫〉（《廈門大學學報（哲學社會科版）》第 5 期，2002 年），頁 115-119。徐潔〈談談中國古籍插圖的幾種類型〉（《圖書館建設》第 1 期，2001 年），頁 109。

❻　詳參吳哲夫〈中國版畫書〉，收入《古籍鑑定與維護研習會專集》（臺北：中國圖書館學會，1985 年），頁 248-251。

著重描繪幽期歡會、惜別傷情的圖像細節，均因有女性登上版畫畫幅而受到讀者大眾的歡迎。⓺⓺

　　人物的故事、對話，被安排在戲曲舞臺的場景佈置中，以滿足群眾讀者的觀戲慾望，大力發揮了圖像世俗化的功能。圖像具有世俗化的功能，古代多以圖示眾來下達政令，一般俗眾對於抽象詩文的捕捉能力有限，而圖像卻是具體可見的視界，觀看具有故事性的圖像文本時，符合一般人的視覺心理，這是圖像從俗品味的一個重要因素。⓺⓻明清表達生活細節的畫蹟，或是通俗流行的小說、戲曲等出版品的插圖，或是作為玩賞目的的各類工藝品，或是各種生活用物的實際圖錄，如信箋、酒牌、畫譜，乃至女性畫像等，均具體而細節地保存了當時的生活面貌。

　　在現代化與個人獨立自主時代來臨之際，流行著充滿視覺意涵的女性畫像，絕非孤立的現象。除了上述大量豐沛的版畫之外，尚可由畫史來觀察。歷代女性畫像的變遷：規箴教化、群體展演、文學想像、個人寫真，仕女畫早期負載的教化目的，逐漸轉向女性美感的呈現；而畫家的表現重點，也由群體移向個人，畫家視角與女子的距離逐漸拉近，目光焦點逐漸集中，女子彷彿就在眼前。不僅是母儀天下的后妃像，或炫示財富的貴婦像；那風華絕代的青樓歌妓柳如是，或是纖弱敏感的才女葉小鸞，亦都有個人畫像傳世。受到男性畫像

⓺⓺　清初雖查禁部分明代圖書，影響了版畫的發展，但小說戲曲等俗文學並未全數禁燬，依然保留了通俗戲曲小說中極好的插圖，要到清代中葉以後，版畫的盛況才逐漸式微。版畫的圖象資料，詳參周心慧主編《新編中國版畫史圖錄》（北京：學苑出版社，2000年）最為完備。此外《中國美術全集》（同註❷）、《中華五千年文物集刊》（臺北：中華五千年文物集刊編輯委員會，1991 年）各收有《版畫》冊，其餘尚有戲曲、小說版畫專輯的各種類型出版，均將明末清初的版畫世界，作了相當程度的重現。

⓺⓻　關於明末版畫界的種種現象，詳參毛文芳撰〈於俗世中雅賞──晚明《唐詩畫譜》圖象營構之審美品味〉「二、俗文學與文藝商品化的互動」、「三、取徑小說的敘事性與戲曲的舞臺效果」、「四、徽商特有的文化性格」等節，筆者有重點式的討論。該文收入中興大學中文系編，《「通俗文學與雅正文學」第一屆全國學術研討會》（臺中：國立中興大學中國文學系，2001 年），頁 313-364。

由紀念性轉觀賞性的趨勢影響，女性畫像以寫意抒情呈現的新風氣，為明清文化中的一個重要環節。

2.題詠類

由圖像延伸出去的文字生產，以畫像題詠為大宗，此亦文人風雅之事。清康熙曾御定《歷代題畫詩》，印證了明清時期的文人題畫成為名流社交一項具有酬酢性的重要活動。畫像題詠，涉及個人意識與文化接受，例如：康熙時期徐釚的扮裝畫像：〈楓江漁父圖〉，題詠者多達 70 餘家；金農亦編有《冬心自寫真題記》；顧修將生平請人繪像及題詠，彙刻《讀畫齋題畫詩》19 卷行世，……皆傳為一時美談。活躍於盛清乾隆的袁枚曾曰：「古無小照，起于漢武梁祠畫古賢烈女之像。而今則庸夫俗子，皆有一〈行樂圖〉矣。……索題者累百盈千，余不得已，隨手應酬。嘗口號云：『別號稱非古，題圖詩不存。』」❻❽雖袁枚譏評一般庸夫俗子俱有小照，四處乞題，而郭麐《靈芬館詩話》則曰：「然友朋交際，有藉是以攄舒寄託者，未必無佳製也。」又為這種題詠酬酢的世俗化現象緩頰。

不僅文士畫像而已，女性畫像亦然，明初吳偉有〈武陵春圖〉、〈歌舞圖軸〉，皆為名妓畫像，畫幅上密密麻麻地佈滿眾多文士的題跋。明末清初的柳如是、張憶娘、顧媚等姬妾畫像亦有眾多題詠，文人藉著觀畫想見其人，進行公開往復的討論。無論女性身分如何，往往自己準備小照，請名人題詠，稱其品德、詩才、容貌，藉以抬高聲名，顯示清代女性的價值觀已大不同於昔，品題愈夥，愈見交遊之廣，見證了女性社交的手腕與能力。或以篇帙相往，或聚會宴遊，或徵詩吟詠，或與文人唱和，皆表達了清代女詩人社交的群性色彩，此階段的畫像題詠具有很高的社群酬唱應制性質。才媛藉著親戚同里友好的關係，與詩文結緣，開拓女性的社交空間，並爭取文化上得以發言的位置，彼此聲援，女性間形成師誼，聯繫家庭集會與文人結社，締造異於傳統的、溝通閨

❻❽ 參見《隨園詩話》卷 7，收入袁枚著、王英志校點《袁枚全集》（南京：江蘇古籍出版社），第 3 冊，頁 223。

秀與歌妓的女性世界。

明清時期的文學閨秀亦成為女性畫像與題詠的生產者，如商景蘭、王端淑、黃媛介、顧姒等著名女子，因與祁彪佳、陳維崧、王士禎、毛奇齡等人關係密切，而受到眾多矚目，此期呈現的問題大致可依女性社群的方向考察。清初浙江錢塘的蕉園詩社，成員有林以寧、馮嫻、顧姒等人，彼此互有姻親關係，結社方式以親族為主，結合當地友人，多為同里世交，或姻親血緣家族親戚，成為盛清以後女性社群的重要源頭。又如乾嘉時期收受女弟子的隨園袁枚、碧城陳文述，二人對女性均有異於傳統、引起爭議的特殊見解，率有劃時代的意義。隨園女弟子，或由父兄夫婿關係，得以投書請益；或未曾晤面，先呈詩求教；或袁枚聞詩名，登門求晤，這個社群在當時成為名媛閨秀的代言者，隨園成為一個開放性的女性創作閱讀社群，影響力頗大。社群中的題畫活動，更成為集體的詩畫創作，藉畫敘事，歌詠閨秀間的唱和情誼。

結社具有很大的社會功能，在唱和優遊的生活中，詩會一舉動輒百餘人，可見詩歌流布及社會迴響之廣遠。閨閣組社的風氣亦盛，《紅樓夢》林薛組社品詩，《儒林外史》揚州鹽商萬某的七太太十日一會，皆可見一斑。閨秀聚飲繪圖，徵詩紀盛以為風雅。如屈秉筠邀 12 人宴聚，席中並以古代名姬為各月花史，以與會閨秀分別屬之，並作〈雅集圖〉，描繪一個生動的女性社群，極盡風雅之能事。孫原湘撰〈蕊宮花史圖並序〉，其他文人題詠，閨秀亦參與紀事題詞。閨秀亦繪圖徵詩，如駱綺蘭繪〈秋鐙課女圖〉徵詩，孫雲鶴繪〈停琴佇月圖〉徵詩，女冠王嶽蓮繪〈空山聽雨圖〉，名士題詠者眾，顧蕙〈東禪寺折枝紅豆花圖〉徵詩……等。乾隆年間吳地的清溪吟社，以張允滋為首，或本為世交，或慕名而至，不僅止於姻親關係，已擴及不同家族的名媛閨秀。道光尚有湘潭梅花詩社，皆為規模大小不一的女性社群。

明清女性畫像大量的圖繪資料及其相涉的文字生產均為一種新文本，新文本的誕生，代表新的論述範疇的成立，關聯著性別文化與自覺意識的女性畫像文本，展現了迴異的文化新貌與新視野，本書指稱的「文本」，便是在這種脈絡意義下形成。誠如上文所述，明清的女性畫像涉及性別文化與自覺意識，背

後有著龐大的文本資料庫，女性畫像文本區劃的範圍包括畫蹟與圖版等視覺介面，也包括由圖像觀看延伸出去的題識序跋詩詠等文字素材。本書即鎖定明清時期女性畫像的圖文資料，視其為滋生文化意義的視覺化「文本」，二者互相補充，彼此印證，交織為具有語言符號性質的意義對象，進行相關研究。

(三)論題意涵

宋代以降的后妃像，或以側面取角呈現端整靜止的坐姿，或以正面半身明晰傳達端嚴的威儀，莫不忠實紀錄皇后母儀天下的形象。[69]元世祖忽必烈后的正面造像，[70]給了明代半身后妃或貴族女子全身端坐肖像的構圖靈感，多採取正面中央對稱性構圖，主角視線直視觀者，塑造一個展現端儀與耀示財富的典型。崇偉或華貴的女性造像，由展現端儀的側像，轉向凝望觀者的正面性對稱構圖，畫像展示的，不是個血肉之軀，而是一個經過細心刻繪的端麗圖案。明代後期人物畫盛行，男人酬庸工匠為自己寫照，是個普遍的現象，「寫真」既是商業化的產物，也同時表示了重視個人的傾向。男人藉著寫真來誇炫自我或呈現自己，那麼女子的寫真呢？與男性顯揚個人名聲的目的不同，圖繪傳統受制於女子不能拋頭露面的保守觀念，除了未指名道姓的仕女群相，或具有母儀宣教的后妃造像之外，早期女子單獨個像或寫真角度的呈現是罕見的，皇后、貴婦的寫真，畢竟要束之高閣。一般充滿生命活力的女子，究竟如何被描繪呢？明清女性畫像的新文本誕生，帶來了豐富的文化意涵。

清初肖像畫家沈宗騫曰：「傳神寫照由來最古，蓋以能傳古聖先賢之神垂諸後世也。」[71]《宣和畫譜》亦曰：「畫道釋像與夫儒冠之風儀，使人瞻之仰

[69] 對於歷代皇帝肖像畫威儀描繪的探源、以及以明太祖畫像為個案的討論，可參見潛齋撰：〈明太祖畫像考〉，《故宮季刊》7卷3期，1973年春，頁61-75。另宋代皇后的肖像，請詳見沈從文撰、王㭎增訂《中國古代服飾研究》（臺北：臺灣商務印書館，未注出版年），頁378、380、381等3幅畫像。

[70] 元世祖皇后肖像，參見同上註，沈從文書，頁436。

[71] 參見同註[26]，沈宗騫書。

之，其有造形而悟者，豈曰小補之哉？」❷為了符合意在勸誡、垂教後世、風儀瞻仰的繪畫目的，早期人物畫多為聖賢道釋名流畫像，仕女畫則以顧愷之〈列女仁智圖〉、〈女史箴圖〉為代表。以肖像畫理論衡諸仕女畫，宋代郭若虛有所評論：

> 歷觀古名士，畫金童玉女及神僊星官，中有婦人形相者，貌雖端嚴，神必清古，自有威重儼然之色，使人見則肅恭有歸仰之心。今之畫者，但貴其姱麗之容，是取悅於眾目，不達畫之理趣也。❸

郭若虛以古今兩種典型來區判婦女形相的描畫，一種是威重儼然、見而興起肅恭歸仰之心者，符合垂教後世的目的；另一種則描繪姱麗之容，以取悅觀眾為目的。郭若虛貴古賤今，顯然是因不滿於近代周昉、張萱、周文矩等仕女畫家代表的風格而發論。郭若虛的意見代表了宋代男性對女性容貌、性感興趣呈現在視覺上的不安與壓抑，而高舉古代垂範後世的人物畫標準。

　　這個觀念在元代湯垕的《古今畫鑑》中依然如此：「李後主命周文矩顧宏仲圖韓熙載夜宴圖……，雖非文房清玩，亦可為淫樂之戒耳。」❹觀眾究竟在〈韓熙載夜宴圖〉中看到了什麼？是歡樂豪華的細節場面，還是淫樂縱欲的勸誡意涵？女子的歌舞表演，為夜宴歡樂氣氛的高潮所在，畫面各個段落呈現的視覺景觀，由彈琵琶、鼓吹、舞蹈、執扇、步行、簇擁、坐於榻上的秀麗女子，穿插為華美熱鬧的宴樂場面等〔圖 30〕。整幅畫完全讀不出任何戒惕的訊息，湯垕若不由圖畫本事先行瞭解畫家的創作意圖，純就畫面景觀閱讀，無法導出「淫樂之戒」的目的。

❷　參見同註❿，《宣和畫譜》卷 1「道釋敘論」，頁 375。

❸　參見《圖畫見聞誌》，卷一「論婦人形相」條，收入同註❿，《畫史叢書》第 1 冊，頁157。

❹　湯垕《古今畫鑑》，收入同註㉟，「李後主」條，頁 23。

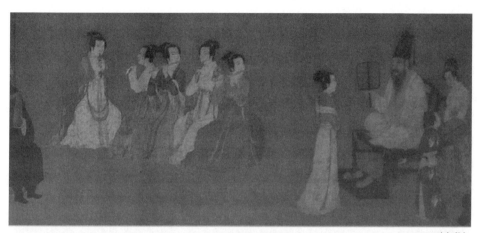

（右段）

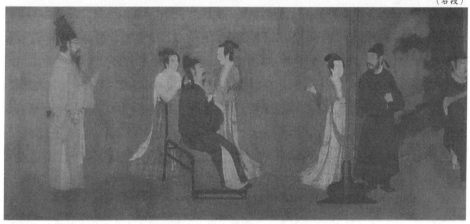

（左段）

〔圖30〕〔五代〕顧閎中繪〈韓熙載夜宴圖〉

　　湯垕的觀察甚具啟發性，他的讀畫方式暴露了一個問題：創作目的與畫面景觀之間的裂縫，假設一位畫家在畫面上描畫了一位非凡美女，但他的心中卻是要告訴觀眾：「美貌不足憑恃」，創作意圖與畫面之間的誤差與裂縫，畫家如何彌補？畫面景觀不僅與創作目的有時產生裂縫，甚至與圖像所根據的文本亦產生隔閡，觀者如何解讀？將為讀畫活動帶來了相當的歧異，以及等待解釋的文化意涵。

　　女性畫像牽涉的論題意涵頗為複雜，不僅是誰畫的？要畫誰？畫像內容傳遞了什麼訊息？觀者看到了什麼？讀者如何理解？均需費心尋思，以描寫類型而言，有仕女畫❼、肖像畫❼、百媚圖❼、春宮畫❼等；僅就仕女畫而論，被描畫的女子有的是歷史名女人（包括才女、閨秀、歌妓），有的則是普遍的美女典型；以作畫動機而言，春宮畫滿足窺視狂，百媚圖在區判歌妓美色的等第，仕女畫存留美女的身影，肖像畫為特定的像主作形象紀錄；以圖像觀看而言，仕女畫呈現女性的姿儀態貌，肖像畫訴諸真人的比對想像，春宮畫與百媚圖則不同程度地展露了女性身體與情色主題。品美圖或春宮畫，滿足窺視的社會大眾，涉及了商業化課題，而仕女畫中的才女肖像、美女畫像則是文人文化運作下的產物。❼

❼ 仕女畫然顯然是中國女性畫像的大宗，可上溯至有畫蹟傳世的魏晉六朝直到現今，歷史悠長，名家無數。單國強認為中國仕女畫，可分為外在美、內在美、理想化、類型化與觀賞性等多種性質，是中國繪畫中重要的一個畫科。參見單國強撰〈古代仕女畫概論〉一文，收入同註❺❹，《中國歷代仕女畫集》，頁 1-11。重要畫蹟，亦請參見該畫集，以及同註❺❸，《仕女畫之美》一書。

❼ 肖像畫指以描寫女性臉容、逼肖真人為主的畫像，廣義而言，亦屬仕女畫的範圍，明末版畫中許多插畫，甚喜以肖像的方式表現。

❼ 詳參同註❹❶。

❼ 沈德符《敝帚齋餘談》中有一條專言「春畫」，收入同註❸，〔清〕蟲天子輯《香艷叢書》第二冊，頁 572-573。春宮畫、祕戲圖，明末、晚清特多，〈王蜀宮妓圖〉（故宮博物院藏）與春宮畫接近，托唐寅之名畫四個美人。〈仕女圖卷〉（日本大阪）分春夏秋冬，有裸體遮掩之筆法，參見同註❶❾，楊新撰《中國繪畫三千年》「明代」部，頁 249。祕戲圖有兩種類型，一為只呈現身體，有紗羅遮掩，較為文雅；另一種比較粗俗、暴露。

❼ 明，佚名繪〈千秋絕艷圖〉，共有 57 段（60 人），專繪歷史上名女人，有虛有實，包括了公主（西成公主、樂昌公主）、寵妃（飛燕、梅妃、貴妃）、才女（班昭、李清照、謝道韞、卓文君、娟娟等）、情女（孫蕙蘭、蘇若蘭）、名妓（薛濤、蘇小小）、名女人（二喬、王昭君、西施）、文學典故女人（鶯鶯、綠珠、羅敷）……等，幾乎可謂為一部女性圖史，充分展現了文人的品味。參見同註❺❹，《中國歷代仕女畫全集》，圖例 52。

　　女性畫像牽涉了才、情、色等觀看與想像的視覺化層次，若由作畫動機與圖像呈現的社會接受層面而言，女性畫像幾以符合男性的觀看為共同目的，然而明清亦是女性意識萌芽的重要時期，若以自寫真或社群觀看的層面而言，女性畫像又飽含著女性自我意識的覺知，其中千絲萬縷的論題意涵，十分值得進一步深究。

六、本書的篇章架構

　　中國古典文學的女性研究，早期為宮體詩、女詩家與傳奇小說的女性人物研究，晚近轉以性別思維的視角掘發新文本，重新審視明清時期的女性世界，本書的核心關懷由是而生。本書涉及女性畫像的論述層次重重交織，筆者試以三種身分取向別之：女主角、姬妾與閨秀。

(一)女主角：崔鶯鶯、杜麗娘

　　女性畫像可以戲曲文學的女主角作為一個焦點。過去的圖繪傳統中，女子單獨個像或寫真角度的呈現是罕見的，明清以女子為主角的戲曲增多，插圖版畫中，亦逐漸開闢一塊女子寫真畫像的園地，有時就冠於讀本的卷首，落落大方地與讀者大眾見面。為了再現充滿知性與感性的活力，富有才情的名媛淑女總會訴諸抽象的文學想像，被作家描繪為文人鍾情珍賞的對象。

　　崔鶯鶯是一個令人矚目的視點，《西廂記》刊本卷首多冠有鶯鶯畫像，提供讀者繽紛多姿的視覺經驗。筆者細查鶯鶯畫像圖版，發現「鶯鶯遺照」與「雙文小像」是當時最流行的兩款題字。「遺照」集中在明代，「小像」多出於清代。明代鶯鶯像，多為端嚴的半身造型，低眉、蹙首、凝視、支頷，透過「遺照」題字強化悲劇性的詮釋，建構一個摯情憂鬱的紅顏。清代鶯鶯像，多為全身造型，搴手拈指，肢體迴旋，沖淡了抒情的意味，彷彿舞臺角色的再現。清代畫家仿照仕女畫構圖，並附刻題詩，創造了深具沙龍意義的「小像」，在視覺上呈現秉禮德莊的佳麗魅力。鶯鶯畫像圖面意涵的差異，顯示了

明清兩代文人觀看／期待女性的意識有所不同。

　　中國才女由六朝的蘇若蘭到宋代的李清照，形成一個獨特的譜系，到了明末《牡丹亭》的杜麗娘，則有複雜的形象轉折。湯顯祖所創造的杜麗娘，不同於以往被動無聲的女子角色，她躍出傳統閨塾，執起丹青畫筆為自己寫真。湯顯祖認同了女性可以透過誠意與才華向世界宣示與證明自我存在。這點女性意識的浮現，預示了後來明清文學才女透過寫作或繪畫自我呈現的訊息。在女性畫像流行的時代中，《牡丹亭》的杜麗娘充滿著召喚力與形塑力，成為女性投射的焦點，麗娘讓明末以來的女性踴躍發言，當代有俞娘、小青等薄命紅顏，後世有葉小鸞、錢宜等才女。她們既認同杜麗娘之情，亦哀憐自己，近距離凝視鏡中的自己，而執筆自我描畫，並向觀眾展列有價值的心靈世界，繼而流傳人間。類同於《牡丹亭》麗娘寫真與還魂主題的「畫中人」故事系列，以奇特的視覺意涵營造人／魂、陽／陰、真／幻交錯的女性世界，不斷渲染著具有悲劇氣氛與飄零意識的深情。杜麗娘的「寫真」成為一個強有力的影響線索，除了飄零氣氛之外，還隱含了自我認同與傳世欲望，相當程度地開啟了清代以後的女性視野。然女性讀者將《牡丹亭》的虛構故事，在真實生命中締造意義，建構為一種纖細易感的文化，才女夭折／紅顏薄命，成為一種值得歎惋的典型。

　　男性繪刻家，為戲曲文學虛構的崔鶯鶯造「遺照」、「小像」，也為杜麗娘設計「自我寫真」的場景，在畫幅上打造一個個彷若魅影的佳人形象，再用一個畫框將之圈圍起來，刻成版畫，流通出版，邀請觀眾的眼睛無止盡的凝視。虛構的故事能產生真實的文化影響，藝術的虛構如此創造了新的真實——締建文化認知，進而影響性別認同。崔鶯鶯、杜麗娘以及許多紛起效尤的女性畫像，涉及了真實與虛構、觀看與想像、男性與女性、他者與自我等彼此交融的諸多層面。

　　筆者本編的論述希能解釋一部分明清時期的性別思維與文化變貌。

(二)姬妾：柳如是、張憶娘

　　為瞭解與文人的進一步關係，「姬妾」是另一個值得注意的類型。女性畫

像的題詠向為文人風雅之事，題詠者藉著觀畫想見其人，進行公開往復的討論，並在畫幅上留下一份紀錄。

17 世紀中葉的晚明，令人注目的秦淮才妓柳如是幅巾弓鞋初訪錢謙益，由此邁向其人生另一個新的里程。此次造訪留下一幅男裝畫像：〈河東君初訪半野堂小影〉，成為文人認知柳如是形象的重要表徵，畫像摹本與文獻皆信而有徵。事實上，柳如是畫像不一，另有紅粧、道服等不同造形，勾起文人心中各種幻影的浮現。有時穿上初訪半野堂帶著雙性氣質的「幅巾寬袍」；有時是意態幽媚的粉黛造型或蘼蕪意象的「紅粧寫真」；有時則換下茜裙改著黃絁裝，扮成煙柳風姿的「道家粧束」，或由此引發而來的仙魅想像。觀者賦詠題詩的視點游移於幅巾／紅粧／道服的重重疊影間，追想陳跡，相與對話，綺情幻思。或陽剛典範的稱揚與追求，或現出陰柔氣質的旖旎粧影，或寄託於解脫的宗教氣氛，或幻化為隔離世俗的仙魅。文本中夾雜更多文本，形成一個龐大的柳如是詮釋史。柳如是畫像的觀看涉及先在視野、換裝意識、性別視角、歷史感傷、隱喻詮釋、心理投射……等讀者接受的重要環節，本文將闡析兩百年來柳如是的畫像題詠及觀看意涵，嘗試為柳如是形象開關一個詮釋的新視域。

張憶娘為清初年輕文士蔣繡谷之寵姬，〈張憶娘簪華圖卷〉原是憶娘納作蔣深姬妾一幅提供性感觀想的畫像，此幅絹畫乃虞山楊晉寫照并題，公開示眾之後，便成為一個文化讀本，尤其題詠更提供了大量可供尋繹勾稽的寶貴訊息，幫助筆者建構畫面與圖式的細節縫隙。圖幅題跋者不乏有清一代知名人士，如尤侗、汪士鋐、姜實節、袁枚、沈德潛、王鳴盛、錢大昕、洪亮吉、畢沅……等，留存了不同的聲音。值得注意的是，卷中題跋人數幾達 60 人，題者各有不同表述，有的以諧謔調笑的口吻題識：「任人攀折也無妨、繡谷歡場五十秋」；有的競相標榜收藏風雅：「武陵君曾許以千金為余購之」；亦有為憶娘幻滅身世感傷者：「鏡裡煙花粉黛」，藉此發抒生命時間流逝的感歎。超過 60 篇題詠文字，最早紀年為康熙己卯（1699）七夕前，最晚紀年已入民國。由題識時間推估，前後已跨越 200 餘年。隨著時間的流逝，畫像由當世逐漸變成了遠隔的歷史，由眼前事進入了題識者的記憶深處。僅管聯想啟思的模式不

同，畫像甚至曾一度被複製，張憶娘不斷地由著不同世代的詩人重新喚回，賦予一種迷戀幻想式的傳記情調，詩人們將詩心與想像，融入了憶娘所代表的、纖細易碎的、美麗而帶點傳奇色彩的傳說之中。透過 200 餘年的題跋接力，一個曾經活躍於社交界的寵姬，成為永恒的印痕。這幅圖不僅是張憶娘的紀念肖像而已，亦銘記了張憶娘親疏遠近關係交織的雅士風流。此圖與明初吳偉的〈歌舞圖軸〉一樣，動輒數十人的大規模男士題詠，表達名流觀畫的心得，題詠的對象為名妓，涉及了集體觀視的意涵。

(三)閨秀：顧太清

　　閨閣題繪，或為自娛，或為閨友而題，面對自己或他人的畫像時，女性題詠反應了什麼現象？若與男士對照，其中的差異更顯得饒有意味。盛清皇眷顧太清有一幅畫像：〈西林太清夫人聽雪小照〉，頭綰兩把髮髻，罩上長衣背心，俱道咸便裝舊式。顧太清為此像填作〈金縷曲　自題聽雪小照〉詞，整首詞充滿詩情畫意，是典型才女畫像的實例，此畫特意請人寫真，末二句：「豈為平生偏愛雪，為人間留取真眉目」，傳達著意欲流傳後世的企圖。顧太清曾索汪允莊夫人題詩，允莊效花蕊宮詞體為八絕句以報之，這個現象顯示，女性畫像已成為宣揚聲譽，聯絡情誼的媒介，相當程度地突破了過去女性「拋頭露面」的禁忌。顧太清是奕繪側室，夫妻二人曾請黃雲谷道士為他們寫真，夫妻二人除自題畫像外也相互題跋，顧太清留下〈題黃雲谷道士畫夫子黃冠小照〉、〈自題道裝像〉二詩，奕繪則留下〈小梅花　自題黃雲谷為寫黃冠小照〉、〈江城子　題黃雲谷道士畫太清道裝像〉二詞，比較夫妻二人的題詩，男女相互觀看的眼光並不相同。❽

　　本編將以盛清顧太清作為一個具體個案，進行上述相涉意涵的探查。顧太清所著《東海漁歌》、《天游閣詩集》等集收錄了許多畫像題詠文字：有的

❽ 分別參見顧太清、奕繪著《顧太清奕繪詩詞合集》（上海：上海古籍出版社，1998年），頁 42、658。

藉以憑弔早夭的少女，有的用以詠揚美麗的歌妓，更多為彈琴、尋梅、吹笛、簪花、絡緯、執薰籠、桐蔭下等美人圖而題。其中稱「小照」者，乃閨秀詩情畫意的寫照，顧氏為這些熟識的女友畫像題詠，充分表現了女性之間的情誼。顧氏的畫像題詠既可視為個人生命的縱深，亦可作為時代的剖面。本文以太清一生詩詞作品所呈現出來的生命經驗為背景，分由夫妻畫像、歌妓畫像、少女遺像、男性畫像、囑題畫像、雅會圖、閨閣畫像、刺繡圖等一系列題詠為論述主軸，貫串全文，各畫像子題分別涉及了畫面觀看、寫作心理、姊妹情誼、女性社群、文學傳播、文學聲響、意識認同（包括：自我、性別、集體、國族、文化）……等諸多面向。筆者將以一個閨閣的視角為策略，鋪展太清的畫像題詠為詮釋線索，並向外延伸，進而探查清代時期與畫像相關的女性書寫與文化意涵。

(四)本書概說

　　本書選擇明清時期女性畫像及相關題詠詩文作為探索的「文本」，大別為五編：一「導論」，二「女主角」，三「姬妾」、四「閨秀」、五「附編」。第一編「導論」，首先鋪展女性畫像的歷程。虛構成真的「女子寫真」，既由圖像範疇深入文化書寫的領域，一方面表現了女性的陰柔氣質與自我意識，另一方面又無可避免男性的觀點與凝視，明清女性畫像充分展現了文學、文化、文獻之議題特殊性。本書研析畫中人魅影流動於明清文學、圖像文本、女性文化、題詠社群、性別思維等諸多面向。

　　第二編「女主角」，以崔鶯鶯與杜麗娘兩位戲曲女主角作為典例，探討虛構人物畫像的接受。其一〈遺照與小像：鶯鶯畫像的文化意涵〉乙文，詳細梳理明清各種版本的《西廂記》插圖，釐析鶯鶯畫像的兩種類型：「遺照」與「小像」，及其相涉題詞的文化意涵。其二〈以幻為真：杜麗娘與畫中人〉乙文，考察《牡丹亭》傳奇女子杜麗娘的文（劇本）／圖（插畫）形塑，以及後世的閨閣閱讀，並附談以具有視覺意涵的「畫中人」為創作主題敷染而來的悲劇氣氛與飄零意識。

第三編「姬妾」，分別考察柳如是與張憶娘兩位文士姬妾的畫像題詠。其一〈幅巾、紅粧與道服：觀看柳如是（1618-1664）畫像〉乙文，耙梳有清一代眾多文人對柳如是畫像的觀看，從中滋衍出：儒生、紅妝、貞女、才妓、女俠、神女、忠良、道人、仙魅等各種印象，彼此堆疊、剪接、併連。文人以題詠追尋柳如是的歷史陳跡，閱讀視點游移於幅巾／紅粧／道服的重重疊影間，不斷補充對柳如是的認知，文本中夾雜更多文本，形成一個龐大的柳如是詮釋史。其二〈拂拭零縑讀艷歌：〈張憶娘簪華圖〉的百年閱讀〉乙文，張憶娘為清初文士蔣深（繡谷）的姬妾，筆者透過一幅張氏〈簪華圖〉存留下來幾近 60 位名人、超過 60 篇長短不等、文體不一的題詠，據以還原一則遺事，並建構跨越 200 餘年的閱讀群體。一幅遙遠而陌生的女性寫真，散發出莫大的魅力，不斷召喚著清代吳中文士，以題詠踵繼前賢。這幅圖不僅是張憶娘的紀念圖像而已，亦銘記了張憶娘親疏遠近關係交織的雅士風流，題詠者化身為歷史的憑弔者與探勘者，百年的題跋接力，使一位曾經活躍於社交界的寵姬，烙成了永恒的印記。

第四編「閨秀」，〈一個閨閣的視角：顧太清（1799-1877）的畫像題詠〉乙文，專力深研盛清皇眷才女顧太清的畫像題詠。顧氏的畫像題詠既可視為個人生命的縱深，亦可作為時代的剖面。本文以一個閨閣的視角為策略，立基於太清一生詩詞作品所呈現出來的生命經驗，分由夫妻畫像、歌妓畫像、少女遺像、男性畫像、囑題畫像、雅會圖、閨閣畫像、刺繡圖等子題系列次第論述。各畫像子題分別涉及了畫面觀看、寫作心理、姊妹情誼、女性社群、文學傳播、文學聲響、意識認同（包括：自我、性別、集體、國族、文化）……等諸多面向，是一個盛清閨閣書寫的典型，以畫像文本串接其陰柔婉約的一生，相當程度地展現了盛清文學才女的文化視野。

最後「附編」，則以「女才子」與「別史」兩端作為本書正編論題之延伸。其一〈書寫才女：煙水散人的《女才子書》〉乙文，探討清煙水散人徐震一部包含 12 位才女事蹟的小說集。作者由「才」、「德」、「色」、「情」塑造「女才子」的文本典型，大德堂刊本附刻 8 幅精美繡像，為文本巧作視像

展演。通過徐震慾望與歷史的兩重筆調，加上文本造訪的讀者聲音，《女才子書》成為清初邊緣文人呼應時代風氣的文本典例，共同形塑一個對待才女的「合成視野」。其二〈細讀與嘲謔：《柳如是別傳》讀後隅記〉乙文，為本書第三編「姬妾」〈幅巾、紅粧與道服：觀看柳如是（1618-1664）畫像〉的附屬品。20 世紀初，史學大師陳寅恪撰寫《柳如是別傳》，於 1965 年稿竟，1969年作者辭世，遲至 1980 年始出版。陳氏撰寫此書適逢中國鉅變之際，因為發言學者站立位置不同，該書遂成為政治隱喻、心跡迷霧與詮釋衝突的代表作。20 餘年來，史學家們已為此書作了豐富的解讀，本文不擬發抒個人對明清痛史的考據癖，僅回歸讀者的位置。《別傳》一書充滿文學的興味，作者超凡的想像力已將這部史學鉅構飛躍成一部精彩的別史，他帶領讀者在文獻中穿梭漫遊，行文經常展現嘲諷笑謔十足的幽默，以迂迴婉轉的方式，反射生命衰殘、世事滄桑與時間流逝帶來的焦慮、諧謔與歡痛。閱讀民初陳寅恪先生之《柳如是別傳》，筆者視其為柳如是畫像百年接受之壓軸。

明清時期是中國邁向現代化的轉捩點，文化書寫呈現多重面向，眾多話語，此起彼落，眾聲喧譁，組成繽紛多音的世界，邀請讀者裡外穿梭。整體而言，本書各文環繞著「明清女性畫像文本」之範疇作不同議題的設計與探索，研究觸角伸入「明清文學」、「畫像文本」、「女性文化」的領域，經過筆者特殊的選材與取角，提出 3 種女性類型作為核心：女主角（崔鶯鶯《西廂記》／杜麗娘（《牡丹亭》）、姬妾（柳如是／張憶娘）、閨秀（顧太清），或是元明清戲曲形塑之虛構角色，或是明末清初之文士姬妾，或是盛清之閨秀才女。本書如同所有的專著一樣，絕無可能於有限篇幅中窮盡明清時期女性畫像題詠的所有文獻，筆者努力創造一個以議題導向為主、完整性高、首尾貫串的書籍結構。「導論編」揭示「女性畫像」的議題特性，儘管女性畫像的物質性終究無法取代畫像背後指涉的血肉靈軀，而那「卷中小立亦百年」視覺紛呈的飄動魅影，總是不斷召喚後人賦予凝視的眼光，前仆後繼地建立一個個喋喋書寫與對話的平臺。「正編」各文雖以個案方式分述，各自觸碰不同性質的文學議題，串接起來則具有歷時性與類型性兩個特色。這些女性像主的時代分布，或明中葉、

或晚明、或清初、或盛清，而畫像題詠卻具有跨時性，如柳如是、張憶娘的畫像題詠便跨越百年，甚或伸入民國，時間上大抵涵蓋了明清兩代。至於像主，或為文學虛構之女主角，或為文士之歌妓姬妾，或為皇眷之閨閣才秀，亦大致包含了明清女性的重要類型。「正編」各文透過歷時性與類型性兩方選材所開闢的議題，形成互文，呈現著相當程度的完整性，亦具有彼此承接與相互涵蓋的內在邏輯。「附編」分別藉用徐震「女才子」與陳寅恪「別史」的視角作為隱喻，以回應「導論」與「正編」各文，其意味著：明清時期不同類型的女性畫像，莫不被文人形塑為才德與情色兼具的典型，「女才子」其實是一個經過層層堆疊、積累與扭變的文化符號；而女性畫像的百年世代接受，亦隱然在明清文學疆土上築設了「別史」的景觀，散發著異質的光彩。

◎尾聲　無盡的閱讀與詮釋

　　曾任乾隆朝編修的洪亮吉（1746-1799，江蘇陽湖人）[81]為一幅古畫〈張憶娘簪華圖〉寫過一首題畫詩，一開始即針對畫面發言：「花紅無百日，顏紅無百年。何以茲圖中，花與人俱妍。」[82]畫中一位紅顏，伴著鮮花現身，詩人的眼睛繼續蒐索畫面：「當時一笑春情閣，頭上好花終不落。」原來那花簪在髮際，畫中人面含微笑，詩人一念幻出花的心思：「可知花福亦修來，長得纖纖手香絡。」能得到玉人纖手兜絡而簪於髮鬢，此花何等榮幸！畫中的場景：春

[81] 卷施洪亮吉（樨存）（1746-1799）字稚存，號北江，清江蘇陽湖人。乾隆 11 年生，嘉慶 4 年卒。乾隆 55 年進士，授編修。著有《更生齋詩文甲乙集》16 卷，《北江詩話》6 卷，《伊犂日記》2 卷，《捲施閣詩文甲乙集》32 卷、詞 2 卷，《外家記聞》2 卷，《天山客話》2 卷，《晚讀書齋雜錄》8 卷，《春秋左傳詁》20 卷，《四使發伏》12 卷等二十餘種。詳見池秀雲編《歷代名人室名別號辭典（增訂本）》（太原：山西古籍出版社，1998 年），頁 257。

[82] 文中所引為洪亮吉題詩，摘錄自《張憶娘簪華圖卷題詠》，收入《明清人題跋》（臺北：世界書局，1988 年）下冊，頁 581。

季、繡谷、美人、髮鬌、好花、好景，畫中場景距離看畫的現在有多久了呢？「卷中小立亦百年，空際往往生飛煙。幽蘭無言露獨泣，花意人意交相憐。」美人小立畫上已百年！儘管卷中人永恒定格，但容顏、幽蘭的脆弱生命早已風煙飛逝。置入了時間的行進步伐，也凝佇了讀者多情的視線，洪亮吉用李賀〈蘇小小墓〉「幽蘭露，如啼眼」之詩句，將卷中憶娘簪帶蘭花的露珠想像成泣淚，為這位中年詩人的感傷情懷滴落。……

　　每一位女性畫像的像主擁有的短暫肉身故事，憑藉著畫像的物質性得以長久流傳，一幅遙遠而陌生的女子寫真，散發出無限魅力，不斷召喚後代賦予視覺觀看，以題詠書寫踵繼前賢。女性畫像的文本確實延續了像主的肉身存在，妍麗端好地立於畫幅中心，動輒百年，等待與不同時代的有緣人相見。而題詠者化身為歷史的憑弔者與探勘者，依著百年時序次第行進，宛如跨越時空的題跋接力，使一位曾經活躍於歷史定點的女子，烙成了永恒的印記。本書即以洪亮吉題句：「卷中小立亦百年」命名，用以突顯筆者對於明清時期女性畫像跨代歷時之文本錯綜複雜的多層次詮析。

　　仍然，到了最終，所有的人、事、物畢竟如煙幻盡，纍纍話語亦將如浮沫般飛散。一幅如夢似幻的女性畫像，依舊兀自靜立於明清文學的泛黃扉頁上，等待著無盡的閱讀與詮釋。……

第一編　女主角

遺照與小像：鶯鶯畫像的文化意涵**

一、引論

(一)緣起

　　家喻戶曉的崔鶯鶯，不僅透過才子佳人的戲曲文本，活躍在讀者反覆咀嚼的閱讀過程裡；舞臺名伶的鶯鶯扮演與繪刻圖面的畫像相映成趣，以視覺再現於雅俗共賞的觀者眼前。明清兩代刊行《西廂記》刻本，書商總愛在卷首冠上

♣　本文原刊登於《文與哲》（國立中山大學中文系主編）第 7 期，2005 年 12 月，頁 251-292。筆者在此感謝兩位匿名審查教授賜予的寶貴意見。拙文在研究過程中特別要稱謝者有二，一為《西廂記》專精學者林宗毅博士的大作：《《西廂記》二論》（詳後註），第一論「《西廂記》之淵源、改編和主題異動」，林博士針對王實甫以外元明清 34 家《西廂記》改編本作了詳細研究與比勘，給予筆者莫大啟益。拙文探討明清兩代《西廂記》的改作與讀者意識，諸種資料的舉涉，悉得自林氏傑作。另陳洪綬為張深之西廂祕本繪製的鶯鶯像，具有深情抑鬱的圖像意涵，筆者又得自許文美先生的啟發，氏著〈深情鬱悶的女性——論陳洪綬《張深之正北西廂祕本》版畫中的仕女形象〉（詳後註）一文，鞭辟入裡。林、許二位學者大作對本文觀點的形成與印證助益甚多，謹此致謝。

♣　筆者曾指導張琬琳同學參與國科會補助大專生專題研究計畫：〈虛構與再現：明清《西廂記》系列鶯鶯形象探討〉（NSC91-2815-C-194-038-H），張同學勤於查考、遍蒐並整理臺灣公藏圖館《西廂記》善本文獻與相關插圖。筆者於圖本文獻得益無窮，在此向琬琳同學誌謝。另拙文為筆者主持之國科會專題研究計畫：「明清文本中的女性畫像（二之一）」（NSC91-2411-H-194-018）之部分成果，感謝國科會提供研究經費支持，謹此說明。

一幅女主角崔鶯鶯的畫像，以饗讀者之目。相傳鶯鶯畫像最早是南宋畫家陳居中由普救寺西廂臨摹而得，之後開始流傳。且看一首題像詩：

> 誰把春風筆，傳來絕世姿。蛾眉如飲恨，纖手自支頤。
> 心醉求凰操，情深待月詞。迄今千載下，展卷繫人思。❶

戲曲作者既創造了張生琴操鳳求凰、待月西廂的專情文士，畫家為讀者設計的鶯鶯圖像，亦視覺化為一位蛾眉飲恨、纖手支頤的癡愁女子。唐代的一則崔張故事，牽動無數情腸，讀者開卷凝睇鶯鶯，所有的閱讀情思，莫不由一幅女性畫像的觀看徐徐展開。

《西廂記》有插圖的本子約 36 種，分藏於海峽兩岸以及日、美、德等世界各國。❷ 15 世紀末（明孝宗弘治戊午年，1498），金台岳家書鋪刻印《全相參增奇妙註釋西廂記》出版，書尾有段以圖像為銷售訴求的廣告詞：「本坊謹依經書重寫繪圖，參訂編次大字本，唱與圖合，使寓於客邸，行於舟中，閑遊坐客，得此一覽始終，歌唱了然，爽人心意。」牌記中透露著明代中後期弘治至萬曆、天啟間，戲曲小說插圖之所以大為流行的原因。❸部分插圖本更因有唐

❶ 此首「鶯鶯畫像題辭」，應刊於雙文小像對頁，收入《西廂記版刻圖錄》（揚州：廣陵古籍刻印社，1999 年），頁 96、118。

❷ 關於《西廂記》明代版本與插圖概況，詳參林宗毅著《西廂記二論》書後附錄二〈晚明《西廂記》版本一覽表〉（臺北：文史哲出版社，1998 年），頁 311-317。另參許文美著《陳洪綬《張深之正北西廂祕本》版畫研究》書後附表二（臺北：臺灣大學藝術史研究所碩士論文，1995 年），頁 104-106。

❸ 本段廣告語轉引自王伯敏《中國版畫史》（臺北：蘭亭書店，1986 年）「第五章 版畫的鼎盛時期」，頁 72。《全相參增奇妙註釋西廂記》為弘治 11 年刊本，採連環畫方式呈現插圖，在明代中期極受歡迎，概與其插圖豐富精美的閱讀訴求有關。美國加州大學有學者全本英譯並撰文導讀引介。詳見："The moon and the Zither: The Story of the Western Wing", Wang Shifu, edited and translated with an introduction by Stephen H. West and Wilt L. Idema (Berkeley: University of California Press, 1991). 該書附錄三有 Yao

寅、仇英、陳洪綬等知名畫家繪製為號召，吸引了廣大的讀者。

　　鶯鶯畫像以精緻版畫呈現於《西廂記》刻本卷首，具有高度的消費號召力，使讀者在女性影像的「閱玩」與西廂記的「品讀」中，得到閱讀興味的滿足。不同的繪刻者，創造了不盡相同的絕艷姿容，觀看畫像由視覺帶領的想像，飄落於劇本扉頁，成為解讀鶯鶯傳說的方向引導：是薄命紅顏？還是守禮閨秀？她深情憂鬱？抑或才德端莊？誠然，《西廂記》自王實甫寫出之後，成為膾炙人口的定本，而讀者仍經常回溯唐代元稹的《鶯鶯傳》❹相為互文，傳達出複雜的鶯鶯想像。

(二)回到歷史現場：普救寺的一幅畫像

　　唐代詩人已有針對鶯鶯故事發表詩文者。❺西廂學者透過主題學方式，由《詩經》的淫奔之詩、漢代司馬相如〈鳳求凰〉琴挑卓文君、《世說新語·惑溺》的韓壽偷香等文學典故，為元稹的《鶯鶯傳》探源。❻若以唐傳奇的構篇

Dajuin: "The Pleasure of Reading Drama: Illustration to the Hongzhi Edition of The Story of the Western Wing" 一文，針對弘治木刻版本的視覺性，作了深入的探討。唯該版本插圖中，未有鶯鶯肖像繪製，故拙文不擬深究。筆者承匿名審查教授指點，得知參閱此書，謹此致謝。

❹　《鶯鶯傳》作者為元稹，收錄在《太平廣記》488 雜傳類，後人以張生賦「會真詩」，又名曰《會真記》。

❺　宋王楙《野客叢書》卷 29 稱張生君瑞，遇蒲女崔鶯鶯，元稹與李紳語其事。唐人以詩文張之者，元微之有「續會真詩」三十韻，河中楊巨源有「崔娘詩」、亳州李紳有「鶯鶯歌」，皆見於本篇可考。參見王季思校注《王實甫西廂記》，收入《西廂記 董王合刊本》（臺北：里仁書局，1981 年）附錄「鶯鶯傳」後王季思按語，頁 6。明刊王驥德《新校注古本西廂記》（萬曆 24 年香雪居刊本，現藏國家圖書館善本書室），附錄〈古本西廂記考〉資料，收錄有多種唐人詩詞資料，如楊巨源崔娘詩、李紳鶯鶯歌、白居易和微之夢游春百韻詩并序、沈亞之酬元微之春詞、王渙惆悵詞等。

❻　關於鶯鶯故事的溯源，詳見林宗毅《西廂記二論》（同註❷）頁 35-39。另詹秀惠由小說人物中的對比，進行文本的探討，參見詹著〈世說、晉書韓壽偷香與鶯鶯傳、西廂記的傳承關係〉，《中央大學人文學報》第 11 期，1993 年 6 月。

角度而言，元積的《鶯鶯傳》具史傳型式書寫，但《鶯鶯傳》究竟如大部分唐傳奇一樣是盡幻設語，作意好奇？抑或是元積早年的戀情？古今學者對此頗有考述。❼

　　《鶯鶯傳》文曰：「蒲之東十餘里，有僧舍曰普救寺，張生寓焉。適有崔氏孀婦，將歸長安，路出於蒲，亦止茲寺。」崔張故事虛實未明，而今山西省永濟縣城西、古蒲州城東峨嵋嶺上真有一座普救寺，原為一座佛教寺院，唐代以來，鶯鶯故事流傳魅力未減，此寺因而揚名於世。❽寺中據說有鶯鶯故居和遺照，供後人憑弔。據元末陶宗儀載錄，13 世紀初年（按金章宗泰和丁卯年，1207）春季 3 月，金朝一位擅寫五言平淡風格的詩人趙愚軒（另名十洲種玉），旅經蒲東普救寺，在寺中西廂見到一幅崔鶯鶯遺照，委請畫家陳居中摹下。❾

❼ 王鉎對鶯鶯傳奇辨正，參見王季思校注《王實甫西廂記》（同註❺）附錄「辨鶯鶯傳奇事」，頁 6-10。陳寅恪〈艷色詩及悼亡詩〉，以及附〈讀鶯鶯傳〉，分別收入氏著《陳寅恪集》之《元白詩箋證稿》（北京：三聯書店，2001 年），頁 84-110 以及頁 110-120。王、陳二家皆考定確有其人，且真有其事。另外，主張張生非元積的學者亦有，如大陸學者吳偉斌，著有〈張生即元積自寓質疑〉（《中州學刊》1987：2）、〈再論張生非元積自寓〉（《貴州文史叢刊》1990：2）等。《元積集》中愛戀詩、決絕詩、棄後懷思與懺悔詩共 30 餘首，頗合傳文情節的發展，而近人按其年譜細索傳文，實亦有不合之處，可視為元積逞才搞藻的文人習氣。林宗毅認為鶯鶯故事可視為半自傳半文藝的作品。詳見林宗毅撰《西廂記二論》（同註❷），頁 40。

❽ 普救寺鶯鶯故居與遺照的產生，蓋係文學傳說成真的一個例子。康正果以為中國許多祠堂、墳墓都是附會傳說，為坐實詩文的某一情境而修建起來，許多子虛烏有的人物經過祠墓證明、詩文憑弔的傳播，久而久之，便借屍還魂由文本人物變成了歷史人物。詳參康正果〈泛文與泛情——陳文述的詩文活動及其他〉，收入張宏生編《明清文學與性別研究》（南京：南京大學出版社，2000 年），頁 748。

❾ 金章宗泰和丁卯春三月，十洲種玉「銜命陝右，道出于蒲東普救之僧舍，所謂西廂者，有唐麗人崔氏女遺照在焉。因命畫師陳居中繪模真像……」云云。此段文字，載於陶宗儀《南村輟耕錄》（北京：中華書局，1997 年）卷 17，「崔麗人」條，頁 212-213。關於十洲種玉普救寺繪像、璧水見士的畫像傳說，筆者因得自蔣星煜〈「西廂記」插圖與作者雜錄〉一文指引，查得原文出處。蔣氏收入氏著《西廂記考證》（上海：上海古籍出版社，1988 年），頁 192-200。另明刊王驥德《新校注古本西廂記》（同註❺），

西元 1987 年在普救寺舊址挖掘出一塊金代石碑，碑題「普救寺鶯鶯故居」，題下署名王仲道，並刻王詩〈詠普救寺鶯鶯故居〉。詩後跋曰：

> 美色動人者甚多，然身後為名流追詠鮮矣。……大定間，蒲倅王公遊西廂賦詩以弔鶯鶯……。惜乎！王公真跡為好事者所秘，今三十餘載，僕訪而得之，又痛其字欲漫滅，故命工刊石，庶永其傳，是亦物有時而顯者也。泰和甲子（按1204）冬至前三日河東令王文蔚謹跋。❿

3 年後，陶宗儀筆下的十洲種玉旅經普救寺鶯鶯故居時，想必看到了這塊新鑴碣石，並有感於王仲道題詩與王文蔚跋語而滋生憐憫與同情。

《鶯鶯傳》的悲劇性成因，在於個人禮法與情慾的衝突，構成鶯鶯內在心理的矛盾，最終使自己成為女禍，遭致「始亂終棄」的命運。⓫「鶯鶯是誰」？史家陳寅恪由文本的內在線索與元稹撰成的「會真詩」，探討該傳的構想源於神女賦、遊仙詩的傳統，推論「會真」即偷情艷遇，所「會」之「真」乃「仙」，是《遊仙窟》（張鷟／崔娘）的文人版。⓬鍾慧玲採納陳寅恪結論，

附錄〈古本西廂記考〉資料，卷 6「文類」，亦有「元陶九成崔麗人圖跋」，頁 36-37，載錄了陶宗儀該條筆記部分文字。以下關於十洲種玉、璧士見水以及陶宗儀 3 人對「鶯鶯遺照」的題跋文字，均出於此文。

❿ 關於金朝「普救寺鶯鶯故居」西廂賦詩鑴石的相關考古資料，參見全毅〈《西廂記》新證──金代「普救寺崔鶯鶯故居」詩碣的出土和淺析〉，收入寒聲、賀新輝、范彪等編《西廂記新論──西廂記研究文集》（北京：中國戲劇出版社，1992 年）。

⓫ 以女性主義包含身體、慾望等角度解讀《鶯鶯傳》文本，以較激切的口吻探討鶯鶯命運的悲劇性成因者，詳參劉燕萍撰〈至死不休與溫柔敦厚──從女性主義看《霍小玉傳》和《鶯鶯傳》〉，《香港嶺南學院中文系系刊》第 3 期，1996 年 5 月。另黃暄撰〈《鶯鶯傳》之性別解讀（毒?!）：女性身體、慾望與價值秩序〉，《婦女與兩性研究通訊》第 55 期，2000 年 6 月，頁 21-30。

⓬ 關於鶯鶯傳與遊仙傳統的考辨，詳見陳寅恪〈讀鶯鶯傳〉（同註❼）。宋玉的神女賦系列，藉巫山神女可望不可即、若即若離的神祕魅力，使楚王產生愁悵的心緒。青樓歌妓不輕易示人，亦往往具有神祕性，後世文學作品中，以神女暗喻青樓，乃就這個特性為

認為張生即元稹自己，其傳記、艷詩、悼亡詩……皆表達了元稹的情感矛盾心理，因無法為偷情艷遇的鶯鶯定位，故稱為「仙」、或「妖」，卻總非「人」。❸鶯鶯既為所「會」之「真」，必非大家閨秀，不具有唐人重視的優級門第，此乃元稹予以污名化的根本理由。

　　無論是「始亂終棄」的說法，或將鶯鶯污名化，皆傳達了女人容色在男性心中成為矛盾與焦慮的來源：愉悅（情慾，色情幻想）／忍情（道德，原始恐懼），二者相互拉鋸。❹《鶯鶯傳》行文至後來，作者（元稹）強烈傳達出此「傳」目的在箴誡，就寫作手法而言，作者必需在敘述上，使情節、人物「進入秩序」，故鮮活展現了個體生命力量與群體秩序間的拉扯。❺文學作品終結於箴誡，為傳統文學家內化於心的創作制約，《鶯鶯傳》遂成為男子之德／女子之色的爭戰之地。在此處境下，女性被定義為「尤物」，❻「忍情」便成為

青樓歌妓與神女同質聯想。關於這個論題，詳參毛文芳著〈青樓：遊戲、品鑑、權力論述〉一文，收入《物・性別・觀看——明末清初文化書寫新探》（臺北：臺灣學生書局，2001 年）。

❸ 詳見鍾慧玲撰〈為郎憔悴卻羞郎——論《鶯鶯傳》中的人物造型及元稹的愛情觀〉（《東海中文學報》11 期，1994 年 12 月）「3.會仙與遇妖的定位」一節，頁 57-59。

❹ 男人對於女子的容色，透過感官書寫，構築一個慾望的世界，然而內心道德聲音的呼喊，則不由得顯示出焦慮，這樣的矛盾充斥在青樓書寫中。筆者曾探索男性文人面對歌妓充滿慾望與焦慮的現象，詳參拙著〈青樓：遊戲、品鑑、權力論述〉（同註❷）「男性的慾望世界」一章，頁 367-411，以及「邊緣書寫的感傷與焦慮」一章，頁 461-475。

❺ 康韻梅由寫作手法與作者心理分析箴誡主題的設計，論述精詳，茲摘錄康文三個重點如下：一、禮法／情欲：鶯鶯的情愛追求與失落；二、色／德：張生情愛的沈溺與割捨；三、父權／性別／撰作：《鶯鶯傳》敘述文本的建構。詳參氏著〈《鶯鶯傳》情愛世界及其構設〉，《文史哲學報》第 44 期，1996 年。本段文字請詳參康文頁 17。

❻ 將女性視為「尤物」，在中國詩詞史傳統中始終不斷，康正果探討艷情詩傳統，包括宮體詩、冶遊詩、香奩詩、艷詞等，大抵皆為男性歌詠女子為尤物的詩歌史，詳參康正果著《風騷與艷情——中國古典詩詞的女性研究》（臺北：雲龍出版社，1991 年）。另參康韻梅〈《鶯鶯傳》情愛世界及其構設〉（同上註）頁 15。唐代視女性為禍水妖物，亦表現在青樓著作的書寫中，如《教坊記》、《北里志》二書，充滿了文人面對歌妓時的焦慮矛盾心態，詳參拙著〈青樓：遊戲、品鑑、權力論述〉（同註❷）一文「情

肯定男性的道德價值。

　　但是文學作品可以箴誡終結，卻不見得能完全限制作品的意義。元稹的「忍情說」並未得到 13 世紀那位普救寺旅人的認同，十洲種玉在寺中端詳鶯鶯遺像後，題下一詩曰：「薄命千年恨，芳心一寸灰。西廂舊紅樹，曾與月徘徊」。鶯鶯何嘗在十洲心中存留「妖女」、「尤物」的印象？事實相反，「薄命」、「芳心」之句流露了無比的慨歎。溫婉美質的鶯鶯是士人愛慕的典型，卻在尤物女禍觀的作祟下，將她污名化，釀成了反面的意涵。由閱讀的角度來檢視，文本的寫作意圖使作者論述（作者立場）與故事陳述（讀者立場）形成矛盾，引發了「反主題」的效應，張生「忍情說」符合全篇撰作箴誡意旨，但與讀者「薄命」、「芳心」的閱讀領會形成悖離，**⓱**讀者紛紛在閱讀後，不約而同地形成了鶯鶯「多情自傷」／張生「負心薄倖」的普遍論斷。鶯鶯於是由敘述表象之女禍、妖孽形象，回歸到文本深層賦予之愁豔幽邃的動人性格。

　　唐代就開始的反主題閱讀，到了宋金元成為一種改寫的動力。秦觀的《調笑轉踏》將張生轉形為風流才子；毛滂所編《調笑轉調》則出於對鶯鶯的哀憫口吻；**⓲**趙令時《商調蝶戀花》在傳末道出對鶯鶯深情的感動，與張生背盟負心的不滿，揚棄忍情、補過之說，隱去鶯鶯的禍水背負。**⓳**宋金時期的崔張故事雖未改悲劇結尾，然污名已被除去。

　　讓我們回到十洲種玉的旅行筆記，讀者被帶回到故事現場，緬懷那一幅被懸掛在莊嚴佛寺西廂的女子「遺照」。宋代文人對原作的更動，緣於反主題的閱讀效應，十洲種玉即呼應著這樣的轉變。他請曾任職南宋畫院待詔的陳居中

色書寫的焦慮傳統」一節，頁 472-475。

⓱ 關於《鶯鶯傳》反主題的現象，詳參康韻梅〈《鶯鶯傳》情愛世界及其構設〉（同註**⓯**），頁 14-15。

⓲ 關於秦觀、毛滂《調笑令》，詳參王實甫原著、王季思校注《西廂記》（臺北：里仁書局，2000 年）附錄。

⓳ 詳見趙德麟〈商調蝶戀花詞〉全文，收入王季思校注《王實甫西廂記》（同註**❺**）附錄，頁 11-15。

摹下該畫，❷又在題跋上交待著摹像的理由：「意非登徒子之用心，迨將勉情鍾始終之戒」。❷十洲種玉摹錄畫像並非獵艷，而與趙德時等宋人心態相同，「忍情說」轉變為勉勵鍾情的口吻。故事真幻曖昧不明，一幅鶯鶯「遺照」彷彿見證了真實不虛的歷史。陶宗儀的筆致，將真實的地理光影與映射的文學想像緊密結合，重建一個歷史現場，鶯鶯遺像宛如一塊警世的紀念碑，銘刻在普救寺西廂壁面。

接下來的經歷雖同出於邂逅，卻像命中註定一樣。又過了一個多世紀（元仁宗延佑庚申，1320 年），同樣是春季，另一名男子璧水見士，在東平市井中，久觀一幅雙鷹圖，若有所悟。後夜宿府治西軒，夢一麗人，綃裳玉質前來托負雙鷹。天明醒覺，忽見市井鬻畫主人攜鷹圖及四軸來，其中一軸題跋明示為一百年前普救寺摹下的鶯鶯畫像，昨夜夢中麗人，竟就是眼前的畫中人！托夢之說帶著神異色調，釋出一連串疑惑：「物理相感，果何如耶？豈法書名畫，自有靈邪？抑名不朽者隨神耶？遇合有定數耶？」❷璧水見士將此畫到手的因緣，視為一種命中奇蹟，不朽的神女與有靈的名畫尋找棲身托負之處，而自古文士理應配擁才艷之女，「因歸于我，義弗辭已。」❷

相隔百年的兩件韻事，出於第 3 位文士筆下——元末（約 1360 年左右）多聞故實的陶宗儀。陶在杭州友人處，見到了十洲種玉流傳到璧水見士手中的崔麗人圖，畫上共 509 字的題識，為個人收藏，他委請嘉禾民間畫藝精湛的盛懋臨寫一軸，由於其舅氏趙離愛之，因此促成了這段題跋的存錄。跨越百年的 3 位文士，出於對同一幅鶯鶯畫像的戀慕，以親身見聞傳遞著畫像的祕密，韻事虛實迷離，卻充滿傳奇艷麗的色彩。

❷ 陳居中為南宋嘉泰畫院待詔，專工人物蕃馬，布景著色。參見元夏文彥《圖繪寶鑑》，收入《畫史叢書》（臺北：文史哲出版社，1983 年）第 2 冊，卷 4，總頁 777，「陳居中」條。陳居中曾留下畫蹟「文姬歸漢圖」軸，現藏臺北國立故宮博物院。

❷ 引自陶宗儀「崔麗人」條，同註❾，頁 212。

❷ 同上註。

❷ 同上註。

關於畫像的傳說未曾歇息，再經一百餘年，到了 15 世紀末（明弘治年間），畫家祝允明也稱說看過鶯鶯畫像：

> 崔娘鶯鶯真像，乃舊傳本，非宋即元人名手之所摹也。予向者都下，曾從一見之，繼於嫪城僧院中見一本，大略相類，妖妍宛約，故猶動人，第似微傷肥耳。陶南村說，曾於武林見崔麗人遺照，因命盛子昭臨一本，且有趙宜之等題詠甚詳，此豈即其物歟？盛君之臨本歟？或好事重番盛本，抑因陶說而想像之，以暗中摸索而為之者歟？既識箋面，游藝之隙，漫書以記。❷❹

祝允明曾在京都和嫪城兩處見到構圖相類的鶯鶯畫像，但他不能確定所看到的，究竟是十洲種玉請陳居中摹繪的原作？或是陶宗儀請盛懋的臨本？或是後人根據盛懋作品轉摹而來？還是好事者得自陶說的啟發想像構繪而成？祝氏繼續說著：

> 吾曾云耳，噫！尤物移人，在微之猶不能當，予之德不足以勝妖孽，恐貽趙顏之憾，姑未暇引爾歸丹青也。❷❺

鶯鶯的一顰一笑足以使她成為小說歷史上令人難忘的女主角，宋元時期的畫像流傳並非虛語，後人在母本不明的狀況下，未嘗廢絕為鶯鶯繪像的興趣。祝允明簡述幾種摹本的概況，文末還出於調笑口吻表示，要與妖妍宛約的女性畫像保持距離，並對美色提出戒備，彷彿又將畫像的思維，躍返到唐代文人色／德交戰的焦慮中。

❷❹ 引自祝允明〈題元人寫崔鶯鶯真〉，收入氏著《祝氏詩文集集略》（臺北：國立中央圖書館，1971 年），頁 1614-1615。

❷❺ 同上註。

二、三種重要的鶯鶯畫像

(一)陳居中的「崔孃遺照」

陶宗儀關於鶯鶯畫像的聽聞，刻意擺脫軼聞的虛構性質，以故事現場普救寺西廂壁上的一幅（真人）遺照取信讀者。陶文構擬的事實為：遺像母本於 1207 年透過著名畫家陳居中之手摹繪下來，鶯鶯遺照翻製成功，被帶離普救寺，進入流傳的世界，1360 年經盛懋再度臨繪，與廣大的讀者見面。這是一則動人的傳聞，然到目前為止，並無可靠的畫蹟可以證明陶宗儀的傳聞屬實，祝允明的筆談亦視為等待考證的謎團。

按照陳居中摹繪鶯鶯遺照的時間推算，當時金朝董西廂或已流傳，董解元寫成《弦索西廂》的組曲，摒棄妖孽、忍情、補過等說法，以才子佳人的典型重塑崔張故事。❷⁶十洲種玉以「非登徒子之用心」、「勉情鍾終始之戒」的動機委請畫家摹繪，無論是受《絃索西廂》的閱讀影響，或是取思於《鶯鶯傳》，為鶯鶯除去污名與升高情摯因素，確是崔張故事自唐宋以來的一貫理解。十洲種玉的傳聞、追蹤畫蹟的紀錄，至少代表元末文人對鶯鶯形象的理解，陶宗儀將此新形象織入筆記中，自有文化上合理的脈絡。

陶宗儀的歷史傳聞已將鶯鶯永恒的魅力，移入《西廂記》插圖繪刻者的靈感中。陳居中的鶯鶯畫像，真蹟杳然，現存可見最早者是以摹繪名義出現於萬曆 42 年（1614）香雪居刊刻王驥德《新校注古本西廂記》（以下簡稱香雪居刊本）的「崔孃遺照」。王驥德曾追憶一段徐渭的往事：

> 往先生（按徐渭）居，與予僅隔一垣，就語無虛日。時口及崔傳，每舉新解，率出人意表，人有以刻本投者，亦往往隨興，偶疏數語上方，故本各不同，有彼此矛盾，不相印合者。余所見凡數本，惟徐公子爾兼

❷⁶ 詳參凌校本董解元《西廂記》，收入《西廂記 董王合刊本》（同註❺）。

本，較備而確。今爾兼沒不傳，世動稱先生注本，實多贗筆，且非全體也……。今先生逝矣，追憶往事，謦欬猶溫，不勝有山陽之悵，並附以當一慨。㉗

除徐渭之外，明代著名文人如李贄、湯顯祖皆有評點，李日華甚至改編《西廂記》，可見文人對《鶯鶯傳》的批閱熱忱。由上文「實多贗筆」的現象推知經文人批閱的《西廂記》，可為市場行銷創造賣點。香雪居刊本卷首的鶯鶯像〔圖1〕，右側有篆書「崔孃遺照」，左側有楷書「宋畫院待詔陳居中摹」。萬曆年間羅懋登《重校北西廂》，曾收錄元代文人張憲的〈題崔鶯鶯像〉，張憲由觀看的角度，在題詩上呈現畫面訊息，詩曰：

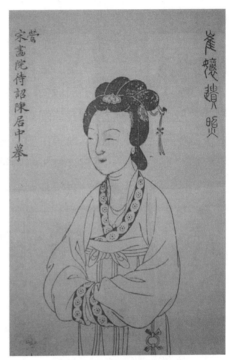

〔圖1〕「崔孃遺照」
萬曆42年香雪居刊王驥德
《新校注古本西廂記》

　　玉釵斜溜髻雲鬆，不是崔徽鏡裡
　　容。顰蹙遠山增嫵媚，盼澄秋水
　　鬪纖穠。影移紅樹西廂月，聲掩
　　朱門午夜鍾。猶似裁詩寄張珙，
　　麗情嬌態萬千重。㉘

㉗ 原文引自明徐渭〈和唐伯虎題崔氏真〉後編者按語。收入《新校注古本西廂記》附錄資料（同註❺），卷6，頁35-36。

㉘ 本詩引自《西廂會真傳》（此刻本為天啟年間刊刻，朱墨套印，現藏中央研究院傅斯年圖書館）首附畫像（闕）題詩，未標頁碼。另《暖紅室彙刻西廂記》第11卷收錄此詩，詩後小字註云：「載顧玄緯會真記雜錄三　羅懋登重校北西廂」。

作者將鶯鶯畫像與崔張西廂會面的容色一併聯想，並以此作為題詩的核心。首句寫髮飾型式的拂亂，次句以失意婦人崔徽為反例喻鶯鶯容貌洋溢春色，三句四句寫臉容，各為眉型與眼神的特寫。前四句表達了詩人觀看畫像的視線停佇之處：鬢髮、容貌、眉宇、眼睛，五、六句則聯想到西廂幽情的神祕氣氛，末聯則以裁詩寄張，再度回到畫像給予觀者的視覺總體印象。

元代張憲看到的畫像是否即為陳居中摹本，不得而知。香雪居刊本的鶯鶯像（再參〔圖1〕），未呈現出張憲詩中洋溢的幽會氣氛。畫中人七分側像，身著唐代婦女高腰繡襦，襟口與袖緣有紋飾，髮上有鈿飾，鬢上鳳釵旒蘇輕搖，雙手垂握腰下，這幅企圖表達閨秀靜謐氣質的畫像，可能係以《鶯鶯傳》為想像來源，符合文本中所描寫張生於鄭夫人謝宴時，首次見到的鶯鶯形容：「常服睟容，不加新飾，垂鬟接黛，雙臉銷紅而已。顏色艷異，光輝動人。」畫像要表現的，是張生侍坐於崔母身旁、隔著崔母覷觀的17歲姑娘。

香雪居刊本「崔孃遺照」，後來為其他刊本所翻刻，如天啟年間閩刻閩評《西廂會真傳》的卷首畫像。㉙還被收入啟、禎年間，閔振聲刊《千秋絕艷圖》卷首，並有題詩云：

> 翠鈿雲髻內家妝，嬌怯春風舞袖長。為說畫眉人不遠，莫將愁緒對兒郎。修娥粉黛暗生香，淚照盈盈向海棠。倚到月斜花影散，一番春思斷人腸。㉚

閔振聲觀看陳居中的畫像，提出「崔娘肖乎？不肖乎？」的質疑，但隨即拋開這個疑慮，刻錄名人手筆對畫像的感慨，「以見崔人艷質芳魂」。觀看繪像妝

㉙ 《西廂會真傳》的版本，亦與《新校注古本》同，卷首插圖為陳居中摹，每齣亦有插畫。詳參蔣星煜〈「西廂記」插圖與作者雜錄〉（同註❾），「錢叔寶與汝文淑」一節，頁196。

㉚ 引自《西廂會真傳》（同註㉘），畫像題詩最末一則「閔振聲畫并跋」。

扮，遙想西廂故事，凝視畫中
人，與千古名家對話，成為題畫
者閔振聲的閱讀樂趣。從題詩者
淚眼愁緒的想像來看，陳居中摹
繪的「崔孃遺照」造型稍瘦是可
以理解的。

(二)唐寅的「鶯鶯遺照」

　　晚於陳居中二百餘年的唐寅
亦加入鶯鶯畫像的陣容，筆者所
見唐寅名義摹像最為精刻者，當
屬萬曆 38 年（1610）武林起鳳館
刊王李合評《元本出相北西廂
記》（以下簡稱起鳳館刊本）「鶯
鶯遺照」〔圖 2〕。❸卷首繡像右
上方有「鶯鶯遺照」小篆，左下
角有「汪耕于田父倣唐六如之

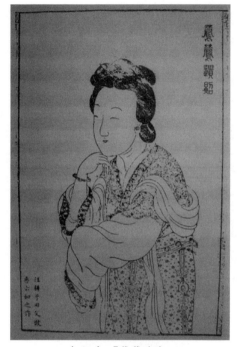

〔圖 2〕「鶯鶯遺像」
萬曆 38 年武林起鳳館刊
王世貞評、李卓吾評《元本出相北西廂記》

作」小楷作書。稍後天啟間金陵版《槃薖碩人增改訂本西廂記》、明黃嘉惠校
刻《董解元西廂記》、❸明末崇禎年間存誠堂刊印《新刻魏仲雪先生批點西廂

❸　明隆慶年間蘇州顧氏眾書齋刊顧玄緯編《西廂記雜錄》，一名《增補會真記》，亦刻有
　　「鶯鶯遺艷」一圖，該幅整體造型類於起鳳館刊本繪像，但左右方向正好相反，紋飾粗
　　簡不精，署款「吳趨唐寅摹」，屬粗糙的刻本。此刊本收藏於北京國家圖書館，臺灣未
　　見，據《古本戲曲版畫圖錄》稱該刊本目前僅存附錄，並附刻鶯鶯畫像二禎，一即為上
　　述圖樣，另一則為陳居中摹刻圖樣。《西廂記雜錄》刊於隆慶年間，較武林起鳳館刊本
　　早了約 30 餘年，其所收錄的「鶯鶯遺艷」可能係較早以唐寅繪像為底的刊本，唯刻工
　　不精，以致流傳不廣。

❸　參見蔣星煜〈明刊《西廂記》插圖與作者雜錄〉（同註❾），「唐伯虎與汪耕」一節，
　　頁 194-196。

記》、清貫華堂刊《註釋第六才子書》等 4 種刊本的「鶯鶯遺像」，均翻刻自這個圖本，惟刻工各有精粗程度的不同〔圖 3〕。

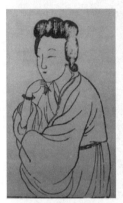 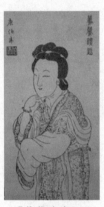 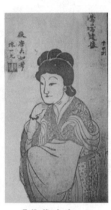 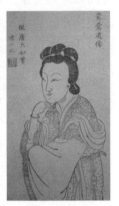

1.「鶯鶯遺像」楊慎點定、黃嘉惠校《董解元西廂記》　2.「鶯鶯遺像」天啟間金陵版《槃薖碩人增改訂本西廂記》　3.「鶯鶯遺像」崇禎蘇州陳長卿存誠堂刊印《新刻魏仲雪先生批點西廂記》　4.「鶯鶯遺像」清貫華堂萃英居梓《註釋第六才子書》

〔圖 3〕〔明〕唐寅繪像系統

　　唐寅擅畫仕女圖，畫蹟流傳甚多，如〈孟蜀宮妓圖〉〔圖 4〕，畫中宮女臉框、眉毛、髮髻、嘴型的描繪與起鳳館刊本「鶯鶯遺照」類似（再參〔圖 2〕），二者造型皆精緻華麗。「鶯鶯遺照」整體看來豐腴，與唐寅上引題詩「一捻腰肢底是瘦」有所出入，反而接近祝允明稱「微傷肥」者，有唐人遺緒，❸❸豐腴的造型應與畫家刻意突顯崔張為唐代故事有關。唐寅曾於 42 歲時（即正德六年，1511），模「鶯鶯像圖」，並調寄〈過秦樓〉一闋題之。❸❹唐寅

❸❸ 唐代著名仕女畫如張萱〈搗練圖〉、周昉〈簪花仕女圖〉、〈揮扇仕女圖〉等，畫中宮女普遍皆為豐腴典麗的造型，呈現著唐代特有的女性審美觀。

❸❹ 詳見江兆申編「唐寅年譜」（江按：以溫肇桐所訂《唐伯虎先生年表》為依據），收於氏著《關於唐寅的研究》（臺北：國立故宮博物院，1987 年），頁 129-144。

有〈題崔娘像〉詩，不知是否即為
這幅繪像的題識？據西廂雜考資料
顯示：「……（寅）少負雋才，性豪
宕不羈，舉南畿鄉薦第一，坐事，
充浙江省吏以廢。詩畫皆楚楚絕
人，此手摹崔像而係之詩者，吳本
刻置首簡，今伯虎集不載。」❸❺總
之，唐寅曾經摹繪鶯鶯像並題詩，
應該屬實。就造像豐腴、衣著富
麗、抒情意涵等角度而言，「鶯鶯
遺照」確實具有唐寅風格。然而香
雪居刊本與起鳳館刊本的鶯鶯畫像
存在著相同的問題，究竟有無陳居
中、唐寅二位畫家的繪像母本呢？
目前並無可信真蹟流傳提供證明，
學者傾向於解釋為後人偽託。❸❻

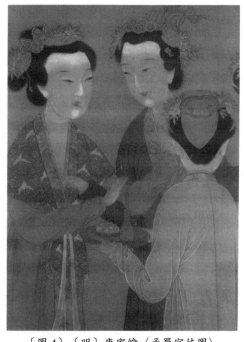

〔圖4〕〔明〕唐寅繪〈孟蜀宮妓圖〉

　　唐寅長於表現抒情意味的女像，「遺照」中的半身像著素袍外罩錦衫與腰
間佩飾，富麗呈現一位相國府中含蓄的閨秀。畫家如此為鶯鶯造型，似乎要表

❸❺　關於唐寅〈題崔娘詩〉與本段文字，詳見《新校注古本西廂記》（同註❺）附錄雜考資
　　料，〈明唐寅題崔娘像〉及後附編者按語，頁34-35。

❸❻　即使陳居中曾繪製文姬歸漢圖，圖中瘦削的蔡文姬造形亦不足以證明畫風上的關聯等同
　　於陳居中曾經繪摹鶯鶯像，除陶宗儀的傳聞紀錄外，再無其他資料可資證明。故筆者以
　　為宋人陳居中的鶯鶯畫像，傳說的成分居多，香雪居刊本為明人偽託的可能性很高。起
　　鳳館刊本汪耕做繪的鶯鶯遺照，其豐腴造型頗符合唐寅畫風，即使如此，亦不能推測汪
　　耕此圖與唐寅摹繪的關聯性。許文美亦認為香雪居刊本的「崔孃遺照」以風格論，應係
　　明代畫家所繪，起鳳館刊本的畫像則結合了唐寅與仇英的仕女畫風而來。詳見許文美著
　　〈深情鬱悶的女性——論陳洪綬《張深之正北西廂祕本》版畫中的仕女形象〉，收入
　　《故宮學術季刊》第18期第3卷，頁151。

現《西廂記》文本中佛殿初遇，張生一見鍾情的印象：「宜嗔宜喜春風面，偏宜貼翠花鈿」、「只見他宮樣眉兒新月偃，斜侵入鬢雲邊」這樣「千般裊娜，萬般旖旎」（一本／一折／頁 7）❸❼的姿態。鶯鶯臉為七分右側，鬢型整麗，左耳戴璫，留白的瓜子臉框中，鑲上細眉細眼小口，正如法事道場上，張生再度肆無忌憚所觀看的鶯鶯：「恰便似檀口點櫻桃，粉鼻兒倚瓊瑤，淡白梨花面。」（一本／四折／頁 39）柳眉如彎月，擺在圓臉上，亦可與文本「眉黛青顰、蓮臉生春」（二本／一折／頁 46）的描寫相呼應。清代畫論家蔣驥與沈宗騫皆曾論及肖像畫家必需力求刻繪人物整體的神情，❸❽唐寅繪鶯鶯的身姿，則是蔣、沈兩位畫論家企圖表現神情的一個明顯例子。右手支頜，滑落袖口的手腕掛有環釧，左手垂袖輕扶右肘，支頜扶肘的微動身姿，是畫家表現鶯鶯「蘭閨久寂寞，無事度芳春」（一本／三折／頁 32）那已然動情若有所思的神態，亦傳達著鶯鶯自遇見張生後，「神魂蕩漾，情思不快」，充滿離人傷感與暮春惱人的情思。（二本／一折／頁 46-47）唐寅題句：「九迴腸斷向誰陳，西廂待月人何在，秋水茫茫愁殺人」，成功將戲曲女角崔鶯鶯轉譯為表現力強的一幅畫像，這個圖面的呈現，置於卷首為《西廂記》作最有力的導讀。

(三)陳洪綬的鶯鶯像

唐寅後又一百多年，著名畫家陳洪綬亦為《西廂記》繪製各種插圖，陳洪綬狂放怪誕的「變形主義」畫風，與其坎坷乖舛的生命歷程相結合，孤傲狂強

❸❼ 本文下引《西廂記》段落原文，悉根據王季思校注《王實甫西廂記》（同註❺）而來，為免落註繁瑣蕪雜，僅在引文後，以夾註呈現本次／折次／頁數，不再另註。

❸❽ 蔣驥《傳神祕要》「神情」條曰：「神在兩目，情在笑容。」收入《美術叢書》（臺北：臺灣藝文印書館，1975 年 11 月初版）第 9 冊，頁 35。另沈宗騫《芥舟學畫編》曾討論取神的方法：「觀人之神，如飛鳥之過目，其去愈速，其神愈全，瞥見之時乃全而真，作者能以數筆勾出，脫手而神活現。」顯示人物畫捕捉神情的重要性。沈文引自俞劍華編著《中國畫論類編》（上）（臺北：華正書局，1984 年），頁 513。

的畫一如其人，象徵著明末清初失意文人的典型。❸陳洪綬大多畫作對文學性、歷史寓涵以及其他聯想的依賴程度，較山水、花卉來得多。儘管如此，陳洪綬卻有能力為其筆下形象，賦予細膩、引人共鳴及具複雜內涵的表現力。❹

陳洪綬飽含文學與歷史寓意的人物畫，傳達深刻複雜的內涵，在以線條為主的版畫插圖上亦表露無遺。陳洪綬繪有兩幅「鶯鶯像」，神情描繪甚具企圖。其一為明崇禎 4 年（1631）山陰延閣李正謨刊本「鶯鶯像」〔圖 5〕，女像臉部七分微側，頭部略低傾斜 30 度，臉框線條勾勒出豐腴的面容，面向左而身向右，使腰部呈現強烈扭轉的張力，帶出一個回眸之姿。輕舉於胸前的左手纖指捏弄衣帶，垂放的右手反握團扇。畫家透過微露酥胸、回首顧盼、神情搖蕩、彷若醉酒的動態身姿設計，表現出女性的豪放性感。據稱這幅造像是陳洪綬艷情經驗的投射，畫家以其心儀的一名歌妓為藍圖所繪成。❹

❸ 陳洪綬為明末多產量畫家，由於其職業畫家傳統，當時藝術評論家不甚推崇，然其藝術成就甚受現代藝術史學者讚許，美國知名藝術史家高居翰，有兩部極具分量的著作，均曾大篇幅探討陳洪綬的繪畫風格，一為《山外山──晚明繪畫》（臺北：石頭出版社，1997 年），第 7 章第 5 節「陳洪綬及其人物畫」，頁 306-338。另一部為《氣勢撼人──十七世紀中國繪畫中的自然與風格》（臺北：石頭出版社，1994 年），第 4 章「陳洪綬：人像寫照及其他」，頁 147-192。此外，國立故宮博物院於 1977 年舉辦一場「晚明變形主義」畫展，亦將陳洪綬的畫風歸入，詳參胡賽蘭編《晚明變形主義畫家作品展》（臺北：國立故宮博物院，1977 年）。大陸地區吳敢輯校《陳洪綬集》（杭州：浙江古籍出版社，1994 年），書中附有對陳洪綬生平詩文畫風的簡說。臺灣學者許文美則專研陳洪綬的版畫作品，著有學位論文《陳洪綬《張深之正北西廂祕本》版畫研究》（同註❷）。陳洪綬生平與畫風，學者均已作了相當深入的研究，筆者不擬於此贅筆。

❹ 關於人物畫的傳統評價與陳洪綬的繪畫表現與價值重估，詳參高居翰〈十七世紀中國繪畫中的價值〉，收入《悅目──中國晚期書畫》（圖版篇）（臺北：石頭出版社，2001 年），緒論部分，頁 26-39。

❹ 許文美推測第一幅鶯鶯像豪放挑逗的造型，可能是將自己與歌妓化身為《西廂記》中的才子佳人，鶯鶯據研判應係洪綬所戀慕的一名歌妓陳瓊，該幅畫像可視為個人艷情經驗的投射。詳細論述，請參見許文美著《陳洪綬《張深之正北西廂祕本》版畫研究》（同註❷），頁 82-83。以及許文美著〈深情鬱悶的女性──論陳洪綬《張深之正北西廂祕

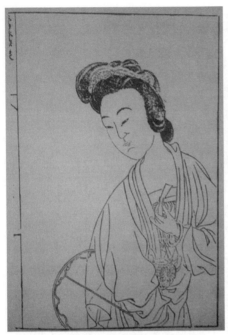

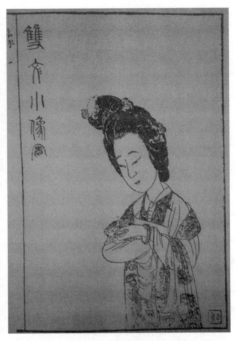

〔圖5〕「鶯鶯像」
崇禎4年山陰延閣李廷謨刊刻
《北西廂記》

〔圖6〕「雙文小像」
崇禎12年張深之校、陳洪綬敘
《張深之先生正北西廂記祕本》

　　崇禎 12 年（1639）項南洲刻《張深之先生正北西廂記祕本》（以下簡稱項南
洲刻本），卷首冠有「雙文小像」〔圖6〕，亦為陳洪綬繪，較李正謨本晚了 8
年。二張畫像的畫面訴求迥然不同，一為奔放，一為含蓄，是畫家對同一角色
的不同詮釋，本圖筆法的精緻度更勝一籌。陳洪綬早年刻意以工匠般的精湛技
藝，在紙墨素材的白描畫上力求精緻，後來雖改以重墨彩的大幅絹本為主，然
花俏精巧的風格形式更趨近職業畫傳統。❷鶯鶯的髮髻簪飾與衣裳繡紋，便充

　　本》版畫中的仕女形象〉（同註❸），頁 149。筆者本節關於陳洪綬的兩幅鶯鶯畫像，
　　尤其是下文項南洲刻本的畫風討論，重要觀點悉得自許先生大作，特此致謝。
❷　關於陳洪綬職業傳統畫風，詳參高居翰〈陳洪綬及其人物畫〉一文，同註❸，頁 307-
　　308。

分展現畫風精緻的特色。此刊本的鶯鶯畫像，華麗的裝束近於唐寅的繪像，透過傾斜的頭部、緊斂的身形等表現，陳洪綬將畫中人框設在一個簡潔的空間裡，使她看起來宛如一幅寂靜的景觀，靜態的展示與被觀看。

《西廂記》當鶯鶯引紅娘拈著花枝出現之後，文本中一連串「觀看」的細節緊密鋪敘：「可喜娘的龐兒」、「香肩」、「翠花鈿」、「宮樣眉」、「鬢雲邊」、「解舞腰肢」、「一對小腳兒」（一本／一折／頁 7-8），對鶯鶯全面覷觀的情節，由張生與寺僧法聰二人以品評的視線相互補充。而鶯鶯僅在佛殿初遇臨去前，一句「且回顧覷末下」（一本／一折／頁 8），交待了她與張生瞬間的照面，此外劇中罕見二人四目相接的場景。陳洪綬鶯鶯像意在轉譯文本中男主角（隱含的讀者）／女主角（畫中人）的視線意涵：鶯鶯端莊地轉離正視的目光，下垂而迴避的眼神塑成一個高雅而服從的理想典型，「她」被鎖定在男性的凝視範圍內。陳洪綬有一幅妝奩冊頁〔圖 7〕，畫中擺置一朵花、一面鏡鈕結有旒蘇的蓮花形鏡子、一支花形的髮鬕、以及一枚雲中兔形的戒指，畫面呈現梳妝臺零星陳列的女性貼身物件，傳遞微妙的色情含意。陳洪綬擅長在畫幅框限中，曲盡陰柔氣質。這幅

〔圖7〕〔明〕陳洪綬繪 冊頁

鶯鶯畫像左上角題字、右下角戳印，為紀錄性的肖像模式加工處理為藝術性裝飾品，如同這幅妝奩冊頁的畫面氣氛，鶯鶯被擺置在一個陰性氣質化的框架中，成為一幅寂靜的景觀。

項南洲刻本鶯鶯像（再參〔圖6〕），半身七分側面，頭部左向傾斜30度，插有玉釵的斜鬕延展了這個視覺效果，對照文本，正是「斜鬕玉斜橫，鬕偏雲亂挽」（三本／二折／頁 103），鳳眼低

眉垂視，略作蹙眉狀：「春恨壓眉尖」（三本／楔子／頁 94）。回顧西廂文本，崔鶯鶯自佛殿女與張生邂逅後，已經動情，之後內在情思動輒為外在景物所牽繫：「落紅成陣，風飄萬點正愁人。池塘夢曉，闌檻辭春；蝶粉輕沾飛絮雪，燕泥香惹落花塵；繫春心情短柳絲長，隔花陰人遠天涯近」（二本／一折／頁 47），不免傷感，以致於「登臨又不快，閒行又悶，每日價情思睡昏昏」（同上）。兩人情感發展受到老夫人的阻隔，相思與絕望將男女主角二人變成情傷的癡心人。儘管張生草橋夜夢鶯鶯，歎言：「舊恨連綿，新愁鬱結；別恨離愁，滿肺腑難淘瀉」（四本／四折／頁 161），而陳洪綬在插圖中不繪製張生的癡絕肖像，著力刻寫文本中女主角情傷抑鬱的鶯鶯形象：「淋漓襟袖啼紅淚」、「未飲心先醉，眼中流血，心內成灰」、「閣不住淚眼愁眉」（四本／三折／頁 153-154）。

三、明代愁鬱幽邃的鶯鶯氣質

(一)「遺照」的圖像語彙

　　清人丁皋《寫真祕訣》提出衣飾襯景的人物表現法，謂之「衣冠補景」；人物姿勢與面向角度的表現法，謂之「旁背俯仰」。❸版刻肖像畫，可以線條細細勾劃人物的眼睛，以人物臉部角度、視線方向、衣著裝束、身體姿勢、輪廓線描作為表達人物情態的構圖元素，明代幾種著名的鶯鶯畫像刻本，分別表達畫家的角色理解，在空曠留白的背景下，以「衣冠補景」、「旁背俯仰」的寫真手法再現鶯鶯。

　　西廂刊本內頁的插圖，大抵以熱鬧的趣味傳達崔張愛戀的劇本細節，而單獨呈現的鶯鶯畫像則富含抒情意味，畫家繪製這兩類圖稿時的訴求顯然不同。

❸　參見〔清〕丁皋《寫真祕訣》，引自俞劍華編著《中國畫論類編》（上）（同註❸），「衣冠補景」篇，頁 563、「旁背俯仰」篇，頁 558。

讀者面對一幅女性畫像，可能具有的思維如何？是否有個別真人可供對照？或某種類型化人物的塑造？與傳統仕女畫之間增減擺盪因素為何？人物是否具有象徵意義？觀者對於女性畫像儘管可以進行畫史角度的理性判讀，亦可天馬行空地綺麗臆想，然繪畫的符號形式如圖像、題字，則具有約束想像的力量。題名陳居中與唐寅的摹本，右上角皆有「鶯鶯遺照」的字樣，對讀者具有定向思考的指引作用，一代佳艷的鶯鶯，以「遺照」面世，濃厚意味著斯人已逝，徒留追憶與憾恨。「文字」與「圖像」在畫幅中並置，形成微妙的關係，二者彼此詮釋補充。女子畫像（圖）與「鶯鶯遺照」（字）透過畫面模塑讀者的觀覽流程，使讀者經由視覺引發了定向思惟。

以繪像的觀看角度而言，徐渭〈和唐伯虎題崔氏真〉詩曰：

> 彷彿相逢待月身，不知今夕是何辰。行雲總作當年散，胡粉空傳半面春。嫁後形容難不老，畫中臨褟也應陳。虎頭亦是登徒子，特取妖嬌動世人。❹❹

後代讀者徐渭端詳著那位消逝於歷史中的畫中女子，女性美貌最嚴酷的考驗，莫過於時間因素：「行雲總作當年散」、「嫁後形容難不老」，幸賴一名畫藝高超的風流畫家，將其美貌存留下來。史槃〈題唐伯虎所畫鶯鶯圖次韻〉詩曰：

> 自是河中窈窕身，含愁猶帶怨參沈。月臨鏡底應同美，花到釵頭也讓春。虢國丹青空有願，洛神詞賦謾誇陳。容光一段渾如昨，豈似羞郎憔悴人。❹❺

❹❹ 徐渭此詩後附有按語曰：「……此詩和伯虎題崔像，蓋先生最喜伯虎栲栳量金之句。一日過先生柿葉堂，先生朗誦和篇，因命余並次，余勉呈一首，先生謬加賞借……。」載王驥德《新校注古本西廂記》（同註❺）雜考資料，頁35-36。

❹❺ 史槃〈題唐伯虎所畫鶯鶯圖次韻〉一詩，引錄自《暖紅室彙刻西廂記》（同註❷❽），詩後有小字註云：「載徐渭訂正北西廂」。

史槃看著艷影映射的畫中人身段窈窕而含愁帶怨，體認到畫家的侷限：儘管高才有願卻僅能捕捉一段昨日容光。徐渭亦在詩中傳達著遺恨，非鶯鶯的愁怨，乃讀者對無情時間流逝的憾恨：「彷彿相逢待月身，不知今夕是何辰。行雲總作當年散，胡粉空傳半面春。」徐史二人觀畫不約而同地受到時間的衝擊，春面紅顏隨如行雲消散，徒賴風流才子為她繪下嬌容「遺」留人間：「虎頭亦是登徒子，特取妖嬌動世人。」隔代紅顏的感傷，引發讀者觀看畫像時滋生愁鬱懷想，史徐二人的觀畫解讀，扣緊了「鶯鶯『遺』照」的思惟。

(二)凝睇怨絕的畫像

董、王西廂均將唐人鶯鶯故事由悲劇訓斥轉成喜劇結尾，符合庶眾的心理需求。但是對一位文人讀者來說，既領受「鶯鶯遺照」中符號（文字）為圖像定下的憾恨思維，又閱讀西廂文本的喜劇結局，二者的悲喜差異，無可避免地造成作品理解上的斷裂。愁鬱幽邃的感動多來自文人，而團圞結局則符合庶民大眾觀戲的心理期待。陳洪綬既為西廂喜劇繪製插圖，卻在鶯鶯畫像上反其道而行，負載悲劇氣氛。由版面上看，刻者將「鶯鶯遺照」4 字改作「雙文小像」，似乎透過圖面「遺」字符號的刪除，淡去遺恨的閱讀空間。然陳洪綬的女像形塑則穿越題字，直接在畫面圖像上引發憾恨的觀想，前述徐渭、史槃二人的「遺照」思維，依然瀰漫在張本西廂的鶯鶯繪像中，畫面本身的訴求已越過文字的力道，成為讀者注視的焦點。

陳居中（香雪居刊本）、唐寅（起鳳館刊本）的「遺照」意蘊，有待陳洪綬（項南洲刻本）的繪像內涵來擴充。洪綬此圖有意避離喜劇結尾，更像刻意回溯元稹的《鶯鶯傳》，不僅再現了張生邂逅鶯鶯的印象：「凝睇怨絕（深情憂鬱的面容），若不勝其體（消瘦緊束的身形）」（《鶯鶯傳》），陳洪綬還將唐寅繪鶯鶯扶肘的左手，改為握執玉環。考鶯鶯握執玉環的動作，為《西廂記》文本所無，《鶯鶯傳》中卻是重要情節。❻張生離濟州至京赴考後，曾貽書於崔，

❻ 陳洪綬以玉環一物作為回歸《鶯鶯傳》的圖面符號，以塑造鶯鶯凝睇怨絕的形象。筆者

鶯鶯覆信感謝張生贈禮曰：「惠花勝一合，口脂五寸，致耀首膏脣之飾，雖荷殊恩，誰復為容？覩物增懷，但積悲歎耳。」並希望張生在長安行樂地不忘幽微，藉著去函丹誠表白對情感的執著。鶯鶯回報的贈禮中即有玉環一枚，她說：「玉環一枚，是兒嬰年所弄，寄充君子下體所佩。玉取其堅潤不渝，環取其終始不絕。……此數物不足見珍。意者欲君子如玉之真，弊志如環不解……，因物達情，永以為好耳。」傳中插入此一托物寄意的情節，以玉之堅潤不渝、環之終始不絕，象徵鶯鶯深情執著的心意。

陳洪綬透過畫像將《鶯鶯傳》這個敘事片段移入《西廂記》，藉著張生負情形象的對照，突顯鶯鶯摯情愁鬱的理想形象。張本西廂「像六」插圖，陳洪綬忠於文本，描繪五本二折琴童喜訊報捷的劇情，鶯鶯回書並致贈 6 物以表意：汗衫一領、裹肚一條、襪兒一雙、瑤琴一張、玉簪一枚、斑管一枝。陳洪綬不以此戲劇單元作為構繪畫像的來源，反而大費周章回到《鶯鶯傳》，揚棄《西廂記》走筆至此一個已然到來的喜劇結尾，心繫傳中女主角遇人不淑而深情執著的幽幽情思，傳達著強烈的傾訴意味。

陳洪綬有意繪出為情神傷、憂鬱寡歡的女性形象，鶯鶯右手藏於袖中，平舉回偎胸前，腕間戴釧的左手握執一枚玉環，輕舉略高於右手，身上的繡帶披帛由削肩環垂於兩臂間。畫家採取斜側的頭部取角、低眉垂視的眼神，以雙手含胸、沒有揚起的衣帶使身體緊縮如束（再參〔圖 6〕，頁 80）。陳洪綬的畫像如實傳達了西廂作者在愛戀過程中的鶯鶯心緒：「懨懨瘦損，早是傷神，那值殘春。羅衣寬褪，能消幾度黃昏？風裊篆煙不捲簾，雨打梨花深閉門；無語凭欄干，目斷行雲」（二本／一折／頁 46），文本透過景物的襯托，細緻鋪寫一位神傷消瘦的女性。在長亭與張生別離後的半年內，鶯鶯在家「神思不快，妝鏡懶抬，腰肢瘦損，茜裙寬褪。」（五本／一折／頁 165），愈發形消減瘦：「裙染榴花，睡損胭脂皺；紐結丁香，掩過芙蓉扣；綫脫珍珠，淚溼香羅袖。」

此一觀點乃受許文美論文的啟發，詳參氏著〈深情鬱悶的女性——論陳洪綬《張深之正北西廂祕本》版畫中的仕女形象〉（同註❸❻），頁 143。

（五本／一折／頁 166）陳洪綬將鶯鶯塑成一位憂靜神傷而瘦削的女子：面容因相思而苦、身形清減而消瘦，正是「楊柳眉顰，人比黃花瘦」（同上）。

(三)文學女子憂鬱寡歡

除了鶯鶯畫像之外，孟稱舜《節義鴛鴦冢嬌紅記》崇禎刊本，陳洪綬所繪「嬌娘像」幾乎就是鶯鶯的翻版。❹除了鶯鶯、嬌紅畫像外，另如《燕子箋》的酈飛雲、畫蹟「縹香」，陳洪綬皆以個人風格塑造了特殊的女性風姿，力求表達女主角沈鬱的內在性格。❽

愁情鬱結的女性再現，是晚明時期文藝家對文學女子的一體認知，陳洪綬的鶯鶯像絕非孤證。在湯顯祖《牡丹亭》中，杜麗娘遊園忽慕春情，發出千古絕唱：「原來姹紫嫣紅開遍，似這般都付與斷井頹垣。良辰美景奈何天，賞心樂事誰家院。」❾孟稱舜《嬌紅記》中的嬌娘唱云：「細雨紛紛潤綠苔，春風催却牡丹開。為憐花信匆匆去，斜倚欄杆淚滿腮。」詠花後嘆曰：「覷惜花軒外，牡丹又早開，也春色三分，能幾時乎？我想花容易老，人同朝露，使我對

❹ 陳洪綬為《節義鴛鴦冢嬌紅記》繪製 4 幅嬌娘像刊於卷首，造形皆為典型陳氏風格。女像姿態含蓄，有的髮簪突出成流線型，身形一逕瘦長。傾斜的頭部，纖體垂肩垂手，行進間的裙襬拖曳，組成一個類「倒 S 形」姿勢，透過步搖、腰飾、衣袖、裙襬、竿塵等物的搖動，暗示欲行又止的輕移步履，突破女子立姿帶來的肢體停滯感。詳見拙著〈寫真：女性魅影與自我再現〉一文，收入《物·性別·觀看——明末清初文化書寫新探》（同註❷），頁 339-340。

❽ 陳洪綬被稱為變形主義畫家，人物造形之姿勢、手勢雖承襲自傳統優雅的形式，表現對過去的依戀，卻經過誇大、戲劇化手法，穿透圖畫本身營造的效果，隱含嘲諷或某種意圖。詳參楊新、班宗華等人合著《中國繪畫三千年》（臺北：聯經出版公司，1999年），高居翰撰「元代」部，頁 183。又可另參《晚明變形主義畫家作品展》（同註❸），附〈明末畫家變形觀念之興起〉一文。陳洪綬高古異俗的繪畫能力，創造出誇張而變形的嶄新面貌，亦將仕女畫帶入主觀表現意欲的領域，《縹香》為其桑胡淨聱的畫像，造型為作者所獨造，衣紋屈曲縈迴，女子削肩瘦削，身形過度狹長。詳參《仕女畫之美》（臺北：國立故宮博物院，1998 年），圖版 24。

❾ 參見《牡丹亭》第十齣「驚夢」【皂羅袍】。

之，可勝惆悵。」❺麗娘、嬌紅兩位文學女角被描繪成具有內在思維的女性，有感於自然萬物的變遷，抒發女性生命疾逝的哀歎。

有一闋鶯鶯畫像的題詞〈沁園春〉，亦頗能表達出女性生命流逝的感傷。作者發揮詞格纏綿的特色，塑造一個由畫上走下來的美人：「金蟬委蛻，鬢雲綠淺，翠蛾出繭，眉黛香濃」的芳姿，作者以癡情口吻對畫中人說道：「驀地相逢，悄不似當年憔悴容」，並對畫中人癡迷：「一見魂消，再看斷腸」，後來才認清這是畫工的傑作：「方信春情屬畫工」。詞人將畫中女子放入時間之流，立即滋生感傷：「千年逝水流雲散」，以水流雲散、飄零無著的意識對鶯鶯發出千古之歎。❺飄零的感傷正是晚明對女性生命的重新認識，真實世界裡憂鬱寡歡的女性甚多，如文學才女小青多舛薄命、《牡丹亭》讀者內江女子因慕才而求為湯顯祖才子婦，卻因理想破滅，終至沈淵；揚州金鳳鈿亦因等待才子的希望落空而殞命，甚至名旦商小伶演《牡丹亭》，戲未散場而氣絕於舞臺。❺湯顯祖、孟稱舜、陳洪綬等文人為情傷鬱的女性塑造，文學／圖像意涵確實觸動了當時女性文化與生命的重新認知。

香雪居刊本陳居中的「鶯鶯遺照」、起鳳館刊本唐寅的「崔孃遺照」，題字與抒情意涵雙向傳達，其凝睇怨絕的女性氣質，再透過陳洪綬藝術手法進一步擴大與深化。《西廂記》的鶯鶯有「遺照」，《紅梨記》刊本亦有一幅「素

❺ 孟稱舜《節義鴛鴦塚嬌紅記》（收入《全明傳奇》，第 102 冊，臺北：天一出版社印行），第六齣題花，頁 19。

❺ 〈沁園春〉畫像題詞全文曰：「楚楚芳姿是誰人，扶上徽孃卷中。恰金蟬委蛻，鬢雲綠淺，翠蛾出繭，眉黛香濃。待月應真，迎風也似箅，只欠牆花一樹紅。千年逝水流雲散，僧舍蒲東。而今驀地相逢，悄不似當年憔悴容。正章臺春雨，思楊柳、蜀江秋露，初蕊芙蓉。一見魂消，再看斷腸，方信春情屬畫工。元才子豔詞嬌傳，空費雕蟲。」引錄自《暖紅室彙刻西廂記》（同註❷❽）第 12 卷，小字註引「載顧玄緯會真記雜錄卷三羅懋登重校北西廂卷三」。

❺ 明末清初《牡丹亭》的女性讀者多為情鬱寡歡的性格，相關論述，詳參毛文芳著〈寫真：女性魅影與自我再現〉「《牡丹亭》的閨閣解人」一節，收入《物·性別·觀看——明末清初文化書寫新探》（同註❶❷），頁 345-350。

孃遺照」，明末的戲曲女像顯現了「凄美而哀」的文化氣氛，亡國之傷與薄命紅顏二者意識相結合，表達了文人的往日情懷與繁華生活的追憶。❸無論是畫像上那眉目低垂、薄命削瘦的身形，或是畫面上的題字，畫家要讀者產生歎惋的觀看心理，「遺照」的成像概念於焉形成。陳居中、唐寅摹刻的「鶯鶯遺照」，清晰透露憾恨的圖像語彙，轉譯為陳洪綬女像圖面上綿密織縫、情摯幽邃的悲劇氣氛。《西廂記》在清初被禁，「鶯鶯遺照」遂成為深具晚明時代氣息的女性形象。

㈣《西廂記》改編的悲劇意識

「遺照」題字生發的繪像概念，陳洪綬內在思維的女角再現，此二者置於時代不安的氛圍下，使得明代後期的鶯鶯畫像引發悲憐的女性意識。陳洪綬尋繹鶯鶯畫像手執玉環的造型時，擺脫《西廂記》美滿姻緣的團圓喜劇感，帶領讀者重溫元稹筆下始亂終棄的悲傷氛圍。陳洪綬以變異的畫像重新詮釋古典唐代的傳奇人物，對《鶯鶯傳》的記憶重塑，出於悲劇性的詮釋抉擇，與明代西廂改作者的意識頗能不謀而合。王實甫在人物刻劃、角色配置、情節發展、命運遭遇、結局安排等方面，似乎已不再能滿足西廂讀者的閱讀心理，明清時期諸多西廂改編劇，正意味著閱讀觀點的轉換。

以萬曆年間卓人月改作《新西廂》為例，此劇雖已散失，但作者自序宛如一篇古典戲曲悲劇論的宣示，文曰：

> 天下歡之日短而悲之日長，生之日短而死之日長，此定局也；且也歡必
> 居悲前，死必在生後。今演劇者，必始于窮愁泣別，而終于團樂宴笑，
> 似乎悲極得歡，而歡後更無悲也；死中得生，而生後更無死也。豈不大

❸ 王正華由陳洪綬人物畫中物品與感官圖面的呈現，詮釋晚明江南文化的現象，一個深具啟發的物質性觀點探索，詳參王著〈女人、物品與感官慾望：陳洪綬晚期人物畫中江南文化的呈現〉，《近代中國婦女史研究》第 10 期（2002 年 12 月），頁 11-17。

謬耶！夫劇以風世，風莫大乎使人超然于悲歡而泊然于生死。生與歡，
天之所以鳩人也；悲與死，天之所以玉人也。第如世之所演，當悲而猶
不忘歡，處死而猶不忘生，是悲與死亦不足以玉人矣，又何風焉？

作者由生死悲歡的人生真相展開論述，認為死與悲乃人在世上的終局，且有啟
示意義；生歡為了鳩人，死悲為了玉人。戲劇既然反映人生，就應該努力在劇
情上教化大眾，使人能超然於悲歡生死之外。若用「風」的標準來衡量，劇作
與搬演根本嚴重謬反人生定律，當悲而不忘歡，處死猶不忘生，歡後無悲，生
後而無死，這將如何風人？文章繼續以這個觀點評論當時的戲劇作品：

崔鶯鶯之事以悲終，霍小玉之事以死終，小說中如此者不可勝計。乃何
以王實甫、湯若士之慧業而猶不能脫傳奇之窠臼耶？余讀其傳而慨然動
世外之想，讀其劇而靡焉興俗內之懷，其為風與否，可知也。

看來卓人月以兩個例子來說明小說較符合人生終於死悲的真諦，《鶯鶯傳》、
《霍小玉傳》均由死悲而讓人有世外之想，遺憾的是，由傳所改編的《西廂
記》與《紫釵記》等劇作卻因生歡而興俗內之懷，不能守住死悲玉人的真諦，
違離人生真相：

《紫釵記》猶與傳合，其不合者止復蘇一段耳；然猶存其意。《西廂》
全不合傳，若王實甫所作，猶存其意；至關漢卿續之，則本意全失矣。

所以他要創作一部符合自己理想需求的劇作，以扭轉並彌補《西廂》不能風人
之失：

余所以更作《新西廂》也，段落悉本《會真》，而合之以崔、鄭墓碣，
又旁證之以微之年譜。不敢與董、王、陸、李諸家爭衡，亦不敢蹈襲諸

家片字。言之者無飾，聞之者足以嘆息。蓋崔之自言曰：「始亂之，終棄之，固其宜也。」而元之自言曰：「天之尤物，不妖其身，必妖于人。」合二語可以蔽斯傳矣。因其意而不失，則余之所為風也。❺④

《西廂記》之所以不符合卓人月認為的人生真諦，在於其全不合《鶯鶯傳》，因此最有效而直接的改作，就是返回《鶯鶯傳》，特別針對鶯鶯被誣為天之尤物而遭始亂終棄的命運，著意續之，以達風人的目的。

卓人月以為元代《西廂記》的團圓結局是悖離人生的喜劇，全不合傳奇原作的悲劇意蘊。卓人月與陳洪綬二人的創作意識不約而同地回溯《鶯鶯傳》，釀造悲劇氣氛。同卓人月的想法者並不少，碧蕉軒主人的《不了緣》，根據《鶯鶯傳》的後段原文加以發揮，實際情節乃承西廂第四折而來。由悲劇感繼續擴充，其中「雙文恩斷」、「君瑞情痴」等節目，表現了張生由癡情、執著到省覺，進一步皈依的過程。《不了緣》的主旨還由悲感提昇為宗教上的啟悟：「空留殘破西廂」，希望讀者能升起由色悟空的心靈淨化過程。❺⑤由色悟空擴展了悲劇意涵，賦予西廂故事悵然感傷的況味，將悲劇性推向人生如夢的感悟。

四、清代端莊秉禮的鶯鶯魅力

(一)唐寅傳奇

清代西廂故事的傳說改編，在褪去悲劇氣氛的意識上，可見出與明代西廂故事理解上的差異。以唐寅繪像為例，萬曆起鳳館刊本的鶯鶯畫像表現力強，

❺④ 卓人月〈新西廂自序〉一文，轉引自林宗毅《西廂記二論》（同註❷），頁 86-87。關於卓人月該本的悲劇性探討，詳見頁 133 註 43 條。

❺⑤ 碧蕉軒主人《不了緣》，參見同註❷林宗毅《西廂記二論》，頁 89-91。

畫中人側身若有所思，對照唐寅題詩：「九迴腸斷向誰陳，秋水茫茫愁殺人」，詩、畫二者的傷春離情一致。徐渭的和詩對女子生命時間流逝的慨歎：「行雲總作當年散」，亦娓娓傳達了遺恨。

明代唐寅繪像滋生的這股悲涼意蘊，到了清代則步上了返回禮教的道路，鶯鶯形象附會唐寅風流，使西廂故事產生了戲謔式的變貌。清初《吳山三婦評本第六才子書》卷首名單，唐寅列為明代校刻者之一，明清之際，有人寫了二十篇西廂題材的八股文，清刊本將這些八股文的作者署名為唐寅。❺❻這些訛傳或偽托，皆與唐寅曾經繪製鶯鶯畫像的風流傳聞有關。

擺脫明代悲劇氣氛的改編意識中，唐才子為崔佳人繪像的美麗傳說、以及徐渭的和詩給了清人靈感，成為後世讀者亂點鴛鴦譜的依據，作家遂將唐寅寫入西廂故事裡，發展一椿全新的崔唐愛情事件。清代嘉慶心鐵道人、和松居士合編一部說唱集：《何必西廂》，唐寅變成男主角，與鶯鶯配對為才子佳人，徐渭則是唐寅的朋友。唐、崔、徐三人的並置設計，顯然緣於編者未曾忘懷的一幅畫像，崔唐二人相識後，鶯鶯對這幅寫真畫像發表心得：

閨中模仿公然肖，真贋難分惑後人。我不如他香馥馥，自圖郎貌有精神。❺❼

鶯鶯不僅來到畫像面前，為自己的寫真題詩，竟對畫中的自己吃醋了起來。編者由畫像出發，抽去原始文本中的男主角張生，並錯置時空，唐寅由後代追摹遙想的人物畫家，變成眼前近距離的寫照高手，「鶯鶯遺照」轉身一變成了「閨中寫真」，那傷春離情的悲涼感已消失無蹤，「風流才子」為「千古絕

❺❻ 唐寅名列《吳山三婦》校注名單、以西廂為題的八股文作者，這些訛傳與假冒，詳見蔣星煜〈明刊《西廂記》插圖與作者雜錄〉（同註❾），「唐伯虎與汪耕」一節，頁195。

❺❼ 心鐵道人、和松居士編《何必西廂》，為清嘉慶庚申5年武桂堂刊本，現藏中研院傅斯年圖書館，經張琬琳同學悉心蒐尋，部分抄錄，筆者始得知此刊本，謹此致謝。

艷」繪像的傳奇，跨越歷史、褪去悲氛，使後世讀者產生無限的遐思。

(二)金批西廂與道德回歸意涵

《西廂記》在清代一度被禁，學者多斥為淫書，以官方力量抑制流傳，或以因果報應說愚民。❺❽金聖歎評點之《第六才子書》雖依循明人由色悟空的思維，將西廂閱讀全齣止於「驚夢」，結局歸於「人生如夢」。但金氏更明顯的改動意圖，在使王實甫筆下摯情的鶯鶯，轉為符合相府千金秉禮的身分，金批西廂代表有清一代的閱讀視野。秦之鑑〈翻西廂〉要「為崔鄭洗垢，為世道持風化」，翻轉反禮教主題，以回歸道德，亦重塑了一位德禮兼備的崔鶯鶯。❺❾

乾隆年間張錦《新西廂記》對原作崔張淫蕩行為頗不滿，站在禮教的角度上罪斥鶯鶯淫奔，認為：「凡記兒女之事也，必於世道人心有關焉，而後可以傳之久遠也。」其改作主旨要「為世道人心救」。❻⓪成錫田〈序新西廂記〉一文，則以極長篇幅討論傳奇之災與梨園之害：

> 夫男女之欲，……小則蕩檢踰閑，私奔苟合；大則瀆倫犯義，伐性傷
> 生。……天下男女之少年短折者，不可勝紀，謂非寫淫詞演戲者害之
> 耶？

當時確有一批人對戲曲的創作與搬演有很大的敵意，因此在改作時，儘力避免

❺❽ 〔清〕王宏曰：「佛家言拔舌地獄，果有之，則王實甫、關漢卿固當不免。」另祁駿佳曰：「以斯知傳虛者，真當以千劫泥犁報之也。」官方則直接壓制《西廂記》的流行，如《大清高宗純皇帝聖訓》〈厚風俗〉篇曰：「西廂記等小說繙譯，使人閱看，誘以為……似此穢惡之書，非惟無益，而滿洲等習俗之偷，皆由於此。」詳細引證，請參同註❺❹，頁114-115。

❺❾ 明代查繼佐《續西廂》，參見同註❺❹，頁78-80。秦之鑑〈翻西廂〉，頁81-85。

❻⓪ 張錦《新西廂記》，參見同註❺❹，頁101-102。

男女私事描繪，寫作動機更建立在遏淫善俗，補救誨淫。**❻**

這些文人不純然為個人美學因素而改作，應將之視為一股回歸禮教、道德重整的風潮。清初沈謙《美唐風》自序文曰：

> ……歌館劇場，時時演作，浪兒佚婦，侈為美談。雖採蘭贈藥之風不始於是，而此書之宣導，蓋亦侈焉。故李唐之風，至今未得泯。頃因多暇，反其事而演之，冀以移風救敝，稍存古意。然《西廂》之入人，淪浹肌髓，恐非一舌所可救，且有大笑其迂闊者。然予鑒於往事為世教憂，以詞陷之，即以詞振之，果能反世於古，士廉而女貞，使蟋蟀、杕杜之什交奏於耳，不亦美乎？因唐《教坊記》有曲名〈美唐風〉，遂以此名傳奇云。

在沈謙的眼中，唐代的《鶯鶯傳》正是接續著採蘭贈藥之淫風而來，「美唐風」並非回到唐代，而是藉著「美唐」而「返古」：沈謙的《美唐風》：士廉女貞，彷彿是一種古典主義的回歸與宣示，〈與李東琪書〉曰：「日下方撰『美唐風』一詞，用反崔、張之案，以維世風。」明顯陳示了《西廂記》的改寫就是道德的重整與挽救。**❻❷**

將鶯鶯重塑為謹守禮教的女子，程端的《西廂印》更明確化這個想法，自敘曰：

> 西廂，有生以來第一神物也。嗣有演本，使失本來面目……。排場關節科諢，種種陋惡，一日讀《會真記》，至終夕無一語……。

程端有感於演本陋惡，失去西廂本來面目，因受到《鶯鶯傳》啟發，撰成《西

❻ 成錫田〈序新西廂記〉一文，參見同註**❺❹**，頁104。
❻❷ 沈謙《美唐風》參見同註**❺❹**，頁92-94。〈美唐風傳奇序〉一文，轉引自頁93。

廂印》。《西廂印》對原著作了部分改變：西廂地點由普救寺轉移，以為崔氏遠嫌；訾老夫人管教不嚴以脫鶯鶯罪；寫鶯鶯情及出於無奈以及鶯紅關係的互動，以為鶯鶯脫嫌；強調她守禮、感恩、被動，卻抹去主動追求自由婚姻的叛逆形象。❻在為鶯鶯閨秀正名的改寫中，另一條線索是審判張生。乾隆年間韓錫胙有《砭真記》，不滿唐代《鶯鶯傳》尤物移人、知過必改之說，乃會同文昌、閻君，請到無垢女仙崔鶯鶯，拘傳原作者元稹，與鶯鶯對案，才真相大白。原來張生為微之自托，劇中「踰牆」後的情節，全為微之捏造。數百年來，終於有人直接審判元稹，會勘其行，不齒其忍情說，罰其投生補過，還鶯鶯清白。❻

改編《西廂記》意味著強力參與的讀者意識，大部分的改動來自於對西廂故事主題的質疑與批判，自從《鶯鶯傳》寫成之後，這樣的讀者聲音已逐漸匯聚成河。主題翻轉的改編作品中，明代傾向於以悲劇理念進行改作，意圖展現從「癡情」到「色即是空」的覺悟過程。清代的改編本包括金批在內，多以益於世道為標榜者最多，或以儒家立場扭轉世風，或以佛性之說克勝人欲，❻壓抑年輕男女追求愛情的渴望，充分表現了道德回歸意涵的寫作立場。

(三)幾種清刊本的「雙文小像」

鶯鶯由會真到西廂，一直都是「愛情」的化身，並帶有反叛禮教的性格，但經過清代文人之手，西廂故事褪去哀戚氣氛，鶯鶯重返禮教，回歸端莊嫻淑、通書達理的閨秀風範。清代的改作不應視為作者個人的文學奇想，而是一種對反禮教、反媒妁力量的反撲。無論是禁西廂、改西廂或批西廂，皆表徵清代讀者已擺脫明代情傷紅顏的悲劇氣氛，產生新的閱讀品味，清刊《西廂記》

❻ 程端《西廂印》，參見同註❺，頁 95-99。序文轉引自頁 95。

❻ 韓錫胙《砭真記》，參見同註❺，頁 99-100。

❻ 關於西廂記各種改編本歸納分析的觀點，詳參照林宗毅《西廂記二論》（同註❷），「諸改本的主題異動及相關問題」一節，頁 109-111。

的鶯鶯畫像亦呼應了這個變化。在儼如一場道德的競賽中，鶯鶯宛若一個符碼，或一個標竿的樹立，其牽動的意義網絡，象徵著時代人們的道德想像。

《吳山三婦評箋註繪像第六才子西廂釋解》，冠有陳應隆摹「雙文小像」

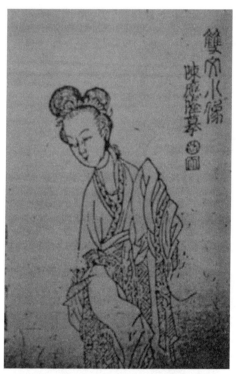

〔圖8〕「雙文小像」陳應隆摹
康熙8年致和堂刊 《吳山三婦評箋註
繪像第六才子西廂釋解》

〔圖8〕，鶯鶯頭部向右斜傾，面帶微笑，衣服華麗，右手置於腹前，左手高舉至肩，雙手一上一下的佈設，與明末陳洪綬張本西廂含蓄靜斂的畫像處理迥然不同（再參〔圖6〕，頁80）。陳洪綬以面部刻劃與靜斂姿態來傳達摯情幽邃的女子，取材於文學想像，陳應隆著意描繪者如鶯鶯的戲作扮演，人物的動態感沖淡深層情鬱思維的色彩。❻❻

光緒年間味蘭軒藏版《增像西廂全注》❻❼有曹璜摹「雙文小像」，鶯鶯頭部右傾斜，目光向下斜視，雙手亦為一上一下之姿，整體造型胎自陳應隆摹本。刻本內頁另有一幅崔鶯鶯全身像，畫中人衣帶圈繞的樣式，說明這正是鶯鶯一個迴旋動作的瞬間畫面，畫家捕捉了一個具動態感的身姿，富含表演性與戲劇性〔圖9〕。

❻❻ 《吳山三婦評箋注繪像第六才子西廂釋解》，清康熙8年己酉刊本，現藏臺灣大學圖書館。《重刻繡像第六才子書》（又名《成裕堂繪像第六才子書》），雍正癸丑年成裕堂刊本，現藏臺北國家圖書館。二本的雙文小像應出同源。

❻❼ 《增像西廂全注》，又名《第六才子書西廂記》，清光緒己丑年味蘭軒藏版，現藏臺北國家圖書館。

〔圖 9〕「崔鶯鶯」
光緒 15 年味蘭軒巾箱刊
《第六才子書西廂記》

這不禁讓人想起《西廂記》中第一本佛殿上張生對鶯鶯的初遇：「解舞腰肢嬌又軟，千般裊娜，萬般旖旎，似垂柳晚風前」（一本／一折／頁 7）那樣曼妙的身姿，也呼應了法事道場上，張生肆無忌憚地再度觀看鶯鶯：「輕盈楊柳腰。妖嬈，滿面兒撲堆著俏，苗條，一團兒真是嬌。」（一本／四折／頁 39）

(四)「小像」的新圖像語彙

　　清金谷園刊《第六才子書》的「雙文小像」〔圖 10〕，雖與晚明項南洲刻本的題字相同，造像卻有迥異的變貌。其造型接近起鳳館刊本唐寅摹繪的「鶯鶯遺像」（再參〔圖 2〕，頁 75），畫家將後者戴釧支

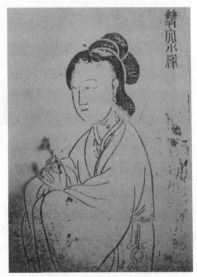

〔圖 10〕「雙文小像」
〔清〕金谷園刊《第六才子書》

額的右手改為以指拈花，以手支額的憂悶情思，轉為以指拈花的嬌柔。繪者對照了文本中一個細節來構思。在普救寺佛殿上，鶯鶯引紅娘拈花枝上，張生初遇即一見鍾情的印象：「㪇著香肩，只將花笑撚」（一本／一折／頁 7）。

　　解讀畫中人內心思緒的轉變，尚得自於題字的暗示，金谷園本造型既沿承起鳳館刊本的畫像，卻捨去「鶯鶯遺像」四字換用「雙文小像」，由另一方面而言，既沿用陳

洪綬「雙文小像」之題名，卻又在造像上別裁以全身仕女出像，擺脫愁鬱憂思的人物形象。「小像」二字刪除了「遺」字的欷愴氣氛，讀者觀看的效應因而不同，成為一個有意味的新型式。

整體來說，清代的繪刻者大體呈現了一個趨勢：由「小像」的成像概念中解放鶯鶯，讓鶯鶯從「遺照」靜止嚴肅的空間框限中走出，不僅手部姿勢大不同於明代的緊斂形式，半身的姿勢亦由完整的身形所取代，新的紅顏型式因而誕生，鶯鶯在動態十足的新造型中宛如復活重生。

清代鶯鶯畫像大多題署以「雙文小像」，繪刻者還喜歡為畫像加上題詩，以詩境鋪寫鶯鶯的愛情思維，為畫面增強文學性的美感效果，創造讀者心目中的理想佳人，清代版本插圖中屢見不鮮。前述吳山三婦本的雙文小像附有題詩，作者為明代學者楊慎之夫人，〈題雙文小像〉詩云：

> 春風戶外花蕭蕭，綠窗繡屏阿母嬌。白玉郎君恃恩力，尊前心醉雙翠翹。西窗月冷蒙花霧，落霞凌亂搖墻樹。此夜靈犀已暗通，玉環寄恨人向處。

楊夫人這首詩廣為清刊本畫像所題用，尤以金批西廂系統為最，如前述之《吳山三婦評箋註繪像第六才子西廂釋解》、成裕堂《重刻繡像第六才子書》、《金聖歎評樓外樓訂正妥註第六才子書》❻❽等繪像題識皆引此詩。這首題詩除了末句「玉環寄恨」四字之外，全詩並未針對崔鶯鶯的個人心境加以細膩描寫，反而著重描繪西廂夜半幽會的旖旎情境，以及優美景致下的仕女形象。❻❾

❻❽ 《金聖歎評樓外樓訂正妥注第六才子書》，清初原刻本，現藏臺北國家圖書館。

❻❾ 楊夫人娘家姓黃，為楊慎繼室，自幼博通經史，工筆札。夫妻結禍之後，頗稱情好。楊夫人文字狂放處，與風流才子的夫婿楊慎不相上下。二人曾合作散曲，閨房情慾描寫大膽開放。楊夫人曾經作詞詰問夫君，詞作中有鶯鶯的想像。詳參譚正璧《中國女性文學史》（天津：百花文藝出版社，2001 年）。「第六章 明清曲家」「二 黃夫人」條，頁 294-300。此外，楊慎撰有〈黃鶯兒詞〉8 首，其中一詞曰：「何處閟仙粧。鎖袛

楊夫人的題詩與「雙文小像」構圖的組合，脫離了女性凝睇怨絕的形象，將鶯鶯畫像回歸中國仕女畫傳統。以《金聖歎評樓外樓訂正妥注第六才子書》

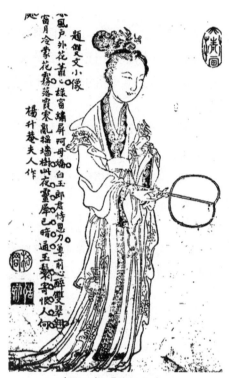

〔圖11〕「雙文小像」
〔清〕鄒聖脈梧桐妥註
《樓外樓訂正妥註第六才子書》

的「雙文小像」為例〔圖11〕，崔鶯鶯以近乎全身的造形出現，衣著繡飾華美，髮鬟整麗，獨立於畫框之間，臉七分右側，右手平執團扇，左手微舉拈指，身形略帶弧度以呈現動感，表現一個纖麗細緻又活力充滿的仕女，與金批西廂文本中那秉禮端莊的女主角形象若合符節。畫像左側有楊升菴夫人詩〈題雙文小像〉，詩文下有陰陽兩個刻印，右上角有一枚閒章，畫家對鶯鶯精緻的造型，以及題詩、落印、閒章等構圖概念，並不循明唐寅、陳洪綬等人創造的西廂圖版為路徑，而標幟著構畫思維來自於仕女畫傳統的模擬。另一幅《金聖歎評重刻繪像第六才子書》的「雙文小像」〔圖12〕，旁有十洲種玉宜之的題詩，❼繪刻者運用鶯鶯畫蹟最早的

園，春夜長。垂鬟淺黛，情先向，融融粉香。熒熒淚光，遊春夢斷空相望。問伊行，為誰惆悵。憔悴只因郎。」詳見明刊王驥德《新校注古本西廂記》（同註❺），附錄〈古本西廂記考〉資料，編者按語曰：「悉取毛滂續調笑令、詠崔徽諸美人詩，以寄今調，命曰調笑自語，……此詞以詠鶯鶯，載博南新聲。」另關於楊慎夫婦的唱和曲作，可參《楊昇庵夫婦散曲》（臺北：臺灣商務印書館，1970年）。

❼ 題詩云：「婥燕鶯為字，聯徽氏姓崔。非煙宜采畫，秀玉勝江梅。薄命千年恨，芳心一寸灰。西相舊紅樹，曾與月徘徊。」

一則傳說，卻抹去陳居中臨摹的「崔
孃遺照」字眼，改換為「雙文小
像」，這種構畫理念的回歸與新變，
饒有興味。

元稹寫有〈贈雙文〉一詩，亦屢
屢於詩中以「雙文」稱代鶯鶯，❼清
代繪刻者取用這個符號重新定位西廂
故事的女主角。明代繪刻者流行以疊
字「鶯鶯」的口語呼喚表達對她的親
暱，好像藉此可以深透其沈鬱的內
心；而清人用詩歌雅化的語彙「雙
文」來稱呼她，則不免帶著一點道德
立場的心理距離，此二者在語用的層
次上頗為相異。西廂故事到了清代，
呈現不同於過去的讀者接受訊息，改
編系列以秉禮閨秀之姿重塑鶯鶯，西
廂刊本中的「雙文小像」，不僅呼應
著讀者意識的轉變，既擺脫了明代愁
鬱幽邃的「鶯鶯遺照」思維，亦表徵了以德為範之仕女典型的回歸。

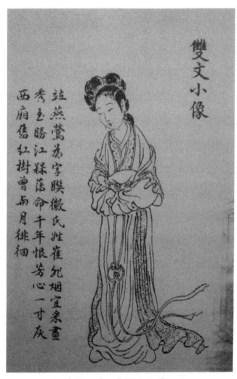

〔圖12〕「雙文小像」
《金聖歎評重刻繪像第六才子書》

五、結論：畫像的視覺文化意涵

歷來對於《鶯鶯傳》與《西廂記》在作者、版本、主題源流、改編、影響
等範疇的全面研究，成果已無比豐碩。後代讀者對於《西廂記》有正反兩極的

❼ 雙文為元稹詩中對鶯鶯的稱謂一說，得自鍾慧玲撰〈為郎憔悴卻羞郎──論《鶯鶯傳》
中的人物造型及元稹的愛情觀〉（同註❸），頁56。

評價，大抵乃預設立場相左所致，有的從禮教層面駁斥崔張私會為誣妄，有的站在「情」的立場對崔張二人加以讚揚，有的則直接傳達出對鶯鶯個人的懷想。❼這些讀者意見，不僅反應在閱讀意見中，或直接表現在文本的改編上，更有畫家費心思量，運用不同的圖像符號元素描繪鶯鶯畫像，以符合各類讀者的心理需求。畫面的尺寸選擇、題文款識、氣氛佈置，均可視為符號意涵，提供讀者可資細思的文化訊息。西廂版本繁多，隨刻的畫像亦各自不同。或活潑多姿、或深情憂鬱、或閨秀端莊、或才華洋溢，各種面貌代表著預設立場的讀者心理，以及不同繪刻者的鶯鶯想像。❼

　　特別值得一提的是，依筆者目前所見西廂記明清刊本的鶯鶯畫像，陳居中、唐寅的「崔孃遺照」、「鶯鶯遺像」，其造像與題字，被明末刊本大量襲用，入清間或有用其像而不題字者，唯罕見「鶯鶯遺像」的題字。至於項南洲刻本陳洪綬繪像，為可見畫蹟中最早冠以「雙文小像」者，明末沿襲此造像並題款者，僅有一種。此外，清代刊本的鶯鶯畫像，大率題以「雙文小像」。據此可知「遺照」的題字與「小像」的題字，雖不可謂明清判然二分，但站在統計學的角度上，確實顯示了時代上的差異。❼

❼ 明代葉盛由負面批評《西廂》之類的劇作，認為戲劇「以為佐酒樂客之具。有官者不以為禁，士大夫不以為非；或者以為警世之為，而忍為推波助瀾者，亦有之矣。意者其亦出於輕薄子一時好惡之為」。參見《水東日記》（北京：中華書局，1997 年）卷 21，「小說戲文」條，頁 213-214。而李贄的情教說，則使得許多讀者將湯顯祖的《牡丹亭》與《西廂記》並提，對於勇於追求真情的心靈給予共鳴式的崇慕與支持。《紅樓夢》中薛寶釵與寶玉、黛玉對此類劇作的不同反應，正可謂兩端說法的典型例子。

❼ Yao Dajuin 曾論及版畫角色的表微型式，晚明西廂記版畫家想像構繪出來的「鶯鶯遺照」，刻寫了具體可見的標籤化圖符，包括了 "A posthumous portrait of Oriole" 類型：「鶯鶯遺像」、「崔孃遺照」，以及 "A miniature portrait of Double-text (i.e., Yingying)" 類型：「雙文小像」，皆為理想化、隱喻性的女性形象，分別由不同藝術家迥異的風格筆下誕生，這其實符合了中國傳統畫家的構畫概念。詳細討論，參見 Yao Dajuin: "The Pleasure of Reading Drama: Illustration to the Hongzhi Edition of The Story of the Western Wing"「Characterization and Role Type」一節，同註❸，頁 454-455、圖版 33-36。

❼ 根據筆者清查國內目前可見的刊本，作了一個簡單的統計如下：

　　筆者本文以前輩專家豐實的西廂研究成果為基礎，進行了自《鶯鶯傳》到《西廂記》與相關改編作品等讀者角度的諸多探討，論述焦點鎖定為鶯鶯畫像，將其置於圖像分析與文本旨意訴求兩重對照的論述架構之下，由視覺圖像出發，掌握畫家的成像概念，並結合西廂各種文本的種種變異，作為明清時期性別文化探索的一個實例演示。鶯鶯畫像在眾多刻本中，大致可別為幾種系統。陳居中系統，由十洲種玉的親身見聞，將此畫像由普救寺的西廂故址帶入流傳世界，符合宋代婦女形象端莊的閨秀想像。唐寅系統，細緻典麗的造型豐富了畫像的抒情意味。陳洪綬系統，則越過喜劇性的《西廂記》，以「玉環」作為圖像符碼，塑造「愁鬱幽邃」的女子典型。這個造像意識源於元稹的反主題撰寫，呼應明末的女性觀看意識，與晚明紅顏薄命意識多方結合而成。西廂記眾多刊本中的鶯鶯畫像，展現了繽紛多姿的視覺經驗，無論是「遺照」或「小像」展示在讀者眼前，皆可視為一種「悅目」的圖像，繪刻者邀請讀者透

(一)明代部分：

(A)冠以陳居中「崔孃遺照」者有 3 種，分別為：(1)萬曆 42 年香雪居刊刻王驥德《新校注古本西廂記》。(2)天啟年間閩刻閩評《西廂會真傳》。(3)啟、禎年間，閔振聲刊《千秋絕艷圖》卷首畫像。

(B)冠以唐寅「鶯鶯遺像」有 4 種，分別為：(1)萬曆 38 年（1610）武林起鳳館刊王李合評《元本出相北西廂記》。(2)天啟間金陵版《槃薖碩人增改訂本西廂記》。(3)明黃嘉惠校刻《董解元西廂記》。(4)明末崇禎年間存誠堂刊印《新刻魏仲雪先生批點西廂記》。

(C)冠以陳洪綬「雙文小像」有兩種：(1)崇禎 12 年（1639）項南洲刻《張深之先生正北西廂記祕本》。(2)崇禎 13 年項南州刻《李卓吾先生批點北西廂真本》。

(二)清代部分：

(A)冠以「鶯鶯遺像」僅有一種：清貫華堂刊《註釋第六才子書》。

(B)冠以「雙文小像」計有 6 種，然造型皆與陳洪綬的「雙文小像」無涉。(1)清康熙己酉 8 年刊本《吳山三婦評箋註繪像第六才子西廂釋解》。(2)雍正癸丑年成裕堂刊，《重刻繡像第六才子書》（又名《成裕堂繪像第六才子書》）。(3)《金聖歎評樓外樓訂正妥注第六才子書》，清初原刻本。(4)《金聖歎評重刻繪像第六才子書》清刊本。(5)清金谷園刊《第六才子書》。(6)光緒年間味蘭軒藏版《增像西廂全注》（《第六才子書西廂記》）。

過畫框去觀看鶯鶯、進一步解讀鶯鶯。**⑦**

由畫像的圖面意涵而言，明代偏向悲劇性的詮釋，清代則往道德回歸的方向重塑。細察鶯鶯畫像圖版，「遺照」與「小像」是最流行的兩款題字，「遺照」的成像概念較早，集中在明代；而「小像」則多出清人之手。明代的鶯鶯像，多為端嚴半身的造型，低眉蹙首、靜態內斂、凝視支頷，透過「遺照」題字強化情傷追悔的悲憫，「遺照」字面的追思意涵將畫像帶向悲劇角度的理解，想像一個愁鬱幽邃的紅顏氣質。清代的鶯鶯像，仿照仕女畫構圖，全身造型並旁附題詩。攞手拈指、肢體迴旋的動態，雖重現一個戲劇舞臺，但確實沖淡了抒情的意味，附有題詩的仕女畫構圖，創造了深具現代沙龍意義的寫真「小像」，畫家企圖在視覺上，呈現鶯鶯秉禮德莊的佳麗魅力。

畫家由文本出發，加上個人理想與當代文化認知，重構一個嶄新的圖像，模塑讀者的觀覽方式，誘導讀者進入／出離文本的書寫，激起不同面向的文化認知。鶯鶯的畫像既是畫家對文本理解的反映，亦無可避免將當代的文化意識帶入，畫家既可能進入《西廂記》的情節軌跡，亦有自文本出離脫軌的可能。畫家為鶯鶯繪像，就某種程度而言，十分接近於西廂的改編。筆者本文由改作意圖中梳理明清兩代作家賦予鶯鶯故事的詮釋意涵：明代偏向悲氛，清代則偏向德範，這種意向的差距不僅呼應了明清時期鶯鶯畫像圖面訊息的變異，亦顯示了兩代文人觀看／期待女性的意識有所不同，本文的發現期能解釋一部分明清時期的性別思維與文化變貌。

⑦ 石守謙教授認為：悅目必需透過賞心，才能提昇轉趨媚俗的沈淪，悅目的追求自 16 世紀中葉起至 17 世紀，終於催生一個繽紛多姿的繪畫世界，這扇門一旦開啟，便無法再勉強關閉，如石濤、八大的奇峭、揚州八怪的挑逗、甚至海上畫派的鬥艷，均可歸功於 17 世紀的啟引。參見〈悅目的圖像——觀看十七世紀繪畫的一個角度〉，同註**⑩**，頁 6-13。另外，關於西廂記版畫的裝飾性、所反映出晚明視覺文化的現象，以及對清代圖像中設框取景的影響，詳參馬孟晶著〈耳目之玩——從《西廂記》版畫插圖論晚明出版文化對視覺性之關注〉，《美術史研究集刊》第 13 期，2002 年，頁 201-277。

以幻爲眞：杜麗娘與畫中人 *❶

一、引論

(一)《牡丹亭》風潮

晚明湯顯祖膾炙人口的戲劇《牡丹亭》，在當代造成「文人學士案頭無不置一冊」❷的風潮，歷久不衰。沈際飛的〈牡丹亭題詞〉，對於：此劇各個角色的典型，影響後世深遠之廣大讀者群的音聲笑貌，劇中令人疑、信、生、死如環解錐畫的關鍵課題，以及該劇以虛構性詮釋人生真諦等各方面，都作了簡要的勾勒：

♣ 本文摘取自拙著《物‧性別‧觀看——明末清初文化書寫新探》（臺北：臺灣學生書局，2001 年）第 IV 篇〈寫真：女性魅影與自我再現〉一文之部分內容而來，該文曾修改擴為〈明清文本中的女性畫像〉一文，發表於「元明清詩詞歌賦與中國文化國際學術研討會」（香港大學中文系主辦，2002 年 1 月 17-18 日）。今以即將出版之拙書全幅架構考量，既摘取該文之部分章節為底稿，又大幅修訂擴充增益內容而成此篇。拙書出版前，筆者很榮幸獲得淡江中文系「女性文化研究室」主持人黃麗卿教授盛情邀約，擷取部分篇幅發表於「2012 女性文學與文化學術研討會」（2012 年 3 月 23 日），並根據特約討論人李志宏教授之高見再作修改，謹此向黃李二位教授致謝並說明如上。

❶ 「以幻為真」乃清涼道人閱讀《牡丹亭》的心得用語，詳參註❾，筆者借為本文的標題，用以詮釋虛構的戲曲女主角如何締建文化真實。

❷ 參見林以寧〈還魂記題序〉，收入毛效同編《湯顯祖研究資料匯編》（上海：上海古籍出版社，1986 年）下冊，頁 889。

數百載以下筆墨，摹數百載以上之人之事；不必有，而有則必然之景之
情而能令信疑，疑信，生死，死生，環解錐畫。後數百載而下，猶恍惚
有所謂懷女、思士、陳人、迁叟，從楮間眉眼生動，此非臨川不擅也。
臨川作牡丹亭詞，非詞也，畫也；不丹青，而丹青不能繪也；非畫也，
真也；不啼笑而啼笑，即有聲也。……柳生駿絕，杜女妖絕，杜翁方
絕，陳老迁絕，甄母愁絕，春香韻絕，石姑之妥，老駝之勬，小癩之
窓，使君之識，牝賊之機，非臨川飛神吹氣為之，而其人遁矣。❸

由文學批評的資料來看，《牡丹亭》出版／上演後所造成的迴響，大致有幾方
面：就戲曲型式而言，大部分的讀者，均對華麗戲文、婉轉曲調與生動賓白，
給予高度評價，也有些內行的創作者或批評家，則對湯氏劇作中因聲調、音韻
不協律度而導致唱腔拗折的問題，進行質疑與論辯。❹至於針對戲曲內涵的討
論則顯得豐富多樣，這些討論的核心，可由湯顯祖為自己劇作的開宗明義篇所
揭示：

天下女子有情，寧有如杜麗娘者乎？夢其人即病，病即彌連，至手畫形
容，傳於世而後死。死三年矣，復能溟莫中求得其所夢者而生。如麗娘
者，乃可謂有情人耳。情不知所起，一往而深。生者可以死，死可以
生。生而不可與死，死而不可復生者，皆非情之至也。夢中之情，何必
非真？天下豈少夢中之人耶！必因薦枕而成親，待掛冠而為密者，皆形
骸之論也。❺

❸ 沈際飛〈牡丹亭題詞〉，收入徐朔方箋校《湯顯祖全集》（北京：北京古籍出版社，
　1999 年）第 4 冊，附錄，頁 2569。
❹ 參見鄭元勳〈花筵賺序評語〉，同註❸，《湯顯祖研究資料匯編》下冊，頁 861。
❺ 參見《牡丹亭》〈作者題詞〉，引自湯顯祖原著，徐朔方、楊笑梅校注《牡丹亭》（臺
　北：里仁書局，1995 年），書前。

湯顯祖《牡丹亭》最精彩的情節，莫不環繞著杜麗娘形象的塑造：有情、夢病、寫真、傳世、殞命、復活。其中帶給讀者最大的震撼，是杜麗娘至情感夢與生死交纏的命運課題。湯顯祖設計了一個前提：薦枕相親的形骸之論，未必是至愛，而「夢中之情，何必非真」？於是至情者不僅可以感夢，還可以「還魂」來推闡情感的極致：感天動地，穿越生死。讀者幾乎不約而同地將感性沈浸於橫跨生死的淒美愛情中，將理性焦點一致地置於主情的觀念中，如陳繼儒曰：

> 以花間、蘭畹之餘彩，創為牡丹亭，則翻空轉換極矣。……張新建相國嘗語湯臨川云：以君之辯才，握麈而登皐比，何渠出濂、洛、關、閩下？而逗漏於碧簫紅牙隊間，將無為青青子衿所笑！臨川曰：「……師講性，某講情。」張公無以應。……夢覺索夢，夢不可得，則至人與愚人同矣！情覺索情，情不可得，則太上與吾輩同矣！化夢還覺，化情歸性，雖善談名理者，其孰能與於斯？❻

王思任亦曰：

> 其立言神指：邯鄲，仙也；南柯，佛也；紫釵，俠也；牡丹亭，情也。若士以為情不可以論理，死不足以盡情。百千情事，一死而止，則情莫有深於阿麗者矣。況其感應相與，得易之咸；從一而終，得易之恒。則不第情之深，而又為情之至正者。❼

❻ 參見陳繼儒〈批點牡丹亭題詞〉，同註❸，《湯顯祖全集》第四冊，附錄，頁 2573-2574。

❼ 參見王思任〈批點玉茗堂牡丹亭敘〉，同註❸，《湯顯祖全集》第四冊，附錄，頁 2572-2573。

對於情旨的探討，是《牡丹亭》閱讀的主流。陳繼儒與王思任二人，均將杜麗娘的深情，提昇到人性高貴與至正的評價之上。主情說恰是晚明思想界的一大課題，適可與李贄、馮夢龍等文人作家所讚揚的自然性情合而觀之。❽美麗的愛情產生於「驚夢」之中，又因染上了「魂遊」、「幽媾」、「詗藥」、「回生」等冥界的神祕色彩，更加強了夢幻的深度，有的讀者深陷在似幻如真的虛擬夢境中，還原一個杜麗娘的梳裝臺，或是建造一個石道姑的梅花觀。❾有的讀者則要以本事推溯的方式，由湯顯祖的生命歷程中，找尋杜柳故事的真相，於是而有湯氏藉杜麗娘為曇陽子之比附，用以譏恨王荊石的說法。❿當然在一面倒向情觀的閱讀主流中，亦有道貌岸然的訓誨，如史震林曰：「才子製淫書，傳後世，熾情欲，壞風化。」⓫史氏在一片讚揚聲中，鼓動一點道德的波瀾。

(二)形塑杜麗娘

　　《牡丹亭》這部戲劇造成那麼大的迴響，與作者成功地塑造杜麗娘角色有

❽ 李贄提倡導任性靈自由，以及絕假純真的〈童心說〉，在當時引起很大的迴響。馮夢龍亦以情的觀點，編輯了一系列感人的短篇小說集。其〈古今譚概·佻達部第十一〉「湯義仍講學」條云：「張洪陽相公見玉茗堂四記，謂湯義仍曰：君有如此妙才，何不講學？湯曰：此正吾講學。公所講是性，吾所講是情。」引自同註❸，《湯顯祖全集》第四冊，附錄，頁 2595。

❾ 參見《聽雨軒筆記》卷 2，清涼道人的說法。同註❷，《湯顯祖研究資料匯編》下冊，頁 940-941。另倪鴻《桐蔭清話》對尋墳之事，有所辯駁。同參頁 949-950。

❿ 關於曇陽的問題，參同註❷，《湯顯祖研究資料匯編》下冊，頁 865、889、908、937、942、954 等，後世讀者各有不同的討論。另沈德符對曇陽子的傳說，亦有詳細的辯說。參見氏著《萬曆野獲編》（北京：中華書局，1997 年）中冊，卷 23，〈婦女〉「假曇陽」條，頁 593-594。

⓫ 史震林曰：「才子罪業勝於佞臣。佞臣誤國害民，數十年耳，才子製淫書，傳後世，熾情欲，壞風化，不可勝記。」參見《西青散記》卷 2，轉引自同註❷，《湯顯祖研究資料匯編》下冊，頁 912。

很大的關係，[12]特別是麗娘對於傳統女性叛逆與勇敢的性格描繪，尤讓讀者印象深刻。《牡丹亭》〈女訓〉、〈延師〉2 齣，[13]觸及女教的層面。閨塾師陳最良在請示杜寶該如何教讀麗娘時，杜寶針對女教說了以下內容：

> 男、女《四書》，他都成誦了，則看些經旨罷。《易經》以道陰陽，義理深奧；《書》以道政事，與婦女沒相干；《春秋》、《禮記》，又是孤經；則《詩經》開首便是后妃之德，四箇字兒順口，且是學生家傳。其餘書史儘有，則可惜他是箇女兒。（〈延師〉）

女子教育的目的在賢淑不求聞達，因此學習範圍狹隘得多，五經書史中，義理深奧的、道政事的，均不必過目，只挑揀后妃之德者即可。南安太守杜寶對於掌上千金的教育理念，是為了大家閨秀的婚姻匹配：「古今賢淑，多曉詩書，他日嫁一書生，不枉了談吐相稱」，與男子科考及第光耀門楣的教育目的迥異。

　　因此官家小姐的閨中生活，除了「剛打的鞦韆畫圖，閒榻著鴛鴦繡譜」等繪畫刺繡等藝事之外，雖無法「念遍孔子詩書」，也要在「玉鏡臺前插架書」，「略識周公禮數」，不枉費千金小姐只做紡磚女紅而已，何妨作箇謝道蘊、班昭之流的才女校書。陳最良在面對麗娘這位閨秀女學生之初，一口氣便將《詩經》閨門內許多風雅一齊擺開：

> 有指證，姜嫄產哇；不嫉妬，后妃賢達。詠雞鳴，傷燕羽，泣江皋，思

[12]　杜麗娘的故事，前有所本，原來「還魂」的觀念相當粗糙，女性形象亦無叛逆性，湯顯祖予以重新塑造，寫成一個可歌可泣、高潮迭起、膾炙人口的名劇。關於麗娘故事的源流考察，請參見鄭培凱著《湯顯祖與晚明文化》（臺北：允晨文化公司，1995 年），第 3 章，〈《牡丹亭》的故事來源與文字因襲〉，頁 185-204。

[13]　筆者本文以下所參引的《牡丹亭》曲文，係根據同註[5]，湯顯祖原著，徐朔方、楊笑梅校注《牡丹亭》，不再另註。

> 漢廣，洗淨鉛華。風有化，宜室宜家。（〈閨塾〉）

為了養成后妃之德而讀書，距離二八佳人的生命經驗是太遙遠了，對杜麗娘來說，關關雎鳩首章的「窈窕淑女，君子好逑」，怎麼轉折也聯繫不上后妃之德，卻無端引出了困悶春情：「為詩章，講動情腸」，麗娘與雎鳩相比：「關了的雎鳩，尚然有洲渚之興，何以人而不如鳥乎？書要埋頭，景致則抬頭離」。〈閨塾〉、〈肅苑〉二齣，湯顯祖讓俏皮的春香，插科打諢地將板正的賢淑教育，與花明柳綠的大花園，作了明顯的對比。是要遵從塾師所勸勉：學習古人囊螢、趁月、懸樑、刺骨的讀書？還是老夫人口中的乖巧女孩：「只合香閨坐，拈花鬬朵」，「鍼指刺繡，觀玩書史，舒展情懷」，「最不宜豔妝戲遊空冷無人之處」？或是隨春遊玩於「亭臺六七座、鞦韆一兩架、遠得流觴曲水、面著太湖石、名花異草、委實美麗」的大花園？杜麗娘心底天真爛漫的任性叛逆，都教丫環春香給逗引了出來，終於：「不攻書，花園去」，在姹紫嫣紅的庭園裡感春、情傷、驚夢、尋夢。

湯顯祖設計的故事情節裡，杜麗娘熱烈地勇於追求所愛，展現在遊園春夢中，在魂魄狀態的幽媾中，春夢中的麗娘與冥界魂魄的麗娘，皆主動地尋得了柳夢梅，自媒自婚的主動精神，僅能在非現實中表現而已。遊春夢醒後，仍要在慈戒訓誨中，遮掩傷春心事。而幽媾的歡愛，一旦還魂回生後，又得回到禮教上來，等待父母之命，媒妁之言。麗娘一句「鬼可虛情，人須實禮」（〈婚走〉），將女性的內在追求與外在束縛之間的糾葛與衝擊，透過死／生、夢（魂）境／實境、理想／現實、情性／禮教的對比而突顯出來。

(三)本文的論題

《牡丹亭》自〈驚夢〉到〈冥誓〉的前半部，杜麗娘充分展現了主動追求愛情與婚配的自主精神；而〈回生〉後的部分，則禮教與人間機巧的情節安排，相對弱化了杜麗娘的戲份，在某種程度上，現實中的麗娘，彷彿呈現著被禮教馴服的寂靜形象。湯顯祖以如此的情節安排平衡世情，而從讀者反應來

看，真正能產生恒久的閱讀感染力者，仍是《牡丹亭》前半部，這可由後世許多如幻似夢、以假為真的讀者癡心中得到確解。

本文將以《牡丹亭》杜麗娘的「寫真」情節為起點，從而引出「畫中人」這個古老母題，以及晚明據而寫成的「畫中人」系列傳奇，特別是吳炳的《畫中人》，這些作品均圍繞著「女性畫像」此一具有視覺意涵與性別文化的載體，成為本文關懷的主軸議題。「畫中人」系列作品的女主角，無論是唐代的真真、明末的杜麗娘或鄭瓊枝，其虛幻柔弱又具懨病美感的畫形與魅影，如何與具有性別意識的文化內涵彼此影響並相互形塑成真？此為筆者於本文闢建「以幻為真」作為闡釋視角的緣由。

二、杜麗娘寫真

(一)戲文中的麗娘

> 天下女子有情，寧有如杜麗娘者乎？夢其人即病，病即彌連，至手畫形容，傳於世而後死。死三年矣，復能溟莫中求得其所夢者而生。如麗娘者，乃可謂有情人耳。[14]

湯顯祖的題詞，一開始就揭示了杜麗娘的有情，因而導致夢病、寫真、傳世、殞命、復活等紅塵人生的奇蹟。《牡丹亭》戲文最具關鍵性的情節出現在〈寫真〉一齣，並由此演繹出整個還魂的奇蹟故事。

閨塾師遣春香拿來筆墨紙硯，要教麗娘模字，春香誤拿了畫眉的螺子黛（墨）、畫眉細筆（筆）、薛濤箋（紙）、滴滿淚眼的鴛鴦硯（硯）。這一段情節設計，暗示了女子的要務：以脂粉眉黛作為書寫工具，在自己的臉龐上對鏡

[14] 《牡丹亭》〈作者題詞〉，參見同註❺。

「寫容」。杜麗娘不僅寫容而已，還將自己的容貌書寫於紙幅，為自己「寫真」。她的寫真動機為何？梳雲髻，整花鈿，不意妝臺菱花鏡，卻「偷人半面，迤逗的彩雲偏」，鏡子偷偷地照見了她，害得她羞答答地把髮鬘弄歪。杜麗娘在粧鏡中照見了一個含情脈脈的自己，一股浮動的春情，竟將映照的菱花鏡擬人化，與鏡默默相對，卻反被鏡子（男性的替代目光）凝視得羞赧慌亂地偏斜了髮鬘。麗娘在鏡中似乎被動地照映出一個深情款款的自己，一場春夢驚醒，又尋夢落空後，杜麗娘要進一步地主動紀錄自己，存留人間。湯顯祖在《牡丹亭》中，塑造了杜麗娘這個具有顛覆意義的絕佳女子形象，脫逸了上流出身的傳統閨塾規範，走出繡房空間，發現並創造了自己生命的春天。在〈寫真〉戲文中，杜麗娘照見往日豔冶輕盈、如今消瘦憔悴的鏡中人，對「紅顏易老」有所體悟，因有容顏存留的焦慮，故要「寫真」：「若不趁此時描畫，流在人間，一旦無常，誰知西蜀杜麗娘有如此之美貌乎？」湯顯祖設計了整個作畫過程：齊備丹青絹幅、攬鏡顧影、自畫寫真，由頰、唇、髮絲、雲鬟、秋波、眉山、似愁笑靨、風立細腰、手撚青梅……等各個身體細部的觀察，據以描繪鏡中自我影像，進而勾畫襯景：香閨庭院、太湖山石、垂楊芭蕉，**⓯**並題吟其上曰：「近睹分明似儼然，遠觀自在若飛仙。他年得傍蟾宮客，不在梅邊在柳邊。」

　　丹青畫畢，向行家裱去，「要練花綃簾兒瑩、邊闌小」，「日炙風吹懸襯的好，怕好物不堅牢」，「香閨賞玩無人到，這形模合挂巫山廟」，「精神出現留與後人標」。真實的肉身會毀壞與流逝，而畫中人則可永恒存留，麗娘明白寫真並非自己獨創：「也有古今美女，早嫁了丈夫相愛，替他描模畫樣；也有美人自家寫照，寄與情人」。美人自家寫照，最有意味的是唐代的幾則故

⓯　「寫真」齣自我描畫的文字有以下數處：「取素絹、丹青，看我描畫」，「輕綃把鏡兒擘掠，筆花尖淡掃輕描，影兒呵！和你細評度，腮斗兒恁喜譴，則待注櫻桃、染柳條、渲雲鬢煙霞飄蕭，眉梢青未了，箇中人全在秋波妙，可可的淡春山鈿翠小。」「撚青梅閒廝調，倚湖山夢曉，對垂楊風裊，忒苗條，斜添他幾葉翠芭蕉。」

事，一位是悲劇女子崔徽，張君房《麗情集》載道：

> 唐裴敬中為察官，奉使蒲中，與崔徽相從。敬中回，徽以不得從為恨，久之成疾，自寫其真以寄裴曰：「崔徽一旦不如卷中人矣」。❻

結果是崔徽發狂稱疾，不復見客而卒。唐詩人李涉〈寄荊娘寫真〉詩曰：

> 願分精魄定形影，永似銀壺挂金井。召得丹青絕世工，寫真與身真相同。……畫圖封裹寄箱篋，洞房豔豔生光輝。良人翻作東飛翼，卻遣江頭問消息。……恨無羽翼飛，使我徒怨滄波長。開篋取畫圖，寄我形景與客將。❼

荊娘獨守清寂空閨，召得畫工執筆描丹青，封裹寄給遠方良人，以畫像作為不可或忘的真人替身。另一位晚唐女畫家薛媛曾自畫寫真，范攄的《雲溪友議》載曰：

> 濠梁人南楚材者，旅游陳潁。歲久，潁守慕其儀範，將欲以子妻之。楚材家有妻，以受潁牧之眷深，忽不思義，而輒已諾之。遂遣家僕歸取琴書等，似無返舊之心也。或謂求道青城，訪僧衡岳，不親名宦，唯務玄虛。其妻薛媛，善書畫，妙屬文，知楚材不念糟糠之情，別倚絲蘿之勢，對鏡自圖其形，并詩四韻以寄之。楚材得妻真及詩範，遽有雋不疑之讓，夫婦遂偕老焉。里語曰：「當時婦棄夫，今日夫離婦。若不呈丹

❻ 〔宋〕張君房《麗情集》〈卷中人〉，收入《筆記小說大觀》（臺北：新興書局，1974年）第 5 編第 3 冊，頁 1646。

❼ 參見《全唐詩》（北京：中華書局，1985 年）第 14 冊，卷 477，頁 5424-5425。

青，空房應獨守。」⓲

薛媛還寫了一首詩：〈寫真寄夫〉一併寄給楚材曰：

欲下丹青筆，先拈寶鏡端。已驚顏索寞，漸覺鬢凋殘。

淚眼描將易，愁腸寫出難。恐君渾忘卻，時展畫圖看。

善畫的薛媛，執起丹青，拈著寶鏡，驚覺自我的索顏與殘鬢，以淚眼對鏡描繪形容，終以自畫像挽回另結新歡的夫婿的心。

男性的觀看，是女性畫像的原動力，薛媛、崔徽的寫真，不就是為了博得夫婿與情人的一眼觀看嗎？麗娘的「寫真」劇情亦接續這種心緒，自言自語地說了：「也有古今美女，早嫁了丈夫相愛，替他描模畫樣；也有美人自家寫照，寄與情人」，「寫真」確是要提供一個男性觀看的視域；至於「玩真」，則源於唐代趙顏畫中人的傳奇故事，具有圖像成真的神祕魅力。柳夢梅觀玩畫像，成為《牡丹亭》中一段饒富意義的情節。書生柳夢梅在生命奇特的境遇裡，養病投宿於梅花觀，偶然間，拾得太湖石底藏著的紫檀匣，以安奉觀音大士喜相之念攜回梅花觀。（以上〈拾畫〉）在晴和的日子裡，展卷瞻禮，如何的觀音像？湘裙下沒有蓮花座，卻是一對閨中小腳，不是觀音了；是嫦娥？而人影外沒半朵祥雲托著，樹皴不像桂叢花瑣，也不是嫦娥了。再進一步玩味，丹青嬌娥與筆毫生光，難模的天然意態，畫工怎能到此？必是美人自手描繪。讀題詩吧！才知道是人間女子。柳夢梅端詳細看畫中人的容姿：細眉翠拖，眉鎖春心，眼中橫波來回，朱唇淡抹未開，手撚青梅，綺羅散，春蕉動。透過柳夢梅的眼光，畫中人如幻似真地被想成了才女：畫似崔徽、詩如蘇蕙、行書逼真衛夫人，就將寫真畫早晚玩之、拜之、叫之、贊之。柳夢梅整個觀畫賞玩寫真

⓲ 范攄《雲溪友議》，收入《唐五代筆記小說大觀》（上海：上海古籍出版社，2000年），卷上，頁1262。

的過程，一如人魂相遇，充滿綺情。（以上〈玩真〉）

　　晚明的杜麗娘接續著晚唐崔、薛的傳統，以「寫真」表達對於愛情與婚姻的追求與失落，亦堪為命運悲憐的象徵。薛媛蓋係第一位以自畫像改變命運的女子，「對鏡自圖其形」的意象，在《牡丹亭》〈寫真〉一齣中獲得充分的發揮，麗娘並由此附載了創作的驅動力。❶仔細比對，麗娘不似薛、崔 2 人有特定的「寫真」觀眾：或是情人，或是夫婿。其自寫真並無確認的觀覽對象，似亦無意於取悅某個特定的對象，她內心自我呼喚慎重地描畫、精裱，透過自寫真，麗娘難道以某種程度脫離了對男性的依附？她企圖將一位深閨千金的自我影像展示與公開，是否具有突破性的女性意識？

(二)版畫中的麗娘

　　《牡丹亭》文本仔細地處理了麗娘寫真的情節因緣，由對閨塾師的不馴，到遊園春情浮動而驚夢，到尋夢不成而情傷，到照鏡發現香消玉殞，終致描畫自己，自我呈現與流在人間。透過文本一連串抒情細節的安排，將執著真情的麗娘性格，鮮明地表露了出來。因受限於空間藝術的表現特性，圖本僅管由文本出發而安排了「寫真」的場面，卻不易呈現麗娘情傷的內心微曲。

　　附有插圖的《牡丹亭》在晚明成為暢銷出版品，萬曆年間黃德新、黃德修、黃一楷、黃一鳳、黃端甫、黃翔甫等合刻《牡丹亭還魂記》武林刊本（按另亦有朱氏玉海堂刊本），有一幅描繪仔細的「寫真」〔圖 1〕，該圖春香在案旁陪侍，桌案後側閨床帳縵懸起，繩結流蘇垂飾，床上被衾尚未整理，門外梅石松枝環成戶外景致，桌案佈有香爐、筆插、硯臺、顏料碟皿、直立粧鏡，以及一卷展開的紙幅，麗娘立在一個與庭院相通、敞開門牖的閨房開放空間中，動作停佇在對鏡拈筆、微微欠身的姿勢上。杜麗娘，既全身在畫面上，亦半身影

❶ 關於唐宋時期女性寫真畫的緣由探討，詳參衣若芬撰〈北宋題仕女畫詩析論〉，收入中研院中國文哲所籌備處編《傳承與創新——中研院文哲所十週年紀念論文集》（臺北：中研院中國文哲所籌備處，1999 年 12 月），頁 28-32。

現在鏡面裡，又以未完形的人像
出現於紙幅中，繪者以「畫中
畫」的方式，巧妙地再現湯顯祖
所構想的麗娘「寫真」場面。

這幅「寫真」符合晚明版畫
的幾重特性：取徑於小說的敘事
性，重視人物情節與物象場面，
表現戲曲舞臺的效果，提供讀者
觀看的開放空間，❷文本的抒情
意味已被圖本的敘事性所沖淡，
畫面呈現了男性畫家透過觀看設
計的表現企圖。晚明版畫的世
界，是男性視線權力的場域，男
性作家透過文本材料，塑造理想
的佳人形象，《牡丹亭》麗娘再
現的場景充滿著男性的觀看，以
下嘗試再探討《牡丹亭》的幾幅
版畫。天啟年間汪文佐、劉升伯
刻、吳興閔氏刊朱墨套印《牡丹
亭》，一幅插圖題「沒揣菱花偷
人半面」句〔圖 2〕，這是〈驚

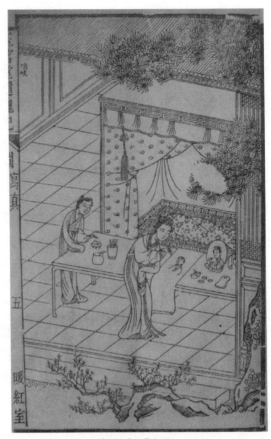

〔圖1〕「寫真」
《牡丹亭還魂記》萬曆武林刊本 暖紅室彙刻
引自《中國版畫史圖錄》第 6 冊頁 118

夢〉一齣開首的句子，畫中女子以透過雙手藏袖合握於胸前、倚肘案上、對著
粧臺鏡面……等姿勢，連結的是文本的轉折意涵：杜麗娘遊園前，於閨房理

❷ 關於晚明版畫圖像營構的特性，詳參毛文芳撰〈於俗世中雅賞──晚明《唐詩畫譜》圖
象營構之審美品味〉一文，收入《第一屆雅俗文學與雅正文學全國學術研討會論文集》
（臺中：中興大學中國文學系，2001 年），頁 315-364。

〔圖2〕《牡丹亭》卷首題句「沒揣菱花偷人半面」（〈驚夢〉）
天啟吳興閔氏朱墨套印刊本　引自《古本戲曲叢刊初集》

粧，不僅在鏡中看到了自己「沈魚落雁、羞花閉月」之貌，彷彿也看穿了少女
自我的春情羞澀，當鏡反而不敢直視的心緒。版畫將女子對鏡的場面，雖安置
在偌大樹蔭的遮掩裡，但洞開的每扇窗扉，仍邀請觀眾根據文本觀看一位懷春
少女的情致。又有一幅「樓上花枝照獨眠」〔圖 3〕，題句出自〈尋夢〉齣，
畫中樓閣四扇全開的推窗，恰好將枕臥獨眠的麗娘睡姿，一覽無遺地呈現出
來，顯然，睡中人並不知道自己臥眠於香閨中的私密影像，如此窗戶洞開地展
覽在觀眾面前。

　　另一幅根據〈延師〉齣戲文的題句「添眉翠，搖佩珠，繡屏中生成士女
圖」〔圖 4〕，描述院子裡傳來敲雲板的聲音，正要請小姐出來拜師。此時，
旦引貼出場，唱了此段曲句，麗娘、春香前趨見師。畫中丫鬟捧著菱鏡，小姐

〔圖3〕《牡丹亭》卷首題句「樓上花枝照獨眠」 引自《古本戲曲叢刊初集》

對鏡，執著眉筆，正欲添眉翠，小姐身後，另一丫鬟捧物立著，正是欲行補粧的場面。畫家並未把〈延師〉戲文代表禮教的陳最良、杜寶等先生畫入，卻營造了一個華麗的舞臺，3 位女子站立的位置在右半幅，一個開放的階臺上，左幅有一道曲折的雕欄，前景一塊巨型湖石，牡丹花傍著盛開，四周松、桃、柳樹枝葉繁茂，營造了燦爛繽紛的春天景致，女子當鏡畫粧，以錦繡般的春園作為背景，成為仕女畫的構圖典型。

　　根據〈閨塾〉齣戲文而描繪麗娘、春香、陳最良 3 人同在的插圖〔圖5〕，麗娘在閨中慵懶倚桌，房門向觀眾開放，春香立在門外階下，正回身面對畫幅左側的塾師，塾師拱手站立的腳步前，有一塊橫跨溝渠的小石版，麗娘所在的空間在畫面上半部，畫家保留三分之二的偌大版面刻劃纖細富麗的閨房景致，以及房外麗娘夢感情傷的春園（代表受到壓抑但嚮往自由的青春活力）。跨

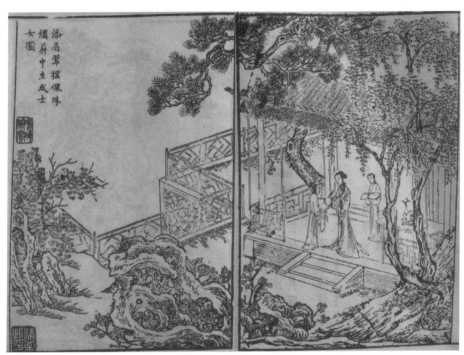

〔圖4〕《牡丹亭》卷首題句「添眉翠，搖佩珠，繡屏中生成士女圖」
引自《古本戲曲叢刊初集》

過了溝渠，畫家巧妙地將塾師侷限在畫幅左下角（代表受禮教約束），春香所站立的，正是一個中介的位置。此圖趣味性地傳達了〈閨塾〉齣中陳最良與兩位懷春少女雞同鴨講的一段情節，當然更多的插圖塑造著杜麗娘：或執水袖移行於春園中，或傾身漫步於梅樹下，或抬眼望向長空，以各種有意味的身姿扣緊曲文。

　　清康熙年間夢園刊刻《吳吳山三婦合評牡丹亭還魂記》，有幾幅畫像值得注意。「寫真」幅〔圖6〕，畫家採取高視點的俯瞰角度，使閨房裡外的空間相通，門外近處一角的欄杆與湖石桃花，遠處窗外的梅幹，以及一方屋簷，勾勒出一個內縮的閨房環境，閨中大比例的床榻帳縵與高几瓶花，將麗娘寫真的情節畫面擠壓至一個相對狹仄的範圍內，這樣的畫面處理，使文本哀怨情傷的

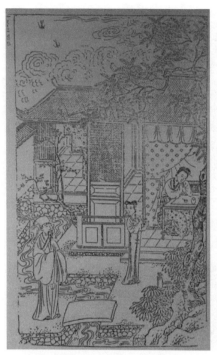
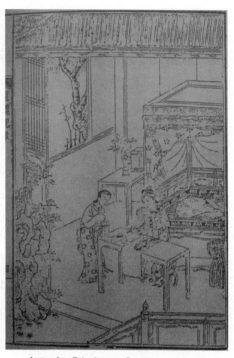

〔圖 5〕麗娘、春香、陳最良　　　　〔圖 6〕「寫真」　《吳吳山三婦合評
《牡丹亭》朱氏玉海堂刊本　　　　　牡丹亭還魂記》康熙夢園刊本
引自《中國版畫史圖錄》第 6 冊頁 117　引自《中國版畫史圖錄》第 9 冊頁 158

氣氛，被周遭充滿的陳設物沖淡許多。身著清裝的杜麗娘坐在桌後，右手握筆，左手執著鏡紐臨照，鏡背向著觀眾，以致無法顯現鏡中影像，案上紙幅呈現甫畫就的半身畫像，春香在旁伺候。

　　「尋夢」幅〔圖 7〕，杜麗娘穿起清人服飾，姿態幽雅地拂袖步至柳梅樹下，抬眼望向樹梢。右側角亭外，湖石旁散株桃花盛開，此為感春遊園的景致。將該齣詩句：「春三月紅綻雨肥天，葉兒青，⋯⋯再得到羅浮邊」，「這梅樹依依可人，我杜麗娘若死後得於此，幸矣」，表達在抒情畫面中。「幽媾」幅〔圖 8〕，畫家繪出執手摟肩、兩情相悅的景致，床上輕柔的梅花帳已垂落，只隱約露出一小塊床榻，是引人遐思的空間。

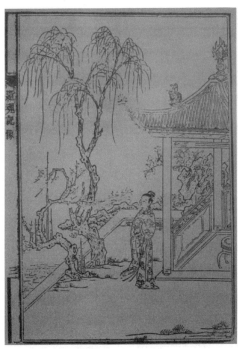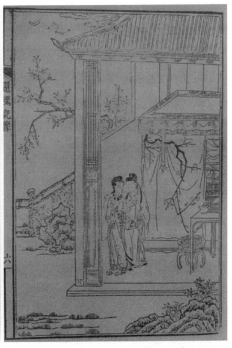

〔圖7〕「尋夢」 《吳吳山三婦合評
牡丹亭還魂記》康熙夢園刊本
引自《中國版畫史圖錄》第 9 冊頁 156

〔圖8〕「幽媾」 《吳吳山三婦合評
牡丹亭還魂記》康熙夢園刊本
引自《中國版畫史圖錄》第 9 冊頁 157

　　萬曆 45 年刊〈牡丹亭還魂記〉「玩真」插圖〔圖9〕，以俯瞰角度創造一個室內空間，觀眾的視線由前景的屋頂，經由院落穿入敞開的門戶，展示「看畫」的情節。男子一手執著畫軸的軸心，微微欠身以另一隻手指向畫心，彷彿正在對圖畫中的半身女子品頭論足。這幅版畫，直接描繪出男子面對女性畫像的態度：既在觀看，也在品論。三婦合評夢園刊本的「玩真」插圖〔圖 10〕，維持了這個清刊本的視覺特性，注重四周環境的刻畫，欄杆外有湖石、桃花、與竹叢，欄杆內，柳夢梅設桌觀畫題詩，後有畫屏，畫屏遮掩了後方的一棟建築物。小比例的「玩真」畫面，與上述的「寫真」相仿，畫工意欲傳達一種美化的生活景觀。值得注意的是，此圖刊在第 5 葉，正好與對頁的「寫真」呈現對稱相反的方向。由桌子的傾斜走向、男子面向右方、屏風欄杆區圍的空間亦

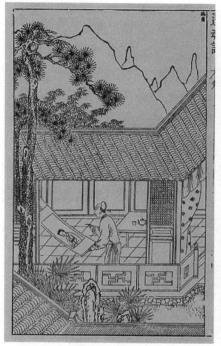

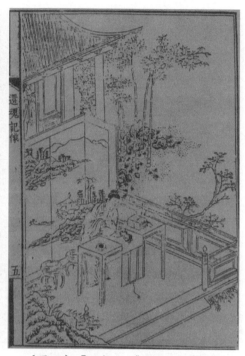

〔圖9〕「玩真」
《牡丹亭還魂記》萬曆45年刊本
引自吳哲夫〈中國版畫書〉頁256

〔圖10〕「玩真」　《吳吳山三婦合評
牡丹亭還魂記》康熙夢園刊本
引自《中國版畫史圖錄》第9冊頁158

向右方敞開……等物象設計，知道本葉為右向構圖。這正好與對頁「寫真」的左向構圖（按指桌子的走向傾斜，女子面向左方，閨房亦向左方敞開……等特點），<u>互</u>為對稱〔圖11〕。

　　此外，兩幅畫中男女主角的姿勢設計亦相互呼應。「寫真」圖中，女子正對鏡執筆，點染條桌上已呈現自己半身影像的紙幅。「玩真」圖中，原先女子畫像的紙幅，加上了天頭裱錦、杵與帶，表示畫已裱好，男子在條桌上展開畫軸，支左肘，右手執筆品賞女子畫像，彷彿正要題詩其上。畫家將男／女不同的性別角色，安排在右向／左向相似性對稱空間構圖中，表現文本中的連續情節（寫真→玩真），「女性畫像」的主題：女子圖寫自我畫像、男子觀玩女子畫

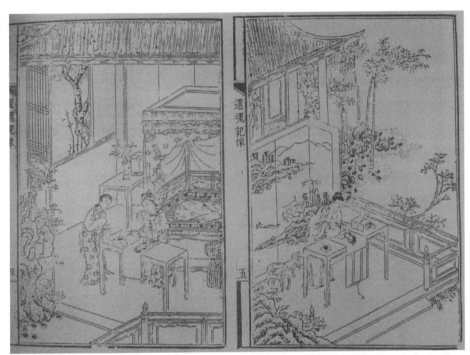

〔圖11〕對頁的「寫真」與「玩真」 《吳吳山三婦合評牡丹亭還魂記》康熙夢園刊本
引自《中國版畫史圖錄》第9冊頁158

像，以同與異的視覺對照效果，突顯出性別差異帶來的觀看意涵。

　　約翰柏格（John Berger）認為每一個形象都體現一種看的方法，畫家在無數可能的視界中選了一景，將其怎麼想、怎麼看的方式重構於塗繪的畫幅。女人被以一個不同於男人的方式描寫，並非女性不同於男性，但是理想的觀賞者永遠被假設為男人，女人的形象為了符合男人的標準而設計。❷❶《牡丹亭》不同版本的插圖之間，儘管存在著畫風的差異，然不同畫風的版畫則清一色皆為男性畫家及刻工所製，當麗娘形象出現在畫框之中時，人們觀看麗娘，即是觀看

❷❶　詳參約翰·柏格著，陳志梧譯：《看的方法——繪畫與社會關係七講》（臺北：明文書局，1991年），頁4、頁58。

男性畫家所塑造之當鏡理粧、慵懶倚坐、遊園傷春、自我寫真的麗娘，這種視覺的接受必然被一系列的藝術假設所影響，羞澀、柔弱、幽靜、膩情、美麗……等元素，塑造而成纖弱美麗而多情的理想女性，這正是男性畫家透過視覺設計的性別化產物。

三、杜麗娘的閨閣知音

㈠《牡丹亭》的女性讀者

晚明以後流行的文學評點，成了讀者個人私密性的對談，不同的讀者面對同一個閱讀文本，彷彿處在一個追憶共同往事的紀念空間中。《牡丹亭》的讀者群極為廣大，其中尤以女性讀者最受重視，女性意見的傳遞，在《牡丹亭》的閱讀中，成為獨特的聲音，跨越時代地彼此連繫，將《牡丹亭》的癡心讀者，串聯成一條女性情愛昇華與救贖的鎖鏈。筆者下文，將考察《牡丹亭》中杜麗娘的女性閱讀，尤其是杜麗娘的「寫真」對明末清初女性的閱讀效應。

在《牡丹亭》保守的讀者意見中，有對女主角杜麗娘不懷好意的男性激烈反應，例如認為她是「懷春蕩婦之行檢」❷，或認為湯顯祖塑造杜麗娘是「憑

❷ 趙惠甫《能靜居筆記》曰：「友人好西廂者，爭以為牡丹亭勝西廂，是真不讀書人語，是真不解世情人語。夫情生文，文生情，情不至則文不成，其為文雖絕麗之作，而其言無所附麗，譬如摶沙作飯，無有是處。雙文之於張生，其始相愛悅而已，中則患難之交，終則有性命之感，然後踰禮越義，以有斯文。其情淳摯深厚，至不可解，淪肌浹髓，耐人曲折尋味，故夫雙文之於張生，不得已也，發於情之至者也；情至而不得遂，將有死生之憂，人實生我，而我乃死之，死之仍不獲於義也，於是有行權之道焉：君子之所寬也。若牡丹亭則何為哉！陡然一夢，而即情移意奪，隨之以死，是則懷春蕩婦之行檢，安有清淨閨閣如是者？其情易感，則亦易消，入之不深，則去之亦速，拈題結意，先已淺薄，如此雖使徐、庾操筆，豈能作一好語？今見其豔詞麗句，而以為彼勝於此，是尚未知人情，安足以言讀書？」參見同註❷，《湯顯祖研究資料匯編》下冊，頁948-949。

空結撰，誣衊閨閫」❷。更甚者如史震林所引述好友鳳歧之言曰：

> 才子罪業勝於佞臣。佞臣誤國害民，數十年耳；才子製淫書，傳後世，熾情欲，壞風化，不可勝計。近有二女，並坐讀《還魂記》，俱得疾死。一少婦看演雜劇，不覺泣下。此皆緣情生感，緣感成癡，人非木石皆有情，慧心紅粉，繡口青衫，以正言相勸，尚或不能自持，況導以淫詞，有不魂消心死者哉？❷

史震林是由女性的讀者表現來譏刺《牡丹亭》為淫書。然而誠如本文緒論部分所述，《牡丹亭》的主情觀，確是讀者反應中最動人的一個面向，讀者莫不對杜麗娘這位千古的奇情女子，深銘綺艷的印象。若以性別的角度來區辨，《牡丹亭》「搜抉靈根，掀翻情窟」❷的主題，的確觸動了許多女性讀者的心弦，使得閨中女子「鏡奩之側，必安書簏」❷。有時，讀《牡丹亭》成為女子的文化教育，如衛泳曰：

> 女人識字，便有一種儒風。故閱書畫，是閨中學識，……如宮閨傳、列女傳、諸家外傳、西廂、玉茗堂還魂、二夢、雕蟲館彈詞六種，以備談述歌詠。間有不能識字，暇中輒為陳說，共話古今奇勝，紅粉自有知

❷ 顧公燮《消夏閒記摘抄》卷下曰：「其所作還魂記傳奇，憑空結撰，誣衊閨閫。……與唐元微之所著會真記，元王實甫演為西廂曲本，俱稱填詞絕唱。但口蘗深重，罪干陰譴。昔有人遊冥府，見阿鼻獄中拘繫二人甚苦楚，問為誰？鬼卒曰：此即陽世所作還魂記、西廂記者，永不超生也。宜哉！」參見同註❷，《湯顯祖研究資料匯編》下冊，頁936。

❷ 參見史震林《西青散記》卷2，同註❷，《湯顯祖研究資料匯編》下冊，頁912。

❷ 參見吳梅〈還魂記跋〉，同註❷，《湯顯祖研究資料匯編》下冊，頁973-975。

❷ 吳人舒鳧〈還魂記序〉曰：「談氏女則，雅耽文墨，鏡奩之側，必安書簏」，收入《吳吳山三婦合評牡丹亭還魂記》卷首。筆者所參據者，為同治9年庚午重刊本，清芬閣藏板，現藏於上海圖書館。

音。❷⃝

《牡丹亭》成為教育女子、妝點女子、培育女子儒風的一種方法，閨中學識的
取得，與男子有明顯不同，而備談述歌詠，是為了能稱得紅粉知音，這仍是男
性觀點下的產物。

　　然而確實有許多女子，執起筆來，直就《牡丹亭》文本傾訴心事，清初顧
姒曾有一跋曰：

> 《牡丹亭》一書，經諸家改竄以就聲律，遂致元文剝落，一不幸也；又
> 經陋人批點，全失作者情致，二不幸也。百餘年來，誦此書者如俞娘、
> 小青，閨閣中多有解人，又有賦害殺妻東俞二娘者，惜其評論，皆不傳
> 于世。❷⃝

楊復吉亦認為這些閨閣解人就是湯顯祖《牡丹亭》的知音：

> 臨川《牡丹亭》數得閨閣知音，同時內江女子因慕才而至沈淵。茲吳吳
> 山三婦復先後為之評點校刊，豈第玉簫象管出佳人口已哉！近見吾鄉某
> 氏閨秀又有手評本，玉綴珠編不一而足。身後佳話洵堪驕視千古矣。❷⃝

引文中，我們看到已經公開出版的吳山三婦、閨秀的評點，楊復吉譽為「玉簫
象管、玉綴珠編」。早在湯顯祖《牡丹亭》寫成的時代裡，女性讀者就已經有
強烈激切的閱讀反應：

❷⃝ 參見衛泳著《悅容編》〈博古篇〉，收入《筆記小說大觀》（臺北：新興書局，1974
　　年）第 5 輯第 5 冊，頁 2775。
❷⃝ 參見顧姒〈還魂記跋〉，同註❷⃝，《吳吳山三婦合評牡丹亭還魂記》，書尾。
❷⃝ 參見楊復吉〈三婦評牡丹亭雜記跋〉，同註❷，《湯顯祖研究資料匯編》下冊，頁
　　937。

內江有一女子，自矜才色，不輕許人。讀湯若士《牡丹亭》而悅之，徑造西湖訪焉。願奉箕帚。湯以年老辭。姬不信，訂期。一日，湯湖上宴客，往觀之，則皤然一翁，傴僂扶杖而已。姬歎曰：「吾生平慕一才子，將託終身。今老醜若此，此固命也。」遂投水而死。❸⓪

另有一揚州癡女子金鳳鈿「願為才子婦」：

相傳揚州有女史金鳳鈿，父母皆故，弟年尚幼，家素業醲，遺貲甚厚。鳳鈿幼慧，喜翰墨，尤愛詞曲。時《牡丹亭》書方出，因讀而成癖，至於日夕把卷，吟玩不輟。時女未字人，乃謂知心婢曰：「湯若士多情如許，必是天下奇才，惜不知里居年貌，爾為我物色之，我將留此身以待也。」婢果託人探得耗，知若士年未壯，已有室；時正待試京師，名藉藉傳人口。即以復鳳鈿，鳳鈿嘿然久之，作書寄燕都達意，有「願為才子婦」之句。……（函）半年始達。時若士已捷南宮，感女意，星夜來廣陵，則鳳鈿死已一月矣。臨死，遺命於婢曰：「湯相公非長貧賤者，今科貴後，倘見我書，必來相訪，惟我命薄，不得一見才人，雖死目難瞑。我死，須以《牡丹亭》曲殉，無違我志也。」言畢遂逝。若士感其知己，出己資力任葬事，廬墓月餘始返。❸①

內江女子因慕才而求為湯才子婦，卻因理想破滅，終至沈淵；金鳳鈿則因等待落空而殉命，2 人為了與才子匹配，卻反成薄命形象，這樣的讀者反應，充滿了性別意涵，是男性讀者永遠無法貼近的經驗領域。

雖然《西廂記》與《牡丹亭》同為晚明戲曲讀者的兩大最愛，在廣大的讀者群中，《牡丹亭》的女性讀者性格耀眼且音量強大，女性讀者的突出，與杜

❸⓪ 參見尤侗撰《艮齋雜說》卷5，同註❷，《湯顯祖研究資料匯編》下冊，頁881-882。
❸① 參見光緒鄒弢《三借廬筆談》，同註❷，《湯顯祖研究資料匯編》下冊，頁955-956。

麗娘角色的女性意識有密切的關係，這個意識又附載於杜麗娘的女性形象塑造中。筆者前文已就「寫真」的角度，試圖為戲文中虛擬的杜麗娘如何處理自己的畫像，作過深入討論。文本中麗娘自我寫真時曾謂：「也有古今美女，早嫁了丈夫相愛，替她描模畫樣；也有美人自家寫照，寄與情人。似我杜麗娘寄誰呵！」寫真，既包含了傳統女子為男人而畫的動機，但因為麗娘沒有一個確定的對象，又隱約地出現了為自己描畫流在人間的自我意識，表達了女性的自覺。

(二)麗娘如鏡：女性自我影像的投射

對所有的女性讀者來說，杜麗娘如同一面鏡子，映現了女子的自我影像與自我觀照，在若干程度上，與文學中的杜麗娘對話，即是對自己的內在世界發聲。以下，筆者將由讀者如何接收麗娘畫像、讀者如何移植其自畫像的經驗、對讀者訴說什麼……等「寫真」所涉之自我意識、照鏡、描繪等形象映現的過程，進行解析。

1.俞娘：杜麗娘的宿命

張大復曾紀錄湯顯祖當代一位女性讀者俞娘的事跡：

> 俞娘，麗人也。……幼婉慧。……當俞娘之在床褥也，好觀文史。父憐而授之，且讀且疏，多父所未解。一日，授《還魂記》，凝睇良久，情色黯然。曰：「書以達意，古來作者多不盡意而止。如『生不可死，死不可生。皆非情之至』。斯真達意之作矣。」飽研丹砂，密圈旁注，往往自寫所見，出人意表。如感夢一齣云：「吾每喜睡，睡必有夢；夢則耳目未經涉，皆能及之。杜女故先我著鞭耶？」如斯俊語，絡繹連篇。顧視其手蹟，遒媚可喜，當家人也。某嘗受冊其母，請祕為草堂珍玩。母不許，……急急令倩錄一副本而去。……吾家所錄副本，將上湯先生。……不果上。……世間好物不堅牢，彩雲易散琉璃脆。❸❷

❸❷ 參見張大復《梅花草堂筆談》，同註❷，《湯顯祖研究資料匯編》下冊，頁849-850。

張大復所紀錄的俞娘，如此纖弱易感於麗娘之情，她以女性讀者敏銳的體驗，與文本中的杜麗娘對話，這些俊語對話，成為張大復眼中遒媚可喜的稀罕手蹟。同為女性的李淑，所發出的歡惋如下：

> 俞娘之注《牡丹亭》也，當時多知之者，其本竟湮沒不傳。夫自有臨川此記，閨人評跋，不知凡幾，大都如風花波月，飄泊無存。㉝

張大復用「彩雲」、「琉璃」的擬譬，既是對俞娘的手蹟；也是對俞娘的命運；乃至對女性薄命的惋惜。同為女性的李淑，對於俞娘以及其他閨閣讀者的評跋，以「風花波月，飄泊無存」的用語突顯紅顏感傷的氣息。朱彝尊言：「當日婁江女子俞二孃酷嗜其詞，斷腸而死」，㉞強調《牡丹亭》女性讀者反應的特殊性，具有強烈的自我投射，杜麗娘似乎就是每位女性讀者的宿命，而女性讀者彷彿皆成了麗娘的現身：

> 湯義仍有〈哭婁江女子詩序〉，略曰：婁江女子俞二娘，年十七，未適人，酷嗜《牡丹亭傳奇》，批註其側，幽思苦韻，有痛於本詞者，憤婉而終。……王宇泰亦曰：「乃至俞家女子好之至死，情之於人甚哉？」詩曰：「畫燭搖金閣，真珠泣繡窗。如何傷此曲，偏只在婁江！」臨川「四夢」，首推《還魂》，俞氏女豈即阿麗現身耶！㉟

2.小青：杜麗娘的悲影

　　《牡丹亭》的閨閣讀者俞娘，在自己身上看見了杜麗娘的投影，情傷而

㉝　參見李淑〈還魂記跋〉，同註㉖，《吳吳山三婦合評牡丹亭還魂記》，書尾。李淑於跋語處，自署玉山小姑。

㉞　參見朱彝尊《靜志居詩話》卷 15「湯顯祖」條，參同註❸，《湯顯祖全集》，第四冊，頁 2606。

㉟　參見宋長白《柳亭詩話》，同註❷，《湯顯祖研究資料匯編》下冊，頁 907-908。

死，此外，小青最值得注意。支如增為何作〈小青傳〉？

> 自杜麗娘死，天下有情種子絕矣。以吾所聞小青，殆麗娘後一人也。小
> 青讀《牡丹亭》詞，嘆曰：「人間亦有癡於我，豈獨傷心是小青」，悲
> 夫，真情種也。爰作〈小青傳〉。❸

小青視麗娘為千古知己，二者同是天涯癡情人，基於相同的性格與命運，支如
增將文學虛構與真實世界的苦情人，牽連在一起。小青，明代廣陵人，名玄
玄，字小青，其姓不傳。幼隨母學，母為閨塾師，所遊多名閨，得博覽圖書，
賦小詞，妙解聲律，能書法，喜繪佳山水。早慧福薄，16 歲嫁與武林馮千秋
為妾，馮婦奇妒，小青曲意奉之，終不悅，無奈而移徙孤山別墅獨居，抑鬱以
終。小青悽婉的命運中，幸得一同性知音某夫人，給予友誼上的溫暖與支持，
臨終前，甚至貽絕命遺書給夫人。《小青傳》大致環繞著與該夫人的魚雁往返
鋪就而成，那封自歎「鳥死鳴哀」的絕命遺書佔了相當大的篇幅，將小青悽惋
的形象，表露無遺。

才思纖敏的小青，誠為傳統典型的「薄命紅顏」，所託非人，又婚姻生活
遭大婦所橫阻，成了生命飄泊的浮萍，閨友某夫人曾為其閑儀多才、風流綽約
卻遭不協婚配抱屈，暗示可為她另覓歸宿，而小青卻以一個幼年的夢境表達自
己的認命：「妾幼夢手折一花，隨風片片著水，命止此矣！」上述支如增的小
青〈無題〉引詩如下：

> 冷雨幽窗不可聽，挑燈閒看牡丹亭。人間亦有癡於我，豈獨傷心是小
> 青。

❸ 本段引文，以及其下對小青生命過程的詮釋，皆參引自明末支如增撰〈小青傳〉，收入
《媚幽閣文娛》，轉引自同註❷，《湯顯祖研究資料匯編》下冊，頁 868-872。

這是一首饒富興味的小詩，作者、本事與詩意均纏繞著晚明湯顯祖《牡丹亭》繁複的人文閱讀情境。命運多舛、寂寞悲苦的才女小青，深秋之夜獨居閨房。「冷雨幽窗不可聽」，描摹夜雨的聲音：冷雨敲擊著幽窗，既敲出了夜的凄清，也敲疼了寂苦的心腑，令詩人不忍卒聽。「挑燈閒看牡丹亭」，不如將外境引發的糾結心緒轉向書中尋求慰藉：挑燈夜讀《牡丹亭》，這位女讀者竟照見了杜麗娘的投影，孤冷與苦悶排遣不去，反而牽引出更深刻椎心的憂怨。小青曾有句曰：「瘦影自臨春水照，卿須憐我我憐卿」，來自於一種癡態：好與影語，斜陽花際，煙空水清，輒臨池自照，對影絮絮如問答。故〈無題〉詩後二句寫著：「人間亦有癡於我，豈獨傷心是小青」，小青既自陳一己的癡態，並喚出本詩的幕後主角：杜麗娘。《牡丹亭》中的杜麗娘因為有情，而導致感夢、寫真、傳世、殞命、復活等人生奇蹟，這個具有顛覆意義的女性形象，脫逸上流出身的傳統閨塾規範，走出繡房，發現並創造生命的春天。又因照見往日豔冶輕盈、如今消瘦憔悴的鏡中人，對「紅顏易老」有所警悟，因有容顏消逝的焦慮，故接續唐代薛媛、崔徽的自繪畫像傳統，以「寫真」表達對愛情與婚姻的追求。《牡丹亭》戲文最具關鍵性的情節便在「寫真」一齣，並由此延伸出跨越生死的還魂奇蹟：生可以死，死可以生。

小青的女性自覺意識亦表達在寫真上，可謂受到杜麗娘精神的啟喚，欲以丹青描畫流在人間。小青臨終前，曾覓一精良畫師前來為其寫照，遺留一個活潑真實存在過的自我身影，這段記錄極有意思：

> 疾益甚，水粒俱絕，日飲粒汁少許。然明妝冶服，擁樸欹坐，雖數暈絕，終不蓬垢偃臥也。忽一日語老媼曰：「……覓一良畫師來。」師至：命寫照。寫畢，攬鏡熟視，曰：「得吾形矣，未得吾神也。姑置之。」師易一圖進。姬曰：「神是矣，丰采未流動也。昔杜麗娘自圖小像，恐為雨為雲飛去，丰采流動耳。」乃命師且坐，自與老媼扇茶鐺，或檢圖書，或整衣褶，或代調丹碧諸色，縱其想會。久之，命寫圖。圖成，極妖纖之致。笑曰：「可矣。」取供榻前，爇茗香，設梨汁奠之

> 曰：「小青小青，此中豈有汝緣分耶！」撫几而泣，淚雨潛潛下，一慟
> 而絕，年纔十八耳。……哀哉！人美於玉，命薄於雲，瓊蕊優曇，人間
> 一現，欲求如杜麗娘牡丹亭畔重生，安可得哉！

命運任由他人決定，而在人間留下什麼影像？小青卻有十足的主控權，既不要
形體軀殼的描畫，還要有隨時能為雲雨飛去的流動丰采，要遺留下一個活潑真
實存在過的女子身影。畫成之後，雖無柳生能來玩真，小青觀看畫像並祭奠
之，將畫中自我纖美卻無緣長留人間的遺恨，轉化為玉腕珠顏而行就塵土的身
世悲憐，小青直是麗娘的翻版。[37]正如支如增曰：「自杜麗娘死，天下有情種
子絕矣。以吾所聞小青，殆麗娘後一人也。」麗娘尋愛不遇，小青所託非人，
率皆傷痛心扉，兩人為留住青春而寫真，仍不敵香消玉殞，難道不癡嗎？支氏
謂曰：「真情種也。」詩人小青將麗娘視為千古知己，《牡丹亭》成為小青寄
託身世、與命運對話的依憑，「人間亦有癡於我，豈獨傷心是小青」，兩人同
是天涯癡情人，小青將文學虛構的女主角杜麗娘與真實世界的自己，緊緊地繫
在一起。

小青的纖細多情，透過寫照傳達出來的自我意識，均使小青故事儼然為杜
麗娘的翻版：

> 小青詩云：「冷雨悽風不可聽，挑燈閒看《牡丹亭》。世人亦有癡于
> 我，豈獨傷心是小青！」《療妒羹》就此詩意演成「題曲」一齣，包括
> 《還魂》大旨，處處替寫小青心事，確是小青題《牡丹亭》，不是吳江

❸7 小青究竟有無其人，尚無定論，但文學作品呈現出來的小青事，卻有不少，除了支如增
的〈小青傳〉外，尚有陳翼飛、無名氏的《小青傳》、徐翽的《小青孃情死春波影》、
胡士奇的《小青傳》、來鎔的《挑燈閒看牡丹亭》、吳炳的《療妒羹》等。關於小青的
相關資料，詳參同註❷，《湯顯祖研究資料匯編》下冊，頁 868、871、884 等。

俞二姑題《牡丹亭》也。**❸❽**

那首無題的怨詩，前兩句藉著敘寫深秋雨聲托出捧燈夜讀的寂寥情思，後兩句則以疑問的語句詰問命運，徒留幽怨不遇自傷之慨嘆。〈無題〉怨句：「挑燈夜讀牡丹亭」成為一個古典的形象，乾嘉年間女詞人熊璉**❸❾**有一闋題畫詞，用小青詩句「挑燈閒看牡丹亭」繪成詩意圖，該圖不僅再現了小青的詩意，亦繪出小青夜讀麗娘身影的身影，宛如畫中畫，投射出女性悲劇的永恆疊影。熊璉〈蝶戀花・題挑燈閒看牡丹亭圖〉詞曰：

> 門揜黃昏深院宇。窗裡孤燈，窗外芭蕉雨。萬種低徊無可語。蟲聲四壁諒如許。怪底臨川遺恨譜。死死生生，看到傷心處。薄命情癡同是苦。古來多少聰明誤。一幅秋光愁萬頃。妙手空空，畫出當時景。獨坐攤書清夜永，淚珠低落雲鬟冷。紙上芳魂憐玉茗。疑幻疑真，夢裡淒涼境。是否亭亭嚀欲醒？夕陽曾見桃華影。**❹⓪**

透過圖繪的細讀，熊璉亦成為《牡丹亭》讀者小青故事的讀者，熊璉一方面摹寫著視覺所見的圖面物象，同時又揣想像主小青對《牡丹亭》同情淒苦的夜讀，尤其深感那「死死生生」似乎在一瞬間，觸動了時間快速流逝的心緒，進而共嘆「薄命情癡」。再者，小青看著《牡丹亭》中麗娘遺留的「紙上芳魂」，熊璉看著〈挑燈閒看牡丹亭圖〉中小青的抑鬱身影，不禁「疑幻疑真」，寫真究竟可以替代真實的肉體傳世久遠呢？還是徒留的僅是令人捉摸不著的虛無魅影？

❸❽ 參見楊恩壽《詞餘叢話》卷2，同註**❷**，《湯顯祖研究資料匯編》下冊，頁951-952。

❸❾ 熊璉，字商珍，號澹仙。江蘇如皋熊大綱之女，生乾隆、嘉慶間。有詩詞行世。

❹⓪ 這首詞，引自熊璉《澹僊詞抄》，參見同註**❷**，《湯顯祖研究資料匯編》下冊，頁939。

　　小青究竟有無其人，尚無定論，或以為是《小青傳》作者支如增（號小白）所自寓，小青之名，不過見諸尺牘而已，為文人偽託。或謂小青並無其人，其名小、青2字合為「情」字，又謂其姓鍾，故鍾小青即「鍾情」，恐係文人偽託。小青故事最早是以傳記形式呈現，如支如增的〈小青傳〉，後又有小說、戲劇之編著，據毛效同言，傳小青事者尚有陳翼飛、無名氏之《小青傳》（小說），徐翽（士俊）之《小青孃情死春波影》、胡士奇之《小青傳》、來鎔（集之）之《挑燈閒看牡丹亭》（雜劇），吳炳之《療妒羹》（傳奇）等，是明清文人極愛模塑編製的文本之一。即使世上無小青其人，但其事隨著各種文學作品的流傳，已深入了女性讀者的閱讀心理，因此，以女性的角度來解釋《小青傳》，仍有其效力。小青的〈無題〉是一首女子夜讀《牡丹亭》的心得之作，《牡丹亭》的女性閱讀非常奇特，湯顯祖創造麗娘「寫真」的情節對明清女子如俞娘、小青、葉小鸞、錢宜等均有啟發與影響，端鏡自憐的杜麗娘宛如一面鏡子，映現女子的自我影像與自我觀照，與書中的麗娘對話，即是對自己內在的世界發聲。小青之事虛實莫辨，由杜麗娘青春寫真轉化而來的小青形象，雖未以「還魂」來彌補其失落的幸福，而纖敏才思的小青附載一如飄萍之悲劇命運，成為明清才女「紅顏薄命」的隱喻典型。

　　相較之下，男性畫家對於小青的認識，顯然減弱了許多悲劇性色彩。徐震《女才子集》為清代傳奇文專集，順治刊本中有插圖，卷首冠有幾幅女子繡像，每幅繡像後有題句，「小青像」為其中之一〔圖 12〕。畫面中，小青倚坐於芭蕉樹下、水岸旁石塊上，身著輕軟飾邊的衣裙，斜髻鈿飾華美，低首若有所思，而纖纖右手扶面，左手垂放以致肩帶滑落而無心顧及，畫家以服飾、動作、身形與佈景，將小青塑造為柔弱堪憐的形象。女子臉往下斜傾約 30 度，沒有特定目標卻有著專注靜止的低眉眼神（按有時女性畫像的臉部角度向上傾斜，作看月、望遠、觀景狀），莫不顯得屈從委順、惹人愛憐，這種避開與觀者視線接觸的取角與造形，足供男子肆無忌憚的觀看與心生愛憐，這是清初男性對小青形象的塑造。男性畫家與女性讀者，對於小青的理解，十分迥異。

3.葉小鸞：杜麗娘隔世再現

多才多藝的少女葉小鸞，在看了《牡丹亭》所附杜麗娘像後，題了愁緒滿紙的幾首詩，如下：

花落花開怨去年，幽情一點逗嬌煙。雲鬟縮作傷春樣，愁黛應憐玉鏡前。

若使能回紙上春，何辭終日喚真真。真真有意何人省，畢竟來時花鳥嗔。

凌波不動怯春寒，覷久還如佩欲珊。只恐飛歸廣寒去，卻愁不得細相看。**❹**

小鸞觀看麗娘畫像而寫下的這些題畫詩，將文本的理解注入到圖

〔圖12〕「小青像」 《女才子書》大德堂本影印收入《古本小說集成》第1輯116冊，卷首

❹ 葉小鸞〈又題美人遺照〉、〈又繼前韻〉共6首，另如：「繡帶飄風裊暮寒，鎖春羅袖意闌珊，似憐並帝花枝好，纖手輕拈仔細看」。「微點秋波溜淺春，粉香憔悴近天真，玉容最是難摸處，似喜還愁卻是嗔」等。據其父所批，乃小鸞觀看《西廂》、《牡丹亭》女性畫像的題詩，由於詩題上並未明示區別，筆者由詩中的內容判斷，如「傷春」、「喚真真」等2首，以及葉父批語所示，正文中所選的3首，殆係麗娘像的題詩無疑。葉小鸞這6首詩，收入其作《返生香》中，《返生香》收入《午夢堂全集》（北京：中華書局，1998年）上冊，頁316-317。

象解讀上，例如女子綰成的雲鬟說是「傷春」樣，而對著玉鏡梳粧的身影，以「愁黛」借代為矉眉人。第 2 首用趙顏的典故，將作為觀眾的自己，假擬為男性，以真誠的呼喚使畫像成真。同時，也是戲曲人物的自我投射，小鸞之父葉紹袁便視第 3 首題詩為小鸞自我形象的投射：

> 坊刻《西廂》、《牡丹亭》二本，前有鶯鶯、杜麗娘像，此前後六絕俱題本上者。「只恐飛歸廣寒去，卻愁不得細相看。」何嘗題畫，自寫真耳，一慟欲絕！湯義仍云：「理之所必無，安知非情之所必有？」稗官家載再生事，固不乏也，忽忽癡想，尚有還魂之事否乎？❷

葉小鸞十七歲而夭，命運正如杜麗娘，她的題畫詩與父親的跋語引用湯顯祖，顯然都不是偶然的。《西廂記》、《牡丹亭》為晚明廣受大眾喜愛的兩部戲曲作品，二者皆因為有動人的愛情與美麗的女主角，吸引著大批的女性讀者。在插畫盛行的年代，以文字所塑造的多情女子，被畫家刻工以圖繪方式具體地呈現在讀者眼前，文本的細緻書寫與圖象的虛擬描繪，召喚並衝擊著敏感女性讀者的心靈，她們在接受畫像的同時，很難不將自我形象投射在內，葉紹袁既憐惜多才早逝的女兒，亦深刻明瞭麗娘畫像對小鸞的召喚，當他閱讀愛女題麗娘畫像詩時，很自然地將麗娘與小鸞雙重影像，交疊在自己的視域中。

據袁枚《隨園詩話》記載：

> 甬東顧鑑沙，讀書伴梅草堂，夢一嚴裝女子來見，曰：「妾月府侍書女，與生有緣。今奉敕齎書南海，生當偕行。」顧驚醒，不解所謂。後作官廣東，于市上買得葉小鸞小照，宛如夢中人，為畫〈橫影圖〉索題。❸

❷ 此乃〈又題美人遺照〉其父葉紹袁批語，參見同上註，頁 105。

❸ 參見袁枚《隨園詩話》，收入《袁枚全集》（上海：江蘇古籍出版社，1997 年）第 3 冊，卷 6，頁 177。

這位文士顧鑑沙的境遇，不也像是某種程度地重演著柳夢梅「拾畫」、「玩真」的《牡丹亭》情節嗎？先有一嚴裝女子入夢，繼而在他日偶逢的寫真畫像上巧遇夢中人，因而將如夢的情節繪成了〈橫影圖〉。葉小鸞小照是在什麼情況下被繪出？是自寫真或他人寫真，均已不詳，❹但是袁枚的紀錄模式，使這個小故事的發生軌跡與《牡丹亭》如出一轍，而葉小鸞彷彿就是隔世的杜麗娘。由此可知，女性畫像不僅對女性產生了自我認同，甚至已對文化的塑造產生了影響力。

4.錢宜：與杜麗娘夢遇

　　前文論及袁枚隨園詩話的一段紀事，彷如《牡丹亭》的縮影。而清康熙錢塘吳舒鳧刊行了一部《牡丹亭》評點，這部評點著作更是奇特，是他前後三任妻子陳同（未嫁而卒）、談則（過門早逝）、錢宜（第3任妻子）的評點合輯，這部書的形成過程極富戲劇性，吳人在〈還魂記序〉中，為其成書始末作了詳細的交待，儼然如另一則傳奇。❺這部書的形成更彷彿是牡丹亭的翻版，陳同「感於夢寐，凡三夕，得倡和詩十八篇，人作〈靈妃賦〉，頗泄其事」，陳同的纖才多情，未嫁而卒，酷似杜麗娘，吳人則顯然是癡情男子柳夢梅的化身，談則繼續陳同未竟的情緣嫁入吳家，但過門早逝仍是情愛之不能圓滿，繼而，復由錢宜續接談則的前緣。由於錢宜有感於前兩位姐妹的文字，「願賣金釧為鋟板資」，方使這部評點得以刊刻流傳。與錢宜為同里女弟的顧姒曾有一跋曰：

❹　今傳有〈疏香閣主遺像〉，及眉子硯葉小鸞題詞。詳參王稼冬撰〈葉小鸞眉子硯流傳小考〉，《朵雲》，1990 年第 1 期。

❺　《吳吳山三婦合評牡丹亭還魂記》的確是一部甚特殊的創造性評點，為一個家族中一夫三妻的評點合輯，三妻的身世遭遇，本身宛如一則傳奇般，令人不可思議。評本請參同註❷⑥，《吳吳山三婦合評牡丹亭還魂記》。關於三婦評點的精彩剖析，可參看楊玉成撰〈小眾讀者：康熙時期的文學傳播與文學批評〉（刊登於《中國文哲研究集刊》第 19 期，頁 55-108。另亦可參華瑋撰〈性別與戲曲批評——試論明清婦女之劇評特色〉，《中國文哲研究集刊》第 9 期，1996 年 9 月，頁 193-232。

今得吳氏三夫人合評，使書中文情畢出，無纖毫遺憾；引而伸之，轉在
行墨之外，豈非是書之大幸耶？設或陳夫人評本殘缺，無談夫人續之；
續矣，而祕之篋笥，無錢夫人參評，又廢手飾以梓行之，則世之人能誦
而不能解，雖再閱百餘年，此書猶在塵霧中也。㊻

吳人與三婦對《牡丹亭》的評點，就像是《還魂記》情節的複製，顧姒認為三
婦生死相繼完成評點，也像某種靈魂接力，彷彿也驗證了湯顯祖「生者可以
死，死者可以生」的說法。

　　錢宜與丈夫吳人「同夢」一事，更是神奇：

甲戌冬暮，刻《牡丹亭還魂記》成。……元夜月上，置淨几于庭，裝襯
一冊，供之上方，設杜小姐位，折紅梅一枝貯膽瓶中，然燈、陳酒果為
奠。夫子听然笑曰：無乃大癡！觀若士自題，則麗娘其假託之名也，且
無其人，奚以奠為？……夜分就寢，未幾，夫子聞予嘆息聲。披衣起，
肘予曰：醒，醒，適夢與爾同至一園，彷彿如所謂紅梅觀者。亭前牡丹
盛開，五色間錯，無非異種。俄而一美人從亭後出，艷色眩人，花光盡
為之奪，意中私揣，是得非杜麗娘乎？汝叩其名氏居處，皆不應，迴身
摘青梅一丸撚之。爾又問，若果杜麗娘乎？亦不應，銜笑而已。須臾大
風起，吹牡丹花滿空飛攪，餘無所見。汝浩歎而已，予遂驚寤所述夢，
蓋與予夢同，因共詫為奇異。……夫子曰：與汝同夢，是非無因。麗娘
故見此貌，得無欲流傳人世邪？汝從李小姑學尤求白描法，盍想像圖
之？……夫子乃強促握管寫成。并次記中韻繫以詩。㊼

吳舒鳧與妻子共床同夢真是一則奇譚，吳還要求錢宜將相同夢境中的杜麗娘，

㊻　參見顧姒〈還魂記跋〉，同註㉖，《吳吳山三婦合評牡丹亭還魂記》，書尾。
㊼　錢宜識〈還魂記紀事〉，同註㉖，《吳吳山三婦合評牡丹亭還魂記》，書末附錄。

以白描繪像下來。錢宜果依丈夫之意，以白描手法畫了〈麗娘小照〉，據錢宜表妯娌馮嫻為此畫像作跋曰：

> 嘗見其藏有韓冬郎偶見圖四幅，不設丹青，而自然逸麗，比世所傳宋畫院陳居中摹崔麗人圖，殆于過之。惜其不署姓名，或云是吳中尤求所臨。今觀錢夫人為杜麗娘寫照，其姿神得之夢遇，而側身斂態，運筆同居中法，手搓梅子，則取之偶見圖第一幅也。❹

　　錢宜的〈麗娘小照〉，筆者無由得見，而馮嫻跋文中，提到了陳居中所摹崔麗人之圖，指的是《西廂記》中的崔鶯鶯畫像，萬曆年間坊間流行的《西廂記》香雪居刊本，有一幅「崔孃遺照」〔圖 13〕，題款便是「宋畫院待詔陳居中摹」，這幅畫像隨著《西廂記》的刊刻，成為當時流行可見的女性畫像，錢宜所見當係此幅（詳參本書第一編〈遺照與小像：鶯鶯畫像的文化意涵〉乙文）。錢宜以側身斂態的肖像畫方式，繪出夢中的麗娘，並題詩其上：「覿遇天姿豈偶然，濡毫摹寫當留仙。從今解識春風面，腸斷羅浮曉夢邊。」錢宜究竟是畫誰呢？畫面上的杜麗娘又是誰呢？一句「覿遇天姿豈偶然」，似乎讓錢宜感受到一種夢喻的氣氛！「麗娘故見此貌，

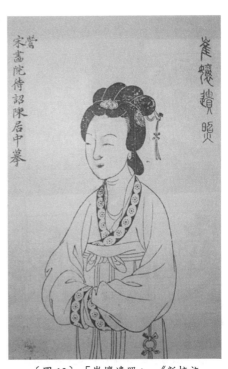

〔圖 13〕「崔孃遺照」　《新校注古本西廂記》萬曆 42 年香雪居刊本引自《中國版畫史圖錄》第 6 冊頁 85

❹　參見馮嫻〈麗娘小照〉跋，同註❷，《湯顯祖研究資料匯編》下冊，頁 904。

得無欲流傳人世邪？」（〈同夢記〉）畫像的本質，就是流傳人世。在某種程度
上，錢宜及其命運中所附存之陳同、談則的身影，皆為杜麗娘化身的一部分，
錢宜為夢中的麗娘繪像，一筆一畫地勾描出一位想像中麗人的側身斂態，有沒
有自我形象投注其中？有沒有自我寫真的成分？顧似直陳了這個疑惑：「今觀
刻成，而麗娘見形于夢，我故疑是作者化身矣」。〈同夢記〉彷彿在重演《牡
丹亭》的「寫真」情節，錢宜透過〈同夢記〉、〈麗娘小照〉，以及「願賣金
釧為鍥板資」來刊刻三婦的聲音，正是在「流傳人世」的企圖中，展現了自我
意識。

吳梅說：

> 臨川此劇，大得閨閫賞音。小青「冷雨幽窗」一詩，最傳人口，至播諸
> 聲歌，賡續此劇（吳石渠《療妒羹》）。而婁江俞氏，酷嗜此詞，斷腸而
> 死。藏園復作曲傳之（蔣士銓《臨川夢》），媲美杜女。他如杭州女子之
> 溺死（見西堂《艮齋雜說》），伶人商小玲之歌死（見焦里堂《劇說》），此
> 皆口孽流傳，足為盛名之累。獨吳山三婦合評此詞，名教無傷，風雅斯
> 在；抉發蘊奧，指點禪理，更非尋常文人所能辦矣。❹

自我意識強烈的女性讀者，前仆後繼地接續著閱讀評點，的確將《牡丹亭》徹
底地女性化了，❺這些女性讀者：投水的內江女子、等待落空的金鳳鈿、或俞

❹ 吳梅〈還魂記跋〉，參見同註❷，《湯顯祖研究資料匯編》下冊，頁 973-975。

❺ 三婦合評本在女性讀者的心中，地位是很高的，李淑就對該本的評語禪意以及女性傳奇
色彩甚為推崇：「今三嫂之合評獨流布不朽，斯殆有幸有不幸耶？然……所舉二娘俊
語，以視三嫂評註，不翅瞠乎？則不存又何非幸耶？合評中詮疏文義，解脫名理，足使
幽客啟疑，枯禪生悟，恨古人不及見之，洵古人之不幸耳。錢嫂夢睹麗娘，紀事寫像詠
詩，又增一則公案。」參同註❸，李淑〈還魂記跋〉。又如程瓊的評本：「自批一
本，出文長、季重、眉公知解之外，題曰：《繡牡丹》。雨冷香溫，爛然成帙，毫分五
色，肌擘理分。大概悉依原本，將〈驚夢〉折『蟾宮折桂，崔徽期約』等俗字刪去六十
餘字，然後言：『杜麗之人，形至璚秀，心至纏綿，眼至高遠，智至強明，志至堅

娘、小青、或吳人三婦，她們的意見，她們的經歷，幾乎成為《牡丹亭》的翻版與續編，儘管真假難辨，卻證實了一點：女性正在參與晚明以來的一項文化虛構，那就是浪漫情愛的文化想像，事實上，這些女性讀者的魅力首先不是評語本身，而是她們以真實人生重演著虛構的戲劇，藉此建構了一個跨越生死之女性讀者的想像社群。❺女性的見解，女子的故事，以及創造這些見解與故事的氛圍，亦都成為《牡丹亭》延伸閱讀的一部分。

四、「畫中人」與魂旦形象及審美意識

相傳《牡丹亭》源於《法苑珠林》、《列異傳》中之故事，以主角幽媾還魂為情節梗概。❺除了還魂傳統外，《牡丹亭》還加上「畫中人」的母題：唐傳奇中，讓趙顏驚艷的那位麗人，因趙顏至誠的呼喚，亦如回魂般由軟幛上走來。

(一)「畫中人」故事系列❺

定。』」見《西青散記》轉華夫人程瓊（字飛仙）所作批語，參同註❷，《湯顯祖研究資料匯編》下冊，頁 913-914。程瓊透過字句的增刪，更徹底地將《牡丹亭》女性化。

❺ 楊玉成將《三婦合評牡丹亭》一夫三妻的評點，詮釋為人生如戲、戲如人生，以及靈魂接力、彷如《牡丹亭》的重演與翻版等，認為環繞著《牡丹亭》，已形成一個女性戲曲的批評傳統，由《三婦合評牡丹亭》出發之女性讀者的閱讀探討，請參見同註❹，筆者本段文字之部分觀點與引述該文。

❺ 青木正兒於《中國近世戲曲史》中引述 3 個還魂典故，證明《牡丹亭》有 3 個源頭。鄭培凱以為杜麗娘故事前有所本，經湯顯祖予以重新塑造，寫成一部膾炙人口的劇本。麗娘故事的源流考察，請參見同註❷，鄭培凱著〈《牡丹亭》的故事來源與文字因襲〉一文。

❺ 筆者曾於 2005 學年度指導本系大三楊詞萍同學參與國科會大專生專題研究計畫：〈女性的畫像與鬼魂──明末吳炳《畫中人》的性別書寫探析〉（94-2815-C-194-024-H），該計畫即針對吳炳《畫中人》傳奇之女性畫像及性別書寫進行探究。拙文本段論述多處得益於指導期間與詞萍良好之思維互動與激發，本文於「畫中人」一節，部分仰賴詞萍

「畫中人」的故事源於唐傳奇中一則進士趙顏喚真真的神祕傳說，曰：

> 唐進士趙顏於畫工處得一軟障，圖一婦人甚麗。顏謂畫工曰：「世無其
> 人也。如何令生，某願納為妻」。畫工曰：「余神畫也。此亦有名，曰
> 真真。呼其名百日，畫夜不歇，即必應之。應，則以百家綵灰酒灌之，
> 必活。」顏如其言。遂呼之百日，畫夜不止。乃應曰：「諾」。急以百
> 家綵灰酒灌，遂活，下步言笑，飲食如常。曰：「謝君召妾，妾願事箕
> 帚。」終歲，生一兒。兒年兩歲，友人曰：「此妖也，必與君為患。余
> 有神劍可斬之。」其夕，乃遺顏劍。劍纔及顏室，真真乃泣曰：「妾南
> 岳地仙也，無何為人畫妾之形，君又呼妾名。既不奪君願，君今疑妾，
> 妾不可住。」言訖，攜其子，卻上軟障。嘔出先所飲百家綵灰酒。睹其
> 障，唯添一孩子，皆是畫焉。❺④

此故事是由男子觀看女性畫像開始，趙顏因為觀看圖中的麗婦，而有「畫像成
真」的願望過程，其中灌綵灰酒與至誠呼喚，是畫中人復活的關鍵，而疑心則
使畫中人再度回到畫中。❺⑤趙顏「畫中人」傳說指陳了女性畫像成為男性慾望
投射的對象，唐宋小說不乏這種主題，此傳說為後代文人所共感，馮夢龍《情
史》便收集了相關傳說數種，例如〈吳四娘〉條曰：

> 臨川貢士張櫟赴省試，行次玉道山中，暮宿旅店，揭薦治榻得絹畫一

協助蒐尋文獻資料，詞萍的「結案報告」亦對本文有增補之功，謹此附筆申謝，並誌美
好往事。

❺④ 參見〔宋〕李昉編《太平廣記》（上海：上海古籍出版社，1995 年，影印《四庫全
書》本），卷 286「畫工」條，引聞奇錄，頁 1045-151 至 152。

❺⑤ 畫中人到了清代，有些變調，蒲松齡《聊齋誌異》中「畫皮」的故事，令人毛骨竦然，
高辛勇曾針對此故事，作解構性閱讀，自有遊戲性在文本中出沒。參見氏著《修辭學與
文學閱讀》（北京：北大出版社，1997 年）〈修辭與解構閱讀〉，頁 25-29。

幅。展視之，乃一美人寫真，其旁題「四娘」二字。⋯⋯櫸旅懷淫蕩，
注目不釋，援筆書曰：「捏土為香，禱告四娘，四娘有靈，今夕同
床。」因挂之於壁，酤酒獨酌，持杯接其吻，曰：「能為我飲否？」燈
下恍惚，覺軸上應聲，莞爾微笑。醉而就枕，俄有女子臥其側，撼之使
醒，曰：「我是卷中人，感爾多情，故來相伴。」於是撫接盡歡。❺❻

馮金伯的筆記亦收錄一則故事曰：

> 大觀中，有紫竹者工詞，善諧謔。⋯⋯有秀才方喬與紫竹野遇，晝夜思
> 之。見賣美人圖者，輒取視，冀有似者。有句云：「若使畫工圖軟障，
> 何妨終日喚真真。」一日，遇一道士持古鏡謂曰：「子之用心，誠通神
> 明。吾有純陽古鏡，今以奉贈。一觸至陰之氣，留影不散，試使一人照
> 此女，即得其貌矣。當急請畫工圖之，勿令散去。」又戒喬不可照日，
> 恐飛入日宮。喬如言達意，紫竹忻受。⋯⋯自此私諧繾綣，其父稍聞，
> 召喬以女妻之。❺❼

這則故事為「畫中人」母題的另一種形態，亦側錄了「賣美人圖」的風氣。

　　為文人所共感的「畫中人」故事，經晚明湯顯祖之筆的渲染與改編，以麗
娘置換「畫中美人」的故事主軸為《牡丹亭》創造了麗娘「寫真」的情節，後
到的柳夢梅於梅花觀「玩真」的橋段，亦對後來的劇作家產生了廣泛的影響。
❺❽不僅《牡丹亭》後有《夢花酣》、《風流夢》之類的續改編本，以女性畫像

❺❻ 相關故事，參見《馮夢龍全集》第 37 冊，卷 9，頁 705-714。如：〈真真〉（頁
　　705）、〈吳四娘〉（頁 707）及跋語二事、〈勝兒〉、〈桂花仙子〉（頁
　　741）等。

❺❼ 參見〔清〕馮金伯輯《詞苑萃編》卷 24，收入唐圭璋編《詞話叢編》（臺北：新文豐
　　出版社，1988 年）三，頁 2264。

❺❽ 「畫中人」的確是女性文化中一個重要的主題。《牡丹亭》後，有許多改編、續編本，

作為戲劇衝突焦點的劇本為數不少，據悉約有《畫中人》、《十美圖》、《嬌紅記》、《長生殿》、《燕子箋》、《療妒羹》、《玉搔頭》、《紅梨記》、《小青傳》、《和戎記》、《玉環記》、《風流夢》、《夢花酬》、《冬青樹》、《珊瑚鞭》、《月華緣》……等。❺❾這些故事，有的再現崔徽「寄真」情節救挽失落的愛情（《玉環記》、《玉搔頭》）；有的展現義薄雲天的巾幗（《嬌娘傳》）；有的摹寫悒鬱憂傷的紅顏（《療妒羹》）；有的形塑風流才子朝思暮想的夢中情人（《畫中人》）……等。

　　例如張勻撰《十美圖》，男主角辛茹因作詩冒犯嫦娥，嫦娥遂以顛倒其姻緣作為懲罰，月中老人以仙眼為所選女子指點鴛鴦譜，預測凡間女子未來姻緣：

> （二旦）月中老人取「十美圖」出來。（丑上）十美圖在此。（旦）你等可知此圖之妙用麼？（二旦）望娘娘指教。（旦）這圖就是遍選人間絕色，佳人在上萬中選千，千中選百，百又選十，爭奈佳人希少，以此選十個美人就將來畫成十幅真容併為一圖。每幅上就註了他的配偶已作

其中《畫中人》即是，詳參同註❷，《湯顯祖研究資料匯編》下冊，頁 977-978。學者張靜二針對「畫中人」故事中的情愛書寫，作了敘事學上的闡釋，其中對於「畫中人」的主題故事源流，列舉了 6 份文本：趙顏故事、輟耕錄、〈杜麗娘慕色還魂〉、《牡丹亭》、《夢花酬》、《畫中人》等，作了詳細的比對與探討，分析其故事架構與增衍狀況。此外亦論及零星片斷呈現的材料如：崔徽、輟耕錄中的「黃金鏤」、「崔麗人」、吳炳《療妒羹》、諸人穫《堅瓠集》皆或涉及。詳見張靜二著〈「畫中人」故事系列中的「畫」與「情」——從美人畫說起〉，收入華瑋、王瓊玲主編《明清戲曲國際研討會論文集》（全 2 冊）（臺北：中研院中國文哲所籌備處，1998 年），下冊，頁 485-512。

❺❾ 畫中人情節，清代的《桃花影》、京劇《斗牛宮》趙月仙故事、河北梆子《挂畫》……等皆可屬之，吳梅在《畫中人跋》中說明了此劇與其他劇相似的情節。詳細考證，參郭英德著《明清傳奇綜錄》（石家莊：河北教育出版社，1997 年）上冊，「畫中人」條，頁 422-424。

人間佳人才子的姻緣簿牒。❻

十位美人各有人間身分，經由仙指一點，未來命運已被鋪設，並逐漸實現。故事以女子畫像作為故事的主軸，《十美圖》為月中老人手中的一部畫冊，每幅圖皆註明其配偶，這十幅「美人畫」遂為「凡間佳人才子的姻緣簿牒」。所有「畫中人」的情節設計，均為才子佳人的愛情作張本，成為當代劇作的流行題裁。明清傳奇的「畫中人」系列故事，不妨視為不同程度的《十美圖》翻版，劇本由創造一位非凡的畫中女仙開始，逐漸擴寫成一部由命運之神造弄而成的才子佳人姻緣簿牒。

又如阮大鋮的《燕子箋》，故事大意：霍都梁赴長安應試，偶遇秦樓名妓華行雲，為她畫了一幅〈聽鶯撲蝶圖〉，是華行雲和霍都梁的二人畫像。後來拿去裝裱，因失誤取回一幅吳道子的觀音圖，此畫為賈南仲贈給好友酈安道，酈女飛雲將觀音畫送裱卻拿回〈聽鶯圖〉，端詳畫中女子和她一個模樣，又見女子身旁的霍都梁，心有所感而寫下詩箋，被燕子啣去，巧被霍都梁撿拾。後因安祿山之亂，眾人各自分散，華行雲被酈安道收養，酈飛雲則成了賈南仲義女，霍都梁投奔賈氏，入幕改名姓卞，賈將飛雲嫁給霍都梁。之後因緣際會，霍都梁的試卷被鮮于佶更改字號，及至真相大白而成為榜首，又與華行雲重逢，終得圓滿結局。阮大鋮塑造兩位容貌極為相似的女主角酈飛雲、華行雲，構織一部因誤會而因緣巧遇的傳奇故事。

當閨門小姐酈飛雲將觀音像送裱卻誤取回像主為歌妓華行雲的〈聽鶯撲蝶圖〉，梅香陪侍小姐一起展讀這幅春容畫，並唱白穿插地道出駭異的觀畫心得：

（梅焚香開畫旦駭唱介）

❻ 參見〔清〕張勻撰《十美圖》，收錄於《古本戲曲叢刊五集》（上海：上海古籍出版社，1986 年）。

【不是路】瞥見丹青，那裏是寶月珠瓔坐紫竹林。端詳審，玉題金躞，又把吳綾幀，點綴湘江幅幅裙，嬌嬈甚，喬妝詐扮多風韻，好似平康賣笑人。（云）好奇怪，原來不是觀音像，是那一家女娘的春容，胡亂拿來了。（小旦指介）小姐，你看與那女娘同撲蝶的人兒，好不畫的標致，又有郎君俊紅衫翠袖肩相並。（旦）羞人答答的一個女娘家，怎麼同那書生一搭兒耍戲。那有這般行徑，這般行徑。（〈駭像〉）**❻❶**

作者還設計了一段梅香閱畫、讀畫、說畫的過程，先推測：是夫妻一對？但若是好人家，不該如此「喬模喬樣妝束」，「若非燕燕于歸，怎便沒分毫腦腆，難道是橫塘野合雙鴛」？既而推測是「秦下楚館買笑追歡」？但「若是乍會的，又不該如此熟落」（以上〈寫箋〉），阮大鋮透過梅香之口白，展示一段視覺角度的臆想推測之詞。酈飛雲發現畫中人和自己同個模樣，連丫鬟梅香也說：「小姐，這畫上的女娘呵，要與你差別些些沒半星。」（〈駭像〉）又見到畫裡俊秀書生的霍都梁，讓她大感驚訝，酈飛雲端詳畫像後，雖口頭不願承認，心中卻「漸插入自家身分」，**❻❷**認真視畫中人為自己：

〔前腔〕（旦唱）莫不是賺陽臺行雨，莫不是謊天台劉阮情，莫不是楚離了倩女魂，莫不是顰效了東家逞。怎生生的打合上卓女琴，教我暗煎煎難將這啞謎兒忖。自不曾在馬上牆頭，也露了紅粉些兒一線春。（旦云）梅香，本待要將這畫發與院子去換纏是，只是畫得有些奇怪。待我再仔細玩玩。（〈駭像〉）

❻❶ 參見〔明〕阮大鋮撰《燕子箋——暖紅室彙刻傳奇》（臺北：明文書局，1981 年）。
❻❷ 「漸插入自家身分」為評點之語，參見同上註，《燕子箋——暖紅室彙刻傳奇》，頁 68。

酈飛雲對畫像進行多種觀想，甚
至對畫中男子霍都梁產生了想像
性深情，❻將自身情感投射於畫
中〔圖14〕。

暖紅室彙刻《燕子箋》卷首
刊有兩位女主角畫像〔圖15〕、
〔圖16〕，皆垂目低眉，清瘦柔
弱，符合兩位佳人「傷春」、
「薄命」的性格特徵，又本劇的
核心物件：〈水墨觀音像〉、
〈聽鶯撲蝶圖〉亦為畫家著意描
繪的對象，畫家匠心獨運地將兩
幅畫像並置，緊扣本劇的「畫中
人」色彩〔圖17〕。畫家的傳神
畫技已為戲曲作了生動而形象化
的註腳，版畫與劇本相互解釋，
相互補充，豐富了戲曲的意象內
涵。

〔圖14〕酈飛雲與梅香端詳〈聽鶯撲蝶圖〉

(二)吳炳《畫中人》及魂旦形象

吳炳逕以「畫中人」母題命名的傳奇，更突出了女性畫像在該劇的重要
性，作者建構了一個書生庾啟與畫上美人鄭瓊枝人鬼相戀並結合的傳奇故事。
李漁曾將吳炳與湯顯祖作一比較，藉以讚譽吳炳曰：「還魂而外，則有粲花五
種，皆文人最妙之筆也。粲花五種之長，不僅在此，才鋒筆藻可繼還魂，其稍

❻ 評點之語：「將畫影自己認真，便身邊郎君推開不去了，有無限深情。」參見同上註。

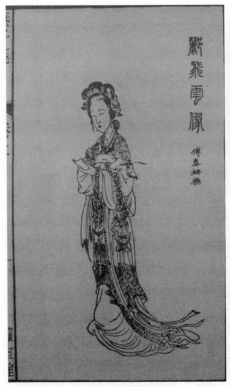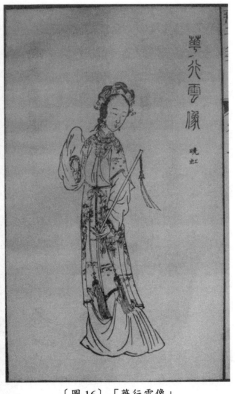

〔圖 15〕「酈飛雲像」　　　　　　　　〔圖 16〕「華行雲像」
暖紅室刻本《燕子箋》上卷圖之一　　暖紅室刻本《燕子箋》上卷圖之二

遜一籌者，則在氣與力之間耳。」❻確實，吳炳《畫中人》有意欲與《牡丹亭》爭勝，據吳氏〈畫中人跋〉云：

❻　〔清〕李漁《閒情偶寄》卷 2，詞曲部下，忌俗惡。見《李漁全集》（杭州：浙江古籍出版社，1992 年），卷 3，頁 57。日本漢學家青木正兒亦謂吳炳「才氣橫溢，足為玉茗堂派之佼佼者」，又讚許《畫中人》一劇：「此非簡單之盲從的模仿，其自身亦抱別種趨向另出新意者，讀之毫不厭其蹈襲，反使人嘆其轉機之妙用者，因可謂為一高手也。」青木正兒撰，王吉盧譯《中國近世戲曲史》（臺北：臺灣商務印書館，1965 年），頁 319。

此記以唐小說真真事為藍本，今俗劇《斗牛宮》即從此演出。蓋因范文若《夢花酣》一記事實欠妥，別撰此本，意欲與臨川《還魂》爭勝。觀記中各下場詩，即可知命意所在。十六齣後云：「不識為情死，那識為情生」；末齣後云：「河上三生留古寺，從今重說《牡丹亭》」。是即臨川生而可死，死而可生之謂也。惟細繹詞意，有不僅摹效臨川者。「圖嬌」、「畫玩」、「呼畫」諸折，固是若士化身，可以無論；「拷僮」折絕似《西樓》之「庭譖」；「攝魂」折絕似《紅梅》之「鬼辨」；

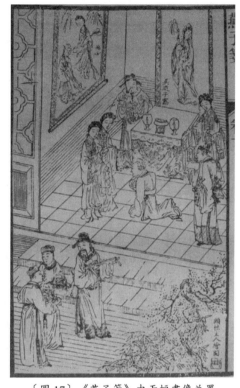

〔圖17〕《燕子箋》中兩幅畫像並置

「再畫」折絕似《幽閨》之「走雨」；「魂遊」折又似《西樓》之「樓會」，余故謂此記為集大成也。❻❺

吳炳自覺地以《畫中人》追步湯顯祖之劇作，尤其是湯氏主情論的鼓吹者，無怪乎李漁視其為湯顯祖後繼者中才鋒筆藻最妙之人。❻❻

❻❺ 參見同註❷，《湯顯祖研究資料匯編》下冊，頁 977-978。

❻❻ 「吳炳，字可先，號署粲花主人，因而將其《西園記》、《療妒羹》、《畫中人》、《綠牡丹》、《情郵記》5 部傳奇標名為『粲花別墅五種曲』（又名『石渠五種曲』）。吳炳為萬曆 40 年進士，明末任東閣大學士，清兵入關後被執絕食而死。他不僅是一位具有民族氣節的封建士大夫，還是一位胸藏錦繡、口吐珠璣的『詞家名手』。

1. 情節梗介

　　庾啟依憑想像力繪出一幅理想美人圖，畫中人竟與刺史鄭志玄之女鄭瓊枝模樣相同。胡圖邀庾啟過訪華陽真人，發現華陽真人具有呼喚畫中人的法力，使畫中人彷如真人般能歌善舞。自此庾啟日夜面對畫像呼喚芳名，而遠方嬌弱多病的閨女瓊枝聽到殷切呼喚而受到牽引，魂魄離身附在畫上，與庾啟相見，兩人因而私訂姻緣。胡圖從中作梗，使計奪取美人圖，瓊枝被迫離畫，成為一縷遊蕩淒冷的魂魄，庾啟以為畫被燒成灰燼，再也繪不出瓊枝形貌，相思哀痛成疾。受到華陽真人的指引，上京應考的庾啟於途中與瓊枝之魂重逢，雖知為鬼魂，因情真而毫不畏懼的庾啟，終於呼畫劈棺，使瓊枝還魂，有情人終成眷屬。❻❼

　　《畫中人》全劇以一軸美人圖貫串。吳炳刻劃男主角庾啟描畫心目中的理想美人，情思澎湃，喚起西施、昭君等先在視野，捕捉靈感，執起畫筆，詳細佈景、構圖，由髮、面、眉、唇、姿勢等細節，構擬女性畫像〔圖 18〕，成功地創造了心中美人，並對應著真實世界的理想佳人：鄭瓊枝。這幅美人畫不僅為兩人開啟姻緣，也是瓊枝日後能夠附靈還魂的重要憑藉。前揭吳炳〈畫中人跋〉自云：

> 此記以唐小說真真事為藍本。……「圖嬌」、「畫玩」、「呼畫」諸
> 折，固是若士化身。❻❽

吳炳對前輩高賢湯顯祖推崇備至，曾感慨的說：『一任你拍斷紅牙，吹酸碧管，可賺得淚絲沾袖？總不如那《牡丹亭》一聲河滿，便潸然四壁如秋。』」參見周傳家〈不可多得的喜劇精品——觀昆劇《西園記》有感〉，《中國戲劇》第 5 期（2000 年），頁22。轉引自同註❺❸，楊詞萍，「結案報告」。

❻❼ 參見〔明〕吳炳撰，畫隱先生評，吳梅校正《畫中人》，收入《暖紅室彙刻榮花齋五種》（揚州：廣陵古籍刻印社，1982 年）。

❻❽ 參見同註❷，《湯顯祖研究資料匯編》下冊，頁 977-978。

〔圖18〕第2齣〈圖嬌〉
題句「拂鳥絲斗酒偏豪」
暖紅室刻本《畫中人》上卷圖一

〔圖19〕第7齣〈呼畫〉
題句「秀才家禮數偏多」
暖紅室刻本《畫中人》上卷圖二

吳炳將庾啟置換為唐代呼真真故事母本中的趙顏，由寫真、玩畫到呼畫〔圖
19〕，藉由一幅「美人畫」展開生死離合、陰陽相戀的奇情故事。吳炳特別突
顯女性畫像於本劇推進之關鍵作用，劇中與畫像相關的段落多能成齣，如：
〈圖嬌〉（第2齣）、〈玩畫〉（第4齣）、〈呼畫〉（第7齣）、〈畫現〉（第
9齣）、〈哭畫〉（第13齣）、〈畫變〉（第14齣）、〈再畫〉（第18齣）、
〈壁畫〉（第24齣）、〈畫生〉（第29齣），和〈證畫〉（第34齣）等，作者
對「畫」的各種處置：題、玩、呼、哭……，既有積極與消極的追尋，亦有由
慾到情的昇華，可謂將唐人真真的短篇「小說」，淋漓盡致地敷演成曲折離奇
的長篇「傳奇」。

2.形塑鄭瓊枝

　　女性鬼魂的傳說早在六朝志怪中已屬常見，而「魂旦」在元雜劇中已是一種旦角的類型，明清的戲曲作家，更創造了許多女性鬼魂的角色：杜麗娘、鄭瓊枝，二者皆為追求自由愛情而離魂的魂旦。自萬曆以迄明清之際，臨川派作家以「情至」觀主導戲曲創作，極力仿效玉茗堂四夢的作品大量湧現，一時崇尚玄虛，以生死、夢幻、鬼神寄託人生的構思手段成為風尚。⑥湯顯祖便曾於《牡丹亭》「作者題詞」（詳見上引）點出真情的超凡力量，「情至」能夠穿梭生死界域：「生者可以死，死者可以生」，奠基於這種情至觀的杜柳愛情，尤其是麗娘的無畏追求，感動了無數讀者，更激盪了文人締建女性魂旦的戲曲風氣。吳炳承襲湯顯祖的構思創作《畫中人》，亦藉華陽道人之口強調真情的力量：「天下人只有一個情字，情若果真，離者可以復合，死者可以再生。」（〈示幻〉）

　　吳炳締造的魂旦鄭瓊枝，既有少女的純真，亦具情鬼的靈氣。她跟隨著母親、丫鬟遊賞花園春光，一如麗娘遊園般擁百無聊賴之態，極抑鬱惆悵之狀，傷心人自云：「多悲少喜從來性」（〈離魂〉）即使心知「那去來春有甚情」（〈離魂〉），卻也見風雨花落，不禁的淚眼潸潸；見婢女撲蝶玩耍，亦心有所感說道：「撲他做甚，快放了。撲將蛺蝶仍教去，忍令他友伴單孤。」（〈花淚〉）吳炳將鄭瓊枝形塑為多情多愁的懷春女，她擁有異稟：「耳朵裡面叫喚之聲晝夜不絕」，感應著侍女無法聽到那遠方庾啟的殷切呼喚：

　　　　（旦作睡內叫即應醒介）
　　　　【御袍鴛】【簇御林】剛朦去，又喚醒。（小旦）想是風吹的響，驚了

⑥　元代魂旦已興起，但到了萬曆康熙間，是傳奇創作最旺盛的 90 年，相關作品在《牡丹亭》（1589）出版熱潮的影響，大量描寫生死離合，人鬼相戀的繁富場面，並創造酷似麗娘鬼魂、象徵愛情精靈的作品一一登場。參見劉楚華〈明清傳奇中的魂旦〉，收入張宏生編《明清文學與性別研究》（南京：江蘇古籍出版社，2002 年），頁 73-74。

小姐。（旦）豈風吹。（小旦）鳥聲。（旦）也非鳥聲。（內連叫介）
（旦）天那，一發叫得緊了。（唱）一茶便有千番請。（云）彩雲，我
如今只得去了。（唱）再不耐從容等。【皂羅袍】（小旦）小姐，你只
管說要去，（唱）難拋父母，又無兄弟。（旦）這也顧不得了，去也！
去也！（小旦）誰放你去，（唱）深居閨閣，怎得遠離戶庭。（旦笑
介）我要去那箇留得我住。（小旦背介）當聞人死，多要說去，小姐莫
非不好了。（淚介）（唱）聞言暗地心悲哽。（旦）你不要疑心我死，
我去一去便來的。【黃鶯兒】覺身輕，趕他飛燕，逐嚮去追尋。（〈離
魂〉）

天生異稟的瓊枝受到呼喚聲的牽引，魂魄離了身，卻不自知早已死亡。飄遊間
見到了庾啟所繪之像，說道：「呀，這畫上龐兒，怎與奴一樣得好，想就是我
魂靈了。我把真身合上畫中身，莫脫了魂靈。」（〈畫現〉）把自己的遊魂當
真身欲與畫中身合一，完全是鬼性鬼語。戲文裡的鄭瓊枝，由多病的嬌弱形
象，到成為一縷飄遊淒冷的鬼魂，生而死、死而生的過程皆為了勇於追愛，這
種塑形，宛如杜麗娘的再現。

　　離魂情節其實是中國古代文學常見的敘事類型，明清離魂戲曲還變化幾種
不同形式如：還魂、入夢、畫中人、鏡中人等，劇作家為魂旦創造了因憂傷而
離魂、由思念而入夢、借信物而償願的命運走勢。⑩明清的傳奇劇本，深處閨
中的女主角：慵懶、愁苦、花淚、怨悱，大抵皆有一種共同的形象：敏感多

⑩ 據孫書磊研究指出：「還魂、入夢、畫中人／鏡中人情節中的主體都是所離之魂，這些
　情節都是離魂的不同形式。還魂基於離魂，入夢、畫中人／鏡中人是離魂的特殊表現。
　在現存的明清之際劇作中，採用離魂這一類型化的劇作有傳奇 20 種、雜劇 21 種。在數
　量上，這 50 種離魂劇佔了現存明清之際戲劇總數的 14.8%，其比例實屬不小。在這些
　劇作之間，逐漸形成了離魂－還魂－入夢－畫中人／鏡中人的敘事傳統。」詳見氏著
　〈論明清之際戲曲敘事的類型化〉（《齊魯學刊》第 6 期，2004 年），頁 85-87。轉引
　自同註❸，楊詞萍，「結案報告」。

愁、楚楚可憐。晚明孟稱舜的《嬌紅記》，取材於北宋宣和年間書生申純與表妹王嬌娘的愛情故事。申純和嬌娘幾經波折，仍無緣結為夫婦，最後雙雙殉情而死，死後合葬「鴛鴦塚」。卷前有陳洪綬所繪的嬌紅像〔圖 20〕，畫中女像衣著端秀華麗、裙襬飄搖，唯身形消瘦，眉宇間似有說不出的幽怨之情，嬌娘的形象一如文本所云：「色瑩肌白，眼長而媚」，既「仙姬隊裡無雙，神女群中第一」，同時又「時有憂怨不足之狀」。

戲文中的女性畫像，或出於寫實，或出於想像，往往透過書寫對應著真實世界的一名女子。如《畫中人》塑造文弱書生庾啟與畫幅美女鄭瓊枝的人鬼相戀，一如《牡丹亭》的翻版。作者描繪庾啟觀看畫中瓊枝的心理狀態：「色笑情鬐，看猩猩血唇，熱透雙輪，鬆完寶釵，瘦斷湘裙。」（〈畫現〉）以視覺化的語言突顯此劇的畫像主題。吳炳描寫男主角庾啟情思澎湃，美人應是：「神彩映發，骨肉匀停，極態窮妍，纖毫無憾。」（〈圖嬌〉）閉目細想，捕捉靈感，遂執起畫筆欲「摹寫一圖」（〈圖嬌〉），佈景構畫，用淡筆描繪輪廓，裝點釵朵，再畫一雙俏眼秋波；用朱筆點唇，描摹髮、面、眉、唇等身體細節，還揣想其姿勢：「想他睡來不足，微生惱，懶條條，卻把欄杆靠。」（〈圖嬌〉）庾啟仔細端詳畫中人：那手「袖垂垂，只待風飄」（〈圖嬌〉），這手「托香腮思未

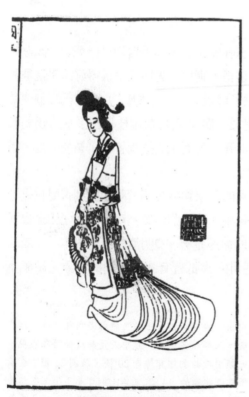

〔圖 20〕「嬌紅像」
《新鐫節義鴛鴦冢嬌紅記》崇禎刊本
引自《中國版畫史圖錄》第 8 冊頁 113

了」（〈圖嬌〉），飄忽柔弱略帶淡淡愁悵。如此構擬女性畫像，成功地創造了心中的理想佳人。當現實世界裡的少女鄭瓊枝現身於畫前時：「秋波溜人」，「雙黛微顰」（〈圖嬌〉），庾啟甚至還聞到一陣花粉香，聽見一串環珮響起。庾啟所繪者原是一名虛構美人，卻如神助般地隔空畫出了瓊枝的春容（再參〔圖 18〕）。「假粉生香」，「死環流韻」（〈圖嬌〉），原是荒誕之事，如今竟然成真，情到深處的痴人庾啟在驚訝之餘，以為瓊枝若非天仙，便是神女〔圖 21〕。庾啟所繪的虛構畫像，如此巧合地對應著真人，竟和真實世界裡那位弱不禁風、嬌弱多病、楚楚可憐的瓊枝相互對應：「慵茶少飯，易病多愁，似此午晌時光，尚自懨懨未起，老身也不敢去驚覺她。」（〈花淚〉）作者透過這段文字的轉折，快速地勾描了女主角瓊枝出現的場景。

奇妙的是，這名虛構美人所對應的真人瓊枝，自無意間成為庾啟的畫中人後，宛如畫中仙女再世，當庾啟與瓊枝的愛情受到中梗後，被迫脫離畫中人形體的瓊枝，開始失神落魄，成了一縷流浪淒冷的幽魂，「誰似俺這飄零失路人」，「踏空來攫影，潑水去搏沙，……單守著這冷清清，半幅瀟湘畫」（〈攝魂〉），盡是瓊枝自歎飄零的囈語。現實中

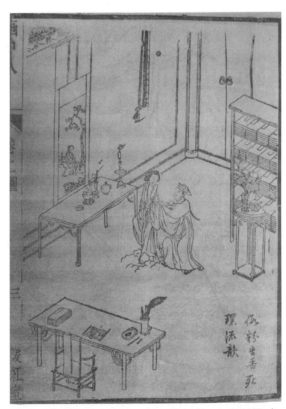

〔圖 21〕「假粉生香」、「死環流韻」（〈圖嬌〉）
暖紅室刻本《畫中人》上卷圖三

· 153 ·

的肉體逐漸死去，精魄尋找且進入魂所依憑之畫中人的身體後，經由庾啟呼喚，再由畫上走下來，還原一個完整的瓊枝，那幅畫像成為瓊枝魂魄寄宿之處。華陽真人指引一條追軀之路，覓得躺在再生寺棺木中那個逝去已久的軀體，瓊枝才得以還魂復活。

鬼魂可視為人類潛意識的寄寓載體，負載著人類潛藏心底的願望，人鬼相戀的故事表徵著對禮教束縛的突破，對自由愛情的追求，另外，還與中國陰陽和合之理有密切關係。學者蔡九迪引湯顯祖的說法，認為《牡丹亭》之杜柳冥婚與麗娘還魂符應了陰陽配合的正理，陰間女鬼和陽間男子的結合，特別當這種結合引起回生和還魂的時候，不可避免會聯繫到陰陽對立消長的傳統宇宙觀。❼女鬼的肉身需依附於男體精血才有再生之契機，而且必需透過靈魂與肉身兩相結合始能復活，這是中國鬼魂起死回生故事的共同模式，❼女性鬼魂的戰慄重生必需受到權威的肯定，人鬼兩棲的姻緣亦必須得到社會的認可，始能有圓滿結局，這種敘述模式正好在《牡丹亭》與《畫中人》的劇作中得到充分的印證。

(三)「因病生妍」的審美意識

明清敘事文學的「畫中人」經常與神仙、鬼魂有所聯結，這是一種文化心理。作家筆下的「女鬼」代表著一種純淨化與昇華了的女性形象：纏綿的幽魂、綺豔的情鬼，畫像寄寓著像主的精靈，使觀者對畫像帶著一種崇慕心理，她們指陳了男性的慾望投射。《畫中人》的女主角瓊枝宛如所有「畫中人」故事之集成，將女性由現實生活中抽離，形塑為畫中之仙，同時又賦形為人間之鬼。吳炳用女仙、女魂、女鬼的形象，締造一個纏綿緋惻、淒美浪漫，並充滿死亡意象的綺情故事。明清的劇作家撰寫傳奇，有「非奇不傳」的創作傾向，

❼ 本觀點參引自蔡九迪〈「女鬼」與「鬼詩」──從《聊齋》看十七世紀中國文學中對「陰柔」的人格化與詩意化〉，《學術月刊》1994 年 9 期，頁 111。

❼ 參見劉楚華〈明清傳奇中的魂旦〉，同註❻，頁 76。

而鬼形象、鬼故事正合他們所謂的「奇」，以傳奇造鬼成為當時曲壇的一種風氣。這些淒艷動人、幽靈忽現的魂旦大量出現，確實是劇作家刻意造奇之故，另一方面，也與明清時期特有的審美觀有所關聯。

戲曲的魂旦故事，泯除生死陰陽殊途的界線，提供愛情多樣化且自由無拘、純潔無瑕的特點。❼劉楚華認為晚明湯顯祖藉《牡丹亭》的杜麗娘樹立了一種「鬼氣形女性美」的典型，紛紛為後來的劇作家效尤。在男性劇作家的眼中，總與書生巧緣相遇的女性鬼魂，擁有渴求憐惜、青春夭折之病態美，這種美又具有鬼性／仙性難分的超現實成分，再點染一點詩才，則可謂為明清文人理想的佳人形象。❼《畫中人》的女主角鄭瓊枝亦合於這個標準化形象，她嬌弱多病、惹人愛憐，見書生庾啟詩作，當場立即回應一首，念罷又幽嘆一聲（〈友晤〉）。吳炳讓瓊枝展現詩才之餘，仍不忘勾勒其纖敏多愁的美感形象，後因受到胡圖作梗，瓊枝被迫脫離畫中，成為一縷遊蕩的鬼魂，作者著意營造幽忽的氣氛：

> 【北南呂一枝花】（旦上）誰似俺這飄零失路人，倒好像疏散無羈馬。我那庾郎呵，教我何處再尋你也，踏空來攬影，潑水去搏沙。閃得我四海無家，單守着這冷清清半幅瀟湘畫。你怎不依前重叫咱，我便逆風兒不聽見可意輕呼。庾郎你順風兒，可聽得我把欺心絮罵。（〈攝魂〉）

瓊枝對庾啟的癡情讓她依戀人間，吳炳為《畫中人》的旦角形塑似幻似真的場景，並締造她纏綿悱惻、幽淒感傷又魂影飄逸的美感神韻。

明清敘事文學作家對女性人物具有特殊的審美觀，譬如《紅樓夢》哀愁易

❼ 廖藤葉認為，明代劇作家傾向於在愛情書寫上拋棄生人、死魂不能接近的觀點，忽略人鬼殊途的信仰，著眼於美化人鬼相戀的情節。見廖藤葉〈元明戲曲「魂」腳色研究〉，《臺中商專學報》（1997年6月），頁213。

❼ 劉楚華主要以靈魂的主體性、鬼境和女性語境兩部分對杜麗娘的魂旦形象做深度詮釋。參見同註❻，劉楚華〈明清傳奇中的魂旦〉，頁74。

感的葬花黛玉；《聊齋誌異》纏綿幽戀的幽魂倩女；以及《牡丹亭》、《畫中人》穿越生死、起死回生的麗娘與瓊枝，作家由病態、綺艷、幽忽、陰柔、飄逸等角度塑造（觀看）女性，形成一種獨特的美感類型。包含麗娘與瓊枝在內的傳奇旦角，例如《燕子箋》的酈飛雲、《玉環記》的玉簫、《夢花酣》的謝倩桃、《療妒羹》的小青、《玉搔頭》的劉倩倩、《釣魚船》的瓊英，無一不具病態的美感。康正果認為中國文人的詩詞作品，諸如憂鬱、虛弱、慵懶、憔悴、敏感等消極的狀態，在長期積澱中全都凝聚了女性美的蘊涵，無論是文人眼中的病態美人，或是自我哀憐的女詩人，愈是體態柔弱、淡漠傷感、懨懨欲斃，愈是男性心中綺夢懷想的對象，因為她們幾乎都呈現著一種「因病生妍」的形象，傷病似乎為她帶來一種世俗的解脫：逃避操勞、約束、指責、干擾，為此，她才有理由將「病中吟」作為一種自我治療的手段，病態成為文人意中清影的一種美色。[75]

　　文學佳人總是纖細愁病，流露慵倦與憔悴之態，在與才子共譜姻緣前，她們總是苦悶而抑鬱，蔡九迪以為人間的才女被進一步引向陰間，被改裝為才鬼，散發鬼氣形的女性美。蔡氏根據夏洛特‧弗斯的研究，鬼的文學再現與明清醫學文本中女性的象徵性表示有密切的關係，「鬱結」作為一種普遍的女性症候，亦可以被理解成對女性處境的概括，甚至是對墳墓世界的準確表述，女性活力和慾望總是受到壓抑，而「病態」和「死亡」正是女性處境的象徵，蒲松齡筆下，鬱結而亡的處女必需得到男人的精血才能起死回生，於是，她失去了童貞，然後重獲生命。[76]「病態美」是明清文人對女性的審美觀，為數甚夥

[75] 康正果為明清傳奇的病態旦角提出「因病生妍」的觀點。參見氏著〈邊緣文人的才女情結及其所傳達的詩意——《西青散記》初探〉，收入《交織的邊緣——政治和性別》（臺北：東大圖書公司，1997年），頁189。

[76] 康正果於〈重新認識明清才女〉一文，引介蔡九迪〈賦形幽冥：十七世紀中國文學中鬼和女性的呈現〉的看法，認為：鬼的文學再現與明清醫學文本中女性的象徵性表示有密切的關係。並視「病態」和「死亡」正是女性處境的象徵。康文收入《中外文學》第22卷第6期（總第258期，1993年）「女性主義重閱古典文學」專輯，附錄，頁130。

的魂旦，其癡情、飄零、柔弱的特性，經過作者詩意的美化，成為最具魅力的女性形象，不僅符合男性的觀看心理，亦由女性內化為自我的審美標準。

「女性畫像」取代了現實中的血肉之軀，成為另一個女性的主體，不僅在明清劇本中成為一項重要的寫作策略，用以經營幽魂的意象；「因病生妍」這種訴諸視覺想像的美感傾向，也在明清畫史上形成一種瘦羸、削弱、抑鬱特徵的仕女畫風，畫家競相繪製纖弱清秀略帶病態的女性畫像，甚至連女畫家也追步男性畫家的審美觀，為其筆下的仕女展現出幽怨之態。[77]若聚焦於晚明畫家陳洪綬的畫蹟，更證實這種審美觀的流行。如《張深之祕本西廂記》中，陳洪綬為崔鶯鶯造像，畫面呈現的是「深情鬱悶」[78]的瘦削女像〔圖 22〕。陳洪綬另外為《新鐫節義鴛鴦塚嬌紅記》所繪的嬌娘畫像，亦符合了文本中「色瑩肌白，眼長而媚，愛作合蟬鬢，時有憂怨不足之狀」的文

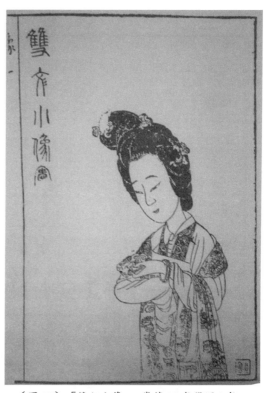

〔圖 22〕「雙文小像」 崇禎 12 年張深之校、陳洪綬敘《張深之先生正北西廂記祕本》

❼❼ 參見李湜〈明清時期閨閣畫家人物畫創作的題材取向〉，《美術研究》第 1 期（1995年），頁 46。

❼❽ 「深情鬱悶」一詞，筆者引自許文美用語，詳見氏著〈深情鬱悶的女性──論陳洪綬《張深之正北西廂祕本》版畫中的仕女形象〉，《故宮學術季刊》第 18 期第 3 卷，頁137-197。

字描摹（再參〔圖 20〕）。《燕子箋》中的女主角酈飛雲，一樣是「茶飯懶進」，睡瘦思春、傷懷、憔悴，得了「傷春的病」（再參〔圖 15〕），陳洪綬的戲曲版畫插圖，為人物形象力作清瘦淡雅的塑造。

　　元雜劇的戲劇衝突，畢竟建立在更為寫實的世俗生活上，營造出喜樂傾向的敘事結構。而明清傳奇的愛情故事，雖不脫世俗期待的團圓結局，然戲劇鋪寫的過程，傾向於呈現悲劇氣氛。例如改寫貴妃故事的《長生殿》，唐明皇於成都建廟一座，選匠將旃檀香雕成貴妃生像，命迎進宮，在〈哭像〉一齣中，作者任情感豐沛的唐明皇看見雕像而淚水泛濫。《長生殿》假擬一尊女性雕像以替代真實的香殞生命，在真假之間，觀者神迷自亂。明清傳奇的悲劇感，不僅聚焦在人面對現實環境時無法擺脫的限制之外，女主角多愁、敏感、消瘦的形象氣質，往往加深了悲劇感，傷感飄零的閨秀，為情癡迷的公子，病態愁鬱的佳人才子，反而成就了深情的力量。明清敘事文學中最具魅力的，無寧是這些集纖弱的病態美、魂靈的超現實美以及飄零意識的流動美於一身的女性形象。

五、「畫中人」的多重性別意涵

　　在過去的圖繪歷史中，女子單獨個像以寫真角度來呈現是罕見的，明清戲曲包括戲文與插圖，皆為女主角的寫真畫像開闢了豐富的園地，莫不涉及「女性再現」的課題。歷來對於《牡丹亭》的論評累積宏富，本文聚焦於麗娘「寫真」的情節，並由此引出「畫中人」的母題，用以進窺明清多重的性別意涵。

(一)男性的凝視

　　杜麗娘的寫真結合多重影像：1 真人，2 鏡像，3 畫中人。無論是真實世界的肉身，或是畫框裡的深閨照鏡，或是鏡面中的梳粧理容，杜麗娘一直就是男性視線框域中的凝視對象。男性的凝視（masculine gaze）不僅指男人看畫的視線而已，還意味著編寫、組織繪畫的過程是為了滿足男人的欲望與幻想而設

計。❼在「畫中人」系列故事中，男性「玩真」是最重要的情節單元，以畫幅女性的姿貌滿足男性讀者的窺視心理，「女性畫像」提供著關鍵性的觀賞功能，將女性置於虛構的文本中，再置於文本的畫幅中，就是透過「凝視」將女性物化並符號化。福柯認為「凝視」可以納入權力運作，並指出：這種凝視具備一種持久的、洞察一切的、無所不在的監視手段，能使一切隱而不現的事物變得昭然若揭，把整個社會機制變成一個可感知的、可控制的領域。❽在由男性話語統攝下的社會中，女性一旦面對無所逃避的男性凝視，將成為一個沒有主體的「他者」，一個「失語」的存在，僅管作者在特定氛圍中極力顯揚、誇飾女性的才情，除非有新穎的思想資源作為支持體系，否則所謂的理想女性仍然未脫男性中心的價值觀，不過是男性懷才不遇之情的一種外化，在此情況下，男性對女性的全面凝視與讚揚，仍無可避免她被降低被凝視者，甚至這種男性的審美趣味還內化為女性的自我，而逐漸失去主體性的活力。❽

　明清的男性作家及繪者，奠基於「凝視」而打造了一個個彷若魅影的理想佳人，才貌雙全卻纖瘦憂鬱；多情細膩卻紅顏薄命；而《西廂記》畫家繪刻的鶯鶯「遺像」，亦代表著以畫筆留住短暫華麗生命的企圖，以及對脆薄易碎發出的遺憾〔圖 21〕。劇本繪刻版畫，流通出版，將這個虛構卻締建文化真實的形象，用一個畫框將之圈圍起來，教眼睛無止盡的凝視。又如《畫中人》，庾啟將現身的瓊枝誤認為天仙或神女，瓊枝就是吳炳透過庾啟的「凝視」而精心設計的女性魅影，一縷飄泊的女性鬼魂。神女、天仙或魅影，皆是男性以權力建構女性的產物，一般而言，男性文人在文本中設計了一個脫離現實的、虛構

❼ 參見 Griselda Pollock 撰，陳香君譯《視線與差異──陰柔氣質、女性主義與藝術歷史》（臺北：遠流出版事業公司，2000 年），頁 139。
❽ 凝視可納入權力運作的說法，引自米歇爾‧福柯（Michel Foucault）著，劉北成、楊遠嬰譯《規訓與懲罰》（北京：三聯書店，2003 年），頁 240。
❽ 本段男性凝視女性為他者的闡釋，參見董雁〈女性主義觀照下的他者世界──對明清才子佳人小說的一種解讀〉，《西北農林科技大學學報（社會科學版）》第 6 期（2005 年 11 月），頁 126。

想像的女性，不管是將女性地位抬高，加以神聖化、偶像化為仙女、神女；或是如畫中人的故事傳統，將女性鬼魂化、魅影化，其實都是否定女性主體的邊緣策略，將女性神（異）化，成為超現實的存在，以補償自己對於才、情、色的殷殷渴求。男性的神女凝視與魅影觀想，其實就是創造一個可以投射自己慾望的理想偶像。

(二)陰柔氣質

換個角度來看，文人心中的理想男性是書生型「才子」，他們清一色地具備才貌雙全的文弱模樣：容貌清秀，飄逸瀟灑，陽剛之氣明顯弱化，有很強的女性化傾向，大量的作家具有不在政治高位的邊緣處境，女性淪落的悲劇總被這些敏感文人連結自身悲劇，產生自戀與自憐的心態。這些才高八斗、手無縛雞之力的白面書生，經常是膽怯而懦弱的，飽受假才子之困擾，使得追求佳人的過程總不順遂，然而文本塑造他們相思成疾的情癡形象卻打動了佳人以及讀者的心。❷才子的文弱形象影響著病態美人的想像，這些躲在女性化「才子」幕後的作家所形塑出來的「佳人」，自然也是集色、德、才、情於一身，又令文人超出愛情想像範圍之所有需求、渴慕的一種象徵物。

「佳人」這種象徵物，在明清戲曲文學中總是以視覺化的「女性畫像」的主題與情境所烘托。許多圍繞著畫像而來的悲歡離合，均奠基於形塑一個傷春感傷，或魂魄飄零的纖弱女子，由於充滿靈性，以致可以離魂，可以還魂，可以死而復生，畫像在此時往往成為最真切的根據，所有的人間紛爭均圍繞著一幅虛構的畫像而展開，美滿的愛情結局亦因一幅由想像出發的女性畫像而得致。在這樣虛幻飄零的形塑中，女性的主體究竟為何？事實上，相對於男性而言，女性確實傾向於脆弱、纖細、單薄與感傷。鏡中／畫中的杜麗娘有感於青春即將消失，體會到脆弱、感傷、依附男人而活的女性命運，由脆弱的命運體

❷ 詳參王永恩〈明清戲曲作品中才子形象成因初探〉，《戲劇——中央戲劇學院學報》第 4 期（2004 年），頁 46-53。

認女性自我的邊緣性存在。中國文人的心理意識早有這種傾向，漢代樂府詩人一方面有感於生命的美好與對自我的肯定，另一面卻體會到時間快速飛逝與有限性的迫近，動輒吐露著懷才不遇的感傷。明清的女性，在自我價值浮現的同時，也與中國感傷文學的傳統接軌，薄命紅顏、憂鬱才女的形象，大為流行。❽❸

在文人心中，女性的德與才都十分可愛，尤其是薄命才女，其癡情、柔弱、傷病，經過詩意的美化後更富魅力，例如杜麗娘在《牡丹亭》前半段戲文中，被湯顯祖塑造成脆弱、纖細而感傷的薄命紅顏，女性讀者如俞娘、小青、金鳳鈿、葉小鸞、吳人三婦，乃至於《紅樓夢》的林黛玉、《西青散記》的賀雙卿都是這樣的典型人物，集體共塑才女的神話。她們病倒或死亡的場景，正是故事中最感人的一幕，美麗的才情之女始終是製造悲涼感的媒介，而多情哀悼者，則往往是男性的作者（讀者）。飄忽不定的鬼魂，淒冷荒白的絕域，最能象徵女性的命運：現實中苦悶、失意、憂傷一如幽靈遊蕩的女子。當時敘事文本傳佈的情觀，總以纖細敏感、流動不定與柔弱憂傷的女性特質所負載，這種極富感性的文化價值在當時傳播遞送。「情」成為文化的主流價值，「天地清靈之氣，鍾於女子」，成為被公開宣揚之更純粹、更徹底的陰柔氣質。

男性視女性為夢境神女，女性則認知為自我魅影。劇中女主角的柔弱處境與邊緣地位，不僅加強了女主角內化自己為楚楚可憐的傾向，現實中的女性受到這些劇作的影響，往往也是一副脆弱、纖細、感傷薄命的樣貌。柔弱無依的女性時常病倒或死亡，而成為飄忽不定的女鬼，這是可以想像的，因此「女性」與「女鬼」二者之間存在著許多相似點。蔡九迪指出：「鬼性對應於女性」，不僅女性鬼魂亟需得到男人的精血才能起死回生，甚至女性鬼魂的復

❽❸ 女性之感傷一直是詩歌傳統的一部分，過去多為男性假擬成陰性聲音而發出，明末以來的女性著作大量被刊刻，女性可以為自己發聲，其意義自是不同。近來許多學者，注意到明清才女的課題研究，參見同註❼❻，康正果〈重新認識明清才女〉附錄，頁 121-131，康文對該研究視野有所揭示。至於女性感傷文學，可參看喬以鋼〈中國古代婦女文學的感傷傳統〉，《文學遺產》（北京：中國社科院文學研究所）1994 年 4 期，頁 16-23。

活，會令人聯想到才女之作的命運。古代婦女的寫作，幾乎毫無例外地通過男性中介者的傳播和解釋始被公眾接受，就此意義而言，被置於詩詞總集之後的「名媛」類，顯然是處在近於鬼詩的位置。[84]由此，同具陰柔氣質的「鬼性」與「女性」，處於相同的邊緣位置，皆需得到男性的認同，並依附於男性才得以生存。文人透過文學之筆，或是締造神女之夢，或是虛構女性畫像作為史料價值的物證，或在文本中強化艷色的程度，或極力敷染女主角因病生妍的審美意識……，一如《畫中人》作者為瓊枝創造之飄零、流動的人物特性，成為才情之女外爍的邊緣性格，同時也內化了女性的自我認定。才女的自我，如同其擁有的語言特性一樣：若有似無、流動不居、深具陰柔氣質的魅影，彷彿就是一種鬼魂的自我。

(三)女性的自我意識

相對於男人屬於中心穩固的本質而言，女性的構成是陰柔氣質，明清女性一方面有強烈的傳世欲望，另一方面卻又謙卑脆弱，流傳千古是永恒，也同時可能瞬即消逝與虛幻，在公開流傳／謙抑感傷的兩面性矛盾中擺盪。名在身後，死後留名，女性的自我意識與認同具有複雜的意涵，既希冀永恒，同時也時時意識到瞬即消逝，因而產生感傷——傷春、傷逝，對於時間感的敏銳，與自我意識緊密連在一起。[85]傅柯認為「我」是近代的發明，是「沙灘上的臉龐」，個人主義的意識高張如臉龐清晰印現，有時卻又如浪潮襲捲而來的覆滅

[84] 美國學者蔡九迪認為：「女鬼」一詞有同義反覆之嫌，在中國古代的文化語境，鬼性正好對應於女性。而「名媛」列在詩集最末位，又近於鬼詩的位置。蔡氏的說法，引自同註[76]，康正果〈重新認識明清才女〉，頁 130-131。

[85] 著名的法國女性主義學者克莉斯蒂娃（Julia Kristeva），認為男女的時間感不同：男性的時間感是直線，女性的時間感是圓形。若以符號學式語言學探討男女的語言特性：男性是直線性語言，女性則是流動不居、非一元性、善於溝通的語言，恰好是文學性的語言。人們習慣將循環時間、永恒時間、語言特性與女性主體相聯。詳參張京媛主編《當代女性主義文學批評》（北京：北京大學出版社，1995 年）〈婦女的時間〉一文，頁 347-371。

感。❽晚明正符合這個現象，既是個強調個體的時代，同時亦是時間感極敏銳、「我」之幻滅感最強的時代，當代文人已同時注意到浪漫的與感傷的兩面性，女性在紅顏薄命的悲劇感裡，一方面意識到自己的存在，另一方面又深覺青春脆弱易逝。杜麗娘的「寫真」，源於「傷春」情懷，減弱了崔、薛等人為特定對象而畫的心緒，既對「我」有模糊的認識，亦對時間流逝有所惶恐。女性在感傷傳統中顯得略為消極，「畫中人」的創作意識塑造著女性飄動不定的形象，甚至締結著薄命紅顏憂鬱自我的主體意識，然而這種若有似無的魅影，卻又宣告著女性主體的流動性與不確定性，在魅影流動不居的特質中，開啟了多元發展的可能性。

魂旦本來就是文人作家無中生有的幻影，是性別意識中一個超現實的符號，然而卻有文化意義。雜揉了佛道思想的中國信仰，以為靈魂脫離身體後便成為鬼，依然有心理活動，有感受與知覺、痛苦與快樂、失落與滿足、習慣與記憶、期待與乞求，鬼是人類創造出來的精神幻體。因此，作家筆下感情豐富的鬼魂自然就能敷演出許多人鬼相戀的動人故事。❽總之，女鬼雖是沒有生命的虛擬幻影，卻具有靈魂的主體性。以《畫中人》的鄭瓊枝為例，在未知離魂身亡時稱自己為：「奴家是鄭太守的女兒，不是妖怪。」（〈攝魂〉）後經華陽真人點化後，察覺自己只是一縷魂魄，改稱「奴家鄭瓊枝鬼魂是也」（〈魂遊〉），並對於所追求的愛情有了清楚目標：還魂、重生、再續前緣。鄭瓊枝作為鬼魂的主體意識隨著情節發展而有所成長。首先，魂魄離開現實肉體猶然

❽ 傅柯曾說：「人類是在破碎語言的間隙中，合成自己的形象。……人類只是近期的發明，而且也許是一個接近尾聲的發明，……我們的確可以打賭，人類的形象終將被抹除，就像是海邊沙灘上所畫的一張面孔一樣。」傅柯以「沙灘上的臉龐」詮釋近代社會中「我」的意識，適與明末清初人們的自我意識接近，一方面強調個人主義，另一方面卻是幻滅。自我是被建構出來的，處於一種不穩定的狀態。詳參 Michel Foucault（傅柯）: *The Order of Things: an Archaeoiogy of the Human Sciences* tran. Alan Sheridan (New York: Tantheon, 1970), p.386。

❽ 詳參許祥麟《中國鬼戲》（天津：天津教育出版社，1997 年），頁 166。

不知，反問華陽真人：「奴家非鬼，為何無影。」（〈攝魂〉）又半信半疑說：「這等如今立在師父跟前的，便是靈魂了，怪道輕飄飄的。」（〈攝魂〉）瓊枝魂遊中展現幽冷淒涼的氣氛：「嘆陰房火青，你看我飄飄素帶，吹風冷捲起蘆洲浪幾層。」（〈魂遇〉）這些鬼話充滿了女性的癡慧。當她看見再生寺的棺木，還自問自答：「這不是我的牌位麼？原來鄭瓊枝已死了也。」（〈魂遊〉）憨態畢露，當確知庾啟真情不變後，便大膽告訴對方自己鬼魂的身分，並央求庾啟迅速辦理使她還魂的方法，「奴家在此度日如年，庾郎有意救援，不可遲惰，若屋舍一壞，魂無所歸，大事去矣。」（〈魂遇〉）這一連串的鬼魂思維，彰顯了鄭瓊枝從少女的柔弱無依，到私奔女的驚慌膽怯，終致為覓得愛情而轉為果斷警覺的形象，❽極像一位女性主體意識的成長過程。

　　「寫真」是文人觀照自我的一種傳統方式，包含了自我如何呈現？（這像我嗎？）以及時間感（我幾歲？）「寫真」可視為個人意識的抬頭。而女性呢？唐代女性崔徽透過畫像，欲喚回逝去的情愛，那個我是個特定男性的依附者，最終因為得不到肯定，崔徽因而結束生命。是故，女子「寫真」，要畫的是誰？涉及了女性自我、身分與性別的認同，吾人可由女性自傳、自畫像中得到訊息。當《牡丹亭》的杜麗娘角色一出，成為明清女子忻慕效尤的典型，湯顯祖讓有感於「紅顏易老」的麗娘藉著「寫真」留住韶年。「寫真」戲文涉及了一個有趣的問題：自我意識。湯顯祖創造了一個不同於以往被動無聲的女子角色——杜麗娘，由照鏡、寫真的心理狀態，既表顯著薄命紅顏憂鬱自我的主體意識，同時也投射了一位女性的自我覺知。照鏡：在鏡中看到自己，一位纖細敏感多情的自己，一位遊園後，感於似水年華青春的自己。寫真：於是以畫筆向世界證明自己，表現自己，躍出傳統閨塾，執起丹青畫筆為自己留影。湯顯祖認同了女性自我存在的價值。這個女性形象的塑造在明清的文學史上，頗有深意，身為男性的湯顯祖似乎認同了女性可以透過誠意與才華向世界宣示並證

❽　關於《畫中人》瓊枝的主體成長意識觀點與引述，筆者參自同註❺，楊詞萍，結案報告。

明自我存在。❽而男性如何回應這股女性意識的潮流：

> 玉茗以為才貌絕世之夫，應配才貌絕世之婦，……必如杜氏，持之以
> 志，召之以夢，懷之以死，覓之以魂，庶兩美其必合矣。春卿一生，最
> 有造化，以貌則有水鏡之麗娘，以才又有碧眼之苗老，人所得一已足
> 者，彼顧雙擅焉。❾

湯顯祖為女性的自我意識展示了積極的面向。《牡丹亭》這部劇作激發了明末
清初的才女如俞娘、小青、葉小鸞等人踴躍發言，又如《三婦合評牡丹亭》書
末有錢宜的杜麗娘畫像及紀事，有馮嫻、李淑、顧姒、洪之則等人跋識，其中
顧姒、馮嫻是康熙年間杭州女性詩社「蕉園詩社」的成員。顯示杜麗娘的形象
對女性的召喚力與形塑力，女性一方面同杜麗娘之情，哀憐自己，自我寫真描
畫，女性讀者對文學虛構女角的同情閱讀，必定引發了「我是誰？」的疑問，
往內心探索女性再現、女性自傳、主體與自我、時間感、後世流傳等一連串關
於「我是誰？」的問題，女性自我意識的探索中，「寫真」成為一個重要的省
思。在寫真小照中，近距離凝視鏡中的自己，繼而流傳人間，並向觀眾展列她
的價值世界，女人一樣可以走進歷史，參與歷史，留傳歷史，這些都代表了女
性自我意識的覺醒。

　　過去女性的詩文與容貌同屬私領域，不能公開，甚至詩文寫出後要焚燬，
晚明以後的女人似乎顛覆了傳統的封閉性，女性的容貌與才華，可以在當代公
開與流傳後世，並結成女性社群，彼此緊密聯繫。女性擺脫過去的沈寂，開始

❽ 杜麗娘的角色確是由湯顯祖所塑造，小青傳亦有文人比附的傳說。此中涉及了男女雙聲
　　話語、（雌雄同體、代言、男子作閨音）等文學書寫的問題。由社會文化的角度來看，
　　作者實際性別並不重要，混合的、沒有界限的角色，即代表當時存在的現象，男性作家
　　所表達的，很有可能就是被壓抑或尚未發出的女性聲音。

❾ 參見《西青散記》卷 4，轉華夫人程瓊（字飛仙）對《牡丹亭》的意見陳述。同註❷，
　　《湯顯祖研究資料匯編》下冊，頁 913-915。

用文字與圖像向世界展出身姿，發出聲音，顯現女性主體浮現的新貌。在文學中，她們透過閱讀、寫信與旅遊，拓展生活領域；在版畫中，閨門敞開的她們，邀請觀眾走入她以物構築的生活天地；當代女性在文化和人格上追求全面發展的熱情；也可以走進歷史，留傳青史，這是女性意識的一大進步。這點女性意識的浮現，亦預示著明清文學才女如葉小鸞、柳如是、黃媛介輩「自我呈現」的訊息。

㈣虛構的真實

明清傳奇的故事本質自然是虛構，然而寫虛並不棄實，總以軼事的形態來書寫，既是書寫軼事，就是紀實，作者始終不忘強調事件的可信性。這得回溯唐傳奇的寫作傳統，唐人將史才列為傳奇的三大要素（史才、詩筆、議論）之一，傳奇體的文言小說始終於敘事上講究這種成規：有效地運用「真實」的面具，盡可能在最大程度上提供可信的人證和物證。是故，如《小青傳》與《西青散記》便讓佳人留下肖像，這便是提供物證的一個程式，使虛構的故事信而有徵。《小青傳》的三幅小青畫像，其一為妒婦所焚，其二為見證者由他人手中購得，成為故事的物證。《西青散記》敷演著為雙卿製作〈浣衣圖〉畫像的一幕戲，史震林等人請來畫師，經由藝術的魔力後，賀雙卿辛勞的場面在才子眼中呈現了詩意，在文人的注視下，拖著病身務農的她彷彿在臺上表演，使農婦的家務活與才子的雅遊戲被強行拼貼在一起了。❾❶另一種以幻作真的狀況，譬如山西古蒲州城東峨嵋嶺普救寺，原為一座佛教寺院，唐代以來，鶯鶯故事流傳魅力未減，此寺因而揚名於世。普救寺中有崔氏故居與鶯鶯遺照，乃文學傳說成真的一個例子。康正果以為中國許多祠堂、墳墓都是附會傳說，為坐實詩文的某一情境而修建起來，許多子虛烏有的人物經過祠墓證明、詩文憑弔的

❾❶ 關於傳奇之史才與《西青散記》中賀雙卿畫像的詮釋，參見同註❼❺，康正果〈邊緣文人的才女情結及其所傳達的詩意──《西青散記》初探〉，頁 188-189。

傳播，久而久之，便借屍還魂由文本人物變成了歷史人物。❾❷這種由虛入實、以幻為真的例子，比比皆是。又如清涼道人讀《牡丹亭》曰：

> 清若士此曲，率皆海市蜃樓，憑空架造，讀其卷首自序，已明言其故矣。
> 然余昔游嶺表，道出南安，聞府署中杜麗娘之梳裝臺猶在焉，見府署後
> 石道姑之梅花觀尚存焉。又若實有其事者。……則竟以幻為真矣。❾❸

清涼道人所見南安的杜麗娘梳妝臺，或是石道姑之梅花觀，都是憑空架造之海市蜃樓，被建造成真的歷史遺址。

女性畫像標記著男性對陰柔客體的積極觀看和佔有，然後再將陰柔客體重建於他的圖像中，女性畫像遂成為一個符號（sign），一個虛構物（fiction），一個結合意義與幻想的混合體。❾❹同樣以「女性畫像」為主軸的傳奇，湯顯祖、庾啟皆以一個後設性觀點創設「虛幻成真」的故事：畫中的真真復甦，畫中的麗娘還魂，就是出於後設性思考的形象展演，女性畫像更是幻上加幻，突出其為一負載性別意義的符號，為一無生命之虛構物的本質。然而麗娘與瓊枝皆離魂身亡，魂魄依附於具象的繪畫上，成為重新獲得生命的媒介，畫像這種虛構性物質，很弔詭地成為肉體真人依附還魂的憑藉。在「畫中人」為主題的明清傳奇文本中，作家的主情觀跨越著生與死的鴻溝，同時也泯除著真與幻的界線，真實的女性瞬間可以化為虛幻的鬼性，而鬼性亦可以一縷幽魂附著於畫像上等待重生，真實的女人並不比虛幻的鬼魂更具存在感，反而提供了一個更真切的理想映象。既然女性生命在真幻中游移飄忽，鬼魂又可依憑於畫像，那麼「女性畫像」儼然成為另一個女性的主體，取代現實血肉之軀。無論是「還

❾❷ 詳參康正果〈泛文與泛情——陳文述的詩文活動及其他〉，收入張宏生編《明清文學與
性別研究》（南京：南京大學出版社，2000年），頁748。

❾❸ 引自《聽雨軒筆記》卷2，清涼道人說詞，詳參同註❾。

❾❹ 參見同註❼❾，《視線與差異——陰柔氣質、女性主義與藝術歷史》，頁110、179。

魂」或「畫中人」的文人創作思維，皆以虛幻影像再現理想女性，文人作家透過畫像將女主角塑形為一個無中生有的幻影，一個超現實的符號，「以幻為真」的戲曲文本涉及了後設與擬像思維。

　　討論至此，不妨轉移一個焦點，元代湯垕曾經作過一個有趣的觀察：「李後主韓熙載夜宴圖，雖非文房清玩，亦可為淫樂之戒耳。」當畫家在畫面上描繪了一位絕世美女，而他心中卻是要告訴觀眾：「美貌不足憑恃」，那麼創作目的與畫面景觀之間的誤差與裂縫，讀者將何所適從？畫面景觀不僅與創作目的有時會產生裂縫，與圖像的文本亦可能產生隔閡，性別的差異更會帶來詮釋的距離，這在前述《牡丹亭》的插圖閱讀中，筆者已作了許多有趣的對照。湯顯祖創造杜麗娘，杜麗娘畫自己，版畫家繪刻杜麗娘，女性讀者閱讀杜麗娘，杜麗娘是誰？有沒有一個永恆定相的杜麗娘？她是男性理想價值下的女性呈現？還是女性自我形象的投射？杜麗娘的再現，蘊含了豐富的性別意涵。回溯前文所論，男性版畫家為三婦評本所繪的圖像，那些充滿男性預期心理的美麗畫面，再對照小青、俞娘、小鸞那滿紙愁淚的女性角度，男女兩性對於杜麗娘的解讀，的確有很大的差異。女性總有個自我投射在其中，而男性則以隔離的觀照，或直接作一位旁觀者，凝視這位理想佳人。

　　《牡丹亭》揭櫫了「生者可以死，死者可以生」的至情價值；《畫中人》則揭櫫了「踏空來攫影，潑水去搏沙，……單守著這冷清清，半幅瀟湘畫」的幽冥世界。對於麗娘的「寫真」，無論是男造圖版，或是女性閱讀，圖像／文本皆為虛構的真實，幽冥／夢境則一如真實世界般地被賦予關注與描繪，虛構的世界由此已介入人心，透過文化的形塑而進一步成真。在藝術的世界中，「虛構」是重要的媒介，具有相當的影響性，虛構的鸞鸞，歷代畫家竟然可以認真地為其繪製遺照，文學、藝術的價值即在於此。讀者將《牡丹亭》、《畫中人》的虛構故事，於真實生命中締造意義，建構一種纖細易感的文化，才女夭折、紅顏薄命遂成為一種值得推崇歎惋的典型，藝術化的虛構如此創造了新的真實，締建了文化價值，進而影響了性別認同。

(五)結語

「畫中人」的主題在戲劇中不斷上演，顯示了兩層意義：一方面代表為女性繪製肖像的風氣盛行，女性藉由紀念圖像的繪製，為自己留住芳容。此外，男性作家偏好女性畫像主題的創作，亦代表著性別關係中感官訴求之視覺意涵。戲曲中的「女性畫像」，雖是虛構的文本，由寫作到閱讀到搬演，不能不說與文化意識產生互動，寫作意識既為作者文化意識的投射，而閱讀與搬演亦實際參與並影響了文化。男性作家創造傳奇劇本，透過女性畫像的主題設計，既曲折描寫了奇情浪漫的愛情關係，同時亦透過視覺導向的手法，表達性感想像的書寫企圖。作者以視覺感官轉換而得的女性形象，加上古來月旦品藻的角度，表達對女性最直接的戀慕與深沈的嗜欲。才子佳人戲曲的流行，托出女性畫像蜂湧而出的背景，作家、繪者們對女子具體形貌的推想描繪，滿足了讀者觀眾的期待心理，畫家為女性畫像的點染塑形，不只代表了畫家個人的審美標準，亦符合了時代群眾的觀看心理。

明清傳奇對崔鶯鶯、杜麗娘、鄭瓊枝、酈飛雲等女主角的插圖，是以肖像畫的矩度來描繪，其中涉及觀看與想像、男性與女性、他者與自我、真實與虛構等彼此交融對話的多重層面。男性以心目中的觀看理想來塑造文學虛構的女人，女性或將自己的命運影像內化而投注其中，或超越性別的藩籬而尋求自主意識。明清正是一個現代化與個人獨立自主的時代的來臨：自我意識的高漲、個性化的進展、性別之間的對話……，女性畫像的流行，絕不會是一個孤立的現象。

六、餘想

以戲劇史的角度而言，由《西廂記》發展到《牡丹亭》、《畫中人》，男女主角的性格有很大的轉變，影響文化層面深廣的主情說，與宋明思想史由強調道德主體轉為情慾主體似乎存在著密切的關係。此外，《燕子箋》、《嬌紅

記》的劇本，觸及明褒朱門、暗貶青樓的對照，亦涉及了女性階級的認知。《牡丹亭》、《畫中人》、《燕子箋》等傳奇，都出現了男主角對「美女圖」與「觀音像」產生混淆的情節，深植人心的民間信仰，**❾⑤**慈眉善目的觀音聖相與畫上嬌美女像並置轉換，難道是觀音信仰普世化的一種諧謔戲仿？抑或是美女形象的隔離神化？失意文人在編造才子佳人故事時，顯然有意運用將聖（觀音）／俗（美女）界限泯除與倒轉的戲耍，應係考量商業出版而採取的一種譁眾取寵手法，使距離最遠的兩種典型並置而帶出荒謬滑稽的趣味，以迎合世俗大眾。

　　清代乾隆以後，女性畫像的記載，已經很普遍，如《再生緣》彈詞中，自畫像顯然已成為關注的焦點，女性自畫像的主題源自湯顯祖《牡丹亭》的「寫真」一齣，相較之下，《再生緣》又有不同。杜麗娘為傷春而死，留下寫真，充滿浪漫的想像；孟麗君卻膽敢反抗皇帝賜婚，從事與男性競爭的現實行動：赴考。**❾⑥**更特殊的是，寫真繪畫的過程幾經波折，屢次失敗，作者彷彿有意塑造一幕幕自我認同挫敗的場景，以不斷回應一再確認著「我是誰？」的內在呼聲，女性的自我認同竟是如此艱難！前此懊惱畫像不如真實，現在則疑心畫像比真實更加鮮妍，女主角似乎必須依靠畫像才能確定自己。而這種確定又總是難以確定，有待他人的眼光。隱藏在這些畫像背後的，是女性自我的不確定性，從《牡丹亭》到《再生緣》，「寫真」成為一個不斷鋪敘擴展的主題，而書寫的場景則又暗示著女性自我認同不斷地試圖確認、再確認。

❾⑤ 觀音信仰是佛教世俗化的產物，在民間日常生活中，祂可以近距離觀聽人間需求，並給與善意回應，觀音乃兼含傳統婦德與神女身分的雜揉性民間神祇。關於觀音信仰中許多細微辨析，詳參于君方撰〈從觀音的女性形象略論佛教對禮教及情慾的看法〉，收入熊秉真、呂妙芬主編《禮教與情慾——前近代中國文化中的後／現代性》（臺北：中央研究院近代史研究所，1999 年），頁 295-312。

❾⑥ 文本請參閱《再生緣》。關於孟麗君的女性意識探討，請詳參胡曉真〈女作家與傳世欲望——清代女性彈詞小說中的自傳性問題〉，收入《語文、情性、義理——中國文學的多層面探討國際學術會議論文集》（臺北：臺灣大學中國文學系，1996 年 4 月），頁399-435。

時值今日，吾人對於女性文化研究的徑路，或可如學者康正果的說法：

　　「再認識」確實是一種發掘幽壙的工作。不過，它不再繼續製造女性的
　　神祕，而是致力於消解那個神祕，從而起到袪除妖魅（disenchantment）
　　的作用。❾

❾　引自同註❼，康正果〈重新認識明清才女〉，頁 131。

第二編　姫　妾

幅巾、紅粧與道服：
觀看柳如是（1618-1664）畫像*

一、引論

㈠一首陳文述的題畫詩

　　嘉慶年間，頤道堂主人陳文述（1771-1843）作了一首題畫詩：〈柳如是初訪半野堂小像〉，❶像主是明清之際的才妓柳如是。❷詩人由畫面解讀入手：

♣　本文初稿為：〈閱讀柳如是畫像：儒服、粧影與道裝〉，曾宣讀於「陳寅恪與中國文化學術研討會」（徐州：香港大學中文系、徐州師範大學合辦，2004 年 1 月 28 日），經審查評等，榮獲學術論文一等獎。會後修改撰成：〈幅巾、紅粧與道服：閱讀柳如是畫像〉乙文，承蒙黎活仁教授與單周堯主任建議投稿至《東方文化》（香港大學中文系主編），辛獲諸位審查教授惠賜高見，拙文又作大幅修改，通過審查，刊登於《東方文化》第 41 卷第 2 期，2008 年 8 月，頁 101-139。感謝本書審查教授惠賜高見，本文又在柳如是畫像之後代摹本方面作了必要的增補而成現今模樣。本文自撰寫之初迄今，歷經多次修訂與增補，特此向多位審查教授致謝。

❶　引自陳文述著《頤道堂詩外集》（收入《續修四庫全書》，上海：上海古籍出版社，出版年次不一。〈集部·別集類〉，1505 冊。據嘉慶 22 年刻道光增修本影印原書），卷 7，頁 28-29。

❷　根據陳寅恪先生所考，柳如是本名楊愛，後用唐人許佐「柳氏傳」章臺柳故實改姓為柳（參見孟棨《本事詩》情感類）。蓋楊、柳相類也。「楊愛」一名，諸書多有記載，宋人《侍兒小名錄拾遺》述錢塘娼女楊愛愛事。又名影憐，因名媛喜取「隱遁」之意為別

「媱娗小影雙蛾綠，尺五皂紗裹紅玉。」視覺首先接觸到畫中人清晰的蛾眉，
以及身上寬大的皂紗。她是誰？回想柳如是那段傾城的風光：「艷名早冠章臺
曲」、「名士傾城願不虛」，每每畫筆落款之後的「紅牙小印蘼蕪」，是個令
人迷醉的紅粧印記。追憶初尋半野堂時，「玉顏烏帽學男裝」、「一席雄談抵
目成」，文讌紛紛傳佳話，便逐漸淡入了一個兼具男性氣質的才女印象。

　　「金屋藏嬌」，錢牧齋為柳如是建築一座絳雲樓以賦合歡，樓中：「金石
千秋書萬卷，琳瑯都置粧臺畔」、「烏絲百幅寫羅裙」、「親調綠綺琴，小試
紅絲硯」，詩句繼續出現湘簾、爐烟、玉鏡、金氍十行繙貝葉……等物，這些
都是絳雲樓中才女柳如是的閨中陳列。錢柳二人酬唱《東山集》，七夕前定
《本事詩》，是令人流戀不已的文壇佳話。「天下風流獨有君，鼎足王楊妒茆
許。」明末清初的歷史舞臺上，柳如是的聲譽遠遠勝過其他當代艷名鼎立的秦
淮歌妓。

　　柳如是艷名遠播、名士青睞的個人小史，亦隨著時代風雲變起而轉向：南
都事業、昔時舊院皆人事已非，千古傷心欲一死，「悔煞鸞箆絕頂爭，願從魚
腹學湘靈。」卻未能如願，接下來的赤心，仍然發揮在對錢謙益入獄的營救

號，故亦名柳隱。又柳如是離開陳臥子後，改姓為柳，以蘼蕪為字，直至與牧齋結褵於
茸城舟中，此後不再以蘼蕪為稱。故此名只能適用於崇禎 8 年首夏以後至 14 年 6 月 7
日以前，今人通以柳蘼蕪稱之，微嫌未諦也。人稱其「蘼蕪山下故人多」，斯乃當時社
會制度壓迫使然。河東君崇禎 13 年冬季訪半野堂，始「易楊以柳，易愛以是」，之前
繪畫皆鈐「柳隱書畫」之章，亦隨鈐「我聞居士柳如是」，蓋此後河東君既心許牧齋，
自不應再以隱於章臺柳之「柳隱」為稱，而如是之名，則實未遇錢氏之前，已以「我聞
居士」與「柳如是」連稱也。又適牧齋不以隱為名之後，乃取其字「如是」下一字為
名。錢氏廣引柳姓世族故實，取柳姓郡望，號之為「河東君」。故柳如是的名號與其生
命階段息息相關。另有別號如雲、美人、嬋娟……等。關於柳如是姓氏別號，詳參陳寅
恪著《柳如是別傳》（收入陳美延編《陳寅恪集》，北京：三聯書店，2001 年）上
冊，第 2 章「河東君最初姓氏名字之推測及其附帶問題」，頁 16-37。又「蘼蕪」一稱
考定，另參頁 217-222。陳寅恪以柳終能歸死於錢氏，殺身以報牧齋國士之知，故一部
《別傳》通稱其為河東君，以概括一生始末。陳氏乃以明其志，悲其遇，非偶然涉筆之
便利也。本文或稱柳如是，或稱河東君，乃採後世最普遍的稱名。

上：「不惜艱難視饘粥」。入清後的日子，生命重心置於襄助錢謙益編輯詩史，為千秋閨閣之詩整編流傳：「靈簫墨會評仙眷，翠羽蘭膏識異才。」不料錢氏家難已如影隨形地到來，一炬燒去絳雲樓中瑰寶，「生平家國恨無窮，披緇甘向空門老。」既經國變又起家難，雖晚了 20 年，最後決然自縊報尚書。陳文述回顧柳如是一生，走筆至此，又返抵畫中：「兒女英雄心激烈」、「丹心卻被明眸識」。陳文述對生命短暫而可歌可泣的青樓女子，如李香君、顧媚等，充滿不平的憐憫：「小幅桃花暈酒痕，眉樓亦有受恩身。嬋娟都被須麋誤，不作忠臣傳裡人。」詩末以史筆抒發悲憫。

陳文述活躍的時代，柳如是已杳逝一個半世紀，這首長詩宛如一篇微型史傳。作者對柳如是的懷想，由一幅男裝畫像的觀看進入歷史長廊，眺望那逐漸遠去的事件：幅巾造謁，佳麗競艷，錢柳唱和，國變殉節，北上救夫，編輯詩史，絳雲失火，空門披緇，家難自縊……。隨著思維撫觸柳如是近身的物品：蘼蕪印、金石、書卷、粧臺、羅裙、綺琴、湘簾、爐烟、玉鏡、貝葉、紅絲硯……，由此拉出一個國士與名妹共同演出的舞臺景深。

(二)本文論題的成立

明清時期，寫真畫像的風氣極盛，題畫成為名流社交的酬酢性活動，郭麐曰：「友朋交際，有藉是以擴舒寄託者。」（《靈芬館詩話》）為題詠酬酢的世俗化現象，賦予個人抒志的內在意涵。女性畫像的題詠向為文人風雅之舉，既符合社交性，亦滿足抒情性，文人藉著觀畫想見其人，或進行公開往復的討論，或表達個人內在的情思，均在畫幅上留下了思維的紀錄。[3]柳如是畫像一角題字，一角戳印，使「小照」或「遺像」等紀錄性肖像成為處理後的藝術

❸ 關於明清畫像題詠的盛行概況與相關探討，詳參毛文芳著〈自我認同的困惑——明清文人自題像贊初探〉，收入《「中國詩學會議」學術會議論文集》（臺北：萬卷樓圖書公司，2002 年 12 月），頁 27-67。另亦參見毛文芳著〈寫真：女性魅影與自我再現〉一文，收入氏著《物・性別・觀看——明末清初文化書寫新探》（臺北：臺灣學生書局，2001 年 12 月），頁 283-374。

品，透過視覺表現不朽的紀念性，傳達「文化展示」的魅力，❹而深度的對話又蘊含了濃厚的性別意識。

柳如是才色過人，後嫁錢謙益，與南明興亡關係密切，集艷妓、才女、志士、道人、女仙等多重身分於一身，成為明末清初令人矚目的奇女子。短暫的46 年人生歲月，化成了各種影像，映射著歷史光芒，歷史究竟如何來定義她？世人又如何來觀想她？柳如是畫像經過流傳留下一些摹本，細讀相關摹本與題跋，筆者發現有幅巾寬袍、紅粧粉黛、道服粧束等不同畫像。柳如是當前，觀像者於賦詠題詩中的視點游移於畫幅之間，或追想陳跡，或相與對話，或綺情幻思，加入題詠陣列，成為異代知音。

上引陳文述題詩代表一個遠距離的觀看，觸及文化接受的相關課題，為柳如是形象開闢了詮釋的視域。柳如是畫像蘊含重重影跡：有時著冠巾男服，有時現粉黛粧影，有時披黃絁道袍。不同的畫像繪製帶領不同的觀看眼光，帶來複雜相異的理解。清初以降，人們閱讀柳如是畫像，以詩，詞、文、賦各種文類表達觀看思維，這些畫像，或即景寫照，或想像追摹，或故宅懸刻，或修墓重繪，或徵詩製圖。幅巾、紅粧或道服，柳如是究係風流放誕？還是慷慨激昂？是纖弱無依的蘼蕪意象？或是宗教聖潔的解脫者？還是鬼魅仙靈的化身？柳如是畫像的觀看涉及先在視野、換裝意識、性別視角、歷史感傷、隱喻詮釋、心理投射……等讀者接受的重要環節，值得作進一步探討。

柳如是身處於政治禁忌的時代，明史未予立傳，各種傳記資料對她褒貶不一，評價兩極。❺民初史學大師陳寅恪傾十年心力完成《柳如是別傳》，將柳

❹ 女性畫像其視覺上的文化展示（display culture）觀點，詳參《女性主義與藝術歷史》（臺北：遠流出版事業公司，1998 年）第 1 冊，〈框裡的女人——文藝復興人像畫的凝視、眼神、與側面像〉，頁 82。

❺ 柳如是的傳記資料多種，《牧齋遺事》、沈虬〈河東君傳〉、葛昌楣君〈蘼蕪紀聞〉、顧云美〈河東君傳〉……等。陳寅恪以為諸傳撰寫立場不一，以致論事不能完全客觀，陳氏並一一加以考辨。詳參同註❷，《柳如是別傳》一書。陳氏論河東君一生相關事項時，採隨引隨議，並無專章駁論。

如是的生命歷程鉤連南明晦史，一一抽絲剝繭，發古之未覆，為柳如是研究作出無可取代的貢獻。❻本文將以《柳如是別傳》作為柳氏傳記的認知基礎，以柳如是的畫像題詠作為研究對象，釐清不同的畫像系統與觀看意涵，試圖提出一個柳如是形象的詮釋架構。

二、幅巾男像

㈠顧苓〈河東君傳〉

　　顧苓作有〈河東君傳〉，❼傳中對柳如是的描述觀點穿梭於後世文人心中，形成顛撲不破的認知。尤其崇禎 13 年庚寅（1640）冬季，柳如是乘舟至虞山訪錢牧齋於半野堂，更為其展開一段可歌可泣的人生。顧傳略引如下：

> 河東君者，柳氏也。……為人短小，結束俏利。性機警，饒膽略。適雲間孝廉為妾。……教之作詩寫字，婉媚絕倫。顧倜儻好奇，尤放誕。……

❻ 陳寅恪在《柳如是別傳》文首娓娓自述此書為其晚年十載嘔心瀝血的最後一部著作，著述緣起於一顆紅豆。完稿於錢柳逝世三百年，時年 75。孫康宜著，李奭學譯《陳子龍柳如是詩詞情緣》（臺北：允晨出版社，1992 年）一書，乃根據《別傳》作者鉤稽陳柳因緣的部分延伸研究而寫成。范景中、周書田輯校《柳如是集》、編纂《柳如是事輯》2 書（杭州：中國美術學院出版社，2002 年），其編纂與輯校因緣亦由陳書而來，編者自陳：「本書實乃《別傳》之附編」，又《別傳》之後的一部資料總集。筆者初讀陳氏著作，鑽仰彌深彌高，實不敢有所發明，獨於所關心之柳如是畫像，獲該書啟益甚鉅，本文中所涉柳如是一生事歷的種種判讀與理解，悉得自該書，姑視為《別傳》的讀書心得可也。

❼ 引自周書田、范景中編纂《柳如是事輯》（杭州：中國美術學院出版社，2002 年），頁 4-8。陳寅恪認為顧傳多藻飾之辭，甚至不言其自徐佛處轉入周念西之家，後復流落人間，乃顧氏為尊者諱、親者諱、賢者諱之旨。據陳氏所見顧苓〈河東君傳〉流傳有 4 本，詳參《柳如是別傳》，同註❷，上冊，頁 39-42。

游吳越間，格調高絕，詞翰傾一時。……宗伯心艷之，未見也。崇禎庚辰冬，扁舟訪宗伯。幅巾弓鞵，著男子服。口便給，神情灑落，有林下風。宗伯大喜，謂天下風流佳麗，獨王修微、楊宛叔與君鼎足而三。……留連半野堂，文燕淶月。……更唱迭和。……定情之夕，在辛巳六月初七日，君年二十四矣。

河東君每值華筵綺席，必有一番精采表演，令座客目迷心醉。河東君能歌舞，善諧謔，復能豪飲。此次初謁，在服裝上標新立異，扮成文士，筵席滿座，酒酣之後，益增其風流放誕之致。此事直到牧齋垂死之年記憶猶新，作詩〈追憶庚辰冬半野堂文讌舊事〉，猶未能忘情於 20 餘年前那個冬季的讌會盛況。初訪半野堂一事，在柳如是的一生中扮演著重要的地位，之前為秦淮浪遊時期，之後則與錢氏定情：

> （牧齋）為築絳雲樓于半野堂之後。房櫳窈窕，綺疏青瑣。旁龕金石文字，宋刻書數萬卷，列三代秦漢尊彝環璧之屬，晉唐宋元以來法書名畫，官哥定州宣成之瓷，端谿靈璧大理之石，宣德之銅，果園廠之髹器，充牣其中。君於是乎儉梳靓妝，湘簾斐几，爇沉水，鬥旗槍，寫青山，臨墨妙，考異訂訛，間以調謔，略如李易安在趙德卿家故事。

牧齋為築絳雲樓，以寶物換取美人，出售多年的心愛收藏——吳興趙文敏家藏宋槧兩漢書，精心設置金屋以珍藏嬌娘，憐才的國士與受寵的佳人鶼鰈唱和，已成千古美談。《皇明經世文編》主編為陳臥子，鑒定者為錢牧齋，作序凡例諸姓氏，皆為與河東君直接或間接有關之名士，柳如是從而躋身文人之列，「宗伯選《列朝詩》，君為勘定『閨秀』一集。」❽更開啟了文壇光彩的一頁。

❽ 錢謙益編《列朝詩集小傳》，「閏集」『香奩』部分，為柳如是編。詳參《列朝詩集小傳》（臺北：世界書局，1985 年）下冊，頁 724-774。

　　青樓才妓「著男子服」躋身文人圈，在當時雖似一種風流放誕、婉媚絕倫的身分表演，然而歷經人生許多磨難後，這個擬男形象遂在後人心中定型為柳如是的性格特徵，顧傳續寫：

> 乙酉五月之變，君勸宗伯死，宗伯謝不能。君奮身欲沈池水中，持之不得入。……丁亥三月，捕宗伯亟。君挈一囊，從刀頭劍鋩中，牧圄饘橐惟謹。事解，宗伯……賦詩美之。……庚寅冬，絳雲樓不戒於火，延及半野堂。……癸卯秋，下髮入道。……明年五月二十四日，宗伯薨。……要挾蜂起，六月二十八日自經死。

　　政治的飄搖、夫婿的身家性命與個人的遭遇，三者緊緊相繫。顧苓為錢謙益門生，懷著對師母柳如是國亡家變、慷慨志節的尊崇與彰揚，遂寫下這篇傳記，並為她繪下跨越性別界限的身姿：〈河東君初訪半野堂小影〉，顧苓的傳與圖，相互解釋，彼此補充。

㈡〈河東君初訪半野堂小影〉

　　〈河東君初訪半野堂小影〉是今見柳像中最廣為流傳者，清人余集秋室有繪摹本〔圖1〕，余氏自識其摹像的原本便是顧苓所繪之圖：

〔圖1〕〔清〕余集繪〈河東君初訪半野堂小影〉
引自谷輝之輯《柳如是詩文集》書首

顧苓云美，虞山門下士也。曾不能為虞山諱其短，而於柳是則極揚之。
如所謂勸虞山以死節，不能從，欲自赴水死，何俠而烈也！苓特作傳繪
圖，以垂不朽，豈別有知己之感耶？其真跡，余于壬午冬客金閶見於友
人家，今忽忽二十年矣。小窓無事，仍以隸法重錄，并為摹其遺象于簡
首，以為燕坐清話之一助云。秋室居士集并識。（71）❾

余秋室根據顧苓原畫所繪摹〈河東君小影〉是男士扮相，畫中柳如是頭戴
幅巾，身著寬袍，不合身地裹覆著纖瘦的軀體，顧苓揚棄了傳統仕女圖麗粧服
飾的刻畫，而以削尖臉框、長眉細目、半身微側、雙手合揖等姿容，勾描出異
於男性的女子含蓄特性。這幅兼具男女特徵的畫像，與顧苓傳記互文，寄託了
「何俠而烈」的柳如是形象，使後人緬懷不已，可謂柳如是傳奇一生的縮影。

眾多題詩者目光，皆集中在這幅畫像上，乾隆年間朱厚章題〈觀柳河東初
訪半野堂小像〉曰：「蘼蕪脉脉柳踈踈，想見文君放誕初。誰識秋風搖落後，
獨將一死報尚書。」（141）河東君初訪半野堂小像，在後人對柳如是認知中，
扮演了重要的分水嶺意義，之前的她，「蘼蕪脉脉柳踈踈」，是風流放誕的青
樓才妓，為了選婿費盡千辛萬苦；❿之後的她，遭逢明亡之變，「秋風搖
落」，以死報答錢謙益的知遇之情。

翁方綱〈柳是像 顧云美畫，并隸書傳〉曰：

❾ 本條小字注云：「余集秋室自題重摹河東君象跋，象首有顧苓隸書小傳。」（葛蔭梧輯
《蘼蕪紀聞拾遺》）又據羅振玉《貞松老人外集》「顧云美書河東君傳冊跋」云：「顧
云美撰柳蘼蕪傳並畫象真跡，乙巳冬得之吳中。傳載蘼蕪事實甚詳。」顯然顧苓不僅作
傳亦繪像。詳見《柳如是別傳》，同註❷，上冊，頁 42。筆者本文所援引之畫像題
詠，悉引自同註❼，周書田、范景中輯校《柳如是事輯》一書，該輯為今見柳如是文獻
資料彙集最為詳備者。為免徵引蕪雜，文中凡引此書者，僅在正文引述後，夾註（版本
年代（或無），頁次）標明，不再另註，謹此說明。

❿ 據陳寅恪研究，柳如是選婿可分若干期，包括松江期、嘉定盛澤期、杭州嘉興期、虞山
訪錢期等，尤其在嘉定盛澤期、虞山訪錢期，又與其詩學養成有關連。《柳如是別傳》
上、中兩冊，即依此分期，展開對柳氏生平事蹟的考定。

勸死一言足千古，廿年後乃自償之。如何只寫冠巾樣，半野堂前乍訪
時。相思紅豆結東吳，吾谷霜紅配得無？不合顛狂飄舞絮，當年姓柳字
靡蕪。眼波一桁送斜暉，周昉誰言但貌肥。詩格商量參「閨集」，何如
楊宛與王微？一篇小傳抵丹青，彼美之云託顧苓。翻恨八分難免俗，勻
來骨肉欠娉婷。（道光刊本，140）

翁氏認為顧苓「一篇小傳已抵過丹青」，何況還為後世留下了一個略顯豐腴而
眼波一桁的畫像。冠巾之樣是描寫柳如是初訪半野堂時的模樣，歷來歌詠河東
君的文士，莫不由這個形象進入對河東君的懷想。此形象顯然不復當年「顛狂
飄舞絮」的柳靡蕪了，當時與楊宛、王微三人艷名滿天下，既男裝儒服必「勻
來骨肉欠娉婷」。然而能參與錢牧齋的詩集編選，絕非楊、王二姬所能匹敵。
明季內憂外患，岌岌不可終日，士大夫往往「招納遊俠、談兵說劍」，乃事勢
使然。而河東君不僅如當日名媛徐佛、王纖郎輩，「彈絲吹竹吟偏好」，復能
「共檢莊周說劍篇」。河東君以美人兼烈女，企慕宋代梁紅玉，觀其扶病出遊
京口，訪弔安國夫人古戰場一事可知。牧齋賦詩，以梁紅玉比河東君者甚多，
牧齋以為河東君兼有謝太傅東山絲竹以及韓蘄王金山桴鼓之兩美者，實非無故
也。⓫

　回溯河東君的生命歷程，「著男子服」不僅是締交文士的一種標新競奇的
作風而已，柳如是亦喜以男性自命，對文人自稱「弟」。「女扮男裝」的意
識，概與其慷慨爽直、不類閨房兒女的俠氣有關。最為世人所稱道者，是明亡
之際，勸錢謙益殉明以全名節，這一段史實，使得錢柳二人節操在後人心中，
有很明顯的對照，如雪苑懷圃居士曰：

⓫ 錢謙益在勸馬進寶反清之際，期望河東君者與其他諸人不同。陳寅恪以為：可惜柳可為
　梁紅玉，而牧齋則不足比韓世忠。既同情錢，亦遺憾錢之不如柳。錢以柳比梁紅玉之詩
　例，如：「紅燈玉殿催旌節，畫鼓金山壓戰塵。粉黛至今驚蜃帳，可知豪傑不謀身。」
　（《西湖雜感》第17）轉引自同註❷，《柳如是別傳》下冊，頁1047。

死之難也！君子小人之分，即在於此。男子而能死，則為忠臣義士，女子而能死，則為節婦烈女。……明鼎革之際，男女殉難者奚啻千萬人，要皆可死而死者也。然亦有可死而不死者，偷活草間。……然吾獨無取於龔芝麓、錢牧齋也。之二人者，其志同，其行同，其品望同，而其納妓女顧媚、柳如是為篷室，亦無不同。……既初終之易節，復不能肥遯自甘，純廟斥為有文無行之小人，為千古定論。……柳以弱女子，而能全錢家，其死有足多者。……殆釋氏所云「青泥蓮花」者歟？**⓬**

28 歲的柳如是，以青樓名妓之身分勸夫殉節，戮力保全傳統儒家士夫忠君愛國的名節，這是貴為前明尚書的錢謙益所無法坦然應對的慷慨情操，性格剛毅的柳如是，表現在曾勸牧齋一死、北行營救牧齋、家難殉死等事件上，皆為她贏得了後人無限推崇與追憶。

　　周文禾〈題河東君象〉序曰：「象為顧云美等所寫，并繫以傳。上海王志靜茂才安出以見示，為題十絕句錄四。」（光緒刊本，146）畢仲愷亦曾臨河東君儒服冠巾的畫像，《河東君像題詞》跋曰：「題畢仲愷繪河東君儒服象」（嘉慶刊本，176），可見顧苓繪像與傳記一併流傳的狀況。汪承慶〈題河東君初謁拂水山莊男裝小像〉（光緒刊本，148），在題目上非常明確地標出人、時、地、事與扮相，「釵裙翻效丈夫裝」，卻使「分明一樣秦淮柳，不是楊枝是女貞。」王炘〈題河東君小影〉（乾隆刊本，154）面對的柳如是依然是：「放誕風流節獨奇，衣冠端不愧男兒。」進而肯定畫像的價值：「山川陵谷隨時異，畫卷還看弱柳枝。」少僊子曰：「千金擲後肯捐軀」，「轉恨尚書是丈夫」。（175）瞿頡〈題河東君夫人小像　作儒生冠服〉曰：「非關憔悴髻慵梳，閨閣鬚眉合讓渠。」（149）很有趣的擬答：男裝非因慵懶梳妝，別有巾幗抱負。陳升〈金縷曲　河東君小像〉（169），開頭即說：「此亦奇男子」，有力鏗鏘的一位

⓬　參見雪苑懷圃居士撰〈河東君事輯序〉，收入清柳如是撰、谷輝之輯《柳如是詩文集》（上海：上海古籍出版社，2000 年），「附錄 2　雜記」，頁 245-246。

奇男子進入眼簾。以下則細數這名男子的行徑：「記當年、西風一舸，獨尋夫婿。妾是紅顏郎白髮，敢倚尚書門第。只兩字、『憐才』而已。花月滄桑家國恨，歡蛾眉、命薄捐軀易。留豔跡，照彤史。」蛾眉命薄捐軀易，柳如是所殉的其實是家難，而作者則模糊焦點，引申為家國之恨，故在彤史留下艷跡。本詞下闋，則道出真正的遺憾：「記否松圓酬唱句，莫負耦耕心事。奈斯願、暮年違矣。可惜湘真歸不早，讓孤忠、終古沈湘水。」可惜錢尚書與柳如是不能早日殉國，只能讓像屈原如此的孤忠靈魂，長沈水底，令人憾恨。

顧承題詩曰：「義膽忠心更妙才，衣冠應媿傍粧臺。人間祇識嬋娟影，誰寫尚書笑貌來？」（163-4）顧承看似幽了錢謙益一默，然若與其他題詩用語合看：「效」（「翻效」）、「讓」（「合讓」、「讓與」）、「愧」（「應愧」、「不愧」）、「恨」（「轉恨」），顧承嚴肅地提出男性的自省，畫像已擔負了歷史任務：「發潛德之幽光」。

許多題詩者標出「幅巾弓履」、「巾服初尋」、「男裝小像」、「儒生冠服」等字眼，可信詩人所見應係男裝像。「女郎幾箇稱儒士？」（175）如此稀罕的幅巾男裝小照，不管是以畫蹟，或摹本現身，河東君的形象在不同文士的收藏間轉移，成為同時、異時文人的歷史話題。這幅小照，紀錄了 23 歲的柳如是，以一個文人文化所認同的突出形象，周旋於士大夫的交遊圈中，幾已成為柳如是蓋棺論定的圖繪標的。

藝風〈樸墅仁兄屬題河東君小象〉曰：「三生幸與名流接，一死能將大義持。惜惜芳蹤_{元妓殉節者}追盼盼，閨襜風範愧鬚眉。」（176）殉節大義，閨襜風範足令鬚眉愧。袁枚曾提出柳如是與錢尚書的對照關係，進一步說到歷史定位：「勾欄院大朝廷小，紅粉情多青史輕。」青樓女子若僅重私情，歷史何能寬勉？因此「一朝九廟煙塵起，手握刀繩勸公死。百年此際盍歸乎？萬論從今都定矣。可惜尚書壽正長，丹青讓與柳枝娘。」（〈題柳如是畫像〉，152，上同）明清之際的文士經常藉由奇女子形象寄託自我反省與歷史判斷，在文人筆下，男士的志節一出，則薄命柔弱的女子可轉化為剛強的女英雄，以得青史垂顧。袁枚的畫像觀察導入了一種思維，使柳如是穿梭在一組組對照性的人物類

說扁舟邂逅。喬結束、幅巾寬袖。半野初開，絳雲小築，……不負尚書，尚書負爾。國破怎禁巢覆，莊荒紅豆。剩拂水，尚飛嚴竇。」兩人關係在國破巢覆下接受考驗，題畫詞流露出時間流逝、物換星移的纖細感傷。

宋志沂〈西子妝　題柳河東小像，銷夏第一課〉（同治刊本，181），距離錢柳時代愈遠，那種驚天動地的震撼已愈小，反倒是可憐紅粧的滄涼感愈強：「空抱癡情，終歸薄命，漫比章臺楊柳。弓鞋纖小幅巾垂，悔清狂、少年時候。」畫面的男裝像，教人想到那風流放誕的 23 歲時：「真真喚久。訝愁鎖雙蛾依舊。」用唐代進士趙顏故事，將男性氣質的柳如是轉為引人遐思的畫中美女，即使已在墓中：「帕羅三尺葬殘香，更誰憐楚宮腰瘦。」整闋詞瀰漫紅顏的想像，以及滄涼如夢的氣氛：「滄桑後。萬種悲涼，盡付伊消受。……絳雲樓，夢影如今在否？」

題畫詞最易流露悲涼的歷史意識，沈穆孫〈金縷曲　河東君小像〉（167-168）以「泊鳳飄鸞」比喻柳如是，「想當年、有情夫婿，結成嘉耦。學士風流憐弱絮，鶴髮倚來紅袖。怎豔福、今生消受。」當年風光結姻，世人羨慕錢尚書艷福不淺。「一朵絳雲才子筆，對瓊樓、花月同澆酒。」才子佳人的夫婦唱和生涯，而「村前遍種雙紅豆。甚凄涼、滄桑遞易、那堪回首。」由自然景物繁華依舊對照人事的滄桑凄涼，「怕讀兩朝名士傳，眼底河山非舊。」「奈桃花、燕子春痕瘦。釵玉冷，忍重叩。」詞意憫惜與傷逝。

汪承慶〈長亭怨慢　題河東君小像〉（167）：「是誰寫、修蛾如許？夢醒章臺，媚嫵無語。一水鴛鴦，綠深門巷，舊曾住。」鏡頭緩慢移動，由畫中的紅顏移到畫外的住處，作者筆致柔情似水，「尚湖春暖，珠十斛、拚量取。」寫美滿生活，「小劫閱滄桑，悔結得、吹簫情侶。」遭逢國難世變，「人去。問胎仙閣畔，可有翠鈿埋雨？嬾妝不見，算還賸、亂紅芳樹。」東君已逝，現場音容已遠，唯勝亂紅芳樹。「便綵筆、貌出驚鴻，總難肖、憐才心緒。」這裡說著：多情畫家能以綵筆留住芳容，但那令人憐惜的文才與心緒卻無法捕捉，於是只好：「試悄喚真真，消受瓊窗蘭炷。」汪承慶的詞將畫中人視為綺靡仕女，有容有才有情，引出趙顏喚真真的遐思，取代了巾幗英雄的事跡。

　　畫像題詞的作者多將柳如是的畫像閱讀，導入綺靡纖細與纏綿悱惻的氣氛，詞體書寫減除了幅巾男像在視覺上所帶來的陽剛氣質，轉為紅粧容顏的陰柔氣質表述。在男性目光下，絳雲樓的樓夢嬌魂，還原了翠鈿、修蛾、媚嫵的紅粧身影。

(二)即景寫真

　　粉黛紅粧並非虛想，《牧齋遺事》曾載曰：

> 柳夫人生一女，嫁無錫趙編修玉森之子。柳以愛女故，招婿至虞，同居於紅豆村。後柳歿，其婿攜柳小照至錫。趙之姻戚咸得式瞻焉。其容瘦小，而意態幽嫺，丰神秀媚，幀幅間幾栩栩欲活。坐一榻，一手倚几，一手執編。牙籤縹軸，浮積几榻。自跋數語於幅端，知寫照時，適牧翁選列朝詩，其中閨秀一集，柳為勘定，故即景為圖也。❶❹

這是柳如是當世即景寫真的記錄，畫中人「意態幽嫺，丰神秀媚。」錢柳婚後，柳如是襄助錢謙益編纂《列朝詩集小傳》，負責香奩部分，「一手倚几，一手執編，牙籤縹軸，浮積几榻。」這幅繪像的訴求為編書人與場景的佈設。才婦寫真留影並非罕事，與柳同時的顧媚有一禎〈顧橫波小像〉，為崇禎 12 年七夕後 2 日，畫家王樸在眉樓為顧氏所繪，丰姿嫣然，呼之欲出。像左有龔鼎孳題詩，顧媚亦有自題詩一首，此畫當為即景寫真。❶❺然《牧齋遺事》所載

❶❹ 此文由《牧齋遺事》中選出，陳氏感嘆此小照不知尚存天壤間否？其自跋數語，遺事亦不備載其原文，殊為可惜。轉引自同註❷，《柳如是別傳》下冊，頁 1002-1003。

❶❺ 顧媚像左方有龔鼎孳題詩一首：「腰妠楊枝髮妒雲，斷魂鶯語夜深聞。秦樓應被東風誤，未遣羅敷嫁使君。」顧媚亦題一詩：「識盡飄零苦，而今始得家。燈煤知妄喜，特著兩頭花。庚辰正月廿三日燈下。」此時，龔芝麓、顧橫波已定情。參余懷著，李金堂校注《板橋雜記（附外一種）》（上海：上海古籍出版社，2000 年），頁 32，註 14。另山陰雲門女史金禮嬴，亦在同一年（崇禎 12 年）間為顧媚寫照。金雲門，幼嫺翰

不儘可靠，上述柳如是畫像若屬實，何以未見畫蹟著錄？亦未見牧齋與時人的題詠？頗令人難以置信。故此文不妨視為一椿後代的附會傳說，為了強調柳如是文學編輯之功，而為中國詩史留下一則佳話。

　　然而以柳如是艷名四射及時人為歌妓寫影的流行現象而言，柳如是當世極有可能寫真留影。陳寅恪便曾將柳繪像時間推溯至崇禎 8 年柳如是 18 歲，適與陳子龍兩情繾綣之時，當年夏天柳如是離去南園、南樓，移居松江之橫雲山。至深秋離去松江，遷赴盛澤歸家院，此間二人仍復往來唱和重疊，交誼篤摯。臥子有〈立秋後一日題採蓮圖〉詩，陳氏研判此詩與河東君畫像有關。臥子以採蓮西施比之：「越溪新添三尺波」，在題詩中，將河東君之形貌寫入畫圖：「……，翠翹時落橫塘浦。圖中美人劇可憐，年年玉貌蓮花鮮。」此圖不知何人所繪，若為河東君自畫像，則如杜麗娘之自寫真了，若為他人繪，亦是當日寫照。這幅充滿江南採蓮意象的寫真，或係一幅女性自覺意識的自我寫照，或奠基在一椿才子佳人的愛情故事上，寅恪先生以為其價值遠超過顧云美、余秋室諸人的繪像。❶❻

　　另外陳寅恪考證文人畫家程孟陽〈緪雲詩〉8 首，寫作時間為崇禎 9 年暮春。其中第 1、2 兩首為緪雲詩扇，據其推測詩扇中應繪有河東君畫像，以及程孟陽題詩。河東君畫像自顧苓後，亦頗不少，但皆非如陳臥子、程孟陽之畫，乃對人即景摹寫，真能傳神，可謂陳、程 2 人的「艷曲」也。❶❼陳寅恪考索柳如是的兩幅畫像，一在與陳臥子相戀之時，一為程孟陽百般艷羨柳如是之際，前者以採蓮女入畫，後者則繪入詩扇中，女性畫像作為表達情感與愛慕的

墨，並以詩文聞名。清順治 8 年，張溥東重撫此本傳世。畫像詳見《明清人物肖像選》，南京博物院供稿（上海：上海人民美術社，1982 年）。

❶❻ 柳如是另有〈詠風箏〉詩，乃自述之作。陳寅恪謂其為自我傳神寫真之作，可視為透過文字以自我描繪的自傳詩。參同註❷，《柳如是別傳》上冊，頁 305-306。

❶❼ 程孟陽 8 首〈緪雲詩〉第 1、2 首為詩扇，應有河東君畫像其上。陳寅恪略嘲孟陽雖以能畫的顧愷之自比，但未具顧氏棘針釘鄰女畫像之術以釘河東君之心。關於典故、節氣的考定，詳參同註❷，《柳如是別傳》上冊，頁 205-213。

媒介，柳如是真人寫照為文人帶來的遐思，完全迥異於「幅巾男像」。

關於柳如是當世的即景寫真，李貽德〈題柳河東小影後〉（179-180）一詩中透露了相關訊息：「吳生著意工雲鬢，位置江蘺沅芷間。桐葉逼秋銀井冷，竹陰罥月寶笙闌。」畫家繪雲鬢美女於江蘺、沅芷之間，手執寶笙意興闌珊，有秋桐銀井、竹蔭挂月的陰柔風景來襯托。本詩一開頭就說：「昔夢分明隨電影，生綃黯淡護春痕。春痕寫出記壬午，此日留都尚歌舞。」南明壬午，為甲申明亡前 2 年（崇禎 15 年，1642），對同治年間的詩人李貽德而言，這幅丹青繪像猶如「百八十年風過燭」。畫中人正在大難未至南京的笙歌舞影中，是畫家揣摩歌筵女角柳如是的真人寫照，若為當世所繪，則更早於顧苓後來追憶繪製的幅巾男像，可惜該幅紅粧像的畫蹟未見流傳。

(三)粉黛造像

柳如是畫像的繪製時間不盡相同，在世所繪為寫照，已逝而繪則為遺像，對面寫生與死後追憶，繪製動機並不相同。朱雲翔〈鳳凰臺憶吹簫　河東君遺像〉（嘉慶刊本，157），直接就冠以「遺像」2 字，詞曰：「一幅生綃誰寫？春風裡，還自凝眸。牽情處，柳花如夢，煙月空愁。」畫中人凝眸回看自己的過往，歲月如煙如夢，接著轉由物的角度擬人懷想：「脂奩硯匣，經幾度斜陽，烟靄雲浮。」種種思惟併合到畫像的閱讀上：「自與尚書別後。千萬事，總合長休。端詳久。紅顏俠懷，真是風流。」畫中人與尚書別後，隨即與世長辭，畫外眼睛面對歷史人物遙想那令人讚佩的紅顏與俠懷。

是俠懷？抑或紅顏？是風流放誕？抑或是大義凜然？後代觀眾對柳如是的畫像觀看，啟動的思維如何？曹壽銘〈題河東君小像〉（180）曰：「誰將螺黛寫嬈妝，拂水清漪照額黃。」明明就是螺黛額黃的女像造形，管庭芬〈題河東君像〉詩曰：「不是楊枝是柳枝，鬢絲禪榻好丰姿。」（171）將畫中人坐倚禪榻的鬢絲比喻為柳姿，視覺伸入美麗的容顏。曹、管二人筆端所現，彷彿就是禹之鼎所繪〈河東君小像〉〔圖 2〕。竹石庭園裡，著清人服飾的河東君安坐於芭蕉梧桐旁的禪榻上，左手執筆，右肘倚於書冊，造形與氣氛皆迥異於幅巾

男像的〈河東君初訪半野堂小影〉，畫家有意傳達紅顏才女的丰姿。⓲彭兆蓀有一段回憶的文字：

〔圖2〕〔清〕禹之鼎繪〈河東君小像〉
原刊於《小說月報》第 10 卷第 12 號
引自范景中、周書田輯校《柳如是集》書首

> 憶乙卯嘉平，秋塘張丈示河
> 東君小影，卷首蒙叟自題，
> 亂梅數株，河東君徘徊花
> 下，旁有小姬捧觴侍。繪歘
> 年月、題詞則忘之矣。顧云
> 美作隸書傳後，有歸愚尚書
> 題絕二首。甫購定，為有力
> 者攫去。……追撫往事，如
> 在目前。因錄歸愚詩於後。
> （〈河東君小影〉，77）

文中說到的畫像取景宛如傳統仕女畫，畫中有亂梅數株，花下河東君徘徊，旁有小姬捧侍。畫後錄有顧苓的〈河東君傳〉，以及沈德潛的兩首題詩。首言柳如是凋零已 70 年，此畫仍舊可見其丰采，再用綠珠為石崇墮樓典故以喻柳之多情，畫中人可使「尚書為爾輕高節，腸斷文君放誕時。」河東君的魅力在畫像中綻放無遺。

⓲ 禹之鼎〈河東君小像〉，原刊於《小說月報》第 10 卷第 12 號，參見范景中、周書田輯校《柳如是集》（杭州：中國美術學院出版社，2002 年）書前附圖。

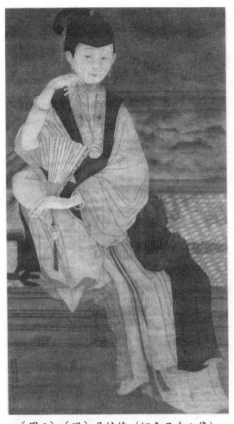

〔圖3〕〔明〕吳焯繪〈河東君夫人像〉
美國哈佛大學福格藝術館藏

明末人物畫家吳焯曾繪一幅〈河東君夫人像〉軸〔圖3〕，畫像左下角題款曰：「癸未秋華亭吳焯為河東夫人寫於拂水山莊」。畫家佈置拂水山莊一角的現場，採取的是對面寫真的取景手法。按款識考訂，畫家吳焯應於崇禎16年癸未（1643）秋日於常熟虞山西麓錢謙益別業拂水山莊為柳如是繪像。錢氏於崇禎13年3月間由拂水山莊移居城內別業半野堂，同年10月，柳如是由松江來半野堂訪錢。14年6月，錢由松江迎娶柳，兩人便住居於半野堂，但常去拂水山莊游憩，柳如是《月堤烟柳圖》便是在拂水山莊的花信樓內所繪。是故，吳焯於崇禎癸未秋為柳寫照時，柳已嫁錢2年餘，此際其多年的肺病已漸見好轉，錢謙益特為建造的「絳雲樓」正在動工（冬日將落成），柳如是在錢氏的呵護下，生活愜意。這幅畫像可謂柳如是身心絕好的一幅寫照。清人陶梁《紅豆樹館畫記》卷8〈立軸類〉曰：

> 明吳啟明《柳如是小像》，絹本，高五尺八分，寬二尺七寸三分。如是丰容盛鬋，右手支頤，左手持斑竹聚骨扇，著藕色長領衣，內襯淺碧衫，下繫退紅裙，坐短榻上，斜倚檀几，神情散朗，有謝道蘊林下風。❾

❾ 此畫現藏美國哈佛大學福格藝術館。筆者文中所作的考訂內容及陶梁引文，悉參自錢文

陶梁具描畫家對人物的設色造型細節，亦以謝道蘊「神情散朗」的林下風致勾勒柳如是獲得寵遇的儀態。這幅畫像的寫實基礎很強，符合一般對柳如是身材的認知：「小圓臉」（張宗祥言，詳後）、「結束俏利」（顧苓言）。[20]畫中的柳如是，繡領女裝悠閒倚坐於雲屏禪榻，右手戴釧支頤，左手執扇輕靠榻褥，髮插鸞篦步搖，雙耳懸璫，正面眼神與觀眾相接，不禁讓人想起袁枚〈題柳如是畫像〉（152）的詩句：「眼波如月照人間」。袁枚所見到的不知是柳如是哪一幅畫像？該詩則是按核畫面而來：「生綃一幅紅粧影，玉貌珠冠方繡領。眼波如月照人間，欲奪鸞篦須絕頂。」吳焯細筆繪就的柳如是服飾穿戴，與袁枚紅粧、玉貌、珠冠、繡領、鸞篦、眼波等姿容飾妝的描摹若合符節，帶領著讀者一窺裝飾精緻的女像天地，袁枚題詠與吳焯畫像，突顯了柳如是粉黛紅粧的視覺印象。

四、對照性觀看

(一)性別閱讀

在上述袁枚觀看與吳焯繪製的仕女畫佈設中，柳如是一如靜物般被客觀地描畫，亦被理想化地裝飾，又別具意義地經過裝裱框設在「形象佈置」的尺度裡。柳如是在男性視角下，成為一個被觀看的符號，代表高貴、優雅、情意凝佇的典型，視覺上提供了一個「女為悅己容」的範例。男性繪製、收藏、題詠女性粧影，已成為一種狎暱佳麗的風雅事，女性畫像好似一面框鏡，映照出男

輝撰〈河東夫人像考證〉一文，http://news.idoican.com.cn/chsrb/html/2010-11/12/content_1787139.htm?div=-1（20130420）。圖版引自《海外遺珍》（臺北：國立故宮博物院，1988 年）第二冊，頁 130。

[20] 河東君的身材短小，故穿少以免臃腫，冬即耐寒，可能略服砒劑以禦寒，有堅忍特強之性。關於河東君體熱與服藥的推測，以及明末江南吳越間流行服砒禦寒的風氣，詳參同註❷，《柳如是別傳》，中冊，頁 572。

性的權力，無怪乎「柳夫人風流放誕，嫵媚絕世。一時思慕者眾，爭圖形
貌。」（陳去病，71）陳去病曰：

> 吾鄉郭頻伽（麐）先生，曾藏有河東君小影一幅，係吳江閨秀陸澹容所
> 描。長不滿尺，而眉目意致，生動自然，以為必有所本。又范小湖崇
> 階，亦有一幅，曾屬頻伽題詞其上。據云圖祇半身，披紗幅巾，而清矑
> 秀眉，靨輔承權，與澹容本無异。後秦敦甫見之，竟臨一冊而去。予家
> 居時，任友濂丈艾生亦為予言，弆有河東君小像卷子，題跋甚眾，顧極
> 寶貴，不肯眎人。究未知其為何如也。（71-72）

陳去病短短記錄中，告知讀者 4 幅河東君繪像，有 3 幅是同一種冊頁畫像的輾
轉臨摹，最後一幅則是題跋眾多的卷子。繪畫動機全出於對柳如是的忭慕。畫
像「眉目意致，生動自然」、「清矑秀眉，靨輔承權」，陳、郭二人閱讀柳如
是畫像，由洛神賦的文句啟思，導入畫中人眉清目秀、嫵媚絕世的容顏觀看。

郭麐另有題畫詞〈柳梢青　河東君小像〉曰：

> 施粉施朱。幅巾闊袖，雅合稱儒。柳亦號儒士。白足逃禪，黃絁入道，老
> 卻尚書。百年彈指須臾。更省識、春風畫圖。紅豆花殘，紅羊劫小，恨
> 滿蘼蕪。（155）

在郭氏眼中，即使戴上幅巾，披上闊袍，依然是施粉施朱的春風圖。柳的一生
後來逃禪、入道，終只落得「蘼蕪滿恨」的結局。負才不偶的郭麐，對畫像的
閱讀，不再論及慷慨殉節，卻是感懷傷時。㉑女性畫像由歷史正義的歌頌，轉

㉑ 郭麐字祥伯，號頻伽，晚號復翁，江蘇吳江人。諸生，負才不遇，長期客遊江淮間，為
館幕多年。著有《懺餘綺語》等多種詞，合稱為《靈芬館詞》，為後期浙派的重要詞
人，頻伽詞風以輕快語寫抑鬱情。嚴迪昌著《清詞史》（南京：江蘇古籍出版社，1999
年），頁 441-451。

向作者個人身世的自傷與投射。

上述引文有一幅河東君小影的作者是閨秀畫家陸澹容，汪端❷亦指出了另一位女畫家繪像曰：「賴有玉臺勤護惜，春風小影美人雲。」（〈前詩意有未盡，更題三絕〉，174）說道女畫家蓮因女士曾繪有柳如是畫像，是春風小影浮現，儒服男像退位，還原一個女性本色的美人小影。一位女畫家，在她執起畫筆描繪柳如是形貌的過程中，是否會較男性畫家多了同理心與知己感呢？女性觀眾對柳如是小照是否也會有不同於男性的觀像心理？汪端看著蓮因女士所繪的春風小影：「蘼蕪琴水留香冢，蘭繭瑤篇贐我聞。」（〈題河東君小像〉，173-4）追憶那一個曾經美好的時代，徒留悵然。「耦耕花落滄桑後」，「半野芸香劫火前」，再看畫像，那拂之不去紅粉成灰的感傷，總教人有切膚之痛。

女詩人沈纕❷〈題柳蘼蕪小影二首〉（乾隆刊本，153）曰：

> 雲鬟霧鬢竟何如，卻卸紅粧換翠裾。若箇書生原不愧，風流應勝老尚書。此際應參柳絮禪，掃眉才子入詩壇。從來色相誰能辨，紅粉青衫一例看。

女子有了十足才華，就有自信可輕拋雲鬟、紅粧、翠裾等女性化標幟，大刺刺地跨足詩壇，超越青衫書生，誰還能用紅粉青衫的色相來分別呢？換裝彷如一種宣告性儀式：掃眉才子，一樣可以是墊巾名士。本詩前序曰：「聞昔顧云美先生有家藏柳如是小影，裝成儒服，進謁尚書，掃眉才子殆欲效墊巾名士耶？企慕之餘，遂成二絕。」沈纕未見顧苓的繪像，卻透過聽聞，一面揣想著柳如是，一面也在身為女子的內心深處，產生了一種衝破藩籬的企慕。

在遙遠時空裡的柳如是透過觀眾眼前的一幅畫像，彷彿為女詩人進行了一

❷ 汪端小傳，參見施淑儀輯《清代閨閣詩人徵略》（上海：上海書店，1987年），卷8，頁429。

❷ 沈纕小傳，參見同註❷，《清代閨閣詩人徵略》，卷6，頁337。

場洗禮。歸懋儀❷〈題梵福樓所藏柳如是畫像〉（道光刊本，158），以玉人不化之魂魄代替那絳雲樓火劫餘後的畫像，原來畫像亦有生命：「披圖重現去來身」。女詩人歸懋儀巧妙轉換了一個男性同理心來揣摩錢尚書，提出一份較男性更為寬慰的體諒之情：「尚書不死緣卿戀，此意還須略諒郎。」誰教所戀之卿竟是「俠骨清才窈窕孃，如花標格繡心腸。」兼有俠骨／繡腸的雙性典型！相對而言，男士提出的是柳如是報恩的說法：「愁向東風拭淚痕，除將慧劍斬情根。不辭慷慨紓家難，為報當年知遇恩。」（趙光照〈題河東君像〉，163）男性觸及知遇之恩、性命以之的現實，總顯得慷慨激昂。

由女性的角度來設想，更令人動容的是細緻的情思：「美人情重抵兼金，玉碎先存報主心。汗簡有名才籌壽，還將一死答知音。」（歸懋儀，158）錢謙益不僅是柳如是情感的歸宿，更是才名流傳的知音，歸氏由女性心理體察柳如是以身所殉的意義，少了悲情，更多的是生命存在的價值感，故在詩末輕輕探問：「異代憐才更有人」，「憐才有人」的確是才女發自心底的集體呼聲。關於「憐才」的看法，女詩人汪端曾對柳如是提出質疑意見。汪端檢視柳如是在《列朝詩集》「閨集」中對女性詩人的編輯，頗有不滿：「嬋娟《閨集》費搜羅，翠羽蘭膏指摘多」，小字注曰：「河東佐選明詩《閨集》，於徐小淑、梁小玉、許景樊、小青等，多寓譏貶，非篤論也。」（174）❷又舉顧媚相較：「冷雨幽窗圖倩影，愛才終讓顧橫波。」小字注曰：「橫波嘗寫小青小像」。顧媚能為小青描像，而柳如是則詆貶小青的傳說與詩作，❷顧媚顯然對待同性

❷ 歸懋儀小傳，參見同註❷，《清代閨閣詩人徵略》，卷6，頁313。

❷ 詳見同註❽，《列朝詩集小傳》「閨集・香奩」，「范允臨妻徐氏」條曰：「然小淑之詩，視卿子尤為猥雜。」（頁751-752）「娜嬛女子梁氏」條曰：「他詩近於粗豪，不免俚俗，至其語風懷，陳祕戲，流丹吐齊，備極淫靡。」（頁771-772）「女郎羽素蘭」（按即小青）條曰：「其傳及詩俱不佳，流傳日廣，演為傳奇。至有以孤山訪小青墓為詩題者，俗語不實，流為丹青，良可為噴飯也。」（頁773）

❷ 陳文述亦有相類意見，嘗曰：「好詩深喜吟初日，《閨集》何緣詆小青。我有意中人仿佛，煩君著意寫媌娙。」參見同註❼，《柳如是事輯》，頁144。

的寬容度超過柳如是甚多。汪端站在「愛才」的角度，認為應多給予同性詩人更大的鼓勵。

汪端〈題《蘼蕪香影圖》後〉（198-199）小序曰：「庚午春日，翁大人攝篆琴河，訪得河東君墓于虞山之麓，即拂水山莊故址也。為加封植，竝立石碣以表之，事載《頤道堂文集》。江左士女，多有題詠，因成四律。」汪端為陳文述之媳，有良好的出身與教養，甚為陳婿翁疼愛。陳文述重修柳如是墓一事，汪端與陳氏眾多女弟，皆參與了修墓繪圖的文藝唱和活動，柳如是已成為一個令後世才女效慕的典型。

柳如是儒服男像，率皆引發了男女觀畫人的效慕之心，不同的是，男士們或讚揚柳如是可比志士的殉節高操，或如郭麐一樣迷戀嫵媚絕世的容顏觀看。而女性一方面謙抑感傷，另一方面卻又有公開流傳的欲望，如沈纕，不談殉節之事，強調柳如是可與墊巾名士媲美的才華，或如歸懋儀，皆企盼憐才有人。男女詩人對同樣一幅畫像有迥異的閱讀，其中各有濃厚的性別意識，以及讀者自身的心境投射。

(二)秦淮諸艷

顧苓〈河東君傳〉有言：「（宗伯）謂天下風流佳麗，獨王修微、楊宛叔與君鼎足而三，何可使許霞城、茅止生崇國士名姝之目。」錢謙益將柳如是與當時吳地歌妓王修微、楊宛叔二人加以較量。王修微號草衣道人，歸許霞城；楊宛字宛叔，適茅止生為妾。後來楊墮落如污泥，王皈禪如潔蓮，命運不同。❷像錢氏這樣與當世女子比對的思維，亦出現在畫像閱讀中。正如余懷所言：「江南侈靡，文酒之宴，紅妝與烏巾紫裘相間。」❷題畫作者將柳如是畫像置

❷ 楊、王事蹟，詳參同註❽，《列朝詩集小傳》「閏集·香奩」「草衣道人王微」條（頁760-761）、「楊宛」條（頁773-774）。另見同註❷，《柳如是別傳》，中冊，頁782-787。

❷ 此文是余懷對明清之際文人社交圈的觀察，參見同註⓯，《板橋雜記》，頁32。

於青樓史中觀想，勢屬必然。唐芸海〈河東君小像〉詩曰：「曾冠南都仕女班」，將柳如是置於與當代紅粧的比對意識中：「君不見卞玉京，獨京學寫《法華經》。❷又不見寇白門，南歸飄泊一身存。❸市隱園中誇顧媚，❸桃花扇底識香君。❸絕代蛾眉各遭遇，他年詞客傷心賦。同是迦陵傳裡人，點綴興亡話南渡。」（191-192）許瑤光〈李小涵太守屬題柳如是影〉亦曰：「鼎湖一曲唱圓圓，❸南渡桃花扇底懸。更詠絳雲樓畔柳，滄桑世事繫嬋娟。」（187）唐、許二人在詩中點名當時艷名遠播的卞玉京、寇湄、顧媚、李香君、陳圓圓等諸位絕代紅粧，遭遇各自不同，然其命運皆與晚明興亡滄桑緊緊相扣。

顧媚是一個紅粧命運與柳如是可堪對照的當代典例。柳如是與顧媚二人時代重疊，生命歷程相似，受寵定情與辭世的時間亦極接近，❸二人與當時錢、龔國士結褵更受世人矚目。龔鼎孳任禮部尚書，稱「宗伯」。崇禎 16 年，顧媚歸龔尚書，尚書得眉娘佐之，憐才下士，名譽更盛于往時。丁酉年，尚書挈

❷ 卞賽，自稱玉京道人。善畫蘭，游吳門，僑居虎丘，湘簾棐几，地無纖塵。尋歸秦淮，遇亂，作道人裝，一生遇人不淑。歸于東中一諸侯，不得意，復歸依良醫鄭保御。晚長齋繡佛，持戒律甚嚴，刺舌血書《法華經》，吳梅村有〈聽女道士卞玉京彈琴歌〉。參見同註❶，《板橋雜記》「卞賽」條，頁 37-38。

❸ 寇湄，字白門。能度曲，善畫蘭，粗知拈韻吟詩，然滑易不能竟學。甲申 3 月，京師陷，因保國公朱國弼生降，家口沒入官。白門以千金予保國贖身，跳匹馬，短衣，從一婢南歸。為女俠，築園亭，結賓客，日與文人騷客相往還。後為韓生負情，病劇遂死。參見同註❶，《板橋雜記》，頁 51。

❸ 顧媚，又名眉，字眉生。通文史，善畫蘭，追步馬守真，時人推為南曲第一。家有眉樓，綺窗繡簾，牙簽玉軸，堆列几案，瑤琴錦瑟，陳設左右。龔顧相識于崇禎 12 年，16 年卒歸合肥龔尚書芝麓，有畫像款書：「橫波夫人者也」。嗣後，還京師，以病死，歛時，現老僧相，吊者車數百乘，備極哀榮。改姓徐氏，世又稱徐夫人。尚書有《白門柳傳奇》行于世。參見同註❶，《板橋雜記》，頁 29-34。

❸ 清人孔尚任撰《桃花扇》傳奇，寫明末時期，秦淮名妓李香君與復社文人侯方域之間的愛情故事，傳由真人真事改編，女主角李香君為一志節高超的色藝才妓。

❸ 此指陳圓圓事，參看吳梅村〈圓圓曲〉。

❸ 錢柳結褵於崇禎 14 年，龔顧定情於崇禎 13 年。顧媚逝於康熙 2 年，柳如是逝於次年。關於龔顧之情緣，詳參同註❶，《板橋雜記》，頁 32，註 14。

夫人重過金陵，寓市隱園中林堂，值夫人 39 歲生辰，為其張燈開宴，請召賓客。在易代際，龔曾自云：「我原欲死，奈小妾（顧媚）不肯何？」（《蘼蕪紀聞》）㉟陳寅恪謂龔鼎孳、牧齋皆不能死。而龔既不能死，轉委過於眉生以自解，其人品獨不及牧齋。又云：「牧齋與合肥龔芝麓，俱前朝遺老。遇國變，芝麓將死之，顧夫人力阻而止。牧齋則河東君勸之死，而不死。城國可傾，佳人難得，蓋情深則義不能勝也。二公可謂深於情矣。及牧齋歿，河東君死之。嗚呼！河東君其情深而義至者哉！」（《蘼蕪紀聞》）柳勸錢死，顧反勸龔不死，兩對佳耦對照，柳顧的志節高下立見。「夫婿才名冠九州，龔吳鼎足崎千秋。誰能地老天荒後，大節從容問女流。」（徐楙〈題河東君像〉，165）錢謙益、龔鼎孳二人才名並提，而誰才是真能從容的大節？大哉問！

　　龔尚書以顧媚為亞妻，媚遂專寵受皇恩封誥。錢牧齋則終生未能效法龔，為河東君請封。㊱故潘奕雋〈河東君像〉曰：「二臣史筆論難磨，芝麓同時倡和多。一樣依人能不朽，較量福命遜橫波。」（171）顧媚壽終正寢，弔者車數百乘，備極哀榮。錢病逝後，柳如是因家難冤屈、纏訟在身竟自經而死。二人皆擇良木而棲，而柳如是較顧橫波福薄。論及福命，汪端〈題河東君小像〉亦云：「不羨張穠膺紫誥」（173），張穠是南宋張俊妾，封夫人。柳如是嫁與錢尚書，福命既不如顧媚，亦不如南宋張穠皆能獲封。然而汪端謂：「豈輸葛嫩殉黃泉」（173），葛嫩為清兵縛執，主將欲犯之，其嚼舌碎，含血噴其面，將

㉟　以上原文轉引自同註❷，《柳如是別傳》下冊，頁 1108-1109，陳氏討論亦可詳見於此。

㊱　龔鼎孳以顧媚為亞妻，龔原配童夫人高尚，居合肥，不肯隨宦京師，且曰：我經兩受明封，以后本朝恩典，讓顧太太可。媚遂專寵受封。詳參同註❶，《板橋雜記》，頁34。而錢牧齋自明至仕清，始終未嘗為河東君請封。唯在禮節方面，鋪張揚厲，聊慰河東君而已。然河東君當時雖未受封誥，實遠勝於其他在南都之諸命婦，錢氏以匹嫡之禮待河東君，殊違反當時社會風氣，雲間搢紳譁然，其迎娶之動作，實招來多數士大夫不滿。關於牧翁娶河東君、嫡庶之爭、「敗壞禮法」的可能性，以及請封之議，詳參見同註❷，《柳如是別傳》，中冊，頁 652-655。

以手刃之。**㉟**汪端不正面頌揚柳如是的慷慨志節，轉與其他女性人物作對照，在「不羨」、「豈輸」的較量之下，顯現其超越的品格。故俞鍾詒〈柳河東小像〉曰：「同是蛾眉稱絕代，柳枝終勝顧橫波。」（宣統刊本，174）仍將柳如是立名於諸紅粧之上。

女詩人王貞儀〈沁園春　題柳如是像〉，詞曰：「只今回首當年。驀京口扁舟桴鼓鬧。更不較顧娘，泥塗容面。羞他卞女，淚灑蘭牋。道服隨身，青絲畢命，含笑章臺質獨捐。尤堪歡，便平康如許，若個名全。」**㊳**詩人於明清之際勾起了兩個與柳如是當代並列的名字：顧媚、卞玉京。顧、卞二氏均曾於亂世中倉惶逃難。史家趙翼亦曾對這兩位紅粧提出評價：「又不見顧眉生，榮華曾擅橫波名。當其夫婦從賊日，捧泥塗面逃出城。」（〈題柳如是小像〉，151，下同）顧媚適龔尚書聲名大噪，後來在賊亂之時，狼狽奔逃。又曰：「君不見同時卞玉京，心許鹿樵事未成。旋適貴人為棄婦，流離含淚畫蘭英。」卞玉京始終不遇的流離命運，只能執起畫筆寫蘭花自嘆命運。**㊴**

名妓與家國淪亡的關係尤為密切。崇禎末至順治年間，清人因皇帝喜愛戲劇之故，曾巧取豪奪秦淮樂籍名妓進獻，卞玉京、陳圓圓、沙才、沙嫩、董小

㉟ 葛嫩才藝無雙，長髮委地，雙腕如藕，面色微黃，眉如遠山，瞳人點漆，與孫克咸定情。甲申之變，孫兵敗被執，并縛嫩。克咸見嫩抗節死，乃大笑曰：孫三今日登仙矣！亦被殺。參見同註**⑮**，《板橋雜記》，頁25-26。

㊳ 王貞儀，字德卿，江蘇江寧人。宣化知府者輔孫女，錫琛女，宣城詹枚室。記誦淹貫，最嗜梅氏天算之學，著有《術算簡存》5卷、《文選詩賦參評》10卷、《繡帙餘箋》10卷、《德風亭初集》14卷……等。參見同註**㉒**，《清代閨閣詩人徵略》，卷5，頁300。又本詩引自王貞儀撰《德風亭集》（收入《叢書集成續編》，臺北：新文豐出版公司，不注出版年，第193冊），卷13，總頁452。

㊴ 清人因皇帝喜愛戲劇，巧取豪奪秦淮樂籍名妓。卞玉京、陳圓圓皆曾於亂世中被劫，吳梅村於順治8年作成〈圓圓曲〉、〈聽玉京道人彈琴歌〉。吳梅村與錢謙益相識，卞玉京與柳如是亦係好友，陳寅恪曾考定，錢謙益詩中的神祕人物惠香，很可能即是卞玉京。陳寅恪多考紅妝身世，尤關注名妓與家國淪亡的關係。詳參同註**❷**，《柳如是別傳》，中冊，頁496-507。

宛均曾被劫。故當時名姝有人脫樂籍而適人，或匿影不出不輕見人，或如玉京道人入道避禍。吳梅村於順治 8 年作成〈圓圓曲〉、〈聽玉京道人彈琴歌〉，前者有深切的家國身世悲恨，後者用胡笳十八拍之典，以匈奴比建州，詩人實大有寓意。秦淮名妓皆曾被北兵掠去，而柳則獨免，柳所具剛烈性格，大異於當時陳圓圓、董小宛輩遭危之際的風塵弱質。故陳漢廣〈題柳如是小照〉曰：「同時色藝負盛名，顧橫波與卞玉京。爾等碌碌無足稱，桃花箋上寫傾城。」（181-182）顧、卞皆擅畫，二人彷彿是以自己畫筆在錦箋上書寫自己的命運。秦更年〈沁園春　題柳如是儒服小影〉：「江左風流，秦淮煙月，八豔平分試細評。君為最，算書生不櫛，名士傾城。」（193）秦淮諸豔中，具雙性氣質的柳如是，因為是不櫛書生，故最為名士所傾倒。在一班紅粉困厄之際，唯柳如是有著男裝、家變自縊的陽剛本質，在青樓歷史中，為自己搏得千古之名。

　　錢謙益與柳如是、冒辟疆與董小宛、龔芝麓與顧橫波，皆為國士與名姝，在男女性別閱讀的對照中，掃眉才子與慧業文人的結合，勢成自然。至於雙性氣質的柳如是，在明末清初儼然成為文士普遍嚮往的典型。「我聞室裡兩心知，惜玉憐香四字河東君小印捧研時。」言兩情繾綣，「巾帽雍容儒士服，湖山跌宕美人詩。河東君有《湖上吟》」（藝風，176）儒士與美人並置，這是河東君生命的高峰與驕傲。然而歷史總讓人善於遺忘，柳如此，何況其他的青樓歌妓呢？「一角眉樓殘月冷，更無人弔顧橫波。」（黃宗起，148）在秦淮諸艷的較量下，正如史家趙翼所評讚：「一樣平康好姿首，青青終讓章臺柳。」（151）

五、蘼蕪香影

　　康熙 3 年，錢謙益 83 歲病歿，未幾柳如是亦於同年 47 歲，因家難自縊於榮木樓，此樓為舊日黃陶菴教授謙益子錢孫愛讀書之處。錢柳兩人竟先後同死，❹關於柳如是自縊的原因，瞿鳳起存錄查揆之文：「世論柳歸錢時，陳夫

❹ 河東君死因眾說不可信，應係自縊於榮木樓，參見同註❷，《別傳》，下冊，頁

人尚在，錢以其才貌，竟效李易安之在趙德卿家，竊以正位相稱，時人頗共非議之。迨錢沒，族黨爭財蜂起，柳遂自經，以善其後，人之所難，有足多者，于是人始重之。」（275）河東君生前婚姻曾引起名分禮教之爭議，❹直到一死，人遂改觀。錢泳《履園叢話》「東澗老人墓」條曰：「虞山錢受翁，才名滿天下，而所欠惟一死，遂至罵名千載。乃不及柳夫人削髮投繯，忠於受翁也。」❷錢泳對二人歿後的歷史定論仍懸在節操一環上。柳夫人墓在拂水巖下秋水閣後，錢謙益之塚在其西偏。年久失修，亦漸荒蕪。嘉慶14、5年間，陳文述為常熟令，遊訪柳墓後，為柳如是的後世理解掀起另一波高潮。

(一)陳文述修墓

陳文述撰〈重修河東君墓記〉❸，詳細說明修墓緣由：

> 嘉慶己巳（按 1809）冬，余以試吏，承乏海虞。其明年，庚午春二月，
> 公事少暇，乃偕友人沈君春蘿、高子犀泉，同為虞山之遊。因過維摩之
> 寺，循徑而上，遂至拂水。拂水者，錢宗伯之山莊也。就蔭敷坐，啜茗

1247。當時名流與錢素有交誼者，除黃梨洲（頁 1229）、歸莊（頁 1247）、龔鼎孳（頁 1249）3 人外，吳梅村必有輓錢柳之作，但今不見於吳氏文集中，可證世所傳梅村家藏稿已經刪削。柳適錢後第一年，未與錢歸家度歲，除了養病外，當有反清活動的理由，關於柳如是在復明運動中的踪跡判斷、生平嚮慕效尤梁紅玉，以及死後葬所的說法，亦可參同書，中冊，頁 766-767。至於顧云美〈河東君傳〉末署「甲辰七月七日書於真娘墓下」，謂河東君願葬蘇州。而虎丘真有一真娘（吳國佳麗）墓，白居易曾注：「世間尤物難留連」。陳寅恪以為僅欲與唐貞娘相比，實未盡窺河東君平生壯志也。後顧公燮記柳葬於真娘墓下，亦失真。

❹ 關於柳如是嫁與錢謙益，錢氏以匹嫡之禮待河東君，引起雲間搢紳譁然，詳見註❸。

❷ 關於「東澗老人墓」，除了錢泳外，尚有翁同龢、鄧之誠二人紀錄。參見同註❷，《柳如是別傳》，下冊，頁 1249-1250。

❸ 引自陳文述著《頤道堂文鈔》（收入《續修四庫全書》，同註❶，1505 冊），卷4，頁29-30。

滌煩。偶因山水之滋，閒話龍漢之劫。絳雲百尺，久共煙消；紅豆一
枝，又先春謝。……感白楊之作柱，嗟紅粉之成灰。真武祠僧性圓者，
年六十餘，自言兒時見錢園之側，瞿墓之西，有冢隆然，有碑屹若，曰
河東君之墓。五十年來，星霜屢易，人物代謝，……碑既不存，墓亦不
可指矣。青山斜日，悵惋久之。

一個歷史的偶然，陳文述來到虞山拂水山莊一遊，歷史現場讓人懷想起絳雲、
紅豆，感於紅粉成灰，高僧性圓談起河東君之墓已漫漶不辨，陳遂興起重修之
念。

　　〈墓記〉續寫河東君簡傳，髮濃明眸的外型：「盛鬒韠雲，明眸鑒月。」
青樓的出身：「前身楊柳，小字虆蕪；宧居綽約之廬，小住娉婷之市。」文才
高：「蘭膏翠羽，妙解文章。」遂獲詩魁「匏爵靈簫」錢宗伯之青睞諧姻，柳
如是婚後生活堪稱「嬋媛之麗則」。明亡之際，「雨雲反覆，花月滄桑；龍去
空山，鵑啼故國。」接著藉同代女子的精緻用品隱喻家國之變，顧媚的燈屏繡
障，是龔鼎孳的生日賀禮：「顧善持之燈屏繡障，綺麗依然。」畫藝好友黃媛
介有贈柳之山水畫作：「黃皆令之斷水殘山，蒼涼不少。」慨歎：「嗟乎！桂
樹冬榮，黃花晚節，從來巾幗，足媿須麋。當其訓狐夜嗥，封狼晨搏，澄心堂
上，已飛羅綺之灰；海岳菴中，莫保研山之石。」在狐狼嗥搏之大難裡，任何
珍寶都將化為灰燼。而柳河東的歷史定位如何？「而君乃從容畢命，慷慨捐
生，於以靖家難、保遺孤。充斯量矣，非值彤奩崇麗，竝與青簡爭輝矣。」陳
文述未及柳如是勸宗伯死一段，僅言家難捐生，就此其可與青簡爭輝，頗
疑為錢宗伯諱。

　　〈墓記〉行文至此，回扣修墓訪查與墓地所在：「華君麗植，家本龍山，
戚聯鹿苑；邦族既悉，文獻可徵。訪之故老及其後裔名宗元者，得君遺冢于花
園橋之北、中山路之南，東界小溝，西接園弄，蓋即秋水閣、耦耕堂故阯。」
最後陳文述以多情筆致作結：「渦涎繡篆，曾無玉女之碑；鳥夢啼香，誰識瓊
姬之墓？余慨厥遭逢，憫茲俠烈，爰修遺隴，竝勒貞珉。」

陳文述〈重修河東君墓記〉寫成後邀諸友題記，地方官孫原湘有一篇駢文，讚佩陳文述修墓一事：「錢唐陳君文述來宰吾邑，百廢具修，為政多暇。……披拂荊榛，袤益壟土。……於是礱文石碣，昭示來茲，所以表義、重風教也。……況才節如君者，而聽其黃茅煙鎖，青燐風飛，金盌飄零，玉鉤沈沒耶？湘忝隸茲鄉，樂聞勝事。竊慕青綾之義，用題黃絹之碑。」❹修墓訪查的參與者有海寧查揆梅史與金匱華君麗植陪同。

查揆亦撰有〈河東君墓碣〉，文曰：「君墓在虞山之西麓，拂水山莊之遺阯也。其前為秋水閣，其旁即耦耕堂。枯桑知風，土偶誚雨。狐邱既墟，蛾壤屢蟄；煙淒露迷，螻鳴蚓甽。」寫了一段墓地淒清鬼魅的描述之後，「訪其後人，僅有存者。予友錢唐陳君文述，來治縣事，徵文獻，闡幽微。棄瑕崇瑜，遺濁表潔；披荊改松，命畚揭阜，所以慨陳迹，嘉晚志也。既封植矣，授毫于予。」受命參與撰文，將其事跡作貞正的書寫：「略其冶艷，進于貞正。庶幾齊女有冥漠之侶，枚生非優俳之體。」❺以達致見證文學歷史的任務。

百年來戰事頻仍，嘉慶年間所修之墓，到了晚清日軍來犯，盜賊橫行，柳墓又發，有「好事者飭工畚築重封，得免風雨之侵蝕，以庇于安。」（瞿起鳳，275-6）柳如是身前身後皆遭劫難，修墓遂成為彌縫記憶空缺的懷慕作法。

(二)繪圖徵詩

陳文述在修墓後，多次偕友往訪，寫了許多韻趣之詩，如：〈梅史以詩假余畫舫，泛月西湖，竝酹河東君墓，書此奉答〉（277）又如：〈七月十五日邀同梅史、爽泉、小園、鐵珊，尚湖秋泛，酹酒河東君墓下，竝訪藨蕪泉，歸途雨後見月〉（278-9）風景如畫，好友相伴，飲酒道古，憶想紅妝，末句：「安得鵝溪三丈絹，寫此賞雨泛月大好之長圖。」對陳文述來說，柳如是墓並不魅森哀淒，反而成為文人邀約偕遊，憑弔歷史人物的景點，如〈鹿苑道中遇錢秀

❹ 孫原湘〈書後〉，引自同上註，頁30-31。
❺ 查揆〈河東君墓碣〉，引自同上註，頁32-33。

才廷梅，知為牧齋尚書族裔，云尚書遺墓已於河東君墓之右訪得之，乞余樹碣。歸棹往訪，紀事一首〉（280）亦然。

不僅邀請宦界文友同遊題詠，陳文述當時廣收女弟，亦在修墓一事上力邀閨秀賦詩紀事，除子媳汪端外，當時才女如席佩蘭、屈秉筠、謝翠霞、管筠、鮑印、屈頌滿等，皆參與柳墓修築的話語行列。她們說道：「陳雲伯大令文述修河東君墓於西山之麓，既竣徵詩。」（屈頌滿，287）「碧城主人攝篆琴河，訪河東君遺墓於尚湖之濱。既修複之，立碑石焉。諸女士賦詩紀事，奉和四首。」（管筠，285）因為修墓緣故，陳文述繼而覓得一個風雅的藝文題裁：繪圖徵詩，150 年後的陳文述，由修墓題記到繪圖徵詩，為柳如是的歷史記憶掀起另一個波潮。

明末清初為歌妓繪像徵詩的藝文風氣頗盛，袁枚的《隨園詩話》有許多相關記載，如：「康熙間，蘇州名妓張憶娘，色藝冠時。蔣繡谷先生為寫〈簪花圖〉小照。乾隆庚午，余在蘇州，繡谷之孫漪園，以圖索題。見憶娘戴烏紗髻，著天青羅裙，眉目秀媚，以左手簪花而笑，為當時楊子鶴筆也。題者皆國初名士。」[46]當時題詩者有姜垓、尤侗、沈德潛、袁枚。由蔣繡谷委請畫家楊晉為之寫照。袁枚提及的歌妓畫像〈簪花圖〉是真人寫真，遺像圖繪則具紀念性。盛清詞人顧太清作詞〈乳燕飛　題疊影夢痕圖〉，題下注曰：「孫靜蘭，許雲姜之甥女也，十二歲歿於外家。外祖母許太夫人為作是圖，題詠盈卷」。〈疊影夢痕圖〉是早歿少女孫靜蘭的遺像。[47]或是真人寫真，或是歿後遺照，皆具即時性。陳文述在柳如是歿後一個半世紀，重新繪圖鮮活記憶，將「遺照」的悼念意義，翻轉為歷史的詠讚。柳如是這位「死者」由地下回到了人間，以魅影風姿穿梭在文人的筆談之中。郭麐〈雲伯訪得河東君墓，修葺立石

[46]　參見袁枚著、王英志點校《隨園詩話》，卷6，第 111 則。收入《袁枚全集》（上海：江蘇古籍出版社，1997 年 2 刷）第參冊，頁 200。

[47]　〈疊影夢痕圖〉乃江南早夭才女的一幅遺像，顧太清曾為題像，相關討論，參見本書第三編〈一個清代閨閣的視角：顧太清（1799-1877）的畫像題詠〉乙文。

焉。作圖以紀，為題三絕句〉（281）曰：「絳雲紅豆都無迹，只有蘼蕪似舊青。」大自然如此冰冷無情，「柳宿光中見女星，滄桑誰復感漂零。」紅顏卻隨時間飄零，「南朝江令能知否？紅粉從來不負恩。」「遺事重尋拂水莊，叢殘野史一亭荒。」作者以「盛妝高髻」的視覺印象，帶領讀者進入一個多情紅粧的野史遺事中。

陳文述將柳如是新墓稱作「蘼蕪冢」，冢辭曰：「蘼蕪冢為河東君作也。墓在拂水巖下錢園之內，即耦耕堂故阯。孤冢荒沒，……乃葺而新之，且樹碣焉。」冢辭每句皆嵌入「蘼蕪」二字：「冢中蘼蕪化為土，冢上蘼蕪吹成煙。蘼蕪冢，冢中曾葬蘼蕪君。……蘼蕪春始芳，……蘼蕪秋不落，……我來獨訪蘼蕪墓，墓後更得蘼蕪泉。……年年春雨蘼蕪綠。」❹❽陳文述〈湖上懷柳如是〉序曰：「如是名是，亦名隱，又名因，本姓楊，名愛，字影憐，一字蘼蕪，晚歸虞山錢宗伯，稱河東君。」（《西泠閨詠》，294）柳如是的名號非一，「蘼蕪」是陳文述再度喚起的記憶。柳如是離去陳子龍，改姓為柳，以蘼蕪為字，直至與牧齋結褵於茸城舟中，故蘼蕪之稱，止能適用於崇禎 8-14 年之間。❹❾蘼蕪為多年生草本植物，莖葉蘼弱而繁蕪，古詩有「上山採蘼蕪，下山逢故夫」之句，用以別稱無所歸依的青樓生涯，纖弱依附，惹人生憐。

文靜玉〈蘼蕪香影曲〉（道光刊本，197-198）詩曰：「蘼蕪香滿蘼蕪塚，虞山曉翠春雲擁。香名一代柳河東，落花吹徧紅簫隴。」用蘼蕪瀰漫的景象烘托河東君的歷史魅力，「東山無復耦耕人，紅豆花繁自開落。」人事如此滄桑，而自然景色竟兀自美麗，相對凄涼。「碧城仙吏最多情，惜玉憐香過一生。重訪蛾眉埋玉地，勝他簫皷葬傾城。」道出陳文述以柔情撫慰紅粧殞落的為人風格。「黃絹詞工碑石冷，鷗波解寫嬋娟影。」修墓者重鐫碑石，又委畫嬋娟影。「踏青遮莫踏蘼蕪，恐驚地下春魂醒。」訪墓者更要出於一致的輕柔情

❹❽ 陳文述〈蘼蕪冢辭〉，參見《頤道堂詩選》（收入《續修四庫全書》，同註❶，1504冊），卷 10，頁 11-12。

❹❾ 陳寅恪關於柳如是「蘼蕪」字號的相關考察，詳參同註❷。

意，對待墓中魂靈。舒位〈蘼蕪香影圖〉前有小序曰：「陳雲伯攝令嘗熟，訪得河東君墓，既修而刻石記之，復繪斯圖徵詩，為題四首。」（嘉慶刊本，196）文靜玉〈蘼蕪香影曲〉小序曰：「頤道主人為河東君修墓於虞山拂水巖下，繪圖紀事，曰蘼蕪香影。」（197）修墓後徵詩的圖繪就是〈蘼蕪香影圖〉，顧苓幅巾男服的畫像已經卸下，取而代之的是陰柔纏綿的女子形象，「山上蘼蕪逐漸繁，斂魂縈骨望平原。」（196）自然的繁盛與肉軀的凋零形成殘酷的對比。

　　陳文述其實曾重橅〈河東君初訪半野堂小影〉，奉於絳雲樓中，❺只是他似乎不能滿足於柳如是的這幅畫像，在錢柳歿後百年餘後進行修墓、題記、繪圖、徵詩。陳文述企圖改造舊思維，淡化顧苓以來勸牧齋殉節、幅巾寬袍的記憶，在柳如是的生命隱喻中，重新翻造出那青綠拂眼、姿態萬千卻又柔弱無依的蘼蕪意象，以「玉女、瓊姬」如斯女性化的陰柔氣質，大筆刷淡了那幅巾男像的陽剛氣息。

㈢蘼蕪意象

　　〈蘼蕪香影圖〉的畫面訊息，在不同的文人筆下，率皆表達了「蘼蕪」與柳如是生命特質的隱喻性連結。擺脫巾幗英雄的男性氣質，紅顏凋零的惋惜由然滋生，畫像閱讀的新訊息出現。觀看顧苓系統的〈河東君初訪半野堂小影〉，竟也有詩人置入「蘼蕪」的意象：「蘼蕪有影至今存，點筆摹成玉雪魂。」（周文禾〈題河東君象〉，146）「零落蘼蕪七十春，畫中依舊見丰神。」（沈德潛〈題河東君遺像〉，150）「香塚蘼蕪已化煙，青山人汲柳娘泉。」（黃宗起〈題河東君初訪半野堂小像〉，148）「蘼蕪脉脉柳踈踈，想見文君放誕初。」

❺　孫原湘〈錢牧齋故宅弔柳夫人〉前有小序曰：「宅今為昭文署齋，東偏小樓，柳夫人殉節所也。百餘年來，人不敢居。新尹至，於門外拜祭，加扃鐍焉。戊辰春，會稽謝君（培）宰斯邑。適陳大（文述）因事過虞，商之謝君，絜此樓以奉夫人祀。出所藏夫人初訪半埜堂小像，屬海陵朱山人重橅，奉樓中。」參見范景中、周書田輯校《柳如是事輯》，同註❼，頁294-295。

（朱厚章〈觀柳河東初訪半野堂小像〉，141）至於陳文述則以「蘼蕪」／「香影」並置繪圖，刻意淡化冠巾男子的氣味，由視覺、嗅覺回歸一位令人遐想的隔代才女。

題畫詞中的蘼蕪意象少慷慨激昂，更多紅粧悲憐之意。程庭鷺〈金縷曲 河東君小像〉（168）：「展生綃、蘼蕪翠影，娉婷猶昔。」展開畫幅，入眼的不是男裝像，而是翠影娉婷。「淪落天涯逢知己，獨向虞山心折。記半野、堂前初識。簾捲花陰春未晚，海棠開，一幅吟牋擘。私自幸，奉巾櫛。」真是一段光彩的歲月。吳翌鳳〈鳳凰臺憶吹簫 題柳蘼蕪小像〉（嘉慶刊本，156）：「紅豆無花，白楊作柱，燕歸難認華堂。看麻姑雙鬢，都已成霜。」人事自然皆已非，令人欷歔。「墜樓遺恨，贗圖畫春風，省識紅妝。」歷史遺恨，唯勝畫圖中的春風紅妝。「吳綃點，宵來漫熏，沈水濃香。」最後留下畫像裱褙裝軸的香氣，散發著濃郁的陰柔氣息。

光緒年間葉衍蘭、張景祁合編《秦淮八艷圖詠》，以「疏影」詠柳如是者有 4 闋：「把豔愁、寄託蘼蕪，麼損黛蛾千疊。」（李綺青，186）「雨後蘼蕪，霜後芙蓉，都是瑤京魂魄。」（張傴，186）「秦淮舊月。有柳枝嫋嫋，羅帶親結。……甚寄情、山上蘼蕪，又兆鏡鸞傷別。」（張景祁，185）「悵絳雲、萬卷成煙，可贖繡鴛篇幅？……拂水莊荒，懺盡塵緣，靜對妙蓮經軸。蘼蕪夢醒鴛鴦散，又唱斷、羅衣哀曲。」（葉衍蘭，185）諸題詞透過蘼蕪與魂魄、艷愁、舊月、鏡影、成煙、夢醒、緣盡……等琉璃般易碎意象交互詮釋，柳如是的形象凝聚了另一種綺艷的目光，著眼於蘼蕪隱喻青樓歌妓命運之榮枯，藉著詞體書寫喃喃自語，訴說紅顏命舛與人生如夢的感傷。

六、道服像與仙魅

(一)河東君入道

河東君入道一事，顧苓〈河東君傳〉曰：「癸卯秋，下髮入道。宗伯賦詩

云：一剪金刀繡佛前，裏將紅淚灑諸天。……朝日裝鉛眉正嫵，高樓點黛額猶鮮。……初著染衣身體澀，乍拋稠髮頂門涼。……明年五月二十四日，宗伯薨。」依顧傳所言，癸卯為康熙 2 年，即錢柳過世前一年，時河東君 46 歲，此年入道。張京度〈題河東君道裝像〉曰：「一抹春山替寫真，茜裙改畫道裝新。黃絁若向空門老，勝作尚書傳裡人。」（咸豐刊本，170）紅塵已老，將茜裙換下，改著黃色粗綢道裝，宗教解脫的尋求，更勝作錢尚書傳中人。

柳如是晚年入道的訊息，使得觀畫人將宗教情懷導入，撫慰千古憾恨：「六代鶯花總劫塵，滄桑遺事屬傳聞。」（曹壽銘〈題河東君小像〉，180）「羅綺鶯花劫外身，流傳畫本見丰神。」（趙允懷〈河東君小像〉，182）女子柳如是淪落青樓風塵，就像鶯花遭劫，這是宗教觀點上的劫難，而柳如是卻能超脫劫難：「墨妙茶香浩劫前，嬋娟合證妙鬟天。……蓮性超塵花韻淡，梅粧入畫粉痕鮮。」（程庭鷺，164）以蓮、梅之花性擬譬河東君之潔淨堅韌。

查揆〈河東君墓碣〉（273-5）文後銘曰：「似花非花，如鏡非鏡。住四禪天，為色究竟。生也慧業，死也正命。去來灑然，嬋娟掩映。天之生是，為才者媵。」查揆以宗教境界解脫柳如是鏡花般生涯，天生才女，已屬殊榮。前一段文字曰：「君獨慧觀擾擾，妙悟如如。依顏特進，頌歸心之篇；就雷次宗，發往生之願。……歌舞疑仙，冠巾說法，我聞之室，其筏喻乎？」河東君一生由神女而冠巾而入道，錢宗伯以「我聞」名室，幾已預言了柳如是命運終將指向佛道之門。查揆另詩亦曰：「荷衣詭著奇男服，網戶愁牽縑女絲。了了去來無住相，我聞丈室早參知。」（〈柳如是墓，在虞山拂水巖下，陳雲伯大令立石表之〉，280-281）是男服或女絲？紅塵人世本無住相，題詩者終以佛道參透河東君的一生。「尚書末路頹唐甚，佛火何能懺綺禪。」（164）錢氏晚年好佛，詩人仍難免質疑錢氏的豁達，齊學裘〈題顧子長繪柳河東小像〉（78）曰：「貪生者不生，樂死者不死。打破生死關，靈光照千祀。……巾幗愧鬚眉，從容成大節。」柳如是在生與死的抉擇中，已從容得致如斯清明的宗教境界：「優鉢現曇華，清潭印皓月。」

然而有詩人似乎認為宗教開脫的印象並不適合柳如是，王文治〈題河東君

小像〉一詩，由畫面圖像開始懷想，雖然一代紅粧身影已遠，然風中依然傳留粉黛香，「海蜃光芒隨變滅，波旬劫裡散花禪」，「秋波閱盡滄桑局，成佛生天總斷腸。」（152）詩人提出了佛家思惟仍無以寬慰紅粧劫難的話語。

(二)道服像

清嘉慶黃嵋石刻《河東君像傳》跋曰：

> 余自甲戌秋八月承乏琴川。抵任日清理內署，見東偏一樓封閉塵積，詢知署為故宗伯錢牧齋先生舊居，其樓即為伊姬河東君死節樓靈處。以故歷宰斯邑者，皆以禮祀之於戶外，樓仍封鍵如故。余爰焚香啟戶，登樓灑掃，瞻其遺像，為道家冠服。❺

黃嵋開啟封存了數十年的絳雲樓，樓上所懸即幅巾男像，黃氏瞻仰柳如是遺像，其子樹荃對這幅畫像的觀感如下：「東偏有樓半楹，懸河東君初訪半野堂小像，幅巾道服，神情奕奕，有林下風。」❺此段文字應脫模自顧苓〈河東君傳〉：「幅巾弓鞵，著男子服，口便給，神情灑落，有林下風。」父子二人所見應是顧苓繪〈河東君初訪半野堂小影〉〔圖 1〕，該畫或言「男裝小像」（汪承慶，148），或稱「儒生冠服」（瞿頡，149），黃嵋則說成「道家冠服」，其子樹荃說是「幅巾道服」。顧苓繪柳如是戴幅巾、著寬袍的形象，應非道家粧束，黃氏父子之言概係由「林下風」的氣質聯想而來。

柳如是還是有與禪悅聯上關係的道服像，仲廷機輯《盛湖志》載道：「錢叔美杜，嘉慶時寓其嗣子小謝二尹廷烺丞署，與里中楊辛甫秉桂等結詩社，甚相契。嘗訪明才婦柳如是故居，不得，為作小像以誌慕。幅巾道服，似參禪

❺ 引自黃嵋撰〈石刻河東君像傳跋〉，收入柳如是撰、谷輝之輯《柳如是詩文集》，同註 ⑫，「附錄 2 雜記」，頁 253。

❺ 引自黃樹荃撰〈石刻河東君像傳跋〉，同上註，頁 253-254。

悅，無脂粉態。」（76）錢杜與友訪錢柳故居，作了一禎「道服」小像，畫中人著道裝，有瀟洒的禪悅姿態。張問陶針對畫中人引發的美感想像題詩云：「紅豆花殘又幾春，一枝煙柳尚丰神。」（嘉慶刊本，154）柳如是本名楊愛，後用唐人許佐〈柳氏傳〉章臺柳故實易姓為柳，蓋楊、柳相類也。牧齋廣引柳姓世族故實，取柳姓郡望，號之為「河東君」。柳傳世名作〈金明池　詠寒柳〉便有自述身世之意。❺詩人眼中：「只有絲絲殘柳，蕭疏影，淺蘸波光。」（吳翊鳳，156）故名為「柳」以表明飄零的身世，而「一枝煙柳尚丰神」，亦擬象為其綽約的身姿，這不禁讓讀者想起黃安節所畫〈河東君小影〉，那是一幅充滿柳枝意象的道服像。

錢陸燦〈題黃安節畫河東君小影三首〉詩曰：

> 道家粧束內家知，柳宿生成鬥柳眉。日坐春風無所事，《黃庭》書法宋元詩。五茸媒雒合歡詩，燕子樓中楊柳枝。笑却張家關盼盼，十年猶未去相隨。王郎詩筆入神時，司寇筵前貌取之。恰似柳根重活得，紅闌橋畔雨如絲。（149）

當時風光嫁與錢謙益，河東君日抄《黃庭經》以度無事，詩人乃根據黃安節繪〈河東君小影〉的道家粧束而聯想，這個模樣如何呢？近人張宗祥在河東君繪像摹本題識曰：

> 予所見河東君象凡四，皆小圓臉，與卞玉京相類，而橫波、圓圓則皆廣顙長圓臉。野侯兄借人所摹三象，獨入道一象，與予前所見諸象為近。野兄早作古人，此書後人仍能珍惜。己亥冬假，得錄副本、摹三圖，老眼老筆，作此創舉，可笑也。己亥冬至前四日，海寧張宗祥呵凍摹。時

❺　關於柳如是楊、柳姓氏的由來與身世自述，詳參同註❷。

年七十有八。❺❹

張宗祥有 3 幅摹本，一為幅巾男像，其母本即顧苓所繪〈河東君初訪半野堂小影〉。一為居家便裝像，與《吳中文獻特輯》收錄〈柳如是像〉應為同一母本，唯不知原作者為誰？另一為道服像，亦與近人夏承燾的〈柳如是像〉摹本相仿，此本據夏氏題識曰：「從高氏梅王閣摹得柳如是像呈寅恪先生」。高氏不知為誰？唯知近人高絡園亦有與張宗祥相同的 3 款摹本。張、夏、高等人可能彼此臨摹，或是各自取得可摹之母本。❺❺此 3 人皆有道裝畫的摹本，以夏承燾〈柳如是像〉〔圖 4〕為例，畫家用繁複線條勾描畫中人的頭冠與道袍，衣帶當風、連綿不斷的筆觸，正符合錢陸琛詩以「楊柳」比喻河東君：「燕子樓中楊柳枝」、「柳宿生成鬥柳眉」、「恰似柳根重活得」。

　　錢氏在詩末彷彿來到畫圖現場，將河東君看作柳樹的化身，姿形容顏皆由柳條、柳枝、柳根所幻化而出，而畫家運用柳葉筆描勾勒道服身形，著上道服如柳條翻飛的畫中人，恰是張問陶筆下：「一枝煙柳尚丰神」（154），亦是舒位所言：「前身合是白楊樹」（196），河東君已被視覺化為楊柳之身。「幅巾道服」確係道家粧束，煙柳丰神傳達了無脂粉味的禪悅姿態。前引錢杜既繪像後，又「嘗欲以像勒石，築小祠，祀諸十間樓，不果。十間樓者，……即《觚賸》所云歸家院。」文人好奇繪像，甚至以像勒石與修築祠廟，其心態緣於紅粧誌慕，柳如是進一步神聖化了。

❺❹　張氏題識引自張氏所摹之幅巾男像畫的上方，參見范景中、周書田編纂《柳如是事輯》，同註❼，書前附圖「柳如是像之三」。

❺❺　張宗祥根據野侯所摹之河東君 3 種像，夏承燾呈獻給寅恪先生的柳如是像摹本，以及《吳中文獻特輯》（蘇州省立圖書館與美術生活社合編，無出版年月）中所收錄的河東君便裝像，分別參見范景中、周書田編纂，《柳如是集》，同註❶❽，書前附圖。高絡園的 3 款摹本，參見范景中、周書田編纂《柳如是事輯》，同註❼，書前附圖。

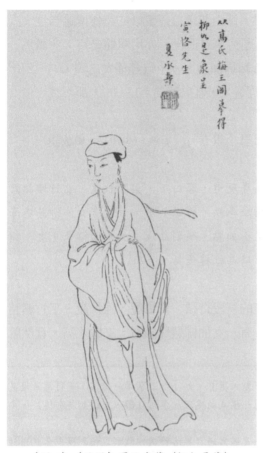

從高氏梅三閣摹得
柳如是泉呈
寅恪先生
夏承熹

〔圖4〕〔民國〕夏承熹摹〈柳如是像〉
引自范景中、周書田輯校《柳如是集》書首

(三)仙魅

　　道服的形象既被轉成了煙柳丰神，柳如是更不可能被形塑為青燈古佛前之女尼，再一轉則成仙成魅。許瑤光題詩曰：「……閨閣名傳貝葉香。留得曇花仙影在，尚湖長伴月華涼。」（小字注曰：「柳本名影憐，以其嘗裝男，故人稱為儒士。牧齋好佛，故名以『如是』也。」）（187）受到牧齋好佛的宗教氣味所感（貝葉香），柳如是搖身一變成曇花仙影。陳寅恪曾駁議河東君於卒前入道之說，考證柳如是於崇禎14-16年間曾臥病，入道應係臥病的藉口。錢謙益〈為河東君入道而作〉一詩，是情思纏綿之作，曰：「却憶春衫新浴後，竊黃淺絳道家裝。」用華清池典故寫其出浴後著上淺絳道裝，牧齋又用「羅襪」、「香塵」等洛神意象，以及《神女賦》「薄倪裝，沐蘭澤」之句，狀其仙子出浴之玉體。❺❻當代文人不乏以水仙、洛神視之者。❺❼柳如是入

❺❻ 河東君入道一事，陳寅恪疑顧苓〈河東君傳〉中言「癸卯秋入道」的說法有誤。按錢謙益〈病榻消寒雜詠〉有3首詩是為河東君作，第34首為〈追憶庚辰（崇禎13年）冬半野堂文讌舊事〉，第35、36兩首為〈為河東君入道而作〉。據陳氏考，柳如是崇禎14年初冬開始臥病，直到崇禎16年初冬病癒共3年，臥病期間，乃效一般名士應付夫主

道原是為了養疴，然而「入道」之事，卻由錢謙益以曼妙的詩作傳達男性文人對女性身體的慾望綺想。❺❽沈起鳳〈題河東君像後〉亦用賦體書寫：「慨然一死，邈矣三生。此正脂粉有靈，足令鬚眉減色。……難尋倩女之魂，……幻出春娘之影。翩然來者，是耶非耶？迫而瞀之，盛矣麗矣。」（183）那不滅之倩女幽靈，彷若洛神再現。

嘉慶年間，改琦繪有一幅〈河東君小景卷〉（著錄，68-70），❺❾跋語曰：

> 右見齊梅麓太守手書，云：嘉慶庚申，客白下，與陳秋麓、王竹嶼諸君
> 扶鸞請仙者累月，仙詩禪偈積成卷帙，將謀刻之。最後有女仙柳慧珠降
> 壇，吐屬清妙。眾求作序，文不加點，頃刻立成。吳中潘榕皋見之，謂
> 當是河東君手筆。因錄卷中，以為紅樓佳話。（70）

此跋非常獨特，道出文人與仙界交流的一段奇蹟。齊梅麓、陳秋麓、王竹嶼諸人以扶鸞方式請仙靈降下作詩寫偈。有一女仙柳慧珠降壇，文敏才高，竟然就

之一公式也：「進一婢以奉之，乞身下髮入道」，如「卞玉京歸一諸侯，不得意，進其婢柔柔奉之」，兩婦共事一夫，亦為同一模式的處理。參同註❷，《柳如是別傳》，中冊，頁 644-645。

❺❼ 文人喜以水仙、洛神擬譬之，柳如是亦曾經寫過〈男洛神賦〉戲擬以相酬應。參見同註❷，《柳如是別傳》，上冊，頁 134-143。

❺❽ 由社會層面而言，女性身體是男性慾望的對象，女性主義一向關心身體論述，藉此可突顯性別的權力意識。詳參 Marc Le Bot 著，湯皇珍譯《身體的意象》（臺北：遠流出版事業公司，1996 年）。另參陳美華撰〈衣著、身體與性別——從佛教經典談起〉，《世界宗教：傳統與現代性》學術研討會論文（嘉義：南華大學主辦，2001 年 4 月 13、14 日）關於畫面再現女性身體以討論性別意識者，參見王雅各撰〈身體：女性主義視覺藝術在再現上的終極矛盾〉，《婦女與兩性學刊》第 9 期，1998 年，頁 1-54。

❺❾ 該畫為絹本，畫心：7 寸 5 分（高）*5 寸（長），跋幅：5 寸 8 分*5 尺 5 寸。收入佚名編《陶風樓藏書畫目》（民國排印本）。跋幅部分，除了柳慧珠長賦文外，尚有徐渭仁手錄顧苓〈河東君傳〉，袁枚、王文治 2 家題詩。扶鸞紀年為嘉慶間事。參見范景中、周書田編纂《柳如是事輯》，同註❼，頁 68-70。

是河東君再來。河東君已幻化成仙，精神才華永遠不死，在仙界以降靈方式隨時返回人間。❻⓪

柳如是的靈魅透過女仙作了一篇長長的賦，開場白曰：

> 金谷飄零，佳人薄命。……千古寸心，寂然滅矣。所以多情佛子，發無限慈悲；好事神仙，作絕大游戲。欲訂盟於今古，爰撮合夫幽明。（69）

由青樓佳人的命運揭開序幕，視佛子、神仙為多情好事者，以遊戲方式撮合幽明。返魂之香一燒，則進入扶鸞招魂的佈置與過程，充滿仙魅氣氛：

> 珠璣錯落，滿盤皆夢篆之沙；錦綺繽紛，寸木即生花之筆。於是花間月下，酒半茶初，……燕斜飛而似識，月直上以無猜。喚出真真，書來咄咄。則有詞宗閨彥，羽士高僧。世有未名之人，人有未傳之作，咸得留姓名於身後，寄衷曲於人間。……蓮生舌底，禪在指頭。
> ……慧珠（降仙者）章臺弱絮，南國天枝；歌舞為生，鶯花逐隊。……幸遇慈航，得離苦海。……落花為美人小影，芳草乃王孫斷魂。欲求無漏之因，莫作有情之物。覷茲逝者，能無憮然！……塵心未盡，勿登四大禪林；綺語紛來，又是一重公案。（69-70）

上引文字，前半段言降乩過程，次言青樓女子的命運，最後則以宗教作為解脫。其中再無河東君殉家愛國的本事，既緣由文士詼諧的遊戲而來，全篇賦文如一樁公案，充滿綺麗的遐思。青樓與女仙加以聯結，後代文人將柳如是的觀

❻⓪ 扶鸞似乎流傳於明清士人的文娛活動間。清人黃周星撰《將就園記》末附一篇作者自撰的〈仙乩紀略〉，即類齊梅麓等人的扶鸞降仙。黃書收入《叢書集成續編》第 91 冊（臺北：新文豐出版公司，1989 年，據《昭代叢書》影印），頁 81-90。

看返回神女傳統的情色想像中。❻

陳文述在修墓期間，柳如是曾入夢：

> 琴河署齋七月八日夜，漏下三刻，逭暑中庭，隱几假寐，仿佛見有垂髫
> 女子貼碧玉箋，上書七律一首，醒後僅憶「入夢」二語。余時修河東君
> 墓適成，味詩意，其即蘼蕪之靈耶？用足成之，竝以紀異。（279）

修墓者陳文述之有情感動了河東君之靈進入夢中，陳文述在夢中對河東君傾
訴：「月斜星澹夜無塵，仿佛微波見洛神。入夢也知前世事，相逢原是再來人。
滄桑身世君休感，翰墨因緣我輩真。留得蘼蕪一坯土，湖山花月問蘭因。」
（279）夢中人是微波洛神乎？抑或靈界鬼魅乎？吳騫〈賀新郎〉題下小字注
曰：「梅史以河東君小像見遺，奉酬一闋。像為虞山畢琛臨。」（嘉慶刊本，
155-6）詞句纏綿感傷，一開頭就導入一股淒涼的墓地氣氛：「斷壟荒烟簇。歡
那堪、鸞釵析翠，雁鐙沈綠。」引出了柳如是的艷麗魅影。「不有風流賢令
尹，馬鬣貞珉誰築？更黃絹、新詞冰玉。」這是對陳文述的風流頌讚，時光匆
匆流逝，「拂水難湔遺老恨，幾人還唱得蘼蕪曲？」下片轉入畫面訊息：「畢
宏妙手周郎續。……攜手我聞如是室，世外神仙粧束。怪鏡裡、遠山微蹙。」
這個畫中人未著男裝，是眷侶神仙的粧束，羨煞多少文士？末了以一場人生如
夢之感慨回應墓地的起點：「回首前塵真夢幻，好殘棋收了尚書局。」

李葆恂《舊學盦筆記》「河東君儒服半身像」一文帶著隱伏如縷的飄零感
傷，文曰：「吳梓山大令藏有河東君儒裝半身小像一幀，後以貽余。像係朱野雲
摹本，上有吳山尊太史題詩云：『山斗聲名亦枉然，絳雲只合化蒼烟。……』
『閨閣齊名玉一般，一雙家國淚潸潸。眉生卻先尚書逝，誰信紅顏耐歲寒？』」

❻ 關於中國青樓書寫的身體論述與情色想像，詳參毛文芳著〈青樓：遊戲、品鑑、權力論
述〉，「男性的慾望世界」一章。收入同註❸，氏著《物・性別・觀看——明末清初文
化書寫新探》，頁397-411。

（67-8）幅巾男像一再臨摹流傳，柳如是聲名再高，亦抵不過人生如烟的流逝感，正如顧媚雖為閨閣齊名，其早逝亦證紅顏不耐歲寒。明末清初的青樓書寫，雖因題裁之故不免流於艷情，然而卻潛伏著飄零傷感的色調。明末文人關心青樓女子，不自主地流露出對琉璃命運、薄命紅顏的感傷，❻這樣的筆致瀰漫在陳文述修墓繪圖的柳如是詮解浪潮裡。

「應為蘼蕪弔零落」（蔡兆奎，165），「裴几湘簾轉眼空，飄零紅豆泣東風。」（潘遵祁，172）這種輕盈如飛的意象，有時幻化為鬼魅。咸豐年間吳清學來到歷史現場，帶出森魅的氣息，題曰：「昭文署樓懸有柳如是夫人像，人不敢啟。賦此以誌欽仰。」（199）另外近代葉遐庵有記：「柳如是墓在常熟，年久失修，白骨外暴。俞運之致函葉遐庵，請為修葺，奈遐庵事忙，不暇顧及。運之遂雇工草草掩埋，時柳之鬢絲尚有數莖存也。」（73）葉遐庵竟然得見柳之鬢絲與白骨俱在，真令人驚異，果係魅影森森。柳如是的畫像在後人題識時已屬遺照，畫中人的魂靈森魅依稀流連於歷史現場，播染於後世敏感的文士心中。

七、結論

(一)隱喻的物件

眾多畫像題詠中，不乏以物隱喻柳如是生命特質的觀看與聯想，如程庭鷺曰：「蓮性超塵花韻淡，梅粧入畫粉痕鮮。」（164）以蓮之潔淨不染、梅之經霜耐寒連結柳如是的資性。或如蔣敦復曰：「山上蘼蕪山下柳，一生搖落一生愁。」（〈題河東君小影石刻〉，192）巧妙結合「蘼蕪」與「柳」作為河東君的生命隱喻。在滿眼飄盪的「蘼蕪」青與「楊柳」綠之間，又有艷麗的「紅豆」

❻ 關於青樓書寫與紅顏感傷的寫作基調，詳參同上註，「邊緣書寫的感傷與焦慮」一章，頁 461-474。

來對照，合成色彩鮮明的視覺印象。河東君曾於牧齋 80 歲生日時，特令小童探枝得紅豆一顆獻以為壽，寓紅豆相思之意，傳達個人的靈慧情思，殊非尋常壽禮可比。河東君之聰明能得牧齋歡心，於此可見一端。又錢柳二人所住之芙蓉莊，即碧梧紅豆莊，乃才子佳人唱和的美地。❻❸程庭鷺注文曰：「芙蓉山莊紅豆一株，久枯萎矣。道光甲申五月，重茂吐蕊數百枝，曾譜《瑤花》一闋記之。」（164）紅豆亦成為錢柳因緣一個重要的象徵物。蔣于蒲〈題河東君像〉曰：「紅豆恍同丹寶，柳枝便是法身。」（162）將「紅豆」與「柳」視為隱喻物件，搭配紅／綠的色彩印象，鮮活了柳如是的畫像閱讀。

河東君的神情笑貌，已穿越各類形式的史地文本：傳記、傳說、詩文、尺牘、畫像、故居、墓地、蘼蕪塚、柳孃泉，駐留世人心中。歷史陳跡變成人們懷想柳如是的據點，再加上那些原本平凡無奇、遺留人間的日用物件：曾經如此貼近柳如是，殘留著體氣、髮香、顏光、手澤、足印……，深深銘記人心。不僅是畫像的觀看而已，許多文人還將目光集中於河東君的遺物：妝鏡（207）、巾帽鏡（55）、小印（232）、青田石書鎮（59、238）、沈香筆筒（62、243）、硯（244）、玉杯（163）、鏡硯（48）、書法墨蹟（66、262）、弓鞋底板（67）、所藏唐鏡、小鏡、古鏡（208-232）、所藏畫蹟（247）……。後世題詠者流連著柳如是及其生前用物，不厭精細、不避瑣屑地凝定目光，向著畫像，跟隨著考古懷舊的心理，遺物的迷戀與佳人的綺思彼此交互激盪。

❻❸ 牧齋《有學集》詩注 11〈紅豆三集〉：「紅豆樹二十年復花，九月曖降時，結子一顆，河東君遣童探枝得之。老夫欲不誇為己瑞，其可得乎？重賦十絕句，示遵王。」詩後附有錢曾注曰：「紅豆樹二十年不花，今年夏五，忽放數枝。牧翁先生折供胎仙閣，邀予同賞，飲以仙酒，酒酣，命賦詩，援筆作斷句八首。」河東君於牧齋生日時，特令童探枝得紅豆一顆以為壽，寓紅豆相思之意，殊非尋常壽禮可比，河東君之聰明能得牧齋之歡心，於此可見一端矣。此事後來成為諸家關於芙蓉莊，即紅豆莊之詩文掌故。可見河東君以紅豆為牧齋壽一舉，以及牧齋紅豆詩之流播久遠，殊非偶然也。參見同註 ❷，《柳如是別傳》，下冊，頁 1223-1228。柳如是的紅豆贈禮，兩人共住之紅豆莊，以及陳寅恪曾購得常熟白茆港舊日錢氏山莊的紅豆一粒等紅豆因緣，詳參同書，上冊，頁 595-601，以及第一章「緣起」，作者著書因緣說明。

(二)弔故

嘉慶年間的黃嵋開啟封存了數十年的絳雲樓，瞻仰樓上懸掛的柳如是遺像，心中緬懷的正是名節之事：「從古忠臣志士、烈節義夫，莫不以晚節矜尚，其得失在一念，而蓋棺之論定矣。」❻柳如是在黃氏心中，超越了一般烈女的殉夫名節，黃嵋以文人身分為柳如是蓋棺論定。黃氏一家對柳如是無比敬崇，黃嵋不僅開啟長期封存的絳雲樓，還為柳如是石刻《河東君像傳》，嵋長子樹荂「檢篋中顧雲美所撰《河東君小傳》，勒石陷置壁間，以表君志節。」次子樹椿「于友人處得見半野草堂牙章，及河東君水晶小印，相傳為錢宗伯絳雲樓物也。因並模之，以志一時佳話。」❻

約於黃氏家族弔故的同時，陳文述亦正在修整柳如是墓。20 年後，陳氏一首詩題話因緣：「昔年在晨霞樓觀雲畫史吳硯生寫河東君訪半野堂像，曾為題詩二首，久失其稿，頃檢殘畫，偶得此幀，因錄存之。」（143）詩曰：「當年親訪蘼蕪塚，此事分明二十年。」（144，下同）陳文述修墓距今已 20 年，「紅豆誰移雲姥閣，青山人汲柳孃泉。」柳居地有旁栽紅豆樹的絳雲閣以及柳孃泉，「苔荒石碣蟲如雨，花落琴河月似煙。今日披圖尋舊夢，靈和春影最嬋娟。」淡忘了男像，時空變移的感傷更濃，今日披圖再見舊時夢境，畫面指陳了美景佈置下的柳如是倩影。陳文述出於眷戀的情愫，進行柳詩柳文柳傳的閱讀、柳物的撫觸、柳居的探訪、柳墓的修築與柳像的繪製，他是後代文人嚮慕紅粧的一個多情典範。

(三)複疊的影像

最後，吾人不妨一讀史家趙翼的一首長詩〈題柳如是小像〉（151，下同），詩曰：「女假男裝訪名士，絳雲樓下一言契。美人肯嫁六十翁，雖不鬚

❻ 同註❺，黃嵋撰〈石刻河東君像傳跋〉一文。

❻ 引自黃樹椿撰〈石刻河東君像傳跋〉，參見柳如是撰、谷輝之輯《柳如是詩文集》，同註❿，「附錄 2 雜記」，頁 254。

眉亦奇氣。」由崇禎 13 年的拜謁開啟了戲劇性的一生，柳的女假男裝帶著不
讓鬚眉的奇氣。「肯同搽粉稱虞候，并陌持門勝丈夫。扁舟同過京口泊，桴鼓
金山事如昨。何代青樓無偉人，可惜儂家貨主惡。早聞譙叟寫降箋，不遣朱游
和毒藥。妾勸郎死郎不膺，妾為郎死可自憑。」明斥錢牧齋因貪生怕死投降，
以及河東君的殉國心意。「三尺青絲畢命處，尚悲不死在金陵。」為了青史留
名，河東君應選擇明亡殉節，但事實卻是因家難自縊而死，令史家遺憾。「畫
圖今識春風面，果然絕代紅粧艷。」趙翼才說了「女假男裝」，現在又見圖畫
中的「絕代紅粧」，眼見究係男裝或粉黛？詩句呈示了作者視覺與想像的錯
置。「誰知膩粉柔脂中，別有愛名心一片。」沒想到一位奇女子，竟然如此珍
重自己的名聲，所愛之名非女子貞節，而是赤誠的家國之念。

　　趙翼以畫像題詠作史家評筆，游移於男像與紅粧間，已超越視覺的範圍，
結合柳如是的一生進行評論。柳如是的畫像讀者，因先在視野的不同而帶來游
移不定的觀看，柳像勾起人們心中各種幻影的浮現，有時穿上初訪半野堂帶著
雙性氣質的「幅巾寬袍」；有時是「意態幽嫻，丰神秀媚」的粉黛造型或蘼蕪
意象的紅粧寫真；有時則換下茜裙改著黃絁裝，扮成煙柳風姿的「道家粧
束」，或由此引發而來的仙魅想像。正如費念慈〈黃秋士畫河東君小像〉一詩
所言，明明是「鏡裡新妝烏帽側」（民國刊本，189-190，下同），仍然還能「翦
翦雙眸翠黛長，風流人物似齊梁」，「閱盡銷魂與斷腸」，「一片飛花墮劫
前」；有時又能輕盈彷若神仙：「絳雲樓閣住神仙」（季蘭韻，158，下同），青
樓出塵：「莫道章臺飛絮活，出泥不染品同蓮。」柳如是在文人的視野裡，或
是陽剛典範的稱揚與追求，或現出陰柔氣質的旖旎粧影，或寄託於解脫的宗教
氣氛，或幻化為隔離世俗的仙魅，兩百年來，造成了柳如是形象複雜的觀看與
理解。

　　種種角度顯示了畫像觀看的多重面向，女性觀眾在「幅巾男像」中照見了
「自覺存在」，體察女性柳如是的自我超越能力，創造性地尋求自我實現與完
成，藉以學習擺脫女性在社會制約下的「自體存在」，將自我意識由生命底層

的枷鎖囚禁中釋放出來。❻❻至於秀媚粧扮或麢蕪香影的紅粧造型，由視覺嗅覺上引發的一連串綺想，是男性文人對柳如是作為女性之「陰柔氣質」的回歸與還原。柳如是畫像提供了性別意涵的視覺效應，她手神秀媚地以裝飾化女像出現在畫框裡，彷彿是一種公開的儀式，提供異代男性觀者「凝視」的機會，「凝視」則充分代表了世俗與男性的隱喻。❻❼

　　至於道服像隱含宗教氣氛，與柳如是晚年入道的事蹟相結合。然而換下茜裙，改著黃絁的「道家粧束」，已非俗眼所能參透。那墓地氣氛的森魅感，或是洛神的置入性想像，乃至女仙附身下凡，舉凡宗教的解脫、鬼魂的飄蕩、神仙的幻想，都與現實世界有所隔離。柳如是的青樓出身，扶搖直上的聲響，悲哀的生命結局，均將自己的命運推向邊緣，柳如是在這樣的目光中，早已失去主體性，被男性文人異質化與「他者」化了。❻❽在性別言說的男性權力的操作

❻❻ 法國存在主義哲學家沙特認為：自我有兩個面向，一是「自覺存在」，另一則是「自體存在」。沙特運用西方哲學理論如黑格爾《精神現象學》討論人的意識、海德格的「無有」等觀念，以建構「自我」的兩個面向。前者乃具有自我超越能力並富有創造性地尋求自我實現，非固定物質性的存在，為人所獨有，是一切行動之主體的真實性存在。後者則指人與其他萬物皆具備的物質性存在。長久以來，女性若只擁有「自體存在」，而「自覺存在」的意識則如枷鎖般囚禁在生命底層，無以釋放。詳參顧燕翎主編《女性主義理論與流派》（臺北：女書文化事業公司，1996 年 9 月），頁 89-93。

❻❼ 派翠西亞以「眼神」（the eye）、「凝視」（the gaze）、畫像的角度，針對文藝復興時期女像畫像進行研究，詳參〈框裡的女人──文藝復興人像畫的凝視、眼神、與側面像〉，收入同註❹，《女性主義與藝術歷史》，頁 77-120。

❻❽ 「他者」的論點是法國存在主義學者沙特所提出，這是一種與人相處的意識，作用為：本來一心一意「為自己」的自覺存在，很弔詭地必須直接或間接將別人異化為「他者」以確定自己的主體性，也就是每個個體都需掌控別人，矮化他人來證明自己的自由與超越，自我便視他者為「非我族群」而將之異化、物化，甚至將自我不希望具備的屬性投射在他者身上。因此在任何階層中，弱勢族群都變為了「他者」。法國存在主義學者西蒙波娃沿用此觀點，認為男人為了證明自己為「己」，女人為「他」，便將女人物化，男人希望保持自由（自覺主體），就必須使女人居於次位，使女人臣服於男人，貶抑女人只為「自體存在」，使女人成為永恒的「他者」。有關西蒙波娃論述女人為「他者」的觀念，詳參〈《第二性》概要〉，收入顧燕翎主編《女性主義經典》（臺北：女書文

下，柳如是無可避免地被物化與被符號化。

　　讀者心中的視點游移於幅巾／紅粧／道服的複疊影像間，既是「一代紅妝照今古，劍門山色落杯前。」又想著宗教的解悟：「懺餘綺業到情禪，玉碎香消色尚鮮。」「沾泥欲懺無生說，獨向人天證四禪。」（以上，費念慈，民國刊本 189-190）遠距時空看著畫上的儒生、紅妝、貞女、才妓、女俠、神女、忠良、道人、仙魅等各種印象堆疊、剪接、併連在一起，與其生平事件相互綴接，形成嶄新的柳如是形象。歷來文人題詠，追尋著柳如是的歷史陳跡，不斷補充對柳如是的認知，文本中夾雜更多文本，形成一個龐大的柳如是詮釋史。一群文人各自面對不同畫蹟，藉著緬懷紅顏而進行跨越時空的對話。「遺像」脫去了悼念性；「小照」脫去了即時性，均成為收藏品與新的話語對象。柳如是畫像打造了一幅才貌雙全卻纖弱憂鬱，多情細膩卻命運多舛，宗教解悟卻彷若魅影的佳人形象。涉及了觀看與想像、女性與男性、自我與他者、真實與虛擬等層面的彼此交融。玉人已杳，墓地已圮，畫像已佚，歷史古跡的幢影包覆著「柳如是」這個文化載體，幻成不死的靈魅，進入歷史長河中盤桓不已。柳如是傳奇的一生，透過畫像題詠話語的不斷積累，已締造了清代以後文人的共同記憶。

化事業公司，1999 年 10 月），頁 59-64。以及同註❻，顧燕翎主編《女性主義理論與流派》，頁 95-97。

拂拭零縑讀艷歌：
〈張憶娘簪華圖〉的百年閱讀[*]

一、引論

㈠兩首題畫詩

清代乾隆年間，曾任朝廷編修的洪亮吉（1746-1809）❶寫了一首題畫詩：

♣ 本文初由筆者兩篇舊文整合而成。其一：〈卷中小立亦百年：清初《張憶娘簪華圖》之百年閱讀〉，發表於「第五屆通俗文學與雅正文學——文學與圖像學術研討會」（臺中：中興大學中文系主辦，2004 年 10 月 15-16 兩日）。後經審查通過，以同題收入中興大學中文系主編，《「第五屆通俗文學與雅正文學——文學與圖像」全國學術研討會論文集》（臺北：新文豐出版公司，2005 年 10 月），頁 291-331。其二：〈拂拭零縑讀艷歌：〈張憶娘簪華圖〉題詠再探〉，刊登於《中正大學中文學術年刊》第 6 期，2005 年 5 月，頁 1-28。二文皆為筆者主持之國科會計畫〈明清文本中的女性畫像 2/2〉（NSC92-2411-H-194-026）之部分成果。本文乃以上述二文為基礎進行架構內容之整合調整，匿名教授寶貴之審查意見，以及國科會研究經費之支助，特此申謝。2013 年正月，筆者極幸運地，由上海收藏家楊崇和博士賜知〈張憶娘簪華圖〉的拍賣訊息，並慷慨提供完整的珍貴圖版，使本文在堅強的畫蹟基礎上，再經第三度翻修擴寫而成定稿，特此向楊博士敬致最誠摯謝忱，再參註❾。另《張憶娘簪華圖卷題詠》一卷所涉眾多文士傳記資料之查閱工作，多賴筆者之研究助理陳雅琳小姐協助完成，亦此申謝。

❶ 卷施洪亮吉（穉存）（1746-1809）字穉存，號北江，清江蘇陽湖人。乾隆 55 年進士，授編修。著有《更生齋詩文甲乙集》16 卷、《北江詩話》6 卷、《伊犁日記》2 卷、

花紅無百日，顏紅無百年。何以茲圖中，花與人俱妍。當時一笑春情
閣，頭上好花終不落。可知花福亦修來，長得纖纖手香絡。卷中小立亦
百年，空際往往生飛煙。幽蘭無言露獨泣，花意人意交相憐。百年花尚
香，百年人不老。題詩我憶卷中人，莫更錯呼張好好。（581）❷

洪氏一開始即針對一幅古畫的畫面發言，詩人的眼睛蒐索著：畫中一位帶笑的
紅顏，伴著鮮花妍麗出現，花在髮際，讓詩人轉念幻作花的心思：「可知花福
亦修來，長得纖纖手香絡。」那花何等榮幸？能得到玉人的纖手兜絡而長期簪
在雲鬢。洪亮吉看畫的時刻距離畫中本事究竟有多久呢？「卷中小立亦百
年」，美人小立畫上已百年！儘管卷中人已永恒定格於畫幅，但容顏、幽蘭的
脆弱生命早如飛煙杳逝。置入了時間的凝視，洪亮吉用李賀〈蘇小小墓〉之詩
句：「幽蘭露，如啼眼。」將卷中人簪帶蘭花的露珠想成了泣淚，滴落中年詩
人的感傷情懷。

　　乾隆 53 年戊申（1788）夏日，近 60 歲的湖廣總督畢沅（1730-1797）❸亦觀
看了這幅畫，並題了如下的一首詩：

《卷施閣詩文甲乙集》32 卷、詞 2 卷，《外家記聞》2 卷，《天山客話》2 卷，《曉讀
書齋雜錄》8 卷，《春秋左傳詁》20 卷，《四使發伏》12 卷……等 20 餘種。詳見池秀
雲編《歷代名人室名別號辭典（增訂本）》（太原：山西古籍出版社，1998 年），頁
257。

❷ 本文大量徵引〈張憶娘簪華圖〉之題詠詩句，為避免落落註蕪雜，筆者在徵引詩句後，夾
註其出現於《張憶娘簪華圖卷題詠》一卷的頁碼。該書收入《明清人題跋》（臺北：世
界書局，1988 年）下冊，頁 567-585。

❸ 畢沅為清朝著名詩人沈德潛學生，字纕蘅，號秋帆，自號靈巖山人，家有靈巖山館、經
訓堂藏書，清江南鎮洋人。雍正 8 年生，嘉慶 2 年卒。乾隆 22 年（1757）以舉人為內
閣中書軍機處行走。3 年後（1760）賜進士，授修撰。官甘、陝時甚久，累至湖廣總
督。好著書，著有《靈巖山人詩文集》、《續資治通鑑》、《傳經表》、《中勝迹圖
記》、《西安省志》等，並行於世。詳見同註❶，《歷代名人室名別號辭典（增訂
本）》，頁 448。

背人獨立黯銷魂，小摘花滋九畹痕。一洗世間凡艷盡，生來香草本同根。香銷骨冷悵如何？拂拭零縑讀艷歌。莫怪君家勸護惜，三吳耆舊此中多。烏雲入手愛三盤，碧玉釵光寫影寒。總使麗人生並世，空花也作畫中看。繡谷花殘怨落紅，遺聞曾記立春風。今宵一掬西州淚，并入閒情綺語中。（569）

一開始即透露畫面訊息：畫中仕女避開眾人，姿影獨立，手摘畹蘭簪戴，氣質一如同根香草，洗艷脫俗。作者由「拂拭零縑讀艷歌」的觀畫經驗產生時空隔絕感，因「香銷」、「骨冷」而無比悵恨。畢沅透過這首題詩欲與時人袁枚（1716-1797）對話，袁枚較畢沅長 14 歲，當時名氣已盛，畢氏因讀袁枚詩，有感而發，小字注曰：「簡齋先生題句有『生不同時之感』，詩以解之。」隔著時空，觀者再度端詳畫面：髮如烏雲，碧玉釵光，凝視畫面的觀者產生與麗人並世的錯覺。值得欣慰的是，畫題艷歌來自吳中耆老，一幅女性畫像因而得致珍貴價值，題跋銘記著集體性回憶。卷中吳中文士題詩滿滿，作者卻充滿感傷，感傷不僅來自與畫幅袁枚題詩的對話，亦來自對其師沈德潛（1673-1769）的憶念。詩末補注沈師所言畫中人憶娘遺事：

予昔時侍歸愚師於教忠堂，每於酒闌吟罷，常說憶娘遺事，今讀先生卷中題句，益增惘然。（569）

乾隆庚午（1750），78 歲的沈歸愚曾道出 50 年前舊事：「庚辰歲（康熙 39 年，1700，時 28 歲）遇憶娘於歌筵，今五十餘年矣。」（574，下同）初逢憶娘之時，沈氏 28 歲，當時簪花圖的畫像甫繪成。再見憶娘，已隔半世紀，沈氏於是感慨：「傾城名士惣寒煙」。50 年隔代再題，時光流轉之歎，成為畫像歌詠的共同主題。畢沅此時，又過了 38 年，不僅畫像已成古物，沈老業已回歸塵土 20 年。人事物的臨場感均已失去，成為一樁值得緬懷的歷史。畢沅觀看畫像，懷想一度繁華盛麗的人事遺聞，不自覺在筆下流露出「香銷」、「骨冷」、

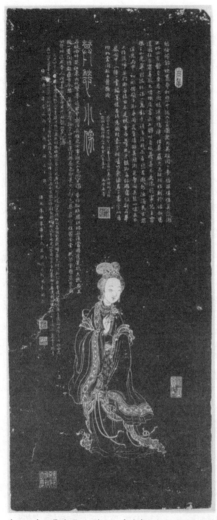

〔圖1〕「莫愁小像」〔清〕道光年間石刻

「殘怨」、「空花」、「影寒」之慨，不免「今宵一掬西州淚」，於是效法三吳耆舊：「并入閒情綺語中」。一幅女子畫像，浮想聯翩，引發畢沅如此豐富的想像。

㈡一幅歌姬畫像

上引洪、畢二氏題詩的共同對象：〈張憶娘簪華圖〉，是一幅歌姬畫像。

為歌姬繪像的歷史淵源很久，宋代已開始出現名妓畫像的傳說，著名的莫愁有畫像紀錄：「莫愁者，郢州石城人。今郢有莫愁村，畫工傳其貌，好事者多寫寄四遠。」❹ 傳道光、光緒年間各有〈莫愁小像〉〔圖1〕、〈薛濤製箋圖〉，皆為石刻，❺足見世人對歌姬畫像的喜愛。這些好事者，將繪像寄達四遠，或以石版傳刻，存有對名妓迷戀的心理，為文人浪漫多情的表徵。明清時期，寫真畫像的風氣極盛，題畫成為名流社交的

❹ 參見洪邁《容齋詩話》，卷 3，收入《宋詩話全編》（南京：江蘇古籍出版社，1998 年），冊 6，頁 5620。

❺ 2 圖依序收在《中國美術全集》（臺北：錦繡出版社，1989 年），繪畫編 19，石刻線畫，圖 118、圖 127。

酬酢性活動，郭麐曰：「友朋交際，有藉是以攄舒寄託者。」（《靈芬館詩話》）為題詠酬酢的世俗化現象，賦予個人抒情寫志的內在意涵。

大約在〈張憶娘簪華圖〉前兩個世紀，明代浙派畫家吳偉曾繪〈歌舞圖軸〉〔圖2〕，有文士多人題跋。畫面中的女子為青樓歌姬李奴奴，年僅 10 歲，嬌小玲瓏，載歌載舞，周圍眾人觀賞同樂。畫幅上有吳中文人唐寅、祝枝山等 6 家題詩，佔去了大半畫面。由諸家題詩中推知，此圖作於明孝宗弘治癸亥（1503），畫家吳偉年約 45 歲，離開畫院，居秦淮東涯，經常出入歌樓畫舫，飲酒挾妓，乘興作畫。又在〈張憶娘簪華圖〉前半世紀左右，江南名妓柳如是、顧媚、寇湄、陳圓圓等，皆有畫像傳世的紀錄。以柳如是的畫像為例，筆者曾考察相關摹本與題跋，發現柳如是

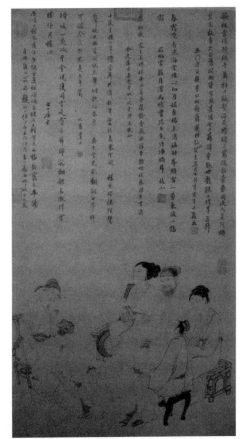

〔圖2〕〔明〕吳偉繪〈歌舞圖軸〉

有儒服、粧影、道裝等不同造像的摹本傳世，其中以女扮男裝的儒服像：〈河東君初訪半野堂小影〉〔圖3〕最受後世垂青。清初以至晚清的兩百年中，人們閱讀柳如是畫像，以詩，詞、文、賦各種文類，表達觀看思維。畫中的柳如是當前，觀像者賦詠題詩的視點游移於畫幅之間，或追想陳跡，或相與對話，或綺情幻思，加入題詠陣列，成為異代知音。❻

❻ 柳如是在視覺想像裡，有時是陽剛典範的稱揚與追求，有時寄託於解脫的宗教氣氛，有

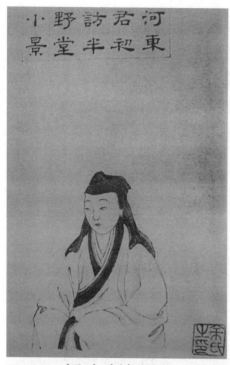

〔圖3〕〔清〕余集繪
〈河東君初訪半野堂小影〉

〈張憶娘簪華圖〉，楊晉寫照并題。除畫家楊晉、畫像持有人蔣深之外，畫幅共留下了眾多名人、數十篇文體不一、長短不等的題詠。題詠狀況正如袁枚所說：「一時名宿尤西堂、汪退谷、惠紅豆諸公題祴襯裙褶幾滿。」❼後世如袁枚、錢大昕、洪亮吉等名人，亦加入題詠行列，使化作卷中人的張憶娘頗不寂寞。

(三)本文論題的成立

明清時期盛行個人寫照，女性畫像向為文人競相歌詠的對象，蔚成風雅之舉，既能滿足詩人的抒情性格，亦符合文人圈的社交性。明清名妓留有畫像並眾多題詠，題詠者藉著觀賞畫像揣想其人，彼此進行公開往復的對話，或表達個人內在的情思，均在畫幅上留下了思維與言談書寫的紀錄。❽

時現出陰柔氣質的旖旎粧影，有時則幻為隔離世俗的女仙，造成了複雜的柳如是理解與觀看。關於柳如是畫像的研究，詳參本書本編前一文：〈幅巾、紅粧與道服：觀看柳如是（1618-1664）畫像〉。

❼ 參見袁枚〈題「張憶娘簪花圖」并序〉，引自《小倉山房詩集》卷7，「庚午至辛未」，收入王英志校點《袁枚全集》（上海：江蘇古籍出版社，1997年）第壹冊，頁109。

❽ 關於明清肖像畫題詠的相關現象，詳參毛文芳著〈自我認同的困惑──明清文人自題像贊初探〉，收入《「中國詩學會議」學術會議論文集》（彰化：國立彰化師範大學國文系主編，2002年），頁27-67，以及〈寫真：女性魅影與自我再現〉一文，收入拙著《物·性別·觀看：明末清初文化書寫新探》（臺北：臺灣學生書局，2001年），頁283-374。

〈張憶娘簪華圖〉幾乎是〈歌舞圖軸〉概念的擴大，也是〈柳如是畫像〉的文化延伸。〈張憶娘簪華圖〉原來是一名年輕文人蔣深為寵姬張憶娘囑繪的新娘畫像，一旦公開示眾之後，便成為一個文化讀本。

2003 年間，筆者偶然翻覽《張憶娘簪華圖題詠》一編，遂展開這起個案的研究。是編共收錄 57 位名人、超過 60 篇長短不等、文體不一的題詠，這些名人題詠，最早記年為康熙己卯（1699）楊晉題，最晚記年為道光壬午（1822）程鳳舉題，跨越的時間超過 120 年。當時由於畫蹟失傳，又無任何複本可參，筆者僅能循著《張憶娘簪華圖卷題詠》的文本，拼合這幅畫像的相關消息。解讀文本的過程中，筆者將題詠記年與題者生平穿插，排出一個繫年簡表，再藉由題者生平資料的掌握與題詠內容的解析，判讀題者與憶娘、以及題者彼此的關係。有時遇到訊息薄弱的題識，或作者生平不詳，或題者未予記年的狀況，不免產生解讀的迷惑，當時僅就所知略作臆測。

2013 年元月，筆者極幸運地獲得上海收藏家楊崇和博士賜知〈張憶娘簪華圖〉重現於世的消息，並慷慨提供該卷完整的圖版，使筆者將近 10 年的仄陋困知獲得舒解。❾筆者立於《張憶娘簪華圖題詠》一篇與〈張憶娘簪華圖〉原蹟比對及考識的基礎，調整編年序列，增補並修訂題者生平的鈎稽與題詠訊息的解讀，重新建構「張憶娘」文本的觀寫資料庫。

首先，筆者考察該幅畫像的本事及畫面。其次，對此像自康熙己卯（1699）繪成以迄 2011 年拍賣成交之間 300 年的流傳史作一巡禮。再次，進行畫像題詠及社群的二重探討：其一為當代文人的社交聲響與奔馳綺想，其二為後代文人遠離現場的觀看。蜂湧而至的題詠，為當代敷演了真切的臨場感，然相隔半世紀或一世紀後，現場感已逐漸消失，在女性畫像的隔離化觀看中，性

❾ 筆者有幸，承蒙上海收藏家楊崇和博士慷慨裏贊，於 2008 年賜閱其度藏之〈楓江漁父圖〉原畫圖版資料，俾筆者得以修撰〈一則文化扮裝之謎：徐釚〈楓江漁父圖〉題詠〉一文（收入拙著《圖成行樂：明清文人畫像題詠析論》，臺北：臺灣學生書局，2008年，頁 259-340）。今又蒙賜知〈張憶娘簪華圖〉拍賣訊息並再贈完整圖版，為筆者的研究工作兩度帶來關鍵性影響，特此敬致謝忱。

別意涵如何？迷幻式主題為何？後代詩人如何透過書寫以探戡歷史？自康熙己卯（1699）至民國 31 年（1842），畫像題詠別作當代與後世兩大段落，筆者從實際題詠中，查驗一個文人認知張憶娘的遊戲過程，探索那些要件被併入？如何的觀看思惟在運作？匆匆流逝的歷史中，紅顏形象如何重新散播並再造？值得一提的是，〈張憶娘簪華圖〉的流傳史出現了一個複本，為清代閨秀畫家方婉儀之手筆，是一項奇蹟，本文將另闢一節專論之。

　　本文論題：「百年閱讀」，「百年」代表的是畫像誕生後流傳於世的歷史時間，「閱讀」即接受，閱讀主體包括〈張憶娘簪華圖〉所有當代與後世的觀眾，亦即畫幅前仆後繼的讀者。其中包括畫像的觀看思維，以及題詠引發的創作思維，筆者作為一名後設的觀眾，自然亦屬「百年閱讀」之一員，成為最新的閱讀者與發言者。筆者有幸，藉由現存〈張憶娘簪華圖〉原蹟的龐大題詠文本，據以探究諸多跨越圖像的文化意義：勾稽圖像訊息，追索畫像本事，重建文人酬酢雅集概況，進而把捉歷時的題詠筆致與觀看思維。〈張憶娘簪華圖〉題詠由清初迄今，畫像的三百年觀看，跨越了不同世代，產生遠近親疏關係不同的話語，在歷時的讀者眼光下，呈現了耐人尋味的閱讀效應，筆者將進一步梳理與諦視這個清代文娛的書寫個案及其性別意涵。

二、本事與畫面意涵

(一)本事

　　〈張憶娘簪華圖〉為一幅女子寫真，康熙 38 年己卯（1699）虞山楊晉寫照并題。楊晉（1644-1728），字子和，一字子鶴，號西亭，一號谷林樵客，江蘇常熟人，為清初四大畫家王翬（1632-1717）的弟子，工山水人物牛馬花木，其師王翬畫未竟者，多由楊晉補寫，時人莫辨，楊晉有為文士寫照傳世的紀錄。❿

❿　據李玉棻所見，劍泉閣學藏有一幅楊晉與耕煙合作之〈安儀周小照長卷〉，有陳奕禧、

畫中女主角張憶娘是誰？袁枚提供了線索：「康熙初，蘇州倡張憶娘色藝冠時，好事者蔣繡谷為寫簪花圖。」⓫張憶娘時為繡谷主人蔣深之寵姬。蔣深（1668-1737），字樹存，號蘇齋，長洲人，以太學生纂修《佩文齋書畫譜》，官至朔州（今山西西北）知州，亦精藝事，善花竹、工分隸。⓬因得古碑「繡谷」二字，取以名園，並為號。據清人錢泳（1759-1844）《履園叢話》載曰：

> 繡谷在閶門內後板廠，國初朔州刺史蔣深築。初刺史之祖坟，成進士後，隱居讀書，偶課園丁薙草，土中得一石，有「繡谷」二字，作八分書，遂以名其園。園中亭榭無多，而位置頗有法，相傳為王石谷手筆也。康熙三十八年己卯，刺史嘗集郡中諸名宿作送春會，坐中年最長者為尤西堂、朱竹垞兩太史，張匠門、惠天牧、徐澂齋諸先生尚為諸生，畫師則王石谷、楊子鶴，方外則目存上人。是時沈歸愚尚書年纔二十七，居末座，賦詩作畫，為一時之盛。刺史之子仙根亦好風雅，乾隆二十四年又作後己卯送春會，則以尚書為首座矣。世傳〈張憶娘簪花圖〉，即於是園作也。⓭

錢泳這則蘇州園林的紀錄，提供了張憶娘寫真畫像的本事。首先，「繡谷」為朔州刺史蔣深築造的私人庭園，該園為名畫家王石谷所設計。康熙 38 年己卯（1699），蔣深邀集吳郡諸名宿蒞繡谷園作送春會，名流雲集，與會長者包括年登耄耋的尤侗（1618-1704）與古稀之年的朱彝尊（1629-1709），亦有像惠士奇（1671-1741）與徐葆光（1671-1723）兩位僅 29 歲的年輕諸生。另有方外蒲室睿

翁方綱等人題跋。詳參《美術叢書》（臺北：臺灣藝文印書館，1975 年 11 月初版）5 集第 9 輯，李玉棻〈甌鉢羅室書畫過目考〉卷 2，頁 115。

⓫ 引自同註❼，袁枚〈題「張憶娘簪花圖」并序〉。

⓬ 關於蔣深的傳記資料，參見同註❶，頁 431。

⓭ 引自錢泳撰《履園叢話》（北京：中華書局，1979 年）下冊，「叢話二十 園林」，「繡谷」條，頁 525。

道人（1634-?）在座，席間還有兩位畫家，一位是繡谷園景的設計者王石谷（1632-1717），另一位是〈簪華圖〉的作者楊晉（1644-1728），睿道人曾習畫於石谷，楊晉則為石谷之入室弟子。座中諸人，除朱彝尊與王石谷外，全為〈簪華圖〉題家。依習俗而言，蔣深邀約諸友於繡谷作「送春會」的時間應在暮春，而畫幅留下最早題識者為蔣深：「康熙己卯閏七夕前一日」，這個時間與「送春會」有一季的落差，受限於訊息之不足，筆者無法確切考出畫像繪成及諸題的時間。但幾乎可以肯定的是，「送春會」乃直接促成〈張憶娘簪華圖〉繪作並諸家題詠的一場重要聚會，園主蔣深囑咐在座畫家楊晉為陪侍的寵姬張憶娘繪作寫真圖，席間諸友於畫幅題詠，皆拜賜於這場聚會。除了「己卯」會之外，另一波題詠集中在 2 年後的「辛巳中秋」（1701），對照名單，則為己卯「送春會」未與者，或者，〈張憶娘簪華圖〉是蔣繡谷「己卯送春會」與「辛巳中秋會」兩次文會的聚詠主題。回到上引錢文，特別提及沈德潛（1673-1769），康熙己卯（1699）的「送春會」，當時的沈氏，為一名年僅 27 歲、端居末座、賦詩作畫的文士。歷經一甲子，乾隆 24 年（1759）又作「後己卯送春會」，乃已故園主蔣深之子蔣仙根作東邀集，沈德潛再度與會，當時沈氏已是87 歲的首座尚書矣。

(二)畫面

　　為〈張憶娘簪華圖〉「寫照並題」的楊晉，在題詩中進一步提供了寫真時地與繪像內容的資訊：「交翠堂前絕點埃」（567，下同），點明寫真地點在蔣氏繡谷園裡的交翠堂，「薰風披拂繡簾開」指出暖風披拂繡簾於夏日時節，屋外正是「麝蘭香細花枝裊」，紛紛爭說畫中人張憶娘為「天仙降下」，身著「袖拂霞」的錦麗華衣，髮形「髻挽烏雲」，「纔簪茉莉又蘭花」，則畫龍點睛地扣合著畫中人的主題動作：簪花。楊晉題詩對其繪筆下的憶娘畫像作了相當準確的描摹。〈張憶娘簪華圖〉〔圖 4〕畫幅全無襯景，張憶娘作清代仕女便服裝扮，頭戴烏紗髻，身著淺絳對襟羅衣，下罩天青羅裙，腰繫素帶，毫無任何花鈿珥璫鐲釧等飾品。畫家集中描繪主角張憶娘，以墨色細筆勾描人物臉

部、五官及手部輪廓，並以淺色暈染
出立體感，著服部分則以墨筆粗簡勾
勒衣裳裙帶及花紋，填染不同色彩。
楊晉著重於臉部勾染的人像技法來自
於明末曾鯨創立的波臣派，描繪人像
具有相當程度的寫實性，觀畫者可據
以想見張憶娘是一位柳眉細眼、雙頰
圓潤、下巴削尖、身形纖瘦、姿態優
雅、裝扮素靚的江南美人。畫中人的
烏紗髻已簪就小叢白色茉莉花，憶娘
高舉的左手以纖指輕拈一朵幽蘭，正
欲簪往髮髻，右手提舉靠近胸前，纖
指張開作勢，似欲扶向左手。畫家為
憶娘塑造的立姿並非全然正面，因左
右兩臂提舉及纖指伸拈的一連串行
動，造成她的臉部略微偏右，身體則
略微偏左，這種人體物理性的細小動
感，來自於畫像主角的核心行動：簪
花。這幅全無襯景而以人物為訴求的
寫真，展現了畫家楊晉設計圖面的一
項創意，賦予畫中人一種嫻靜微動的

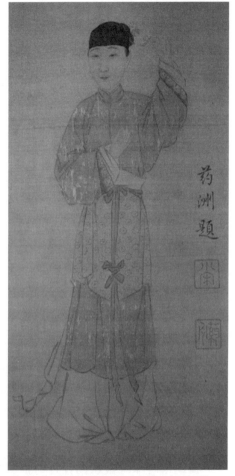

〔圖4〕〔清〕楊晉繪〈張憶娘簪華圖〉：
局部之一

性感魅力。中年文友姜學在（1647-
1709）的觀看最能體察這種魅力，姜氏題詩曰：「自揀幽蘭插鬢枝，多情庭際
步遲遲。落花垂柳嬌無力，知是歌慵舞困時。」（568，姜實節）為楊晉筆下的
憶娘托出一個歌慵舞困及多情步遲的嬌柔形象。

　　邀約文友來到繡谷參與康熙己卯送春會，時年 32 歲的園主蔣深如何觀
看？蔣氏於七夕前一日以畫像贊助及擁有者的身分題詩，他在畫中看到了一個

裝扮停當的印象：「巧髻知邀阿母梳」（567，下同），次兩句「滿頭花朵倚銀屏，不戴幽蘭即素馨。」坐實楊晉所繪的簪帶即是蘭花與茉莉，畫中雖無銀屏的景致，觀者不免將畫外的現場景致迎入詩中。「觴政逢君笑口開，探鉤送酒劇憐才。愛她不是王孫女，有客鳴琴解聽來。」憐惜畫中人憶娘不是王孫閨秀，過的是逢君鳴琴、芳年漂泊的歌妓生涯：「芳年漂泊奈愁何，觴斷當筵宛轉歌。我有青衫無限淚，與卿紅袖一般多。」蔣深憐其身世，愛其才貌，思及唐代進士趙顏喚真真的故事，❶便囑託楊晉為憶娘繪像，畫像繪成，則可解除真人不在身邊的寂寥：「綠窗常對畫生綃，金屋何須貯阿嬌。從此覆巾施梵呪，真真喚下便吹簫。」康熙辛巳（1701）夏，紅豆士奇（惠士奇）題詩序曰：

> 庚辰春，余往嶺南道中寄懷之作。辛巳夏，自嶺南歸，不勝綠樹成陰之歎，因展玩是圖，書之於後。（572）

惠氏自言第二度題詩，距上次題詩已一年餘，南方歸來，又訪繡谷，再展此圖，「綠樹成陰」，表達憶娘已嫁作蔣婦之遺憾。由此判斷，蔣深請託著名畫家楊晉為憶娘寫真，可能為邀聚文友的「送春會」帶來另一種迎納寵姬的旖旎風光，那麼，〈簪華圖〉未嘗不可視為一幅準新娘之畫像。

(三)簪花圖式與意涵

　　贊助人蔣深、畫家楊晉針對張憶娘的寫真型式必然有過商量，蔣氏曰：「當年周昉畫曾無，題詩那得簪花格？」（567）提到了唐代有周昉繪〈簪花仕女圖〉，後世才有簪花女子的繪像典型。周昉〈簪花仕女圖〉是一幅精緻又性

❶ 唐進士趙顏於畫工處得一軟障，圖一婦人甚麗。顏謂畫工曰：「世無其人也。如何令生，某願納為妻……」。畫中人故事是由趙顏觀看女子畫像開始，因觀圖中麗婦，而有「畫像成真」的願望過程，其以灌絲灰酒與至誠呼喚，終使畫中人復活。畫中人的故事，參見〔宋〕李昉編《太平廣記》（上海：上海古籍出版社，1995 年，影印《四庫全書》本）卷 286「畫工」條，引聞奇錄。頁 1045-151 至 152。

感的長卷作品，卷中擺列 6 位宮女，正當春夏之交，在宮中庭園駐留〔圖
5〕。妝扮穠麗入時，脂粉濃施，蛾眉深黛，櫻桃小口，身著薄如蟬翼的細紋
紗衣，高髻插滿鮮花和珠翠。畫中人的注意力被其他美物所吸引：一朵小小紅

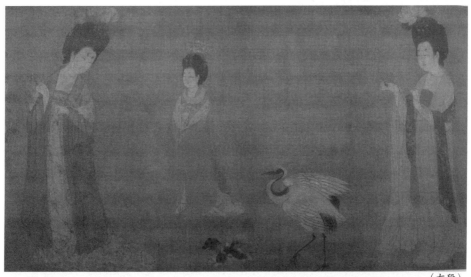

（右段）

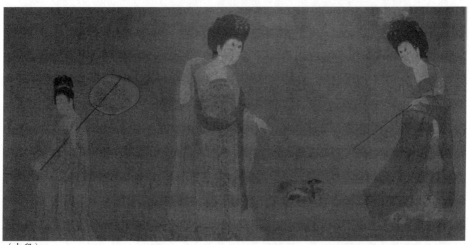

（左段）

〔圖5〕〔唐〕周昉繪〈簪花仕女圖〉

花、一樹盛開的玉蘭花、一隻長毛小狗或被撲打的一隻蝴蝶。❶畫中幾位宮女的臉部偏側，畫家皆不採取正面描繪，其中一個重要的因素在於視線的處理，避開畫中人與觀眾對看的視線交流，使觀者可以毫無顧忌地觀看，女性側像與迴避的眼神，適足提供一個預設觀者所凝視的圖景。❶

　　簪花的記載更早可見於《楚辭》，作為祭典儀式裡的貢品或薰香。此外也有將花卉與美人並列排比的修辭手法，《詩經》中比比皆是。唐代女性有時令簪花的風俗，五代王仁裕《開元天寶遺事》「鬥花」條曰：「長安仕女春時鬥花，戴插以奇花，多者為勝。」❶這些意義的滋衍承載，不斷加深了「簪花」的符號性內涵。《全唐詩》更出現許多與簪花相關的作品，或者是加強對美人的描寫，或是表達詩人內在情意，成為對青春、鮮麗美好事物的懷思。❶

　　〈張憶娘簪華圖〉形塑了一位以烏髮挽髻戴紗，身著淺絳羅衣、天青羅裙的纖靚憶娘，歌慵舞困之際，一如落花垂柳般嬌柔無力的由一座銀質屏風後緩

❶ 關於〈簪花仕女圖〉的圖面解說，巫鴻認為：畫中宮女各自獨立，她們的注意力被許多細小美物所吸引，這些美物與畫中美人一樣，都是皇宮內的玩物，彼此分擔著彼此的孤獨，該畫表達了唐代特殊的女性氣質與宮女抑鬱孤寂的心境。參見楊新、班宗華等人合撰《中國繪畫三千年》（臺北：聯經出版公司，1999 年），頁 77-78。

❶ 關於中國女性畫像的側面取像與眼神處理的問題，詳參毛文芳著〈寫真：女性魅影與自我再現〉一文，收入同註❽，拙著《物·性別·觀看：明末清初文化書寫新探》第 4 章，頁 334-337。關於「眼神」（the eye）與「凝視」（the gaze）的觀點，屬精神分析與電影理論領域的理論。亦詳參《女性主義與藝術歷史》（臺北：遠流出版事業公司，1998 年）第 1 冊，〈框裡的女人——文藝復興與人像畫的凝視、眼神與側面像〉，頁 77-120。

❶ 針對《簪花仕女圖》中的服飾、髮髻、簪花等社會風俗研究，以及畫風上的種種問題，詳參楊仁愷著《簪花仕女圖研究》（北京：朝花美術出版社，1962 年）一書。另亦可參徐書城〈從《紈扇仕女圖》、《簪花仕女圖》略談唐人仕女畫〉（《文物》總 290 期，1980 年 7 月），頁 73，轉引王仁裕原文。

❶ 關於「簪花」一詞的意涵，邱稚亘由歷史史料與詩文角度考察，大致包含了：和美人容貌相互映照與聯想；對山居出世生活的描繪、節氣時序的代表；對青春美好的謳歌與感懷；世俗功名的象徵……等。詳參邱稚亘〈「楊升庵簪花圖圖軸」在陳洪綬簪花人物畫中的定位〉，《議藝分子》第 4 期，2002 年 3 月，頁 50-52。

緩步入畫中，楊晉在人物的獨立姿
儀及背景的空闊處理兩方面，很有
可能沿用著周昉以降的簪花圖式。
此外，不僅迥異於唐代豐腴華麗的
宮娥造型，憶娘所簪之花亦與周昉
女像的簪花完全不同，憶娘簪帶幽
蘭與茉莉〔圖6〕，宮女簪帶者有
牡丹、荷花、海棠、芍藥、紅瓣花
枝等。觀畫的世澤里人指出：「不
將宮樣寫秦娥，雅澹風光照眼
波。」（573）世澤里人所見並非唐
代周昉所繪的「宮樣」──貴氣逼
人的宮婦，而是民間「秦娥」的雅
澹風格。楊晉為張憶娘繪像，並未
將畫主置於高貴而幽獨深閉的宮闈

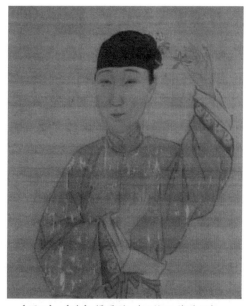

〔圖6〕〔清〕楊晉繪〈張憶娘簪華圖〉：
局部之二

中，僅藉用周昉的「簪花」格式，創造憶娘「眉目秀媚，以左手簪花而笑」
（袁枚）的生命圖樣與形象意涵。繡谷園主蔣深、寫真畫家楊晉及「送春會」
蒞會諸友，共同為憶娘畫像繫連唐代周昉的〈簪花仕女圖〉，顯然有意將源自
於祭儀、馨獻與風俗等「簪花」的複雜意涵簡化，更聚焦於「美人」與「花
卉」並列的符號關係，以唐代詩畫傳統建立的「美人簪花」典型，賦予眾人矚
目的蘇州歌姬張憶娘一個長期積淀之青春、妍麗與典雅的形象。

三、畫像流傳

〈張憶娘簪華圖〉於康熙7年繪成，有將近60位畫像題人，跨越百年的
文本紀錄了畫蹟流傳的簡史，以下先就畫卷訊息探察畫像的流傳。

(一)江標題記的本子

晚清庋藏名家江標（1860-1899，元和人）❶曾題記曰：

> 圖藏豐潤張氏，借觀數月，細審畫幅似臨本，題詠半是真迹，半係摹
> 寫，殊不可解，然流轉有自，無二本也。江標記。（567）

江標題記時間距畫像繪成已近兩百年，文中交代該畫當時的收藏者為張氏，並
對畫幅與題詠概況作出一些判斷。據筆者略考，收藏者應係河北豐潤巨族張家
之顯達人物：張人駿（1846-1927），❷或因任職朝廷期間彼此為同僚關係之
便，江標得由張家借觀該幅畫蹟數月。江標題記收於《張憶娘簪華圖卷題詠》
（以下簡稱「江本」）卷前，❸該編依展開順序次第著錄，包括題簽、引首、絹

❶ 江標，字建霞，又字師鄹，號萱圃，自署笤訬，靈鶼閣為室名，清元和人。光緒 15 年
進士，入詞林，曾任湖南學政。工小篆，能刻畫金石，庋藏名迹甚富，又善作山水。畫
清代諸名人著書之廬 16 幅，鏤版作詩箋行世。惜年僅 40 歲而卒。所輯《靈鶼館叢
書》，多金石目錄賞鑑之屬。詳見同註❶，頁 940。

❷ 豐潤張家為邑內巨族，清末民初時期，先後出現張人駿之祖張印坦（字信齋，江蘇丹陽
縣知縣）、父親張鈞（字澤仁，江蘇華亭縣知縣）、兄長張壽曾（字容舫，舉人，內閣
中書舍人）、叔祖父張印塘（舉人，安徽按察使）、堂叔張佩綸（進士，署都察院右副
督御使）、堂兄弟張志潭（北洋交通總長）、張志澂（民國天津市財政局長）、張嘏臣
（民國烟臺警察廳廳長）、侄女名小說家張愛玲……等達官要宦名流。其中以張人駿最
為顯赫。張人駿字千里，取「人中駿馬，馳騁千里」之意，號安圃、健庵、湛存。為歷
任同、光、宣三朝重臣，先後擔任過翰林院編修、四川鄉試副主考、吏科給事中、廣西
按察使、廣東、山東布政使、山東、河南、廣東、山西巡撫、兩廣總督、兩江總督兼南
洋大臣……等清廷要職，不僅是政績卓越的封疆大吏、政治方針的重要智囊、近代教育
的支持者、工商業先驅，還是一位多方才能的學者、詩人、書法家。《民國書畫家匯
傳》以書法家身分將張人駿列名其中，贊其書法：「篆書之圓勁，楷書之沈穩，草書之
流暢……形意兼得，功力深厚。」張家傳記資料參引自 http://blog.sina.com.cn/s/blog_53
7f44100101bg8l.html（20130203）。

❸ 該書收入同註❷，《明清人題跋》，下冊，頁 567-585。

畫本幅、隔水綾、拖尾等處的所有題識及朱白鈐印等，然未標尺寸。

據「江本」著錄：「乾隆己卯秋裝，西莊王鳴盛題簽」，此卷曾於該年重新裝禎。該卷所收題跋眾多，記年最早為康熙 7 年己卯（1699）畫家楊晉所題，標幟了繪像之年，而乾隆己卯（1759）為重裱時間，距離畫像繪成恰好一甲子。

(二)許漢卿題記的本子

2011 年 9 月份，紐約舉辦亞洲藝術周於洛克菲勒中心，佳士得公司率先推出「澄懷味象：許漢卿珍藏」專場拍賣，以許漢卿之珍藏藝品作為拍賣核心。許漢卿（1882-1961）為近代著名文人收藏家，名福眪，字漢卿，別字淳齋，祖籍江蘇鹽城，1882 年生於山東，卒於 20 世紀 50 年代。於清末歷任刑部主事、濟南大清銀行稽核委員等職。民初參與籌建大陸銀行，曾任職中國銀行南京分行。抗戰勝利後，任上海銀行公會理事、大生第一紡織公司董事、義興染織廠董事長等職，跨界金融、紡織、貨棧等行業。銀行家許漢卿，篤好收藏，書法造詣極高，殷實的財力讓他有能力廣搜遠紹、海納百川，收藏範圍遍及青銅、玉器、字畫、碑帖、瓷器、文玩、文房清供等。他對藝術史瞭如指掌，尤擅金石考據之學，在清末民初備受業內推崇。❷在紐約佳士得公司為 2011 年秋季所設「澄懷味象：許漢卿珍藏」之專場拍賣會中，〈張憶娘簪華圖〉為一件高價成交的珍貴拍品（以下簡稱「許本」）。❷筆者幸獲上海收藏家

❷ 有學者指出，19 至 20 世紀之交，中國文化史有五大發現：殷墟甲骨、西域簡牘、敦煌文書、內閣大庫檔案、少數民族文字史料等，改變了近代中國文化的進程，同時也促進了新一輪的收藏熱潮。許漢卿即為這種熱潮下應運而生的文人收藏家群體之代表性人物。引自《三聯生活周刊》（2011 年第 36 期），http://shoucang.hexun.com.tw/2011-09-29/133847625.html（20130116）。

❷ A Connoisseur's Vision: Property from the Xu Hanqing Collection 15 September 2011 New York, Rockefeller Plaza。拍賣編號 2529，〈張憶娘簪華圖〉的拍品編號為 841，以 48 萬 2,500 美元成交。游智淵撰文，引自 http://news.pchome.com.tw/magazine/report/cl/artouch_antique/5893/131826240055217018006.htm（20130308）。

楊崇和先生賜贈該畫卷之完整圖版，得以展開更翔實的研究工作。

「許本」在卷尾有許漢卿一篇長文題記於民國 31 年（1942）5 月，用誌許氏購藏後付工重新裝竟之事，距離畫像繪成已近 250 年。

(三)江、許二本的比對

前論「江本」著錄內容十分詳盡，包括題簽、引首、絹畫本幅、隔水綾、拖尾等處的所有題識及朱白鈐印，筆者據以與「許本」全卷進行詳細比對，發現「江本」著錄的所有內容及排次悉可見同於「許本」，可以十分確定的是，19 世紀末江標所見與 21 世紀初紐約拍賣的〈簪華圖〉應係同一本，畫幅為絹素，全卷 31×116cm。細究二本，仍存有差異如下：

其一、少部分字體歧異如：於（江本）、于（許本）；鉤（江本）、鈎（許本）；窗（江本）、窓（許本）；總（江本）、捴（許本）；妝（江本）、粧（許本）；娘（江本）、孃（許本）……等。或「江本」偶有錯繆如：間（江本）、閒（許本）；招（江本）、拈（許本）；經（江本）、徑（許本）；堂（江本）、空（許本）；陳（江本）、鄭（許本）……等。又「江本」遺漏「隨園」（袁枚）、「硯北」（申瑋）……等幾枚朱文閒章，凡此該係手抄原件轉逐成印刻過程中不免產生的異體字或錯漏現象所致。

其二、二本的歧異在於「許本」沒有江標題記。前文曾論及，江標題記收於《張憶娘簪華圖卷題詠》卷前，江標自陳：「圖藏豐潤張氏，借觀數月」，不知何故，江氏僅題記於卷外，未被載入畫卷的著錄資料中。或者，江文乃該卷刻印成書前受囑所作的題識，自然「許本」未能呈現。

其三、二本最大的不同在於「許本」多了「江本」著錄後的收藏訊息。「許本」全卷共出現 9 枚同款的「許漢卿印」〔圖 7〕，

〔圖 7〕〈張憶娘簪華圖〉（許本）：許漢卿印

尤其每逢接裱處必鈐，該印與拖尾最末的許氏題記用印相同，乃許漢卿的收藏印記。再者，「許本」拖尾末段多了一則「許漢卿題記」的長文，以及重新裝裱後 3 年，許氏題於卷外的另一篇題記。

筆者將「江本」的著錄細節置於「許本」卷面上觀察，發現了幾處疑點：

〔圖 8〕〈張憶娘簪華圖〉（許本）：
蔣蟠猗題記

其一、卷中紅豆士奇於康熙辛巳（1701）「自嶺南歸……」的題跋，與蔣西原（恭棐）「忽忽五十餘年，……蟠猗復攜畀余」的題跋二者相連，二家題識前後相隔半世紀之久，然二跋之間沒有接縫，卷上所題的墨色及紙張均像同一時代的產物。此為一疑。

其二、卷中接在蔣西原之後者為蔣蟠猗乾隆 13 年（1748）的題識，此題最為奇特，不僅 8 行直書題文間繪有 9 道墨色細線，所鈐 4 枚皆為墨印，明顯絕非蔣氏原蹟。此為二疑。

其三、蟠猗隔一人後接陳群與世澤里人，二家皆題於乾隆丁丑（1757），時間較蟠猗晚了 9 年，而接縫後卻有較早題識的汪俊，汪氏題句：「舊雨凋零圖畫裏，鹽官剩有魯靈光。」句注：「謂春暉學士」，春暉學士乃繪像當代的年輕題人陳邦彥（1678-1752），顯然當時還健在，那麼汪氏的題年至少應早於 1752。另外，早於乾隆庚午（1750）的沈德潛題識，亦在 1757 年蔣溥題後，排序明顯失次。再者，沈德潛題後又有一接縫，其下為題乾隆辛未（1751）的袁枚，以及題於乾隆癸酉（1753）的陳繩祖，二家亦較上引陳群及世澤里人較早，何況其後尚有曹仁虎於乾隆甲戌（1754）的題識，及吳泰來、蔣業鼎、趙文哲、金學

詩等諸家同時之「次漁菴（曹仁虎號）韻」。此為三疑。

　　首先，關於第一疑的不合理，不排除後人摹寫的可能性，或者，該畫曾在繪像後半世紀回歸蔣家，蔣西原於當代諸家題跋後尋求適當畫幅空間下筆，因而產生接續在最晚題人紅豆士奇之後而與其並排的現象，亦未必不可能。相類的狀況也發生在洪亮吉的題跋上，據筆者推測，洪氏概應題於 1790 年左右，卻廁列於乾隆乙酉（1765）吳山秀與乾隆丁亥（1767）顧宗泰之間。此中若非後人摹製，即裱工誤植，或係洪氏在前人已題就的卷中空白處落筆。然而，根據著錄資料，畫卷由揚州回歸蔣家後，曾在乾隆己卯（1759）秋季再度裝裱，那麼第二疑：蟠猗題後所鈐墨印絕非當時原蹟，應為後人所摹製，足證此必非乾隆己卯重裝之卷。

　　再者，袁枚在乾隆庚午（1750）獲蟠猗囑題之際，袁氏曾自言：「事隔五十餘年，開卷如生，惜無留墨處矣。」❷❹袁枚所見之畫幅題詠甚滿，無餘留墨處，那麼在他之前必無大片空白保留讓給較他更晚而題於乾隆丁丑（1757）的陳群、蔣溥二人。因此，衡諸時間而產生的第三疑，出於後人在前賢題跋空白處尋隙下筆的機率極低，卷中諸家題跋失序的原因，極可能是不諳時間的後代裱工揭下乾隆己卯原裱的題跋段落，修補後重新接回時誤植失序所致，或者甚至就是後人摹寫製成。

　　雖然許漢卿在題記中曾道及〈簪華圖〉經其再度裝裱，卷中每於接縫處必鈐許氏藏印，筆者比對「江本」與「許本」，二者實為同本。那麼，上述的疑點幫助筆者尋繹推測得知，今本絕非康熙己卯（1699）初繪的原件，亦非乾隆己卯（1759）重裝時的原樣，必經再次裝裱，並曾加工摹製而成。猶記上引江標題記曾言：「圖藏豐潤張氏，借觀數月，細審畫幅似臨本，題詠半是真迹，半係摹寫，殊不可解，然流轉有自，無二本也。」江標以其書畫金石庋藏鑑定的素養判斷此本可能係臨本，眾多題詠摹寫與真跡互見，臨本前的題詠以摹寫再現，臨本後的題詠則多為真跡，但未再提供進一步訊息。筆者上述的考察，

❷❹ 引自同註❼，袁枚〈題「張憶娘簪花圖」并序〉。

或可權作江文的部分證明。至於許漢卿題記所言：「是卷為乾隆時裝，絹素脫落，付工重裝，竟記之。」明顯失察。

㈣流傳

若將「許本」與「江本」提供的訊息相接榫，〈張憶娘簪華圖〉於康熙己卯（1699）為蘇州蔣深囑繪並持有，蔣氏逝世後，一度轉入邗江程勁堂家，後流至揚州市肆，為失去家傳畫像一甲子的蔣深令嗣蟠猗購回，並於乾隆己卯（1759）重裱。乾隆丁亥（1767）之後，約經半世紀，有嘉慶庚午（1810）王夢銓與道光壬午（1822）程鳳舉題署的兩個時間標記，為「江本」卷本最後二則題跋。程氏題詞末兩句曰：「喜者番重到吾家，細把卷中人看。」（585）後有小字注曰：

> 此卷蔣家遺失，落于邗江程勁堂之手，蔣蟠猗乃以名人筆跡易還，今為吾笙華兄所得，此物終歸于吾姓，奇哉。（同上）

程鳳舉及程笙華二氏生平不詳，筆者未能有進一步認知。又在王夢銓題識之前下方空白處，鈐一枚白文「孫蓮叔賞鑑書畫印記」，此印為安徽休寧縣霞塘家世富饒的孫殿齡（1820-?）所有。顯然到了 19 世紀初葉（即道光年間），此畫復易主歸入程笙華家，亦曾獲休寧富室孫蓮叔經眼賞鑑。

再越半世紀，至 19 世紀末葉江標（1860-1899）題記時，該畫再度易主入藏豐潤張家，其間「江本」再無題識出現。又越半世紀，該卷為上海許漢卿（1882-1961）所購藏，於民國 31 年（1942）重裱，並先後寫下一長一短兩篇收藏題記，此外，亦別無他題。再歷 70 年，2011 年 9 月間，〈張憶娘簪華圖〉於美國紐約佳士得拍賣會中再轉入另一位私人收藏家手中。由是，〈張憶娘簪華圖〉自繪成之日迄今，流傳已逾三百年。

〈張憶娘簪華圖〉繪成後，曾由邗江程家流至揚州市肆，自乾隆己卯（1759）重歸蔣家後，至少在道光年間曾易主歸程笙華家，以迄 19 世紀末江標

所言該卷「在豐潤張家」，一個世紀之間，由蔣家究竟如何流至程家？再至張家？「江本」並未提供可資判讀的文獻。再歷半世紀後，該卷又如何由豐潤張家流至上海許漢卿手中？「許本」亦未提供相關訊息，兩個世紀間的畫像流傳，由於相關訊息薄弱，筆者無法確切掌握其具體始末。200 餘年來，〈張憶娘簪華圖〉曾經出現幾個波段的題詠熱潮，雖與流傳有關，為探討題詠社群之便，筆者將於後文詳論。

(五)「複本」：芥園藏本

楊晉繪於康熙己卯的〈張憶娘簪華圖〉，迄今三百年的流傳史已略述如上。拜賜於當今拍賣會網站提供的便捷訊息，筆者知悉另有一幅〈張憶娘簪華圖〉亦重現於世。2012 年 10 月 3 日中國嘉德國際拍賣公司於北京國際飯店召開秋季拍賣會，〈張憶娘簪華圖〉為其中一件拍品（以下稱「芥園藏本」），該卷設色紙本，畫心 34.5×134.0cm〔圖9〕，後來亦以高價成交。㉕

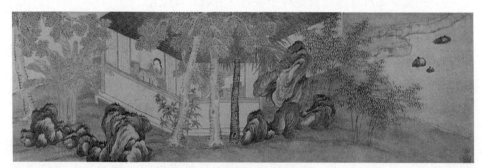

〔圖9〕〔清〕方婉儀繪〈張憶娘簪華圖〉：局部之一

㉕ 本畫卷後以￥2,242,500（外匯折算）高價售出。本文關於這幅畫卷的題跋訊息，得力於博寶拍賣網所示的完整資料，網址：http://auction.artxun.com/paimai-94346-471729223.shtml（20130109）。此外，關於拍賣訊息及圖版文獻，筆者亦同時獲益於以下網站：http://www.zunke.com/result/good/id/2864966（20130109），謹此一併致謝。

1.繪作動機與所有權人

　　此卷引首有袁枚篆體大字題：「張憶孃簪華圖」，畫幅左側有羅聘（1733-
1799）題記曰：

> 張憶娘簪花小影，原圖向傳楊子鶴手寫，失去多年矣。芥園四兄嗜好成
> 癖，復倩同人各賦詩詞，匯裝成卷，而圖則仍無佳手重繪。今春郵書見
> 屬。若僅以寫意塞責，又恐有辜雅意。因令內子白蓮為之，似於簪花體
> 格，轉覺描頭畫角之為合也。時乾隆甲辰四月六日，兩峰道人羅聘。

羅文交待本書的繪作因緣。羅聘昔曾聽聞楊晉繪有〈張憶娘簪華圖〉，然該畫
失傳多年未能得見，賦寫匯裝的題詠手卷屬於芥園四兄。考天津蘆鹽巨商查日
乾（1667-1741）及其長子查為仁（1695-1749）曾於雍正元年（1723）營建園林水
西莊，乾隆皇帝先後 4 次下榻於此，賜名為「芥園」。袁枚曾將查家建於天津
的「芥園」、馬曰琯建於揚州的「小玲瓏山館」以及趙功千建於杭州的「小山
堂」並稱為清代三大私家園林。㉖查家頗富收藏，為仁、為義、為禮等兄弟皆
擅書畫，雅愛文藝，交接名流，芥園於乾隆年間人文薈萃，盛極一時。喜好收
藏的查家，留意天下名蹟，得知蘇州名妓〈張憶娘簪華圖〉曾獲得許多任職翰
林院的前輩名人題詠，在畫蹟失傳的狀況下，便請志同道合的文友賦詩題詞，
匯裝成卷。羅聘透過郵繹傳來的便是這幅沒有畫心的手卷，於是囑其夫人白蓮
女史方婉儀（1732-1779）繪之。由年代推斷，羅聘題記之年為乾隆甲辰
（1784），方夫人已逝 6 年，故知繪像不應晚於方氏卒年（1779）。

　　羅聘的題記已為「芥園藏本」這幅畫像題詠的摹製動機、傳播途徑作了扼
要的說明，並將該畫卷的所有權人定向於「芥園」，但究竟是誰？筆者檢視諸

㉖ 查為仁於康熙 50 年（1711）鄉試第一，因科場舞弊下獄。康熙 59 年（1720）出獄。雍
　　正元年（1723），修建水西莊。關於查氏父子的水西莊，參引自 http://www. baike.com/
　　wiki/%E6%B0%B4%E8%A5%BF%E5%BA%84（20130318）http://zh.wikipedia.org/wiki/
　　%E6%9F%A5%E4%B8%BA%E4%BB%81（20130318）。

家題識，將記年及稱謂兩類訊息稍加併接以作推測，訊息依時序排次如下：「乾隆甲辰（1784）四月六日」（羅聘題，稱「芥園四兄」）、「丙午（1786）浴佛前二日」（毛郁青題，稱「芥園四兄」）、「甲寅（1794 年）初秋」（祝德麟題，稱「芥園學長兄先生」）、「乙巳（1785 年）三月廿九日」（吳霽題，稱「芥園四兄先生」）、「戊申（1788 年）三月二日」（袁枚題，稱「芥園居士」）、「己酉（1789年）嘉平上浣」（汪相培題，稱「蔗塘四兄」）、「辛亥（1791 年）七月七日」（蔣齊耀題，稱「芥園四兄」）。由稱謂來看，這幅囑託題詠及圖畫繪摹的創製及擁有人，指向一位被稱為「芥園四兄」（按「蔗塘」即「芥園」之別稱），而且年紀稍長的文士，最晚題識的時間在乾隆 56 年辛亥（1791）。「芥園」毫無疑問是指查家，筆者略考「芥園」的興建與擁有者為查日乾（1667-1741）、為仁（1695-1749）父子，但二人卒年不僅較羅聘的題年（甲辰，1784）早約 40 年，更較辛亥（1791）早了半世紀。再查為仁的二弟查為義（1700-1763）、三弟查為禮（1716-1783），卒年亦皆早於辛亥，若由題年時間及「四兄」的稱謂來看，應指向查為仁的四弟，唯受限於資料不足，筆者無法確認這個揣測。

筆者試將羅聘題記的時點：乾隆甲辰（1784）置入楊晉原畫〈張憶娘簪華圖〉的題詠史以觀，該時點落在第二波題跋（畫卷歸回蔣家的乾隆戊辰 1748 年～錢陳群、蔣溥二人題年 1757）之後，在第三波題跋（畢沅等 4 家所題之乾隆戊申 1788）之前。至於方婉儀之繪圖，以及繪前便已匯裝成卷的諸家題詠，二者的時間則皆應早於乾隆甲辰。

2.畫面

諸家稱此卷為臨本或橅本，如：「白蓮女史重摹憶娘簪華圖」（吳鑌簽條）、「題簪花小影摹本」（謝啟昆）、「芥園臨摹於乾隆甲辰」（謝鳴盛）、「題簪花小影橅本」（沈清瑞）、「芥園居士以臨本見示」（袁枚）、「芥園四兄出憶娘小影橅本屬題」（蔣齊耀）等，率皆認定本卷畫心為楊晉原畫摹本，顯然與事實不符。羅聘曾在題記中述及楊晉所繪原圖已失散多年，因此，當他得到芥園主人郵驛傳來的手卷時，並未見過原畫，故曰：「仍無佳手重繪」，那麼，其妻方婉儀何能臨摹呢？羅聘扼要地點出了方婉儀之作乃「重繪」：重

新繪製。

　　兩幅〈簪華圖〉，楊卷設色絹素，方卷設色紙本，材質不同。其次，楊卷畫心 31×116.0cm，方卷畫心 34.5×134.0cm，二者高度相近，方卷則寬得多。比較二者畫面，更大相逕庭。楊晉原畫乃真人寫照，全無背景，突出人物形象（再參〔圖4〕、〔圖6〕）。方婉儀則採取全景俯瞰式的構圖，將臨窗張憶娘及所在書齋置於一座詩情畫意的繡谷園林中，齋外風景宜人：蒼石兩置，桐蔭扶疏，芭蕉漸黃，清竹雅致，秋葵正盛，平湖遠景，水落石出（再參〔圖9〕）。畫家引導讀者尋找圖畫主角，將視線落在桐木掩映的書齋裡，拉開的木櫺格窗前，憶娘舉高右手，左手相扶，正欲簪髮，曲眉櫻脣，面目姣好，姿態優雅〔圖 10〕。回顧羅聘的題記曰：

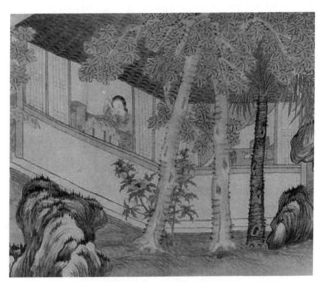

〔圖10〕〔清〕方婉儀繪〈張憶娘簪華圖〉：局部之二

　　　　若僅以寫意塞責，又恐有辜雅意。因令內子白蓮為之，似於簪花體格，
　　　　轉覺描頭畫角之為合也。

羅聘曾思量過〈簪華圖〉該如何繪製？雖真蹟未見無以臨摹，亦不宜以寫意逸筆充之，故委其夫人方婉儀「重繪」。方氏為清代閨閣畫家之翹楚，善畫梅、蘭、菊、竹、石等景物，羅聘稱其有出塵想，細謹而不苟作。此圖清靈秀美，

細致淡雅，富有書卷氣息，是方氏的典型風格。在文末，羅聘評其夫人繪作：「似於簪花體格」，意指方氏選擇了唐代周昉以降「美人簪花」的繪畫體式，而末句：「轉覺描頭畫角之為合也」，則謙虛地貶抑其妻畫式刻意仿效前人如「描頭畫角」，隨又褒獎此畫「為合也」（合意之作也）。

楊晉原畫採取全無襯景的人物寫照手法，突出畫中美人的容顏、服色及姿儀，迎合明末以來人物「寫真」的流行風氣；方婉儀繪作則將「美人簪花」的場景置於詩情畫意的全景園林中，人物比例較小，相對減損了人像「寫真」的意味。儘管皆以「美人簪花」為主題，然二家之繪畫理念及構圖形態則迥異。由是，方婉儀之〈張憶娘簪華圖〉是一幅新畫，不宜稱為楊晉原畫之稿本或摹本，若由「簪花」主題的發想角度而言，方畫或可稱為楊畫之「意臨」而已。

3.題識概況及流傳

引首前後的隔水綾，有王芑孫（1755-1817）、曹貞秀（1762-1822）夫婦題詠，在位置上形成一前一後的對稱關係。王芑孫，字念豐，號惕甫，長洲人。乾隆 53 年（1788）召試舉人，官華亭教諭，有傲氣，人以為狂，曾任松江府知府，書法直逼劉墉。曹貞秀，字墨琴，自署寫韻軒，安徽休寧人，僑居吳門，是清初著名的閨秀書畫家，時稱「墨琴女史」。曹氏落款記年為嘉慶 2 年（1797），應與其夫題年相當，上距羅聘夫婦繪題之時已近 20 年，王芑孫謂「芥園以此卷求題」，顯然此幅畫卷 20 年來，仍在芥園查家。

細數該幅畫卷共有 17 位題者，題識排次略有失序現象，最明顯之處在於拖尾第二則謝鳴盛題識（1792）的位置，乃與第一則毛郁青（1786）相毗鄰，二家的題年相差 6 年，中間並無任何接裱痕跡，又謝氏的題年卻較其後之吳霽（1785）、袁枚（1788）、汪相培（1789）、蔣齊耀（1791）諸家為晚，明顯不合理。題年較諸家早的吳霽題識之前有接裱痕跡。羅聘題記曾曰：「芥園四兄嗜好成癖，復倩同人各賦詩詞，匯裝成卷，……今春郵書見屬。」顯然羅聘透過郵驛傳送得見的，雖然圖畫闕然，但應有同人題詠其上並匯裝完成的畫卷，然而檢視卷中的題識時間，無一早於羅聘題記的乾隆甲辰年（1784）。由以上三點判斷，此卷應非羅聘題記當時的原蹟，或經後人重新裝潢時裱接失序，或曾

對原蹟題跋進行部分摹寫。

　　附庸風雅的巨富查家，透過對〈張憶娘簪華圖〉的摹製企圖再造康熙名士的風雅，17 位題家大抵活躍於乾隆朝中後期，幾為江浙籍文士：或進士及第任職翰林的文官，或為聞名的書畫藝人，以同鄉地緣與同僚任事的關係彼此繫聯，具有與楊晉版的題詠群體相類的特質，締建了一個集體觀看與相互對話的小眾文本。

　　筆者根據以上訊息，略推此畫之流傳小史。首先，依羅聘題記所悉，芥園四兄在尚未請人繪圖前，已乞同仁賦詠詩詞，唯今畫卷未見這一波題詠。其次，畫卷郵寄給羅聘後，羅聘請夫人方婉儀重繪〈簪花圖〉，由方氏卒年判斷，該畫至遲應在乾隆己亥（1779）年之前繪成。此外，該幅畫卷卷面提供的時間訊息如下，首有癸卯（1783）冬鐵士（吳鎬）的題簽及袁枚的引首題字。題詠者共 17 位，記年者依時間順序排次為：羅聘（1784）、吳霽（1785）、毛郁青（1786）、袁枚（1788）、汪相培（1789）、蔣齊耀（1791）、謝鳴盛（1792）、祝德麟（1794）、王芑孫、曹貞秀夫婦（1797）、彭邦疇（1807）等共 11 位。另外 6 位未署年的題識者，有位於畫心後隔水的謝啟昆（1737-1802），位於毛郁青（1786）之後、吳霽（1785）之前的李堯植、黃尚忠 2 家，與吳霽（1785）之後的許寶善、王樸、沈清瑞 3 家。卷面的位置相當程度反映了題跋的次第，因此，未記年而署名皆稱「芥園四兄（或學長、或老先生）」的李、黃、許、王、沈 5 家，必與吳霽（1785）的題跋時間相近。唯前隔水綾之謝啟昆略有不同，許氏識曰：「題簪花小影摹本，為漁梵學長兄作。」文中隻字未提芥園，唯「漁梵」一名在卷末彭邦疇文中亦曾出現，彭氏題曰：

> 今年客嶺南，得從漁梵三兄處睹此家傳副本，讀竟成二絕以歸，且以質寄楓二兄以為何如？

謝氏與彭氏的囑題對象皆非「芥園」，而係有家傳副本的「漁梵」，考彭氏題於嘉慶丁卯（1807），那麼卷中稱芥園四兄的最後題者為嘉慶 2 年（1797）的王

芑孫、曹貞秀夫婦。及至謝啟昆、彭邦疇二家題識時，該畫卷應已轉入「漁梵」家藏。

綜合言之，方婉儀臨意繪就的〈張憶娘簪華圖〉，最遲應於乾隆己亥（1792）前繪成，繪像之前，芥園先已裝製同人詩詞題詠手卷，癸卯（1783）吳鎮題簽，甲辰（1784）羅聘題於畫心，其後便有十餘家題人陸續獲芥園四兄囑題，自乾隆後期至嘉慶 2 年（1797）王芑孫夫婦題記，此間該卷皆歸芥園家藏。唯不久之後，至少在謝啟昆卒年（1802）前，該卷已易主為「漁梵」，始有彭邦疇題年（1807）之際的「漁梵三兄家傳副本」的新訊息。筆者透過卷面訊息，僅能考得 18 世紀末至 19 世紀初由「芥園」到「漁梵」大約 30 年左右的流傳史，至於 19 世紀初迄今，究竟幾度易主而後出現於拍賣場中？畫卷未再提供進一步訊息。

四、題詠的時段與社群

讓我們再回到楊晉繪作的〈張憶娘簪華圖〉，「江本」與「許本」為前後接續、踰越三百年之畫像文本，筆者反覆比對勾稽，前文大致描廓了〈張憶娘簪華圖〉的流傳簡史，以下將考訂題詠的時段與社群。

(一)第一波：繪像當代

〈張憶娘簪華圖〉是蔣繡谷邀約「己卯送春會」與「辛巳中秋會」兩次文會的聚詠主題，畫像繪成的當代，名流題詠集中於此間：康熙己卯（1699）至壬午（1702）3 年間，此為第一波題詠熱潮。當時初裱引首有松南居士題「卷中人」3 字，諸家包括畫像擁有者蔣深、畫家楊晉及許多名人，所題分佈於絹畫本幅繪像之左右兩側，以及拖尾前段。

憶娘與當代題者的關係決定了題詠文本的筆致，亦往往勾起初識憶娘的記憶。為畫像引首題字的松南居士（汪士鋐，1658-1723，長洲人），看畫興起昔日筵席的記憶：「憑君寫盡生花筆，空憶當筵婉娩情。」（568）汪士鋐結識憶娘

早於題詠之辛巳年（1701），推算當時約 40 餘歲，他將於數年後取得進士之名。❷同於辛巳記年的嚴虞惇（1650-1713，常熟人）題曰：「虎溪迴棹六年前，二老風流好好篇。」（571）時間溯至乙亥（1695），指出相識早在康熙乙亥的一場宴聚，及座中的姜實節（1647-1709）。姜氏自己亦回思這段記憶：「六年前見傾城色」（568）。蔣廷錫（1669-1732，常熟人）5 年前已見過憶娘舞姿：「五年曾見霓裳舞」（571）。宋藥洲（生卒不詳，長洲人）題曰：「三年前事夢中頻」（568）。姜、蔣、宋 3 人雖未記年，由於所題在畫心或相近處，依照前後題識的記年判斷，3 人題詠的時間約於己卯像成至辛巳（1699-1701）之間，以此推溯 6 年，姜初識憶娘約在癸酉至乙亥（1693-1695）間；前推 5 年，蔣見霓裳舞約在甲戌至丙子（1694-1696）間；若回推藥洲的 3 年前，約在丙子至戊寅（1696-1698）間，所差不遠。略探諸人初識憶娘的身分與年齡，善書畫的詩人姜實節大約 47 歲；能書畫的康熙進士內閣學士宋藥洲，約莫 40 餘歲；同為康熙進士的館閣編修嚴虞惇（1650-1713），結識憶娘時約 46 歲；最年輕的詩書家蔣廷錫（1669-1732）甫 26 歲而已，他還要 10 年後才取得進士。❷

　　綜而言之，題於畫像右側者有畫家楊晉（1644-1728，己卯題，時 56 歲，常熟人）、畫像贊助者與持有人蔣深（1668-1737，己卯題，時 32 歲，長洲人），以及文友宋藥洲（生卒不詳，康熙 24 年進士，時約 40 餘歲，長洲人）。題於畫像左側者有松南居士（汪士鋐，1658-1723，康熙 36 年進士，辛巳題，時 44 歲，長洲人）、姜實節

❷ 據松南居士題識下朱文「士鋐」二字研判，應即汪士鋐（1658-1723），字文升，號退谷，又號秋泉，清江蘇長洲人。順治 15 年生，雍正元年卒。康熙 36 年舉一甲一名進士，授翰林院修撰，官至右中允，入直南書房。士鋐善詩古文辭，尤工書法，生平著述甚富，尤勤于考古。著有《秋泉居士集》、《近光集》、《餘集》、《四六金梓》、《賦體麗則》、《全秦藝術志》、《元和郡縣志補闕》、《長安宮殿考》等。汪氏傳記，參見同註❶，頁 658。

❷ 虞山蔣廷錫（1669-1732），字揚孫，號西君、南沙、西谷、清桐居士。清江蘇常熟人。康熙 8 年生，雍正 10 年卒。由舉人供奉內庭，康熙 42 年賜進士，累官至文華殿大學士。工詩善畫，為「江左十五子」之一。著有《青桐軒集》、《秋風集》、《片雲集》等。參見同註❶，頁 426。

（1647-1709，時 53 歲，吳縣人，畫家）、徐葆光（1671-1723，己卯題，時 29 歲，長洲人），加上無紀年的題者：西堂老人（尤侗，1618-1704，時約 83 歲，長洲人，德高望重）、匠門大受（張日容，1660-1723，康熙年間進士，時 40 歲，長洲人）、孫暘（孫赤崖，順治 14 年舉人，常熟人）等，共有 9 人在絹畫本幅落款。隔水綾之後的題者，包括長者高不騫（1615-1701，時約 86 歲，華亭人）、年輕進士陳邦彥（1678-1752，時約 24 歲，浙江人）、惠士奇（1671-1741，時約 30 歲，吳縣人）、方外睿道人（1634-?，號目存、蒲室子、童心和尚，工詩文，時約 68 歲，蘇州人）……等，亦有 9 人。

　　畫像繪成後 3 年間，這些題在絹畫本幅或拖尾前段者，以能詩能畫的進士翰林文官，或正往這條路上邁進的後起之秀為核心，為與蔣深時相交遊的文友，部分文士在畫像寫真之前，已在宴集場合上與憶娘結識，紛紛表達愛慕之意。年齡層分佈，除了兩位長輩高不騫、尤侗外，亦有如蔣廷錫、徐葆光、惠士奇、陳邦彥等年約 20 至 30 歲左右的年輕文人，另為 40 餘歲的中壯輩。經筆者勾稽核察，這些籍設江浙的題人，大致以長洲一帶為核心，或與蔣深情誼深厚，或德高望重，或進士之身，或藝才出眾，屬於深具地緣關係的文人社群。

(二)第二波：半世紀後

　　若依紀年題跋及文人從遊關係交叉比對，筆者發現：康熙壬午（1702）以後，畫像題跋呈現 40 年左右的空白，再度題詩要到乾隆戊辰（1748）。蔣深逝世於乾隆丁巳（1737），7 年後（乾隆甲子，1744），家人檢點舊物時，始發現這幅 40 年前繪成的畫像已被竊去。蔣深之子蔣仙根蟠猗於乾隆戊辰（1748）7 月 22 日回憶了這段往事，並題於自家宅園交翠堂曰：

> 此卷藏奔篋中，為誰何竊去？甲子（1744）冬，檢點舊物，始知失之，懊恨不已。丙寅（1746）秋，武林黃君松石過訪，偶譚及云曾見之維揚一士友家。越二年，戊辰（1748）秋七月，君竟攜以來。蓋已為程君勁堂所得，而黃道余意，許以余所存汪退谷、何義門兩先生筆跡易歸

者。……因題數語，以識其異。（572）

蔣蟠猗交待了 4 年間這幅畫像失而復得的輾轉經過。袁枚筆記亦載道：「圖被盜，迹之，在揚州巨賈家。繡谷子盤猗以他畫贖還。」❷❾袁枚文中的揚州巨賈實即蟠猗口中的程勁堂，將〈簪華圖〉換回的，是蔣家所藏汪退谷、何義門兩先生墨跡。何義門何焯（1661-1722）亦為長洲人，❸⓿汪退谷即上文已多次提及的汪士鋐（1658-1723），二人不僅是長洲鄉賢，更是曾經在朝的翰林學者，何、汪二氏在贖畫之時均已作古，留下的墨蹟自然成了寶物。乾隆戊辰（1748）上距繡谷委託畫像的時間標記（康熙己卯，1699）已近 50 年，蔣深辭世（1737）業已 11 年。半世紀之間，〈張憶娘簪華圖〉一度由長洲文人蔣家流落到揚州巨賈手中。

據王昶述庵（1725-1806）云：

> 吳中張憶孃為北里名流，曩昔往來蔣繡谷家，因為寫簪花小照。憶孃沒後，是圖亦飄泊不省所在矣。繡谷令嗣蟠猗得於竹西市肆，攜歸重付裝池。縑素猶新，如見采蘭攏鬢時態也。因賦簪雲鬆令以題之。詞云：「理雲梳，勻石黛。閒掃將成，小折芳蘭戴。杏雨梨烟渾不愛。一縷幽情，合與幽香配。酒場荒，歌榭改。江北江南，風貌崔徽在。展玉鴉叉懸竹廯。淺碧哥窰，好插湘花對。」❸❶

❷❾ 參見同註 **❼**，袁枚〈題「張憶娘簪花圖」并序〉。

❸⓿ 何焯（1661-1722）字屺瞻，號義門，晚號茶仙，賚硯齋為藏書室名，江蘇長洲人。先世曾以義行旌門，焯取其事名書塾，學者因稱義門先生。其居蓄書數萬卷，聖祖聞其名，召直南書房，尋特賜甲乙科，入翰林。張氏適園藏《津逮祕書》數十種，皆義門手校，而其校定各書，以兩漢書、三國志最有名。著有《義門讀書記》58 卷。參見同註 **❶**，頁 849。

❸❶ 參見「題張憶孃簪花小照」條，《述庵文鈔》引，收入〔清〕馮金伯輯入《詞苑萃編》卷 18「紀事」，收入唐圭璋編《詞話叢編》（臺北：新文豐出版社，1988 年）第 3 冊，頁 2147-2148。

述庵的題詞並未見於「江本」著錄。王文與上引蔣氏所言相符，蟠猗得於揚州市肆後重付裝池，查「江本」卷首記「簪華圖」3 字為「乾隆己卯秋裝」，即為此事。蔣蟠猗書法擅一時，亦長於詩，袁枚有〈題蔣盤漪詩冊并序〉：

> 盤漪書法冠時，索婦于娼門白蓮橋，號定窯觀音，亦知書，工楷法。有賈胡挾重價纂之，姬矢志歸蔣。諸名士艷其事，贈詩如梵夾。余至蘇州，事已三稔。慕蔣之能得人也，臨行歌一詩以別蔣。❸❷

與袁枚相識的蟠猗亦工繪墨蘭：

> 蔣蟠猗工墨蘭，嘗畫小幅藏篋衍中，其配李夫人為綴冰梅於上，洵雙絕也。升枚出以相示，與企昬策時同填此闋。❸❸

夫妻同畫一幅墨蘭圖，文友相與題詞，蔣氏顯為時人所知。當〈張憶娘簪花圖〉於乾隆戊辰（1748）復歸蔣家後，蟠猗攜畫索題，增進社交之誼。畫像擁有人由蔣家第一代，轉移至蔣家第二代，以蟠猗的交友圈為核心，再創另一波題詠熱潮。題識有時間標記者包括：沈德潛（1673-1769）、錢陳群（1686-1774）、蔣恭棐（1690-1754）、蔣溥（1708-1761）、袁枚（1716-1797）、王鳴盛（1722-1797）、曹仁虎（1731-1787）……等。

在這波熱潮中，筆者發現了文人社群活動的一些細節。首先是排序較為後位的長洲汪俊，據其題詩自言：「小別春風四十年」（573），又詩句「鹽官剩有魯靈光」後有小字注曰：「謂春暉學士」，指繪像當代的題者陳邦彥（1678-1752），當時應仍健在。若依四十年計（按應 1739），畫像尚未歸返，蔣氏亦未

❸❷ 引自同註❼，《袁枚全集》，第壹冊，〈詩集〉卷7，庚午、辛未，頁116。

❸❸ 參見「墨蘭冰梅題詞」條，《述庵文鈔》引，收入〔清〕馮金伯輯入《詞苑萃編》，收入同註❸❶，頁2147。

际眾乞題，故陳氏的題詩，應在蔣氏乞題當時（乾隆戊辰，1748），距畫像繪成
49 年，尚符合其自言「小別春風四十年」，若次年題則應稱為「五十年」。
其次，與蔣蟠猗題識並排的 60 歲長者蔣恭棐（1690-1754），據其題句「蟠猗復
攜际余」、「繡谷歡場五十秋」推測，應即題於乾隆己巳（1749）。王鳴盛則
題詩於次年（乾隆庚午，1750），王氏早年求學詩的師執輩沈德潛（1673-
1769），以 78 歲高齡與王氏題於同一年。王鳴盛於乾隆 19 年甲戌（1754）中進
士，此年題跋突然湧集，其中與王鳴盛時相唱和的文友曹仁虎漁菴（1731-
1787），以及卷中標出「次漁菴韻」者蔣業鼎（不詳）、吳淨名（1741 年進
士）、趙文哲（1725-1773）、金學詩（乾隆時舉人）、金士松（1729-1800）等人，
可能均題於是年（乾隆甲戌，1754）。諸題所在拖尾的位置，除金士松之外，再
加一位雲間沈大成（1700-1771），相互接續。另外，與沈德潛並稱「東南二
老」的 71 歲老人錢陳群（1686-1774），則在乾隆丁丑（1757）題跋。題於此年
者尚有另位翰林院大學士兼吏部尚書蔣溥（1708-1761），蔣溥為大學士蔣廷錫
（1669-1732）之子，蔣廷錫曾題於畫像初成的當代，半世紀後，其子蔣溥再
題，在畫卷形成父子同台先後表演的局面。

　　幾位未署年的題人，筆者據其拖尾所在位置推測題跋時間。有曾撰乾隆
《長洲縣志》的顧詒祿題記，介於王鳴盛、沈德潛（皆題於乾隆庚午，1750）與
錢陳群、蔣溥（皆題於乾隆丁丑，1757）之間，其題年大致不脫這個期間。顧詒
祿為第一波題人張日容之外孫，與上述蔣氏父子相類，張氏二人於畫卷呈現了
祖孫同台先後表演的另一局面。其後，王鳴盛又於乾隆己卯（1759）為重付裝
池的畫像題簽。此外，與王鳴盛同年登科的錢大昕（1728-1804）有題句曰：
「六十年來傳本事」，約略晚於鳴盛之後不久。接續錢氏之後，有翰林院修撰
陳初哲（1736-1787）。再 5、6 年，有吳山秀題於乾隆乙酉（1765）、顧宗泰題
於乾隆丁亥（1767）。吳山秀為一位山水花卉畫家，與著名畫家沈宗騫（1736-
1820）交善，沈氏曾見賞於錢大昕，吳氏或因乾隆 27 年（1762）獲貢生後，有
機緣加入題詠行列。乾隆 40 年（1775）進士及第的顧宗泰，曾與王鳴盛同從沈
德潛學，或亦因此機緣題於乾隆丁亥（1767）。題跋位置介於吳山秀與顧宗泰

二人之間者有宋銑、阮學濬二人。宋銑，字小岩，吳縣人，乾隆庚辰（1760）
進士，授編修；阮學濬生平不詳。

繼畫像當代的第一波題跋後半世紀，畫像失而復得的題跋，起自乾隆戊辰
（1748）之蟠猗，越過重付裝池、王鳴盛題簽之乾隆己卯（1759），後延至顧宗
泰題跋之乾隆丁亥（1767），20餘年間，諸家為〈張憶娘簪華圖〉創造了第二
波題詠熱潮。半世紀後的題詠社群性質與第一波題詠於繪像當代的諸家略有不
同，畫像的主人憶娘與蔣深均已辭世，題人未及涉入畫像當代之本事，題詠熱
潮轉由畫像繼承人蔣深之子蟠猗開啟。由上文考知，題詠諸家彼此以各種關係
相互繫屬，或為同榜進士，或為朝廷同僚，或具同鄉情誼，甚至與昔今題家為
祖孫、父子、師生關係。至於王鳴盛、曹仁虎、吳泰來、錢大昕、趙文哲、王
昶等均為江蘇嘉定、青浦一帶詞章齊名之文人，沈德潛推為「吳中七子」，再
繫連吳山秀、顧宗泰等人，更強化了畫像題跋於文學唱和的「社群」特質。

(三)第三波：一世紀後

再20年空白之後，紀年題跋復集中於乾隆戊申（1788），計有畢沅（1730-
1797）、張琦、憶山景安，稽山童鳳山等4家。乾隆25年（1760）進士及第的
翰林院編修畢沅，乾隆51年（1786）官至河南巡撫，2年後題於畫像重裱之隔
水綾，題記中緬懷先師沈德潛生前曾道憶娘舊事。憶山景安為滿洲旗人，由官
學生考授內閣中書，官至工部尚書；吳下張琦生平不詳，袁枚曾在《隨園詩
話》謂其「工作韻語」；童鳳山名亦不顯，僅知其為詩人。3年後，題於乾隆
辛亥（1791）的潘奕雋（1740-1830），為乾隆34年（1769）進士，乾隆51年
（1786）擔任貴州鄉試副主考。又題跋位置介於憶山景安與陳奉茲之間者為未
繫年的張朝縉，蓋係題於此間。張為如皋人，乾隆46年（1781）任南陽知府、
河南糧鹽道、廣東按察使等。由以上張朝縉、潘奕雋二家題跋時間及宦職推
測，蓋與畢沅、憶山景安具有相識之同僚關係。至於未繫年者尚有二家陳奉茲
與洪亮吉。陳奉茲（1726-1799）為乾隆25年（1760）進士，詩法少陵，洪亮吉
甚稱之；洪亮吉（1746-1809）為乾隆55年（1790）恩科榜眼，任翰林院編修。

二人均有題句言及「百年」，時間相近可相互繫連。推算時間，「百年」應指
嘉慶己未（1799），然此為陳奉茲卒年，故陳題應早於此。

　　據此而觀，畢沅、憶山景安、潘奕雋、洪亮吉、陳奉茲等諸家，可以宦職
經歷的相關性彼此繫連，再加上張琦、童鳳山二位詩人，諸家題跋唱和集中於
乾隆戊申（1788）到嘉慶己未（1799）間，創造了第三波題跋，較前一波題跋略
晚 20 年，「社群」特質相類。

㈣零星題詠：百二十年後以迄民國

　　嘉慶己未（1799）之後，唯有生平不詳的零星二家：王夢銓題於嘉慶庚午
（1810）、程鳳舉題於道光壬午（1822），二人毫無交集，時間較第三波題詠晚
了一、二十年。透過程鳳舉題識略知，該畫當時（道光壬午，1822）已易主為程
笙華。再越半世紀，直至 19 世紀末葉江標（1860-1899）題記時，該畫時在豐潤
張家，其間「江本」再無題識出現。半世紀後上海許漢卿購藏該卷，於民國
31 年（1942）重裱，並先後寫下一長一短兩篇收藏題記，該卷亦別無他題。

　　清末民初收藏界以「亦官亦藏」的文人群體為勝場，他們對藏品重視來
源、流傳，藏品多經考證，或題記，或鈐鑒藏印，將收藏與學識相連貫，成為
碩學鴻儒樂享其間的雅事。許漢卿（1882-1961）的收藏遵循中國傳統文人的收
藏模式，重金、石、書、畫、瓷、玉、典籍、文玩這條脈絡，對藏品的選擇注
重完整性。許漢卿舊藏多有許氏本人墨書的題記、考證或某年得於某廠肆的記
錄，❸❹這種傾向亦具現於〈張憶娘簪華圖〉畫卷。卷中 9 枚同款的「許漢卿
印」，各自出現在引首、畫心及各接裱處下緣。拖尾最末有許氏長篇題記，一
開始即以廣博學識指出此卷的史蹟載錄：

> 此蹟《清史稿藝文誌》第四曾收入總集內，袁子才《隨園詩話》、王述
> 庵《湖海詩傳》、錢梅溪《履園叢話》俱載之，誠世間第一稀有之勝迹

❸❹　資料參引自同註❷❷。

也。

經查，《清史稿·藝文志四·集部·總集類》確有著錄：「《張憶娘簪華圖題詠》一卷，不著編人。」❸王述庵《湖海詩傳》所載，即前文曾引王昶述及蔣蟠猗復得〈簪華圖〉乙事云云。筆者前文亦引述錢泳《履園叢話》透過對「繡谷」園林的記載側錄了〈簪華圖〉的本事。至於袁子才《隨園詩話》所引詳見後論。許氏續曰：

> 余幼讀《隨園詩話》，即深慕此圖，縈縈於夢寐間者四十餘年，欲求一見而不可得，幾疑神物不在人間。今春汪向叔先生忽於燕市見之，歸以告予，曰：昨于北平見一卷曰簪花圖，題詠甚多，匆匆一閱，惜忘為何人小照耳。余曰：有姜鶴澗、袁子才題詩否？曰：有之。余拍案曰：是必張憶娘簪花圖也，思之久矣，機不可失，亟請代為作緣，遂於三月三日歸於敝齋，得非憶娘及卷中諸老靈爽所憑！鑑此，愚忱倖償夙願乎，半生藏弆為不虛矣。以視西堂老人所云：狀元及第者，自謂百倍勝之。爰口占四詩以誌墨緣。

許文接著記錄個人對〈簪華圖〉40 餘年的慕儀心懷，以及由另位收藏家汪向叔提供畫卷重見燕市的線索終得購藏的因緣與喜忱。許漢卿題了 4 首詩後誌曰：

> 是卷為乾隆時裝，絹素脫落，付工重裝竟記之。民國三十一年五月下澣鹽城鮀翁許漢卿記于津寓之晨風閣。時年六十。

❸ 參見章鈺、吳士鑑原稿、朱師轍復輯《清史稿藝文志及補編》（北京：中華書局，1982年），上冊，頁 295，上欄。

許氏以為此卷乃乾隆己卯（1759）「送春會」後蔣蟠猗重裱委請王鳴盛題簽的舊本，付工重新裝裱。「許本」在畫卷之外，另藏一頁獨出的紙箋，紙箋有朱色逸筆蘭花一枝，左下角鈐有一方朱印「淑芳」，即許夫人朱淑芳女士，故知這幅朱蘭朱印為底的紙箋出自許夫人手筆〔圖 11〕。箋上有許漢卿另篇題記，誌曰：「乙酉（民國 34 年，1945）三月淳翁記於申寓晨風閣」，許氏 3 年前（按民國 31 年 5 月）於重付裝潢竟日曾題記於畫卷拖尾最末，而許氏另題於朱蘭箋紙，或因重裝後的卷幅已無足夠版面供其題寫所致。「許本」僅較「江本」多出畫像藏家許漢卿題記二篇，卷中再無他題出現。許氏購藏付工重新裝竟及二度題記之時（1940 年代），上距康熙己卯（1699）畫像繪成之時，已歷兩個半世紀。

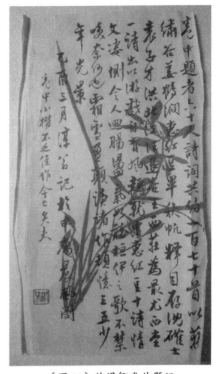

〔圖 11〕許漢卿卷外題記

(五)小結

　　總結而言，〈張憶娘簪華圖〉自康熙己卯（1699）繪成後 3 年間，為蘇州蔣深所持有，創造了當代的題詠熱潮，其以同鄉、同學、同好、同僚為基礎，據以形成一個以繡谷交遊／憶娘忻慕為焦點、具有「置身其中」臨場感的題詠社群。蔣深逝世後，〈簪華圖〉一度流至揚州市肆，大約沈寂半世紀之後，失竊在外的畫像於乾隆戊辰（1748）又為蔣氏第二代蟠猗購回並重裱，繼而展開為期 20 餘年的第二波題詠熱潮。再 20 年，又有集中於乾隆後期（戊申，1788）的第三波題詠熱潮。第二、三波的題詠社群，缺少當代題跋「置身其中」的臨

場感，在同鄉、同學、同好、同僚的社群基礎上，增添了「借題發揮」的文學酬應特性。

嘉慶己未（1799）之後，唯零星二家：王夢銓（嘉慶庚午，1810）、程鳳舉（道光壬午，1822），二人並無交集，時間較第三波題詠各晚 10、20 年，至此，這幅畫像的題詠時間已逾 120 年。程鳳舉題識該畫已易主為程笙華。再過半世紀，到了 19 世紀末葉江標（1860-1899）題記時，該畫已豐潤張家，「江本」別無他題。又越半世紀，上海許漢卿（1882-1961）於民國 31 年（1942）購藏該卷並重裱，寫下兩篇收藏題記，該卷亦無他題。豐潤張家及上海許家皆近代半官半之文人收藏家，購藏名蹟當屬文友相互盛傳之雅事，唯卷中全無題詠頌譽之跡，未能據以勾描豐潤張氏及上海許氏之社群。19 世紀末葉以降，收藏古物的名家，似乎不再熱衷於將稀珍畫蹟供作文友題詠酬酢、舞文弄墨的平臺，近代名蹟重現於拍賣場，成為高價交易的對象，卷幅如同盛世時期進士高官或翰林文豪「到此一遊」的銘碑，作為古董的價值已然確立，某種程度而言，這些古董更像是實業鉅子雅賞的戰利品。明清時期的題畫型態，進入民國之後，似乎有了很大的改變：題詠平臺的撤離，題詠社群的解散，收藏家的性格及其心態產生如何新變？古董名蹟的文化認知與商業交換實況如何？箇中原因，有待關注近代收藏界的專家再行探究。

五、當代的觀看

如上所述，此幅畫像的流傳歷史前後長達三百年，題詠的時段與社群之前仆後繼亦如前述，這些題詠的筆致與內容究竟如何？筆者別作兩段：「當代的觀看」與「後世的閱讀」，探討如下。

(一)締結文誼與建構聲譽

正處盛年的蔣深極得意於夾圖自隨，將畫像展示給名流文士，索求題贈，用意何在？蔣深一生未獲功名，因書畫之藝，由太學生纂修《佩文齋書畫

譜》，卒得官碩州知州。32 歲的蔣深為寵姬繪像，除了文人雅興之舉外，與其善畫的素養有關，此幅畫像很可能成為一種人際關係的潤滑媒介，用以鞏固自己與長洲文人間的情誼；或是作為一種自薦工具，以利進一步躋身鄉域名流圈，❸無論如何，女性畫像在此不乏贊助者藉畫以自高的濃厚社交意味。

其實在康熙己卯（1699）之前，張憶娘早已走入當代這個以長洲進士文官為核心的文化圈。83 歲的西堂老人尤侗（1618-1704）題詩曰：「當場一曲浣溪紗，可似陳宮張麗華。卻勝狀元新及第，瓊林宴上去簪花。」（569）將簪花意涵結合了進士及第的歡宴場面。唐代科舉放榜宴集有「杏園探花宴」的習俗：「……杏園初宴，為之探花宴，便差定先輩兩人少俊者，為兩街探花使；若他人折得花卉，先開牡丹、勺藥來者，即各有罰。」❸這則典故說明了新科進士藉由簪花儀式表徵其登峰造極的欣喜之情。尤侗將憶娘比喻為陳宮美女張麗華，戲言其曼妙歌聲於席上輕唱，閱聽的愉悅更勝於登科狀元及第宴上的簪花。孟郊〈登科後〉詩曰：「昔日齷齪不堪言，今朝放蕩思無涯。春風得意馬蹄疾，一日看遍長安花。」登科進士騎馬遍遊曲江或長安名園，採摘名花，亦讓人聯想到登科進士與如花名妓的冶艷傳說。張憶娘由著文人與她狎玩進士科第的遊戲，如陳廷晹（生卒不詳）題詩曰：「紅袖若教持玉尺，憐才應不減昭容。」小字注：「憶娘與當事狎，歲試時竟有被薦入彀者。」陳廷晹提到名妓與進士的依附關係，為唐代科舉制度興盛以來的傳統，❸作者以此戲玩卷中

❸ 明清時期，不以科考而以其他種種因緣躋身名流或為官的例子，比比皆是，明代汪廷訥即是一名由富商成為朝廷命官的例子。蔣深花卉學陳淳，而用筆稍放，善寫蘭，極偓仰生動之致。兼精畫竹，墨氣濃厚，由太學生纂修《佩文齋書畫譜》，官碩州知州。由於蔣深的傳記資料有限，筆者不敢妄斷，然其能躋身長洲文人圈，既未獲功名，可能係由於其精巧的畫藝，或者，就是這批長洲文人圈給予的佑助。關於明代富商汪廷訥的發跡，詳參毛文芳著〈園林：圖繪、文本、慾望空間〉「認識沽名釣譽的汪廷訥」一節，收入同註❸，拙著《物・性別・觀看：明末清初文化書寫新探》，頁 222-225。

❸ 見〔宋〕趙彥衛著《雲麓漫鈔外二種》（臺北：新文豐出版公司，1984 年），頁 216。

❸ 關於名妓依附進士的關係，早在唐代孫棨的《北里志》中即有記載，相關探討詳參毛文芳著〈青樓：遊戲、品鑑、權力論述〉之「明末清初的聲色書寫」一節，詳參見同註

人。

前引嚴虞惇題句：「虎溪迴棹六年前，二老風流好好篇。」（571）句後有小字注曰：「余澹心、姜學在贈之曰好好，同人即席賦詩。」指出相識早在 6 年前康熙乙亥（1695）的一場宴聚，將本事回推繪像前 4 年，座中有近 80 歲的余懷（1617-1697，莆田人，僑居江寧）與中年的姜實節（1647-1709）。余懷著有青樓傳記《板橋雜記》一書，❸其在畫像繪成斯年，實已作古。康熙中期的余懷名滿文人圈，時已登耄耋。姜學在當時也有 55 歲之齡，二人皆「風流」有名。余懷、姜學在等文士，於該年讌會即席賦詩，席間憶娘很幸運地得到二老題贈「好好」之名，增添其在文人雅宴中的聲響。明清歌妓為了提高聲響，往往自備詩篇或小照，請名人題贈，袁枚還曾經抨擊過這種風氣：「近日士大夫凡遇歌場舞席，有所題贈，必諱姓名而書別號，尤可嗤也！」❹

康熙己卯（1699）到壬午（1702）3 年間，畫像左右及拖尾前段有當時名人的題識，題詠者大致皆結識憶娘，年紀最長者已達 86 歲高齡的高不騫，最年輕的蔣廷錫僅 26 歲而已，這些同鄉的進士文官，或擅長詩書畫藝的文人，均表達了對憶娘程度不一的愛慕心意。卷首有 40 餘歲的松南居士（汪士鋐，1658-1723）題「卷中人」三字，汪士鋐甫於 3 年前獲進士，授翰林院修撰，善詩古文辭，尤工書法，生平著述甚富，尤勤于考古。為此畫題卷首語，應為繪成初裱之時（1759）。〈張憶娘簪華圖〉有進士名流／翰林京官的卷首題語，彷彿獲得了一項增強聲響與價值感的加冕儀式。

❸，《物·性別·觀看：明末清初文化書寫新探》，頁 378-382。

❸ 關於《板橋雜記》一書內容及其書寫意涵，詳參同上註，拙著〈青樓：遊戲、品鑑、權力論述〉之「余懷的板橋雜記」一節，頁 384-386。筆者遍查《板橋雜記》一書，惜未見關於蘇州名妓張憶娘的事跡，恐余懷遇憶娘時，《板橋雜記》早已書罄。余懷（1617-1697），字澹心（一作號澹心）、無懷（一作號無懷），號曼翁，又號曼持老人，家有研山堂藏書，明福建莆田人，僑居江寧。明萬曆 44 年生，享年 80 歲。工詩。著有《金陵懷古詩》、《板橋雜記》3 卷、《味外軒文稿》、《研山堂集》、《秋雪詞》1 卷、《宮閨小名後錄》1 卷，並傳於世。余氏傳記資料，參見同註❶，頁 888。

❹ 引自袁枚《隨園詩話補遺》，卷 9，收入同註❼，《袁枚全集》第參冊，頁 780。

綜觀而言，當代的題跋悉諳畫像本事，皆於繪像前參與有憶娘歌筵獻藝的文人雅會，題詩明確標示初識憶娘的因緣。由題跋紀年可知，像成後己卯重九前一日，蔣深曾舉行過一次讌席，席間示畫索題。❹畫像題詠為明清一項流行的文娛風尚，促成社群的鏈結與對話。然而躋入某個特定社群必需有一定要件，以〈簪華圖〉當代題詠社群為例，將近 20 人，或屬德高望重之輩，或具進士尊貴之身，或擁詩畫才藝盛名，或至少必需與題詠關係人（蔣深）情誼深厚。由此觀之，沈德潛（1673-1769）的例子就不顯得突兀。筆者在建構畫像本事時，曾引錢泳之文略曰：

> 坐中年最長者為尤西堂、朱竹垞兩太史，張匠門、惠天牧、徐澂齋諸先生尚為諸生，畫師則王石谷、楊子鶴，方外則目存上人。是時沈歸愚尚書年纔二十七，居末座，賦詩作畫，為一時之盛。刺史之子仙根亦好風雅，乾隆二十四年又作後己卯送春會，則以尚書為首座矣。

文中提及繡谷於康熙的「己卯（1699）送春會」，同為長洲人的沈德潛曾在座，然第一波題詠名單中並無沈氏。沈於晚年曾題詩追憶往事，自道：「庚辰歲（1700）遇憶娘於歌筵」。沈氏既為吳人，何以連年兩遇憶娘均未留下題跋？筆者推測沈氏未能躋身長洲文化圈的理由：一者，甫 27 歲的沈德潛當時尚年輕；二者，沈氏直至乾隆間舉鴻博仍未遇，及進士第甚晚。對畫像持有人 32 歲的蔣深而言，這位康熙己卯時比他更年輕的同輩，尚不具備文化資本得與尊賢長者或進士名流並列，僅能「居末座」，自然也就未獲囑題。然而狀況有了改變，一甲子後，蔣蟠猗又組乾隆「己卯（1759）送春會」，沈德潛則以尚書之尊「為首座矣」，77 歲的他已成為第二波題詠社群的要角，亦為學生畢沅在第三波題詠（1788）時緬懷興慨的對象，甚至是道光程鳳�（1822）、民

❹ 徐葆光題詠句末小注曰：「己卯重九前一日題，用姜丈即席賦贈韻。」（569）提供了時間訊息。

國許漢卿（1945）題詠回眸的一個焦點。

㈡奔馳的綺思遐想

　　蔣深時為 32 歲的年輕詩畫家，在袁枚口中這位「好事者」為張憶娘寫〈簪花圖〉，除了社交作用外，一幅青春艷麗的畫像，就像公開展示一項個人財富般，頗有炫耀自得的意味。許多文友的畫像題詠，莫不鼓動著妒羨之意，亦充滿奔馳綺思的遐想，隱含了愛情角逐的成分。

1.當年姜老妒偏愁：姜實節

　　50 年後的文人西原題識：「繡谷歡場五十秋，當年姜老妒偏愁。」（572）點出姜實節（1647-1709）曾為憶娘爭風吃醋。蔣深題識於己卯（1699）七夕前一日，姜實節必不晚於重九前一日的酒筵即席賦詠曰：❷「彼美人兮，乍歡迎於繡谷；愛他蔣詡，競邀佳客傳觴；羨爾楊華，閑拂生綃寫照。……忽漫狂來，竟含毫而句就，爰偕諸子，共賦新詞。」（568，下同）交待了蔣深納寵姬，邀友朋宴飲傳觴，席中楊晉傳神寫照等種種因緣。大夥受到美人當前的氣氛感染，紛紛興詠。姜氏續寫曰：「紅燭燒殘聽唱歌」、「莫嗤酒醉還深酌」，席上熱絡無比。嬉鬧之後，鏡頭隨著憶娘轉動：「自揀幽蘭插鬢枝，多情庭際步遲遲。落花垂柳嬌無力，知是歌慵舞困時。」當時座中的姜實節綺思滿懷，為讀者重建了這個紅燭歌影、杯觥交錯、賦詩題詠的宴飲現場，與麗人遲步庭際的寫真畫面。

　　姜實節，字學在，號鶴澗，工詩善書畫。❸早在康熙癸酉至乙亥（1693-1695）間，約 47 歲的姜氏已結識憶娘，對憶娘十分傾心，無奈未獲紅顏青睞。畫像繪成後，姜氏在己卯重九前的筵會日即席賦詩二首，藉以表達內心的

❷　按雖姜實節未紀年，然徐葆光題識小注曰：「己卯重九前一日題，用姜丈即席賦贈韻。」可判斷，至少題於七夕後重九前 2 個月內。

❸　羅振玉曰：「鶴澗先生，畫迹孤潔冷儁，嗣武雲林，詩亦清逈絕俗，如其為人。」詳見清姜實節撰，民國羅振玉輯《鶴澗先生遺詩》，收入《叢書集成續編》之《雪堂叢刻》（臺北：臺灣藝文印書館），頁9，羅振玉後記。

悵恨：「六年前見傾城色，猶是雲英未嫁身。今日相逢重問姓，坐中愁煞白頭人。」（568）6 年間，憶娘為蔣深所獨擁，像是一場愛情競賽，姜實節對捷足先登的蔣氏充滿了妒羨之意。

姜實節與蔣深因詩畫結緣熟識，姜曾往赴繡谷，而有詩題曰：「繡谷堂中牡丹今歲惟開一枝，楊子鶴、馬扶羲、徐采若暨目存上人，各為作圖，王石谷補一石，余為題句。」❹道出該次繡谷的牡丹花會與圖詠活動，可知姜實節與蔣深、楊晉皆有私誼。回到姜實節的畫像題詞：「吾今老矣，久夢覺於青樓。」又戳一白文閒章：「十年一覺揚州夢」，上追前代詩人的悔憾，擬仿晚唐杜牧之傷老夢覺：「十年一覺揚州夢，贏得青樓薄倖名。」對於風流文士而言，「覺老」的確是一種悵憾，表示魅力已失，青春不再，若再加上仕途的失意，那種遺恨恐怕更是不小，無怪乎半世紀後的蔣西原會說：「當年姜老妒偏愁」。

2.癡心願作鶼鶼鳥：惠士奇

另一位在題詩中透露戀慕心緒的是惠士奇（1671-1744）。❹因「繡谷主人出是圖索題」（570，下同），已獲進士甫 30 歲的惠士奇，康熙庚辰（1700）春，赴粵東之嶺南道中有〈贈憶娘之作〉。惠士奇應於蔣氏公開展示畫像舉辦的筵席得見此畫，並結識憶娘，之後於旅次題詩。詩中歌詠昔曾造訪之繡谷景色，以及玉人不能相伴之嘆：「一曲回塘十字津，遠山黯黯水粼粼。五湖煙景依然好，只少扁舟載玉人。」讚賞那歌宴酒樂相會的景象：「絲楊被浦綠鬖鬖，有約重來載酒過。玉柱琵琶金鏤柄，小紅花底按吳歌。」想著蔣張那花前月下、天長地久的諾言，令人欣羨的情緣：「重碧千章嫩綠溪，一痕眉月挂花西。癡心願作鶼鶼鳥，長在相思樹上棲。」惠士奇繼而轉變觀點，揣摹畫像擁

❹ 同上註，《鶴澗先生遺詩》，頁5。

❹ 惠士奇（1671-1744），字天牧，一字仲儒，晚號半農居士，紅豆齋為藏書室名，江蘇吳縣人。惠周惕子。康熙進士，選庶吉士，授編修。再任廣東學政，累官侍讀。擅治經史，著有《易說》、《春秋說》，又有《紅豆齋小草》、《詠史樂府》、《琴笛理教考》、《交食舉隅》。學者稱紅豆先生。參見同註❶，頁183。

有者的思惟：「嫩日烘花困未舒，畫中風格玉溫如。錦囊好貯崔徽卷，伴我秋窗好讀書。」雖然張憶娘已為他人所擁，詩人浪漫，無法壓抑心中的遐想，對畫中人產生一片癡情：「春江泪送一沾衣，何日重尋舊釣磯。他日相思在天末，傷心怕見鳥歸飛。」詩人在末句注曰：「粵中有鳥名歸飛，時余將往粵東，故云。」出於惠士奇多愁善感的想像：自己即將往赴嶺南，美人春江相送泪沾臆的相思之意，描摹一幅難分難捨的畫面。詩作完，在跋語處自我解嘲曰：「繡谷主人出是圖索題，書此博笑。」揭示文中的癡人癡語乃出於一種戲言。

　　年餘惠氏自南方歸來，又造訪繡谷，再展此圖，二度觀畫並題詩。首段由當前的夏景入詩：「花事闌珊四月天，賸留春色最堪憐。」（571，下同）憶娘與景致皆為堪憐之「春色」，有雙關意，憶想她的著服儀態：「一枝弱柳迎風態，憶著紅裙踏舞筵。」繼而勾勒歌筵席上憶娘彈唱的歌舞身姿：「碧玉佳人捧玉巵」、「何似金釵半醉時」、「試教纖手撥紅絲」、「壓倒新聲屈偶之」（572，下同）。眼前的麗人原屬文人圈中公開追逐的對象，如今卻為蔣深金屋私藏：「蔣家繡谷巧藏春，深院年年鎖玉人。」最終我見猶憐地感歎：「金閨楊柳帶秋光，婀娜腰肢不耐霜。待我歸來還好在，任人攀折也無妨。」惠士奇在詩中表達了對憶娘的心儀之意，故興起嫁作他婦的歎惋，再度以詩紀錄自己的心境：「庚辰春，余往嶺南道中寄懷之作。辛巳夏，自嶺南歸，不勝綠樹成陰之歎，因展玩是圖，書之於後。」「綠樹成陰」表達了對憶娘已嫁作蔣婦的遺憾。

　　6 年間，張憶娘由姜實節口中的「雲英未嫁身」，到惠士奇的「綠樹成陰之歎」，蔣深為憶娘繪像際眾索題，像是公告周知，展示個人的財富——愛情戰利品，〈張憶娘簪華圖〉儼然是一幅準新娘畫像，供蔣深於文友圈炫示。畫像題詠有很濃厚的社交用意，索題／題贈雙方均圍繞著一幅畫像，進行男性文人間的交誼對話，姜實節、惠士奇二人，愈在詩中表達對憶娘的渴望與錯失的遺憾，愈突顯張憶娘的稀罕與畫像的珍奇，以及蔣深社交的成功。很幸運地，蔣深獲得詩畫長輩姜實節與年輕進士惠士奇的二度題詩，並在詩中傳達了對自

己的寵姬無限嚮往的情意。

3.其他文人的妒羨之情

不消說，圍繞著張憶娘的長洲文人圈，在題詠成員大半是青壯之齡的狀況下，題詩充滿著躍動的青春活力與奔馳的綺想色彩，毫不突兀。姜實節、惠士奇二人在詩中明確透露了對張憶娘的慾望想像之外，其餘文人，亦同樣出於一種「妒羨」的艷情心理。己卯重九前夕那場邀宴外，隔年後的辛巳中秋，蔣氏又舉辦了一個中秋讌會。❹兩位中歲的康熙進士，分別寫下了既妒又羨的題詩。那位甫獲進士不久、於畫卷引首題字、44 歲的汪士鋐（1658-1723），寫下了對憶娘的綺想：「峽雨飛殘夢不成，畫中猶是惑陽城。」（568，下同）進而追憶那個筵席：「憑君寫盡生花筆，空憶當筵婉娩情。」畫中人任思緒飛躍：「趙女秦嬴總目成，何如展卷得傾城。」滿眼青樓，不合我意，獨鍾一人：「而今禪榻茶煙裡，滿坐狂花未是情。」另一位進士宋藥洲看畫題詩：「三年前事夢中頻，憶殺春風畫裡人。堪笑承恩豹尾客，只將詩句傍卿身。」（568）3 年前的記憶猶新，如今空吐「憶殺」、「只將」的悔恨語調。汪、宋二人在詩中演述了一種憶娘爭奪戰中失敗者的口吻。

30 歲的蔣廷錫（1669-1732）5 年前的那場舞姿驚艷，猶閃現於此刻觀看紅顏的眼前：「五年曾見霓裳舞，百折身輕燕子飛。今日畫圖看粉面，綠尊紅燭事依稀。」（571）40 歲的匠門大受（1662-1722）張日容，曾經一起喝酒勸侑，則出於一種情場失意者的口吻：「纔得佳人勸淺斟，分明雲散觸離心。」（569）原來袁枚眼中看到的畫面：「眉目秀媚，以左手簪花而笑。」在傷心人張氏的眼中竟成了：「無言獨背屏風立，手摘幽蘭強自簪。」明明是好心情的新嫁娘，卻看似別有一副憂鬱心腸。

辛巳（1701）8 月，嚴虞惇端詳畫面：「今日畫圖重睹此，當時標格固依然。」（571）畫中人的春容依然是「薄粧顧影籠雲鬢，小立簪花整翠鈿。」憶

❹ 題於辛巳秋的文人有松南居士（中秋）、愚谷（秋仲）、嚴虞惇（8 月）、苦葉齋（8 月）等。

娘顧盼生姿的模樣，令人難忘。嚴氏說道：「我已休官君又嫁，可知還結後生緣。」休官、美人已嫁，兩相落空，十足令人遺憾。句末小字注曰：「武陵君曾許以千金為余購之」，原來嚴虞惇曾經積極追求憶娘，並有意重金購納，可惜未能捷足先登，失之交臂，憶娘已然花嫁，嚴氏如今是另一個情場失意者。

題詠者幾乎口徑一致地以「憶殺」、「只將」、「空憶」、「殘夢」等歎惜字眼，貫串詩篇，除了繡谷之外，席上賓客皆同姜實節、惠士奇一樣都是「雲英已嫁」、「綠樹成陰」的失意人，充斥著妒、羨、悔等情場失意的心緒。此外，那些方寸小印，亦與題詩互文。題詠者多在題識後，鈐上好些印章，有陽刻的朱文，亦有陰刻的白文，除了標誌身分的名姓、字號、郡望外，還有抒情意涵濃厚的各類閒章，作為題者心情的補述或注解，如：楊晉「幽賞」（567）、宋藥洲「思君十二時」（568）、姜實節「十年一覺揚州夢」（568）、徐葆光「澹蕩人」（569）、蔣廷錫「來爽」（571）、汪繹之「僕本恨人」（571）、沈德潛「可游退谷」（574）、袁枚「懷佳人兮不能忘」（574）、凌應曾「偶然欲書」（579）、顧宗泰「我除搜句百無能」（582）、張琦「杯宴之餘常居硯北」（582）、程鳳舉「美人香草」（585）……等。這些文人或表達個人閒情，更多的是自我調侃，他們不約而同地傾倒於這位蘇州名妓，雖與憶娘有緣相識，卻無福相守，憶娘在這批吳中文士間，挑起各種佔有慾，競相邀寵，最後落入蔣氏之懷。文字題詠仍不足以暢懷，再鈐印紅白閒章，以更簡潔的框中短語，表達對紅顏的慾望綺想與佳人不得的失意悵然。

六、後世的閱讀

50 年後，蔣仙根於乾隆戊辰（1748）贖回畫蹟，以失而復得的畫像際眾題識，而有了遠離畫像現場的各種觀看。才俊之士王鳴盛（1722-1797）曾在乾隆庚午（1750）於繡谷交翠堂觀看這幅回歸的畫像，並題了一闋〈雙雙燕〉。王鳴盛於 4 年後（1754）獲進士，已而授編修，累官至內閣中書，兼禮部侍郎，

左遷光祿寺卿，逐步爬升至朝廷崇高文權的位階。❹乾隆己卯（1759），蔣蟠猗為〈張憶娘簪華圖〉重新裝禎，距離王鳴盛的題詞已 9 年（距畫像繪成一甲子），再敦請任職禮部高官的王氏題簽，可視作蟠猗借重王氏聲譽為畫像復歸 10 年間諸家題詠併入前卷的一項添錦行動，是繼康熙辛巳（1701）松南居士汪士鋐引首題字後，另一次重要的加冕儀式。

這些彷彿經過加冕儀式的後代題詠，遠離著畫像現場，呈現了如何的多層次閱讀？

(一)創造言說的位置

該畫曾失竊，轉入揚州巨賈手中，再以等值物品贖回，隨著歲月的流轉，物質的身分已經轉換。〈張憶娘簪華圖〉由文人間一則浪漫本事的標誌，躍身而成為一個具有身價的古董。很有趣的是，蔣蟠猗對這幅女性畫像「畫蹟」尋覓的興趣，遠遠超過對畫中人「足跡」的探索。這幅畫像的關係人蔣深已於 11 年前逝世，自始至終女主角張憶娘的傳記與行蹤皆是謎團。然而女主角的「傳記空白」，完全無礙於男性文人對這幅畫像的談興，畫像已取代了真人，成為後世題詠者的話題，以下試析幾位重要文人的題識。

畫像失而復得後，由蔣蟠猗發起另一波題詠熱潮，其於畫像贖回是年自識並眎眾乞題。蔣恭斐西原（1690-1754）的題識就從閱讀卷中前輩文人於繪像當代席間賦詩開始：「卷中題詠，推姜丈學在再贈一絕擅場。」（572）開篇就點名老前輩姜實節。姜實節那首己卯年情場失意的即席贈詩說著：「六年前見傾城色，猶是雲英未嫁身。今日相逢重問姓，坐中愁煞白頭人。」（568）西原自道一段憶娘因緣：「余年六七歲時，張曾過宿余家，晨起抱余著膝上為挽䰅，忽忽五十餘年。」（572，下同）目睹畫像，幼年那次美人膝座的瑰麗經驗，化為一種「身在歷史」的真切感，無怪乎對姜老題詩特有感受：「老顛風景，今可想見。」西原題識時間已遠距繪像當代 50 年，畫像一度被竊去，蔣深、姜

❹ 關於王鳴盛的傳記資料，詳見同註❶，頁 176。

實節、憶娘亦已杳逝，故曰：「重讀姜詩，俯仰慨然」。西原題了一首絕句曰：「繡谷歡場五十秋，當年姜老妒偏愁。荷衣總角粧臺見，零落如今也白頭。」詩人明瞭姜實節為憶娘爭風吃醋的愁緒，然此愁緒僅能輕輕提起，一旦以半世紀的時間距離拉開，畫中呈現再怎麼美麗的青樓紅顏，現實裡也要零落白頭；再怎麼浪漫的本事傳說，也永遠經不起歲月的刻痕而淡去色澤。

　　類似蔣西原題跋口吻者，尚有示浦里人（彭啟豐，身世不詳），卷中接續蟠猗題識之後，詩曰：「鏡裡煙花粉黛新，春風解恨倩傳真。湘裙六幅題詩滿，侮盡當筵聽曲人。」（572-573，下同）將眼中畫像拉回到半世紀前的一個歌筵場面，畫面如鏡，鏡裡煙花與湘裙題詩皆永保如新，丹青不朽，而人事變遷，似乎侮弄了當筵的聽曲人。歲月如梭，「已逐芳塵散綺霞，同心誰插並頭花。」佳人與名士俱朽，「飛鴻洛浦無消息，留得丹青見麗華。」唯留下一幅丹青見證昔日風華。

　　乾隆庚午（1750）初冬，78 歲的沈歸愚（1673-1769）題詩交待與這幅畫像的因緣，一入詩即寄託了時間的感傷：「簪花風格舊曾聞，久矣雲英化彩雲。」（574，下同）接著詩人跌入了半個世紀前的回憶中：「曾遇當筵冰雪姿，輕塵夢短悵何之。卷中此日重相見，猶認春風舞柘枝。」前文曾述及，沈氏於 27、28 歲曾兩度驚艷於憶娘本人，亦與姜、惠二氏相同，皆有美夢苦短的悵恨與心弦的觸動，而半世紀已過，畫面印象依舊鮮活，頓時跌入回憶，人生彷如夢境。寫作焦點繼而轉到繡谷以及題詠眾士：「繡谷留春春可憐，傾城名士惣寒煙。老夫莫怪襟懷惡，觸撥閒情五十年。」開卷如見當日繡谷春色，而今傾城／名士皆成寒煙，莫怪心情不好，看畫觸動了 50 年前的閒情。末句有小字注曰：「庚辰歲（康熙 39 年，1700）遇憶娘於歌筵，今五十餘年矣」。28 歲的沈歸愚再遇憶娘之時，恰為畫像繪成之次年，因「居末座」而未於卷中題識。半個世紀之後，則躋身成為第二波題詠社群之首座，再次面對畫像，作者已老，時光流轉與人事變遷之歎，成為沈德潛及蔣西原等輩共同的言說口吻。

　　隔年為乾隆壬申（1752），抱香居士鄭廷暘（身世不詳）「六月十三日揮

汗」題了一首長詩表述其觀畫心得。明明是文人在繡谷園林的歡會，畫家楊晉不但不再現宋代的西園雅集圖，而採取全無襯景、令人遐想的美人圖：「萬個琅玕經乍開，西園屐齒破新苔。畫圖不寫蘇黃輩，妙有雲鬟翠鈿來。」「嫣枝薄髻糝堆鴉，纖指低招小朵斜。」鄭氏的目光全落於憶娘寫照，以鏡頭特寫髮際簪花的形貌，以及畫中人纖指攏髮的姿態（再參〔圖 4〕），就這個姿態，讓畫家直接聯結畫史中唐代周昉的「簪花圖」體式（再參〔圖 5〕）。

「宋玉才華張一軍，心思化卻楚峰雲。墨痕近作瓊枝倚，勝寫羊家白練裙。」詩言題詠者皆有宋玉才華，紛紛將心思導入神女之歌頌，楊晉的畫筆亦獲得讚揚，其作麗花美人圖，勝過羊靜婉的精緻服裝秀。「斜陽門巷梧宮側，何處枇杷一樹秋。」一旦今昔對照，仍無法祛除那隨時襲來的時間感觸：繁華如煙。人命與物質皆會毀壞，唯有畫像是永恒：「卷軸飄零膩粉痕，不因冷落別吳門。只今再覿春風面，彷彿名香與返魂。」卷軸雖隨著時間流逝而四處飄零，卻不會如真人般因別離而遭冷落，數十年後再相見，好似返魂一般。鄭廷暘最後回到書寫本身：「江表名流盡總持，麗華尤是出群姿。明珠百琲評佳句，堪入司勳本事詩。」末句小字注曰：「唐司勳郎中孟棨，撰本事詩。」這些美麗的佳評來自江南名流，而憶娘更具出群之姿，題詠前仆後繼匯集成冊，就是唐代孟棨《本事詩》的現代翻版。

鄭廷暘題完這首長詩後，跋語曰：

> 簪花圖題句，余遲之良久，殊以前輩佳咏已多，不敢率成蕪陋之詞，唐突卷中人也。仲夏過交翠堂，復展此卷，柳眉桃靨，蓋自渡江來又裝潢一新矣。納涼因綠軒，得八詩，了余夙懷，錄正大雅，恐不足繼高唐賦後塵耳。（575-576）

由跋文中可知，鄭氏已是第二度看畫，且應邀到蟠猗繡谷作客，看見失而復得、再度裝禎後的畫像起興題詩。鄭廷暘生卒不詳，題詩並未稱老，在畫像繪成之年尚未出生，或即使出生，也如蔣西原一般，僅在孩童階段而已。是什麼

原因讓鄭廷暘在遲之良久，不率成詞後，又題詩「了余夙懷」？面對一個繼續擴大的題詠文本，文人先來後到，一一加入陣容，創造言說的位置，鏈成一個詮釋隊伍，肩負起再造憶娘的工程。〈張憶娘簪花圖〉已成為隔代文人共通的文化印記，無怪乎陳廷暘先行客套了一番之後，胸中逐漸充塞言說的慾望，故自我期許不能再一次缺席，失去了在這幅畫像題詠流傳史發言的機會。

　　半世紀之隔，陳繩祖（不詳）題曰：「只從繡谷衡文後，才子於今盡白頭。」（575）將眼光由畫中人像轉向邊側的題跋文字，沈德潛不就是華髮轉白頭的例子嗎？玉山樵叟汪俊題曰：「應劉去後騷壇廢，嵇阮亡來酒壘荒。舊雨凋零圖畫裡，鹽官剩有魯靈光。」（573）題詠群士高才如建安七子，亦不免凋零。柴桑陳奉茲（1726-1799，時 63 歲）題曰：「今日名流猶著句，江南遺事駐風煙。」（583）在觀畫啟思的過程中，由對卷中人的歎惋，加入了對題詠者的緬懷。文人留下的詩句證明遺事一如風煙，卻共同標誌了遠離畫像現場一個新的言說位置。

(二)強烈的書寫企圖

　　後世題詠者無法掩藏著一種強烈的書寫企圖：掘勘歷史並賦予多樣化詮釋。如琴山蔣業鼎（生卒不詳）題詩曰：

> 無復當筵喚紫雲，翠奩零落惜蘭薰。玉釵掛鬢人何處，猶認留仙六幅裙。繡題初日曉粧遲，石上蘅蕪費夢思。小折幽蘭倍惆悵，春寒一翦惜花時。何當喚起丹青手，重寫霓裳按樂圖。……留得吳綃春影在，落花時節吊香魂。（577）

蔣氏表達未能親臨現場的遺憾，幸好留有這幅畫像，據以還原一個畫像的情境，後代的題詠，臨場感已然失去，徒留畫像引發的綺思與歷史聯想。乾隆辛亥（1791）三月既望，將近百年之隔的水雲漫士潘奕雋（1740-1830，時 52 歲）題詩曰：

花開繡谷春常好，不見當時度曲人。好花香溷露華清，簪向雲鬟倍有情。……交翠堂前履跡存，春風疑有美人魂。我來香徑憑欄久，何處叢留一捻痕。（584）

景舊人換，香花有情。詩人是一個歷史的探勘者，敏感癡傻地凝思，彷彿看見了花叢中有一捻記號，合該是憶娘纖指捻花簪髮留下的痕跡。詩人續曰：

百年墨客同憔悴，重與殷勤賦國香。（小字注曰：空傳墨客殷勤句，高子勉為黃山谷詠荊州女子國香詩也。）（同上）

至此已進入百年的閱讀，那種陌生隔離的感覺，在詩歌中頻被喚醒，一個百年前的艷事，對讀者來說，還剩下些什麼？時代離得愈遠，美人成了幽魂而作千載觀，在臨場感失去後，又是什麼動力導致遙遠年代裡既陌生又謎魅的畫像，進行隔離的觀看？題詠者一方面出於文人群體的認同，期能在畫幅題詠的永恒空間中佔得一席之地，於是散發出源源不斷、蓬勃旺盛的書寫企圖。

汪俊（玉山樵叟）感歎好夜聯吟、座中高談的盛況已不復再：「座中莫更談天寶，愁煞飄綃鶴髮翁。」（573）香魂已逝，何物獨留？「風月生前知獨擅，沈檀死後覺猶香。虎邱殘碣鵝溪絹，千古真娘與憶娘。」（同上）誠如洪亮吉所題：「花紅無百日，顏紅無百年。何以茲圖中，花與人俱妍。」（581）物質性（畫圖）恒久，對比出肉身（紅花紅顏）之易朽，香沈檀、虎邱殘碣、鵝溪絹，這些為畫像指陳出來的物質性材料不易腐壞，便將一樁風月公案收束在一幅女子畫像中，成為永恒傳唱的對象。

人命與物質皆會毀壞，唯有畫像是永恒，前文曾論述抱香居士鄭廷暘的題詩，究係什麼原因讓陳氏遲之良久，不率成詞後，又不得不題詩「了余夙懷」？也許顧宗泰的題詠可見分曉。乾隆丁亥（1767）6月望前3日，顧宗泰[48]

[48] 顧宗泰（款雲山人，星橋），字景岳，號星橋，清元和人。乾隆進士，官高州知府。工

題詩擬一〈簪花篇〉34 韻，敷演憶娘的個人史。首先由一個楔子開啟一段往事：「城西楊柳吹麵塵，塢北桃花疊綺茵。不覯崔徽畫中意，安知當日卷中人。」（581）地點在繡谷桃花塢，當日盛況有畫為證，藉著崔徽畫像的自我表述，開始揣想憶娘一生：

> 卷中之人號小乙，妙舞纖歌稱第一。……十三踏節即有情，十四搊箏更擅名。……嫻楚曲、……按秦聲，秦聲楚曲時能奏，修態嬝容本依舊。靜婉腰妓那足奇，絳仙眉黛寧誇秀。雲母屏前試曉粧，水精簾外轉容光。一聲珠貫流清籟，四座心傾各斷腸。（581）

先以歷史掘勘者的角度為憶娘編年，述及憶娘歌舞聲妓的培育及其才藝，再由歌舞席間憶娘的風華，揣想 70 年前的盛狀，隨而幻化出滿座驚異的眼光，是誰「腸斷心傾競憐惜」？「五陵公子秦川客」，詩人繼續敷演憶娘在蘇州受歡迎的情狀：

> 嬌嬈聲價滿東南，媚頰吳娘倚酒酣。三徑花繁開繡谷，三春風暖會賓驂。既喜賓驂得賢主，況復佳人行暮雨。繞梁淒切懊憹歌，垂縠悠揚柘枝舞。匪獨歌舞佔風流，座上詩歌破遠愁。紅粉時回驚御史，青衫暗溼動江州。青衫紅粉當年淚，玉壺美酒嘗判醉。（581）

指出憶娘唱歌，滿座題詩的文娛概況，又將白居易〈琵琶行〉的情境帶入，借江州司馬青衫溼，與執壺美酒琵琶女的互動，傳達名流佳麗惺惺相惜之情。接著作者轉由現在的角度歎惜時光不再，並將宗教表述帶入：

> 有時花落看簪花，回首韶光豈能再。不分春風六十年，華嚴小劫逐寒

詩文，家有月滿樓藏書。文酒之會無虛日。著有《月滿樓集》。詳見同註❶，頁 669。

煙。……枇杷花裡人虛寂，蕙蘭叢畔香衰息。翠羽金鈿不可尋，鬢絲禪
榻空相憶。（581）

虛空感濃厚地呈現，物是（枇杷、蕙蘭）人非，甚至物非（翠羽金鈿、鬢絲禪榻）
人非。「誰吹」？「誰奏」？「春花秋月竟云徂」，在這種狀況下：「應劉久
謝生遙怨」、「嵇阮難追想舊娛」，即使古代的建安、竹林等大文豪亦因時代
遠隔而使文學之筆不逮，再度強調時間帶來的凋零感：

舊娛遙怨相倚伏，文采風騷已遺躅。蛾眉宛轉復幾時，鶴髮摧殘逝何
速？嗟余撥觸感幽襟，開寶談來思不禁。絲竹中年悲往夢，美人遲暮歎
疏砧。……可憐囉嗊采春吟，可憐金縷秋娘唱。名士傾城總繫思，年華
如水渺何期。臨風一寫簪花格，感興微之與牧之。（582）

到最後，書寫者再次現身，以元稹與杜牧的情思與關懷自比。

這一首長長的詩寫在畫像後 70 餘年，詩後完整交待畫像題詩的盛況及寫
作動機：

憶娘圖卷，前輩名流贈詩已多。近繡谷主人屬題，余不欲率爾操觚，貽
笑效顰也。遲之又久，不得不了夙逋，因擬簪花篇共三十四韻，想見當
年名士傾城，詩壇酒社，一時會合，別有風流。即令蘭衰蓮歇，前塵已
遠，而卷中韻事，歷久如新。至紅袖青衫之感，根觸舊悰，殆先後有同
情矣。用書呈大雅正之。（582）

顧宗泰以憶娘編年、場景重建、憑弔名士、哀憐紅顏、時間感傷，大費周章而
成長篇。究竟係什麼動力使得鄭廷暘與顧宗泰過了半世紀後，依然熱衷於一幅
女子畫像的觀看？顧宗泰曰：「不得不了夙逋」，陳廷暘亦曰：「了余夙
懷」。半世紀相隔，新的一批觀看者上場，追憶的「古物」（畫像）帶了異樣

色彩。一個繼續擴大的文本〈張憶娘簪花圖〉，已成為隔代文人共通的文化印記，文人先來後到以題詠一一加入陣容，形成了一個龐大的詮釋隊伍，用以再造憶娘。無怪乎鄭廷暘、顧宗泰先行謙虛客套了一番之後，那遏抑不住、已然充塞胸中一股強烈的表述欲望迅即點燃，自我期許不能再一次缺席，錯失在畫像題詠歷史中發言的機會。

㈢穿梭典故的視線

　　一幅以每半世紀為一時間跨度、漸次遠離寫真現場的畫像，臨場感已然消失，隔離的觀看勢所不免，置放典故而讓詩意出入古今，歲月隔離的眼光，透過時空的往復穿梭，將古人古事的氣息點染眼前的畫像，增加憶娘寫真觀看的歷史厚度。以下筆者將分別探討題詠詩人典故的運用。

1.薛濤

　　年輕詩人趙文哲題詩，先由畫面訊息出發：「峭立東風小垂手，紅梨花下試裙時。」（578，下同）進而延伸想像出一個閨房現場：「玉鏡臺前咏玉鈎」、「筆牀琴薦蕭閑甚」。時間流逝，斯人已遠：「拗花人去奈愁何」、「猶認吳孃躑臂歌」。卷中人似曾相識？「何似成都薛校書」，薛濤為唐代著名才妓，相關事蹟筆記多有記載。濤本長安良家女，因父官寓蜀，8、9 歲即知聲律，及長有姿色，工詩翰。父卒，因入樂籍，武元衡辟為校書郎。大詩人元稹聞濤有辭名，亟往識。及為監察使蜀，以御史推鞠，難得見焉。嚴司空潛知其意，每遣濤往侍。薛濤走筆作〈四友贊〉，微之驚服。殆元稹登翰林，以詩稱曰：「言語巧偷鸚鵡舌，文章分得鳳凰毛。」為人巧於調笑，晚年屏居浣花溪，著女冠服。❹《宣和書譜》言其「雖失身卑下，而有林下風致。故詞翰一出，則人爭傳以為玩。作字無女子氣，筆力峻激。其行書妙處，頗得王羲之

❹ 關於薛濤的生平介紹，詳參〔明〕黃鼎祚：《青泥蓮花記》（合肥：黃山書社，1996年），卷9，「外編一」，頁 206-208。

法，少加以學，亦衛夫人之流也。」❺⓿

薛濤才色過人，調笑巧辯，能文能書，有《洪度集》作品傳世。故趙文哲題曰：「珠簾不捲東風冷，何似成都薛校書。」（578）「濤出入幕府，自皋至李德裕，凡歷事十一鎮，皆以詩受知。其間與濤唱和者，元稹、白居易、牛僧孺、令狐楚、裴度、嚴綬、張籍、杜牧、劉禹錫、吳武陵、張祜，餘皆名士，記載凡二十人，竟有酬和。」❺❶以才華擬於薛濤，是高抬美化了張憶娘，然文士題詠以薛校書的事蹟比譬，則憶娘的姿藝並不遜色。〈張憶娘簪華圖〉為蔣深的新娘畫像，圖幅題跋者，不乏當時知名人士，如袁枚、錢大昕、洪亮吉、余懷、陳邦彥、姜實節……等，正如袁枚所謂：「一時名宿尤西堂、汪退谷、惠紅豆諸公題祓襧裙褶幾滿。」❺❷除了諸公題詠、抬高名聲的相似性之外，永恒的紅顏形象，還以略帶鬼魅的氣質出現在後代的追憶文字裡。正如前述老詩人沈歸愚的題詩：「簪花風格舊曾聞，久矣雲英化彩雲。不種小桃花一樹，何人知是薛濤墳。」（574）詩人站在此刻觀畫，畫像可上溯至唐代周昉首創的〈簪花仕女圖〉樣式，半世紀前的畫像映現了畫中人的脆弱生命一如絢麗的彩雲離散遷流。儘管繁華燦爛，美人如薛濤、憶娘總要杳逝入墓，若不在墳頭植上桃花一樹，誰能憶起土丘中深埋一代絕妓薛濤的幽魂？物質的永恒對照出人生的短暫，那墳頭的一株小桃樹，適可作為紅顏的標幟。

《唐詩紀事》曰：「進士楊蘊中得罪下成都府獄，夜夢一婦人，雖形不揚而言詞甚秀，曰：『吾即薛濤也，頃幽死此室。』乃贈蘊中詩曰：『玉漏聲長燈耿耿，東墙西墙時見影。月明窗外子規啼，忍使孤魂愁夜永。』」❺❸才女薛濤借屍還魂地來到清初詩歌的領地，時間飛逝，女子鬼魅的形象卻無比清晰，已然作古的張憶娘風姿綽約地站在畫中，詩人將時間代換回去，半世紀前栩栩

❺⓿ 參見《宣和書譜》卷 10，行書 4，「婦人薛濤」條。

❺❶ 參見〔元〕費著撰《箋紙譜》，收入同註❹⓽，《青泥蓮花記》，頁 231-232。

❺❷ 詳見同註❼，袁枚〈題「張憶娘簪花圖」并序〉。

❺❸ 詳參同註❹⓽，《青泥蓮花記》，頁 221。

如生的簪花女子，此刻就像薛濤由墳中托著夢境而出。

2.趙顏的畫中人

趙文哲的題詩帶領讀者回到另一個唐代的典故裡：「尋芳杜牧舊情無，苦為真真叩玉壺。軟障淋漓飛醉墨，思憑缸面賺新圖。」（578）以杜牧惜舊尋芳帶出趙顏的畫中人典故，這個傳說是女性畫像題詠者最喜援引入詩的典故。❺④唐傳奇的這則故事由男子觀看女性畫像開始，進士趙顏因為觀看圖中的麗姝，而有「願納為妻」的想望，後以灌絳灰酒與至誠呼喚使畫中人復活，卻因一番疑心使麗姝離返畫中。❺⑤趙文哲透過趙顏之眼看著憶娘畫像，幻想著直呼其名、假人成真的古典願望。男性的觀看是女性畫像繪就的原動力，「寫真」提供一個男性觀看的視域，畫中人的傳說，將女性形象魅影化了。在趙文哲筆下，畫像不僅成為仙魂，亦成了濡溼啼痕的真人：「酒冷香殘燭影昏，丹青髣髴浥啼痕。」（578）

趙顏畫中人的傳奇故事，具有圖像成真的神祕魅力，成為女性畫像題詠者的超凡想像。憶娘寫真的擁有人蔣深當初看著畫像亦曰：「綠窗常對畫生綃，金屋何須貯阿嬌。從此覆巾施梵呪，真真喚下便吹簫。」（567-8）以此筆致歡賞畫像栩栩如生，可作為真人的替身，隨時由畫上喚下作伴。吳泰來題曰：「舞衫歌扇摠前塵，已識空華是幻因。剩有閒情難遣處，春風小影喚真真。」（576）人事前塵，空對畫像，僅能以喚畫排遣閒情。金士松題曰：「判得真真呼萬遍，名香深炷與招魂。」（580）將憶娘置入真真的畫像現場，以香招魂。錢大昕曰：「犀屐風流宛昔時，綵雲化去杳難追。何人解喚真真畫？有客爭題小小詩。（小字注：好。按張憶娘又名張好好）」（582）何人能喚？是站在質疑的

❺④ 本文參引自同註❶④，《太平廣記》卷 286「畫工」條。「畫中人」的相關探研，詳參本書「第二編」〈以幻為真：杜麗娘與畫中人〉一文。

❺⑤ 唐代以後，文人喜談畫中人的故事，直至清代，有些變調。蒲松齡《聊齋誌異》有「畫皮」的傳說，驚聳駭人，高辛勇教授曾針對解讀此故事的意涵，認為該文本具有遊戲性。參見氏著《修辭學與文學閱讀》（北京：北京大學出版社，1997 年）〈修辭與解構閱讀〉，頁 25-29。

角度感傷美人已杳，並指出一個事實：「爭題」。至於徐葆光所題：「何須百日喚真真，尺幅飜留色相身。尊酒十年重一面，可能猶似畫中人。」（569）則轉化典故，欲將憶娘色相保留在畫幅上，傳遞圖像成真的幻思，以便 10 年後與真人相遇時，據以驗證。這些詩人，以題詩與趙顏典故互文，任畫中人的故事在題詠思維中穿梭。

3.崔徽

惠士奇對憶娘充滿傾慕之意，雖然早已知悉憶娘為他人所擁，然詩人浪漫，無法壓抑心中的遐想，在題詩中用唐代女子畫像的典故表達一片癡情。詩曰：「錦囊好貯崔徽卷，伴我秋窗好讀書。」（570）崔徽畫像是一則淒美的愛情典故，唐張君房《麗情集》**⑤⑥**與宋代曾慥《類說》**⑤⑦**均有記錄。前說為崔徽自寫真，後說則是託人寫形。二說雖有出入，但是將崔徽形塑成以自己畫像表達愛情執著與失落的主軸未變。惠士奇道出這個美麗的願望，收貯崔徽畫像彷彿擁有一位女子堅貞的愛情，長伴秋窗夜讀。顧宗泰曰：「不覩崔徽畫中意，安知當日卷中人。」（581）崔徽畫意即指崔女以畫像自我表述，顧宗泰藉此典故，假擬了憶娘的傳記。（詳下節）

吳淨名曰：「約略春雲擁鬢香，翠翹半嚲試新粧。偶來識得崔徽面，繫卻吳兒木石腸。」（576）吳泰來曰：「剩有崔徽風貌在，雲鬢霧鬢總銷魂。」（576）皆訴說著現今僅由畫面一覯紅顏的憾恨，陳初哲曰：「蕙銷蘭歇人何在？畫裡崔徽半是仙。」（583）則明確拉出了紅顏已逝、徒留影跡的歲月景深。

⑤⑥ 〔宋〕張君房《麗情集》〈卷中人〉，收入《筆記小說大觀》（臺北：新興書局，1974年）第五編第 3 冊，頁 1646。

⑤⑦ 參見〔宋〕曾慥編《類說》卷 29《麗情集‧崔徽》，收入《文淵閣四庫全書》（臺北：臺灣商務印書館，1983 年）873 冊，總頁 488 上。曾慥的敘述，係根據元稹〈崔徽歌〉的文字而來。參見元稹〈崔徽歌〉，收入《元稹集》（臺北：漢京文化事業公司，1983 年）〈外集〉卷 7，頁 696。

4. 蘇小小

「珠喉一串按紅牙，好事爭迎油壁車。」（582）錢大昕以「油壁車」迎納錢塘蘇小小的典故入詩。關於蘇小小的記載如下：

> 錢塘名倡也，蓋南齊時人，西陵在錢塘江之西，故古辭云：妾乘油壁車，郎騎青驄馬。何處結同心，西陵松柏下。❺❽

一則樂府本事，塑造了蘇小小搭乘油壁車而身後蒼涼的形象，以及墳地淒清的景致，唐代詩人李賀特別強化這個意象：

> 幽蘭露，如啼眼。無物結同心，烟花不堪剪。草如茵，松如蓋。風為裳，水為佩。油壁車，久相待。冷翠燭，勞光彩。西陵下，風吹雨。（〈蘇小小墓詩〉）

本文開首曾引洪亮吉（1746-1799）題詩言及畫像時空在春季繡谷，有好花好景，畫中是華鬢美人。（581）彼個鮮活場景距離詩人此際看畫現場已經百年，憶娘「卷中小立亦百年」，儘管卷中人永恆定格，但紅顏與香花的脆弱生命早已如煙杳逝：「空際往往生飛煙」，置入時間因素，洪亮吉援引李賀詩意營造憶娘畫像的飄忽意象：「幽蘭無言露獨泣，花意人意交相憐。」將憶娘髮簪蘭花的露珠想成惹人愛憐的泣淚，滴落於詩人的憂懷。

1788 秋日，妙眾山人童鳳三題詩曰：「好句分番積更新，西陵油壁久成塵。湘蘭澧芷關情甚，千載芳菲是美人。」南齊蘇小小的車輿現場，連同憶娘的繡谷簪花俱已塵朽，唯剩題詠詩文則能永恆。簪帶的蘭花與茉莉宛如楚辭中的湘蘭與澧沚，皆為有情花，襯托著畫中憶娘經歷千載依然明麗動人。蘇小小與張憶娘的青春與純潔，散發了一種年輕易逝、脆弱不堪的陰柔氣質。

❺❽ 蘇小小的記載，參引自同註❹❾，《青泥蓮花記》，卷9，「記藻一」，頁199-201。

5.神女

　　前曾引論乾隆壬申（1752）鄭廷暘的一篇長詩，首由想像入詩曰：「想見緋桃塢畔春，天邊星影墮佳人。輕紈貌得驚鴻態，勾引陳王賦洛神。」（575）作者將畫中人視為一顆天邊星巧落於蔣家繡谷的桃花塢，彷如陽林洛川之巖畔，教陳思王如醉如癡的洛神款款出場。鄭廷暘由〈洛神賦〉導引憶娘幻為洛水之神。妙眾山人童鳳三亦以女神女仙召喚：

> 鍊顏玉女乘迴風，偃蹇姣服羞緗紅。……雲旗惚恍春茫茫，草茵濕雨生
> 秋涼。氤氳蘭氣逐煙霧，海綃一幅遺輝光。望兮不來春又暮，蘿帶薜衣
> 向空訴。費盡瓊瑤知未知，花開花謝長洲路。（583）

將憶娘想像成仙女，托以神氣飄緲、蘭氣氤氳，卻因其捉摸不定徒留悵惘。除了將歷史名妓的典故置入外，另一種方式，則是將不在眼前的憶娘神祕再現。鄭廷暘以為畫像的題詠者個個皆具宋玉才華，繽紛的心思往往導入神女之寫作，鄭氏在此有意追步高唐賦之後塵以書寫憶娘，在清初宋玉般高才文人的筆下，憶娘又成了十足的神女。

　　笠山吳山秀的題詩，直接嵌入古代名妓的典故。首段：「蘇齋空對添蘇影，長憶珊珊雜珮迴。前後詩篇同署壁，不知紅袖拂誰來？」（580）用長安名妓添蘇題壁、魏野寄詩的典故，說明名妓受名流重視。小字注曰：

> 添蘇，長安名姬也。魏野寄詩云：見說添蘇亞蘇小，隨軒應是珮珊珊。
> 蘇喜而署其詩於壁。他日野見壁所題，別紀一絕云：誰人把我狂詩句，
> 寫向添蘇繡戶中。間暇若將紅袖拂，還應勝得碧紗籠。其為名流所重如
> 此。右見《湘水野錄》。

吳山秀看著這幅畫，想到古代題壁的故事，將畫像看成一堵時光之壁，題畫彷彿亦是題壁。詩曰：「工部詩中黃四娘，壓枝春色滿溪堂。當時蝶戲鶯嬌處，

琴外風來鬢影香。」又挪移了杜甫詠黃四娘詩之風景，疊合兩椿佳話。

除了畫像主人蔣深（1668-1737）、當代文士徐葆光等少數人之外，上述援引名妓典故的大部分詩人如趙文哲、沈歸愚、吳淨名、吳泰來、金士松、錢大昕、顧宗泰、陳初哲、洪亮吉、鄭廷暘、吳山秀、童鳳山等，率為世紀遙隔的題詠，畫中人憶娘對他們而言，是毫無淵源的陌生人，既來不及相識，更無從交往互動，他們的出生、活躍年代、題詩和詠，距離憶娘的時空場景愈來愈遠，已逐漸脫離了寫真現場與本事脈絡。然而當憶娘與典故人物因同質性而並置時，本事的陌生則轉為歷史的熟稔，滋生出異樣的文化氣氛。時間遠隔的憶娘畫像，在清初吳中文士的眼中，既像是一種幻想式的願望：如趙顏期待的畫像成真，或陳思王、宋玉的神女再現，或與遠距離時代中的蘇小小、崔徽和薛濤緊緊相依，建構青春美艷卻飄忽易逝的陰柔氣質，以略帶傷逝的悲氛與筆調，追摹這一則不復再來的紅顏傳奇。

㈣擬設迷幻式傳奇

畫像繪成之後，歷經半個世紀以迄兩百餘年，張憶娘被文人不斷召喚而施予強烈的書寫企圖，以掘勘歷史的表述傾向創造著各式迷幻式傳奇。紅顏女子物故之後，人們的觀看思維如何？這是明清文學的重大課題。〈張憶娘簪花圖〉的後代題詠中，詩人們的詩心與想像，不斷牽繫著失蹤又失聯的憶娘記憶，用以窺探紅顏薄命的迷幻本質。

1.射覆的遊戲

前文曾論及，題詠者透過唐代薛濤、趙顏、崔徽、蘇小小等典故的回溯，營建一個浪漫奇情又淒美憾恨的傳記氣息。年輕詩人金士松（聽濤）（1729-1800）❺❾在半個世紀後的畫幅上題詩，亦顯現了這個動機。詩人們提到：「小

❺❾ 金士松（1729-1800），字亭立，號聽濤，清江蘇吳江人。雍正 7 年生，嘉慶 5 年卒。乾隆進士，官至兵部尚書。居官小心慎密，知無不言。卒諡文簡。著有《喬羽書巢詩集》。傳記資料參見同註❶，頁 457。

像摩挲沈水熏」（580，下同）、「綠蕉半幅幻羅裙」、「絳蠟烏絲寫翠蛾」，「小立回廊掠鬢遲，羅襦薌澤繫人思。桐花風軟櫻桃熟，正是春酣破睡時。」乃由畫像的物質性材料想像圖面美人及歌妓生涯。這位佳麗：「……歡場重過奈情何。輸他紅豆相思句，消受當筵一曲歌。（小字注曰：謂紅豆前輩）」指出當年蔣繡谷、惠士奇、姜實節相與爭妒的故實。而「傾城名士總淒涼，白髮黃金易斷腸。展卷風流成往事，青山何處弔真娘。」（580）時間帶走了一切繁華，後世讀者展卷只能展卷憑弔，詩末一句：「射覆藏鉤事有無」？對於後代觀眾而言，透過題識的線索，面對女像，揣思本人；讀著題識，想像憶娘的愛情，以及誰與爭妒的本事，這些都是真實的嗎？金士松遞出一個懸疑，使得畫像的浮想頗像一則猜謎遊戲。

　　袁枚更透過一則「射覆」故事，發揮其過人的想像力，首先記載著憶娘事蹟：

　　　　蘇州名妓張憶娘，色藝冠時，與蔣姓者素交好。蔣故巨室，花前月夕，與憶娘游觀音、靈岩等山，輒並轡而行。憶娘素明慧，欲托身於蔣；而蔣姬媵絕多，不甚屬意。因與徽州陳通判者有終身之托。陳娶過門，蔣不得再通，大恚，百計離間之，誣控以奸枴。憶娘不得已，度為比丘，衣食猶資于陳。蔣更使人要而絕之。憶娘貧窘，自縊而亡。居亡何，蔣早起進粥，忽頭暈氣絕，至一官衙，二弓丁掖之前，旁有人呼曰：「蔣某，汝事須六年後始訊，何遽至此？」呼者之面貌，乃蔣平日門下奔走士也，曾遣以間憶娘者，死三年矣。蔣驚醒，自此精氣恍惚，飲食少進。有玄妙觀道士張某，精法律，為築壇持咒，作禳解法。三日後，道士曰：「冤魄已到，我不審其姓氏，試取大鏡，澄以明水，當有一女子現形。」召家人視之，宛然憶娘也。道士曰：「吾所能力制者，妖孽、狐狸之類，今男女冤譴，非吾所能驅除。」竟拂衣去。蔣為憶娘作七晝夜道場，意欲超度之，卒不能遣。延蘇州名醫葉天士，贈以千金，藥未

　　至口，便見纖纖白手按覆之；或無故自潑於地。蔣病益增，六年而沒。❻

　　袁枚記錄蔣深與張憶娘的愛情，敷演一則始亂終棄、厲鬼報復的傳奇，後半段情節幾乎是唐人小說〈霍小玉傳〉的翻版，袁枚出以怪力亂神的筆調，頗與前引題詩有所扞挌。據袁枚所言，蔣深負情，多番逼仄，憶娘因而物故。對照人物繫年，雍正9年（1731），蔣作了一個討情債的惡夢，以致6年後（1737，乾隆2年）而歿。不久後畫像失蹤，蔣深的記憶漸被淡忘。1700年代憐香惜玉的蔣深，30年後竟被醜化至此，在稀薄的憶娘傳記資料裡，這則文字記錄相當突兀，不僅袁枚傳說的訊息在〈張憶娘簪華圖〉所有的題詠中纖毫未及，據筆者遍查相關題者的詩文集，亦未見相類記載。筆者以為記錄的前半段的寫實容或可信，而後半段的神怪之說，極有可能出於袁枚《子不語》一輯志怪蒐奇、談神說怪的寫作動機。作為一名憶娘畫像的詠讚者，袁枚創造這則射覆傳奇，遊戲荒誕的筆法，堪稱一絕。

2.宗教性觀想

　　曾經一度真實的畫像，亦因年代遠隔，而成為幻渺不實的物質，女子影跡浮現其中，具有一種引人幻思的迷魅召喚力量，其中最弔詭的是宗教性的觀想。琴山蔣業鼎追寫憶娘晚年入道：「翠竹雕欄認舊居，閉門終日禮真如。芳心不作因風絮，愛誦西天貝叶書。」（577）吳泰來提出如何看待歌舞因緣：「舞衫歌扇摠前塵，已識空畢是幻因。」（576）提出佛教的因緣幻滅觀。玉山樵叟汪俊題曰：「誰與簪花上舞筵，金尊檀板舊因緣。展圖似歷華嚴劫，小別春風四十年。」（573）以歷劫觀引進佛家對人世的洞悟。陳繩祖題曰：「簪花合有散花緣，懺盡前因更惘然。」（575）吳山秀題曰：「簪花人作散花仙，苦見花開便惘然。已悟空中留色相，不勞天女墮諸天。」（580）二人皆以天女散花意象入詩，進行畫面的想像，有簪花因緣必然就有散花因緣，引用佛家通悟

❻　引自袁枚著、周欣校點〈子不語〉卷13，收入同註❼，《袁枚全集》，第肆冊，頁240-241。

因緣起滅之理，慨嘆青樓歌妓不免色相成空。蒲室睿道人題曰：「笑摘穠香壓鬢鴉，懶將時勢鬥鉛華。他年得入維摩室，不許簪花許散花。」（570）同樣由歌女簪花聯想到天女散花，自稱童心和尚的題詩者，藉著宗教淨化觀，對歌妓畫像產生戲想。世澤里人曰：「題句當年盡名士，拈花早已悟維摩。百年遺恨卷中人，畫裡丰姿想像真。」（573）題句者、拈花者皆已辭世，後代作者從中了悟，雖觀者僅能憑畫裡丰姿想像卷中人當時之真，而百年光陰確實帶來了超越的想像：佳麗絕色當前，卻又早已枯朽。

童鳳山曰：「交翠堂前履跡存，春風疑有美人魂。」（584）金士松思及艷紅此事：「挑殘燈燼麝煤昏，一笑春風破淚痕。判得真真呼萬遍，名香深炷與招魂。」（580）金學詩筆調亦相一致：「舊時繡谷舞青娥，酒冷香銷奈爾何。」（578，下同）美人變成可弔之魂，是感傷的文化理解。畫像反而空留更多悵然：「薄眉隱約愁多少，半幀能傳十樣圖。團扇飄零玉鏡昏，桃花夜雨漲溪痕。空餘小像熏沈水，何處神香覓返魂。」以一位邊緣人物歌妓的畫像，作為想佳人、懷名士、弔史事、悟宗教的依據。顧宗泰題曰：「有時花落看簪花，回首韶光豈能再。不分春風六十年，華嚴小劫逐寒煙。」（581）詩人以佛教劫難觀歎惜人事飛逝的時間，一旦宗教的詮釋引進，強烈感知的是光陰不再的虛空。

詩人們將歎惜的詩心與宗教的想像，交織纖細易碎、美麗又感傷的悲劇性色彩，形成一個重塑憶娘的過程，上述宗教性思維幻化出來的女性特質，似乎具有某種神聖性的儀式意味。然而同樣一幅寫真，卻散發出不一樣的圖像魅力，以及觀看者異調的飄渺目光，究係仙界散花的天女？還是前代飄蕩的魂魅？或是情愛報復的厲鬼？不同文人鋪陳出不同情境的女性畫像，文人在迷幻隔離的想像中，透過文學之筆再造憶娘創奇。即使民國之後的藏家許漢卿，亦不忘依循上引吳山秀、陳繩祖、蒲室道人、世澤里人等前輩的口徑，題詩曰：

老大心情感鬢絲，優曇色相悟空枝。何期丈室來天女，恰是維摩示疾時。（小字注曰：病中皈依王驤陸師常至敝齋說法開示而此卷適至病亦漸瘳）

略帶自我調侃的口吻，將天女散花的宗教情境投向自己的病榻經驗。

3.性感的圖像

先讓我們回到康熙己卯、辛巳年間的繪像當代，詩人目光飄渺，一轉眼，姜實節看到了性感的圖像：

> 紅燭燒殘聽唱歌，幾番戀別費吟哦。莫嗤酒醉還深酌，奈此圖中小妓何。（568）

姜氏明明親見杯觥交錯的憶娘真影，卻是失意：「能無欲別，更撫卷而情移。」（同上）幸而透過撫觸畫卷便能產生移情作用，〈張憶娘簪華圖〉是一幅失意者遂願移情的圖像。大約同時（1701 年 8 月），百藥居士汪繹之的題詩將憶娘比喻成一朵「幽蘭生谷中，香氣颯然度。」（571，下同）然後自我擬設：「我行欲采之，山堂日將暮。」雖將蔣深、姜實節、惠士奇等人對憶娘的爭妒本事排除，仍一逕是競爭失利口吻，測度了憶娘與其遙遠的距離：「美人渺何許，目斷江南路。」題識末尾印有一枚閒章：「僕本恨人」，妒羨之情透過印文與詩句成為彼此補充的互文。幽蘭（視覺）、香氣（嗅覺）、采之（觸覺），作者先傳達了感官慾望的想像，再以渺遠、目斷的視覺阻隔之。

年輕詩人華海張熙純（1725-1767，時 30 歲）於半世紀後題詩，完全偏離本事的捕捉，轉由一夜春宵後的幻想，如臨現場打開鏡奩的粧飾入詩：

> 丁東細漏催平曉，薇帳留雲香裊裊。綠窗圓夢宿粧殘，花影壓簾眉未埽。明奩斜映紅玉春，繡襦半襌梳盤雲。秀鬟峩髻蘭膏勻，遠山翠入蟬翼新。百寶闌前一迴顧，海棠含笑流鶯妒。可憐釵燕不勝簪，獨倚盈盈花帶露。（579）

襦飾、髮髻、香膏、容顏、彎眉，一一映入。粧扮停當的美人如一朵含笑帶露海棠，只教流鶯嫉妒。終於得致結論：「當時明艷絕世無，荳蔲涵芳二月

初。」（同上）明艷青春，只許：「鬱金堂北容平視，瑯琊伯輿為情死。」另一夜百媚橫生、濃睡巾幗的撩人春宵來到：「當筵卻扇歌一聲，珠翹不整百媚生。卻憶屏坳濃睡足，嫣香墜枕紅巾幗。」整首詩以一夜春宵起結，細描閨房、女子粧飾、撩人情態，是作者觀圖後的個人退想，已與「憶娘」本事脫鉤。〈張憶娘簪華圖〉之於後代詩人，充分提供了視覺閱讀的樂趣，展示的更是一幅激發慾望的性感圖像。

與張熙純大約同時題詩的凌應曾題詞亦有相同傾向。上片由畫中遙想當年憶娘的容顏神態，以及寫真當日的整妝細節：

> 問當年、笑桃溪畔，風前何限懽屬。眉梢約略無多翠，分得遠山雙疊。
> 移鳳屧。恁徐步、蘭堦蚤惹尋芳蝶。香花一捻。趁脂印初圓，粉渦乍
> 拭，斜向鬢邊壓。（579，下同）

在女子畫像的細節紛呈中，展現視覺的樂趣。下片題句：「薄羅珠露輕裹」，更在畫中人服飾材料的研判與擬設中，注入了想像性的撫觸。

吳泰來同樣細觀畫上的容顏：「約略春雲擁鬢香，翠翹半嚲試新粧。偶來識得崔徽面，繫嚲吳兒木石腸。」（576，下同）即使木石心腸亦為之一動。畫像繪成尚未出生的沈大成（1700-1771）❻，55 歲題詩：「寶鏡沈埋玉化塵，春風省識比真真。即看卷裡猶腸斷，何況親聞薌澤人。」（579）女魂已杳，見畫中人已可斷腸，何況能一親芳澤？更坦露其慾望的想像。慾望紛呈，有時呈現的方式不同，如洪亮吉（1746-1799）題詩：「當時一笑春情閣，頭上好花終不落。可知花福亦修來，長得纖纖手香絡。」（581）詩人以低姿態自處，轉而嫉

❻ 雲間沈大成（1700-1771），字蒿鳳、學子，號沃田，學福齋為藏書室名，清江蘇華亭人。康熙 39 年生，乾隆 36 年卒。藏書萬卷，手自校讎。校定《十三經注疏》、《史記》、《前後漢書》、《南北史》、《五代史》等。著有《學福齋文集》20 卷、《學福齋詩集》38 卷，著而未成者《讀經隨筆》。傳記資料，參見同註❶，頁 494。

妒花，花何其有福，得以纖手香絡，此處與乾隆乙酉（1765）初夏吳山秀的詩句相似：「一願心諧十願灰，願為香草傍粧臺。春來繡谷風光好，花在美人頭上開。」（580）春季、繡谷、美人、華鬘、好花、好景，詩人許下生生世世傍作粧臺草花的卑微願望，願化作一朵簪戴佳人髮際、無比榮幸的繡谷之花，以表敬意。

前文論及趙顏「畫中人」是一個早期的母題，隱含了女性視覺化、圖像化的性別意涵，女性畫像原就有感官性的召喚：烏雲般的秀髮、繡緞絲質的長袍、珠寶掛飾、裸露的面容、頸項與纖手……，畫家據以塑造性感的圖像，觀者由此將女性畫像視作深具慾望想像的符號。〈張憶娘簪華圖〉由不同時代的男性文人們一起圍觀，既傳達過去的一則美艷故事，又因令人遐想的歌姬身分，加上文人爭風吃醋的事蹟，畫像文本自然容易被迷幻思維所引領，巧妙建構成具有濃厚艷氛的視覺場域及飽含觀想樂趣的情色圖景。

七、「真蹟」與「複本」的互文

隨著時間的行進，後世文人漸次遠離畫像本事的觀想思路，自然也漸次忽略或遺忘了原始主角蔣繡谷，而完全定焦於憶娘，題詠心理雖層層疊入前輩的風流雅事，卻不免產生了某種偏移：不斷地回眸歷史，觀想舊事，進而「借題發揮」。這些異代對話任由畫像觀者隨意截取原始文本的片段，微細地織入新的文本，在「真蹟」與「複本」間，形成種種橋樑中介與無盡開放的互文關係。

(一)一座人物橋樑：袁枚

上節論及創造憶娘射覆遊戲的袁枚（1716-1797），就是一位積極為自己創造言說位置、具有強烈書寫企圖、讓視線穿梭典故、擬設迷幻式傳奇的超級讀者。更難得的是，袁枚是唯一一位同時現身於「真蹟」與「複本」的文人，本節專論袁枚。

　　袁枚的《隨園詩話》已有許多女性畫像的記載，對乾隆年間女性畫像的流行風氣頗有關注，或文士妻妾之寫真：

> 吳涵齋太史女惠姬，善琴工詩，嫁錢公子東，字袖海。伉儷篤甚。錢善
> 丹青，為畫探梅小照。亡何，錢入都應試；而惠姬亡，像亦遺失。錢歸
> 家，想像為之，終於不肖。忽得之於破籠中，喜不自勝，遂加潢治，遍
> 求題詠，且載其《鴛鴦吟社箋詩稿》。❻❷

> 余在南昌，謝蘊山太守招飲，以詩見示。題其妾姚秀英小照云……。❻❸

錢東、謝蘊山分別親自為妻妾繪製小照，裝潢乞題，成為紀念畫像，袁枚受邀題詠，無疑是重要的見證人。或以女性畫像酬贈交遊，創造文人間的風流佳話：

> 己卯秋，在揚州遇萬近蓬秀才，屬題〈紅袖添香圖〉。近蓬少時托李硯
> 北寫此圖，虛擬娉婷，實無所指。裴姓友見畫中人，驚笑，以為絕似其
> 家婢，遂延近蓬至其家，出婢贈之。婢姓花，一時題者紛然。❻❹

虛擬的畫中人竟能找尋到實指的女性，助長了此風的遊戲性。其實袁枚對寫真畫像的一窩風略感不滿：

> 古無小照，起于漢武梁祠畫古賢烈女之像。而今則庸夫俗子，皆有一
> 〈行樂圖〉矣。……索題者累百盈千，余不得已，隨手應酬。嘗口號

❻❷　參見袁枚《隨園詩話》，收入同註❼，《袁枚全集》，第參冊，卷 16，頁 535。
❻❸　參見袁枚《隨園詩話》，收入同上註，卷 14，頁 460。
❻❹　參見袁枚《隨園詩話》，收入同上註，卷 7，頁 206。

云：「別號稱非古，題圖詩不存。」**⑥⑤**

袁枚強調時人寫真小照的庸俗心態，尤其畫像上的題詩泰半應酬強作，令人無奈。至於青樓歌伶繪製畫像，亦極常見：

> 近日士大夫凡遇歌場舞席，有所題贈，必諱姓名而書別號，尤可嗤也！伶人陳蘭芳求題小照，余書名以贈云：「可是當年陳子高？風姿絕勝董嬌嬈。自將玉貌丹青寫，鏡裡芙蓉色不凋。」「叔子何如銅雀妓？古人諧語最分明。老夫自有千秋在，不向花前諱姓名。」**⑥⑥**

歌妓動輒自行準備小照，請名人詠讚其才華容顏，目的何在？

> 吳雲岩殿撰，在潮州眷一妓。妓持紙乞詩，吳書一絕云：「濤箋親捧剪輕霞，小立當筵蹙錦靴。休訝老坡難忍俊，多因無奈海棠花。」此妓聲價頓增，人呼「狀元嫂」。**⑥⑦**

歌妓乞題目的在於結交文士名流，抬高個人身價。

洞悉女性畫像引薦社交意義的袁枚，躬逢其時地參與了〈張憶娘簪華圖〉康熙己卯年間創就的題詠盛事。

1.首題楊晉畫卷

袁枚之於乾隆時期的文化活動參與甚深，自然對〈張憶娘簪華圖〉不會是局外人。袁枚提及這一則他出生前 17 年的畫像本事：

⑥⑤ 參見袁枚《隨園詩話》，收入同上註，卷 7，頁 223。
⑥⑥ 參見袁枚《隨園詩話補遺》，收入同上註，卷 9，頁 780。
⑥⑦ 參見袁枚《隨園詩話》，收入同上註，卷 7，頁 226。

康熙間，蘇州名妓張憶娘，色藝冠時，蔣繡谷先生為寫〈簪花圖〉小照。❻❽

及至乾隆庚午（1750），35 歲的袁枚在蘇州，繡谷之孫蟠猗出示 50 多年前的憶娘寫真索題，當時記錄了蔣氏告知的畫像流傳軼聞。❻❾袁枚看到的憶娘圖樣是：「戴烏紗髻，著天青羅裙，眉目秀媚，以左手簪花而笑。」托出一個美艷青春巧笑的女子形象。「一時名宿尤西堂、汪退谷、惠紅豆諸公題裓襬裙褶幾滿。」袁枚看到了卷幅題者多國初名士，自己豈有缺席的道理？次年（乾隆辛未，1751）夏 4 月，35 歲的袁枚亦加入眾多文士的題詩行列。展開畫卷，題詩滿滿經眼，以後來者躋身名流之間，自信地回應前賢，共作 5 首絕句，一入詩即不同凡響：

百首詩題張憶娘，古人如我最清狂。青衫紅袖俱零落，但見琵琶字數行。
五十年前舊舞衣，丹青留住彩雲飛。相逢且自簪花笑，不管人間萬事非。（頁 574，下同）❼❶

畫中紅袖、題字青衫，如今安在？唯見題詩滿滿，幻境中彷彿瞥見 50 年前的玉人早已魂逝魄離，唯眼前的卷中人穿著舊時舞衣，簪花笑成永恒畫面。詩人接下來的詩句帶領讀者回到題跋之初：「國初諸老鍾情甚，袖角裙邊半姓名。」這是康熙己卯當時的題詠盛況，至於：「死後揚州又往還，詩人愁殺蔣家山。千金肯換蘭亭帖，贖得文姬返漢關。」則將時間跳到半世紀：畫像關係

❻❽ 參見袁枚《隨園詩話》，收入同上註，卷 6，頁 200-201。

❻❾ 參見同註❼，袁枚〈題《張憶娘簪花圖》并序〉，以下兩段引句同。

❼❶ 筆者比對畫卷與詩集文字，諸多出入，顯然袁枚在後來校訂詩集時，作了許多改動，為了還原題跋當時的詩心，筆者保留「手抄本」原貌，「刻印本」暫略。

人蔣深及憶娘作古之後，這幅畫像曾一度流落揚州後以珍帖贖還。袁枚自比遲生的杜牧，恨春水已逝，無緣得見張憶娘一面，最後一絕題曰：「想見開皇全盛時，三千宮女教坊司。繁華逝水春無恨，只恨遲生杜牧之。」**❼❶**吐露時間流逝的感傷，此即文首引畢沅所題：「簡齋先生題句有『生不同時之感』，詩以解之。」

一名歌妓女子的畫像，獲得大批國士詩文青睞的盛況，〈張憶娘簪花圖〉已屬空前，袁枚一一點名：

> 題者皆國初名士，萊陽姜垓云……；蘇州尤侗云……；沈歸愚云……；余題數絕，有「國初諸老鍾情甚，袖角裙邊半姓名」之句，人皆莞然。**❼❷**

儘管袁枚並不認同當代浮濫寫真的風氣，卻對憶娘畫像的題詠，有著唯恐缺席、亟欲士林為伍的書寫企圖。與姜實節隔代對話：

> 按萊陽兩姜先生，以孤忠直節，名震海內；而詩之風情如此。聞憶娘與先生本舊相識，一別十年，尊前問姓，不覺情深一往云。**❼❸**

落款後又鈐印了一枚閑章：「懷佳人兮不能忘」，用以狎暱畫中人。袁枚題詠中的情感或許矯揉做作，充滿遊戲性口吻，但曰：「開卷如生，惜無留墨處。」期與前人並駕其驅，具有熱切的流傳欲望。

❼❶ 袁枚〈張憶娘簪華圖〉題畫詩，除了收入《張憶娘簪華圖卷題詠》頁 574 外，其《小倉山房詩集》卷 7，「庚午至辛未」，收有〈題「張憶娘簪花圖」并序〉，詳參見同註 **❼**。唯二者字句略有出入，筆者認為前者的收詩，應係畫像上的原始題詠，後來收入文集前，原詩曾經作者略事修改。

❼❷ 參見袁枚《隨園詩話》，同註 **❼**，卷 6，頁 200-201。

❼❸ 原文出處，參見同上註。

2.二題方婉儀畫卷

乾隆甲辰（1784）羅聘題記的方婉儀畫卷，題繪時間落在楊晉畫卷第二波題跋時段略後，當時楊晉畫卷已回歸繡谷蟠猗手中。雅好收藏的天津芥園查家無緣得見，故另製一本以追摹雅事。值得注意的是，楊晉與方婉儀二幅畫卷的題人全未重疊，唯有袁枚例外，成為一位重要的發言人，袁枚既先在引首「張憶娘簪華圖」小篆題字後以「隨園老人」署名，又在拖尾題識曰：

> 乾隆庚午秋，余為繡谷主人題憶娘簪花圖，□四十年矣。今春，芥園居士以臨本見示，恍若武陵漁者重入桃源，欣喜無極。惜年老才盡，不能再韵其詞以相報。姑親書數行于紙尾，以當蘭亭之後序何如？戊申三月二日，是余覽揆之日也。錢塘七十三叟袁枚書。

袁枚提及芥園居士以臨本見示乞題之時為乾隆戊申（1788）春日，上距繡谷之子蔣蟠猗囑題於乾隆庚午（1750）已近 40 年。蘇州名姬張憶娘繡谷簪花得名士題詠，是一則袁枚出生前 17 年發生的風流雅事，袁氏分別在中歲與晚年前後兩度緣遇，從一名 35 歲的才俊之士變成 73 歲的一位皤髮老叟。他以東晉穆帝永和九年（353）會稽的「蘭亭會」比喻康熙己卯（1699）繡谷的「送春會」，先後躬逢紀勝，各題一跋自栩為蘭亭賦寫前、後二序以作歷史見證。

袁枚自成一座連繫「中古」與「當代」、「真蹟」與「複本」的橋樑，立使這椿康熙間的瑣細微事，被勘掘為一座具有景深的歷史勝蹟。袁枚與張憶娘建立了透過觀看、想像與題詠媒合的百年因緣，將私密雅事的小眾傳播轉為一項公開化與集體化文本，終致成為進入清代文學史流傳久遠的不朽個案。

(二)無盡開放的互文

本文開首曾引論乾隆戊申（1788）湖廣總督畢沅（1730-1797）於隔水綾的一

首題詩，這位「文章風度，冠冕一時」的婁東畢尚書，❼時已 59 歲，面對這幅時空隔絕的百年畫像，他「拂拭零縑讀艷歌」，頓覺「香銷」、「骨冷」而悵恨。對一位後代讀者而言，這種悵恨反而點燃其「絕不缺席」的表述欲望。上節的袁枚（1716-1798）便是一位積極參與題詠的熱切讀者：創造言說位置、書寫企圖強烈、視線穿梭典故、巧設迷幻傳奇。後世讀者如畢沅亦然，在觀看題卷時，亦積極介入前人的言說，因而締造了異代對話與無盡互文。一如開首所述，畢沅展卷閱讀，對簡齋先生題句「生不同時」充滿感傷，又移焦於昔時侍其師沈德潛（1673-1769）於教忠堂的憶念：「每於酒闌吟罷，常說憶娘遺事」，益增惘然。時光流轉，使人事物失去臨場感，畫像之「香銷」、「骨冷」、「殘怨」、「空花」、「影寒」，成為後世的題詠者透過對話與互文形成的集體共感。以下試闡析之。

1.隔代對話：師生、祖孫、父子

在前文「題詠的時段與社群」一節，筆者為社群成員繫連人際關係，範圍擴及同一世代之同榜、同學、同僚、同鄉關係，或不同世代之忘年友、師生、父子、祖孫關係……等。有趣的是，一旦時間因素加入後，社群成員觀看姿態成了回眸，題詠口吻成了追憶，一如畢沅之於仍在世的前輩袁枚、或之於已作古的業師沈德潛。再舉例而言，長洲貢生顧詒祿（約 1692-?）在第二波時段加入題詠行列，顧氏為匠門大受張日容（1662-1722）之外孫、沈德潛之高弟，詒祿權作沈氏之記室，應酬之作，咸出其手。詩末小字自注云：「中有先外祖匠門先生題句」（573），張、沈、顧三氏，他們分別是祖孫關係／師生關係，在題詠史中傳遞畫像的觀看思維，當臨場感淡出後，畫像漸漸成為一件值得緬懷的故實，後來者以回眸身姿及追憶口吻在卷中進行隔代對話。

另外，還有一對父子檔亦分別留下題詠，父為繪像當代的蔣廷錫，子為第

❼ 「畢秋帆遺事」條曰：「長樂謝枚如章鋌有感詠尚書遺事三首，其注甚詳。」參見龐樹柏檗子《墨淚龕筆記》，收入樊增祥等著《艷語》（臺北：新文豐出版公司，出版年不詳），頁 72-73。

二波題詠時段的蔣溥（號世澤里人，1708-1761）。⑦蔣廷錫題詩曰：

　　五年曾見霓裳舞，百折身輕燕子飛。今日畫圖看粉面，綠尊紅燭事依
　　稀。（571）

詩中自言早與憶娘結識，且題於繪後康熙辛巳（1701）左右。50 多年後，其子
蔣溥於乾隆丁丑（1757）在嘉興舟中題下一首長詩，筆致不同於其父「身在現
場」的真切感，詩曰：「題句當年盡名士，拈花早已悟維摩。百年遺恨卷中
人，畫裡丰姿想像真。」（573）顯然作了超越的想像，針對當年名士及百年麗
姝興發感慨。再曰：「丹青畫出今番悟，留與人間作憶娘。見時爭似憶時多，
憶到今生可奈何。不笑不言愁欲殺，滯人無奈尚橫波。」丹青為人間留取永恒
的憶娘，生時所見不及憶時多，由畫像彼時憶及作者今生，不笑不言的憶娘眼
神充滿愁緒。極有興味的是，題於康熙辛巳的蔣廷錫是個約莫 30 歲的年輕
人，詩筆不免流露出綠樽紅燭的艷思；題於乾隆丁丑的蔣溥則是已近 60 歲的
老人，不在現場，回首滄桑，心境帶動的筆致完全不同。這對異代的進士父子
檔：年輕的父親與老邁的兒子，橫著半世紀的時間，一前一後分立畫卷兩端，
各自演述觀畫心得。

2.和詠團體

　　乾隆甲戌（1754）初夏，一個喜用典故的後世詩人——年僅 24 歲的曹仁虎
（漁蒼，1731-1787），為畫卷引入一個和詠團體。曹氏本人出生於畫像繪成後
30 餘年，以曹氏為中心的和詠詩友，同他一樣，均於畫像繪成後始誕生。平
日交遊鏈結一個年輕詩人的和詠社群，曹仁虎作品中留有大量同人次韻的紀

⑦ 蔣溥（1708-1761），字質甫，號恒軒，清常熟人，蔣廷錫之子。康熙 47 年生，乾隆
　 26 年卒。雍正進士，乾隆間官至東閣大學士，兼管戶部事，善寫生，得廷錫法。參見
　 同註❶，頁 594。

錄，由此可見一斑。❼曹氏以一首長詩率先演述〈簪華圖〉，首句言畫中人髮型：「翠翹半嚲擁春雲」（576，下同），其次還原憶娘的閨房場景：「……隱隱微聞麝火熏。彷彿綠窗妝罷後，鉤簾猶舞鬱金香。」並對憶娘興起歌女生涯與年華老去之歎：「綺閣深沈睡起遲，迢迢蘭澤勤相思。國香零落年華晚，翠袖天寒獨採時。」畫像繪成歷經半世紀，佳人已杳，往事如煙：「落花飛絮年年事，空鎖東風燕子樓。」「隱約臨風掃黛蛾，散花人去奈愁何。」「粉香寂寞怨何如」？頗感遺憾：「獨憐繡谷尋春晚，未聽當筵宛轉歌。」想起「桃花塢畔新波綠」，憶起「春風女校書」。

　　曹仁虎所用的 24 個韻腳（雲、熏、裙／遲、思、時／鉤、州、樓／蛾、何、歌／居、如、書／涼、客、娘／無、壺、圖／昏、痕、魂），成為詩友次詠的依據。曹仁虎與憶娘並無結識淵源，絕代儷影的觀看，全憑文學想像與書寫才能。彼時的美好場面已然逝去，詩人鋪排典故以增加歷史感，又植入唐代杜牧江湖落拓的心境，賦詠青樓歌妓以憑弔憔悴題人：「舞茵歌扇久淒涼，禪榻茶煙易斷腸。十載江湖蕉萃客，樽前重賦杜秋娘。」（576，下同）❼畫家亦不輸陣，以畫筆加入表述陣容，彷彿李公麟的「西園雅集」實錄：「裙屐風流夢有無，綺筵想像捧銀壺。憑誰更試龍眠筆，添入當年雅集圖。」儘管「梨花門掩惜黃昏，金鏤飄零洒舊痕。」幸有遺存的圖畫可供緬懷：「剩有崔徽風貌在，雲鬟霧鬢總銷魂。」

❼ 曹仁虎漁蓬（來殷、琴書）（1731-1787），字來殷（一作殷來），號習庵，清江蘇嘉定人。雍正 9 年生，乾隆 52 年卒。乾隆 28 年進士，改翰林院庶吉士。累遷右庶紫、擢侍講學士。博學多通，與錢大昕等唱和，稱「吳中七子」。著有《宛委山房》、《春�》、《瑤華唱和》等。參見同註❶，頁 38。曹仁虎喜好詩友共賦聯句，與和詠相似，皆圍繞著一個文學命題為文，曹氏著《刻燭集》中收有相關資料。《刻燭集》收入《叢書集成初編》（北京：中華書局，1985 年）。

❼ 按杜秋娘金陵女子也，年 15 為浙西觀察使李錡妾，嘗為錡辭云：「勸君莫惜金縷衣，勸君莫惜少年時。有花堪折直須折，莫待無花空折枝。」參見〔宋〕張邦幾著《侍兒小名錄拾遺》卷 3，收入〔清〕蟲天子輯《香艷叢書》（臺北：文史哲出版社‧古亭書屋印行，1973 年）第 1 冊，頁 159。

和曹仁虎詩詠者有 5 人：吳淨名泰萊（乾隆 6 年進士，1741）、趙文哲（1725-1773，時 30 歲）、金士松聽濤（1729-1800，時 26 歲）、金學詩（乾隆舉人，補國子監，生卒不詳）、琴山蔣業鼎（不詳）等。他們的出生、活躍年代、題詩和詠，距離憶娘的時空場景均甚渺遠，雖已脫離畫像的本事脈絡，卻滋生出異樣的隔世氣氛。這一批後世讀者的同韻和詠，相互補充與相互註解，導入幾種筆調：後世觀眾的忻慕眼光、紅顏零落的憑弔之情、時間流逝的追憶感傷、名士佳詠的此應彼和。6 人鋪排的和詠團體，為文造情，命題作文，彷彿一場鑲嵌韻腳的詩歌遊戲。他們以見聞所得的訊息：繡谷園主的圖畫、國初的蘇州名妓、妒羨悔恨的愛情本事、年代久遠的名士題詠……等，植入文化典故，揉和而成大型的吟詠文本，用以發抒文人對女子畫像經久的吁歎。和詠團體的題詩不僅彼此平行互文，亦與原始文本形成垂直互文。

3.異時異地的題家

前文曾論及蔣西原攸關姜實節一段妒羨因緣的題識，乃針對半世紀前己卯年姜氏畫像本幅左側題詩的回應。類似西原之於姜實節外，題詠諸家還分別點名了余懷、沈歸愚、袁枚、惠士奇等前輩，相與對話。如道光壬午（1822）程鳳舉題句曰：「多少詩壇酒社，鍾情惆悵甚。」句後小字注曰：「謂姜萊陽、惠紅豆、沈歸愚諸老。」顯係閱讀繪像當代文人姜、惠、沈等 3 人題跋的回應。至於汪俊題句：「舊雨凋零圖畫裏，鹽官剩有魯靈光。」末注：「謂春暉學士」，指向倖存之繪像當代的年輕題人陳邦彥（1678-1752）。

2 個半世紀後的收藏家許漢卿留下兩篇題記，成為迄今流傳畫卷的壓軸。第一篇題記開始便發揮文人收藏家的博學長才，置入《清史稿藝文誌》、袁子才《隨園詩話》、王述庵《湖海詩傳》、錢梅溪《履園叢話》等冊籍載錄。其次，又引西堂老人的話語：「狀元及第者，自謂百倍勝之。」以表徵個人收藏此卷的欣悅程度。所題第 3 詩：「一門芝玉總能詩，黃絹爭題幼婦辭。贖得家珍無恙在，生兒當似蔣蟠猗。」一者稱譽該卷的題詠諸家「芝玉能詩」、「黃絹題辭」，又贊許畫像初主蔣深及其贖歸畫像的蟠猗。第 2 詩最有趣：

千金狂語殊無奈，（小字：指嚴虞惇太僕詩末註語欠酌）縱使多情亦未真。
只此一詩應剪卻，免教唐突卷中人。

此詩乃針對繪像當代題人嚴虞惇題詩的點評，嚴氏原詩曰：

薄粧顧影籠雲鬢，小立簪花整翠鈿。我已休官君又嫁，可知還結後生
緣。（571）

嚴氏題於辛巳（1701）八月，該詩末句後有小字注曰：「武陵君曾許以千金為
余購之」，許漢卿頗疑嚴氏購姬，直覺此事造假，許漢卿不願接受的原因蓋
係：1、以千金購姬此事違反風雅，真情無價，2、一旦論及贖金，便非真情。
許氏以為滿紙國士現身，憶娘雅好，豈能接受如此輕薄言語與不莊心態？許漢
卿效習前述蔣西原、畢沅的口吻，緬懷中不忘調侃古人，故曰：「只此一詩應
剪卻，免教唐突卷中人。」用此諧謔 2 句便一竿打翻嚴虞惇。

許氏另一篇朱蘭箋紙上的題記，為全卷作了快速的清查與掃瞄：

卷中題者六十人，詩詞共約一百七十首。以蔣繡谷、姜鶴澗、惠紅豆、
畢秋帆、釋目存、沈確士、袁子才、洪北江、汪退谷、王西莊為最，尤
西堂一詩出以游戲，自有風趣。就中惠紅豆十詩情文淒惻，令人迴腸盪
氣，如聽查桓伊之歌，不禁喚奈何也。霜雪盈顛讀諸作，頓憶三五少年
光景。

許氏一一點將，並簡擇點評之，最末回到自身少年時代的風流光景。許氏兩篇
題文，均以回眸姿態不斷地針對選擇性文本加以註解與補充。
〈張憶娘簪華圖〉有一個特別的複本：「芥園藏本」，雖此本圖像為閨閣
畫家方婉儀所創繪，然包括圖像與題詠的全卷生產，仍植基於原初母本：楊晉
畫像之題卷。「芥園藏本」在「複製」概念下的圖繪與題詠，率皆帶著「先在

視野」而與楊繪真蹟形成互文。例如卷中李堯植題詠款署曰：「次曹漁庵學士韻，題請芥園老先生教正。」前文曾論及曹仁虎（漁菴，1731-1787）於乾隆甲戌（1784）第二波題跋時引入一個 6 人的「和詠團體」，今「芥園藏本」形成於1780 年代中後期，時間吻合，李堯植不在真本卻在複本上次韻，有多種可能性，可惜線索有限，筆者未能明察真相。李堯植的行動，接合著憶娘簪華圖之「複本」與「真蹟」，形成奇特的互文關係。至於「複本」上的吳霽題詩曰：「僕本恨人，況逢春去。」則似又與「真蹟」題人苦葉齋（汪繹之）的閒章「僕本恨人」（571）前後重疊，形成另一種巧妙的互文。

再者，於引首之前隔水綾的王芑孫（1755-1817）題曰：

> 春風無恙卷中人，繡谷琴尊迹已陳。更與人間留妙墨，花從鏡裏現雙身。
> 二蔣風流世所無，長安剪燭屢歌呼。蘭亭真面何緣見，借本留題列獨孤。
> 鄭公問道鬢成絲，好事依然似昔時。專是來求辭不得，灶觚翁媼那能詩。

第 1 首入詩即透過畫像（永恒）／肉身（易朽）的對照興發滄桑感，繡谷昔歡的琴樽今成陳跡，而卷中小立的美人依然鮮活如百年前一襲無恙的春風。物質性的虛構畫像不僅可作歷史的見證，甚至可將易朽的真人肉身取而代之。第 2 首詩回到流傳史中懷想兩代蔣氏的風流，可惜康熙時期的真蹟無緣得見，只好「借本」留題並引起下文。第 3 首詩說明獲囑題辭的因緣，末句謙稱自己與另有題詩的妻子（曹貞秀）為「灶觚翁媼」。王芑孫詩末誌曰：「芥園以此卷求題，因憶繡谷昆季。」兩代蔣氏係指〈簪華圖〉的原始擁有人蔣深，以及該畫失而復得後重新裝裱的蔣蟠猗，二人為父子，非昆季，王芑孫有誤。

王夫人曹貞秀（1762-1822）的題詩曰：

> 雪貌雲容托麝煤，畫中生面又重開。化身百億知無礙，本自觀音變現來。
> 真本流傳艷我蘇，西原題句上裙襦。卻慚未有簪花格，寫破簪花第二圖。

兩首詩均環繞著楊晉母本而發言，畫中人的雪貌雲容是「生面重開」，復以觀音變現、百億化身創造容顏再來的奇想。題於嘉慶 2 年（1797）的曹貞秀，聚焦於第二波題人「西原」於乾隆 13 年（1748）的題詠，西原嘲弄的是繪像當代文士姜實節題於康熙己卯（1699）那充滿妒愁心結、老顏風景的歌詠，這三個既跨文本、又跨世紀的題詠，讓曹貞秀給串聯了起來。曹貞秀凝視西原在憶娘裙襦上的題句，感受著流傳於蘇州一個半世紀以來的真蹟，可惜原畫的簪花圖體式已失去，只好創製第二圖。曹貞秀由今之複本跨足古之真蹟，又巧妙回眸那橫越一個半世紀前兩個不同世代的文本，形成一個絕妙的互文型態。

題詠者游移於「當代」與「後世」、「真蹟」與「複本」間，修葺、縫補、編織新舊文本，為〈張憶娘簪華圖〉創造了無盡開放的互文。

八、結論

(一)具有文化再生力的流傳

筆者極幸運地，在初稿寫定後獲得收藏家楊崇和博士的慷慨協助，得觀〈張憶娘簪華圖〉全卷圖版，並知悉另一件重要的複本，能在出版前及時為初稿進行全面翻修。本文透過〈張憶娘簪華圖〉真蹟卷面與《張憶娘簪華圖題詠》印本著錄的詳細比對與勾稽，輔以大量的傳記資料，得以重建〈張憶娘簪華圖〉的流傳梗概，並據以勾聯另一複本的主從關係。

文本首由洪亮吉與畢沅的兩首題畫詩導入本文論題，筆者循著真蹟卷面與印本著錄的龐大訊息，尋繹本事，細究圖面並藉由題詠指引，回溯唐代周昉的簪花圖式，探思「簪花」詞義，為〈張憶娘簪華圖〉的體式定調。〈張憶娘簪華圖〉於康熙己卯（1699）為蘇州蔣深囑繪並持有，創造了當代的題詠熱潮。蔣氏逝世後，一度轉入邗江程勁堂家，流至揚州市肆，後於乾隆戊辰（1748），由失去家傳畫像一甲子的蔣深令嗣蟠猗購回並重裱，繼而展開為期 20 餘年的第二波題詠熱潮。再 20 年，又有集中於乾隆後期（戊申，1788）的第

三波題詠熱潮。嘉慶己未（1799）之後，題詠再無熱潮，僅零星呈現。唯悉道光壬午（1822）時，此卷已易主為程笙華，亦曾獲休寧富室孫蓮叔經眼賞鑑。19 世紀末葉江標（1860-1899）題記時，該畫已易手入豐潤張家。半世紀後由上海許漢卿購藏該卷，於民國 31 年（1942）重裱，並先後寫下兩篇收藏題記，該卷再無他題。再歷 70 年，2011 年 9 月間，〈張憶娘簪華圖〉於美國紐約佳士得拍賣會中再轉入另一位私人收藏家手中。由是，〈張憶娘簪華圖〉自繪成之日迄今，流傳已逾三百年。

至於複本的出現，亦〈張憶娘簪華圖〉研究又一嶄獲，該卷乃另一富室天津芥園查家的風雅產物，筆者根據相關訊息，已略推此畫之流傳小史詳如內文。〈張憶娘簪花圖〉「複本」乃羅聘委請夫人方婉儀重繪，繪成時間至遲不超過乾隆己亥（1779）。此卷有癸卯（1783）吳鎮的題簽，袁枚的引首題字，以及 17 位題者，依記年訊息可知，題詠大約集中於乾隆後期 10 餘年間（約 1783-1797），此間該卷皆歸芥園家藏。唯不久之後，該卷曾易主為「漁梵」，始有最晚二家謝啟昆與彭邦疇稱「漁梵」囑題這個新稱謂的出現。筆者透過卷面訊息考得此複本由 18 世紀末至 19 世紀初「芥園」到「漁梵」大約 30 年左右的流傳史，至於其後幾度易主以迄 2011 年重現拍賣場，筆者於畫卷本身未能再得進一步訊息。

〈張憶娘簪華圖〉真蹟與複本的出現，以及二畫勾聯的題詠隊伍與言說欲望，意謂著一種強大的文化再生能力，促其流傳不朽。

(二)互文性強的題詠詩學

〈張憶娘簪華圖〉，不僅是提供蔣深雅興談餘的佐資而已，亦為其攜畫自隨乞題以躋身名流的自薦媒介，同時亦有為歌姬抬高聲譽的社交目的。〈張憶娘簪華圖〉卷，自康熙己卯（1699）繪成以迄民國，已逾兩個半世紀，是清初以降一份不斷擴充的大型文本。不同時空、將近百位的題人前仆後繼地躋身畫幅，參與對話。此卷歷經繪像初裱及多次損壞重裝而成現今模樣，其在蔣深、程勁堂、蔣蟠猗、程笙華、張人駿、許漢卿……等不同藏主間輪遞易手；自蘇

州、揚州、豐潤、上海、紐約……等不同地區接續流傳。無論同世或異代的書寫者，由著歷史因緣，全在這幅畫卷中相遇，出於不同眼神、各顯文學姿態、彼此勾繫出張憶娘的追憶之河，組成一個不絕如屢的文學接龍隊伍。

繪像當代的題詠社群，植基於同鄉、同學、同好、同僚的人際關係，以繡谷交遊／憶娘忻慕為觀想焦點，用以締結文誼與建構聲響，並馳騁其對憶娘四下蔓延的妒羨心理推進綺思遐想，姜實節、惠士奇等人甚至切身投入一己的情感，或出於悔恨、或出於調笑，毫不諱言心跡，將畫像本事演成一齣愛情競賽，題詠筆致具有「置身其中」的臨場感。

半世紀以降的後世讀者，因「遠離現場」而缺乏臨場感，他們具有強烈的表述欲望，在回眸的觀看活動中，以強烈的書寫企圖鋪設種種筆調：有時出於祖孫、父子、師生的隔代對話，跌入記憶之河而充滿感傷；有時為掘勘或補白歷史而積極創造言說位置；有時進行時空隔離化的閱讀，以安插薛濤、崔徽、蘇小小等歌姬典故作為穿梭古今的題寫策略；有時耍弄射覆遊戲，引入宗教視野，再現性感圖像以擬設迷幻傳奇……，凡此皆為憶娘再現增添認知的厚度。這些遠距離的題人，有時嚴肅地，以歷史的憑弔者與探勘者身姿，在畫幅佔領一席之地；有時則調笑地，彷如命題作文，或如詩歌鑲嵌的遊戲，儘管聯想啟思的模式不同，張憶娘不斷被後世讀者頻頻喚回。他們具有強烈的書寫企圖，極力創造言說的位置，讓視線穿梭在典故之間，甚至擬設迷幻式傳奇，展現「借題發揮」的文學酬應特性。

乾隆朝後期，〈張憶娘簪華圖〉畫像流傳過程中誕生了一個踵步前賢的「複本」，別具文學傳播與再生的意義。事實上，這件「複本」的圖像是全新創作，題詠諸家亦無重疊，絕非楊晉「母本」的完全拷貝。然而若無楊晉的繪製「母本」，必然就沒有方婉儀的摹繪「複本」，自然也就沒有 17 家的題詠「複本」。這件圖文「複本」無法單獨成立，必需以楊晉「母本」作為「先在視野」：由收藏者、畫家、題者共享的「先在視野」，他們以回望的姿態書寫，自組一個十餘人的小型對話社群，這個「複本」以「母本」的縮版型態存在。〈張憶娘簪華圖〉於「江本」、「許本」相互接續、重疊、回眸、對話之

流傳史中，成為一個不斷被嵌入之具有再生力的大型的「互文式文本」。

女性畫像的贊助者與觀看者，或出於紀念性，或出於男性慾望，或出於財產宣示的動機，文人對佳麗青春圍觀式的題詠，建構了特殊的詩歌美學。本文致力於分析康熙己卯（1699）以迄當今兩個半世紀以來建構「張憶娘」的文本脈絡：查驗張憶娘、追想張憶娘、書寫張憶娘、銘刻張憶娘、再造張憶娘等一系列表述過程，以詩歌形式的對話不斷併入、演繹、散播，逐次締造了〈張憶娘簪華圖〉的題詠詩學。

◎尾聲　一座獻給文學史的永恆紀念碑

〈張憶娘簪華圖〉原來只是一名年輕文人蔣深，為其寵姬張憶娘所繪的一幅準新娘畫像。一旦公開示眾之後，便成為一個文化讀本，傳遞重要的文化訊息。此圖儼然是明初〈歌舞圖軸〉的擴大版，有眾多文士的集體觀看，也如明末清初〈河東君初訪半野堂小景〉一樣，跨代接力題詠，況且還有另一個「複本」的支系一起流傳。將近百位名人、百餘篇長短文體不一的題記詩文，跨越兩百餘年，表達閱畫心得。康熙己卯的〈張憶娘簪華圖〉，以一幀性感的圖像，召喚著所有的文人投入一場幻夢，將一地一時的小眾傳播勾聯成異地異時觀畫者的集體記憶，為當代與後世的觀眾帶來無邊的閱讀樂趣。具紀念性，亦具美學意義的〈張憶娘簪華圖〉，由視覺出發：凝視、瞻看、回望，領著不同世代的題詠者進入一個神思飛躍的世界。❼❽題跋的時間跨度超越 250 年，隨著時間流逝，畫像由當世充滿妒羨之意的佳人寫照，逐漸凝塑成疏離冰冷的遙遠歷史，由眼前事植入題識者的記憶深處，不同的觀看距離，迥異的視線界域，為此卷締建了特殊的景觀。

❼❽ 關於女性畫像的性別解讀，以及畫像作為性慾想像的符號象徵意涵，詳參 Griselda Pollock 著，陳香君譯：《視線與差異：陰柔氣質、女性主義與藝術歷史》（臺北：遠流出版事業公司，2000 年）。

讓我們再度回到本文一開始的題畫詩，乾隆戊申（1788）夏日，畢沅曰：

> 香銷骨冷悵如何？拂拭零縑讀艷歌。莫怪君家勤護惜，三吳耆舊此中多。（569）

已經 3 個世紀了，畢氏的感受同樣鮮活地傳遞至今，香已銷，骨已冷，有緣人以手拂拭著零落的畫縑，猶然重複著前輩詩人的書寫活動。百年依著時序到來，一幅逐漸渺遠的女性寫真，散發出莫大的魅力，不斷召喚著後世觀者以題詠踵繼前賢，探勘舊事，憑弔史蹟。百年的題詠接力，使一位曾經活躍於社交界的寵姬，烙成了永恒的文學印記，這幅畫卷不僅是張憶娘的紀念圖像而已，更演繹了張憶娘親疏遠近關係交織的雅士風流，並在清代文學史扉頁上註記為一樁文學社會學與濃厚性別意涵的極佳個案。

行文至此，不禁讓吾人思及唐代才妓薛濤擅造彩箋：

> （薛）濤僑止百花潭，躬撰深紅小彩箋，裁書供吟，獻酬賢傑，時謂之薛濤箋。晚歲居碧雞坊，創「吟詩樓」，偃息于上。後段文昌再鎮成都，太和歲，濤卒，年七十三，文昌為撰墓志。❼❾

歌姬總有多情文人為作壙志，存錄於傳記文獻，凋逝的紅顏靚影，除去森黯魅氛，供作文人墓誌銘式的珍懷憶想，而能廁列於不朽的歷史扉頁。由是，〈張憶娘簪華圖〉文本，與其說是多情男士獻給絕色佳麗的繽紛珠璣，或是前輩名流獻給後代讀者的傳世瑰寶，無寧說是一座文人集體獻給文學史的永恒紀念碑！

❼❾ 參見同註❹❾，〔元〕費著撰《箋紙譜》，頁 231-232。

〔附錄〕：〈張憶娘簪華圖〉名士題詠繫年表

※製表說明

1. 本表人物之基本傳略（生卒年、字號、籍里），參引自池秀雲編《歷代名人室名別號辭典（增訂本）》（太原：山西古籍出版社，1998），並透過網路蒐尋比對勘定相關資料而成。

2. 本表以題詠時間先後排序為原則。無紀年者，則依其卷面出現的相關位置依序排列。

3. 「題詠時間」欄標示「×」者，表示題詠無紀年。然題詠雖無記年，但題詠相關內容可資判讀者，則視為有紀年，逕標以推考而得的時間，並以第「2」項的原則排序。

人名	生卒年	字號	籍里	題詠時間	備註
當代題詠時段　康熙己卯~康熙壬午（1699~1702）					
楊晉	1644~1728	字子鶴，一字子和，號西亭，自號谷林樵客、鶴道人、野鶴，又號二雪	江蘇常熟	1699 康熙己卯	56 歲 此為畫家，理應早於所有題詠者，故至遲繪於康熙己卯
蔣深	1668~1737	字樹存，號蘇齋，繡谷	江蘇長州	1699 康熙己卯閏七夕前一日	32 歲
宋大業	康熙 24 年(1685)進士	字念功，號藥洲	江蘇長州	×	約 40 餘歲
姜實節	1647~1709	字學在，號鶴澗	江蘇吳縣	1699	53 歲 據徐葆光言：「己卯重九前一日題，用姜丈即席賦贈韻。」故姜氏至遲應於此際
孫暘	順治 14 年舉人	史善長，字誦芳，號赤崖	江蘇吳江	×	不詳
張昌容	1660~1723	字日容、大受，號匠門大受。匠門書屋為藏書室名	江蘇長洲	×	約 40 歲

徐葆光	1671~1723	字亮直，號澄齋	江蘇長洲	1699 康熙己卯重 九前一日	29 歲
尤侗	1618~1704	字同人，更字展成，號悔庵，晚號艮齋，又號西堂老人	江蘇長洲	×	約 83 歲
陳邦彥	1678~1752	字世南，號春暉、匏廬道人，春暉堂為藏書室名	浙江海寧	×	約 23 歲
惠士奇	1671~1741	字天牧，一字仲儒，晚號半農居士，紅豆齋為藏書室名	江蘇吳縣	1700 康熙庚辰 1701 康熙辛巳	30 歲、31 歲二度題詩
汪士鋐	1658~1723	字文升，號退谷，又號秋泉，松南居士	江蘇長洲	1701 康熙辛巳中秋	44 歲
高不騫	1615~1701	字槎客（一作查客），晚號小湖、純鄉釣師	江蘇華亭	×	約 86 歲，題時不應晚於卒年
蒲室睿道人	1634~?	目存睿、童心和尚	不詳	×	約 68 歲
蔣廷錫	1669~1732	字揚孫，號西君，南沙、西谷、清桐居士	江蘇常熟	×	約 33 歲
愚谷 （俊）	不詳	不詳	不詳	1701 康熙辛巳秋仲	不詳
嚴虞惇	1650~1713	字寶成，號思庵，西涇草堂為藏書室名	江蘇常熟	1701 康熙辛巳	52 歲
汪繹之	不詳	苦葉齋、百藥居士	不詳	1701 康熙辛巳八月	不詳
申瑋	不詳	惠吉	不詳	1702 康熙壬午	不詳
第二波題詠時段　乾隆戊辰~乾隆丁亥（1748~1767）					
蔣仙根	不詳	蟠猗、奕蘭	江蘇長州	1748	蔣深之子。

				乾隆戊辰秋7月	於畫像復得之年題記。上距畫像繪成近半世紀
汪俊	不詳	玉山樵叟	不詳	1748 乾隆戊辰	據其自言：「小別春風四十年」又云春暉學士（1678-1752）時仍在
蔣恭棐	1690~1754	號西原	不詳	1749 乾隆己巳	60歲 據其自言：「繡谷歡場五十秋」
彭啟豐	1701~1784	字翰文，號芝庭，自號示浦里人	江蘇長洲	×	約50歲
顧詒祿	1692~?	字祿百，號花橋，又號瑗堂	江蘇長洲	×	約58歲 匠門大受張日容之外孫，為沈德潛高弟
王鳴盛	1722~1797	字鳳喈，號禮堂，又號西庄，晚號西沚居士	江蘇嘉定	1750 乾隆庚午秋	29歲題詩（38歲又題簽）
沈德潛	1673~1769	字確士，號歸愚，宛委山堂為藏書室名	江蘇長洲	1750 乾隆庚午初冬	78歲
袁枚	1716~1797	字子才，號簡齋，又號隨園老人，家有小倉山房藏書	浙江仁和（一作錢塘）	1751 乾隆辛未	36歲
鄭廷暘	不詳	抱香居士、于谷	不詳	1752 乾隆壬申6月	不詳
陳繩祖	不詳	潁川、臣繩	不詳	1753 乾隆癸酉冬	不詳
曹仁虎	1731~1787	字來殷（一作殷來），號習庵	江蘇嘉定	1754 乾隆甲戌	24歲
吳淨名	1741年進士	字企晉，號竹嶼、泰來	江蘇長洲	1754 乾隆甲戌	約30歲。有二題。其一「次漁菴韻」
蔣業鼎	不詳	琴山、升枚	不詳	×	「次漁菴韻」

趙文哲	1725~1773	字升之、損之，號璞庵，一字璞函，又號庵璞	江蘇上海	×	30 歲 「次漁菴韻」
金學詩	乾隆年間舉人	字韻言，號二雅，晚號夢余道人	江蘇吳江	×	「次漁菴韻」
金士松	1729~1800	字亭立，號聽濤	江蘇吳江	×	26 歲 「次漁菴韻」
沈大成	1700~1771	字薲風、學子，號沃田，學福齋為藏書室名	江蘇華亭	×	約 55 歲
張熙純	1725~1767	字策時，號少華	江蘇上海	×	約 30 歲
凌應曾	不詳	卡子	申江	×	不詳
錢陳群	1686~1774	字主敬，號香樹，又號柘南居士、集齋	浙江紹興	1757 乾隆丁丑上巳日	72 歲 與沈德潛並稱為東南二老
蔣溥	1708~1761	字質甫，又字哲甫，號恒軒，自號世澤里人	江蘇常熟	1757 乾隆丁丑 2 月	50 歲 蔣廷錫之子
蔣元泰	不詳	柳谿漁者、貪山、柳谿	不詳	約 1759 乾隆己卯	據其自云：「空憶於今六十年」
王鳴盛	1722~1797	字風喈，號禮堂，又號西庄，晚號西沚居士	江蘇嘉定	1759 乾隆己卯秋	38 歲題簽 (29 歲曾題詩)
錢大昕	1728~1804	字曉徵，號辛楣，又號竹汀，得自怡齋、十駕齋、潛研堂為藏書室名	江蘇嘉定	1760 乾隆庚辰	33 歲 據其自言：「六十年來傳本事」
陳初哲	1736~1787	字在初、倉簀、永齋	江蘇吳縣	×	不詳
吳山秀	乾隆貢生	字人虬，號晚青	震澤	1765 乾隆乙酉	不詳
宋銑	不詳	字小巖	不詳	×	不詳
阮學濬	不詳	字澂園	淮南	×	不詳
顧宗泰	乾隆進士	字景岳，號星橋	浙江元和	1767 乾隆丁亥	不詳

第三波題詠時段　乾隆戊申~嘉慶己未（1788~1799）					
畢沅	1730~1797	字纕蘅，號秋帆，自號靈岩山人，家有靈岩山館、經訓堂藏書	江南鎮洋	1788 乾隆戊申夏日	59 歲 書於隔水綾
張琦	不詳	字平江漁父、映山	不詳	1788 乾隆戊申夏日	
憶山景安	不詳	字墨癡	滿洲旗人	1788 乾隆戊申季夏	
張朝縉	1672~1754	字稚皋、莘皋，毓屏，晚號北湖，六有齋為藏書室名	浙江海寧	×	不詳
童鳳山	不詳	字妙泉山人、薛齋、梧崗	稽山	1788 乾隆戊申秋	
潘奕雋	1740~1830	字守愚，號榕皋、三松老人，又號水雲漫士，家有三楹藏書	江蘇吳縣	1791 乾隆辛亥	52 歲
陳奉茲	1726~1799	字時若，號東浦	江西德化	1799 以前 嘉慶己未	據其自言：「人去花飛已百年」，然應早於陳氏卒年
洪亮吉	1746~1809	字君直，一字稺存，號北江，晚號更生	江蘇陽湖	1799 左右 嘉慶己未	約 54 歲 據其自言：「卷中小立亦百年」
120 年以後的零星題詠　嘉慶庚午~民國 31 年（1810~1945）					
王夢銓	不詳	陝南老農	不詳	1810 嘉慶庚午秋中	
程鳳舉	不詳	中澣小樵	不詳	1822 道光壬午	此時畫在程笙華家
江標	1860~1899	字建霞，又字師鄦，號萱圃，自署笪誃，靈鶼閣為室名	浙江元和	×	距畫像繪成近 200 年，此時畫在豐潤張家
許漢卿	1882~1961	名福眪，字漢卿，別	江蘇鹽城	1942、1945	41 歲、44 歲

		字淳齋		民 31 年 5 月 、民 34 年 3 月	兩度題記 距離畫像繪成已逾 250 年，此時畫在許 漢卿家

第三編　閨　秀

一個閨閣的視角：
顧太清（1799-1877）的畫像題詠**

一、引論

　　明末清初以來，肖像寫照逐漸成為普遍的風氣。以女性畫像為例，仕女畫與小照寫真，在畫面的構成上，看似相近，但作畫動機畢竟不同，仕女畫目的在存留典型美女的身影，寫真畫則為特定的像主作形象紀錄。以圖像的觀看而言，仕女畫欲呈現女性的姿儀態貌，寫真畫則要訴諸真人的比對想像。儘管畫家為女性繪像有不同的訴求，但是在中國的繪畫傳統中，無論是仕女畫或女子寫照，皆可謂文人文化長期積累的產物，終究以符合男性的觀看心理作為造像標準。❶女子畫像，如果轉換視角，置於女性的觀看視野下，會有如何的讀者

♣　本文初稿〈顧太清（1799-1877）的畫像題詠〉原為會議論文，發表於「第二屆女性書寫」國際學術研討會（臺北：淡江大學中文系、漢學研究中心合辦，2002 年 5 月 23-24 兩日），拙文發印為論文集之初，尚有若干研究心得因不成熟而未置入。後經筆者漸次補定，除了在全文架構與論證內容上作了更審慎的處理外，章節文字亦增補甚多，擴充修改寫成〈一個清代閨閣的視角：顧太清（1799-1877）畫像題詠析論〉，感謝兩位匿名審查教授之寶貴指正，筆者又據審查意見再作修訂，刊登於《文與哲》（國立中山大學中文系主編）第 8 期，2006 年 6 月，頁 417-474。今為配合全書架構與體例，題目稍作刪略，謹此說明。又，感謝本書審查教授惠賜高見，為註❷增補了重要訊息。

♣　顧太清生平的畫像詩詞題詠，筆者已製成簡易年表，詳見文後附錄。

❶　明代佚名繪〈千秋絕艷圖〉為一極特殊的圖卷，該卷共繪有 60 位歷史上著名的佳麗，

反應呢？

(一)一幅閨閣小照

> 悠然。長天。澄淵。渺湖煙。無邊。清輝燦燦兮嬋娟。有美人兮飛仙。悄無言，攘袖促鳴絃。照垂楊、素蟾影偏。　　羨君志在，流水高山。問君此際，心共山閒水閒。雲自行而天寬，月自明而露溥。新聲和且圓，輕徽徐徐彈。法曲散人間。月明風靜秋夜寒。（頁270）❷

　　這闋詞〈醉翁操　題雲林湖月沁琴圖小照〉，是清代著名女詞家顧太清為閨友許雲林一幅畫像的題詞。讀者可由詞題上想見這幅畫像主角操琴於月下湖邊的景致，那位月夜湖邊操琴的人是誰？許雲林受到才女母親梁春繩的文藝調教，擅長鼓琴，是太清嫁為奕繪繼室後，於 37 歲往來熟稔後，定交一生的閨閣知友。

　　這年約為清道光 20 年（1840），當時太清 42 歲左右，彼此結識超過 5 年的穩固友誼，使得太清為閨友的畫像題詞，超越了人像寫真的觀看層次。太清有意忽略雲林的面貌與身影，而以長天、湖煙、清輝、蟾影的湖月視覺場景，

畫面可別為 57 段。所繪佳麗中，有的實有其人，如公主（西成公主、樂昌公主）、寵妃（飛燕、梅妃、貴妃）、才女（班昭、李清照、謝道韞、卓文君、娟娟等）、情女（孫蕙蘭、蘇若蘭）、名妓（薛濤、蘇小小）、名女人（二喬、王昭君、西施）等，有的則為文學中的虛構角色，如：鶯鶯、綠珠、羅敷……等。此圖卷可謂為一部簡明的女性圖史，豐富呈現著文人對女性的審美品味。該圖參見《中國歷代仕女畫集》（天津：天津人民美術出版社，1998 年），圖例 52。

❷ 本文所引據顧太清與奕繪 2 人詩詞版本，為張璋編校：《顧太清奕繪詩詞合集》（上海：上海古籍出版社，1998 年）。太清詩作引自《天游閣詩集》，詞作引自《東海漁歌》，奕繪詩作引自《觀古齋妙蓮集》與《明善堂文集》之《流水編》，詞作引自《明善堂文集》之《南谷樵唱》。為免蕪雜，文中所引詩詞，均於引文之末夾注張校本之頁碼，不再另註。

融入秋夜風靜中琴樂聽覺的幻像，貼近那位經常相伴出遊、酬詩往來，在畫中或攘袖促絃、或輕徽徐彈的知己心境，太清以筆墨重現了知友生命中一段山閒水閒、雲行天寬、月明露溥、彷若飛仙的演奏經驗。

顧太清為滿洲鑲藍旗人，本名鄂春，姓西林覺羅氏，名春，字梅仙，又字子春，道號太清，晚號雲槎外史，常以太清春、太清西林春、雲槎外史自署。是清初漢化滿人鄂氏之後。❸生於嘉慶 4 年（1799），卒於光緒 3 年（1877），享年 79 歲。歷經清帝嘉、道、咸、同、光五朝。蜚聲清代詞壇的顧太清，有「男中成容若，女中太清春」之美稱。❹其夫奕繪，為將軍兼詩人，有大量詞詩創作，二人情篤酬唱，為世傳之佳話。❺太清所處的時代，正是清朝由盛轉衰的時期，既有過一段情感投合的婚姻生活，卻不幸長期孤寡，雖享有皇戚官

❸ 顧太清的姓氏名號如謎。太清的身世，普遍的說法有 3 種：㈠舊說以為顧太清為尚書顧八代之曾孫女。㈡舊說亦以為鄂爾泰之曾孫，幼經變故，養於顧氏。㈢新說亦以為鄂爾泰之後，進一步考證說太清祖父鄂昌為大學士鄂爾泰之侄，曾為甘肅巡撫，因牽連胡中藻案獲罪入獄自盡，鄂家受牽連，成為罪人之後。太清入為貝勒奕繪（乾隆帝的曾孫）側室，呈報宗人府時，假託榮府護衛顧文星之女而改之。詳參黃嫣梨〈顧太清的思想與創作〉，《社會科學戰線》1993：2，頁 244-249。張璋編校本（同註❷）「前言」一文，則為黃文所謂第三種，並推測鄂昌之子鄂實峰以游幕為生，後移居香山，娶富蔡氏女為妻。太清為長女，其兄少峰，曾做地方小官，妹旭，字霞仙，能詩。3 種說法雖各異，但可肯定的是其為滿洲望族之後，且因為避忌滿人漢化問題和姑侄聯姻的事實，乃在即入貝勒奕繪側室報宗人府時，偽託榮府護衛顧文星之女而改姓顧。關於顧太清的家族生活研究，臺灣中研院經濟所學者劉素芬，結合清皇族宗室的玉牒官方文獻與太清的詩詞集，作了細密翔實的考訂，詳參氏著〈文化與家族——顧太清及其家庭生活〉，《新史學》第 7 卷 1 期，1996 年 3 月，頁 29-67。

❹ 〔清〕況周頤曰：「蒹閣某詞話云：本朝鐵嶺人詞，男中成容若，女中太清春，直闖北宋堂奧。」參見況著《蕙風詞話續編》卷 2，「太清春東海漁歌」條。收入唐圭璋編《詞話叢編》（臺北：新文豐出版社，1988 年）第 5 冊，頁 4567。

❺ 顧太清有詩八百餘首，詞三百餘首。奕繪有詩一千一百餘首，詞近三百首，奕繪創作的年代很早，屬早慧詩人，太清 26 歲嫁與奕繪為側室，婚後感情甚篤，形影不離，結伴出遊。太清向奕繪學習作詩填詞，約於 31 歲起，二人唱和的作品逐漸增多，夫婦二人酬唱之盛，為歷史之最。分別收入二人作品集中，詳參同註❷。

眷的榮顯，卻又飽嘗人間的辛酸。這些心理微曲，幸賴太清一支健筆，銘刻了下來。一生創作不輟，她以詩詞紀錄了自己的一生。❻

　　畫像題詠作者撰寫之初，必然是由畫像的觀看入手，畫像題詠最理想的研究，當然是有圖本可供比對，然而肖像畫蹟的存留遠不及文字題詠流傳之便利，因此題畫研究者，必需透過文字的蛛絲馬跡，重建原來可能的畫面。❼畫像題詠的手法不拘一格，惟大致包含一個寫作的趨勢：以視覺觀察描述畫面景致，與小照人物進行思惟的對話，這些出於讚佩、疼惜、歎惋、質疑等各種可能角度的對話，經常引發題詠者自我的反思。畫像題詠者由畫面的線條、色彩、形廓、景致等視覺元素開始尋思，雖然以瞬間凝定的暫時姿態現身，畫中人畢竟指涉著一位真實存在的特定人士。是故無論題詠者與像主的關係為何？是他題或自題？觀看畫像時，游移於真人比對／虛實想像之間，均為題詠者帶來豐富的思惟。

(二)顧太清畫像的書寫意涵

　　文人畫像繪製的風氣，歷來已久，明清時期大盛，這與自我顯揚的個人主義抬頭、傳神技法的進步、贊助風氣的興盛，均有密切關係。畫像進一步作為表彰志趣的圖像紀錄，甚至成為另種傳記的形式。女性畫像隨之而興，檢視袁枚的《隨園詩話》，關於女性畫像的記載，不勝枚舉，像主的身分亦多元，或

❻ 太清幾乎年年都有〈生日詩〉的寫作，似乎是有意以詩作為紀錄自己的見證。

❼ 臺灣地區題畫文學的研究領域，拜賜於幾位學者之力闢，現已漸成規模。前輩學者如李栖教授有《題畫詩散論》（臺北：華正書局，1993 年）、《兩宋題畫詩論》（臺北：臺灣學生書局，1994 年）等專著，並著有其他相關的期刊論文。於中研院任職的衣若芬博士，多年鑽研於唐宋時期的題畫文學，亦累積了相當可觀的研究成果。鄭文惠教授繼其力作《詩情畫意——明代題畫詩的詩畫對應內涵》（臺北：東大圖書公司，1995 年）一書後，又陸續發表了精彩的題畫相關研究。餘如包根弟、戴麗珠、楊雅惠……等教授，亦有詩畫關係探討的論著出版。諸位學者分別提出或材料、或方法、或斷代文學、或文化意涵等不同面向的精彩論著，均給予筆者甚多啟發，率皆筆者本文論述之能形成的重要背景。

虛擬娉婷，實無所指的女性畫像如〈紅袖添香圖〉；或友輩妻子、姬妾的小照如〈惠姬探梅小照〉、〈姚秀英小照〉；或歌妓寫真如〈張憶娘簪花圖〉、或伶人索題如〈陳蘭芳小照〉、或為女弟子題畫像如〈隨園湖樓請業圖〉……等。❽女性無論寫真留影或乞人題詠，已成為當時流行的文化現象。❾

　　至於女性撰寫的畫像題詠，則是跨越詩／畫一種奇特的女性文本。顧太清42 歲寫下的那首雲林小照題詞，神韻纖柔靈動，是她一生畫像題詠的個例。顧太清與夫婿曾分別請黃道士為其寫真，二人除自題畫像外，也相互題跋。太清的畫像題詠中，除了夫婿的題像外，亦有憑弔早夭的少女，或是藉以捧譽著名的艷妓，更多為彈琴、尋梅、吹笛、簪花、絡緯、執薰籠、桐蔭下等傳統仕女畫情境而題。其中題名為「小照」者，多是顧氏熟識的閨友畫像，表現著女性間的情誼。太清的畫像題詠約有 20 餘首，雖在其詩詞創作中，佔有很小的比例，❿且跨越的歲月，亦僅屬中年時期而已。可惜畫蹟絕大部分已經亡佚，無從逐行具體比對。然而就書寫的角度而言，這批前後將近 20 年的畫像題詠，包含了許多具典型意義的課題。就像主的身分而言，有長輩、晚輩、男

❽ 這些女性畫像，分別參見袁枚著，王英志校點《隨園詩話》，收入《袁枚全集》（上海：江蘇古籍出版社，1997 年）第 3 冊。〈紅袖添香圖〉，卷 7，頁 206；〈惠姬探梅小照〉，卷 16，頁 535；〈姚秀英小照〉，卷 14，頁 460；〈張憶娘簪花圖〉，卷 6，頁 200；〈陳蘭芳小照〉，卷 9，頁 780、〈隨園湖樓請業圖〉，《隨園詩話補遺》，卷 1，頁 553。

❾ 明末湯顯祖在《牡丹亭》戲曲中，創造了少女杜麗娘遊園傷春後，執起丹青「寫真」留影的情節，可謂揭開了明清婦女寫照風氣的序幕。畫像中的女主角，等待他人眼光的肯定與讚賞，又不斷回應「我是誰？」的內在呼聲，女性自我的不確定性，隱藏在畫像背後。「寫真」成為一個不斷鋪敘擴展的主題。關於女性畫像牽涉的性別文化思考，詳參筆者撰〈寫真：女性魅影與自我再現〉一文，收入拙著《物・性別・觀看──明末清初文化書寫新探》（臺北：臺灣學生書局，2001 年 12 月），頁 308-325。另亦可參本書導論編〈女子寫真：視覺化的魅影流動〉乙文。

❿ 顧太清文學創作一生不輟，寫作題裁遠非畫像題詠所能盡括，其作品可謂表達了賦性高雅嫻淑、感覺敏銳細膩、情感豐富爛漫、宅心慈惠仁厚、意識樂觀開明等性格特質。參見同註❸，黃嫣梨文，頁 245-247。

性、女性、古人、今人、道人、仙姑、丈夫、自己等，不一而足。其中又以女性畫像居多，不僅有當代的長者、閨友、歌妓，亦有歷史美人、前代后妃或虛擬的仕女、道姑……等。題畫的動機亦不盡相同，或為哀悼、或感情誼、或應索題、或表讚頌，呈現了太清社會網絡的縮影，更表徵了太清的文學聲響。

這些畫像的題詠，大部分是為同性所寫，對話的主題除了涉及寫作欲望的女性心理之外，還關係到自我認同的性別面向。太清與奕繪婚後，於京城結識了一批以官眷為主的閨中知友，自行組成女性詩社，結伴出遊，雅會賦詩，相互題辭，閨友們傾怨訴苦，相互扶持，彼此聲援。女性畫像結合女性題詩，主動寄贈，相互題跋，成為女性群體連繫的一種方式。若以社會網絡的角度而言，由這批畫像加以延伸，也大致區劃了太清的交遊圈域，以及文學活動的氛圍，進而形成群體自覺與群體認同。除了見面贈答之外，遠方友人的畫像隨尺牘夾帶，以郵寄的方式遞送，涉及了社會面向的文學傳播。

由女性社群的這個角度而言，以許雲林為代表的南方漢族閨閣，與身為滿清旗人的太清，結成一生的知交。清代中葉以後，清廷已警覺並企圖扭轉滿人漢化的嚴重現象，而太清嫁入皇室，卻選擇與文風鼎盛的江南杭州才女交往，自為其文學的價值判斷所驅使，國族認同與文化認同孰輕孰重？亦為一值得探索的問題。

身為滿清皇眷的顧太清，其畫像題詠既是個人生命的縱深，亦可視為時代的剖面。筆者以太清一生詩詞作品所呈現出來的生命經驗為背景，分由夫妻畫像、歌妓畫像、少女遺像、男性畫像、囑題畫像、雅會圖、閨閣畫像、刺繡圖等一系列的畫像題詠為論述主軸，貫串全文，各畫像子題分別涉及畫面觀看、寫作心理、姊妹情誼、女性社群、文學傳播、文學聲響、意識認同（自我、性別、集體、國族、文化）……等諸多面向，筆者將以一個閨閣的視角作為寫作策略，鋪展太清的畫像題詠為詮釋線索，並向外延伸，進而探查清代時期與畫像相關的女性書寫與文化意涵。

二、夫妻畫像的自題與互題

活躍於盛清乾隆的袁枚曾曰：「古無小照，起于漢武梁祠畫古賢烈女之像。而今則庸夫俗子，皆有一〈行樂圖〉矣。……索題者累百盈千，余不得已，隨手應酬。嘗口號云：別號稱非古，題圖詩不存。」❶袁枚的觀察與訾議，反映了時人寫照流行風氣之盛。顧太清與奕繪夫妻二人，皆有個人畫像，亦各有自題與互題詩。奕繪 36 歲有〈黃冠小照〉，太清 36 歲亦有一幅〈道裝像〉。奕繪 39 歲〈聽書觀瀑圖〉繪成的同年，太清亦留下了〈聽雪小照〉。太清為自己留下小照，應係受了夫婿奕繪喜愛留影寫真的影響。以下先就奕繪的畫像開始談起。

(一)奕繪的畫像

年輕時即對書畫頗有愛好的奕繪，❷ 40 歲短促的一生，留下了至少 5 幅個人畫像：22 歲的〈拈毫小照〉、33 歲的〈寫真〉、36 歲的〈黃冠小照〉和〈聽書觀瀑圖〉、39 歲的〈觀瀑圖〉。❸

22 歲繪成的〈拈毫小照〉最早，自題詩曰：

　　掣電韶華廿二年，畫中把筆意欣然。一塵猶染拈花偈，十種原皆識字

❶　參見同註❽，《隨園詩話》卷 7，頁 223。

❷　22 歲時，曾在一首詩題云：「余自去年五月，恭校王考書畫並題跋收藏寫真，錄成三卷，名之曰：南韻齋寶翰錄。今已就大半……。」云云。頁 380。

❸　奕繪分別有〈自題拈毫小照〉（庚辰，頁 400）、〈自題寫真寄容齋且約他日畫 俄羅斯畫師阿那托那畫〉（庚寅，頁 496）、〈小梅花 自題黃雲谷為寫黃冠小照〉（甲午，頁 658）、〈自題聽書觀瀑圖〉（甲午，頁 561）、〈自題觀瀑圖〉（丁酉，頁 617）等。太清曾作〈丙戌夫子游房山得山水小軸甲午同題丙申夏偶檢圖又互次前韻各成二首〉（甲午，頁 73），奕繪亦有〈次太清甲午題無名氏觀書聽瀑圖〉（甲午，頁 600），顯示這幅山水小景，夫妻二人不只一次題跋。此畫促成了奕繪的兩幅畫像：〈聽書觀瀑圖〉、〈觀瀑圖〉，容後詳。

仙。赤手差勝真我懶，白頭應倍故吾憐。問形試學淵明語，掬水方知月
在天。眉彩長拖別有真，無端一一畫根塵。好將夢裡生花筆，常伴圖中
駐景人。不易區分惟物我，最難相肖是精神。朱顏慣學湯盤語，逝水流
光日日新。（頁400）

22 歲冬季，奕繪寫下了這首自題寫真，本應是一位意氣風發的青年，卻在詩
中，挪用塵染、拈花、根塵、水月等佛家語彙與意象，表達老成出世的感悟。
當年 7 月間，奕繪的親叔祖嘉慶皇帝顒琰於熱河避暑山莊病逝，享年 60 歲。
奕繪當日即為這位叔祖皇帝作〈仁宗睿皇帝輓歌〉（頁 392），後又作了感懷
悵然的〈自濼陽迴京宿兩間房值中秋日陰雨纏綿感舊書懷愴然作紀事詩十韻〉
（頁 395）。後者詩中環繞著皇帝駕崩而興起生命流逝、佛緣多阻的感懷。這
幅「拈毫小照」究竟是在什麼狀況下被畫出來？受限於資料之故，未能得知。
《顧太清奕繪詩詞合集》扉頁所附之〈奕繪畫像〉〔圖 1〕，恰是拈毫造型，
或許即為其底本。❶❹清初肖像畫家曾鯨曾為漢人王時敏繪製小照〔圖 2〕，王
為清初著名的山水畫家。曾鯨所繪為王時敏 25 歲時，手持拂塵，打坐於蒲團
上的小像，風流倜儻，目光炯炯有神，面目與坐姿傳達了像主英氣勃發的氣
質。奕繪〈拈毫小照〉的畫面，呈現了蓄鬚薙髮、凝眼直視、右手拈毫微抬、
左手平置、正襟危坐的半身姿形，老成持重的端相，似乎有意斂收青年像主的
自信神采。奕繪寫於冬季的這首題詩，由畫面上觀看到的，是一個風塵僕僕、
人生早悟的自己，或許與當時家國之喪的心理衝擊有所關連。

❶❹ 《顧太清奕繪詩詞合集》（同註❷）扉頁有〈奕繪畫像〉，可能係奕繪〈自題拈毫
小照〉的圖本，依一般常理留影的習慣判斷，人們會儘量避免留下造型重複的影像流
傳。奕繪雖留下許多題畫像詩，經過詩文的比對，各幅畫像各自有不同訴求點的造型。
故這幅特別突出拈毫造型的畫像，為該詩圖本的可能性極高。又及，若此畫繪於 26 歲
之後，以夫妻相互唱和的習慣而言，太清不應沒有任何題詞流傳，畫像製成於奕繪 22
歲時，當時太清尚未入門，故未有和作是有可能的。由以上種種跡象顯示，此像恐係
「拈毫小照」的圖本，其可能性極大。

〔圖1〕〈奕繪畫像〉　　　　　〔圖2〕〔明〕曾鯨繪 〈王時敏二十五歲小照〉
引自《顧太清奕繪詩詞合集》扉頁　　　　　　天津市藝術博物館藏

　　33 歲的奕繪有〈自題寫真寄容齋且約他日同畫〉詩，題下自注：「俄羅斯畫師阿那托那畫」，第一段詩曰：

　　北極寒洋俄羅斯，教風頗近泰西規。十年番代新游學，百載重來好畫師。（自注云：其畫頗近西洋郎公）圖我衣冠正顏色，假君毫素見威儀。神巫何術窺壺子，地壞天文各一時。（頁496）

清廷早已有異國人士來訪的蹤影，此詩寫著一位俄羅斯畫家阿那托那以西洋畫法為自己寫真的種種觀感。❺容齋是奕繪同輩中令其欣賞的旗人，❻在 20 歲

───────────────

❺ 西方繪畫技法約在晚明已隨著傳教士傳入中國。康熙時期，義大利耶穌會傳教士郎士寧來到中國，因善畫，召入內廷供奉，其畫風參酌中西畫法，獨樹一格。以油畫、空間透

〈賀裕容齋擢副都統作〉一詩（頁 348），即表達了對容齋才識的讚佩，與「鵬飛獨掣碧雲高，奉寶新承帝寵褒」的容齋相比，奕繪自謙曰：「自愧才疏宜懶散，日長拈筆飲醇醪」。奕繪面對這樣一位擁有一生情誼的朋友，時相懷想。自題寫真第 2 段詩中繼續說到，希望情誼甚篤的容齋，能有機會來與相聚，屆時「重倩此公揮健毫」，並預先設想了兩人合像的構圖：「聽水看雲同入定，據梧挾策各分勞。」奕繪藉著這幅未成形的虛擬畫像構想，希望以共同繪像的方式，鞏固朋友間的情誼：「且令後世傳佳話，殊勝登臺享太牢。」奕繪不僅寄詩給容齋過目而已，當然也寄去了那幅畫像。

是年年末，奕繪再作一首〈題容齋小照次見題小照韻〉（頁 505），顯然容齋已對奕繪的寫真畫像題詩，奕繪正尋同樣模式，題容齋小照以和。這首題詩，說明了年初的期望成真。題詩句中夾注曰：「容齋三十三歲，小照尚藏余家」，顯然當初合像的期望並未實現，而係容齋個人的寫照。奕繪「焚香靜對無餘說」，端詳著好友的畫像：「即看雲水深山像，如觀輝光滿月儀。」置身於雲水深山處的容齋，威儀飽滿，說話寄意：「此後至人顏可駐，從前俗手畫堪憎。」翻出舊藏的好友小照，或寄去個人小照，進行紙上面目的對話，成為朋友之間題詩唱和的新型式，流傳在男性的文人世界。

奕繪 36 歲時的畫像有兩幅，〈黃冠小照〉為道士所繪，容後再論。另一幅〈聽書觀瀑圖〉其實是一幅山水小景。奕繪 28 歲時，曾到自己大南谷的莊園一帶遊歷，攜回於當地房山發現的這幅山水畫。〈自題聽書觀瀑圖〉一詩，可略見畫面構圖之端倪：

視等西洋畫技繪成的仕女畫，在清代中後期亦開始出現。參見同註❶，《中國歷代仕女畫集》，圖版 240，佚名繪，「油畫仕女屏風」。

❶ 旗人裕恩，字容齋，與奕繪同為皇族，為奕繪好友，官拜二等鎮國將軍，又任吏部右侍郎。奕繪《觀古齋妙蓮集》、《明善堂文集──流水編》中，有許多作品的寫作對象為容齋，二人交情很深。〈賀裕容齋擢副都統作〉為奕繪 20 歲之作，對其充滿欣慕之意。

瀑布千尋背草堂，長松百尺隔溪廊。行來童子真堪畫，坐上高人定不狂。堆案圖書應日展，過橋樓閣漸雲藏。一湖秋水無遮礙，時有鐘聲出上方。（頁561）

首段描述了瀑布、草堂、長松、溪流的景物佈置，以及人物：行路童子與座上高人。次段觸角深入山水間之建築：屋內桌案、橋樑、樓閣、鐘寺。這幅山水畫由房山攜回之後，經過9年來的觀想，成為奕繪個人志趣的寫照。次段詩續曰：「羲農以上名誰在，水石其間著我宜。洗硯旋添飛瀑雪，烹茶自檢老松枝。嗒然隱几忘言說，斯境何殊太古時。」奕繪詩題注曰：「是圖無畫者姓名年代，余丙戌冬得之房山，今遂以為小照。」〈聽書觀瀑圖〉遂由山水小景，援作畫境理想的個人小照。這樣藉畫抒情表意的作法，可說是後設的寫真，不僅呼應、更強化了清初以降個人畫像的言志傾向，寫真畫像，由傳統的寫形、寫神，進一步地邁向抒情寫意的範疇。

在山谷間觀水流動以體察物性，似乎是道教思惟的奕繪長期的嚮往。早在7年前29歲時，已表現了對道教意境的嚮往。習畫不久的他，已有〈磐陀流水圖〉繪成，然而「何時添寫長眉像？」[17]這個心目中的繪像理想，10年後，果然由畫家為其達成。奕繪39歲時，另有一幅自為主角的畫像：〈觀瀑圖〉。〈自題觀瀑圖〉詩中，一樣是山、水、石、澗、巖花、深草的襯景，像主造形為：袒右襟，垂左足，白氈衣，碧玉簪，坐盤陀，撚長髯。（頁617）奕繪透過置於現場的撚髯肉身，觀其瀾、飲其流、嗅其香、聽其音、觸其風，以悅其心目，享受清福，同時興起天地空渺之感，並觀想百年後事。

同年，太清亦為丈夫這幅新畫像作了〈題夫子觀瀾圖〉，詩曰：

[17] 〈磐陀流水〉的自題畫詩曰：「清流環涌石磐陀，沙水幽幽長碧莎。樵斧漁舟不到處，仙人數座待降魔。淡淡波紋吳道子，平平石面李公麟。何時添寫長眉像，流水聲中入定身。」（頁451）

空谷野雲寒，悠悠天地寬。磐陀垂露草，澗水響風瀾。盤礴毳衣古，逍遙赤腳安。道人心自在，且作片時觀。（頁91）

作為妻子的太清，對於奕繪一生的自在道心，體會甚深。

(二)夫妻的道裝像

由 22 歲的年輕時期開始，直到逝世前一年 39 歲，將近 20 年間，奕繪四度繪像，多次自題畫像，強烈表達存留個人真影的企圖。太清體會著夫婿以畫像言志、抒情、寫意，乃至冥契人生況味的用意，她為自己留下小照，顯然深受奕繪的影響。奕繪 36 歲委製〈黃冠小照〉，太清亦有〈道裝像〉，二者應為一組畫像，由同一位道士黃雲谷，在同一年（道光 14 年，二人皆 36 歲），以同樣的扮裝構想（道教服飾）繪成，概係結婚十周年的紀念畫像，為二人文學志趣相投、詩詞唱和的婚姻生活，留下見證。以下先由太清的道裝像題詩，開始探討。

1.太清的〈道裝像〉

此像是道士黃雲谷為 36 歲時的太清所繪，太清〈自題道裝像〉詩曰：

雙峰丫髻道家裝，迴首雲山去路長。莫道神仙顏可駐，麻姑兩鬢已成霜。吾不知其果是誰？天風吹動鬢邊絲。人間未了殘棋局，且住人間看奕棋。（頁42）

題詩由畫面中道服裝扮的自我觀看開始寫起（雙峰丫髻道家裝），雖有成仙的期盼，仍不免生命時間流逝的感懷（麻姑兩鬢已成霜），面對換上道裝的畫像，產生了自我疏離感。

麻姑對太清來說，是個重要的宗教想像對象，**⓲** 31 歲時，她曾對唐寅的

⓲ 太清有〈題唐寅畫麻姑像〉（頁21），奕繪亦有題詩〈唐寅麻姑次太清韻〉（頁499）。

麻姑畫像寫下題詩，詩云：「螺髻雙垂綰墮雲，天衣無縫妙香薰。從容素手舒長爪，綽約酡顏帶薄醺。」（〈題唐寅畫麻姑像〉，頁 21）太清的確欣賞著唐寅畫筆下麻姑女仙的綽約酡顏，但面對道裝畫像中的自我容貌時，仍為無可避免的衰老興歎：「莫道神仙顏可駐，麻姑兩鬢已成霜。」進一步自問：「吾不知其果是誰」？在凝視陌生化自己的過程中，引發了自我的省思與解嘲，幸有麻姑女仙「滄海迴看幾更變，靈臺曠劫自耕耘。」（同上，頁 21）的逍遙意境提供嚮往：「且住人間看奕棋」。

太清這幅道裝畫像，結褵 10 年的丈夫，為其寫下〈江城子 題黃雲谷道士畫太清道裝像〉，詞曰：

> 全真裝束古衣冠。結雙鬟，金耳環。耐可凌虛，歸去洞中天。游遍洞天三十六，九萬里，閬風寒。　榮華兒女眼前歡。暫相寬，無百年。不及芒鞋，踏破萬山巔。野鶴閒雲無掛礙，生與死，不相干。（頁659）

奕繪看著道服裝扮的妻子，先想像著她進入道家憑虛御風的逍遙意境，再以現實婚姻生活的豐足，帶出旁觀的眼光，提出道家式的人生寬慰。奕繪、太清與道教白雲觀主張坤鶴時有往來，並留有許多詩詞紀錄。[19] 詩詞中傳達出坤鶴老人的談論，使人忘憂頤養，是夫婦二人宗教信仰的重要依靠，顯然太清夫婦受這位白雲觀主的影響不小。

太清曾為坤鶴老人的畫像題詩：〈水龍吟 題張坤鶴老人小照〉（頁 187），詞的上片圍繞著避離世間的仙家景致，以及坤鶴老人的過去事。下片浮現出畫

[19] 奕繪有〈過白雲觀時張坤鶴老人將傳道戒蓋七次度人矣〉（頁587）、〈四月三日白雲觀觀授全真道戒〉（頁599）……等詩。太清有〈壽張坤鶴五首〉（頁31）、〈次夫子燕九白雲觀放齋原韻〉（頁28）、〈遊城南三官廟晚至白雲觀〉（頁32）、〈四月十三聽坤鶴老人說天戒是日雷雨大作旌斾霑濕口占一截句紀之〉（頁75）、〈冉冉雲 雨中張坤鶴過訪〉（頁200）、〈臨江仙慢 白雲觀看坤鶴老人受戒〉（頁203）、〈黃鶴引 輓白雲觀主張坤鶴老人〉（頁267）等作，這種友好關係，直至道人往生。

中「七十年華，雙眸炯炯，照人姿媚」一位老神仙，那「清風兩袖、飄然到
處」的身影，給予太清「此生如寄」的啟發，不妨「逍遙物外，一瓢雲水」。
由觀看畫像引發了人生體悟。

逍遙憑虛的道教信仰，將太清的創作，染上空靈脫俗的氣氛，一闋〈玉連
環影　燈下看蠟梅〉詞云：

> 瑣瑣，三五黃金顆。為愛花香，自起移燈坐。影珊珊。舞仙壇。蠟瓣檀
> 心，小樣道家冠。（頁187）

又號梅仙的太清，說明了自己愛梅的性格，臘梅在晃動迷離的燈影下舞動身
姿，白瓣粉蕊看成了道家冠。太清雖是看花，卻在道教氣氛下，幻想成戴上道
冠的自我表演。全真道人張坤鶴過世，太清輓詞曰：「七十年，算是游戲人間
一夢。從此謝几塵。……鍊成冰雪肌膚，馴龍調鳳。道高德重。寶籙丹書親
奉。一朝歸去，御萬里長風相送。」（〈黃鶴引　輓白雲觀主張坤鶴老人〉，頁 267）坤鶴
老人彷彿以自己演示了道教的人生，為太清帶來人生無比的欣慰。

2.奕繪的〈黃冠小照〉

36 歲的奕繪，為自己畫像題詞〈小梅花　自題黃雲谷為寫黃冠小照〉曰：

> 貴且富。萬事足，行年忽忽三十六。清風清。明月明。清風明月，於我
> 如有情。全真道士黃雲谷，畫我仍為道人服。上清冠。怡妙顏，飄然凌
> 霞，倒影不復還。蓬萊島。生芝草。萬劫無人盜。御罡風。乘飛龍。紫
> 鸞翱翔，左右雙玉童。執圭中立天仙戒，瘦骨峻嶒心自在。意生身。無
> 邊春。游戲恒河，沙數世界塵。（頁658）

奕繪與太清二人，對全真教頗為熱衷，一樣嚮往曠達成仙的逍遙意境。奕繪在
畫中一逕是瘦骨峻嶒，加上頭戴道冠、微露笑容、執圭站立的裝扮，仙風道骨
的造型，呼之欲出。整首題詞在奕繪的自我觀看中，「御罡風，乘飛龍，紫鸞

翱翔」，「飄然凌霞」，恍如靈魂的飛揚，表現出正處於 36 歲壯年時期的奕繪，既富且貴的自足心態，❷以及對全真教崇仰所流露出來的法悅與喜樂。

　　太清為丈夫畫像作有〈題黃雲谷道士畫夫子黃冠小照〉，詩曰：

> 紫府朝元罷，雲霞散滿衣。桓圭隨寶籙，法駕引靈旗。自是真人相，如瞻衡氣機。三山應有路，附翼願同歸。（頁42）

比較夫妻二人的題詩，男女相互觀看的眼光並不相同。太清畢竟不如奕繪自我觀看時的意氣風發，反而出於冷靜旁觀的語調，在桓圭、寶籙、法駕、靈旗等名物展列的宗教氣氛下，謙順地表達伴隨夫子的心願。

(三)太清的〈聽雪小照〉

1.自題與他題

　　奕繪、太清夫妻二人的畫像，除了十週年結婚紀念的道裝畫像外，3 年後兩人 39 歲時，又請人繪製了一組表達二人志趣的寫照：太清的〈聽雪小照〉、奕繪的〈觀瀑圖〉（按前文已論）。太清小照自題詞曰：

> 兀對殘燈讀。聽窗前、瀟瀟一片，寒聲敲竹。坐到夜深風更緊，壁暗燈花如菽。覺翠袖，衣單生粟。自起鉤簾看夜色，壓梅梢萬點臨流玉。飛

❷ 奕繪少年得志，乾隆皇帝為其高祖，為大清皇室之一員，不僅 15 歲時，便著有令族中長輩讚賞的《讀易心解》，在才慧方面，嶄露頭角。17 歲時，因父榮郡王卒，而襲爵貝勒，參朝班。23 歲便編成自己早年的詩作《觀古齋妙蓮集》，26 歲排除萬難地娶了心儀的才女太清為側室。之後，亦皆在朝任有官職。曾官拜正白旗漢軍都統，為軍隊中的高級職務。36 歲之年，在京城郊外的南谷別墅，為自己建立一座桃花源。是故，寫出這樣一篇志得意滿、嚮往遊仙的題詞，與生命的經驗充分印證。而對奕繪一生打擊最大的罷官一事，發生於次年，即其 37 歲之年，從此以後始一蹶不振，以 40 英年而亡。詳參同註 ❷，張璋編校本，「附錄4」：〈顧太清奕繪年譜簡編〉，頁 719-754。

雪急，鳴高屋。　　亂雲黯黯迷空谷。擁蒼茫、冰花冷蕊，不分林麓。多少詩情頻在耳，花氣薰人芬馥。特寫入、生綃橫幅。豈為平生偏愛雪，為人間留取真眉目。欄干曲，立幽獨。（頁229）

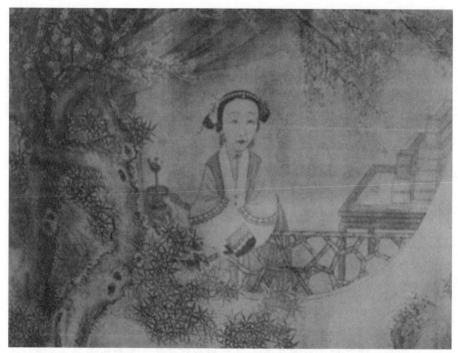

〔圖3〕〔民國〕潘絜茲摹本〈西林太清聽雪小照〉
引自《顧太清奕繪詩詞合集》扉頁

〈金縷曲　自題聽雪小照〉，是太清 39 歲時所作，畫像約即作於此年。詞的意想與內容，可說是完全根據〈聽雪小照〉〔圖3〕的畫面而來。㉑上片細節紛呈

㉑ 太清這幅〈聽雪小照〉原作者不知是誰？原畫曾被後人新繪，由太清後人恒紀鵬攝成彩照。1983 年啟功先生〈顧太清集序〉曰：「紀鵬宗叔曾以夫人聽雪小照攝影見賜。夫人頭綰真髮，兩把頭髻，衣上罩長背心，俱道咸便裝舊式，惜其圖後題跋無存。今經浩劫（按指文革），並前圖亦無從再覓矣。」可知此圖在文革前尚存於世，曾為啟功先生

地交待了小照主角所立身的周繞環境，閨房案上擺著書（兀對殘燈讀），簾幕鉤起（自起鉤簾），顧太清便裝穿著（覺翠袖，衣單生栗），站在洞窗前（聽窗前），右後方油燈一盞（壁暗燈花如菽），欄杆外寒竹數叢（寒聲敲竹），庭院中古梅一株（壓梅梢萬點臨流玉）。顧太清獨自一人倚欄干（欄干曲，立幽獨）的身姿，由雪景充滿的視覺聽覺開始，勾起她下片一連串寒夜蒼茫的想望。

太清女性詞人的纖膩敏感，長於空靈中的傾聽。〈醉翁操　題雲林湖月沁琴圖小照〉一詞，太清聆聽畫中雲林的湖煙琴音，在自己的小照中，又細聽窗前寒雪敲竹，整首詞充滿詩情畫意，是典型的才女閨閣畫像的實例。

奕繪為妻子的「聽雪小照」，題了一首詩曰：

> 飛素暗群山，寒雲冪空谷。晚妝淡將卸，函書初罷讀。窗燈明冏冏，翠袖伊人獨。倚欄正傾聽，晶然天地肅。雪聲不在雪，乃在梅若竹。寒香撲鼻孔，清音慰心曲。斯情正堪畫，此景良不俗。遠勝暴富家，高樓紛酒肉。行年垂四十，日月車轉轂。歸去來山中，對酌春嚴綠。（〈題太清聽雪小照〉，頁617）

夫妻二人分別題畫，並未混淆主客關係。太清的題詞中，明顯意識到畫中人就是自己，兀對、聽、覺、坐到、自起……等語，有自我色彩在內。奕繪的題詩，用「伊人」「翠袖」二語，先將自己置於一個旁觀的角度，再由遠景逐漸拉近，簡筆勾描畫中景物，以及妻子的身影。寒香撲鼻、清音慰心，美景當前帶來的精神豐足，遠勝過高樓酒肉。看著太清畫像，不免想起自己規畫已久、

收藏，現已下落不明，僅存攝影一幀，載於《詞學季刊》第2卷第4號。後名畫家潘絜茲（1915-2002）受李一氓所託，於1978年4月據《詞學季刊》版本重新繪製，收入李氏收藏裝禎之西泠印社本《東海漁歌》卷首。圖上方，有啟功先生題「聽雪圖」3個大字，並題有雙行小字「西林覺羅夫人小照潘絜茲摹一九七八年四月啟功」。《顧太清奕繪詩詞合集》（同註❷）卷首所冠，乃以彩色照片拍攝自此摹本，刊出時為黑白版。詳參同註⓳，〈顧太清奕繪年譜簡編〉，頁740-741。

位於大南谷、即將完竣的世外桃源，並為自己與妻子二人提出寬懷之道：「歸去來山中，對酌春嚴綠。」逝者已遠，行樂及時，流露了觀畫者由畫像引發愉悅人生的追求與體會。❷❷

2.畫像觀看的性別角度

太清夫妻的畫像互題，既表明著夫／妻的情感角度不同，同時亦暗示了男／女性別觀看的視角不同。以自題寫真為例，男女兩性如何觀看自己的畫像？性別觀點下的論述差異何在？晚明以降，具有傳記性質的男性肖像畫繪製，蔚為流行。許多文人與自己的畫像，產生了對話般的自述。如梅鼎祚〈自題小像〉云：

> 知是肉身影身，知是人相我相。但置丘壑之中，不問像與不像。眼突四海橫空，腰瘦一生倔彊。文筆枉卻虛名，書袋多他業障。儘從朱墨平章，何用丹青形狀。合留素紙糊牕，歲歲梅梢月上。❷❸

梅鼎祚洞悉畫像不過是自己肉身的一個虛幻影像，「眼突」、「腰瘦」在他的眼裡，都成了個性的象徵表現。他既不理會「像與不像」的問題，與畫像中的自己似乎亦有隔閡，面對自己小照的梅鼎祚，在題詠中發出一連串的解嘲與戲語。

李流芳亦有〈自題小像〉：

> 此何人斯？或以為山澤之儀。煙霞之侶，胡栖栖於此世。其胸懷浩浩落落，迺若遠而若邇兮。其友或知之，而不免見嗤於妻子。嗟咨兮，既不

❷❷ 39 歲那年，奕繪已修建 3 年的大南谷建設將竣，規模宏大。參見同註❷⓪，〈顧太清奕繪年譜簡編〉，頁 740。顯然到了 39 歲的奕繪，對於 2 年前的罷職事件，不再提起。在寬慰妻子的同時，也給自己一個寬慰的機會。

❷❸ 引自杜聯喆輯《明人自傳文鈔》（臺北：臺灣藝文印書館，1977 年），頁 197。

能為冥冥之飛兮，夫奚怪乎藪澤之視矣。❷

李流芳指著畫中人喃喃自訴：你是誰？你這個山澤煙霞之侶，怎麼棲遊於世間？胸懷浩落如仙能得知友，卻得不到俗家妻子的共鳴。這種心靈嚮往飛翔的希望，只能化為藪澤的吟詠而已。畫像中的人，似乎是李流芳的知己，諦聽他內心的傾訴。

男性文人在小照題詠中，面對畫像，多藉著隱身的方式，與畫中人對話，吐露出一種隔離觀照的細語。而女性面對自己的畫像，經常會有自憐的傾向，如陳玉秀〈題自寫小照〉：「輕綃一幅展蛾眉，疑是妝臺鏡裡窺。誰識紅顏真面目，如今惆悵寫新詩。」❷看畫如照鏡，充滿濃濃不遇的自憐色彩。小青〈無題其三〉：

> 新粧竟與畫圖爭，知在昭陽第幾名。（自負語。）瘦影自臨春水照，卿
> 需憐我我憐卿。（卿字我字從何分出。妙。）❷

此詩前兩句，小青似乎很滿意自己的鏡中粧影，可媲美仕女畫。後兩句，則與水中影像對話，自己與水影惺惺相惜。鍾惺的句評：「自負語」，解讀了小青顧影自負自憐的女性意識。在末尾詩評上，鍾惺更仔細地闡述：

> 姬嘗言姬好與影語，或斜陽花際，煙空水清，輒臨池自照，對影細細如
> 問答。婢輩窺之，則不復耳。但微見眉痕慘然，似有泣意。今讀此絕，
> 既說自臨，又說相憐，一我兩名，相須相顧，知其無聊悶鬱，偶嘗為

❷ 引自同註❷，《明人自傳文鈔》，頁 109。

❷ 該詩轉引自黃儀冠著《晚明至盛清女性題畫詩研究——以閱讀社群及其自我呈現為主》（臺北：政治大學中文研究所碩士論文，1998 年），頁 192。

❷ 引自鍾惺輯《名媛詩歸》卷 35，收入《四庫全書存目叢書》（臺南：莊嚴文化事業公司，1997 年）集部，第 339 冊，頁 398-399。

此。❷⃝⁷

小青與自己的影像說話，鍾惺頗能感受她在世界上孤獨無靠的生命況味。

男女兩性在面對自我畫像時，心態相當迥異，這與男女對自我期許的不同有關。看著畫像，男性在主／客兩重身分間，評價著自己在世上的存在價值，能否大展鴻圖？而女性看著自己的畫像，彷彿照鏡一般，紅顏誰識？身託何人？悲憐眼前的自己，發為命運的觀察與喟歎。

3.傳世欲望

晚明時期男女自題畫像，存在著自我期許與自我悲憐的不同。❷⃝⁸清代中期顧太清那幅小照題詞，似乎發出了不一樣的女性聲音。〈聽雪小照〉，可能是太清特意請人寫真，詞句曰：「豈為平生偏愛雪？為人間留取真眉目。」雪景當前，冬夜寧謐，廣漠靜好，敲竹寒雪聲中，太清彷彿傾聽到自己內心一種意欲流傳後世的聲音。這幅小照，太清曾託許雲林向汪允莊夫人索求題詩，允莊效花蕊宮詞體為八絕句以報之（頁 116，「鈍宜評語」）。女性畫像已成為宣揚聲譽，聯絡情誼的媒介，不僅突破了「拋頭露面」的禁忌，更進一步鼓舞女性的傳世欲望。

晚明湯顯祖戲曲《牡丹亭》的女主角杜麗娘，作者湯顯祖著力於傳統女性叛逆與勇敢的性格描繪，尤以安插的「寫真」齣，最富女性意識，在該齣戲文中，麗娘照見往日豔冶輕盈、如今消瘦憔悴的鏡中人，對「紅顏易老」有所體悟，因有容顏存留的焦慮，故要「寫真」：「若不趁此時描畫，流在人間，一旦無常，誰知西蜀杜麗娘有如此之美貌乎？」湯顯祖設計了整個作畫過程：齊備丹青絹幅，攬鏡顧影，自畫寫真，由頰、唇、髮絲、雲鬟、秋波、眉山、似愁笑靨、風立細腰、手撚青梅……等各個身體細部的觀察，而描繪鏡中自我影

❷⃝⁷ 同註❷⃝⁶，小青〈無題其三〉，詩後批語。

❷⃝⁸ 參見杜聯喆輯《明人自傳文鈔》（同註❷⃝²），文獻呈現了這種傾向。

像。杜麗娘照鏡筆描寫真，以「流在人間」的方式，表現了女性的傳世欲望。❷❾

晚明的湯顯祖畢竟是男性，杜麗娘亦屬虛構而已，女性的傳世欲望，明末以後，則由女子自己發聲。名妓柳如是，曾以幅巾弓鞋的男士扮相，至半野堂謁訪錢謙益。清人余集秋室繪有〈河東君初訪半野堂小影〉〔圖4〕，畫中人頭戴幅巾，身著寬大道袍，裏覆著纖瘦的軀體，余秋室傳達了異於傳統仕女圖麗粧服飾的刻畫。這幅喬裝男性的畫像，使後人惘懷不已，可謂柳如是傳奇一生的縮影。柳如是以詩畫才藝著稱，與江南諸才子有風流交往事蹟，終嫁錢謙益為妻，其最為世人稱道者，是明亡之際，勸

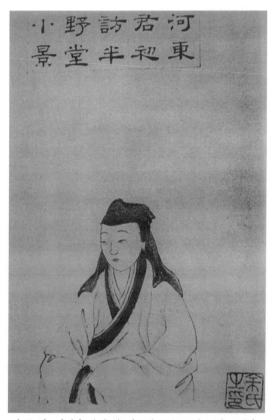

〔圖4〕〔清〕余集繪〈河東君初訪半野堂小影〉
引自周書田、范景中編纂《柳如是事輯》扉頁

錢謙益殉明以全名節，錢謝之不能，柳卻視死如歸，這一段史實，使得錢柳二人節操在後人心中，有很明顯的對照，不僅以自身行動（男裝、殉國）參與文人的價值，更在《列朝詩集小傳》的編輯中，進一步為詩藝著稱的女性，青史留名。❸❶

❷❾ 關於《牡丹亭》「寫真」齣中，湯顯祖對杜麗娘的性格描繪以及女性意識的展現，詳參本書第一編，〈以幻為真：杜麗娘與畫中人〉乙文。

❸❶ 錢謙益編《列朝詩集小傳》（臺北：世界書局，1985年）「閏集」部，有香奩上、

　　柳如是興致勃勃的男性扮相，並非孤證，與當代的喬裝意識，有所關聯。明末清初，流傳著許多女性喬裝的故事。❸乾隆時期女性彈詞家陳端生，透過《再生緣》的撰寫，化身為故事中的孟麗君，反抗皇帝賜婚，換穿男裝赴考，並自我寫真。❸然而寫真的過程幾番波折，畫像屢改屢敗，目的在確認「我是誰」？這種確認卻總是難以確定，有待他人的眼光。隱藏在這些畫像背後的，是女性自我的不確定性。女扮男裝透露了女性參與男性價值世界的意圖，女性作者陳端生透過換裝與寫真的故事情節，演示著一幕幕女性自我認同的場景。❸與顧太清有所交誼的吳藻，亦寫作了一部自傳意味濃厚的戲曲《喬影》，以女主角謝絮才獨白，娓娓道出才女的傳名後世的欲望與焦慮。

　　謝絮才生長閨門，性耽書史，自慚巾幗，不愛鉛華，襟懷曠達，如絕雲表

中、下共一百餘人，這些女性詩料的編輯，由柳如是所協助編纂而成。詳下集頁 724-796。

❸ 關於明清戲曲中，女扮男裝的戲曲創作，詳參葉長海撰《戲曲與女性角色》，《九州學刊》6：2，1994，頁 7-26。又關於女扮男裝性別意識的研究，詳參華瑋撰〈明清婦女劇作中之「擬男」表現與性別問題——論《鴛鴦夢》、《繁華夢》、《喬影》與《梨花夢》〉，收於華瑋、王璦玲主編《明清戲曲國際研討會論文集》（臺北：中研院中國文哲所籌備處，1998 年）下冊，頁 573-623。而探討《再生緣》中女主角孟麗君的喬裝意識與傳世欲望者，詳參胡曉真撰〈女作家與傳世欲望——清代女性彈詞小說中的自傳性問題〉，收入《語文、情性、義理——中國文學的多層面探討國際學術會議論文集》（臺北：臺灣大學中國文學系，1996 年 4 月），頁 399-435。又全面探索明末清初喬裝小說的著作，詳參蔡祝青撰〈明末清初小說中男女扮裝之性別與文化意義〉（嘉義：南華大學文學研究所碩士論文，2000 年）。

❸ 《再生緣》彈詞作者為女子陳端生，在第 10 回〈孟麗君花燭潛逃〉，寫主角孟麗君為了忠於原來婚配，逃避皇帝賜婚，決定女扮男裝赴京考試，留下自畫寫真給雙親。繪畫可能為當時才女熟習的技藝。陳寅恪推測這樣的情節安排，可能和作者陳端生工畫有關，故略帶自傳性：「或端生自身亦工繪畫，觀其於《再生緣》第參卷第拾回中，描寫孟麗君自畫其像一節，生動詳盡，乃所以反映己身者耶？」參氏著〈論再生緣〉，收入《陳寅恪先生文集》（臺北：里仁書局，1982 年），冊 1，《寒柳堂集》，頁 66。

❸ 關於孟麗君女性意識的探討，請詳參同註❸，胡曉真〈女作家與傳世欲望——清代女性彈詞小說中的自傳性問題〉一文。

之飛鵬。但是困為女兒身，只能空自悲歎。進而突發奇想，為自己描成一幅小影，換掉閨裝，改作男兒衣履，名為「飲酒讀騷圖」。整幕劇作，便圍繞著謝絮才觀看畫中自己的男兒扮相，引發種種思考。絮才以屈原自比：「我想靈均千古一人，後世諒無人可繼，若像這憔悴江潭行吟澤畔，我謝絮才此時與他也差不多兒」，可惜女子才華再高，能像屈原、李白等偉大詩人一樣，被人詠懷嗎？誰來憑弔？「我想靈均，神歸天上，名落人間，更有箇招魂弟子，淚灑江南，只這死後的風光，可也不小。我謝絮才將來湮沒無聞，這點小魂靈，飄飄渺渺，究不知作何光景？」既無人憑弔，就自輓吧！劇末「收拾起金翹翠，整備著詩瓢酒瓢呀，向花前把影兒頻弔。」擬設一個祭弔的場面，由劇中女身的謝絮才，憑弔畫中自己的扮男喬影。❸❹

螺峯女士顧韶曾為該劇繪影：〈飲酒讀騷圖〉〔圖 5〕，顧韶以線描畫出著裝儒服的女性纖弱身姿，一手持酒杯、另一手執離騷卷，立於天地間。一位男性畫贊者，也被引入了性別變換的思惟中：

> 是耶非耶，顛之倒之。形本喬耳，影又喬斯。其才則雄，其風則雌。……絮才大慧，絮才大愚。不屑兒女，乃成丈夫。多少鬚眉，甘婢甘奴。滄涼今古，愁懸此圖。❸❺

《喬影》劇本寫成，有許多女性以詩文題跋，紛紛表示對《喬影》的觀看意

❸❹ 請參《泉唐女士吳蘋香喬影傳奇》清抄本，現藏於臺灣國家圖書館善本書室，第 15159 冊，該抄本未標頁碼，亦未見繪像。另有道光乙酉彙山吳載功刊本《喬影》，收入長樂鄭氏印《清人雜劇二集》，原本藏哈佛大學漢和圖書館。關於吳藻《喬影》的研究，鍾慧玲教授撰有〈吳藻作品中的自我形象〉，《東海學報》37 卷第 1 期，1996 年，頁 107-128，該文對筆者甚有啟發，謹此致謝。

❸❺ 螺峯女士顧韶所繪〈飲酒讀騷圖〉，附於同註❸❹，道光乙酉彙山吳載功刊本《喬影》中，筆者承蒙曾任中研院文哲所研究員兼副所長、現任於香港大學之華瑋教授提供，謹此致謝。畫贊為鍾績辰所撰，詳見同註❸❹，清刊本卷首〈題泉康女士吳蘋香飲酒讀騷圖小影〉。

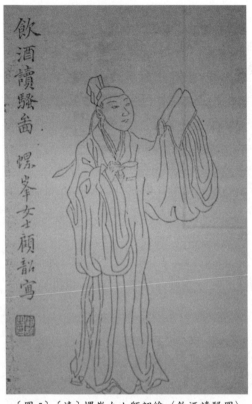

〔圖5〕〔清〕螺峯女士顧韶繪〈飲酒讀騷圖〉
道光乙酉彙山吳載功刊本《喬影》扉頁

見。❸「隨題隨刊，不敘次第」，顯示當時題辭與出版的狀況。

喬裝代表女性自覺意識的向前推進，柳如是、孟麗君（陳端生）、謝絮才（吳藻）等女性的儒服扮裝，成為向男性文人價值認同的宣示。杜麗娘、孟麗君、顧太清以寫真畫像，自我書寫女性的面容、身姿與心緒，均抒發了女子流傳後世的欲望，並透過女子社群間的相互題跋，傳播女性以才揚名的寫作風氣。

三、兩幅歌妓畫像

37 歲的太清，曾為姚珊珊、陳三寶兩位歌妓的畫像題詞，前者題詞為〈金縷曲　題姚珊珊小像〉（頁197），寫真場景在月夜：「珊珊月下來何晚」，一幅典型的美人圖：「畫圖中，雲鬟鬌，羽衣輕軟」、「倩倩真真呼不應」。手上也許持著管簫：「恍惚曾聞，笋簫象管」。句末自注云：「或謂憑虛公子姬人」，說明姚珊珊原係某公子寵姬的身分，如此出身，

❸ 吳藻的鬚眉性格，不僅表現於《喬影》的構想而已，在《畫林新詠》、《清代畫史增編》、《兩般秋雨庵隨筆》等書，亦有吳藻自寫男裝小影、為飲酒讀騷圖、已作文士妝束等紀錄。詳參黃嫣梨《文史十五論》（北京：北京大學出版社，2001 年）〈清女詞人吳藻交游考〉一文，頁113，注釋第2條。

使太清在觀看畫像時，流露出對姚珊珊生涯的同情：難寫寸心幽怨，離合神光空有夢，夢高唐路杳情無限，公子憑虛卿薄命，對影徒增浩歎，人間事，本如幻。姚珊珊究竟是誰？「或謂」云云，只是傳聞，作者太清顯然並不熟識，而「好事者，新詞題滿」，太清亦為眾多題跋者之一。

為歌妓名姬畫像題詩，是久遠的傳統，宋代已出現歌姬畫像的紀錄，洪邁《容齋詩話》記載：「莫愁者，郢州石城人。今郢有莫愁村，畫工傳其貌，好事者多寫寄四遠。」❸❼莫愁為六朝錢塘名妓。明初吳偉擅繪歌妓，亦畫了一系列畫像如：〈武陵春圖〉、〈歌舞圖軸〉、〈鐵笛圖卷〉等，畫面上題遍文士題跋，瀰漫了濃厚的文化氣息。❸❽

太清另有一首歌妓畫像題詞：〈琵琶仙　題琵琶妓陳三寶小像〉（頁 197），詞曰：「歌舞風光，十三歲，索五千金高價。休矜燕子輕盈，腰肢更嬌妌。」點出畫像主角的年齡、身價與輕盈的體態。明初弘治年間吳偉的〈歌舞圖軸〉〔圖 6〕，畫像主角是李奴奴，年方 10 歲。❸❾圖上半幅共有包括唐寅、祝允明等人的 6 段題文，圖下半部，為一群人（4 男 2 女）圍繞著一位纖小女子，觀其舞蹈的身姿。太清詞中的陳三寶亦然，因歌舞技藝超絕，周旋於男性觀眾間，故太清一語雙關地說著：「十里湖光，無邊山色，花底冶游。」詞末則略顯戲謔：「爭不似，潯陽溢浦，抱檀槽，感動司馬。」倒是一句「好稱珠勒金鞍，許誰迎迓？」指出了歌妓生涯帶有的濃厚商業社會氣息。

❸❼ 參見洪邁《容齋詩話》卷 3，收入吳文治主編《宋詩話全編》（南京：江蘇古籍出版社，1998 年），第 6 冊，頁 5620。

❸❽ 吳偉繪有〈武陵春圖卷〉、〈鐵笛圖卷〉，詳參《中國繪畫史圖錄》（上海：上海人民美術出版社，1997 年）下冊，頁 536、534-535。〈歌舞圖軸〉，參見《中國美術全集》（臺北：錦繡出版社，1989 年），繪畫編 6「明畫上」，圖 121，以及《明代人物畫風》（重慶：重慶出版社，1997 年）。為歷史名妓畫像的風氣，顯然歷久不衰，今有道光年間為六朝名妓莫愁、光緒年間為唐妓薛濤製箋圖的石刻畫像流傳，可供參考。請見《中國美術全集》「石刻線畫」冊，圖 118、127。

❸❾ 畫像上有唐寅題詩，款曰：「吳門唐寅題李奴奴歌舞圖。時弘治癸亥三月下旬，李方年十歲云」。

清初流傳一幅〈張憶娘簪華圖卷〉，據袁枚《隨園詩話》記載：

> 康熙間，蘇州名妓張憶娘，色藝冠時。蔣繡谷先生為寫〈簪花圖〉小照。乾隆庚午，余在蘇州，繡谷之孫滸園，以圖索題。見憶娘戴烏紗髻，著天青羅裙，眉目秀媚，以左手簪花而笑，為當時楊子鶴筆也。題者皆國初名士。❹

此幅張憶娘寫照為絹畫，由蔣繡谷覓人寫真繪成，執筆者為虞山楊晉。此卷圖幅題跋的規模，已非吳偉的歌妓畫像所可比擬。題跋 60 餘人，其中不乏當時知名人士，如袁枚、錢大昕、尤侗、沈德潛、洪亮吉、余懷、陳邦彥、姜實節……等。於乾隆己卯年秋裝禎，西莊王鳴盛題簽，康

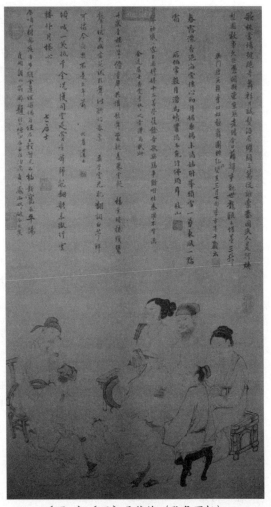

〔圖6〕〔明〕吳偉繪〈歌舞圖軸〉
北京故宮博物院藏

熙間已有人題款。江標曾圖記曰：「圖藏豐潤張氏，借觀數月細審，畫幅似臨本，題詠半是真跡，半係摹寫，殊不可解，然流轉有自，無二本也。江標

❹ 參見同註❽，袁枚《隨園詩話》卷 6，頁 200。

記。」❹細察題跋內容，各有不同想法，有的以諧謔調笑的口吻題識：「任人攀折也無妨、繡谷歡場五十秋」，「繡谷主人出是圖索題，書此博笑」，有的競相標榜收藏風雅：「武陵君曾許以千金為余購之」，「此卷藏弄篋中，為誰何竊去甲子冬，檢點舊物，始知失之，懊恨不已。」亦有為憶娘幻滅身世感傷者，如：「鏡裡煙花粉黛」、「可憐煙花身世」、「名士佳人士一邱，零落玉釵」，或藉此發抒生命時間流逝的感歎。

清初〈張憶娘簪華圖〉來自於名妓繪像的傳統，動輒數十人的大規模男士題詠，紀錄名流觀畫的心得。袁枚對於歌妓抬高身價的方式，頗為明瞭：

> 近日士大夫凡遇歌場舞席，有所題贈，必諱姓名而書別號，尤可嗤也！伶人陳蘭芳求題小照，余書名以贈云：「可是當年陳子高，風姿絕勝董嬌嬈。自將玉貌丹青寫，鏡裡芙蓉色不凋。」「叔子何如銅雀妓？古人諧語最分明。老夫自有千秋在，不向花前諱姓名。」❷

歌妓為了提高聲譽，往往自己準備小照，請名人題詩，稱詠其詩才容貌。題詠的對象為名妓，涉及集體窺視的意涵，歌妓自備寫照向名人乞題、藉以抬高聲譽的流行風氣，反應了商業化社會，應酬社交的活絡機制。

太清稱許琵琶妓陳三寶：「眉目本然清楚，被旁人偷寫」。為歌妓寫像，競相題跋以追憶一代風流，不僅可以滿足男子對畫中歌妓的世俗窺視慾，而寫滿眾多題跋的圖面，宛如微型的社交圈，前呼後應，在畫幅上聯繫成一個文人社群的對話空間，名流文士的題識，宛如各種聲音的交織。清代中期，太清以閨閣皇族身分，參與了名妓畫像的對話社群，表徵了女性社交層面的拓展，與

❹ 關於〈張憶娘簪華圖〉的題跋，詳見《明清人題跋》（臺北：世界書局，1988 年）下冊，〔清〕江標錄〈張憶娘簪花圖卷題詠〉，頁 567-585。另請參本書第二編，〈拂拭零縑讀艷歌：〈張憶娘簪華圖〉的百年閱讀〉乙文。

❷ 參見袁枚《隨園詩話補遺》卷 9，同註❸，頁 780。

女性文學聲譽已經受到的重視。

四、一幅少女遺像

　　太清在 37 歲是年，作詞〈乳燕飛　題疊影夢痕圖〉，題下注曰：「孫靜蘭，許雲姜之甥女也，十二歲歿於外家。外祖母許太夫人為作是圖，題詠盈卷，遂次許淡如韻二闋。」〈疊影夢痕圖〉是早歿少女孫靜蘭的遺像，由外祖母梁春繩（即許太夫人）追憶所繪。許太夫人以「疊影夢痕」隱喻外孫女青春凋逝，早凋的優曇那就是靜蘭的化身。太清此詞共有兩闋，第一闋詞曰：

> 情惘絲絲縮。問花神、飄香墮粉，是誰分判？纔見花開又花落，不念惜花人惋。禁不得、猛風吹斷。總有遊魂知舊路，奈匆匆，短劫韶光換。空悵望，海山遠。　　優曇那許常相伴。照慈幃、殘燈尚在，夢迴不見。十二碧城縹緲處，去去來來如幻。倩好手、圖成小卷。塵世自生煩惱障，暮年人、咄咄書空喚。司花史，瑤池畔。峯髻芙蓉縮。（頁192）

詞中以花開不禁猛風吹斷而迅速凋落為譬，惋惜這位早逝少女的短劫韶光，以及暮年長輩空留憾恨的欷歔。第二闋詞文，重現畫中的影像，少女「峯髻芙蓉縮」，著「揉藍衫子」，洞門畔，有翳薜蘿的綽約仙子一旁哀戚：「若有人兮翳薜蘿，綽約不勝哀惋」。畫中時空為月夜荒野：「月明中，翠崖千仞」，遠方應有碧雲，或許近處還有些桃花，畫面在特殊的時空經營下，依稀是夢境。[43]「寫向圖中疑是夢，夢醒誰真誰幻？」虛幻的畫像，卻以真實為底本，畫中人如此鮮明，而已然杳去。人生的醒與幻，一時不知如何想起。「倩好手，圖成小卷」、「空賺得，題詩盈卷」，這位令人心疼的折翼少女，便如此醒活在

[43] 奕繪亦有題詞〈金縷曲　題疊影夢痕圖，次許子雙韻〉，可為此畫像的構圖作補充：「紅塵碧落神仙伴」、「影珊珊，洞門飛瀑。容顏乍見，萬樹碧桃花深處。」（頁 669-670）

長輩們的繪筆與詩筆下。

　　孫靜蘭為許雲林之女，雲姜之甥女，外祖母梁德繩，即雲林、雲姜二姐妹之母，字楚生，為博學多聞的錢塘才女，能書、畫、琴、篆，以詩聞名，晚號古春軒老人。德繩為工部侍郎梁敦書之女，適兵部主事許宗彥（周生）為妻。長女雲林所適為休寧貢生孫氏。次女雲姜所適之阮福，為芸臺相國阮元之五子，阮元飽學之名，響譽當時。靜蘭幼時曾許字姨母雲姜之子、阮元之孫（即靜蘭之表兄）阮恩光，惜未嫁而卒。❹

　　這位 12 歲早殤少女孫靜蘭的畫像，奕繪也有詞〈金縷曲　題疊影夢痕圖，次許子雙韻〉（頁 669-670）。不久之後，太清聞說孫靜蘭已載入阮氏家譜後，又有〈重題疊影夢痕圖〉詩，重題了這幅畫像：「幻影浮泡無處尋，風花彈指去來今……。入譜即非虛玉境，除災悔不下金鍼。」（頁 52）那如曇花一現、泡影消逝的靜蘭，終究因能入夫家阮氏族譜，而有了世間的歸宿。太清文友吳藻亦曾為孫靜蘭的圖填詞〈洞仙歌　題疊影夢痕圖〉，句云：「繡到紫姑鞋，蚓箭丁丁，痛隔夜蘭芽摧早。」夾注曰：「殤前一夕，製紫姑鞋，漏三下始寢」，❹還原了靜蘭殤前的最後場景。

　　何以這位少女的折翼，為太清帶來這麼大的感傷？太清與梁氏、許氏、阮氏彼此連結的姻親家族，有長久而鞏固的情誼，尤其家族中的兩代才女梁春繩、許氏姐妹，時有詩詞唱和往來，尤其雲林、雲姜姐妹，更是太清一生彼此

❹　鈍宦在太清〈重題疊影夢痕圖〉詩末，有幾段零星評語，曰：「孫靜蘭為雲姜女甥，又許字雲姜之子恩光。恩光為芸臺相國第五子福之子。雲姜蓋許周生駕部之女，芸臺相國之子婦。」又曰：「雲姜名延錦，見相國為駕部所撰家傳。」又曰：「梁楚生恭人德繩《古春軒詩集》有〈哭外孫女靜蘭〉詩，又有〈答太清福晉惠詩〉七律一首。」又曰：「太清為許滇生尚書母夫人之義女，仁和許氏與德清許氏聯譜，故太清與兩許皆往還。」（以上頁 52）。嘉慶年間兩位進士——德清許周生與仁和許滇生——二許氏聯宗，太清不僅與兵部主事德清許周生的女眷友好，亦為尚書滇生許母之義女，稱滇生為六兄。詳參同註❶，張璋編校本，「附錄7」：「顧太清奕繪社會交往主要人物志」，頁786-787。

❹　引自徐乃昌輯《小檀欒室彙刻閨秀詞》（臺北：富之江出版社，1997 年），頁 357。

慰持的閨閣知友。儘管以一位宅心仁厚、情思綿邈的女詞家，哀悼少女早殁、紅顏薄命，乃屬自然詩情的流露，但是面對靜蘭遺像——〈疊影夢痕圖〉的感傷，背後仍不免牽動著細密堅穩的人際網絡。

五、兩幅男性畫像

由前文可知，奕繪對個人寫真抱持著高度的興趣，文人以寫真畫存留自己的影像，誠為當時流行的風氣。寫真畫，在清代以後的發展，已將「傳神寫照」的觀念擴大，[46]面貌神似之外，畫中人的生活型態、言行動作、處境理想，皆可成為一種象徵，並與畫像贊助者、畫家以及觀眾的喜好相互呼應。[47]人物畫的傳統表現，總是通過人物動態描寫和環境佈設的渲染，刻畫與烘托人物性格。明清的肖像畫，更加強了面部的神情刻畫，捕捉人物的姿態語言，以及空間佈白的巧妙處理，將紀念性轉為觀賞性，傳統肖像畫被推向一個新的水平，肖像愈加富有造形變化，如葉紹袁與錢謙益二人，曾以頭戴竹笠、執杖、微笑的造形，留下常樂農夫的寫照；羅聘戴笠穿簑扮成漁翁、項聖謨撫鬚而立、王鑒立身展閱畫軸、傅山交腳而坐、董其昌一派優雅地便裝閒坐、吳偉業戴笠輕裝執卷、段玉裁執菊花、孫原湘執蘭花、張熊裸身閒坐納涼。餘如騎馬、策杖、聳肩、捧石、捲袖、泡茶……等，各種休閒扮演的肖像造形，不一而足。[48]〈王士禎放鷳圖卷〉〔圖7〕描繪椅榻閒坐的王士禎，右手輕扶左臂，

[46] 關於人物畫、傳神理論在明清以後的發展，詳參同註❾，拙著《物・性別・觀看——明末清初文化書寫新探》，第肆篇「寫真：女性魅影與自我再現」，頁283-291。

[47] 在明末人物畫類型中，僅保留少數過去流行的主題而已，新時代的肖像畫充滿象徵性，少現實即景之樂，亦少舊文學、舊歷史的題材。參見高居翰著《氣勢撼人——十七世紀中國繪畫中的自然與風格》（臺北：石頭出版社，1994年），第4章〈陳洪綬：人像寫照與其他〉，頁189。

[48] 清代眾名流的肖像造形，最著名者為《清代學者像傳》，該傳2集，第1集由清葉衍蘭輯摹、黃小泉繪，1930商務印書館珂羅版印本，繪有顏炎武至魏源共169人的像，依生卒年先后編次，像後各附一傳。第2集則由葉恭綽輯，楊鵬秋摹繪，1953影印，

左肘托在椅榻的扶靠上，垂掌握著一本卷開的書，悠雅文士的休閒造像，以及四圍的空間佈置，是畫家禹之鼎刻意設計的構圖。與現代的攝影沙龍，頗為類似。既表現人物身體相貌，亦注重人物的衣飾與處境描繪，以此烘托人物的身分、意趣和愛好，這些都成為肖像畫的重要組成部分，文人在被畫時，喜歡裝扮成農夫、漁翁等非平日的相貌，藉以表達個人的嚮往與志趣。❹

太清 43 歲為一位王孫公子的畫像題詞，正是如此風潮下的產物，〈惜秋華 題竹軒王孫祥林小照〉詞曰：

〔圖7〕〔清〕禹之鼎繪〈王士禎放鷳圖卷〉（局部）
北京故宮博物院藏

> 萬里高空，度西風畫出，一行飛雁。三徑菊花，東籬露黃開遍。遙山澹染青螺，愛野色、行尋步緩。消遣。惜秋光，好把寒香偷剪。　　不問秋深淺。待白衣送酒，倒翠罇花畔。消遙甚、更脫帽垂襟疏懶。王孫富貴風流，況大隱、旁人爭羨。舒眼。任天涯、日酣雲展。（頁275-276）

補收前集未收之學者，此集有像無傳。另今人亦有以工具書方式蒐錄歷代名人肖像，有蘇州大學圖書館編著，瞿冠群、華人德執筆編撰《中國歷代名人圖鑑》（上海：上海書畫出版社，1989年）。

❹ 關於清初的人物肖像畫特性，參見楊新、班宗華等人合著《中國繪畫三千年》（臺北：聯經出版公司，1999年），轟棠正撰「清代」部，頁271。

詞的上片，太清將畫家為王孫營造的秋日淵明式野逸空間畫面，一一轉譯成詞句，那個富貴風流的王孫祥林，以脫帽垂襟、待酒醉倒的形影，在太清的下片詞中現身。這樣的構圖畫面，應是畫家應王孫祥林的希求而繪，祥林為了寫照而作此扮相，在虛構的繪畫場景中，表徵個人隱逸的理想，太清聰慧地指出「王孫富貴風流，況大隱，旁人爭羨」，將這樣一個扮相演出的小照畫像，推向一個有像主、畫家、觀者共同參與的文化活動。

太清另題了一幅義兄許滇生的抒情畫像，〈瑤華　代許滇生六兄題海棠庵填詞圖〉：

> 閒庭日暮。絳雪霏香，繞海棠無數。苔痕草色，自有箇，人在花深深
> 處。故燒高燭，照春睡，烏闌親譜。衍波箋、斠酌宮商，付與雙鬟低
> 度。　　紅牙緩拍新聲，正料峭微寒，花影當戶。搓酥滴粉，還又怕，
> 簾外柳梢鶯妒。春陰乍滿，卻不是，聽風聽雨。擅風流，小樣迦陵，一
> 縷茶煙輕護。（頁263）

這是一幅詩情畫意的文士繪像。先由飄景、海棠、苔痕草色間的庭院開始寫起，白、紅、綠艷色對照景致為襯景，庭院深深處，應有個佳人立在花叢掩映處。書齋窗戶形成一個觀看像主的框架，室內燃著高燒，像主正在燭下斠酌宮商，專注填詞。屋室內似有另位雙鬟佳人，正為新詞合拍試吟，進入下片，料峭寒風拂過，花影映射在戶。室內香粉脂濃，與簾外柳鶯相互媲美，室內溫熱的茶煙一縷升起，烘暖成整間屋室的浪漫，輕輕托護著這個美感細膩的場景。

除了各種扮裝或休閒造型的畫像之外，填詞圖亦為清代盛行的畫像題裁之一。太清那幅與題詞幾乎完全符合的〈聽雪小照〉，看來亦是依照填詞圖的構想而繪成，以詞人尋思填詞、合拍試吟的寫作活動，作為描繪像主的主題。這與透過外在形體的扮裝，以改變平日造型為訴求的繪像不同，「填詞圖」將畫中人置於一種理想化的生活型態中，環境、言行、舉動，皆成為象徵的一環，與像主、畫家以及觀眾的期待相互呼應。「填詞圖」既要符合詩情畫意的詞境

柔美氣質，並有意將像主塑造成自得其樂的高雅填詞專家，傳達其文學志趣，「填詞」表徵的是清人普遍追求的理想化文學性格。

這兩幅男子畫像，向太清索題，不僅出於個人私誼，亦表示太清文學的名聲，在當時受到不小的矚目。

六、太清生命歷程的轉折

道光 18 年，太清 40 歲，奕繪因病亡故，太清遭逢家難，被迫攜二兒二女移居邸外，〈七月七日先夫子棄世十月廿八奉堂上命攜釗初兩兒叔文以文兩女移居邸外無所棲遲賣以金鳳釵購得住宅一區賦詩以紀之〉（頁104）一詩可知。連續 2 年間，太清在多首詩作中，表達對長子載鈞處理家事不當之憂慮。❺⓪次年 7 月下旬，太清作一詩，詩題甚長，直接明陳：

> 七月廿一南谷守兵來報，寶頂為山水傾陷，當初設立護衛一員辦理山田事務，自載鈞承襲後撤回，惟留兵丁五人而已。今伊所信用者，多負販廚役等，賞賜無節，皆諂媚小人，不諳大事，雖有舊臣數人，略有規諫者，輕則罰俸，重則斥革，終日昏昏，惑於群小，故祭祀籩豆之事，置之不問。無奈釗初兩兒，皆在幼年，而衣食尚不給，況於修葺乎？思量

❺⓪ 太清於奕繪逝世次年，41 歲，寫下〈題先夫子雷泉歌卷後此井為長子載鈞填平〉（頁106）一首，悲憫夫子所浚之雷泉井，為長子所填平。另同年〈七月七日先夫子小祥率兒女恭謁南谷痛成二律〉詩末自注云：「南谷丙舍有大安山堂、霄雲館、清風閣、紅葉菴、大槐宮、平安精舍，皆夫子度其山勢，因其樹木而構之。及闌干、窗櫺，皆自畫圖而製，並題額賦詩。予每從游，皆宿於清風閣。今大槐宮、平安精舍盡為長子載鈞所毀，且延番僧在清風閣作法以祓除。」（頁107）。又次年，〈庚子清明前一日率五兒載釗八兒載初宿清風閣夜話有感兼示兩兒〉一詩詩末自注曰：「當初先夫欲為百年計，南谷一切花木、果蔬若干畝，及牛欄、豕欄若干數間，皆有詩，見《明善堂・流水編》（按奕繪詩集）第十五卷。今一旦為長子載鈞賣出，每年祇得租錢六十餘千。予非揚彼之不孝，實因天下之為子孫計者勸。」（頁 113）

及此，五內焦灼，得不痛哉？（頁118-119）

此後經年，太清自率己出之兩兒兩女祭拜亡夫，為奕繪長子處理家務的作風深感憂煩。2 年後，婆婆作古，太清在斷七之期奔喪，卻遭到長子無禮對待，太清在〈滿江紅〉一詞題下自注：

辛丑十一日為先姑斷七之期。前一日，率載釗、載初恭詣殯宮致祭。月之九日，長子載鈞由南谷遣騎傳諭守護官員及廚役等，初十日不許舉火。予到時已近黃昏，深山中雖有村店，因時當新年，便餅餌亦無買處。有守靈老僕婦熊嫗不平，具菜羹粟飯以進食。嗚呼！古人有云：「周公與管、蔡，恨不茅三間。」誠所謂也。遂填此闋，以記其事。（頁271）

可能出於嫡子庶母矛盾心結而致的種種鴻溝與摩擦，以及文化背景的差異，造成太清與奕繪長子長期不和，此為太清的寡居歲月帶來精神之苦。❺❶

奕繪逝世與遭逢家變的多重打擊，育兒成為太清活下去的重要力量。太清對待兒女，原就顯現出溫柔敦厚的仁慈母愛，❺❷尤其對己出之長子載釗有較高的期許。43 歲時，17 歲的載釗，遠行開啟自己的前途遠景，太清寫下了〈三月廿四送釗兒往完縣查勘地畝以此示之〉，流露出對其子的諄諄教誨：「騎射莫教閒裡廢，文章最好客中研。」（頁124）半個月後，又寫了一首〈閏三月初

❺❶ 關於太清與奕繪長子的失和，除了與載釗為嫡出、太清為庶母的矛盾情結之外，另概有文化背景差異、宗教信仰不同、生活方式的認同有別、滿漢習俗的不同等難以跨越的文化鴻溝。詳參同註❸，劉素芬文，頁 55-58。

❺❷ 太清在兒女年幼時，所表現的母愛，正是詩人本色，〈舞春風　詠花幡並序〉，序云：「窗外葡萄繞生嫩藥，多為鳥雀銜去，思之無計。釗兒用五色帛剪成細縷，以竹枝懸之架上，隨風飄颺，頗有意趣，亦可全果之生，亦可觀兒之智。喜而譜此小令。」（頁268）。觀物之趣，觀兒之智，均可見太清在兒女教養過程中的流露出來的詩人本色。

二病中憶釗兒〉，在病榻上沈重的寡母心聲：「幼弟不知愁，伴予惟兩妹。」（頁126）旅途的載釗，不忘搨拓孝烈教軍古碑，並購回糧店古拙石缸，回家敬獻寡母，由太清所作的〈孝烈將軍記並序〉（頁127）以及〈萬松涵月歌並序〉（頁128），可知太清對這個「好古」、「頗類其父」的兒子，甚感安慰之意。

太清在詩詞中，經常表現出對載釗的疼愛之情。事實證明，太清對於載釗的騎射、文藝努力督責，亦儘力為載釗的仕途鋪路。載釗後來果然在仕途、娶婦、生子各方面皆稱順利，為太清帶來無比欣慰。20 歲那年，載釗果然不負太清期望，順利通過皇族測試，封授爵號，授三等侍衛。18 歲娶了棟鄂氏的秀塘為妻，秀塘加入二位小姑以文、叔文向太清學習詩詞的閨閣教育。秀塘之母棟鄂少如，因為姻親的關係，後來也與太清往來唱和，建立良好的閨誼。載釗長大成人，授了爵位，家庭生活始稍好轉。太清 59 歲，奕繪正室妙華所生長子載鈞卒，因無子，由載釗長子溥楣繼嗣，奉恩襲鎮國公。這時的太清，已近 60 歲，之前共有將近 20 年時間，家族失和的苦痛，只能以育兒之事自勉，忍辱負重。❸

40 歲，丈夫亡逝後，過去夫婦二人酬唱的時光不再，悲痛逾恆的太清已不能作詩，打算封筆不再創作。到了冬天，在檢視丈夫遺稿時，觸景傷情，首度拾起詩筆，寫下夫亡後第一首詩，詩題自我注釋地為寫詩心情紀實：

> 自先夫子薨逝後，意不為詩，冬窗檢點遺稿，卷中詩多唱和，觸目感懷，結習難忘，遂賦數字，非敢有所怨，聊記予生之不幸也，兼示釗初兩兒。（頁103）

❸ 一說太清於此時始遷回榮府官邸，在邸外貰居近20年，詳參同註❷，張璋「前言」，頁4，以及「附錄 4」：「顧太清奕繪年譜簡編」，頁 719-754。而據學者劉素芬考定，其實太清在奕繪亡故 3 個月後，被趕出榮府，2 年後，至遲到道光 20 年 10 月以前，因載鈞被派往守護西陵，而太夫人重病，太清遷回榮府親侍湯藥，且有詩詞作品可證。當以劉說為可靠，詳參同註❸，劉文，頁 54、頁 61。

寡居以及家變所帶來的心理創傷，太清仍得亦以文字遣懷：

> 臘盡春迴，歲華虛度。隨緣隨分行其素。非非是是混行莊，圯橋且進黃
> 公屨。偶爾拈毫，曲成自顧。唾壺擊碎愁難賦。敢將淪落怨天公，虛名
> 多為文章誤。　　老境蹉跎，寄懷章句。潛身作箇鑽研蠹。自憐多病故
> 人疏，消愁剩有中山兔。每到思量，熱心如炷。問天畢竟何分付？但求
> 無事是安居，成仙成佛何須慕？❺❹

這兩闋詞表露了強烈的身世感受：歲華虛度，老境蹉跎，多病，故人疏。惡劣
的寡居歲月，儘管可以寄懷章句，潛身鑽研，卻也感受到文學才華的孤寂，以
及空虛名聲之無益。才華與虛名，在激烈的家變中何用？反成受創的箭靶，噤
若寒蟬的太清，只求無事安居而已。譬如 52 歲的中秋月圓佳節，仍娓娓傾
訴：「多少銷魂滋味，多少飄零踪跡，頓覺此心寒。……誰管秋蟲春燕，畢竟
人生如寄。」（〈水調歌頭　中秋獨酌，用東坡韻〉，頁 261）這種生命如寄的心理，成
為太清後半生孀居歲月的情感基調。
　　太清在遭逢夫亡家難之際，除了寄託於育兒以苟活之外，另一個重要的生
存力量，來自於詩友們的精神支持。許滇生、項屏山夫婦，以兄嫂／妹姑之
誼，給予她溫暖的濟助。❺❺奕繪亡故是年歲暮，太清首度在邸外寡居，許滇生
贈以銀魚螃蟹作為新年禮物，太清詩云：「門庭無客至，盤合感兄憐。」一年
後，屏山又送一袋糠，助太清飼豬，貼補家計，太清有感而云：「一袋糟糠情
不淺」。❺❻除了許氏夫婦以物質接濟，表達關切的情誼之外，作為文學才女，

❺❹ 參見〈踏莎行　遣悶〉以及〈前調〉兩闋詞，頁 265。
❺❺ 太清為許母之義女，故稱滇生為六兄，許滇生與許周生為錢塘許氏聯宗，太清與二許家
　　族交誼甚好。由詩詞交往得知，滇生與屏山，在奕繪亡故後，甫開始進入太清的詩詞世
　　界，概係許母認太清作義女之事，約於此期左右。
❺❻ 分別參見太清兩首詩詞：〈許滇生司寇六兄見贈銀魚螃蟹詩以致謝〉，頁 104，〈唐多
　　令　十月十日，屏山姐月下使蒼頭送糠一袋以飼豬，遂成小令申謝〉，頁 263。

晦暗中的執筆動力何在？砥礪切磋、友好扶持的閨閣情誼，成為祛除太清生命陰霾的光束。

七、囑題畫像、雅會圖與女性社群

(一)締結交遊圈

太清 26 歲嫁給奕繪，隨著夫家為皇室親族之便，結識了當時朝廷官宦之家的女眷。太清首度描述女性交遊的一首長題詩是〈法源寺看海棠，遇阮許雲姜、許石珊枝、錢李紉蘭，即次壁刻錢百福老人詩韻二首贈之〉（頁48），是太清與許雲姜、石珊枝、李紉蘭等女友初遇的紀錄。許雲姜為芸臺相國之子阮福妻，石珊枝為獨許滇生尚書之子金橋妻，李紉蘭為戶部給事中衍石給諫錢儀吉子錢子萬妻。這 3 位朝廷要宦之子媳，於道光 15 年伴遊北京法源寺，太清詩曰：「邂逅江南秀，檀欒法界煙。題詩寄同好，問訊綺窗前」。太清夫婦與相國阮元家族的往來，由〈讀芸臺相國揅經室詩錄〉（頁59）揭開序幕。當年太清 37 歲，是個人交遊尤其是閨閣交誼的豐收年。除了上述許、石、李 3 女之外，還陸續結識了陳素安、陸繡卿、汪佩之、古春軒老人（雲姜母）等。之後 2 年間，又結識了吳藻、許雲林（雲姜姐）、佩吉、金夫人、徐夫人、錢叔琬（珊枝小姑）……等。

與太清維持長期交往者，皆有豐富的文藝修養。太清與南樓老人陳書這位女性長輩，曾有題贈往來。南樓老人為宮中著名女畫家，畫法兼擅，因子錢陳群官至刑部侍郎，故受封太淑人，藉子之手向皇宮獻畫，受皇帝寵愛。由於太清喜好繪畫，故與宮中女性長輩畫家往來，成了結識同道、揣想畫境、琢磨畫技的機會。[57]太清的交遊，大致以在朝官眷為主。如二許為才女梁德繩（古春

[57] 太清有〈題南樓老人魚籃觀音像〉（頁66），畫面上一尊稽首的慈悲觀世音，一籃隨手任升沈，碧藻、風鬟，彷彿是南樓老人的化身。另又有〈題陳南樓老人畫扇〉（頁

軒老人）之女，姐妹倆師從乃母習詩詞、書畫、琴篆，連陳文述子媳汪端，亦從梁姨母學詩。李紉蘭婆母即錢儀吉之妻陳爾士，為邢部員外陳紹翔之女，聰慧好學，博通經史，長於吟詠，紉蘭長於篆刻，曾售篆字，助其夫讀書。陸綉卿為畫家潘曾瑩之妻、汪佩之為內閣侍讀潘曾綬之妻，二人互為妯娌，皆有詩名。吳藻為著名戲劇《喬影》的作者。陳素安、張佩吉二人皆工吟詠，後者為仁和許滇生（太清義兄）之甥女，工琴善畫。再加上 39 歲結識的沈湘佩，個人才氣縱橫，善書畫、工詩賦，詞作名傾一時。這些隨家族或嫁赴京城的南方閨秀，與太清展開了長達一生的閨閣情誼。太清在詩詞作品中，經常不厭其煩地自我注釋，標幟著閨友間的情誼。❺❸太清甫結識閨友之初，曾作一首詞紀女伴交遊：〈玉樓春　廿四，仍同雲姜、紉蘭、素安、金夫人、徐夫人過棗花寺看牡丹，因前日風雨，花已零落殆盡〉（頁 213），奕繪亦以同曲和作〈玉樓春　十姐妹〉，詞云：「輕羅乍試薰風信，濃澹梳裝較分寸。誰家姐妹倚闌干，畫棟珠簾人遠近。」（頁 685）奕繪見證與支持著妻子的文學同性交誼。

(二)漢滿之間的交誼

身為滿清皇眷，太清的遊歷範圍，若與交遊廣闊的吳藻相較，❺❾其實是有很大的侷限。以其詩詞有自我注釋的習慣來判斷，太清引為知己的閨閣友輩，幾全為南方漢人，且集中於蘇杭一帶。許周生家族（其妻梁德繩、其女雲林、雲姜）、義兄許滇生家族（其妻項屏山、其子許金橋）為錢塘人；芸臺相國阮元家族（其子阮福、其孫手蓉）為江蘇儀徵人，錢儀吉家族（其子錢子萬，子媳李紉蘭）亦為浙杭人。其餘才女如沈湘佩、汪允莊（陳文述子媳，稱梁德繩姨母）、陳素安、吳藻、余季瑛……等，皆杭州人；獨學老人石蘊玉、石珊枝（許金橋

41）、〈鷓鴣天　題南樓老人秋水圖〉（頁 209）等。

❺❸ 關於太清與閨閣知友的交誼與相關背景資料，詳見同註❷，張璋編校，「附錄4」（同前），以及「附錄 7：顧太清奕繪社會交往主要人物志」，頁 783-789。

❺❾ 出身於商人之家的吳藻，詞作中，顯示一生交遊廣闊，結交之輩擴及三教九流。詳參同註❸❻，黃嫣梨撰〈清女詞人吳藻交游考〉一文。

妻）、陸秀卿、汪佩之……等，為蘇州人。這些南方漢人，例如阮元為相國，在京多年，許周生授兵部主事，許滇生曾刑部侍郎，兵部尚書等職，錢儀吉官至戶部給事中，均曾一度供職京師，隨赴京師的女眷因而與太清有結識交遊的機會。

太清在奕繪亡逝前，其詩詞交往的對象，均為南方漢人之朝官女眷。據傳太清為罪人之後，為嫁奕繪而改姓呈報宗人府之事，成為不可公開的祕密。這件不光彩的祕密，使夫家與姻親間形成的家庭氛圍，對太清造成不少的壓力，成為日後家變、被太夫人逐出皇族家門、成為落難寡婦的重要因素之一。太清與長子載鈞的長期失和，更係滿漢文化的差異所致。❻❶這樣的背景，使得婚後有很長一段時間，除與丈夫共同參訪的皇族活動外，太清似乎低調行事，刻意與滿人保持疏離，太清所願、所能得到的旗人友誼，極為有限，可能是真實處境所致。而與南方才女的詩詞交往，則顯露出個人的社交熱力。

太清的詩友幾為南方蘇杭的漢人，京師官眷，確有結識上的地利因素，而在朝文武百官，太清的交往，何以獨鍾蘇杭？既是處境所致，亦是緣遇，更是出於選擇，這與太清的漢化背景有關。太清家祖鄂爾泰為漢化已深的滿人，太清早年亦曾遊歷江南，亦屢屢自言詩書傳家，不僅愛好詩詞，有著向漢人文學傳統學習的創作熱誠。江南一帶文風鼎盛，歷來已久，尤其清初蕉園詩社等當時名門閨秀的社集，使蘇杭的女性寫作形成風氣，並聲名遠播。婚後恆住京師的太清而言，投入南方文人的社群，結交知己，進而認同漢人的文學傳統，成為其人生理想價值的追求。相較而言，馬上得天下的滿人，以習騎射為重，寫作風氣並不普遍，文學傳統亦顯得薄弱，皇族中如奕繪如此具有高度文學修養者，已屬鳳毛麟角，以文學結緣的太清，嫁作奕繪側室，相互唱和，更是稀

❻❶ 太清屢屢自言詩書傳家。又可由太清葬石榴婢與滿人妙華夫人殉葬物細節的不同，可見其差異。又太清處處留心農作稼穡情形，認同漢族田園生活的方式，而載鈞則將南谷的農場賃出，符合滿人貴族地主的習慣。又太清重祭祀、反貴族奴隸制度等社會主張，均符合漢人的文化。詳參同註❸，劉文頁55-58。

罕。奕繪生平唱和的滿族詩人，僅寥寥數人而已，皇族中的文學愛好純屬個人興趣，並非普遍的風氣，太清如何從中覓得創作上的知音？

當時道教信仰早已深入漢族之士大夫階層，太清與奕繪結婚後，夫妻二人崇信全真道教，著道裝繪像，並與道人往來頻繁等行徑，與當時滿清貴族信奉藏傳佛教之喇嘛教不同。太清個人更展現了對漢人文化的認同，其生活價值傾向、教育子女科舉仕宦、於三年服喪期滿後婚嫁兒女，可證明其深受漢化宗法觀念與家族制度之影響。從身分上說，太清確乎是滿族，而從文化認同上來說，太清則又彷彿脫胎自漢族，代表著滿人漢化之深，並標幟著皇族宗室融入漢化的過程。**❻❶**

若與之前的行跡相較，中年以後，太清出現了與滿人往來的紀錄，輔國公祥竹軒為一位有權勢的旗人，以詩酬贈最頻繁者，是筠鄰主人載銓，載銓為奕繪從兄定親王奕紹的長子。太清中年以後，與載銓這位在朝權貴人士熟稔友好，可能與其子的仕途與晉身有關。載銓自道光 19-24 年間，擔任室考試試務，正當載釗封授爵職之時，故可知太清與其結好，應非單純的詩詞往還，兼寓有為子仕途鋪路的寡母用心。**❻❷**太清女性詩社的友輩中，棟阿少如是太清長子載釗媳秀塘之母，棟阿武莊則是輔國公祥竹軒的夫人，另有頗知武略的富察蕊仙 3 人，這是太清隨著年歲的增長，較晚出現、且極罕見的少數旗人閨閣。

(三)仕女畫囑題

太清有一幅〈題李太夫人小照〉，是女性長輩的畫像題詩，「四年前識夫人面，今向圖中得見之。……花翎特獎書生貴，雲誥先揚阿母慈。」詩中夾注曰：「時雲舫從征粵東，賞戴花翎，授湖北郿陽知府」（頁129）。43 歲的太清寫作此詩的目的，在褒揚育有兩位出眾兒子的李太夫人，並表達崇仰之意：

❻❶ 太清在皇清家族反對漢化的聲浪中，仍堅持其家祖漢化的傳統，詳細史料的考據，請參同註**❸**，劉文，頁 55-62。

❻❷ 太清結交載銓的深意，詳參同註**❸**，劉文頁 59-60。

「居民翹首仰光儀」。太清許多詩作難免有應酬意味，中年以後，為了兒子載釗的仕途打算，在社交上，儘量結識如筠鄰主人等權貴人士，可視為母親的責任感驅使，這是女性社交較為現實功利的一面。

太清許多囑題之作，大致在中年以後多了起來。才華洋溢的女畫家，學習著仕女畫的傳統，描繪著陰柔感性的畫中人，太清題詞如：〈凌波曲 孫嫄如女士囑題吹笛仕女團扇〉（頁239）、〈南鄉子 雲林囑題薰籠美人圖〉（頁256）、〈伊州三臺 題雲林扇頭彈琴仕女〉（頁232）、〈庭院深深 杏莊婿屬題絡緯美人團扇〉（頁281）、〈殢人嬌 題扇頭簪花美人〉（頁285）、〈早春怨 題蔡清華夫人桐陰仕女圖〉（頁289）、〈金縷曲 題吳淑芳夫人霜柏慈筠圖〉（頁286）……等。在〈賀新涼 康介眉夫人囑題榕陰消夏圖〉一詞中，有「寄都門，女伴題詩滿」（頁216）句，可想見女性繪畫，由女性題詩，主動寄贈，相互題跋，已成為女性群體連繫的一種方式。這些仕女畫囑題，既證明了太清閨閣交遊的頻繁往還，亦顯示了享有文學聲譽的太清於女性社交上的活力。

㈣女性詩社

在京師一帶的女性社群中，太清以皇室閨閣才女、誠信謙和的身分，以及敏慧的詩才，獲得頗高的讚譽。這群才女，成立了詩社，沈湘佩紀錄如下：

> 己亥秋（按：太清 41 歲），余與太清、屏山、雲林、伯芳結「秋江吟社」，初集「牽牛花」，用「鵲橋仙」調。太清結句云：「枉將名字列天星，任塵世、相思不管。」雲林云：「金風玉露夕逢秋，也不見、花開並蒂。」蓋二人已賦悼亡也。余後半闕云：「花擎翠蓋，藤垂金縷，消受早涼如水。紅閨兒女問芳名，含笑向、渡河星指。」虛白老人大為稱賞。㊿

㊿ 本段文字，轉引自同註❷，張璋編校本，「附錄5」：「顧太清奕繪生平事跡輯錄」，〈名媛詩話〉篇，頁 757。

庚戌年 7 月，奕繪英年早逝後，喪夫、家難的雙重打擊，以及兩對兒女撫育的重任，何以為生？依上文所載，己亥年（即太清喪偶次年），沈湘佩結合一批包括太清在內的京師閨秀，成立「秋江吟社」。閨閣才女們頗有寬慰太清、姐妹扶持的用意。該年太清與湘佩、雲林、妹霞仙等常有往來，亦相互酬唱，寫了一批社課詩。❻❹閨閣知交的友誼支持，在創作上彼此的觀摩切磋，寄情翰墨是太清逐步拋開悲傷的最佳動力。

　　文人結社具有很大的社會功能，在唱和優遊的生活中，以舉詩會，有時可達百人，可見詩歌流布及社會迴響之廣遠。閨閣組社之風，亦起而傲效。女性結社吟詩，自清初以來漸盛，杭州的蕉園詩社大抵為親族的關係，及至乾隆年間吳地的清溪吟社，以張允滋為首，或本為世交，或慕名而至，不止是姻親關係，已擴及於不同家族的名媛閨秀。道光尚有湘潭梅花詩社，皆為規模大小不一的女性社群。❻❺或以篇帙相往，或聚會宴遊，或徵詩吟詠，或與文人唱和，皆表達了清代女詩人社交的群性色彩。才媛藉著親戚同里友好的關係，與詩文字結緣，開拓女性的社交空間，並爭取文化上得以發言的位置，彼此聲援，女性間形成師誼，聯繫家庭集會與文人結社，成為異於傳統的、溝通閨秀的女性世界。❻❻

(五)詩會圖

　　早在太清 39 歲時，曾有詞作〈鵲橋仙　雲林囑題閨七夕聯吟圖〉，詞中提

❻❹ 如〈社中課題〉（頁110）、〈冰床　社中課題〉（頁111）、〈暖炕　社中課題〉（頁111）等。

❻❺ 關於清代女性詩社的相關紀錄、活動性質探討，悉得自鍾慧玲教授撰《清代女詩人研究》（臺北：里仁書局，2000 年）第 3 章「清代女詩人的文學活動」，頁 173-205，鍾教授大作為清代女詩人研究中之翹楚，筆者近年於清代女性文學研究的範疇知識與視野形成，獲致該書啟益甚鉅。

❻❻ 關於女性詩社的活動如何建構情節元素，凸顯主題意義，呈現性別意識以及文化社團的遊戲美學，詳參江寶釵撰〈《紅樓夢》詩社活動研究——性別文化與遊戲美學的呈現〉，《中正中文學術年刊》創刊號，1997 年 11 月，頁 1-24。

及：「閨中女伴，天邊佳會，多事紛紛祈禱。」（頁 228）在前年的閏月中，雲林顯然於七夕節令應景邀集了一批閨中女伴，以詩聯吟相會交誼，並為詩會留下一幅紀念圖。經過一段時日後，雲林甫以詩會聯吟圖請太清題詞。考察太清的詩詞作品，以及平日詳述緣由的習慣，這次盛會，太清似乎未參加，倒是前一年的臘月間，太清確實兩度邀集眾姐妹賞花賞雪、雅會賦詩。**⑥⑦**

太清所見的〈七夕聯吟圖〉，是典型的雅會圖繪。閨秀聚飲繪圖，徵詩紀盛以為風雅，往往留下了寶貴的雅會實況。如此作風，效法自宋代以來男性文人的雅集活動，宋徽宗繪有〈文會圖〉傳世；北宋年間，王詵在自家庭園邀聚了包括蘇軾、黃庭堅、李公麟、米芾、秦觀、晁無咎、張耒等 16 位名人，雅士高僧，盛會一時，為歷史著名的「西園雅集」。當時雅集的實況，由大畫家李公麟繪製〈西園雅集圖〉卷〔圖 8〕，米芾則撰寫了一篇〈西園雅集圖記〉。

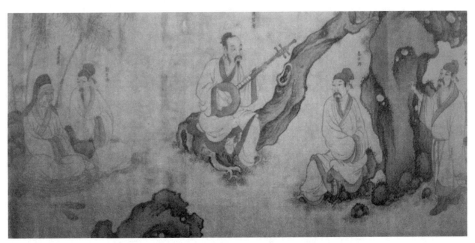

〔圖 8〕〔北宋〕李公麟繪〈西園雅集圖〉（局部）
臺北故宮博物院藏

⑥⑦ 太清 38 歲作有〈臘月十三，雪中，天寧寺看唐花，且邀後日諸姊妹同賞〉（頁 82），同年又作〈十五，雪後，同珊枝、素安、雲林、雲姜、紉蘭、佩吉，天寧寺看西山積雪，即席次雲林韻〉（頁 82）。

歷代以來，南宋馬遠、元代趙孟頫、明代唐寅、仇英、尤求均繪有〈西園雅集圖〉，文人雅集的圖／記，亦成為後來女性雅會的學習典型。

　　清代才女屈秉筠曾邀集 12 女子宴聚，席中並以古代名姬作為各月花史，以與會閨秀分別屬之，繪作〈雅集圖〉，極盡風雅之能事，描繪一個生動的女性社群，文人孫原湘為撰〈蕊宮花史圖並序〉，共襄盛舉。至於乾隆年間，袁枚在西湖一次大規模的女弟子集會，更造成轟動。乾隆庚戌年，70 歲的袁枚至西湖掃墓，杭州士女多來執贄，大會於杭州湖樓，袁枚乃屬婁東尤詔寫照，海陽汪恭製圖以誌盛，於嘉慶元年繪製而成〈湖樓請業圖〉〔圖9〕。5 年後重會，再次宴集杭城女弟子，亦補小幅於原圖之後。❻⑧圖後袁枚對眾多女弟子一一記其姓名，親自題識其上，時人題跋甚夥。❻⑨這樣的雅會活動，不僅表露了袁枚藉名門閨秀簇集，進一步建立文學聲譽；亦標幟著女性由閨房走出、尋求

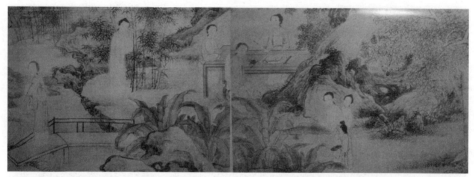

〔圖9〕〔清〕尤詔寫照、汪恭製圖〈湖樓請業圖〉（局部）
引自鍾慧玲著《清代女詩人研究》扉頁

❻⑧　袁枚委製之〈隨園湖樓請業圖〉，引自同註❻⑤，鍾慧玲一書卷首。據鍾教授所按，原圖為民國 18 年，上海神州國光社出版之《隨園湖樓請業圖》一書所攝，詳參氏著扉頁說明。本文〔圖9〕〈湖樓請業圖〉即引自鍾教授大作卷首，謹此誌謝。

❻⑨　乾隆 55 年庚戌春，袁枚至杭州掃墓，浙中士競來執贄，大會於西湖湖樓，且繪圖誌盛，有紀事文：「閨秀吾浙為盛。庚戌春，掃墓杭州，女弟子孫碧梧（按雲鳳字）邀女士十三人，大會於湖樓，各以詩畫為贄，設宴席以待之。參見同註❽，《隨園詩話補遺》卷1，頁 553。

能見度的文化價值。

盛清時期的女性社群與詩會，已經相當普遍，閨閣才女齊聚一堂，借鑑於男性文人的矩度，營造屬於自己的文學領地，各種詩會圖，均可作為最佳見證。顧太清在這種氛圍下，為知友們的七夕聯吟圖，以詞作參與盛會。44 歲時，太清受兩位女性請託而作文會圖題詞，一為〈惜黃花　題張孟緹夫人澹菊軒詩舍圖〉（頁282）。上片「秋容圍屋」、「伴黃花，繞疏籬，幾竿修竹，插架祕圖書。」重現該圖的場景──「澹菊軒詩舍」。下片「丰神靜肅，墨華芬馥。……彤管振琳瑯，……雅稱箇，紉蘭餐菊。」描寫眾才女的各種姿態，由詞句「羨伊人、羨伊人……閨閣知名宿。」以及夾注「聞孟緹善書」等語看來，太清並未參與該會，與張夫人亦不十分熟稔，概係請託之作。

太清另一首〈多麗　題翁秀君女史群芳再會圖〉（頁282），概係翁秀君以圖徵集的詩作。顯然這幅群芳圖是熱鬧非凡的，眾才女們「展冰綃、研朱滴粉」、「拈霜毫、慢渲細染」，各自較勁；「蕊宮仙子鬥新妝」、「環肥燕瘦幾評量」、「陸離交錯，顛倒費端詳」等句，還原一個吟畢詩作評價的場面，「故向人間，流傳神品，千年艷質好收藏。」則肯定女性作品、流傳人間的文學價值。

女性詩會在清代中期以後的蓬勃現象，不僅突破了過去女性寫作的禁忌，而動輒眾會、繪圖、徵詩，亦表徵了女性透過群體認同的寫作欲望。太清不僅自己有《天游閣詩集》、《東海漁歌》傳世，在其詩詞作品中，不乏為女性文友的詩集題詞，諸如〈木蘭花慢　題長洲女士李佩金《生香館遺詞》〉（頁194）、〈金縷曲　題《花簾詞》寄吳蘋香女士，用本集韻〉（頁206）、〈金縷曲　題劉季湘夫人《海棠巢樂府》〉（頁217）、〈一叢花　題雲林《福連室吟草》〉（頁223）、〈一叢花　題湘佩《鴻雪樓詞選》〉（頁244）、〈金縷曲　題俞綵裳女史《慧福樓詩集》〉（頁296）……等。由閨閣間的相互酬唱，到以圖繪公開，詩作集結出版，得以有機會進入文學史中流傳，在在皆為女性的寫作，營造了自然發展的空間。

八、閨閣畫像與來世盟約的姐妹情誼

(一)三幅知己的閨閣畫像

　　太清幸福婚姻生活的留影：〈聽雪小照〉以及題詞，已成絕響，丈夫亡逝後，再沒留下任何畫像。但數年間，心境轉折之後，亦開始提筆為閨中知友雅緻的小照題詞，除了本文引論已述及的〈醉翁操　題雲林湖月沁琴圖小照〉之外，另有〈看花回　題湘佩妹梅林覓句小照〉與〈桃園憶故人　題紉蘭妹蘭風展卷小照〉二作。這些知友的寫真，與太清的〈聽雪小照〉一樣，每幅畫中皆有一個抒情寫意的表演主題：太清是「聽雪填詞」，許雲林是「湖月沁琴」，李紉蘭是「蘭風展卷」，沈湘佩是「梅林覓句」。顧太清處於女性才華已普遍受到應有肯定的盛清後期，曾經有著與兩幅自我畫像的對話經驗，當她看著閨中知友們的虛擬畫像，與認知中那個才華橫溢的知友作一比對，會有如何的想法？

1.李紉蘭／〈蘭風展卷小照〉

　　李紉蘭是太清在京城結識最早的南方漢人閨閣才女之一，〈桃園憶故人　題紉蘭妹蘭風展卷小照〉（頁 282），是在李赴大梁 7 年後的題詞。❼紉蘭以畫像為尺牘，索題傳達情誼。7 年未再謀面，當太清收到郵遞而來的紉蘭畫像，實在是欣喜萬分，急於展卷觀畫覷人：「故人寄到蘭風卷，快覷畫中人面。」7 年來知友可好？「七載丰姿微變，不似當初見。」那個當年為了愛畫，不惜要賴的紉蘭目前遠在大梁，❼同時結識的雲姜也早已定居江南。太清從畫像中看見

❼　太清與奕繪的詩詞創作，在詩題中，多有紀年的習慣，其詩詞合集便以紀年的方式呈現。雖〈桃源憶故人　題紉蘭妹蘭風展卷小照〉未紀年，然該詞前有〈惜秋華　壬寅（按太清44 歲）七月廿一日……〉，以及〈瑤臺聚八仙　祝芸臺相國八十壽〉，後有〈喝火令　戊申（按太清50 歲）新秋望日偶成〉等紀年詞，再由此間的時序發展來看，該詞以後直至〈喝火令〉之前，可辨的時序更替有 4 次（約 4 年），是故太清寫作〈桃源憶故人〉一詩，應在 45 歲左右。又〈看花回　題湘佩妹梅林覓句小照〉亦作於此期略早之時。

❼　太清有詩〈再用韻〉（頁 53），詩題注曰：「來詩索錢野堂山水，予以壁間四幅畫解贈

了歲月悄悄走過的痕跡：「從新拭目從新看，轉覺愁添恨滿」。7 年內，2 人最要好的姐妹之一石珊枝隨著夫君的亡逝，留下了甫產下的遺腹子而棄世。太清自己則又接連遭遇人生最大不幸，5 年前，奕繪病亡，寡婦孤兒竟披家難棄離家門，賃居他處。太清所見畫中紉蘭面容的愁添恨滿，該是自己深沈哀傷的心情投射！

生命失依了，還有什麼可以仰靠？女性情誼，在成為寡婦後的太清，極重要的精神支柱：「數字真情寫遍，託付南歸雁。」如同詞題所示，這是一首憶念故人的畫像題詞，小照成為久違朋友之間傳遞影像訊息的書寫媒介。太清不但從畫像中讀出了知友的現況、友誼的懷想，亦一併省思了個人的生命經驗。展開小照畫像，與知友的紙上面目對話，成為朋友之間題詩唱和的新型式，不僅流傳在男性文人世界而已，也是女性聯絡情誼的重要模式。

2.許雲林／〈湖月沁琴圖小照〉

本文在引論處，已探討了太清為閨友許雲林的畫像題詞——〈醉翁操　題雲林湖月沁琴圖小照〉。題畫當時，太清 42 歲左右，與雲林建立了 5 年相識的穩固友誼。處於夫亡與家變的沈慟時期，太清在雲林畫像的觀看，是一次難得而寧靜的寫作經驗。整個以長天、湖煙、清輝、蟾影營造起來的湖月視覺場景，秋夜風靜，自然融入了琴樂的聽覺想像，烘托雲林那彷若飛仙的演奏形象。這位工詩詞、擅鼓琴、精篆刻、擅花卉的才女知音，經常如此貼近地相伴出遊，為太清甫遭寡居的歲月，憑添幾許光彩。

雲林這幅小照，亦曾向頗有交誼的吳藻索題：〈高陽臺　雲林姊屬題湖月沁琴小影〉，詞曰：

之。先以畫倩題，不意今為魚聽軒有也。」按指紉蘭喜太清畫，將原贈雲姜之畫先行取走。故太清又有詩〈次日雲姜書來告我四幅雲山盡為紉蘭移去奈何云云予復以野堂紫薇水月一軸相贈遂倒押前韻成詩五首〉（頁 53）。太清擅畫，姐妹爭相索乞，太清將調笑親匿的場面，載入詩中。

選石橫琴，摹山入畫，年年小住西泠。三弄冰絃，三潭涼月俱清。紅橋十二無人到，削夫容兩朵峰青。不分明水佩風裳，錯誤湘靈。　　成連海上知音少，但七條絲動，移我瑤情。象曲欄干；問誰素手同憑。幾時共結湖邊屋，待修簫來和雙聲。且消停一段秋懷，彈與儂聽。❼

　　由吳藻的詞意判讀，這幅小照應係雲林在西湖月夜下的繪影。上半闋由琴橫石上向外拉開畫面的遠景：三潭涼月、紅橋十二、兩朵青峰，以及迷濛的湖邊月色。下半闋視點迫至近景，七條絲絃的琴隱隱搖動，綠曲欄干畔的彈琴人，何日可與簫聲結伴合奏？吳藻以嚮往者的口吻，與畫中人進行設問對話。

　　紉蘭的〈蘭風展卷小照〉，雲林的〈湖月沁琴小照〉、太清的〈聽雪小照〉，以及下文湘佩的〈梅林覓句小照〉，是否為自畫像？不得而知，然皆透過圖像元素幻現抒情意境，表徵閨閣詩藝的志趣與才華，用以自我展示，其用意至為明顯。雲林的小照，有太清與吳藻的題詞，太清的〈聽雪小照〉，閨中好友應有題識，雲林表姐汪端允莊曾效花蕊宮詞體八絕句題之。❼清代閨秀圖繪徵詩的風氣很盛，如駱綺蘭繪〈秋鐙課女圖〉徵詩、孫雲鶠繪〈停琴佇月圖〉徵詩、顧蕙〈東禪寺折枝紅豆花圖〉徵詩、女冠王嶽蓮繪〈空山聽雨圖〉，有名士題詠者眾……❼無論女性身分如何，往往自己準備小照，請名人題詠，稱其品德、詩才、容貌，藉以建立聲名，顯示清代女性的價值觀已大不同於昔，品題愈夥，愈見交遊之廣，見證了女性社交的手腕與能力。

3.沈湘佩／〈梅林覓句小照〉

　　與其他長期分離的閨友相較，雲林與湘佩顯然在京最久，是太清心中最貼近且傾慕的兩位知友。2人與太清詩會雅集，最為頻繁密切，雲林工詩詞、喜

❼　參見《小檀欒室彙刻閨秀詞》，頁357。

❼　太清交往諸才女之詩集，筆者識淺，尚未能全面掌握，目前未知〈聽雪小照〉是否有友人題詞流傳？鈍宧評曰：「太清曾託許雲林索汪允莊夫人題其聽雪小像，允莊效花蕊宮詞體為八絕句報之。……允莊，雲林表姐。」，頁116。

❼　參見同註❻，鍾書，頁275-280。

鼓琴，尤長於繪畫，常向太清索題，2 人在詩畫切磋中，獲益甚多。至於沈湘佩遊蹤遍及各地，以及灑落大方的風度，更讓太清神往不已。

太清 39 歲那年，為杭州才女沈湘佩新書《鴻雪樓詩集》題詩，概為 2 人結識之初，當年留下了 2 人多番來往唱和的詩作。太清在這些詩中，表達了對湘佩文學才華的讚譽：「憐君空負濟川才」、「不容漱玉擅風流」、「更羨當筵七步才」，而對其閨閣出身卻鉛華洗盡的瀟灑氣度，無比欣慕：「逍遙且作雲間鶴，洗盡鉛華不惹愁」、「巾幗英雄異俗流，江南江北任遨遊」、「從容笑語無拘束，始知閨中俊逸才」。❼❺此後，湘佩便加入了京城太清官眷的交遊圈中，時相雅會，成為太清姐妹唱和最多的對象。

結識 5 年後，太清題下了〈看花回　題湘佩妹梅林覓句小照〉詞曰：

> 忽見橫枝近水開。香逐風來。惜花人在花深處，倚綠筠、幾度徘徊。前身明月是，應伴寒梅。冰作精神玉作胎。天付奇才。怕教風信催春老，撚花枝，妙句新裁。暗香疏影裡，立盡蒼苔。（頁 280）

沈湘佩的文學造詣很高，疏影水淺、橫枝香滿的「梅林」，誠然是構設女性畫像經常運用的襯景元素，這位漫步在梅林中的女子，彷若明月前身，又是冰玉胎骨，是上天所賦與的曠世奇才。置身於暗香疏影中，不再是落梅照鏡的傳統仕女造像，一手撚花、立盡蒼苔、妙句新裁的新形象，既是湘佩平日詩詞尋思創作的真實刻畫，亦是愛梅如痴的太清，❼❻聽雪填詞的經驗寫照。這首題畫像詞，太清以姐妹相惜相知的角度，翻新了舊有落梅獨立的怨懟形象，強化了閨閣才女的寫作價值。

顧、沈二人之間是惺惺相惜的感情，湘佩在《名媛詩話》中對太清的出

❼❺ 以上詩句，分別參見太清 3 組詩：〈題錢塘女史沈湘佩鴻雪樓詩集二首〉、〈疊前韻答湘佩〉、〈再疊韻答湘佩〉，詳見頁 96-96。

❼❻ 太清又號梅仙，畫了許多以梅為主題的畫，亦有不少自題畫梅詩。

身、為人、詩風、情誼，有以下的看法：

> 滿洲西林太清，宗室奕太素貝勒繼室，將軍載釗、載初之母。……才氣
> 橫溢，揮筆立就，待人誠信，無驕矜習氣。吾入都，晤於雲林處，蒙其
> 刮目傾心，遂訂交焉。則詩有「巾幗英雄異俗流，江南江北任遨游。
> ……」。此後倡和，皆即席揮毫，不待銅鉢聲終，俱已脫稿。《天游閣
> 集》中詩作，全以神行，絕不拘拘繩墨。……太清詩結句最峭。……壬
> 寅（按太清 44 歲）上巳後七日，太清集同人賞海棠，前數日狂風大作，
> 園中花已零，落諸即分詠海棠。霞仙是日未到，次日寄四詩至，頗堪壓
> 倒元白。太清之倚聲，……巧思慧想，出人意外。❼❼

太清在女性文學批評家沈湘佩的眼中：才氣橫溢，揮筆立就，全以神行，不拘
繩墨，巧思慧想，出人意外，獲得了很高的讚譽。

　　湘佩豪俠雄才，遊蹤天下，果然讓一生守在皇城的太清，欣羨不已。這正
好對比出男女眼界不同的緣由，湘佩因為隨夫宦遊之故，不必困守閨域，而負
有豪俠雄才，成為異俗之巾幗英雄，這正是閨閣女子亟欲突破的瓶頸。❼❽太清
不止一次對湘佩的遨遊生涯表示欣慕，或許藉著大量與湘佩詩詞來往之便，彌
補了自己困守閨域之憾。

(二)姐妹情誼／與君世世為弟兄

　　太清眾姐妹的情誼，於日常生活與文學聯繫中建立與深化。詩詞中最頻繁
的交往，有幾種類型：或是相約共遊賞景，或是雅集以詩會友，或是異地尺牘

❼❼　同註❻❸，「顧太清奕繪生平事跡輯錄」，頁 755-756。

❼❽　關於明清時期許多閨閣女子，隨夫或父宦遊而拓展個人的交遊世界。詳參高彥頤撰〈「空
　　間」與「家」——論明末清初婦女的生活空間〉，《近代中國婦女史研究》第3期，1995
　　年，頁 21-50。

相繫，或為女友的作品題詞。因此，太清的詩詞作品，經常成為事件緣由、心情反映與才華崇慕的忠實紀錄。姐妹情誼不僅反映了女性之間日常文娛的實況，有時更發揮了療傷止痛的撫慰力量。儘管彼此的聯繫，並不十分容易。

太清 37 歲左右，以京城為中心所結交一群出身蘇杭的閨閣交遊圈，經常處在游離的狀態。太清 39 歲（按道光 17 年）之後，兩年來陸續結識的江南才女，隨著夫家官職異動或其他宦遊因素，紛紛南歸，或離京他往。是年初春，送許雲姜南旋揚州；秋季，送珊枝扶夫柩歸武林；秋末初冬，李紉蘭隨著錢儀吉赴河南大梁講學而離京。❼次年，珊枝棄世。雲姜、紉蘭 2 人，罕再返京與太清雅會，❽之間的友誼聯繫，全靠尺牘傳情。隨夫宦遊的姐妹文友，必需經常「灑清淚、離觴互捧」，❽或發出「不見江南尺素來，惆悵都門諸姐妹，有人花底數歸期」之癡態。❽閨閣情誼最大的限制是：「聚散本來無定數」，❽這的確是傳統婦女居於丈夫與家庭從屬地位的共同命運。

眾姐妹中最早遭人生大慟者為石珊枝，其夫許金楷為太清義兄許滇生之子，算起來，應為太清之子姪輩，卒年僅 28 歲。太清曾寫了一系列哀詩輓詞，撫慰這位甥媳小友珊枝，如〈乳燕飛　輓許金楷呈珊枝嫂〉（頁231）、〈冬日接石珊枝舟抵姑蘇信〉（頁98）、〈聞金楷生遺腹子寄賀珊枝〉（頁98）。太清幾乎要抱頭痛哭，以感同身受的心理，悼慰珊枝。沒想到隔年，珊枝即撒手人寰。道光 18 年戊戌春，珊枝歿於杭州，太清有詩〈聞珊枝棄世賦詩遙輓〉，詩曰：「傳聞乍聽驚心魄，復又沈思雜信疑。……去年別我秋風裡，今日哭君

❼ 太清有〈聞雲姜定於明春九日南旋賦此〉（頁 81）、〈歲暮寄雲林城南兼送雲姜〉（頁 83）、〈浪淘沙　送珊枝歸武林〉（頁 236）、〈金縷曲　送紉蘭妹往大梁〉（頁 240）。

❽ 太清 42 歲冬季，雲姜返京，時與眾姐妹雅集，太清有詩〈冬日季瑛招飲綠淨山房賞菊是日有雲林雲姜湘佩佩吉諸姐妹在座奈余為城門所阻未得盡歡歸來即次湘佩韻〉（頁 123），之後，再無雲姜共遊之詩作。

❽ 出自〈金縷曲　送紉蘭妹往大梁〉，頁 240-241。

❽ 〈立冬前三日許滇生六兄招同雲林佩吉家霞仙堪喜齋賞菊歸來賦此兼憶屏山〉，頁154。

❽ 同註❽。

春雨時。……此生真簡會無期。」句末注云：「予去冬曾寄詩云：也知欲見真無日，水遠山長盡此生。」（頁 100）不願接受事實的錯愕感，以及水遠山長的渺茫隔離，給太清帶來第一次失去姐妹的哀慟。

太清 52 歲左右，那〈湖月沁琴圖〉的主角許雲林離開人世，太清有哀詞〈意難忘　哭雲林妹〉（頁 294），追憶兩人最後一度見面的光景。兩人把袂、掬淚、說亂離兵荒的那一刻，那記憶深處雲林芳顏容光依然似玉，而無情時光何曾暫留？在亂離時代中，再穩固的情誼，亦抵擋不住病痛的摧折。中年女詞人，在詞作中表達了時間推移的強烈焦慮，既悼知友，亦為自傷。

猶記太清甫遭家變之際，杭州義兄許滇生、項屏山夫妻，曾給予人情上最溫暖的支持。同治 5 年，太清 68 歲，滇生亡逝，面對夫婿亡故、自身多病、其子仁山早歿的才女屏山，太清有著同病相憐的慰勉之意。❽[84] 3 年後，屏山在扶夫柩南歸途中仙逝。太清在一首長長的詩題上說著：「七月十二日，屏山姊扶柩旋里。余送至通州，宿於舟中。是夜風雨，與姊同床，話至天明。曾有來生作姊妹兄弟之約。九月十一，余歸自馬蘭峪，聞姊於八月初九在臨清州仙逝，痛成此律。」（頁 174）同床共話，相約來生，再續姐妹兄弟之緣，是何等誠摯的告白！

早在 7 年前，沈湘佩已在杭州亡逝。這位姐妹的亡故，對 64 歲垂垂老矣的太清而言，是一件無比遺憾、無限感傷的慟事。〈哭湘佩三妹〉詩曰：

> 卅載情如手足親，問天何故喪斯人？平生心性多豪俠，辜負雄才是
> 女身。紅樓幻境原無據，偶耳拈毫續幾回。長序一編承過譽，花箋
> 頻寄索書來。余偶續《紅樓夢》數回，名曰《紅樓夢影》，湘佩為之序。不待脫稿即索
> 看，嘗責余性懶，戲謂曰：「姐年近七十，如不速成此書，恐不能成其功矣。」談心每恨
> 隔重城，執手依依不願行。一語竟成今日讖，與君世世為弟兄。妹歿
> 于同治元年六月十一日。余五月廿九過訪，妹忽曰：「姐之情何以報之？」余答曰：「姐妹

❽[84]　〈同治丙寅十一月初一日哭許滇生六兄〉，頁 172。

之間，何言報耶？願來生吾二人仍如今生。」妹：「豈止來生，與君世世為弟兄。」余言：「此盟訂矣。」相去十日，竟悠然長往，能不痛哉！言到家山淚滿眶，致教雲影翳波光。關心念念愁先輩，或可驂鸞返故鄉。因杭城屢犯，音問不通，墳墓不知安否？親戚不知存亡，是以右目失明。年來無事長相見，今日思君無會期。笑貌音容仍在眼，拈毫怕寫斷腸詩。（頁 169-170）

太清在詩中以散文自我注釋地詳述與湘佩的 30 載情誼，這首自我注釋的哀悼詩，為中國文學史上一段女性情誼的重要實錄。

年近 70 甫動筆的《紅樓夢影》一書，其中最主要在描寫女性詩社的現象，很可能係太清個人生活的延伸。而尚未發表的手稿，流傳在姐妹之間，彼此評閱修潤，形成一個小眾讀者的型式。❽太清對著湘佩的魂魄傾訴：「與君世世為弟兄」。7 年後，屏山仙逝時，太清亦說出同樣的話語：「來生作姊妹兄弟之約」（如上引）。以再世盟約表徵姐妹情誼，移借自男女情緣不滅，隔世再續生生世世的盟約，成為讚頌姐妹情誼的動人話語。逝者已杳，活著的未亡者，還癡心念著靈魂的去處，悲傷逾恆以致右目失明的太清，面對仍在眼前的笑貌音容，多少往事，如何再執筆拈毫？更向誰傾訴？

中年之後，太清最為悲慟的是，這些姐妹們的日漸凋零。湘佩逝世後，頓失情感重依，在〈雨窗感舊〉詩序中，64 歲的太清紀錄了心肺掏空後的自己：

> 同治元年長夏，紅雨軒亂書中撿得詠盆中海棠諸作。舊遊勝事，竟成天際浮雲；暮景羸軀，有若花間曉露。海棠堆案，紅雨軒爭詠盆花；柳絮

❽ 《紅樓夢影》一書，乃《紅樓夢》續書中較晚出現的一種。作者既署名雲槎外史、亦署名西湖散人。據學者考證雲槎外史即顧太清，而西湖散人為沈湘佩。關於《紅樓夢影》的內容與相關討論，詳參張菊玲《曠代才女——顧太清》（北京：北京出版社，2002 年）第 6 章〈中國第一位女小說家——太清和她的《紅樓夢影》〉，頁 165-193。

翻階，天游閣分題佳句。今許雲姜隨任湖北，錢伯芳隨任西川，棟阿少
如就養甘肅，富察蕊仙、棟阿武莊、許雲林、沈湘佩已作泉下人，社中
姐妹惟項屏山與春二人矣。二十年來星流雲散，得不傷心耶！（頁
170）

太清翻檢齋中的詩社稿件，可能是當初詩社成立 2 年後，王寅年穀雨日於天游
閣海棠賞花那次社集所作。㊏詩句云：「回憶舊時諸姐妹，幾遊宦海幾歸
泉。」太清、湘佩、屏山、雲林、伯芳等閨閣，於道光己亥 19 年成立的「秋
江吟社」，該詩社不定期活動，成立是年，太清有幾首社中課題的詩，概係詩
社活動的產物。㊑詩社友輩中，除了漢人之外，棟阿少如是載鈒媳秀塘之母，
棟阿武莊則是輔國公祥竹軒的夫人、略知武略的富察蕊仙 3 人，為太清詩友
中，罕見之旗人閨閣，因為與她們夫家的往來，尚維持了太清身為皇親一員的
身分。是年，太清 64 歲，回顧過往的 20 年，恰是太清寡居家變、育兒艱難的
20 年，詩社活動緊密維繫了姐妹情誼，足足護持著她一路走來。

九、餘論：冬閨刺繡圖與才女的自我定位

(一)冬閨刺繡圖與才女教育

太清 44 歲時，寫了一首詩〈題店壁冬閨刺繡圖〉，詩云：「斜插寒梅壓
鳳釵，停鍼不語意徘徊。誰家姊妹深閨裡，一瓣猩紅刺繡鞋。」（頁 135）太
清另題有〈瑣窗寒　題冬閨刺繡圖〉，二者所題應為同一幅圖。詞曰：

㊏ 參太清〈穀雨日同社諸友集天游閣看海棠庭中花為風吹損祇妙香室所藏二盆尚嬌豔怡人
遂以為題各賦七言四絕句〉一詩，頁 134。

㊑ 如頁 110-111，有〈憶西湖早梅〉、〈紅葉〉、〈冰床〉、〈暖炕〉等社中課題；頁
259 有〈淒涼犯　詠殘荷，用姜白石韻 社中課題〉一詞；頁 264 有〈高山流水　聽琴 社中課題〉
一詞……等，共計 3 處。

弱線初添，瑣窗漸暖，閉門同繡。明金壓線，刺出一痕春透。慧心兒花
樣細翻，各人施展纖纖手。意遲遲、幾度停針，生怕作來肥瘦。　　低
首雙眉暗鬥。正無語思量，阿誰輕逗。香肩慢扣，指點綠平紅縐。踏春
郊、芳草落花，緩步不染星星垢。舞迴風、小立秋千，試問誰能彀？
（頁288）

畫面為群女繡鞋圖。太清由女子巧謹刺繡的動作描述中，細緻地貼近觀畫所引
發的女性情思與纖膩心理。「誰家姊妹深閨裡，一瓣猩紅刺繡鞋。」（頁
135）「慧心兒花樣細翻，各人施展纖纖手。」（頁288）若將刺繡換為作詩填
詞，這幅冬閨刺繡圖，宛如自己女性交遊的縮影。女子巧謹的刺繡，豈不能轉
化為濡墨拈毫？39歲是年秋末冬初，李紉蘭將隨家翁錢儀吉赴河南大梁書院
講學，太清作一闋詞〈金縷曲　送紉蘭妹往大梁〉為她送行。時序正是北風初
動，蕭蕭天氣冷，河水冰澌將凍，濃濃離情的太清，瞥見了才女的行篋，未見
珠寶服飾、針黹繡囊，而是「滿載異書千萬卷，有師冰小印隨妝籠。」（頁
240-241）靠著這些書卷與文房用物，女子展現才華並維持詩誼。

在同輩詩社活動的同時，第二代的才女教育，也在太清的家族中，默默進
行。⓼太清在女兒叔文出閣時，曾占一詩示之：

生小嬌憨性忒癡，人情物理幾曾知。從今事事須留意，不是深閨傍母
時。第一君姑孝養先，敬恭夫婿乃稱賢。還操井臼親蠶織，黽勉常將內
職肩。女子無才便是德俗諺云然，莫因斯語廢文章。家貧媵汝無金玉，
祇有詩書作嫁裝。形影相依十六年，斯行未免兩情牽。諄諄詰誡無多

⓼ 如〈暮春閒吟將得四句值秀塘媳叔文以文兩女姑嫂學詩倩予代寫遂足成此律〉（頁
134，太清44歲）、〈長夏連雨七女以文擬雪月風雨四夜索詠各限韻〉（頁156-157，
太清49歲）、〈以文擬閨詞四題各限韻〉（頁157，太清49歲）、〈七夕前一日同以
文露坐以文偶成六字遂足成〉（頁161，太清50歲）等，以文受到太清的調教較多。

語，熟讀《周南》《內則》篇。（〈六女叔文將歸於喜塔拉氏占此示之〉，頁144）

由此詩可知太清的閨閣教育，雖承繼漢人婦德婦功等《周南》、《內則》的訓示外，太清已揚棄「女子無才便是德」的意識型態，以詩書作嫁妝，勉勵女兒嫁作人婦後，仍應不廢文章與閱讀。這樣的訓誨，太清親自以身作則，一生力行實踐。

可惜，叔文在太清 44 歲是年，遠嫁離家後，便不易再向母親請益，叔文與秀塘媳在太清 66 歲時皆因病亡故，二人皆約得年 40 而已。❽由太清詩作可知，惟么女以文有較多時間陪侍其母習詩，惜未成氣候。

(二)女性的文學聲譽

女子既以詩才自許，難道就沒有焦慮與不安？文學的聲名，究竟有多重要？42 歲那年，太清對廣收碧城女弟子而聲名大噪的陳文述，有詩譏訾，直接就詩題自為注釋地寫道：

錢塘陳叟字雲伯者，以仙人自居，著有《碧城仙館詞鈔》，中多綺語。更有碧城女弟子十餘人，代為吹噓。去秋，曾託雲林以蓮花箋一卷、墨二錠見贈，予因鄙其為人，避而不受。今見彼寄雲林信中，有西林太清題其春明新詠一律，並自和原韻一律。此事殊屬荒唐，尤覺可笑，不知彼太清此太清是一是二？遂用其韻以記其事。（頁116）

太清對於陳文述收女弟子、利用女子提高個人名聲的吹噓行徑，頗為不滿。亦對賄賂式的酬作，避而不受。尤其陳文述冒太清之名，編造往來唱和之事，在

❽ 乙酉年，太清 27 歲生載釗，釗 17 歲結婚，娶秀塘進門時，太清時 43 歲，秀塘理當不滿 20 歲，故太清 66 歲時，秀塘最多約 40 歲而已。

太清看來，更為荒唐可鄙。太清極厭惡藉人名聲以自高的文人，故對外在名聲的慕求，應當是很內斂的。

太清 43 歲時，王子蘭公子寄詞稱譽太清文才，太清特地譜詞致謝，詞曰：

> 今古原如此。歎浮生、飛花飄絮，隨風已矣。落溷沾茵無定相，最是孤臣孽子。經患難、何曾容易。況是女身蕉薄命，愧樗材枉受虛名被。思量起，空揮涕。古人才調誠難比。借冰絲、孤鸞一操，安排宮徵。先世文章難繼緒，不過扶持培置。且免簞、鶉衣粟米。教子傳家惟以孝，了今生女嫁男婚耳。承過譽，感無已。（〈金縷曲　王子蘭公子壽同寄詞見譽，譜此致謝，用次來韻〉，頁 271-272。）

太清自省經過患難的自己，猶如落茵沾溷的孤臣孽子，更增添女子如飛花飄絮的命運蕉薄之感，上比古人才調，誠然困難重重，而文學虛名究竟為自己帶來的，是福抑禍？惟有以完成育兒重任，苟活而已。太清在這首致謝詞中，完全未見受譽之喜，反透露了焦慮不安的心聲。

(三)步向終曲

在〈聽雪小照〉的題詞中，「為人間留取真眉目」的自我期許，確實深化為顧太清文學創作的動力，在詩詞中不厭其煩地自我注釋，以及詩稿有意的編年，皆可證明太清潛藏的傳世欲望。一位閨秀女子經過夫亡、家難的打擊，再重新拾起廢筆，持續寫下去，畢竟與世間膚淺的沽名釣譽不同。對陳文述求名的鄙視，對王子蘭稱譽的惶恐，太清的文學創作，與其說在追求文學史的定位，無寧是為女性生命經驗作見證與紀錄的成分更大，只有寫作才能證明自己曾經存在！這可能就是太清認定的文學價值，具有如此女性本色的陰柔氣質。晚年，太清曾經憩居南谷霏雲館，紀錄了一則夢境：

> 辛未十二月初六日，夜夢一麗人，貌甚美，時樣宮妝。坐磐石對月鼓
> 琴，聲音清粹，指法圓活。俟其曲終，予請其字。即轉琴背，有徑寸金
> 字圖章一方，篆「華軒」二字。傍有小金字行書兩行，月下不甚了了。
> 指其圖章以示予曰：「即此也。」予叩其所傳，答以曹和尚，俯笑曰：
> 「非僧也，因年老髮脫，故有和尚之稱。」言畢，欲行再鼓，忽啼鳥驚
> 覺。醒來譜此小令，以記其事。（〈醉太平〉詞牌下小序，頁298）

太清此時已是 73 歲時的老婦，寒冬之夜，還能有如此琴韻圓轉貫耳、美麗佳
人對言的夢境，成詞曰：

> 風清月清。鸞鳴鳳鳴。誰家繡閣娉婷。借冰絲寫情。　　雲聲水聲。魚
> 聽鶴聽。惱人好夢偏驚。是山靈化成。（同上）

太清對於文學的外在聲名，顯然並無旺盛的企圖心，也許還有那麼一點悲劇性
的疏離。太清步至晚年，還能夢想：「風清月清，鸞鳴鳳鳴」、「雲聲水聲，
魚聽鶴聽」。回顧一生，所戀戀不捨的，該是女性陰柔氛圍中的自足與喜樂。
　　生命已緩步至盡，在一首悼詩中，77 歲雙目失明的白髮人，尚能如此疼
惜哀輓一位姬人少女的逝去：

> （庚）姬乃姪孫溥顧侍兒。性沈默寡言笑，不好莊飾。十六歲，工女
> 紅，善裁剪，雖盛暑嚴寒，針線不去手，及一切事務無不精心，故深得
> 主母憐。於是秋忽染時症，遂而長往。唐人有彩雲易散琉璃脆之句，誠
> 所謂也。（頁176）

太清用「彩雲易散琉璃脆」來悼念庚姬，紅顏薄命之慨，如鬼魅一般，由太清
心底浮出。一生以寫作自許的才女太清，終究不免為女性的命運，發出怨嗟！
　　病逝前最後一首詞作為〈西江月　光緒二年午日夢遊夕陽寺〉（頁298）。人生

就如一場長長的好夢，留連著就怕醒覺，而「偏教時刻無多」、「好夢焉能長作」？愛梅成癖、自稱梅仙的太清，在冬日夢境中，化身為那初放崖阿的一朵早梅，探頭映照一生走過的美麗足跡：尋訪夕陽小寺，一彎流水繞過陂陀，細路斜通小橋……。夢中如此寧靜，夢外卻略帶時間流逝的感傷。太清垂暮之作，仍為讀者展示了女性特有的陰柔氣質。

太清步入風燭殘年之後，面對著知交親人——凋零亡故的消息，❾⓪生命凋零的哀痛、與才女命薄的感慨，交織成一種淡淡的生命感傷，在文學筆底時時浮現了女性的陰柔氣質。而太清畢竟是堅強的，綜觀太清一生，以文學創作佳配婚姻，結識閨友，而寄託殘生，卒登天年。太清已較百餘年前明末清初的閨閣跨步向前，畢竟以實際的文學活動，肯定了女性可以才華面世。太清一生不廢創作，光緒元年，逝世前2年，已雙目失明，仍有詩作，計有：〈余七十七歲雙目失明更喘嗽夜不得寐枕上口占此律以紀其苦〉（頁176）、〈夢中讀隋書得此二絕句醒來倩人代寫盲人夢話可發一笑〉（頁177）2首，後者為太清在世最後一首詩作。次年，〈西江月　光緒二年午日夢遊夕陽寺〉（已如上述）為生平最後一首詞作。在最後的幾年間，太清許多詩作指向虛幻的夢境，或是夢遇山中仙靈（前文已述），或是夢中讀史書，夢遊夕陽寺，雙目失明的太清，多以口占或倩人代寫的方式記錄下自己的心聲，直到耗盡生命儘存的一絲元氣為止。

太清於光緒3年11月初3日逝世，享年79歲，歿後，與奕繪合葬於大南谷。

❾⓪ 除了閨閣姐妹之外，太清已歷經了不知幾次白髮人送黑髮人的傷痛，〈乙丑（66歲）
　　新正試筆〉自註：「去年八月廿五，六女（叔文）病故；廿九，五媳（秀塘）病故。」
　　（頁172）72歲，兩個曾孫患痘而亡：〈同治庚午三月毓乾毓兒兩曾孫皆患痘半月之間
　　兄弟相繼而歿七十二歲老人情何以堪心何以忍能不病哉〉（頁174）。

〔附錄〕：顧太清畫像題詠年表

年齡	清帝/天干地支/西曆紀元	畫像題詠
33 歲	道光 11/辛卯/1831	1.〈題明慈聖李太后像像貯慈壽寺香閣中〉20 2.〈題唐寅畫麻姑像〉21
36 歲	道光 14/甲午/1834	1〈題黃雲谷道士畫夫子黃冠小照〉42 2〈自題道裝像〉42 3.〈水龍吟　題張坤鶴老人小照，用白玉蟾「採藥徑」韻〉187
37 歲	道光 15/乙未/1835	1.〈乳燕飛　題疊影夢痕圖〉192 2.〈重題疊影夢痕圖〉52 3.〈金縷曲　題姚珊珊小像〉197 4.〈琵琶仙　題琵琶妓陳三寶小像〉197
38 歲	道光 16/丙申/1836	1.〈題南樓老人魚藍觀音像〉66 2.〈丙戌夫子游房山得山水小軸甲午同題丙申夏偶檢圖又互次前韻各成二首〉73
39 歲	道光 17/丁酉/1837	1.〈題夫子觀瀾圖〉91 2.〈賀新涼　康介眉夫人囑題榕陰消夏圖〉216 3.〈鵲橋仙　雲林囑題閨七夕聯吟圖〉（按應係 39 歲初春題）228 4.〈金縷曲　自題聽雪小照〉（按此畫應係 38 歲冬季畫成，39 歲春季題）29 5.〈伊州三臺　題雲林扇頭彈琴仕女〉232 6.〈探春慢　題顧螺峯女史韶畫尋梅仕女，用張炎韻〉232 7.〈凌波曲　孫瑛如女士囑題吹笛仕女團扇〉239 8.〈廣寒秋　題慈相上人竹林晏坐小照〉243
40 歲	道光 18/戊戌/1839	〈南鄉子　雲林囑題薰籠美人圖〉256
41 歲	道光 19/己亥/1840	〈瑤華　代許滇生六兄題海棠庵填詞圖〉263
42 歲	道光 20/庚子/1840	〈醉翁操　題雲林湖月沁琴圖小照〉270
43 歲	道光 21/辛丑/1841	1.〈題李太夫人小照〉129 2.〈題竹軒王孫(祥林)小照〉275
44 歲	道光 22/壬寅/1842	1.〈題店壁冬閨刺繡圖〉135 2.〈看花回　題湘佩妹梅林覓句小照〉280 3.〈惜黃花　題張孟緹夫人澹菊軒詩舍圖〉282 4.〈多麗　題翁秀君女史群芳再會圖〉282

45 歲	道光 23/癸卯/1843	1.〈杏莊婿屬題絡緯美人團扇〉281
		2.〈桃園憶故人　題紉蘭妹蘭風展卷小照〉282
47 歲	道光 25/乙巳/1845	〈媻人嬌　題扇頭簪花美人〉285
48 歲	道光 26/丙午/1846	〈金縷曲　題吳淑芳夫人霜柏慈筠圖〉286
49 歲	道光 27/丁未/1847	〈瑣窗寒　題冬閨刺繡圖〉288
50 歲	道光 28/戊申/1848	〈早春怨　題蔡清華夫人桐蔭仕女圖〉289

※ 本表詩詞繫年之文獻採自張璋編校《顧太清奕繪詩詞合集》，上海：上海古籍出版社，
1998 年。

※ 題詠作品後所附數字為張校本頁碼。

附　編

書寫才女：煙水散人的《女才子書》♣

一、引論：小青開場

　　《牡丹亭》中杜麗娘「寫真」對明清女性如俞娘、小青、葉小鸞、錢宜的啟發與影響饒富意味。麗娘宛如一面映現女子自我影像與自我觀照的鏡子，與文本中的麗娘對話，即是對自己內在的抒情世界發聲。明末支如增曾作〈小青傳〉：「自杜麗娘死，天下有情種子絕矣。以吾所聞小青，殆麗娘後一人也。小青讀《牡丹亭》詞，嘆曰：『人間亦有癡於我，豈獨傷心是小青』。悲夫，真情種也。爰作〈小青傳〉。」❶小青故事虛實莫辨，然由杜麗娘青春寫真轉化而來的小青，並未以「還魂」來彌補其失落的幸福，纖敏才思卻附載於命運的飄萍上，成為明清才女「紅顏薄命」典型的隱喻。❷

──────────

♣　本文原刊登於《漢學研究》（國家圖書館・漢學研究中心主編）25 卷 2 期，2007 年 12 月，頁 211-244。承蒙兩位匿名審查教授不吝惠賜寶貴意見，筆者已針對審查意見作了全文的修訂。另筆者研究助理陳雅琳小姐多方協助蒐集資料，寫作得以順利進行，在此一併申謝。

❶　參明末支如增，〈小青傳〉，收入毛效同編，《湯顯祖研究資料匯編》（上海：上海古籍出版社，1986 年）下冊，頁 868-872。

❷　詳參筆者〈寫真：女性魅影與自我再現〉，收入拙著《物・性別・觀看──明末清初文化書寫新探》（臺北：臺灣學生書局，2001 年），頁 308-324、345-364。另美國漢學家高彥頤認為：杜麗娘衍化的小青傳說之能長久不衰，乃因其被賦予的象徵意義遠超過其短暫生命及其生涯承載。詳參氏著，李志生譯《閨塾師──明末清初江南的才女文化》（南京：江蘇人民出版社，2005 年），第 2 章「情教的陰陽面：從小青到牡丹亭」，頁 97-120。

　　小青故事最早是以傳記形式呈現，然後是小說，戲劇，高彥頤謂其傳說不僅可以被閱讀和觀看，也可以被切割、占有和合併，是明清文人極愛模塑的文本之一，❸煙水散人著《繡像女才子書》亦不例外。卷前有一幅「小青」繡像〔圖 1〕，小青欹側著頭，以手輕扶面頰，倚石而坐，後有一株芭蕉，前臨一泓池水。圖面與小青臨池自照的文本可相對照：

> 好與影語，或斜陽花際，煙空水清，輒臨池自照，對影絮絮如問答。婢輩窺視，則不復爾，但微見眉痕慘然，似有泣意。一日蚤起，梳妝畢後，獨自步至池邊，臨波照影，徙倚之間，忽又呼影而言曰：汝亦是薄命小青乎？（15）❹

作者賦予薄命小青纖艷色彩，有感於寂寥身世，臨池自照，與水中影獨語，哀怨自傷。自題詩曰：「新粧竟與畫圖中，知在昭陽第幾名。瘦影自臨春水照，卿須憐我我憐卿。」（16）極有興味的是，「小青」故事敷演了落落寡歡的她尋求畫師繪像的情節，小青一而再、再而三請畫師重繪：

> 有頃師至，即命寫照，寫畢，攬鏡細視曰：得吾形似矣，猶未盡我神也，姑置之。畫師遂又凝神極巧，重寫一圖。小青又注目熟視曰：神是矣，而丰態未流動也，得非見我目端手莊，故爾矜持如此。乃令置之。

❸ 據毛效同言，傳小青事者尚有陳翼飛、無名氏之《小青傳》（小說），徐翽（士俊）之《小青孃情死春波影》、胡士奇之《小青傳》、來鎣（集之）之《挑燈閒看牡丹亭》（雜劇），吳炳之《療妒羹》等。詳參同註❶，毛效同編，頁 873。高彥頤根據徐扶明《元明清戲曲》、潘光旦〈小青考證〉、八木澤元〈馮小青傳說〉等文統計，小青相關劇作多達 16 部之多。詳參同註❷，《閨塾師》，頁 98，以及頁 329，註 85。

❹ 本文採用之《女才子書》乃據大連圖書館藏大德堂本影印，原書版心高 182mm，115mm，收入《古本小說集成》（上海：上海古籍出版社，1990 年）第 1 輯第 116 冊。為免落註蕪雜，該書引文皆於文末以括弧夾註卷次、頁碼，不再另註。

復命捉筆於旁，而自與老嫗指顧語笑，或扇茶鐺，或檢書帙，或自整衣褶，或代調丹碧諸色，縱其想會，須臾圖成，果極妖纖之致。笑曰：可矣。〔20〕

〔圖1〕「小青像」

第 3 幅滿意的繪像，是自己靈魂和精神的複製。小青「張供榻前，焚香設梨酒而奠之」（21），將肉身的「她」獻祭於物質的「她」，這幅畫像連同小青焚餘的詩稿，皆成了這則傳奇的重要物證。

作者在卷 1〈小青〉序作了總體性議論：

> 千百年來，艷女才女怨女，未有一人如小青者，臨邛章臺艷矣才矣而不怨，綠珠小玉亦艷矣才矣，而歡極憾終，要亦怨其所不必怨，孰與姬之託根失所，闃寂自如，或諷之去終不去，竟以怨死乎？（1-2）

作者歷數史上怨誹的女性，特別突顯小青令人心痛的命運，斯為近代獨步的闃寂怨女。將小青置於編首的理由何在？昂藏七尺之軀的男子，口有舌，手有筆，理應對世不偶縱情吐氣，方能無憾。（「自敘」，6-7）卷 1 的小青豈不就是「落魄不偶」的作者化身嗎？其欲藉《女才子書》中的紅粉以自我救贖？小青傳說的流行與才女風氣的勃興有關，文人面對小青，一方面執著於女子才華與福命相斥之說，另一方面卻又迷醉於其薄命纖艷的浪漫色彩，反應了文人對於才女傾倒與焦慮錯綜的複雜情緒。❺創造小青藉斷簡殘篇流傳聲名的形象，印證了文人追求文才與不朽的終極願望。處在這種文化氛圍下的煙水散人，以小青作為《女才子書》開卷第一人，塑造其美艷又淒怨的形象，模寫其對影顧盼、自憐自語的癡態，傳達其賦詩寫真亟欲流傳的焦慮，存留其焚餘與繪像作為信而有徵的物證，以此鋪展成《女才子書》的書寫基調。

明清時期，分別持著進步或衛道兩種不同觀點的文人，針對女子才德進行論辯，已蔚為當時的文化風潮，此風不僅為才女的書寫世界打開禁鎖幽室之

❺ 引自胡曉真評介魏愛蓮（Ellen Widmer）的小青研究（*"Xiaoqing's Literary Legacy and the Place of the Woman Writer in Late Imperial China"*, Late Imperial China, 13:1），詳參氏著〈最近西方漢學界婦女文學史研究之評介〉，《近代中國婦女史研究》No:2（1994），頁 281-282。魏文亦被同註❷高彥頤一書第 2 章多次引述。

門，亦與才女著作蜂湧出版的史實相表裡。於明清才女的課題，近年來陸續有學者分由不同的角度進行探究，或由傳統文獻探戡歷來才德辯證的意涵；或由當代社會實況掘發才女在矛盾處境中的文學行動；或由虛構的敘事文本推敲文人如何以書寫形塑理想的才女，均已引起學界廣泛的注意。❻煙水散人是誰？《女才子書》是什麼書？在才女論說方興未艾之際，這部小說如何呼應這個時代風潮？筆者本文擬設「女才子」的典型塑造、慾望與歷史的兩重書寫筆調、繡像為文本視像的展演、造訪的讀者聲音等線索，對《女才子書》展開進一步的探研。

二、煙水散人與《女才子書》

　　乾隆 15 年（1750）大德堂新鐫《繡像女才子書》，署名鴛湖煙水散人著。據袁世碩、黃毅、楊力生等學者考定《女才子書》作者是徐震，字秋濤，號煙水散人，明清之際人士，康熙末年還在世。根據其著述、序署提及鑴李、鴛湖、古吳等地可知，為古秀州（浙江嘉興）人。❼作者於書中提及秀州有南湖，湖心有一座煙雨樓，（卷 10）似可聯想徐震所以別號為「煙水散人」的緣由。徐震以擁有一支生花妙筆而自詡，少時自負才高：「筆尖花足與長安花爭麗」（《女才子書》「自敘」，下同），先以「天花主人」、「天花才子」為號，視功

❻ 明清才女的研究課題，由於學者陸續投入撰述，近來已為學界開拓了一片廣闊視野，筆者拜讀眾多學者如孫康宜、魏愛蓮、高彥頤、康正果、鍾慧玲、華瑋、胡曉真、劉詠聰等教授論著，得以進窺此一學術領地，給予筆者莫大啟益。上述學者以及其他中國婦女研究相關專著甚多，實無法於此一一備列。

❼ 袁世碩考曰：「沈楙德重編《昭代叢書別集》收《牡丹亭骰譜》，題『秀水徐震秋濤錄』，首有鴛湖煙水散人識語……，無疑是徐震。」見同註❹，袁氏「前言」頁 1-2。又據黃毅推考「自敘」後鐫有「徐震之印」、「煙水散人」兩印，另作《賽花鈴》「題辭」後亦有此印，《檀几叢書》第 4 帙《美人譜》署為「秀水徐震秋濤著」，且《女才子書》之序文或總評時見「秋濤」的稱呼，可知秋濤當為徐震之字，煙水散人為別號。參《合浦珠》，收入同註❹，「前言」，頁 1。

名如拾芥，豈知「五夜藜窗，十年芸帙」，「當時一種邁往之志，恍在春風一夢中耳。」科場失意，一事無成，生活坎坷，到老無成，既「夢中之花已去」（《賽花鈴》題辭），這位自詡為夢筆生花的人，「天花」只得「藏起來」，因又號「天花藏主人」。❽

　　徐震為聞名的小說寫手，現存署名煙水散人編著、戲述、校閱的小說，據各家著錄除《女才子書》外，尚有 9 種：《賽花鈴》、《桃花影》、《春燈鬧》（「桃花影二編」）、《燈月緣》、《珍珠舶》、《夢月樓》、《合浦珠》、《鴛鴦配》、《後七國樂田演義》等。❾多種著作可別作二途，各自代表清代小說繼承明代文言小說與《金瓶梅》的兩個分枝，前者歌頌才子佳人的愛情，如《賽花鈴》、《合浦珠》；後者描寫狹邪性愛，如《桃花影》、《燈月緣》。《女才子書》屬於前者，是一部匯集 12 才女故事的小說。大德堂本依序有：煙水散人「自敘」1 篇、鍾斐「題女才子序」1 篇、「女才子凡例」4 則、目次、8 幅版畫插圖。其次「首卷」，雜論女子品評事。接著為全書核心，分別敘 12 才女。書末有「自記」。12 個才女故事於卷前各記述作傳之由，兼及友人講述之近代事跡。〈張小蓮〉篇末云：「至五年後，遂有鼎革（1644）之變。」（卷 3，125）〈張畹香〉篇言及明末兵亂，「至順治三年（1646），始返故址。」（卷 5，185）「至八年辛卯（1651），又徙秣陵」（卷 5，189）。文末還有文友月鄰主人評曰：「予家泖上，被兵焚掠殆盡。每夜棲身露草，莫展一籌。」（卷 5，189）處在易代之際的作者與讀者友人率皆出於一種身歷其境者的口吻。

　　《女才子書》的成書時間，根據書中訊息推測：丙申（順治 13 年，1656）

❽　參楊力生〈關於煙水散人天花藏主人及其他〉，收入徐震等著，丁炳麟等校點《中國話本大系·珍珠舶等四種》（南京：江蘇古籍出版社，1993 年），《珍珠舶》，頁 163-179。可另參林辰〈煙水散人及其小說質疑〉，同上書，頁 180-198。

❾　參陳慶浩、王秋桂主編《思無邪匯寶》（臺北：臺灣大英百科出版公司，1994 年）〔拾捌〕《桃花影》「出版說明」，頁 17-18。經筆者檢視，各書均已收入《古本小說集成》，可分別參看。

至丁酉（順治 14 年，1657）年間，徐震尚在聽聞與搜集資料的階段（卷 8，〈郝湘娥〉「引」，272；卷 5，〈張畹香〉「引」，161），戊戌（順治 15 年，1658）2 月欲作美人書，書仍未就（卷 12，〈自記〉，465-468）。到了次年己亥（順治 16 年，1659）春，作者帶著出爐的新書向鍾斐索序（卷首，鍾斐〈序〉，2-3）。據此研判《女才子書》的寫作，經過一段醞釀期與前置作業，書稿完成應在清初戊戌至己亥（1658-1659）之間。該書現存最早為清初刻本，後來坊間本又名《女才子傳》、《情史續傳》。百年後，到了乾隆 15 年（1750）、18 年（1753），大德堂二度將該書重新鐫刻面世。❿

三、塑造「女才子」的典型

12 位才女為：小青、楊碧秋（首附李秀）、張小蓮（首附張麗）、崔淑、張畹香、陳霞如（附玉娟、小鸞）、盧雲卿、郝湘娥、王琰（附沈碧桃）、謝彩、鄭玉姬、宋琬。各篇維持一個相似的寫作程式：以才女姓名為題，次為寫作動機的「引」，其次才女故事始末，間錄其詩文或他人相關詩作，傳記結束後有時載錄散佚的才女詩作，最後附錄讀者的評點意見。

(一)敘述環節

每則才女故事的敘述模式大致類似，均包含：敘出身、論才貌、講婚戀、言歸宿等 4 個環節。作者出身、婚戀、歸宿 3 個敘述環節上有明顯的差異。首先就出身而言，有貧寒低賤者，良女入賤，為婢為娼。如母親為塾師的小青（卷 1）、父不事生產的崔淑（卷 4）、郝湘娥幼被賣入竇府為婢（卷 8）、鄭玉姬幼即父母雙亡（卷 11）。有出身良好者，如官宦之女張小蓮（卷 3）與宋琬

❿ 楊氏由諸多線索研判，此書初刻在順治間，「上海博物館」、「北京首都圖書館」著錄最早為明末刻本，當係有誤。參見同註❽，楊文，頁 163-179。乾隆年間曾兩度新鐫，道光 27 年（1847）味振齋、光緒 3 年（1877）上海申報館皆有鉛印本發行。

（卷 12）、富商之女張畹香（卷 5）、書香門第的王琰（卷 9），還有天仙下凡了卻塵緣的謝彩（卷 10）。

才女婚戀亦有遇合幸舛的不同，舛者以遇人不淑者居多，如小青嫁與庸夫為妾（卷 1），楊碧秋初嫁沈迷賭嫖終至散盡家財的謝茂才（卷 2），崔淑為父所誤許字賣菜郎，後被誣以不貞為夫所棄（卷 4）。盧雲卿婚配沈迷杯中物獲疾而卒的張汝佳（卷 7），陳霞如婚姻處於多角關係中（卷 6）。得遇者如私定駕盟的張小蓮（卷 3）、宋琬（卷 12）。王琰為蘇敏妻，兩人時相唱和（卷 9）。賢淑的張畹香輔助其夫數年間成為富室（卷 5）。至於第 4 個敘事環節才女的歸宿，乃延續第 3 段婚戀的遇合發展而來，以奇諧悲喜作終，良緣美滿者如崔淑（卷 4）、盧雲卿（卷 7）、鄭玉姬（卷 11）、宋琬（卷 12）。婚戀悲結者如小青香消玉殞（卷 1）、楊碧秋尼庵守節（卷 2）、郝湘娥以身殉情（卷 8）、謝彩紅塵緣盡後復返仙境（卷 10）。

(二)形塑才女的基調：德、色與才

《女才子書》雖在眾才女出身、婚戀、歸宿 3 段生命歷程中營造故事的多樣化色彩，卻無法遮掩作者典型化才女的企圖。徐震塑造的才女形象，以卷 5 張畹香為例：「天性穎慧，自七歲即工詩詞」（162），「甘淡素而恪守夫閨範」（163），「文彩燁如」（164），「美艷之名，傾動一邑」（168），這些敘述包含詩才、閨範與艷色。卷 8 的郝湘娥亦然，其色：「兩臉紅暈如海棠花，細腰楚楚，雖極輕盈柔媚而不傷於瘦，其肌膚嫩滑如脂，潔白如雪。」（283-284）其才：「能詩能奕，又善繪花草人物。」（276）其德：夫竇鴻遭陷，自縊囹圄之中，湘娥則投環相殉。（308）

《周禮》、《禮記》最早提出婦學「四行」作為女子立身規範，❶後代闡

❶ 《周禮》卷 7 曰：「九嬪掌婦學之□，以教九御，婦德、婦言、婦容、婦功。」《禮記·昏義》曰：「古者婦人先嫁三月，祖廟未毀，教於公宮，祖廟既毀，教於宗室，教以婦德、婦言、婦容、婦功。」

釋以東漢班昭《女誡》最具代表：

> 女有四行，一曰婦德、二曰婦言、三曰婦容、四曰婦功。夫云婦德，不必才明絕異也；婦言，不必辯口利辭也；婦容，不必顏色美麗也；婦功，不必功巧過人也。清閑貞靜，守節整齊，行己有恥，動靜有法，是謂婦德。擇辭而說，不道惡語，時然後言，不厭於人，是謂婦言。盥浣塵穢，服飾鮮絜，沐浴以時，身不垢辱，是謂婦容。專心紡績，不好戲笑，絜齊酒食，以奉賓客，是謂婦功。

班昭對「女子四行」的闡釋，各分為前後兩個文段，以婦德為例，後段：「清閑貞靜，守節整齊，行己有恥，動靜有法，是謂婦德。」指出「應然」，這是積極規範。前段：「婦德，不必才明絕異也。」指出「不必然」，這是消極規範。班昭對「婦德」提出了重「德」不必「才」的意涵。然細究文意，「不必」並非完全是負面指稱，更可闡釋為不易達致的理想高度，是故「婦德」一般而言「不必」「才明絕異」，而最高境界就可以是「才明絕異」了。順著這個語義脈絡下來，吾人便可理解：當曹魏時期「才」成為中國文人的主要關懷時，柳絮才詠的女性如何贏得了寬容的讚賞。唐代的王建譽稱薛濤為「掃眉才子」，辛文房《唐才子傳》推許魚玄機擬男相埒的雄心為真婦才。儘管校書、女冠之敗德說亦熾，凝塑了唐宋閨秀的婦德意識，使得朱淑真需要透過焚稿以隱身於世，然而明清時期，包括青樓與閨閫在內的許多著名「才女」，則演變成當代文化中的理想指標。❷

　　《女誡》對婦行的闡釋，可演述的空間很大，牽繫了後代女子才德問題的變衍。為了突顯《女才子書》與傳統的依違關係，我們不妨將畹香與湘娥的文字，置於《女誡》脈絡中作一對照。畹香「賢貞才智，炳炳若是」（161），豈

❷　《女誡》以降關於歷代婦女才的探討，詳見孫康宜著，李奭學譯〈論女子才德觀〉，收入《古典與現代的女性闡釋》（臺北：聯合文學出版社，1998 年），頁 144-147。

非「婦德」不必的「才明絕異」？湘娥「兩臉紅暈如海棠花，細腰楚楚，……其肌膚嫩滑如脂，潔白如雪」，豈非「婦容」不必的「顏色美麗」？至於畹香「即工詩詞」、「文彩燁如」，湘娥「能詩能奕，又善繪花草人物」，這些能力在提倡「婦功」的《禮記》與《女誡》中皆未觸及，是明清新興的婦行內容。在畹香與郝湘娥的敘述中，徐震強化了古典時期「婦德」、「婦容」的意涵，卻略過「婦功」，也把「婦言」弱化。這並非徐震的創舉，時代稍早，明末葉紹袁於〈午夢堂集序〉曰：「丈夫有三不朽：立德、立功、立言；而婦人亦有三焉：德也，才與色也。幾昭昭乎鼎千古矣。」❸葉紹袁以此觀點推許他的妻女。以袁氏說法衡諸畹香、湘娥 2 人，舉止合於閨範（德）、文藝才能高超（才）、容色艷冠群芳（色），德、才、色三者正是《女才子書》呼應時代浪潮而形塑女性典型的基調。

徐震繼承明代文言小說的作品中以《珍珠舶》與《女才子書》最相類，若以書名推究，撰寫《珍珠舶》的徐震是以「搜羅閭巷異聞」如「鬼附人船、生諧死偶」的通俗小說家自居，❹《女才子書》逕在書名上標舉「女」子之「才」，是要在奇艷小說的脈絡下，突出「女才子」為核心的書寫意圖。要女才子們突破傳統女教書範疇以建立最為亮眼的形象，無疑是「才」的面向：卷一小青工於詩詞，妙解音律。卷 2 楊碧秋 5 歲授書，7 歲摹二王帖，10 歲善作近體詩，又嘗潑墨為米家雲氣。卷 3 張小蓮詩詞雋逸，有柳絮句。卷 4 陳霞如秀異過人，搦管即能賦詩。卷 6 郝湘娥能詩能奕，又善繪花草人物，精通音律，甚為博學。卷 8 鄭玉姬詩畫琴奕均長，才色勝冠群妓。卷 11 宋琬年甫16，工詩畫……。女性的典型直接化約為「女才子」。

「女才子」無論出身貴賤、婚戀幸舛、歸宿悲喜，徐震皆抄錄其倖存的詩作，內容多為自我告白。卷 3 吳江女子張麗貞誤奔匪人而陷獄，徐震輯錄其漫訴衷腸、怨留客邸的自敘與怨題 5 首，譽其「饒文人之致」、「豈漫無卓識」

❸ 參見冀勤輯校《午夢堂集》（北京：中華書局，1998 年）上冊，葉〈序〉，頁 1。
❹ 詳見《珍珠舶》〈序〉，同註❽，頁 161-162。

（84-90）。卷 3 楊碧秋自敘幽懷題壁曰：「予自幼有詩癖、畫癖、山水癖……」（76-78）卷 4 崔淑婚姻為父所誤，作詩以自悼其命薄，所嫁鄙陋鬱鬱不快，託吟詠以自遣（136-138）。才女的文學多以詩體自敘、自傳、自悔、自悼、自傷。徐震努力存錄迭遭湮沒的才女詩作，如同其振筆疾書地保存才女故事一樣，突顯女「才」子及其詩「才」的稀世價值。

(三)傳統女行意涵的擴充

林辰曾綜論清代前期才子小說中佳人的形象特徵：

> 才，是以長於詩詞為特徵；美，多是概念式的虛寫；德，是對愛情的忠貞；智，超越閨秀小天地而洞悉人情世故，頗具慧眼的預見；膽，為實現理想婚姻而敢作敢為。**⑮**

才、美、德、智、膽 5 項，符合徐震的進一步說明：「膽識和賢智兼收，才色與情韻並列」（「自記」，468）。「德」字雖未出現在句中，然膽識與賢智一如《女誡》的「才明絕異」，屬於「婦德」的消極規範。林文謂「德是對愛情的忠貞」，就貞德而言，《女才子書》處處可見對閨範貞信節烈的標榜，徐震曰：「予謂麗貞，固深于情者也。」（卷 3，90）「德」字雖被移除，貞德卻併入了深情之中。才女之「德」，既是內含賢智、外顯膽識的「才明絕異」，也是信守貞潔的深「情」，「婦德」的範圍被擴大了。

徐震對於女子之女容、女紅、女德還有增益性說明，卷 6〈陳霞如〉篇曰：

> 夫螓首蛾眉，杏唇桃臉，女容也。然色莊語寡，笑乏傾城，則亦未足為

⑮ 林辰〈從《兩交婚小傳》看天花藏主人〉，收入天花藏主人著《兩交婚》（瀋陽：春風文藝出版社，1985 年），附錄，頁 215。

豔。刺繡織紡，女紅也。然不讀書不諳吟詠，則無溫雅之致。守芬含
美，貞靜自持，行坐不離繡床，遇春曾無院慕，女德也。然當花香月麗
而不知遊賞，形如木偶，踽踽涼涼，則失風流之韻。必也丰神流動，韻
致飄揚。備此數者而後謂之美人。（191-192）

美麗的女容（「婦容」）需有靈敏言笑以益艷色，不僅將傳統「辯口利辭」
（「婦言」）涵攝進來，又增強了女子「才明絕異」（「婦德」）的表達面向。
巧妙的女紅有賴讀書吟詠增添溫雅之致，「婦功」被導向了「才」的範疇。至
於女子端行，要內含氣質與外顯神態的風流之「韻」以袪除木偶之姿，「韻」
的提出是為了矯「婦德」之敝，另一方面，「韻」既是內含與外顯的綜合體，
又像是對「婦容」的補充。〈鄭玉姬〉篇曰：「美人者，有情、有才、有韻，
三者缺一不可。」（卷 11，410）此處的「情」、「韻」，分別擴充了「德」、
「色」的意涵。

　　綜合前文的探討，徐震為傳統「女子四行」作了巧妙的聯結與轉化，「婦
德」不僅是合於矩度的閨範而已，還因為高標準的「才明絕異」而將「辯口利
辭」的「婦言」涵容進來，因「色莊語寡，笑乏傾城，則亦未足為豔」，「婦
言」又聯結了「婦容」，並匯入新貞德概念：「情」。而「婦容」必然是要符
合高標準「顏色美麗」，還要帶入丰神流動之「韻」。「婦功」則由紡績女紅擴
大為詩詞之「才」。「女才子」不僅要有詩詞之「才」（由「婦功」轉化而來）、
美麗之「色」（聯結了「婦德」、「婦言」的「婦容」，以及「韻」），在婦「德」
的層次，還要具備陽剛氣質的「膽識」、「賢智」與陰柔氣質的「情韻」。

　　徐震藉著其友月鄰主人的對話，在書末為才女要件再作定論：賢智最上，
其次膽識，其次情韻，數者皆含括在「德」的範疇中，又「才」、「色」並
艷，便是希世罕覯的女才子。（〈自記〉，466-467）被徐震遺漏的「德」字，在
《女才子書》中已被泛化為新穎的道德性稱呼：「膽識」、「賢智」、「情
韻」。如此一來，含融了智、膽、情、韻的「才」、「色」、「德」亦彼此聯
結相屬，堂而皇之取代了傳統的「女子四行」，成為「女才子」最完備的要

件。《女才子書》誠為一個典例，演述並呼應了清初才女形象的新意涵。

在女教書氛圍圈圈的保守思潮裡，擴充婦德意涵的《女才子書》，其向才、色傾斜的書寫，與道德範疇中強調女子以婦德優先的論調，形成一種微妙的拉鉅，徐震對才女形象的建構，不妨再以《女才子書》中的兩重筆調再進一解。

四、兩重筆調：慾望與歷史

《女才子書》中的書寫筆調，一方面模塑「女才子」的綺艷氣氛而誘發作者漫無止盡的慾望遐想，另一方面則又不斷啟動「言在此而意在彼」的諷諭機制，透露其流傳不朽的歷史意識。徐震深諳詩學傳統裡好色與好德的兩大傾向，⑯任由自己游移的書寫筆調擺盪於兩端，相與浮沈，彼此競爭。

(一)遐想、福薄與情痴

「必欲性與韻致兼優，色與情文竝麗，固已歷古罕聞，曠世一見。」（「首卷」，1-2）徐震無可避免地淪入書寫對象遐想化的意識中，他企圖提供一個想像佳人的尋訪地圖，使人「得以按跡生歡，探奇銷恨」。在充滿遐想的題詞結束後，正文尚未開始前，「首卷」諸條的安插，就像是一個品評女子的過場。

美人艷處，自 13 歲至 23 歲 10 年間，有各種可憐之態，徐震按美人、名妓、狎妾 3 品，各自開出系列人物清單。其次「美人遺跡有足令人銷魂者」條，提出著名典故的遺址，如浣紗石、響屨郎、琴臺、青塚……等。再以 10

⑯ 好德與好色一直是男性心裡兩個平行共存的願望，社會讚許好德，故詩篇的解釋者公開宣揚女人的美德，好色一貫受到指責，故成為潛伏在心中的慾念。康正果依此作為中國古典詩詞研究兩大分合的線索。詳參氏著《風騷與艷情──中國古典詩詞的女性研究》（臺北：雲龍出版社，1991 年）「導言」，頁 1-10。

項品評女性的種種審美面向：容、韻、技、事、居、候、飾、助、饌、趣。
「一之容」條曰：「蟬首、杏唇、犀齒、酥乳、遠山眉、秋波、芙蓉臉、雲
髻、玉筍、蔥指、楊柳腰、步步蓮、不肥不瘦長短適宜。」（「首卷」，5）指
女子的形貌體態。「七之飾」條曰：「珠衫、八幅繡裙、綃帔、鳳頭鞋、犀
簪、辟寒釵……」（「首卷」，8）指女子的綴飾。

　　《女才子書》「首卷」的篇幅很短，與趙文卿《青樓唾珠》、衛泳《悅容
編》、蘇士琨《閒情十二憮》等清單式列舉女性風韻的閨中清玩祕書相類，呈
現了晚明小品斷片的型式。❼「首卷」寫作與正文 12 卷女性傳記的筆調看似
無甚相關，卻似有所指，暗示男性對女性瑣細事務品頭論足的喜好。若「首
卷」是總論，那麼接續的 12 篇傳記只是以不同面向趨近這個寫作意識，並進
行對某位特定女性的遐思。文本中處處佈滿男性的視線，潛藏對女性容貌、肌
膚、笑睇、眉瞳、髮髻、腰肢、弓足、舉止、姿態、服飾、粧奩……等身體與
物品無所不在的觀看，身體細節與紛披物品彷若化整為零的女子，引發男性寫
作與閱讀的遐思。作者之筆、讀者之眼，莫不呈現男性賞玩佳人的豔情趣味，
粉黛、嫩質、香肌，活色生香地展列在讀者眼前，佳人附載了才、色、情而更
顯穠麗綽約，成為男性心旌搖盪的遐想對象。

　　《女才子書》序曰：「從來造物忌才，天孫妒豔，所以霧鬢雲鬟，往往摧
殘湮滅。」（8）卷 1 小青的悲怨命運藉老尼之口說出：「此兒雖然敏慧，但
惜福薄……，切不可令其識字，方有三十年之壽。」（6）為「才多福薄」增
添神秘宿命的色彩。12 位才女或多病、早夭、早寡、出身不諧、生活困頓或
遇人不淑，大抵擁有「薄命」特質。〈崔淑〉篇云：「世之負才零落者，當守
其忌而冀其憐可也。」（卷 4，129-130）「守忌冀憐」突顯出佳人的無奈與不能
自主，帶著濃厚的宿命觀。

❼ 「首卷」被後人獨出成《美人譜》，筆者昔曾探究此書，以及蘇士琨、衛泳、趙士卿諸
　書。詳參拙著〈青樓：遊戲、品鑑、權力論述〉「知識的戲要：徐震的美人譜及其他」，
　收入同註❷，《物・性別・觀看》一書，頁 443-449。

薄命另一個值得玩味的特性是病態，病態亦是明清文人賦予才女的一種美色。文人詩賦假擬女性所表現出多愁善感、憂傷憔悴、慵懶敏感等情態，在長期積澱中凝聚成一種陰柔美的特質。徐震筆下的小青「黛眉不展，容光黯淡，嬝嬝然恰似迎煙芍藥。」（卷1，8）張小蓮「病體纏綿，不勝風露。」（卷3，104）或在詩中自憐自傷：「羅衣壓肌，鏡無乾影，朝淚鏡潮，夕淚鏡汐，……痰灼肺然，見粒而嘔。」（卷1，23）或是誤落風塵的鄭玉姬賦寫秋恨：「幽怨直隨雲霧合，淚珠時逐露華瀼，孤身欲避將圓月，病骨難禁落葉風。」（卷11，419）薄命女詩人的病容、病體、病態，全都被美化為一種更可愛憐的詩意，向讀者呈現了一種「因病生妍」的形象。❶❽男性塑造女性薄命、病態的缺憾美，滋生憐惜之愛，從中享受賞玩的情致，是文人另一種慾望遐想的書寫。

《女才子書》凡例第 1 則曾自我定義為一部「情書」，12 才女的情遇與結局有緊緊相依的關係，既然才女擁有的「情」以泛道德的意涵成為各篇發展的主軸，作者亦以執筆者的立場表明自己重情：「人皆逐艷，予獨重情，自非情深，千古豈能事艷一時？」（卷3，81）花裀上人曰：「情之一字，能使人死，即不死亦使人癡。」（卷7，235）情之於人，不死即癡，無怪乎種種風流蘊藉的艷事深情，不免令人興起情癡幻夢：「事固艷矣，情亦深矣，而風流蘊藉，調絕千秋，不幾於此。又起多情之癡夢，迷雅士之芳心者哉？」（卷3，83）

徐震將人分為有情與無情兩種：「凡為有情之所羨，必為無情之所憎」（「自敘」，7-10，下同），並以情之有無確立人生價值，「倩花傳恨，蒻葉堪媒，使天下有心人讀之，亦盡解相思死耳。」然而造物忌才，紅顏薄命，深情

❶❽ 才女「因病生妍」的觀點參引自康正果〈邊緣文人的才女情結及其所傳達詩意——《西青散記》初探〉，收入《交織的邊緣——政治和性別》（臺北：東大圖書公司，1997年），頁 189。康文針對〈西青散記〉觀點新穎、左右逢源的深究，對拙文撰述架構的形成助益甚鉅，下文情癡、焚餘、史才、讀者、寫作筆調等相關節段，皆受到康文的直接影響，在此特致謝忱。

文學家的任務要透過書寫流傳知音，不需迎合、亦不必閃躲儕父屠沽之譏誚，其中含有一種執著的任性，落魄不偶託懷自贖的徐震藉脂粉以移情，自曰：「余情痴人也。」（卷11，391）

康正果認為「情痴」可理解為一種才子氣十足的人，將感情提昇為價值，由此感到自豪，並炫耀情感價值的魅力，使之成為人人欲求之事物。[19]徐震編寫《女才子書》時，唔對聖賢，朝呻夕諷，謀食方艱，壯心灰冷，故收香閨之粉黛、拾繡閣之珠璣（「自敘」，1-4）。編寫《桃花影》，在稗官野史中觀天壤間怪奇之事，曲描細敘一切可驚可愕、可欣可怖之事，尤其如磁引針、如膠投漆之才子名媛事蹟，最獲其青睞，藉寫艷情以排遣無聊之情，寓託不平之意。[20]編寫《珍珠舶》，則視閨閣為珊瑚玳瑁夜光木難之珍寶。[21]在在展現了不遇而多情的才子氣息。自負為情痴的才子標榜「憐香惜玉」之情感價值，對佳人的讚賞、崇拜、同情，並非基於男女間自然關係產生的理解與愛慕，而是風流自賞的姿態，一旦感情成為人欲求之物，便可成為一種模倣與炫耀，通過一連串虛擬的動作，在痴迷與興奮中自我陶醉，紅粉佳人只是激發他們這種熱情而不斷被抬高的偶像。

《女才子書》作者為脂粉以移情，所移之情其實就是這種「痴情」，書寫筆調中隱含的慾望遐想，既沈迷於活色生香、細節紛呈的女體與物品，又創造薄命病態的紅顏以激發憐惜之愛，這種沈迷與憐愛全出於一種「痴情」，撰寫者、閱讀者對待書中才女，呈現出熱烈沈溺的一片至誠，是一種自戀式的情感痴迷。

(二)焚餘、補闕與史才

才女命舛福薄，反而為她帶來一種正規生涯的解脫，她才有理由將病中吟

[19] 本節關於情痴的觀點與相關論述，參引自同上註，頁 192-194。

[20] 參煙水散人《桃花影》第 12 回，〈煙水山人自跋〉，同註[9]，頁 220-222。

[21] 詳見《珍珠舶》〈序〉，同註[8]，頁 161。

詠作為一種自我療傷的手段，❷徐震寫小青便是這種基調：

> （小青）寫畢，擲筆於地，撫几淚下，潸潸如雨，一慟而絕，無僅十八耳。直至傍晚，馮生始跟蹌而來，披帷一視，只見容光藻逸，衣態鮮好，如生前無病時……。徐檢得詩稿一卷，遺像一幅，并寄楊夫人一緘，啟視之，敘致惋痛……。婦聞怒甚，趨索圖，乃匿過第三幅，而偽以第一圖進，立焚之，又索詩卷，亦焚之，及再檢草稿，業已散失無存。（卷1，26-27）

妒婦對小青的打擊到無以復加的地步，直到將其所有一切燃燒成灰始罷。此段出現了作者對物證蒐集的焦慮心態，音容已杳的小青如何和後世見面？

> 惟小青臨卒時。嘗取花鈿數件贈嫗之小女，襯以二紙，正其詩稿，並前所載得十絕句，一詞一古詩，共十二篇耳。時有劉無夢者……，嘗過別業，于小青臥處，拾得殘賸數寸，乃南鄉子詞而不全，僅得三句云。……雖全稿不傳，要之徑寸珊瑚，更自可憐惜耳。劉無夢又嘗獲見第二圖，娟娟楚楚如秋海棠花，……然猶是副本，即青所謂神已是而丰態未流動者。……最喜看書，悉從楊夫人借讀，間作小畫，畫一扇……及歿後，即浮厝于孤山之側，其詩有未載入傳中者，備錄于左。（卷1，27-28）

作者出於歷史事證搜羅的苦心，小青的倩影魂魄已化作支離破碎的文藝斷片，

❷ 孫康宜認為「病態」與「早夭」為息息相關的悲劇性題材，甚至才女的死亡被文人解釋為愛才的仙界對才女的拯救，於是「死有死福」的才女兼仙女，其死亡反而獲得自我超渡的意義。詳參孫康宜〈婦女詩歌經典化〉，同註❷，《古典與現代的女性闡釋》，頁76-77。

或用來包裹花鈿，或散落於臥床下，或夾在借讀的書頁中，成為倖免於難的物證。婦女作品古稱「彤管」，是指美人貽贈的禮物；又稱「香奩體」，意為脂粉裙裾之語，❷這項命名將婦女寫作定義為像妝奩、女紅之類的活動。小青的詩作本係奩製彤管，死後妒婦焚燬其肖像與詩集，附錄的遺作來自「焚餘」，是火劫後殘餘之物，浩劫與搶救的敘述顯得離奇緊張。「焚餘」是其作品倖存的方式，也是才女流傳後世的鐵證。

　　女性與男性面對文字的心態不同，女性將寫作視為純粹告白的形式，偶然隨意而無功利用途，不重視作品是否傳世不朽，故在離開人世之際會焚稿以圖隱身。焚稿人可能是妒婦、家族父母長輩，也可能是才女自己。「內言不出閫」的教養，使得婦女視公開寫作為揭露個人隱私，焚稿以免才女名聲敗壞。相反的是，詩文卻可以提高男性文人的名聲，文人不僅珍視自己的文字，更喜歡鉤沈文集殘稿，編選他人的作品，視為名山不朽的事業，是替自己未能立德立功而能留名的最佳手段。正因為男女兩性對作品傳世的不同認定，故易於散佚的女子作品，恰好成為珍視作品的男性收藏輯佚的對象。原先的 3 幅畫像，其一為妒婦所焚，其二則為見證者由他人手中購得。小青留下了文才、容顏的鐵證，徐震則是薄命遺產得以傳播的中介者。才女倖存作品極稀，往往統稱為焚稿之殘餘，「原始文本」似乎只是一個想像有無之間的存在，才女之作早已經過了處理，成為一副面具，從一開始就按照它最初被描繪的方式扣在才女的臉上。❷從「焚餘」灰燼中拾取文字碎片，從被遺忘的廢紙堆中發現殘缺的手稿，由暗藏起來的箱篋裡搶救繪像，將口頭形式的韻事筆之於書，都是稀罕史料的補輯工作。

❷　《詩經》〈邶風‧靜女〉：「靜女其孌，貽我彤管，彤管有煒，說懌女美」。嚴羽《滄浪詩話》〈詩體〉：「香奩體，韓偓之詩皆裾裙脂粉之語，有香奩集」。

❷　康正果研究《西青散記》，發現「雙卿寫詩詞，以葉不以紙，以粉不以墨，葉易敗，粉無膠易脫，不欲存手跡也。」也是一種存留物證的口吻，才女終將留給後世劫餘的遺產。本節「焚餘」的觀點，以及男女面對文字心態不同的相關論述，悉參自同註❶，康文，頁 189-191。

　　除了風流自賞、情癡自戀的產物之外，《女才子書》還是徐震在牆壁裡、繡帕間、紅葉上這些歷史隙縫中搶救灰燼之餘的工程，簡言之，就是為歷史補闕。徐震自我設定：「然則是編者，用續綠窗之史，而不當作尋常女傳觀也。」（「自敘」，7）《綠窗女史》為一部鉅製，全書凡 10 部：閨閣、宮闈、緣偶、冥惑、妖艷、節俠、神仙、妾婢、青樓、著撰等，各部以不同類型標舉女性事蹟，所收多為唐、宋傳奇小說。❷⑤

　　徐震撰述不循正史傳記的體裁，而要取法《綠窗女史》的傳奇小說體式，「凡例」第 3 則曰：「稗史至今日，濫觴已極。唯先生以唐人筆墨，另施面目，海內巨眼，自應賞鑑。」（「凡例」，2）此條呼應「用續綠窗之史」之說。徐震由友人處聽得才女事蹟，未必親睹，故儘可能要透過寫作手法加強可信度，「唐人筆墨」就是一種辦法。據南宋趙彥衛曰：「唐之舉人，先藉當世顯人，以姓名達之主司，然後以所業投獻，踰數日又投，謂之溫卷。如幽怪錄、傳奇等皆是也。蓋此等文備眾體，可以見史才、詩筆、議論。」❷⑥「史才」為唐傳奇三大要素之首，使得傳奇小說始終在敘事上講究一個成規：有效運用「真實」的面具，提供讓人信服的人證或物證以達到一定的歷史訴求，故小說尚兼負著歷史任務。徐震確實在「史才」上極力發揮，該書「凡例」曰：

○是書文必雅馴，事皆覈實。
○古今名媛，已經載之史傳者，雖美弗錄。惟以軼事幽蹤，點次成編，其
　詩雖有俚弱不堪，亦不忍盡行刪棄。

每則故事確以「真實」為訴求，透過當代時空以創造臨場感，既聽之於友人

❷⑤ 筆者所見為明末心遠堂刊，〔明〕秦淮寓客編《綠牕女史》，國家圖書館藏，07732 號，列為「子部‧雜家類‧雜纂之屬。」共有 16 冊，篇帙浩大，目前未見有現代印行本。
❷⑥ 引自趙彥衛著，傅根清點校《雲麓漫鈔》（北京：中華書局，1998 年），卷8，頁 135。此條筆記乃筆者根據註❶⑧康文指引獲知。

處，還要進一步探幽訪蹤、搜羅軼事佚詩，所引錄才女生命怨誹的告白詩，幾乎是以存留物證的方式被徐震發現。小青的詩稿用來包首飾或夾在書中（卷1，27-28）；避禍尼庵的楊碧秋為獨子謝蓼莪尋回離庵前，以數言「題壁」（卷2，76）；張小蓮月夜作牡丹詩，忽聽隔壁小樓朱生朗詠，遂以白綾帕繡詩一絕以答之（卷3，103）。不為傳世目的而作的才女詩，將隨其生命結束而散佚，徐震讓才女們留下蛛絲馬跡，作為提供物證的一個程序，廣搜輯佚，透過物證以強化詩作倖存的合理性，故事顯得信而有徵。「用續綠窗之史」、「以唐人筆墨」，皆說明了作者蒐羅軼事出之於史才的取徑。

　　《女才子書》寫作動機在為女子作傳，故又名《女才子傳》。清代余懷基於史家心懷，為諸妓寫史，編成《板橋雜記》，以免佳麗湮沒不傳。❷❼文人執健筆為歌妓作傳，並以「軼事」為歷史留下見證，這類寫作並不罕見。明代中後期以迄清初諸多品妓書如：《吳姬錄》、《金陵麗人紀》、《曲中志》等均屬之，兼涵品藻敘述與史傳色彩的寫作意識，二者交融互補，為後人立下規模。❷❽儘管余懷在傳記敘述的行進中，以史家斧鉞的褒貶筆法作貫串，然畢竟不同於正統史書，作者游移於亦莊亦諧的書寫態度中，隱含作史的意圖，卻出之於筆記小說的體裁，可謂寓史學於說部。《女才子書》亦不脫離這一書寫潮流，各卷前「引」，乃徐氏以史識議論之處。以卷 7〈盧雲卿〉為例，盧氏許張汝佳，因汝佳沈迷杯中物獲疾而卒，雲卿獨具慧眼，出奔劉月嵋，終成良緣。風流艷事應予流傳，在卷前「引」（238-240）中對照盧氏、卓文君、紅拂女出奔的事蹟，提出等級比較的說法：紅拂女難於卓文君，盧雲卿又難於紅拂

❷❼ 引自李金堂校注《板橋雜記》（上海：上海古籍出版社，2000 年），中卷「麗品」小敘，頁 20。

❷❽ 筆者檢閱《香艷叢書》，清中葉以後青樓傳記大量出現，如乾隆珠泉居士著《續板橋雜記》、嘉慶捧花生著《畫舫餘譚》、同治許豫編《白門新柳記》、《補記》、《白門衰柳附記》等，光緒蘿摩庵老人編《懷芳記》、嘉慶西溪山人編《吳門畫舫錄》……等，皆清中葉後的青樓傳記。至於《板橋雜記》的探討，詳參同註❷，《物・性別・觀看》一書，頁 384-393。

女，為雲卿出奔諱。徐震一方面以說部形式為骨，鋪寫聽聞來的軼事；另一方面則以史評形式為膚，動輒曰：「流聲竹簡，茲獨湮沒不稱」、「家乘闕而不載，史氏聞而不詳」、「千百載而下，未聞有以文君玷及相如者」、「當與文君、紅拂並垂不朽」，將史才與史識融匯於傳說軼聞中，確係作者遊蕩於史料間，出於挖掘沈埋、填補隙縫的歷史意識使然。㉙

徐震另撰《珍珠舶》亦出於相類的意識：

> 殊不知天下有正史，亦必有野史。正史者，紀千古政治之得失；野史者，述一時民風之盛衰。譬之於《詩》，正史為《雅》、《頌》，而野史則《國風》也。㉚

徐震再為小說的「真實」進一解：

> 遇魅影於花前，則端己者豈不生疑？敲木魚於月下，則佞僧者可以為鑒。凡此種種，皆出于耳目見聞，鑿鑿可據，豈徒效空中樓閣，而為子虛烏有先生者哉？㉛

「遇魅影於花前」、「敲木魚於月下」，只要耳目可聞可見而有所感發、有所警醒，這則是史才小說別於史書的另一種真實性。

㉙ 透過女性傳記的編寫以傳達歷史意識的相關論述，詳參同上註，拙文「見證、遊蕩與填補的歷史癖」乙章，頁 449-461。

㉚ 參見同註㉑。

㉛ 同上註。

五、繡像：文本的視像展演

　　明中葉以降，戲曲小說附刻繡像的情況很普遍，《女才子書》大德堂刊本在「目次」之後附刻了8幅精美繡像，「繡像」指版畫插圖，沿襲天啟、崇禎以迄康熙時期盛行的單面型式，❸每幅對頁各有名家詩文題署如：馮夢龍、徐渭、董其昌、屠隆、湯顯祖等。書體草、行、篆、隸、楷諸體皆有，呈現多樣化書法趣味。與徐震另作《燈月緣》情節豐富的插圖作比較，這8幅繡像的訴求都在於呈現女子，若與《西廂記》刻本作一對照，明中葉以後的「鶯鶯遺照」多為半身寫照，《女才子書》的繡像較接近清初「雙文小像」採取全身仕女姿容入畫的手法。❸

　　由於版畫是空間藝術，單幅繡像未能表現漫長而曲折的敘事，故無法全面展現才女於時間行進中的履歷，畫家僅能選取文本中突出的情節單元佈設場景，以作為形塑女主角的底本。卷3的張小蓮因訝於才子朱生「取筆硯不假思忖，立時揮就」（96，下同），曾「立於屏後窺見生之姿宇如玉，談吐從容」，「自此屬意於生」，然以「一垣睽隔，難逼悃愊」，小蓮於是選在暮春3月夜奔，情歸於朱生。第2幅「張小蓮」繪像〔圖2〕即脫胎自這個情節單元，女子執扇信步走至花園，湖石旁一株牡丹茂盛綻放，畫家在圖面中以女主角的視像展演文本中特定的敘事情節，牡丹花成為小蓮情奔朱生由文本到圖本

❸　刻本繡像採單頁型式者，如《山水爭奇》（天啟4年清白堂刊本）、《古今小說》（天啟間兼善堂刊本）、《二刻拍案驚奇》（崇禎5年刊本）、《清夜鐘》（崇禎刊本）、《廣寒香》（康熙間文治堂刊本）、《秦樓月》（康熙間文喜堂刊本）……等，不勝枚舉。

❸　明清眾多《西廂記》刊本，喜繪鶯鶯畫像，據筆者探查，明代多稱為「鶯鶯遺照」，多以半身寫真的角度入畫。清初刊本多稱為「雙文小像」，以全身仕女畫型式呈現。參見拙著〈遺照與小像：明清時期鶯鶯畫像的文化意涵〉，《文與哲》第7期，頁251-292。

〔圖 2〕「張小蓮像」　　　　　　　　〔圖 3〕「崔淑像」

的視覺符號。第 3 幅「崔淑」繪像〔圖 3〕，她立身於圖中的土坡下方，手持
水罐，俯望身旁一畦蔬菜，繪者以這個視像展演文本「委身於賣菜傭」的身世
脈絡。第 4 幅「張畹香」繡像〔圖 4〕，畫中女子錦服華麗，具維揚富戶千金
的氣派。立身閨中，執鏡照妝，案上有妝奩諸物，繪者僅取文本一個片段以展
演視像：「尤喜粧飾，畫修眉宛然新月形，諸姐莫能倣其嫵。」（162）卷 7 的
盧雲卿故事，徐震彷如文君之從相如，故「點次其事，以繼琴臺之雅躅。」
（236），鋪寫雲卿個人魅力在高超的琴藝，第 6 幅「盧雲卿」繪像〔圖 5〕，
便特別突出這個人物才藝的特點，將圖中女子安座於蕉石旁彈奏古琴。

〔圖4〕「張畹香像」　　　　　〔圖5〕「盧雲卿像」

　　是故讀者所見僅為才女故事之一隅：或是奇異的際遇，或是才藝的展現，或是身分的標幟……等。畫家企圖經由畫面的視覺設計形塑才女，並傳達特定的想像。8 幅繡像因情節單元相異而有不同的服飾與佈景之外，畫中人的秀面、瘦軀、髮型無甚差別，臉部選取一個避開觀者眼神的角度，因而形成側臉低眉、俯頭斜鬢、線形婉轉的身姿，向觀者擺置一付我見猶憐的神態，渾然不覺眼前那肆無忌憚的凝視眼光。繪者不妨看作是廣大讀者的代言人，呈現女子繡像的身姿顯然並非任意選取的結果，既與徐震潛藏於文本裡的慾望書寫裡應外合，亦蘊含了當時的意識型態，為大眾讀者的預期心理而設。

　　至於繡像對頁的題署，湯顯祖者為卷 12「宋琬像」題曰：「深藉慈雲護蔭賒，暫拋脂粉換袈裟，春風偏會傳消息，賺得劉郎問艷華。」（繡像，16）徐震為卷 5「張畹香像」題曰：「麗質同芳蕙，清吟學字金，欲籌天下事，不出美人心。」（繡像，8）二者皆精要揭示傳主的一生。馮夢龍為「張小蓮」題像曰：「泠泠玉質絕纖埃，曾化朝雲向楚臺，誰料春心渾未束，夜深猶為牡丹來。」（繡像，3）前二句讚頌其美色，後二句為其夜奔提出道德的訾議。

　　就功能而言，繡像插入扉頁的目的，在於彌補敘事文本之不足，以圖像的視覺優勢擴充文本閱讀的想像空間。繡像旁的題詩，因不必受空間藝術所限，可以對文本發出超越視覺束縛的聲音：或莊、或諧，有調笑，有訾議，有時甚至與繡像內容失黏。但繡像為文本所作視覺上補充的「具象性」，卻是題詩的「評論性」所無法取代，前者在讀者眼前大顯身手，選取單元文本作為圖像詮釋的依據，一幅幅繡像為讀者的視線提供了一個個才女現身表演的伸展臺，旁附的題詩為才女事歷作勾描評論，以多變的書法傳達視覺美感，並與繡像共營詩情畫意的雅趣。

六、讀者的聲音

　　徐震編纂的多部作品中，如《珍珠船》、《合浦珠》均有豐富的句評，《合浦珠》、《桃花影》、《春燈鬧》則於卷末有總評。所有現身在《女才子書》這個大文本中的人都是讀者，除繪像者、題詩者之外，還有那些寫序者、字裡行間的評點者、卷末的評論者……等。《女才子書》刻意邀請讀者來到文本現場的陣仗更大，以創造同聲相應、聯手書寫的氣勢。以下將分別聆聽這些分布在文本不同角落裡的讀者聲音。

(一)與作者同調的文本造訪者

　　徐震讓月隣主人這位茶酒雅士以《女才子書》尚在構思階段的諍友身分出現，設計了一段對白：

> 月鄰乃箕踞而問余曰：「聞子欲作《美人書》，請即以美人質于子，不
> 知美人云者，豈尋常閨閻間可得而有，抑別具非常色目耶？」余笑曰：
> 「……《詩》不云乎：『手如柔荑，膚如凝脂，領如蝤蠐，齒如瓠
> 犀。』有是容色即可謂之美人矣。子又何為而問之耶？」（「自記」，
> 465-468，續下）

徐震再拋出一個對美人色艷才麗的淺見，引發這位諍友作進一步辯析與補充：

> 月鄰曰：「……若徒執才色以論美人，將無貽識者之胡盧耶？……則賢
> 也智也，斯為上也。……則膽也識也，是其次也。……則情也韻也，又
> 其次也。兼是數者，而又才色並艷，斯則希世而不能一睹。」

作者將與月鄰的對白置於後記，有收束全書、總覽精義的作用。同調的二者口
徑如一，相互補充。

　　另一位自稱華亭通家弟的作序者鍾斐，輕鬆的筆致一開場就指示自己是個
嗜遊者，效法張志和隨遇而安的舟遊生活，與山林各色人等交遊，展現雅致避
俗而浪漫悠遊的生活情調，並成為一名山水美景的收藏家。鍾斐這位標榜生活
雅興的文人，可說是現身書中第一位正式的讀者，他如何來到《女才子書》的
閱讀現場？

> 泊於城南湖畔，即范大夫載西施處也。於時晚雨空濛，淡煙搖曳，而遙
> 山隱現，髣髴如見西子黛眉，上下千古，為之低迴憑吊者久之。（「鍾
> 序」，1-4，續下）

西湖畔作序的人，將西湖美女化，鋪敘一段書寫紅粉的場景，開啟讀者的閱讀
興趣。

乃呼酒獨酌，舟子曰：有酒無客奈何？余笑曰：此地有徐子穢濤者，余
莫逆友也，彼必衝煙冒雨而至，奚患無客？俄聞歌詠之聲，出自蘆荻
中，則徐子果以扁舟荷笠而來，袖出一編示余曰：此余所作名媛集也，
惟子有以序之。

鍾斐在此編造一個戲劇化場景，敷演徐子邀請寫序的過程，刻意在迷濛煙霧氣
氛中，以旖旎筆法宣說女性書寫的感性價值：

余乃焚香展閱，……敘幽怨則春谷零霜，述艷情則名花弄色，閱未終
卷，恍覺斜陽隱隱照上篷窗，使予一片野心，復為脂粉移情矣。

文中繼續擺設一個閱讀的情境，並呈現兩面性手法，鍾氏一方面搬出蘇子瞻、
司馬遷與之並列：「其行文曲折，隨意點染，近情酷似蘇子瞻；筆勢縱橫，議
論秀發，又似司馬子長。」另一方面則出於褻玩的態度，稱揚該書：「至美哉
是編，洵亦案頭一尤物也。」鍾氏既有意將才女書寫與經典並論，抬高本書的
價值；同時卻又將蘇、馬的作品艷情化，以充滿綺思遐想的角度引導閱讀。行
文至最後，再以「絕文息遊，捲帆而歸」呼應前文「時浮沈於煙濤蘆葦之間，
初未嘗期以所之之地」（3），像是一個旅行的過程，鍾序代表了一種遊歷，
由開始到結束，演示了一個情痴浪子的啟悟過程。

不僅情痴浪子鍾斐而已，卷 1「小青」篇末偶然出現的造訪者，又是另一
名徐震的同調。作者在抄錄焚餘詩稿之後曰：「日後名流韻士，紛紛弔挽，無
非憐其才而傷其命薄，篇什頗多，不能備錄。」（34）故事理應結束，卻續寫
一件煮崔生艷遇小青魂魄的軼事：

雲間有一煮崔生者，落魄不羈，頗工吟詠，嘗于春日薄遊武林，泊舟于
孤山石畔，尋至小青葬處，但見一坏草土，四壁煙蘿，徘徊感愴，立賦
二絕以弔之。……是夜月明如晝，煙景空濛，煮崔生小飲數盃，即命犧

> 舟登岸，只撿林木幽勝之處，縱步而行，忽遠遠望見梅花底下，有一女
> 子丰神絕俗，綽約如仙……，若往若來，徜徉于花畔。煮崔生緩緩跡
> 之，恍惚聞其嘆息聲。及近前數武，只見清風驟起，吹下一地梅花香
> 雪，而美人已不知所適矣。……曰：斯豈小青娘之艷魄也耶？遂回至船
> 中，又續二章云……。（卷1，32-34）

小青故事已畢，煮崔生情節的插入，使得廣為流傳的故事沾染了幽祕靈氛。造
訪西湖孤山墳塚的情節饒有深意，是小青故事的新版本，是作者對此傳說的再
創造。墳塚為紀念性質的建築，是登臨者留下題詠的具體景觀，煮崔生尋訪的
小青墳塚，是一種物化的「文本」，引來脫離本事的後代讀者，對其敞開一個
可以置身其中的書寫空間。在真實物質與想像文學的邊界，小青得以「復
活」，其悲劇既是傳說，也是一樁歷史，為西湖佳話憑添一個綺麗的扉頁。

　　有兩位評家繼煮崔生憑弔紅顏葬處之後，隨徐震的述筆到訪。月隣主人評
曰：「空濛煙影，黯淡月色，小青在焉，呼之欲出。」（35）以幽氛回應煮崔
生。釣鼇叟評曰：「淡抹穠鋪，無非把一怨字托出，想子搦管時，豈真有淒風
酸雨從窗外而至耶？不然哀思怨況，無影無形，何得躍然於紙上，若有神助
也。」（35）讀小青事如神靈飛動，想見其搦管寫作時的情境，深感躍然於紙
上的才女怨懣，這些同調讀者與徐震共同參與了小青的再造工程。

㈡穿梭於字裡行間的對話者

　　《女才子書》字裡行間穿梭著許多無名讀者的聲音，各頁文字有頓點圈畫
標明精彩片段，時有零星短評如「可恨」（7）、「酷肖」（8）、「可憐」
（9）、「禍根」（58）、「快甚」（184）、「奇」（354）之類的感歎語穿插其
中。句評偶有見解精要、提示讀者理解該文的路徑，如「小青」篇中，評者認
同打抱不平的楊夫人，故曰：「不意閨閫女流，亦有黃衫俠氣。」（12）當作
者敘述小青「一日蚤起，梳粧畢後，獨自步至池邊，臨波照影，徙倚之間，忽
又呼影而言：汝亦是薄命小青乎？」評曰：「文機湊泊，情景躍然」（15），

引導讀者領會該段文意。卷 2 楊碧秋之母沈氏嘗曰：「吾兒亭亭玉立，姿態幽妍，却並無脂粉氣，他日必作一端貞婦也。」句評曰：「知女莫若母」（47）碧秋遇人不淑却毫無怨言，吟詠自遣曰：「不能承順事良人，薄命還須恨自身」，評者曰：「不怨夫而恨己，得風人之旨。」（56）將讀者引導至詩經的教化中。卷 7 作者不認同世以文君紅拂竝論的看法，而謂「文君易為，紅拂難當」（239），句評曰：「翻案甚佳」（239），贊同作者觀點。

徐震慎重其事地邀請這些同路人現身，除了兼含諍友與稿竟後第一讀者雙重身分的月鄰主人之外，另有一位讀者幻庵居士曾為徐震《春燈鬧》作序，並與徐震聯手合作《春燈鬧》、《燈月緣》、《珍珠舶》等書，3 書皆題識「鴛李煙水散人戲述、東海幻庵居士批評」，可知 2 人交情深厚，再加上釣鼇叟，共有 3 位讀者廁身書中，亦步亦趨地跟著文本前行，於各篇篇末現身發聲總評。這幾位讀者不僅以推介者的立場對佳文妙賞嘖嘖稱奇，揭示《女才子書》篇篇引人入勝的閱讀樂趣。[34]他們有時與徐震同聲相應，有時則提出異議，在史觀方面強調「覈實」與補闕的價值：

○唐人述夢，唯周秦行、后土夫人二紀最為奇突。然皆借事寓言，不足信也。今觀崔淑自序其異，則非誕謬可知。（卷 4，158，釣鼇叟評）

○貞烈有如碧秋，自應炳照青史，而郡誌不載，豈偶遺漏耶？得此一傳，而碧秋亦可不朽矣。（卷 2，79，釣鼇叟評）

或為徐震作文獻補遺的工作：

[34] 如卷 7 月鄰評曰：「請仙而遇魚玄機，固已奇絕。」（270）卷 10 又評曰：「說仙說道，竝不捏作怪誕語。」（389）卷 11 再評曰：「所敘多雋，生事便覺奇絕，文亦備極工緻，竝無一語潦草。」（429）卷 12 幻庵評曰：「奇事奇情，文亦縱橫妙絕。」（464）

　　余于友人齋頭，亦嘗見小蓮詩，有「眠遲非為月，情至自憐春」之詠，
　　句極新麗，而秋濤不載，豈偶未之見耶？（卷 3，126，月鄰主人評）

有時則身陷艷情氣氛中，月鄰主人評張小蓮事「癡情韻事」（卷 3，126，下
同），釣鰲叟則評曰「艷事艷筆」，隨著作者文筆之極意點染，艷情「嫋嫋如
縷，但見百丈游絲，縈繞於花際而不散。」

　　卷 6 陳霞如對於其夫崔襄與兩妹暗通深表不滿，要崔生以同理心試想：
「設或子妻亦被人竊，子意甘否？」（224）並吐露內心的哀怨：「君不見茂林
薄倖司馬卿，文君感諷白頭吟。」（223-224）崔生則莞然笑曰：「我非相如，
子豈卓氏？」又嬉笑答曰：「在他人妻則願其與我私，若在我妻，則又不樂如
是。」（224-225）同聲同氣的讀者分別以不同的口吻寬解娟、鶯二人對閨範之
踰越：

　　○娟、鶯之愛崔生者，蓋因其才貌而越禮耳。若受賊污，則淫婦矣。豈得
　　　一霞如竝稱美人，而秋濤子亦豈肯合傳？讀者最要識得此意，方可與言
　　　情。（233，幻庵評）
　　○天生女子，以為淫戲之具，若徒有芙蓉兩頰而不諳風流調笑，亦安得謂
　　　之美人？故霞如之醋意不可少，娟鶯之私情不足為玷也。（232，月鄰主
　　　人評）

徐震帶領男性讀者在字裡行間聯手書寫，挑動情慾的想像。卷 8〈郝湘娥〉篇
末月鄰主人亦評曰：「若非十分美艷，豈能令人羨慕而死？故讀前半段使人凝
想慾狂。……杜甫詩云：幹惟畫肉不畫骨，忍使驊騮氣凋喪。今秋濤此傳濃鋪
曲敘，畫態極妍，豈非畫骨手。」（309-310）乃由視覺感官啟動的慾望想像。
　　作為一名忠實讀者的釣鰲叟，針對謝彩故事裡的神仙色彩頗有異見，語帶
尖刺地提出商榷意見：

讚至群仙夜集，行酒放歌，使人縹緲欲飛，頓生絕俗離群之想。然此只宜編入列仙傳內，豈可置之脂粉籍中，秋濤以為然否？（卷10，389-390）

或者他也深入宋琬故事核心中，戲謔地假設情節的改造：

以釵暗卜，固是奇想，然幸而謝生拾之，若為山樵、田叟所得，琬亦嫁之乎？當時若復想念及此，自應發笑而止。（卷12，464-465，釣鰲叟評）

徐震充滿興味地編述各個故事，起因於自己就是一名「傷其命薄」的讀者（35），《女才子書》的撰成，拜賜於徐震身為一名最佳讀者之故，而造訪文本的讀者們又與作者同聲同氣，穿梭於書眉、句間、卷尾，焦距可遠可近，站在一個適當的取景點上發揮著描繪的功能。徐震與周圍才子們，由傳聞中了解才女其人、其詩、其事，他們既是才女軼事的集體讀者，同時又是創造才女的集體作者，《女才子書》可說是一個以徐震為核心之同調才子共同發聲的文字園地。當然他們更是一群情癡，或抄錄才女焚餘，使流傳後世；或在其墓地徘徊憑弔，追躡魂魄；或隔著文本生發綺想，或到處逢人便說軼事。這些戲劇化的表態，宣說徐震的《女才子書》在當時已捲入了一場熱鬧非凡的「才女熱」。我們不妨再將這群同調才子虛化，視為徐震造成某種聲勢而突出的傳聲筒，他們的反應正好為廣大的讀者群作出定向導讀。❸

❸ 本文此處參用康正果以傳聲筒的觀點，比喻才子著作裡的讀者角色。同註❸，頁196。

七、餘論

㈠自我投射與自戀的書寫傾向

小青〈序〉曰：

> 紅顏薄命，自古皆然，……其怨可謂深矣。然予謂小青之怨，更有甚
> 焉。……怨固堪憐，貞尤可取，此艷質香魂，羞見墜樓之句，不得為非
> 煙而寬詠也。予嘗於雨窗燈下，讀其詩而為之撫掌稱幸，夫史遷不被腐
> 刑則史記可以不作，姬若得其所歸，則已合歡金屋、調笑鴛房，又何能
> 苦思抒怨而有零珠殘玉如十二章之詩？至今歷歷猶在人口耳間耶？（4-
> 5）

徐震以司馬遷窮而後工擬譬，牽合屈騷「怨」作的政治傳統，將原本以女性情
愛失落為政治不遇的託喻傳統，歸還給紅顏福薄的才女，這是中國比興傳統一
次翻新的表現。徐震曾以屈原譬「小青」：

> 姬之前身似屈平，馮生之前身似楚懷王，妒婦之前身似上官大夫令尹子
> 蘭。……姬病益苦，益明粧靚衣，又似當年汨羅將沈，猶餐英而紉蕙
> 也。太史公曰：以彼才游諸國，何國不容？而自令若是。噫！斯三閭之
> 為三閭，亦小青之為小青歟？三閭求知己於世人，不得而索之雲中之湘
> 君，湘君女子也，因想輪結還現女子身而為小青，小青求知己於世人不
> 得，而問之水中之影。夫太白舉杯邀月，對影三人，惟太白之影可與太
> 白對，小青之影可與小青語耶？讀其詩……淚亦不能為之墮，心亦不能
> 為之哀也。（2-3）

落難紅顏與千古不遇文士的命運，透過湘君、水影與魂魄繫連起來了。徐震對

小青的同情，並非緣於一名婚姻受害者的女性困境，乃因其才華不遇而與屈原連結，小青故事剔去了特定的社會意涵，引發徐震共鳴的，是她與文人共有的悲劇。因此，理解小青故事的徐震，恰可作為男性自己挫折的一個隱喻。❸

徐震一方面將屈騷傳統回歸到女性自身，另一方面又以李白邀月對影譬為小青對水影語，將一位才情不遂的薄命紅顏，比附為飄逸不羈的詩仙，「墮淚」、「心哀」實則寄寓了徐震藉小青以自我投射的深曲。正如落魄的徐震自我表示：「以雕蟲餘技而譜是書，特以寄其牢騷抑鬱之概耳。」（「凡例」）亦如同《桃花影》自跋：「而況才子名媛，……其間固有託意寓言，或借此以抒其憤悶無聊磊落不平之氣。」❸徐震本是一名邊緣才子，著書意在遣懷娛情，而才色兼備或全節完操的女子，成為作者自我投射的對象。

《女才子書》以存錄佚詩織入才女生命歷程的筆法，推進了傳記的撰寫，為了強化證據的真實性，徐震告訴讀者，這些佚詩多得自於朋友提供，或繡在錦帕上，或題在建築物壁面上，或搶救於焚爐中，傳到他手中的每一篇才女詩作，都是真實、獨特而唯一的「原始文本」，珍視才女作品稀罕價值。但同時又有將之邊緣化的傾向，《女才子書》融合野史遺聞、詩詞作品、詩話筆記、地理方志等諸多材料型式，使其彼此交叉重疊，不出於詳細考據，恰好展示一種零餘片斷的魅力，提供讀者玩味。作者是無才補天的邊緣文人，向來對屬於文化邊緣的知識碎片充滿癖好，酷嗜搜奇獵艷的才女軼事，當成零玉碎金來收集。難怪「凡例」曰：「蓋論詩于美人，不得與文士竝較，苟有一分之長，便當作十分之賞，觀者毋謂先生識鑒未精，漫加評駁。」（第 2 則）女才子詩作仍然為男性文人所邊緣化。這些愁苦哀怨，在貧困、勞瘁、寡諧中貞潔守節的女子們，時以詩詞流露薄命之歎，卻被「情痴」美化為值得戀慕的慾求對象。

功名失落的徐震對現實際遇絕望，改走一條擁抱理想女性的寫作道路，將

❸ 文人將小青當成自身天才命運的一個隱喻，觀點參引自同註❷，《閨塾師》，頁 106-110。

❸ 引自煙水散人〈煙水山人自跋〉，同註❷，頁 221。

才女的悲劇結構對應於文人自身的悲劇結構。然於此種對應關係中，女性僅為被動的參照客體，用以乘載文人個人的幽思與綺懷。所以將小青置於卷首，不是沒有理由的，「蓋因青以一女子，而彼蒼猶忌之至酷。矧予昂藏七尺，口有舌，手有筆，而落魄不偶，理固然也。」（「自敘」，6）《女才子書》內文既悲憫才女的怨誹，序文又發出失意淒冷的語調，作者自省自責，有託懷之志，將人生感慨與歷史省思一一體現於才女群像中。❸❽書寫才女，彷彿就是書寫自己，女才子們被徐震置換上自己的聲音，成為一群「情痴」自我憐傷與自我迷戀的最佳媒介。《女才子書》裡裡外外都是天涯淪落人，連結個人挫敗與時代不偶、藉紅粉自救自贖者如徐震，書寫才女顯然出於一種「戀才」的心理，❸❾既戀才女，亦有強烈的自戀傾向。

㈡一名專業作家與一個通俗的合成視野

自謂讀小說甚夥的徐震在當時就是一位著名的小說家。康熙己亥（順治 16 年，1659）《女才子書》寫就，徐震「自敘」曰：「豈今二毛種種，猶局促作轅下駒……，鬢絲難染，徒生明鏡之憐」、「壯心灰冷，謀食方艱」（「自敘」，1-3），若此時徐震以 50 歲計，生年約可推至萬曆 38 年（1610）。書完成 3 年後（1662），徐子受書坊所請，補校白雲道人編著《賽花鈴》。題辭曰：「予自傳《美人書》以後，誓不再拈一字。忽今歲仲秋，書林氏以《賽花鈴》屬予點閱。……雖夢中之花已去，而嗜痂之癖猶存，得不補綴成編，以供天下

❸❽ 詳參李惠儀〈禍水、薄命、女英雄——作為明亡表徵之清代文學女性群像〉，胡曉真主編《世變與維新——晚明與晚清的文學藝術》（臺北：中研院中國文哲所籌備處，2001 年），頁 301-326。

❸❾ 明末文人獨垂青於歌妓，不吝月旦品評，乃文人對「才」情有獨鍾的關係。歌妓恰好詩、畫、曲皆令人傾倒，詩文亦被收錄入當代詩詞合集中，時人敬重歌妓的程度，甚至唐代「聲名狼藉」的魚玄機都獲平反而得「才媛中詩聖」美稱，可知戀才的程度。詳參同註❶❷，孫文，頁 147-149。

好奇之士？」❹《賽花鈴》完成後，徐震又值貧苦無聊之際，由白雲塢老人處聽來魏卞事，受人委託為玉卿作傳記，雨窗 10 日書成《桃花影》。❹隨即續作二編《春燈鬧》，幻庵居士在序文中，稱許好友徐震事、文、情三者兼得其妙，此編一出必能「洛陽紙貴」，最後透露了徐震著書乃應書林氏之請。由上述訊息可知，自《女才子書》出版後，徐震聲名漸盛，小說銷售情況佳，獲書坊青睞而陸續邀約撰作。❹

　　《春燈鬧》為《桃花影》續作，更是一部迎合讀者口味的通俗作品。以市場反應來看，初編《桃花影》跋曰：「以傳玉卿事，⋯⋯然祇以自怡，友人必欲授之梨棗，但不知世有觀者，果信之耶？抑疑之耶？」❹對個人創作進入市場的反應頗有疑慮，到了《春燈鬧》出版時徐已是知名小說家，銷售成績良好，再沒有先前那樣猶疑的口吻了。由這個發展逆推，書市寵兒《春燈鬧》的作者徐震，自順治 16 年寫成於小眾文友圈的業餘作品《女才子書》出版後，受到書市的喜愛，逐漸接受書坊邀稿，成為一名投向閱讀市場的專業作家。

　　《女才子書》，既是「女才子」自己的「書寫」，也是作者對「女才子」的「書寫」。本書又名《女才子傳》，乃作者為新典型「女才子」作「傳」，以補闕的角度而言，儼然是一部才女列傳。《女才子書》的書寫筆調，一方面高懸典型，模塑「女才子」的綺艷氣氛而誘發作者漫無止盡的慾望遐想，即使才女怨誹與福薄，亦出於一種「情痴」的心懷，對才女「我見猶憐」，為脂粉移情；另一方面則又不斷啟動「言在此而意在彼」的諷諭機制，以搶救焚餘與

❹　引自卷前題辭，另署名前曰：「時康熙壬寅歲（按即康熙元年，1662）仲秋前一日」。參見段揚華校點《賽花鈴》，收入《中國古代珍稀本小說》（7）（瀋陽：春風文藝出版社，1994 年），頁 294。

❹　參見同註❷，〈煙水山人自跋〉。

❹　幻庵居士曰：「吾知是編一出，必為騷人韻士之賞，而洛陽紙貴無疑已。⋯⋯乃秋濤子方沾沾焉⋯⋯，以應書林氏之請。」參見《春燈鬧》〈序〉，收入同註❾，頁 235-236。

❹　參見同註❷，〈煙水山人自跋〉。

補闕的史識，汲汲存錄才女佚詩軼事。深諳中國詩學傳統的徐震，整部小說的書寫，便在好色與好德的思惟兩端游移擺盪。❹曾為女子違礙行為辯解的徐震，對女子表達了較為寬容的見解，❹筆下才女以古典婦行的最高標準為襯墊，突顯其身擁一代詩才的形象，與其說作家對女「才」之重視凌駕「德」之上，無寧說古典時期的「婦德」已被稀釋而寬泛化了，恰與才女們企圖以詩文名聲流傳不朽的時代風氣相呼應，❹亦符合當代文人亟為女作家編輯詩文集的風潮。明朝中葉以後，才女詩詞選集頓時成為紛紛湧現的熱門讀物。徐震所處乃對才女特別寵遇的時代，男性文人不僅未對女作家存有敵意，許多情況之下，他們還是薦拔才女詩文集出版的贊助者，透過大量整理、編選、序跋、品評，將才女詩文集拉抬至「經典」的地位，成為新品評標準下的典範，背後來自於文人對女才的大力讚賞。❹

❹ 清代關心好德與好色論題者，可以曾展開激烈爭辯的袁枚與章學誠 2 人作為代表。袁氏認為閨秀才華天真，可創寫新編；章氏則不厭其煩的考證婦學源流，力主女性才華有礙貞德，使婦人知才之罪，呼籲恪守閨範，形成社會一片保守的教化呼聲。袁章爭議的婦女才德觀有其文學史上的承傳，不僅關乎閨閣，亦為男女所共有。孫康宜與劉詠聰皆作過淵源詳盡的文獻探考，詳參同註❷，孫文，頁 134-164。劉詠聰〈中國傳統才德觀及清代前期女性才德觀〉、〈清代前期關於女性應否有「才」之討論〉、〈清代前期女性才命觀管窺〉諸篇，收入《德色才權——論中國古代女性》（臺北：參田出版社，1998年），頁 165-364。

❹ 徐震認為卷 4 的崔淑是德貞女子，身嫁二夫乃出於事勢之變，不可一味責其失貞。

❹ 這種流傳不朽的欲望可由許多才女們生前即已親手編定自己的詩詞別集看出端倪，清末施淑儀曾輯錄有清一代女詩人之姓名、里居、著述、事跡等傳略，共一千兩百六十餘人之多。若溯自明末到晚清，據胡文楷書粗估，三百年間，就有兩千多位女詩人出版過專集。詳參施著《清代閨閣詩人徵略》（上海：上海書店，1987 年）；胡著《歷代婦女著作考》（上海：上海古籍出版社，1985 年）。

❹ 明清時期婦女詩詞的大量刊印是當時女性文學創作繁榮的具體反映，女詩人出版專集已成為一種風氣，她們既希望作品得到當代讀者的讚賞，也渴望其名聲能隨著作品永垂不朽；文人則藉由採輯、考定、編選、品評等方式，將女性作品「經典化」，社會上因此興起一股澎湃熱潮。詳參孫康宜〈明清女詩人選集及其採集輯策略〉，《中外文學》23：2（1994）、〈從文學批評裡的「經典論」看明清才女詩歌的經典化〉，收入《文

　　有趣的是，徐震的《女才子書》不斷標榜「女才子」才德過人，世所罕見，符應了明清文人惟情和崇尚女性的價值取向。然檢視文本內容，徐震所謂之「才」，充其量只是印證故事「真實」的女子告白詩而已，史料的作用遠大於文學價值。尤其「情」、「色」的標舉，更削弱了才女的文學性，正好坐實道德家所指責的：男性文人對才女的提攜獎掖出自於「憐其色」。❹徐震重女才的書寫，並未如實映射出當代才女的文學成就，而重視「情」、「色」的才子佳人理想類型，亦完全不能為明清名門閨秀朝向更嚴肅文學領域邁進的行為進一解。❹

　　塑造紅顏薄命的《女才子書》，終究給予她們苦盡甘來的圓滿收場。在明清一片「女子無才便是德」與「閨閣中歷歷有人」的辯論風潮下，《女才子書》似乎能滿足於任何一方的說法：或如後來的袁枚所言才女們確實歷歷有人，或如稍晚的章學誠指訾有才女子淫奔敗德。事實上，《女才子書》既未能忠實反映「明清才女」的真面貌，亦得遭受衛道之士的抨擊與反對。站在論辯風潮之中，《女才子書》顯然不為爭論而設，不僅未能澄清些什麼，反而更模糊了兩造的焦點。這部體現大眾文化的小說竟成為一個開放的「爭論區」，人們可以在此挑戰主流意識型態，爭辯其中的意義，觀眾和作者各以自己的想法來接收並解讀這些訊息，有時同調，有時矛盾。這部有意呈現文化紛歧性的小說，只能說搭上了「明清才女」時代思潮的順風車，雜揉了多種因素：塑造典

學的聲音》（臺北：三民書局，2001年），頁19-40。

❹ 據孫康宜所考，章氏攻擊最烈的〈婦學〉篇完成於袁枚女弟子合刊《隨園女弟子詩選》後數月，章氏含沙射影地指袁為「無行文人」，並指責所謂的「才女」乃有慧無學，尤不學三從四德，汲汲於「炫女」而已，還自以為獲「無行文人」慕其才，實則對方的提攜獎掖是「憐其色」。參見同註⓬，孫文，頁134-135。

❹ 孫康宜探討當時閨秀如陸卿子、吳綃都是思想進步受當代讚譽的詩媛，名儒鄒斯漪稱吳琪、吳綃姐妹負奇才：「瀟灑淑郁，有林下風致」（《詩媛十名家集》弁言），陳維崧以「林下之風」（《婦人集》）形容才智出眾的閨秀闔素草，周銘編選《林下詞選》……。這些閨秀經過長期摸索與撰寫，嚴肅地發展個人的文學事業。詳參同註⓬，孫文，頁151-152。

型、慾望與歷史的兩重筆調、文本視像的展演、同調讀者的聲音，是一部以炒作「才女」這個主流議題而搏得文名的自戀小說，就其本質而言，依舊不脫為一部站在媚俗立場面向大眾的通俗小說。

　　本文既探討了徐震塑造女才子典型的構思和程式，亦由接受與效應的角度為讀者的閱讀作順流而下的探索。包括作者自己，提供傳聞的友人，偶然來到故事中的讀者，書前的寫序人，穿梭於字裡、行間、書眉、卷尾的評點者、繡像的繪刻家，畫頁的題筆人……，他們在《女才子書》中陸續現身，皆與徐震同調，大筆渲染了「才」名伴隨著美「色」而來的佳人，吟詠其詩，想見其人，進而產生豔「情」的趣味。《女才子書》無疑是清初邊緣文人呼應時代風氣的一個書寫典例，也是其拐彎抹角共同形塑而成的一個對待才女的「合成視野」。❺⓿

❺⓿　「合成視野」一詞引自康正果之語，參見同註❶❽，康文，頁 202。

細讀與嘲謔：《柳如是別傳》讀後隅記*

一、引論♣

(一)為沈埋者昭雪

　　明末清初秦淮歌妓柳如是（號河東君），非僅《清史稿》不為立傳，即連常熟方志亦未載柳氏之名，❶後世對柳如是的認識，多仰賴野史軼聞。民國初年史學大師陳寅恪（1890-1969）深諳此一現象，乃由柳的事跡為綱領，以錢柳因緣為核心，董理明清一段痛史，其間最大的挑戰是文獻，陳寅恪說明了這段歷史諱莫如深以致文獻紛歧的現象與原因。牧齋事具載明清兩國史，私家著述尚有可考，然河東君資料散在明清之際的著述中，列入乾隆朝違礙書目之故，已亡佚不可得。即使諸家詩文筆記之有關河東君而不在禁燬書籍之內者，亦大抵簡略錯誤，或剿襲雷同。

♣ 本文刊登於《中央大學人文學報》第 30 期，2006 年 12 月，頁 263-313。承蒙兩位匿名審查教授不吝惠賜寶貴意見，筆者已根據審查意見作了大幅修訂，謹此致謝。

♣ 拙文大量擇錄陳寅恪撰《柳如是別傳》原文，筆者所根據的版本，為陳美延編《陳寅恪集》系列之《柳如是別傳》，北京：三聯書店印行，2001 年 1 月初版，4 月重印本，共有上，中，下三冊。為使引文落註精簡，註文一律標明《別傳》，冊別，頁次，特此說明。

❶ 柳如是活動的常熟一地，光緒時修撰的《常昭合志稿》，1948 年龐樹森編纂的《重修常昭合志》，均未載柳如是事跡。詳參俞允堯〈秦淮八艷傳奇之（2）：柳如是〉，《歷史月刊》，81 年 11 月號。

　　文獻較可靠者，大致為同時代的作者，然紀錄心態卻影響著文獻的客觀性，或好意諱飾，或惡意詆誣。對河東君意多尊重者如顧苓，顧苓之女妻瞿稼軒之子，稼軒與錢關係密切，故當時與稼軒特厚之人如文安之等，皆不獨寬諒牧齋晚節，尤推重河東君。故顧苓〈河東君傳〉筆下尊重之意溢於言表，與瞿稼軒同一觀感耳。當時有超達道人葦江氏，謂顧苓此傳「別有知己之感」，為「阿私所好」，陳寅恪認為葦江氏肆意妄言，完全不明「錢瞿交誼、錢柳關係、君國興亡、恩紀綢繆、死生不渝之大義」。同時代亦有詆誣者，如王澐勝時最反河東君。王氏幼為陳子龍弟子，與臥子家屬關係密切，此人文章行誼卓然可稱，然所著〈虞山柳枝詞〉，對柳如是輕薄刻毒醜詆之辭，見諸賦詠，頗不可解。陳寅恪以門戶之見來解釋：「明季士人門戶之見最深，不獨國政為然，即朋友往來、家庭瑣屑亦莫不劃一鴻溝，互相排擠，水火不容」。寅恪考定王勝時孫女字臥子曾孫，結為姻親，但與陳氏家庭往來，臥子生時已然，陳澐當係臥子嫡妻張氏之黨，故其所言，既不得不為尊者（其師）諱，又不得不為其親者（師母）諱，遂隱沒其師及張氏與河東君之關係，而轉其筆鋒集矢於河東君之事蹟。同時代人的誣指，另如錢鈍夫肇鰲的〈質直談耳〉，亦然。❷

　　如上所述，同時代人曾因立場不同而留下相左的河東君紀錄，至於後代人無知、虛妄、揣測、臆想的現象則更嚴重。陳寅恪本著為沉埋者昭雪的歷史正義感，自認著書既為珍惜表彰士大夫之「獨立精神與自由思想」，何況是「婉孌倚門之少女、綢繆鼓瑟之小婦」？又何況「為當世迂腐者所深詆、後世輕薄者所厚誣之人」？❸史家的任務將使不冤得白，對於女性自然也就升起關懷之心，尤其是曠世奇女子，更有待發之覆，此即《柳如是別傳》一書的著述動機。該書既為柳如是之傳記，乃作者對於柳如是一生所作細緻的考察，全書建立在柳如是選婿與歸宿的綱領上。選婿有 4 個時期，崇禎 8 年晚秋之前為選婿第 1 期：松江時期。崇禎 8 年晚秋至 9 年再遊嘉定復返盛澤歸家院為選婿第 2

❷ 關於柳如是生平的正負兩面解釋，詳參見《別傳》，上冊，頁38-47。
❸ 引自《別傳》，上冊，第 1 章「緣起」，頁4。

期：嘉定盛澤時期。崇禎 11 年至 13 年 11 月為選婿第 3 期：杭州嘉興時期。崇禎 13 年 11 月選婿第 4 期：虞山訪錢歸宿。之後，則是河東君過訪半野堂尋求歸宿的階段有 3 期，第 1 期：崇禎 8 年乙亥秋深離去松江——此年冬過訪牧齋於半野堂（其實即包含嘉定盛澤時期、杭州嘉興時期）。第 2 期：崇禎 13 年過訪半野堂至此年仲夏 6 月 7 日與牧齋結褵於茸城舟中止。第 3 期：崇禎 14 年辛巳夏，與錢結褵於茸城至此年冬絳雲樓落成止。覓得歸宿後，經過牧齋辭世、錢氏家難而迄於河東君自縊。

該書詳考河東君之本末，主要係取牧齋事蹟有關者附之，起自半野堂初訪前之一段因緣，迄於殉家難後之附帶事件。除牧齋外，其間並詳述其與陳臥子（子龍）、程孟陽（嘉燧）、謝象三（三賓）、宋轅文（徵輿）、李存我（待問）等人之關係。柳氏短暫的 40 年生命，寅恪考自柳如是崇禎 4 年（14 歲）至康熙 3 年（47 歲）榮木樓縊死，共 30 年榮辱經歷，以柳如是的情愛一生為考察線索，詳細建構其選婿的重要歷程，與明末清初重要文人複雜牽連的關係始末。

(二)陳寅恪的心史

關於《柳如是別傳》最著名的學術研究，是余英時的一系列論著。余氏自 1958 年首度發表〈陳寅恪先生論再生緣書後〉一文之後，在偶然機緣下，又完成〈陳寅恪的學術精神和晚年心境〉，未料招致大陸內部激烈的攻訐，遂引發兩方長期往復的文字論辯。余氏陸續於 1984、1986、1998 三次將系列論辯文字結集增補成《陳寅恪晚年詩文釋證》一書，建立了以《柳如是別傳》著書旨趣為陳寅恪心史的詮釋典範。為能更深入瞭解陳寅恪寫作《柳如是別傳》的旨趣，茲簡述余英時的相關詮釋如後。

余英時論及陳寅恪在近代學界，以淵博著稱，不僅為一「通儒」（中國傳統觀點），亦可謂一「百科全書派」學者（西方啟蒙時代標準）。但陳氏治學開始即偏向史學，並以此為專業。其史學研究與史學思想，乃在世變逐步激化下自覺發展而成。陳氏治史有兩個淵源，一方面由清代考證學傳統文字訓詁入手，

故對西方「科學的史學」很投契；同時又具有西方史學綜合／匯通的精神，超出個別史實的考證。余英時對陳氏治史提出三變之說：第一變為「殊族之文，塞外之史」（1923-1932），受晚清西北史地察風與王國維等人之影響，又與歐洲東方學潮流銜接上。此期陳氏研究各族文字，進行二方面研究：一為佛典譯本與對中國文化的影響，一為唐以來中亞及西北外族與漢民族之交涉關係。為研治唐史、西夏史、佛教史的階段。第二變為「中古以降各民族文化之史」（1933-1949），研究重心為民族與文化的分野，尤適於解釋唐帝國統一與分裂的歷史，開闢了魏晉至隋唐的研究領域。以上二變，前者為點的突破，後者則胸有成竹地有為中世史畫出一幅整體圖像的抱負。第三變為「心史」（1949-1969），為頌紅粧的階段，有《論再生緣》、《柳如是別傳》兩部以才女為研究對象的作品。二者皆同樣強調「獨立之精神，自由之思想」，寅恪視之為所南心史。鄭思肖心史之特徵在於：宋亡元興，鄭氏書中持夷夏之辨特嚴，又有感於「年已垂老，慮身沒而心不見知于後世，取其詩文，名曰：心史。」寅恪其實自視個人著作為心史：「欲明眼人，為我代下注腳，發皇心曲，以俟百世。」研究再生緣或柳如是，據其自訴：「蓋藉此（頌紅粧）以察出當時政治（夷夏）、道德（氣節）之真實情況，蓋有深意存焉，絕非清閒、風流之行事。」可知《別傳》一書為其個人心史，亦可視為時代的心史。❹

(三)詮釋的迷霧

　　《柳如是別傳》1965 年稿竟，1969 年作者辭世，該書稿出版過程極不順

❹ 本文針對余英時對陳寅恪治史的 3 個階段演變的簡述與相關引文，請詳參氏著〈試述陳寅恪的史學三變〉，收入《陳寅恪晚年詩文釋證》（臺北：東大圖書公司，1998年），頁 331-377。該書所收文章，自 1958 年首篇〈陳寅恪論再生緣書後〉，到最近1998 年寫成者，共有 12 篇相關文字。據余英時自述，此書為第 3 次集結，亦自認為最後一次的結集。應可視為余英時對陳寅恪晚年詩文釋證 40 年來的定論。余氏《陳寅恪晚年詩文釋證》一書，無論認同其觀點到什麼程度，都不能否認該書確已為詩文釋證陳氏晚年心境作出經典論述，成為後出者的詮釋典範。

利，遲至 1980 年始由上海古籍出版社出版。20 餘年來，與此書直接或間接相關的各類評述紛紛出爐，至少在大陸地區已舉辦過兩次紀念性的學術會議。❺其他相關的專書或論文，已匯成了一部史學大師陳寅恪先生的詮釋史。這些詮釋大致順著余英時所揭開的論點，多別由先生之治學與生命兩大範疇展開。有的主訴「以詩證史」、「索隱鉤稽」的方法學在乾嘉考證學派上的運用與新變，❻有的將《別傳》置於先生一生的治學歷程中，觀其演變之跡，❼有的探測《別傳》的撰述主旨，結合研究對象明清之際的名士志節，與作者的存在處境與時代感受，討論陳寅恪晚年憂困的遺民心境，歸趨作者的晚年自遣與史學自證。❽有些學者則大氣魄地為陳寅恪作傳，企圖全面展開陳氏在明末清初痛

❺ 就筆者所知，到目前為止，關於陳寅恪的大型學術研討會至少有兩次，均為陳氏研治故所廣東中山大學歷史系主辦，一次於 1994 年 9 月 1-2 日舉行「紀念陳寅恪教授學術討論會」（後出版《「柳如是別傳」與國學研究傳統學術討論會》，杭州：浙江人民出版社，1995 年初版）。另一次是 1999 年 11 月 27-29 日舉行「紀念陳寅恪教授國際學術研討會」（後出版《陳寅恪與二十世紀中國學術》一書，杭州：浙江人民出版社，2000 年）。另外，北京大學中國中古史研究中心編有《紀念陳寅恪先生誕辰百年學術論文集》（北京：北京大學出版社，1989 年）。

❻ 關於陳氏以詩證史的治學方法，或論其乾嘉學派的運用與新變的說法，詳參高華平〈也談陳寅恪先生「以詩證史、以史說詩」的治學方法〉，《華中師範大學學報（哲學社會科學）》第 6 號，1992 年，頁 78-83。羅志田〈從歷史記憶看陳寅恪與乾嘉考據的關係〉《二十一世紀》，2000 年 6 月號。

❼ 余英時將《柳如是別傳》置於陳氏史學方法的演變軌跡中觀察，寫成〈試述陳寅恪的史學三變〉，收入同註❹，《陳寅恪晚年詩文釋證》，頁 331-377。另亦可參劉夢溪〈一代文化所託命之人——論陳寅恪先生的學術創獲和研究方法（上、下）〉，《中國書目季刊》80 年 3 月、80 年 6 月兩期。

❽ 如姜伯勤〈陳寅恪先生與心史研究——讀「柳如是別傳」〉，《新史學》84 年 6 月。何建明〈陳寅恪的「晚清情結」與他同胡適的關係〉，《歷史研究》6 號，1996 年，頁 176-179。蔡鴻生〈頌紅妝頌〉，收入同註❺，《「柳如是別傳」與國學研究傳統學術討論會》，頁 35-42。另外余英時關於陳氏的一系列論著，其關懷即屬於此。余氏著作另詳。

史、士夫人格情愛等心態、或女性觀等不同面向的發覆與重建。❾然由於陳寅
恪撰寫《柳如是別傳》的 10 年間（1954-1964），正經歷近代中國的滔天鉅變，
這部漫長的詮釋史，因為發言學者的站立位置不同，特別在政治解釋的取向
上，有所紛歧，使得純粹學術的論辯場域中，加入了敏感的政治聲音與硝煙氣
味。❿如果陳寅恪在書中欲揭開明清痛史之覆，那麼 20 世紀後半葉 30 年間的
學者群，亦合力地亦將《柳如是別傳》寫成了另一部等待發覆的陳寅恪心史。

　　陳寅恪是 20 世紀崇偉的史學家，撰書又逢百年內中國鉅變之際，在噤若
寒蟬的年代裡書寫，《柳如是別傳》遂無法避免被「瞎子摸象」式的詮釋命
運，以致紛紛擾擾，莫衷一是。⓫這樣一部引發政治隱喻、心跡迷霧與詮釋衝

❾ 陳寅恪傳有多種，列舉如下：汪榮祖著《史家陳寅恪傳》（香港：波文書局，1976
　 年），蔣天樞著《陳寅恪先生編年事輯》（臺北：弘文館，1985 年），吳學昭著《吳
　 宓與陳寅恪》（北京：清華大學出版社，1992 年），汪榮祖著《陳寅恪評傳》（南
　 昌：百花洲文藝出版社，1992 年），陸鍵東著《陳寅恪的最後二十年》（臺北：聯經
　 出版公司，1997 年初版，1999 年 3 刷），吳定宇著《學人魂——陳寅恪傳》（臺北：
　 業強出版社，1996 年）。

❿ 關於《柳如是別傳》一書著述動機與旨趣的討論，余英時曾撰〈陳寅恪晚年詩文釋證〉
　 一文，發表於香港《明報》18 卷 1 號（1983 年，頁 17-25），此文後於 1984 年第一次
　 結集成書，成為以詩文釋證陳氏晚年心境的經典論述。該文發表之初，便引起大陸地區
　 以馮衣北為名義者為文反駁：〈也談陳寅恪先生的晚年心境：余英時先生商榷〉，《明
　 報》19 卷 8 號，1984 年，頁 11-16。之後，余、馮 2 人遂在《明報》月刊引發了往復
　 論戰。在 1983-1985 年間，2 人於《明報》18-20 卷，總共發表了 9 篇文字，馮衣北的
　 駁論文字僅發為 3 篇而已。馮氏事實上並未建立任何系統論述，僅就余書中不利於中國
　 共產黨形象的文字加以撻伐，後結集為《陳寅恪晚年詩文及其他》（廣州：花城出版
　 社，1986 年），成為泛政治化批駁的代表性著作。馮書與余英時後來結集的嚴謹史學
　 著作《陳寅恪晚年詩文釋證》，成為壁壘分明的兩種詮釋模式，在《柳如是別傳》正式
　 出版後 5 年間，造成了一波熱潮。

⓫ 更早以前，於美國任教的汪榮祖教授，著有《史家陳寅恪傳》（香港：波文書局，1976
　 年）。在余馮波論戰之餘，汪、余亦有精彩的筆戰。汪氏撰〈賸有文章供笑罵〉，發表
　 於《中國時報・人間副刊》（1985 年 1 月），余氏亦有〈著書今與理煩冤——汪榮祖
　 先生《賸有文章供笑罵》讀後〉（1985 年 2 月）回應。汪氏則又撰〈敬答余英時先生

突的曠世傑作，其撰述旨意隨著陳氏辭世將永遠沈埋。羅蘭巴特說「作者已死」，旨意仍可探求，在去「定向化解釋」的新世紀學術氛圍中，《柳如是別傳》的旨意，與其說隱晦，不如說有多重可能，學者由不同的孔道中看到了分別向其召喚的觀點，每種說法都有理據，都可以成立，詮釋觀點愈多，愈顯示出此書的博大與典範性，20 年來的史學家們已作了豐富的整理與解釋。陳寅恪的研究材料與論述語言，看起來很傳統懷舊，然對研究課題的企圖其實很顛覆。具顛覆性的學術課題，必需突破傳統的方法窠臼，另闢文獻領地，創造解釋觀點。因此，《柳如是別傳》何嘗不能視為一部開放的文本？讓該書的詮釋永無終結，所有的學者，都作為詮釋路途中的一位過客，以映射某個時代氛圍、某項學術領域、某種學術方法、某位學者的眼光……。

㈣本文論題的說明

筆者才學淺陋，不能妄評近代史學史事，尤不敢奢論陳寅恪大師之晚年大

「著書今與理煩冤——汪榮祖先生《贗有文章供笑罵》讀後」〉再次回應。汪氏的論述重點如下：《別傳》一書著述動機很明顯，乃陳氏自陳：緣於一顆紅豆，若言其皆出於政治心境則令人懷疑，該書投射作者於三百年前，出於精神生趣，為錢柳洗冤，仰慕柳之才節。汪氏企圖由余氏的解碼系統拉開，回歸其《別傳》中的文字，陳氏的最大貢獻在於匡正明清痛史，並成就了中國婦女史研究，並對錢柳等人於痛史中孤懷遺恨，有恰當理解。此外，汪氏以為，《別傳》一書考證是主，寄託是次，反對「穿鑿」，古典可求，今典在大事上亦可通，小事則似是而非，又晚年心境雖可憫，若僅根據蛛絲馬跡而證微言大義，則言過其實。總而言之，余、汪二氏，針對「頌紅粧」的心境其實有基本共識，余氏則建立了《別傳》為其心史的詮釋架構，以為陳寅恪的文化關懷與個人遭遇，促成其寫〈論再生緣〉、《柳如是別傳》的動機，其「儒學實踐」的價值系統決定了選定《柳如是別傳》此一專題，而來自於史學上的認知系統決定了處理此一專題的作業程序。其價值系統與認知系統在世變中的操作，在中國適逢「劫盡窮變」嚴峻的考驗中，發揮到極致。（增訂版序頁 3）。無可諱言，余英時自 1983 年至 1998 年，15 年間，對馮、汪、陸（按陸鍵東《陳寅恪的最後二十年》，臺北：聯經出版公司，1997年）等學者提出的各種辯難文字與解釋模式，莫不將陳寅恪《柳如是別傳》推向一位傳統知識分子如何以史筆應世，並結合心境的典例，誠為近代中國一大公案。

作。乃因「柳如是畫像」課題的考察，⓬偶一閱及《柳如是別傳》，便如陷迷霧森林。《別傳》看似僅為一名弱女子之生平傳記，實則不易閱讀。讀者彷如偵探一般，必需注意聯絡照應，保持一貫清晰的思維，對各個線索反覆鉤連，始能有些微領略。本文既不擬發抒個人對明清痛史的考據癖，不擬針對《別傳》一書的任何課題作延伸性探索，更不擬對陳氏的著述旨意再行探究。在崇偉鉅構之前，僅回歸讀者的身分，循著陳寅恪的路徑漫步悠遊。《柳如是別傳》充滿文學的興味，陳寅恪超凡的想像力已將這部史學鉅構飛躍成一部精彩的小說，⓭書中一方面有作者強烈的主觀意念貫注其間，同時隱晦歷史中的愛情心理亦為時代沾染艷麗的色彩。筆者僅以一名讀者的身分，拈出「細讀」與「嘲謔」兩個閱讀角度，擇錄並鋪排《別傳》一書中的精彩例證，視其為文學研究主體參與的最佳典型，願與學者同好分享一代文化遺民、史學大師的經典著作。

二、細讀

　　《柳如是別傳》共有上、中、下三冊，共 1250 頁。全書 5 章：第 1 章，緣起。第 2 章，河東君最初氏名字之推測及其附帶問題。第 3 章，河東君與「吳江故相」及「雲間孝廉」之關係（附：河東君嘉定之遊）。第 4 章，河東君過訪半野堂及其前後之關係。第 5 章，復明運動（附：錢氏家難）。陳寅恪帶著讀者，在文獻中穿梭漫遊，留意任何一個說話的縫隙與細節，作了最精密的解讀。

⓬ 詳參拙著〈閱讀柳如是畫像：儒服、粧影與道裝〉，2004 年 1 月 28 日，發表於《陳寅恪與中國文化》學術研討會論文集，香港大學與大陸徐州師範大學合辦。此文經大幅修改後，撰成本書第二編〈幅巾、紅粧與道服：觀看柳如是（1618-1664）畫像〉乙文。

⓭ 整體地說，《別傳》寫的是一個充滿著生命和情感完整故事。余英時認為陳寅恪之能重建一個有血有淚的人間世界，不是依靠考據的工夫，而是想像力的飛躍。在此，史家的想像和小說家的想像極其相似。詳參氏著〈試述陳寅恪的史學三變〉，收入同註❹，《陳寅恪晚年詩文釋證》，頁 370-373。

(一)不避瑣細

陳寅恪曾自言：「不可以其瑣屑而忽視之也」。陳氏在書中鋪陳其繁富綿密、不避瑣細的考訂工夫，令人嘆為觀止，對柳如是姓名的考辨，便是一例。柳如是本名「楊愛」，後用唐人許佐〈柳氏傳〉章臺柳故實改姓為柳。蓋楊、柳相類也。「楊愛」一名，諸書多有記載，如宋人《侍兒小名錄拾遺》便曾述錢塘娼女楊愛愛事。又名「影憐」，「憐」與「愛」字義有關。亦名「隱」，陳寅恪以聲類原理解釋，河東君之鄉音，固是「疑」、「泥」兩聲母難辨者，以音近之故，故易「影憐」之「影」為隱遁之「隱」，又一名「柳隱」。當時名媛頗喜取「隱遁」之意為別號，如：黃皆令為「離隱」，張宛仙為「香隱」，蓋其時社會風氣所致。陳氏以為治史者，即於名字別號一端，亦可窺見社會風習與時代地域人事之關係。

崇禎 8 年，柳如是離去南園、南樓，移居松江之橫雲山，至深秋離去松江，遷赴盛澤歸家院，結束了與陳臥子的戀情之後，改姓為「柳」，以「蘼蕪」為字。直至崇禎 14 年仲夏 6 月 7 日與牧齋結褵於茸城舟中，此後便不再以「蘼蕪」為稱。故「蘼蕪」一名的適用期，只在崇禎 8 年夏至 14 年 6 月 7 日之間。寅恪頗訾後人通以「柳蘼蕪」稱之，乃未諦視之故，至於人稱其「蘼蕪山下故人多」，乃當時社會制度壓迫使然。河東君崇禎 13 年冬季訪半野堂，始「易楊以柳，易愛以是」，之前繪畫皆鈐「柳隱書畫」之章，亦隨鈐「我聞居士柳如是」。河東君既心許牧齋，自不應再以隱於章臺柳之「柳隱」為稱。雖「如是」之稱已用於未遇錢氏之前，既不以「隱」為名，便以「我聞居士」與「柳如是」的連稱，取其字「如是」下一字為名，而為「柳是」。錢氏廣引柳姓世族故實，取柳姓郡望，號之為「河東君」。柳如是尚有許多別號如雲、美人、嬋娟……等，亦分別在文人詩文中暗藏為戀慕的符碼。由此可知，柳如是陸續形成的名號與其生命階段息息有關。[14]陳寅恪以柳如是終能歸

[14]　關於柳如是姓氏別號，詳參《別傳》，上冊，第 2 章「河東君最初姓氏名字之推測及其

死於錢氏，殺身以報牧齋國士之知，故於一部《別傳》通稱其為河東君，以概括一生始末。那麼陳寅恪由柳如是之名姓謹考細繹，宜視為明其志、悲其遇，非僅為偶然涉筆之便利也。

陳寅恪不厭其煩地考證主線外的許多旁枝，考河東君嘉定之遊行踪時，由嘉定縣志、文人文集以及相關傳記中，探察嘉定一地的名園，鈎稽出嘉定文士們的園宅闢築，如：汪無際之墊巾樓、唐叔達之唐氏園、張崇儒之薖園、孫中丞之元化宅、張景韶之嘉隱園、張鴻磐之杞園、李流芳之檀園、閔士籍之猗園、李文邦之三老園等，❶由地理、時間、文士交遊等多重線索，考定了誰先闢築？誰為鄰居？先後搬遷進住的狀況？以方位與時間重建崇禎8年嘉定的地理實況，還原河東君寓居、遊宴地點，以及程孟陽、唐叔達、李流芳、宋珏、汪明際諸人與河東君共相往來酬和活動的軌跡。

據寅恪所考，認為河東君嘉定之遊，雖僅其個人艷史的一部分，卻影響重大。主線索之外的任一旁支，作者皆本著細緻的手法加以考定，顯示任何一件史事都有不可忽略的瑣細證據，歷史是由無數的細節縱橫交錯建構而成。明清痛史誠然是崇偉悲劇的大歷史，但牽連這個大歷史的每一位小人物，其生命中偶然的遇合與行跡，亦足以發展成驚天動地的歷史場面。陳氏原不解何以於河東君遊嘉定後150年，鈍夫如錢肇鰲《質直談耳》傳述其與徐三公子、宋轅文之軼事，「猥瑣詳悉，一至若此」，等到寅恪蒐檢方志，始知「巷陌舊名，風流佳話，劫灰之後，猶有未盡磨滅者。」❶陳寅恪以其參用明清之際筆記雜俎的史料手法，「不避瑣細」地「節外生枝」，密密織縫出一段經緯脈絡交錯紛紜的歷史。

陳寅恪自述不避瑣細，尋求本事，才能還原歷史人物的真面貌，以下舉幾

附帶問題」，頁 16-37，疑、泥不分的聲類推斷，參頁 100-101，而「蘼蕪」一稱考定，參頁 217-222。

❶ 關於嘉定一地文士們的園宅鈎稽，詳參《別傳》，上冊，頁147-171。

❶ 本段文意，參引自《別傳》，上冊，頁171。

個生活小事加以說明。程孟陽有詩曰：「數日共尋花底約，曉霞初旭看新蓮」二句，陳寅恪以程老少寐，清晨即起與名姝共賞樓前新荷，推測此非偶發事件，河東君 17 歲妙齡少女，必性喜早起，始能追隨耄耋詩老作此遊賞，用以窺見河東君日常生活習性。❶又論孫元化火攻大砲之史實，論及滿洲語稱「漢軍」為「烏珍超哈」，不稱「尼堪超哈」，推其原故，蓋清初曾奪取明室守禦遼東邊城之仿製西洋火礮，並用降將管領使用，故有「烏珍」的名號。孫元化一事涉及明清興亡關鍵，故附談名物瑣事以旁釋，又舉《兒女英雄傳》中安老爺以「烏珍」為長姐兒命名的敘述互證，說明：「民族興亡之大事及家庭瑣屑之末節，皆能通解矣。」❶河東君與牧齋詩中皆曾用「囡」字，寅恪大幅討論明人「囡」字用法，吳人呼女為「囡」，寅恪討論所指應「白囡」，為二人之女（後適趙管為妻），膚白。接著，陳氏又舉許多撥科射策之文，因「囡」字所涉各種革黜爭議事。由於與河東君之女趙管妻及黃皆令直接間接有關，故不得不詳引資料，以供論證。陳寅恪於此自謂：

> 剌剌不休，盈篇累牘，至於此極，讀者當以為怪。鄙意吾國政治史中，黨派之爭，其表面往往止牽涉一二細碎之末節，若究其內容，則目標別有所在。……職是之故，不避繁瑣之譏，廣為徵引，以見一例。庶幾讀史者不因專就表面之記載，而評決事實之真相也。❶

陳寅恪針對個別史事，已作到窮源溯流到無以復加的地步。

陳寅恪解讀柳如是詩作，如拆七寶樓臺，以河東君〈夢江南　懷人〉20 首為例，陳氏以語語相關、字字有著的態度，尋繹典故的線索包括：李煜《花間集》、晏殊《珠玉詞》、《漢書》〈外戚傳〉、〈孝成趙皇后傳〉、蔣防〈霍

❶　本段文句推證，參引自《別傳》，上冊，頁 175-176。
❶　參引自《別傳》，上冊，頁 158-159。
❶　參引自《別傳》，下冊，「復明運動」，頁 925-949。

小玉傳〉、湯顯祖〈紫釵記〉、〈玉燕敘事〉、《玉臺新詠》、《樂府詩集》、《拾遺記》、李清照《漱玉詞》……等。作者推敲語彙運用、引證史事、連類相及等手法交互穿插解讀詩文，以合柳如是寫作心境。甚至還以書風字體辨偽，柳詩中有一「褻」字，因文意不通，陳寅恪以河東君喜作瘦長體書研判「褻」字疑是「爇」字之訛寫。❷⓿陳寅恪具有傳統文人博雅多識的豐厚學養，學問範圍無遠弗屆，詩文釋證偏向傳記式鉤稽，然在傳記資料匱乏的狀況下，釋證工作只能在字裡行間鉤沈索隱，參互推證，在細節中建立歷史。

㈡作者亦讀者

　　《柳如是別傳》一書中有兩種話語：一是歷史人物在文獻中發出的話語，另外則是陳寅恪的評點案語。《別傳》一書時時在文中角落，看到作者不斷置入自己：透過旁白、評論、責罵、感慨……等豐富的主觀意見，信筆拈出，像個說書人一樣，上陣說書，隨時提醒讀者：「我」現身於此；也儼然是位明清時期的飽學讀者，在案頭冊籍文本上朱墨評點。陳寅恪既是《別傳》一書的作者，同時又是明清一段痛史的讀者，不斷在歷史撰述中轉變著書寫的語調。

　　舉例而言，寅恪在探討程孟陽、錢牧齋二人與柳如是的關係時，曾引程孟陽小傳：「孟陽讀書不務博涉，精研簡練，……晚尤深老莊荀列楞嚴諸書，鈎纂穿穴，以為能得其用。」另引全祖望〈錢尚書牧齋手跡跋〉第 2 幅云：「劫灰之後，歸心佛乘，急欲請書本藏經，以供檢閱。」接著陳氏對二人的宗教信持頗有疑惑，曰：「牧齋之禪力，固不能當河東君之魔力；孟陽之禪力，恐亦較其老友所差無幾。」調笑錢程二人的禪定之力不敵對紅粉之迷戀。陳寅恪接著插入了一段與正文不甚相干的文字。寅恪憶及十餘歲時，讀牧齋所作之蒙文鈔本，數年後又見另一舊本蒙鈔，鈐牧齋印記。故述及曩時與鋼和泰君共取古今中外《楞嚴經》之著述與乾隆滿蒙藏文譯本，參校推譯，並提出譯本真偽的意見。末言：「當寅恪與鋼君共讀此經之時，並偶觀尚小雲君演維摩登伽女戲

❷⓿　相關考證，參見《別傳》，上冊，頁 260-270。

劇。今涉筆及此，回思前事，又不覺為之一嘆也。」㉑此段內容可說是由《楞嚴經》岔出完全與正文無涉的回憶文字，像這類文字便成為作者現身、傾吐讀者反應的重要證據。寅恪將明清痛史的嚴肅學術考證與個人生命經驗記憶的考索，創成今／古、研究者／研究對象相互穿插、彼此映照、共同對話的特殊文本。如果這些文字亦是作者珍貴生命經驗的表述，那麼吾人著意於寅恪在書中，究竟置入了什麼話語，也就更能深切體察著書的幽微旨趣。

人事變遷的考察在時間推移下起伏隱現於書中，這是陳寅恪另一項重要的讀者反應。例如程孟陽〈朝雲詩〉8 首之 4「助情絃管鬥玲瓏」一句的解釋，陳氏舉韋莊〈憶昔〉詩作為引典注腳。韋詩次句「子夜歌清月滿樓」，恰合孟陽上句當時程、唐杞園夜宴柳如是，極歌唱酣醉之樂。陳寅恪接著改變語調，以預測的視角將時空展延至 10 年後，就會應驗韋詩的末兩句：「今日亂離俱是夢，夕陽唯見水東流。」故而認為程詩在歡樂氣氛中似乎預示了一場即將來臨之大難。寅恪由史實中考定河東君崇禎 7 年時有嘉定之遊，當時「歌舞昇平，猶是開元全盛之日」。越 10 年，則是南明弘光元年，原來宴遊往來之地，酬酢接對之人，「多已荒蕪焚毀，亡死流離，往事回思，真如隔世矣。」再引「嘉定縣乙酉紀事」以證之，當時滿清入關，殺戮最慘之地，揚州之外應推嘉定。鮑照的〈蕪城賦〉在《昭明文選》中列遊覽類，河東君遊嘉定亦為遊覽，其平生與幾社勝流交好，必精通《文選》。弘光元年嘉定屠城之役，寅恪置身柳如是的心扉曰：「翠羽明璫與飛絮落花而同盡。河東君起青瑣之中，躋翟茀之列，聞此慘禍，眷念宗邦，俯仰身世，重溫參軍之賦，焉得不心折骨驚乎？」行文至此，寅恪又轉以置身事外的旁觀者身分發言，在此慘烈大禍中，唯一可稍慰藉者，乃當日冶遊相與遊宴之諸老如唐叔達、李茂初、程孟陽皆已作古，得免於身受目睹或聞知此東南之大劫，可算是不幸中之大幸了。

讀者在孟陽「助情絃管鬥玲瓏」與韋莊「子夜歌清月滿樓」兩句之間，畢竟看不出有任何關連，原來陳寅恪是要讀者這樣看的：「姑不論松園之詩本何

㉑ 以上文字，參引自《別傳》，上冊，頁 178-179。

字，但讀者苟取孟陽並端己所作兩詩連貫誦之，則別有驚心動魄之感焉。」寅恪帶著讀者閱讀程孟陽此詩句，實已超出孟陽詩人的經驗範圍，以讀者之便，將五代韋端己的詩句演成程孟陽所無法預見的未來視域。❷

　　同樣的解詩策略，亦出現在孟陽〈朝雲詩〉第 5 首釋孫元化園。明清之際，孫元化曾以火器礮彈舉事，當時嘉定以海邊小鎮起兵抗清，終受清兵屠戮之禍，其攻守成敗，乃繫於礮銃彈藥之強弱多寡，寅恪曰：「然此端豈河東君與諸老當日遊宴此園酬酢嬉娛之際，所能夢想預料者耶？」❷現在的歌舞酣樂不能預見未來的亡國悲慟，二者的對照如此突兀。寅恪這時以全知角度籠罩此詩，游移於 10 年之間，江南名士與青樓艷妓的春花秋月，在歷史的探照下，悲劇性顯得特別強烈。對程孟陽而言，寫作當時何來亂離之感呢？研究者解詩容許有主觀臆測的空間，寅恪竟然置入了千里眼，讀出 10 年後的黍離之悲。

　　牧齋長河東君 36 歲，自當先死，絕不敢有「白首同歸」之望，必以死後未竟志業託河東君。豈料牧翁以黃毓案所累，河東君雖欲從死，然竟得生。直到牧齋死後 34 日，河東君自殺相殉，故陳寅恪讀牧翁詩：「敢倚前期論白首，斲將末契結朱顏。」竟成了一句讖語，奇哉！悲哉！陳氏站在後來者的方便視角，瞻眺未來，詩句有如預言成讖，陳氏舉亞力斯多德論悲劇（前不知古人）、王國維論紅樓（後不見來者）而能符會，以悲劇為陳柳一段情事作結。❷寅恪解詩跳脫詩人時間的限制，古今詩文典故充作讀者延伸思考的利器，其意似乎不僅止於重建歷史現場與還原寫作心理而已，還要帶領讀者盡力推延，預見將來，譜出更具時代感受的絃外之音。

❷　程孟陽原詩參見《別傳》，上冊，頁 177。寅恪韋莊詩典故考證與史實推定，詳參頁 179-182。

❷　相關考證參見《別傳》，上冊，頁 183-184。

❷　參見《別傳》，上冊，頁 347。

(三)填補空隙

　　陳氏對於程孟陽〈緝雲詩〉的題名推定，大力發揮了想像，以下簡述其推定過程。第一個名稱是「停雲」。李流芳、程孟陽二老皆曾以「停雲」一詞入詩，「雲」借指河東君，「停」為停留，有鍾情之意，頗合二老心境。然陳氏考察「停雲」出自陶詩〈停雲詩序〉之「停雲思親友也」，以為河東君與嘉定諸老，只可稱為「友」，未能為其「親」。而陶詩義正辭嚴，不宜挪借作為綺懷之題。此或可推測程孟陽作詩賦題排除「停雲」的理由。第二個名稱是「綵雲」，陳氏由詩中一句「風前化作綵雲行」推測該組詩題原擬作〈綵雲詩〉，此應與白香山之詩有關，白居易有〈簡簡吟〉一詩，結語曰：「彩雲易散琉璃脆」，後接〈花非花〉：「花非花，霧非霧。夜半來，天明去。來如春夢幾多時，去似朝雲無覓處。」以知孟陽賦朝雲詩必由〈花非花〉來，與河東君來去無定所甚合。然〈簡簡吟〉後半敘述蘇家小女早夭，故用此名似為不祥之辭，故改之。再次，陳寅恪翻檢《樊川集》得「孤直緝雲定」之句，適與河東君之擅長歌唱者，頗相符合，遂改「綵雲」為「緝雲」。❷❺程孟陽〈緝雲詩〉的定題過程，是否如寅恪所推測曾經二次改易不可得知，寅恪透過比對與聯想細細填補空隙，虛擬推求而得，真可謂為程孟陽的千古知音。

　　陳寅恪不僅對柳如是充滿敬意，亦讚賞其寫作才華，以為其學問淵博、天才超越，故能靈活運用典故，無生吞活剝之病。寅恪釋解柳之詩文，自言：「語語相關，字字有著」，❷❻但是索隱至極，亦難免陷入迷霧歧路。崇禎 8年，河東君和臥子詩〈秋柳〉8 首之 3 有句曰：「人似許玄登望怯」，她自比遊山登臨記載的許邁（字叔玄，後改名玄），而自謂「登望怯」，非體羸足小之故，而是與許玄同樣畏怯於見客避跡之意。❷❼崇禎 13 年冬，河東君訪牧齋於

❷❺ 陳寅恪對於程孟陽《緝雲詩》題名由停雲、綵雲更改為緝雲的推測過程，詳參見《別傳》，上冊，頁 196-204。

❷❻ 參引自《別傳》，上冊，頁 260。

❷❼ 參引自《別傳》，上冊，頁 312-319。

虞山半野堂，初贈其詩為「江左風流物論雄」、「東山蔥嶺莫辭從」，則以牧齋比於謝太傅，自比為東山伎。此時牧齋為候補宰相之資格，與謝太傅身分切合也，自喻亦當。寅恪以為：河東君不僅能混合古典今事，融洽無間，且擬人必於其倫，胸中忖度，毫釐不爽，上官婉兒玉尺之譽，可當之無愧。❷❽至於前此曾以不過雲間孝廉的陳臥子比為貴為右軍的王逸少，非簪纓科第之族的陳臥子怎堪比於王謝之子？河東君亦曾自比為社會階級不合的閨秀謝道蘊，均嫌過分。寅恪以為河東君詩作儘量「擬人必於其倫」，已難能可貴，不免用錯典故，牽連混及，雖不切當，然亦不必過於苛責也。❷❾

寅恪以為：「文人才女之賦詠，不必如考釋經典，審覈名物之拘泥。」❸⓿詩文字句中，含有許多空白，自然有賴讀者予以填補。然深入瑣細，考究用典，尤其那些連類鉤連之典故，已宕出原句甚多，精細入微或否有過度解釋之嫌？不得而知，由此可證陳寅恪釋證有跨越作者的宏圖。

陳寅恪論及牧齋學問極淵博，為文亦故作僻奧之句法，藉以愚弄當日漢奸文士之心目耳，解讀奧文亦寅恪最感挑戰之任務。牧齋有詩句：「籬邊兀坐村夫子，端誦尚書五子歌。」引白樂天〈與元九書〉曰：「聞五子洛汭之歌，則知夏政荒矣。」蓋暗指清世祖荒於遊畋、耽於歌樂之意。另參酌順治皇帝詢問梅村《秣陵春傳奇》參訂者宜園主人之事與董小宛未死事等，知牧齋之詩皆實指當時史事，若清政果如世祖荒樂而衰，則明室復興可望，牧齋於詩中寄放了深深的寓意，不可以遊戲文章等閒視之。又考牧齋詩曰：「史癡畫筍徐霖筆，弘德風流尚未闌。」討論江寧以畫為隱的楊亭，藝術境界可上追弘治、正德時期的史忠、徐霖，相與媲美，斯亦明室仍可復興之微意。而徐霖故實又與武宗正德下江南（幸南都）有關，希望南明桂王亦能效正德皇帝一樣得幸南京。寅恪為牧齋此一詩句的思維空隙作了密實的填補。前文曾指清世祖耽於歌樂，此

❷❽　參引自《別傳》，上冊，頁319。

❷❾　參引自《別傳》，中冊，頁437、頁453。

❸⓿　參引自《別傳》，上冊，頁266。

又提出承平時期幸江南盛傳風流佳話的正德皇帝，寓託南明遺老對桂王於政治上的復興寄望，美色逸樂與政治圖謀雖為二事，然牧齋詩引前者為後者之掩護，將女色與政治作了很好的換喻。❸

(四)心理分析

《柳如是別傳》一書，對於無從由文獻表象確考的人情事理與關係，寅恪運用「心理分析」的方法加以彌縫，曾自言「視此心理之分析」。❸據余英時所言，陳氏對歷史人物的心理活動（包括喜、怒、哀、樂、虛榮、輕薄、負心、怯懦），都有深入的認識，對性格亦準確掌握，不同於佛洛伊德探索潛意識的「心理分析」。佛氏亦承認通常情況下，判斷一個人性格，只要根據其在行動思想上的自覺表現，便已足夠。史家的歷史重建根據人們的行為、談論和詩文，大體上都是自覺層面上的事，如西方史學家寫傳記一樣，通過豐富想像力逐步由外在表現進入內心世界，其實並不必需進入傳主的潛意識才能談其心理活動。❸本節將由這個角度略作探索。

《別傳》一書，試圖重建柳如是選婿與尋求歸宿的人生過程，寅恪深入體察各種處境下的女性心理，以下將試引數例以明之。崇禎 13 年河東君離杭北行，此次遊杭，時經 3 月之久，中間患病頗劇，自有所為而來，必有所為而去。在給汪然明的信札中曰：「流光甚駛，旅況轉淒。恐悠悠此行，終浪遊矣。」其辭悽感，發病嘔血，亦由於此。蓋當崇禎十二年己卯歲末，河東君已 22 歲，美人遲暮，歸宿無所，西湖之遊，本為閱人擇婿。汪然明深識其意，願作黃衫，為覓佳婿。然則河東君此行，終至其事不諧，應與謝象三有關。汪然明為河東君覓婿計，謝象三之年齡資格家財及藝能四者，均合條件。然象三

❸ 陳寅恪關於牧齋詩與反清復明微意的探討，詳參見《別傳》，下冊，頁 1123-1126。

❸ 參引自《別傳》，中冊，頁 577。

❸ 參見余英時著，〈試述陳寅恪的史學三變〉，收入同註❹，《陳寅恪晚年詩文釋證》，頁 371-372。

氣量褊狹，手段陰狠，復挾多金，欲娶河東君而不能如願，遂大肆誹謗，散播謠言，然明因即轉介與牧齋。若後來河東君所適之人非牧齋者，則其人當不免為象三所害。由今觀之，柳錢之因緣，其促成之人，在正面為汪然明，在反面則為謝象三，豈不奇哉？由此可知，當日河東君擇婿之艱，處境之苦，更可想見。❸❹

關於柳如是的心理，再進一說。錢牧齋作有〈合歡詩〉、〈催妝詞〉，並在其《東山酬和集》中，載錄〈合歡詩〉和作 15 人，25 首，〈催妝詞〉和作 3 人，10 首。由於牧齋當日以匹嫡之禮與河東君結褵，為當時縉紳輿論所不容，故當時這些和詩，年輩較長者，大都近於山林隱逸或名位不甚顯著之流，其他大多數悉是牧齋門生或晚輩。唯有一事最可注意者，即〈合歡詩〉及〈催妝詞〉兩題，皆無河東君和章。寅恪認為河東君早歲詩學受「幾社」推崇文選學影響，多涉生硬晦澀，藉此自標新異。嘉定之遊與程李輩往返後，詩學漸進，始知不能仍挾故技以壓服一般文士，故自《湖上草》以後，篇什風格已轉變，所以不和作，藉以藏拙。寅恪以為上說是部分理由，宜進窺河東君當時之心境。河東君捨臥子而就牧齋，其思想情感苦痛嬗蛻之痕跡，充分表現於詩歌篇什。此番如和〈合歡詩〉與〈催妝詞〉，寅恪言：「若作歡娛之語，則有負於故友（臥子）；若發悲苦之音，又無禮於新知（牧齋）。以前後一人之身，而和此啼笑兩難之什，吮毫濡墨，實有不知從何說起之感。」故選擇不和以應，可知其處境之艱辛與用心之良苦。❸❺

河東君命運漂泊，寫詩對牧齋可說是刳肝瀝血以為書詞，實令讀者不忍卒讀。牧齋〈有美詩〉百韻，乃河東君別去後，答其送遊新安之作，實為其文集壓卷之作。而河東君感激牧齋之知遇，亦有詩作回應，其中「祇憐不得因風

❸❹ 以上關於河東君離杭前的心境苦難，相關考證文字很長，筆者文中僅引結論而已。參見《別傳》，中冊，第 4 章「河東君過訪半野堂及其前後之關係」，頁 403-404、417、434-436 等。

❸❺ 關於〈合歡詩〉、〈催妝詞〉的探討，詳參《別傳》，中冊，頁 658-662。

去，飄拂征衫比落梅。」「飄拂」二字適為形容己身行踪之妙語，「落梅」二字，亦於無意間，不覺流露其身世飄零之感。寅恪推其為明代難得之絕妙好辭也。關於〈有美詩一百韻〉，後世有不同理解，除牧齋外，最能通此詩之意者，為河東君。陸敉先以同情河東君的角度注詩，而錢遵王本與河東君立於反對地位者，無論牧齋用事有所未詳，則懷有偏見，不肯為之闡明。崇禎 13 年冬至次年春期間，二人初識行事之曲折、兩方複雜針對曲折心理的探求，在懷有預設立場且史實諱莫如深的文獻環境中，連陳寅恪亦自不免興嘆：「僕病不能也」。寅恪所可注意之處，在於錢柳二人當日之行踪所至與用意所在，自述：「搜取材料，反復推尋，鉤沈索隱，發見真相」，至於「能否達到釋證此詩目的之十分之一、二，殊不敢自信。」❸❻

以下略述陳寅恪對陳臥子、程孟陽、錢牧齋等諸位男士的愛情心理探求。河東君嘉定之遊期間，陳氏以人情世故等傳統士大夫之應世模式，細部推敲程孟陽追慕柳如是的心理狀況。松圓詩老程孟陽與其他好事勝流，自河東君離去嘉定後，眷戀不忘，非僅形諸吟詠而已，更取其寓嘹最久之「邁園」亭樹之名，作為其香車經遊園巷之美稱。如「聽鶯橋」、「天香橋」、「隱仙巷」等，殆效世俗「德政碑」、「去思碑」之類。❸❼寅恪深諳男性戀慕青樓的情色心理，如「某人到此一遊」般為風流印記。

錢牧齋、陳子龍時相往來，卻於崇禎 14 年約兩個月間無詩，《有學集》中未見此時臥子踪跡。依二人交誼篤摯，當日牧齋不應無詩書以答臥子厚意，然刻《初學集》時卻刪去不錄，應同於刪去酬答臥子禾城贈詩之例，似為避去柳陳關係之嫌，若非牧翁刪，則必由錢氏門生瞿稼軒為師母諱也。同樣地，錢牧齋為另一情敵程孟陽刻書，亦故意遺忘書中考證甚詳的小事，尤其於陳柳二

❸❻ 關於牧齋〈百美詩一百韻〉寫作動機與評價的相關討論，詳參《別傳》，中冊，頁 591-593。

❸❼ 參引自《別傳》，上冊，頁 169-170。

人最親暱的事件，均加以隱晦避談，亦依人情推知與心理狀態而作的推測。❸
此外，河東君曾囑咐牧齋買婢，揆以當日情勢，江浙地域亂離之後，豈有買婢
不得之理？古之婢／妾不分，故不是買不到，乃不敢買也。後來牧齋卻買來一
把唐斫琴給河東君，買一只摩羅睺給女兒，表達了賢夫慈父之愛。寅恪細緻地
揣摩了柳如是的嫉妒心理與牧齋的畏妻心理。

　　陳寅恪針對陳、錢二人行事心理的探索，亦有從經濟層面加以考慮者。當
初陳臥子之家，人多屋狹，其妻張孺人擁有財務支配權，必不能有餘地、餘資
安置志在獨立門戶之河東君，故陳柳婚姻失敗，當與此有關。❸至於牧齋則急
營我聞室迎之入居，姻緣得成，應係主因。牧齋為築金屋（絳雲樓）以貯美
人，不得不忍痛割其所愛趙家漢書珍本，鬻於謝象三。牧齋對此其為心痛：
「趙文敏家藏前後漢書，為宋槧本之冠，前有文敏公小像。太倉王司寇得之吳
中陸太宰家，余以千金從徽人贖出，藏弆二十餘年，今年鬻之於四明謝象三。
床頭黃金盡，生平第一殺風景事也。此書去我之日，殊難為懷。李後主去國，
聽教坊雜曲，『揮淚對宮娥』一段悽涼景色，約略相似。」❹寅恪引出此文，
說明牧齋賣宋槧書為建絳雲樓，顯露經濟／收藏、文化／愛情等矛盾心理，既
爭柳是，但天下尤物不可得兼，於此益信。當時謝象三購書時，還要壓低二百
金，分明招這位老座師之難堪。數年之後，牧翁曾贈詩給張縉彥（張坦公司
馬），為這位「償軍之將、亡國大夫、兼不死之英雄」作〈張坦公集序〉，敷
衍千餘言，希得潤筆厚酬外，又欲藉諛辭感動張氏，取其購於謝賓三之宋槧兩
漢書，還諸舊主，庶幾以圓其古籍／美人共貯一處的美夢。可惜坦公未能遂其
願，後來趙家漢書流落他所，遂入清內府。❹

　　牧齋以匹嫡之禮待河東君，殊違反當時社會風習，招來多數士大夫不滿實

❸　詳參《別傳》，上冊，頁 219-221。

❸　關於陳臥子的經濟狀況與陳柳婚姻失敗的關連，詳參《別傳》，上冊，頁 44-45、頁
　　120。

❹　初學集〈跋前後漢書〉，參引自《別傳》，中冊，頁 405。

❹　關於錢牧齋鬻書的事蹟，詳參《別傳》，中冊，頁 404-423，下冊，頁 917-920。

屬必然，但牧齋執意如此，乃估量捨此不能求得河東君同意。之前宋轅文、陳臥子，因不敢冒天下之大不韙而錯失與河東君之良緣。牧齋則悍然不顧，乃平日之心理與行動本有異於宋、陳二人，又當時牧齋被稱為「天巧星浪子」，名流推為「廣大風流教主」，因而獲致河東君點頭，嫡庶的考量有很大關係。❷寅恪考證一則崇禎 15 年正月〈遊黃山記序〉一文，曾邀約訂程孟陽黃山之遊，然孟陽當時已卒，故此則依陳氏判斷，應係事後追憶，以致筆誤耳。寅恪判斷當崇禎 13、4 年冬春之交，牧齋值新知初遇、舊友將離、情感衝突、心理失常之際，作〈遊黃山記〉，又逢河東君患病甚劇，撫今追昔，不勝感慨。記錄時間有所舛誤，乃牧翁「精神恍惚，記憶差錯」，以致如此。❸至於順治崩逝之際，牧齋喜悅，寓遵王宅，張燈夜飲，以表慶悅，但〈與遵王〉尺牘中卻寫下：「但四海逼密，哀痛之餘，食不下咽，只以器食共飯。」陳氏以為牧齋所言，乃故作掩飾之語，與其內心感受適相反也。❹

　　陳寅恪透過心理分析構造人物作為，推測事件，臆想人情，串連史跡，以進行嘲諷與論評。

(五)創造性的詮釋

　　在解讀錢柳詩作的過程裡，陳寅恪總以知音的立場透析他們的寫作心理，並賦予精彩的創造性詮釋，〈男洛神賦〉可視為一個典例以闡明之。〈男洛神賦〉是河東君遺存作品中最可注意且有趣者，寅恪將之視為一費解的公案，❺該賦所涉問題有二：㈠為誰而作？㈡作成在何年？寅恪解讀的過程極有趣，由於河東君早期受幾社名士選學影響甚深，故由《昭明文選》尋索典故以解讀此賦。首先解決「水仙」典故，陳氏考察《紅樓夢》中的水仙典故應來自蘇詩，

❷ 參引自《別傳》，中冊，頁 653-654。
❸ 參引自《別傳》，中冊，頁 624。
❹ 參引自《別傳》，下冊，頁 1205。
❺ 關於〈男洛神賦〉的考釋文字，詳參《別傳》，上冊，第 3 章「河東君與『吳江故相』及『雲間孝廉』之關係」，頁 136-143。

然以臥子鄙宋詩的詩學態度而放棄了這個線索，另覓他典。陳氏在此不避諱展示個人的為學過程，不吝告訴讀者他曾經想過後來放棄的想法。河東君交遊廣闊，〈男洛神賦〉可在酬和之作的前提上尋思：此賦酬答誰？誰曾以水仙或洛神譬視之？柳如是因戲作以相報酬。由此線索推求，發現當時確有許多文人視柳為洛神，其一為汪然明，曾在詩中譽其「美女如君是洛神」，但然明當時年已 62 歲，不可能「神光離合，乍陰乍陽」，且然明有自知之明，故〈男洛神賦〉主角應非汪然明。其次的可能人選是陳子龍，臥子曾賦〈水仙花〉詩，時正當少壯之年，此數年間與柳情好篤摯，符合子建「神光」之句，且是河東君心儀的人選，有充分的理由視其為「男洛神」。

寅恪考證至此，又插入一段讀者意見：「自河東君當日出此戲言之後，歷三百年，迄於今日，戲劇電影中乃有『雪北香南』之『男洛神』，亦可謂預言竟驗者矣。」❹⑥寅恪在解釋典故的推論過程中，發揮了讀者自由無拘的想像力。

陳寅恪既鎖定了陳臥子為〈男洛神賦〉的書寫對象，再由賦文中去坐實這個推想，一方面以劉孝綽、謝靈運之文才比臥子；另一方面認為臥子以才子而兼神童，河東君以才女而兼神女，才同神同，因緣遇合，殊非偶然者矣。其次駁斥「男洛神」為宋轅文的說法，轅文當時雖為美才少年，與柳又有白龍潭寒水浴之佳話，❹⑦實可抵男神之形。但宋氏不似臥子有〈湘娥賦〉等洛神相關作品，故河東君以賦酬和宋氏的可能性極低。接著寅恪又曰：「噫！臥子抗建州而死節，轅文諛曼殊以榮身。孔子曰：『不有祝鮀之佞，而有宋朝之美，難乎免於今之世矣。』（《論語·雍也》）豈不誠然哉？豈不誠然哉？」❹⑧人格氣度也是陳寅恪不傾向接受河東君書寫之「男洛神」是宋轅文的主要原因，這樣置

❹⑥ 參引自《別傳》，上冊，第 3 章「河東君與『吳江故相』及『雲間孝廉』之關係」，頁 137。

❹⑦ 關於白龍潭之浴一事，詳見錢肇鼇《質直談耳》〈柳如是軼事〉條，參引自《別傳》，上冊，頁 68-69。

❹⑧ 參引自《別傳》，上冊，頁 141。

入讀者道德判斷的歷史推考，又是讀者參與的充分表現。

以柳如是為核心的歷史隱晦難明，陳寅恪在尋求線索、拼合事蹟的工程中，多賴索隱鉤稽，並運用豐富的想像力，提出創造性的解釋。〈男洛神賦〉中有一對警句：「聽墜危之落葉，既洴浮而無涯」，陳氏另尋柳如是二首詩〈聽鐘鳴〉、〈悲落葉〉作旁證，以言其自抒身世之意。二賦前有自序曰：「鐘鳴葉落，古人所嘆。余也行危坐戚，恨此形骨久矣。……因傚世謙之意，為作二詞焉。」世謙為蘭陵蕭綜字，二詩題原見《梁書·蕭綜傳》，然與〈男洛神賦〉引句的關連為何？寅恪仍無甚把握：「河東君之以世謙自比，是否僅限於身世飄零，羈旅孤危之感？抑或其出生本末更有類似德文者？則未能詳考，亦不敢多所揣測也。」行文至此，雖無確解，陳氏仍然擺列了兩條可作補充的重要線索。❹陳寅恪深刻地理解並推崇柳如是，認為其乃傚曹子建〈洛神賦〉自述經歷的撰寫心跡為此賦，故寅恪以「協玄響於湘娥，疋匏瓜於織女」作為〈男洛神〉之要旨，指出該賦實乃河東君自述身世歸宿之微意，應視為誓願之文，傷心之語，可與子建比美。然而當代與後世，竟以佻達遊戲之作品視之，詆笑世人膚淺至極。〈男洛神賦〉究竟是柳如是的戲作？還是有對象指稱的情賦？若是後者，又究竟是誰？這些費盡思索的推考，陳寅恪以創造性的理解為此賦作了最佳註釋。

《柳如是別傳》一書，有時像章回小說道盡人物歷史典故，作者像評點者，透過綿密的書寫，不斷補充、注釋、對話，淋漓盡致地展示讀者反應，賦予創造性的詮釋，再舉一例簡述如下。河東君曾以一通信札向汪然明借舫春遊：

> 早來佳麗若此，又讀先生大章，覺五夜風雨淒然者，正不關風物也。羈紅恨碧，使人益不勝情耳。少頃，當成詩一首呈教。明日欲借尊舫，一向西泠兩峯。餘俱心感。

❹ 賦序與陳氏之言，兩段文字皆引自《別傳》，上冊，頁143。

如何解釋柳如是尺牘中所言之事？寅恪引汪然明幾段文字作說明。其一為《不繫園集》壹〈不繫園記〉云：

> （天啟 3 年）癸亥夏仲為雲道人築淨室，偶得木蘭一本，斲而為舟。四越月乃成。計長六丈二尺，廣五之一。陳眉公先生題曰不繫園。佳名勝事，傳異日西湖一段佳話。

又引《隨喜庵集》〈崇禎元年花朝題詞〉云：

> 余昔搆不繫園，有九忌十二宜之約。時騷人韻士，高僧名姝，嘯詠駢集。董玄宰宗伯顏曰隨喜庵。

另《春星堂詩集》壹〈汪然明小傳〉對其西湖遊舫記載曰：

> 製畫舫於西湖，曰不繫園，曰隨喜庵。其小者，曰團瓢，曰觀葉，曰雨絲風片。……余家不繫園，亂後重新，每為差役，不能自主。

可知然明之西湖遊舫頗多，有大小兩類，河東君所欲借者，當是團瓢觀葉或雨絲風片等小型遊舫也。❺

　　汪然明是否借了遊舫給河東君？陳寅恪引一篇極有趣的文獻作旁證以助推測。黃汝亨曾代汪然明作「不繫園約欵」，其中「十二宜」有「名流、高僧、知己、美人」4 類人品之條，陳氏針對此 4 類人品，證說河東君皆足以抵之。以河東君之姿貌，其為「美人」自不待言。「知己」往往發生於兩方相互關係，河東君與汪然明之情分，即就 31 通尺牘觀之，已可概見，然明與河東君

❺ 本段文字，由該通尺牘探討的種種引證，參引自《別傳》，中冊，第 4 章「河東君過訪半野堂及其前後之關係」，頁 380-381。

可互為知己也。「名流」雖指男性之士大夫言，然河東君感慨激昂，無閨房習氣，其與諸名士往來書札，皆自稱弟，又喜著男子服裝。適牧齋後，牧齋視之為高弟、記室：「河東君侍左右，好讀書，以資放誕。客有挾著述，願登龍門者，雜沓而至。錢或倦見客，即出與酬應，客當答拜者，則肩筍輿，代主人過訪於逆旅，竟日盤桓，牧翁殊不芥蒂。嘗曰，此吾高弟，亦良記室也。戲稱為柳儒士。」（《牧齋遺事》「國初錄用耆舊」條）故知河東君實可與男性名流媲美。至於「高僧」，由表面觀之，似與河東君絕無關係。然河東君於未適牧翁之前，即已研治內典。所作詩文，如與汪然明尺牘（二十八、二十九兩通），以及初訪半野堂贈牧翁詩（見東山訓和集壹）即是例證。牧齋〈有美詩〉云：「閉門如入道，沈醉欲逃禪」，實非虛譽。總而言之，河東君固不可謂為「高僧」，但就其平日所為「超世俗，輕生死」兩端論之，「亦未嘗不可以天竺維摩詰之月上，震旦龐居士之靈照目之。蓋與『高僧』亦相去無幾矣。」

寅恪以為上引黃汝亨所擬人品 4 類之約款，雖汪氏生平朋好至眾，恐以一人而全具此四類之資格者必不多有，唯河東君一人之身，實足以當之而無愧。河東君欲借湖舫時在崇禎 12 年春間，當時名妓如林天素已返三山，楊雲友亦埋骨西泠，至若纖郎王修微，則又他適（按：歌妓王修微前曾有一詩「寄題不繫園」）。汪然明所擁有之諸遊舫，若捨河東君而不借，更將誰借耶？❺陳寅恪在考察柳如是上引尺牘時，乃將西湖遊舫視為當日社會史之重要材料，考察過程還附記了明末亂後汪氏遊舫之情況，聊見時代變遷並誌念盛衰興亡之感。❺

❺ 關於陳寅恪針對柳如是 4 類人品相抵的考察，與相關引文，詳見《別傳》，中冊，第 4 章「河東君過訪半野堂及其前後之關係」，頁 381-383。

❺ 陳寅恪以物質如「不繫園」作為探究社會史之重要材料，另有一例。柳如是的醫生江湛源（德章之字），曾獲錢氏贈「紅豆莊玉杯」。牧齋家收藏玉杯不少。後人張漢儒以為牧齋以世俗艷稱寶物，聳動權貴，藉誣牧齋，言其謀取白玉杯，世稱一捧雪，一只到手，又造金壺一把饋送官吏，寅恪以為不可信。事實上，玉杯乃明末士大夫家多有，可供當日研究社會風俗者之參考。南京迎降，牧齋以此薄禮（一只玉杯），表己廉潔，致贈豫王。牧齋除擁有精槧圖書外，別無珍品。參見《別傳》，中冊，第 4 章「河東君過訪半野堂及其前後之關係」，頁 815-816。

陳氏針對一封尺牘及黃汝亨的約款，以及作者對柳如是人品的推想，創造性地詮釋了汪然明願將遊舫出借河東君的理由。

三、嘲謔

著述期間，陳寅恪對時間流逝、生命衰殘呈現出莫大的焦慮，由若干詩序約略可知：

> 乙未舊曆元旦讀初學集〈〔崇禎〕甲申元日〉詩有：「衰殘敢負蒼生望，重理東山舊管絃」之句，戲成一律。……
> 箋釋錢柳因緣詩，完稿無期，黃毓琪案復有疑滯，感賦一詩。……
> 丁酉陽曆七月三日六十八初度，適在病中，時撰錢柳因緣詩釋證尚未成書，更不知何日可以刊布也，感賦一律。……

賦詩最能表達此焦慮心境：「歲月猶餘幾許存」、「然脂暝寫費搜尋」。寅恪寫此書竟曰：

> 十年以來繼續草錢柳因緣詩釋證，至癸卯冬，粗告完畢。偶憶項蓮生〔鴻祚〕云：「不為無益之事，何以遣有涯之生。」傷哉此語，實為寅恪言之也。感賦二律。……

有涯之生如何遣得？

> ……惜別漁舟迷去住，封侯閨夢負綢繆。八篇和杜哀吟在，此恨綿綿死未休。
> 世局終銷病榻魂，謗臺文在未須言。……遺屬只餘傳慘恨，著書今與洗煩冤。明清痛史新兼舊，好事何人共討論。

寅恪非以消遣娛樂之事遣有涯，無益之事，乃是在「歲月猶餘幾許存」的生命流逝中，「欲將心事寄閒言」。

託將心事的閒言如何表出？陳寅恪讓明末清初的歷史時空在各種文獻的交織與遇逢中重建，眼力逐漸喪失的陳寅恪，口耳卻異常發達。聽覺敏銳的他，不僅在書中重現了歷史現場的管絃聲、戰火聲，還有那發自內心的哭聲：

> 高樓冥想獨徘徊。歌哭無端紙一堆。天壤久銷奇女氣，江關誰省暮年哀。殘編點滴殘山淚，絕命從容絕代才。留得秋潭仙侶曲，人間遺恨總難裁。❸

詩中有冥想、歌哭、省哀、滴淚，這些聲音轉作對人物或事件的嬉笑怒罵，透過其口說出，筆者最感興味的，就是那嘲諷笑謔十足的陳氏幽默。行文中，訕笑、調侃、洞悉、悲憫、感歎等各種嘲諷笑謔的聲響，此起彼落，隨著寅恪的臆想，化在筆下，填滿文獻的隙縫，迴盪讀者的耳邊。陳寅恪以迂迴婉轉的方式，反射生命衰殘、世事滄桑與時間流逝帶來的焦慮，諧中帶謔，歡中帶痛。

筆者以下選擇與柳如是一生密切相關的幾位文士陳子龍、程孟陽與錢謙益等，觀察陳寅恪如何以輕重程度不等的嘲謔筆法，一一剖析其心跡。

(一)訕笑俗陋

《柳如是別傳》穿插了陳寅恪對天下笨伯嘲陋辨誣的嗤笑。例如：一般庸陋校注者將陳臥子稱柳如是為「女弟」易作「女弟子」，殆由淺人習聞袁枚、陳文述廣收女弟子之事，蓋師弟尊卑殊等於舊日禮教上不能有婚姻之關係。是以袁、陳二人搜羅當日閨閣才媛，列諸門牆，不以為嫌。若是因此認為陳子龍為隨園碧城仙館主人一流人物，「此端頗為可笑。」❹另考證杜牧詩句：「東

❸ 以上所引陳寅恪相關詩文偈語，皆引自《別傳》，上冊，頁 5-7。
❹ 參引自《別傳》，上冊，頁 89。

風不與周郎便，銅雀春深鎖二喬。」究竟赤壁之戰時吹的是什麼風？由《三國志》中得知「時東南風急」，證明應係「東南風」，杜牧因受限於七律的字數而刪去「南」字。寅恪曰：「實則當時孫軍在江南，『東』字可省，而『南』字不可略，今俚俗『借東風』之語，已成口頭禪，殊不知若止借東風，則何燒走曹軍？儻更是東北風者，則公瑾公覆轉如東坡念奴嬌「赤壁懷古」詞所謂「灰飛烟滅」，而曹阿瞞大可鎖閉二喬於銅雀臺矣。一笑！陳寅恪考訂典故，在辨流俗之誤時，常對陋俗提出訕笑。❺❺

關於董其昌與楊雲友的事，寅恪又可一笑！據陳氏考訂，徐樹敏錢岳選《眾香詞》書集族里雲隊有成岫詞3闋，小傳略云：

> 成岫字雲友，錢塘人。性愛雲間董宗伯書法畫意，臨摹多年。每一著筆，即可亂真。今臙脂而失蒼勁者，皆雲友作也。年二十二，尚未有偶。戊子春，董宗伯留湖上，見雲友所做書畫甚夥，自不能辨。後得徵士汪然明言其詳，即為塞修，遂結褵於不繫園。雲友歸董之後，琴瑟靜御，俱譜入《意中緣》傳奇。有《慧香集》。

寅恪駁此小傳為妄。其一，董其昌為萬曆16年戊子舉人、17年己丑進士，此之前，聲名尚未甚盛，書畫何能為人摹倣如此之多？其二，汪然明造不繫園湖舫，在天啟3年，上距萬曆戊子有35年，董成二人豈得預先於尚未造成之舟中結褵？謬誤殊甚。陳寅恪推測為何會遭致這麼大誤解？殆後人讀芥子園《意中緣》劇曲，不解所述玄宰與雲友的關係，乃笠翁遊戲之筆，竟信為實有其事，寅恪譏諷曰：「可謂天下之笨伯矣。聊附於此，以博一笑！」❺❻

錢牧齋造絳雲樓時，資金不足，求售宋版漢書，當時謝象三向牧齋購買漢書時，曾再壓低書價200金，致錢氏這名老座師甚為難堪。然而這位與錢爭柳

❺❺ 參引自《列傳》，上冊，頁155。
❺❻ 參引自《列傳》，中冊，頁372-373。

的謝氏，雖得到了牧齋一寶，於 20 年間，既失去柳如是，旋又失去漢書，寅恪以為此乃謝氏人品卑劣有以致之，徒令人訕笑，殊不足令人憫惜也。**❺❼**

(二)調侃窘態

陳寅恪對陳、程、錢三子與柳如是的互動，皆有輕重不一的調侃。陳臥子會試未中式，牢騷憤慨，作書數萬言，極論時政。同時復以詩酒自娛，此詩酒即「放情聲色之義」，前代相傳俗語云：「秀才家文章是自己的好，老婆是人家的好」，陳寅恪調侃此正臥子當時心境的寫照。**❺❽**

陳寅恪對明末的老山人程孟陽調侃最多，曾依程氏〈朝雲詩〉等綺懷篇什考定程柳二人的關係，程孟陽對河東君之迷戀，可謂筆底情意無限。程老於崇禎 7 年冬季展閔氏妹墓于京口後，感老成之無幾相見，因留居嘉定，與諸友日夕遊宴，事實上另有原因。河東君嘉定之遊，所居住遊宴之地，曾先後就程孟陽嘉燧、唐叔達時升、張魯生崇儒、張子石鴻磐、李茂初元芳、孫火東元化諸人居宅或別墅之所在，因而使程唐諸老「顛狂傾倒」，前二字來自程的詩句：「顛狂真被尋花惱」，寅恪再加上「傾倒」二字，可見作者嘲謔的力道，一至於此。臨別時，程唐輩必與柳如是預定重遊練川之約，故程再遊嘉定，為踐此宿諾也。程一句詩：「買斷鉛紅為送春」，與賞牡丹有思想上之聯繫。時既春盡，人間花事已了，而天上仙葩忽來，春光猶在，故言「為送春」也。然寅恪舉孟陽此詩與杜甫「江畔獨步尋花」相較，則以為境界大異，陳氏曰：「杜公尋花，不過偶然漫興，優遊閒適。而程唐諸老，則奔走酬酢，力盡精疲，自與杜公迥異也。」**❺❾**

河東君當日遊嘉定，程唐諸輩必輪次遞作主人，以宴此神仙賓客，寅恪用

❺❼ 參引自《別傳》，中冊，頁 407。

❺❽ 參引自《別傳》，上冊，頁 94。

❺❾ 陳寅恪針對程孟陽綺懷詩作〈朝雲詩〉8 首，作大篇幅考證，為重建柳如是嘉定之遊的交遊實況，〈朝雲詩〉相關考證，參見《別傳》，上冊，「河東君嘉定之遊」，頁 143-215。本段文字，分別引自同書，頁 147、172-173。

的字眼極有趣：「斯乃白頭地主（按暗諷程唐諸老）認為吳郡陸機（諸老自比）對錢塘蘇小小（比喻柳）所應盡之責任，如天經地義之不可逃避者（諧謔）。」再細味程孟陽詩，有春宵一刻值千金之心意，恐這只是孟陽片面之想，而非河東君，竟作此語：「春心省識千金夜」，何太不自量耶？ ⑥ 至於柳如是於崇禎 7 年初秋離嘉定返松江後，練川諸老當有《孟子·滕文公》所謂「孔子三月無君（按借作「河東君」），則皇皇如也」之情狀，竟以大雅孟子經句比譬諸老對紅粉佳人的眷念。 ⑥ 陳寅恪以為程唐諸老對柳如是的迷戀，是一種不自量力的綺懷夢想，尤對程孟陽戲謔調侃得辛辣夠味。

　　陳寅恪對於錢牧齋亦多以嘲諷調笑的口吻，抉發錢牧齋嫉妒、吃醋、哀老、歎衰等細微心態。例如：牧齋〈採花釀酒歌示河東君〉詩并序云：

> 戊戌中秋日天酒告成，戲作採花釀酒歌一首，以詩代譜。其文煩，其辭錯，將以貽世之有仙才，具天福者。

寅恪謂河東君所具「天福」，或可言具善飲之「天福」耶？那麼牧齋雖不具善飲之「天福」，但能與具善飲「天福」者相對終老，殆亦可謂具「艷福」之人矣。又論牧齋與河東君老少配，《牧齋遺事》曰：

> （牧翁）既得章臺，欣然有終老溫柔鄉之願。然年已六十矣，黝顏鮐背，髮已皤然。柳則盛鬌堆鴉，凝脂竟體。燕爾之夕，錢戲柳曰：我甚愛卿髮黑而膚白也。柳亦戲錢曰：我甚愛君髮如妾之膚，膚如妾之髮也。因作詩有「春前柳欲窺青眼，雪裡山應想白頭」。

這則語言交鋒的笑談，不止於《牧齋遺事》而已，當時許多筆記均有記載。陳

⑥ 參引自《別傳》，上冊，頁 177。
⑥ 參引自《別傳》，上冊，頁 195。

寅恪另引一則江熙《掃軌閒談》曰：

> 錢牧齋寵姬在柳如是前，有王氏者，桂村人。嬖倖略與柳等。會崇禎初，有旨以禮部左侍郎起用，牧齋殊自喜，因盛服以示王曰，我何似？王睨翁戲曰，似鍾馗耳。蓋以翁黑而髯故也。翁不悅。……遂遣王歸母家，居一樓以終。

寅恪引此二條記錄戲謔牧齋，謂其晚年腰圍忽肥，即使與西漢丞相張蒼無異，但其面膚之黑，當仍與北宋王丞相安石之「天生黑於予，澡豆其如予何？」無異也。夫膚黑之介甫，亦能位至丞相。可惜那位桂村王氏學不稽古，不知援引王安石故事，以逢迎牧齋之意，顯見其才智不及河東君遠甚。牧齋之所以前棄王氏，後寵柳如是，豈無故哉？繼而寅恪又舉白樂天與牧齋相較，認為樂天年49 已白髮爛斑，其「面黑頭白」與崇禎 13 年牧齋 59 歲共河東君互作戲謔之語時，二人形貌約略類似，但不同的是，樂天的「喜老自嘲」詩，是出於白才子自己手筆，非出自「櫻桃樊素口，楊柳小蠻腰」之佳人，而錢柳「面黑頭白」的才辯詩「柳窺青眼，山想白頭」則出於柳如是之口，大有差別矣。[62]柳如是諧謔夫君，另有一例。其曾作詩題「聚沙老人」之詞，牧齋 60 歲，正可尊稱為「老人」，然「聚沙」本童子之戲，此當指牧齋於崇禎庚辰辛巳冬春之間，共河東君聚會，顛狂遊戲，與兒童幾無少異，正如左氏春秋謂「猶有童心」者。陳寅恪以為河東君特取此童老相反之兩義，合為一辭，可稱雅謔。然則河東君之放誕風流，淹通典籍，於此更得一例證矣。[63]

至於絳雲樓之築，陳氏推測乃牧齋效韓愈有二妾：「絳桃」與「柳枝」，

[62] 關於河東君「春前柳欲窺青眼，雪裡山應想白頭」一句所引發的黑白笑談，詳參引自《別傳》，中冊，頁 542-545。

[63] 參見《別傳》，中冊，頁 590。

「絳雲樓」命名不只為阿雲，亦兼寓惠香。❻是牧齋野心極大，自比昌黎，欲儲二美於一金屋，甚可笑矣。膚黑欲效介甫，頭白不及樂天，蓄妾又不比韓愈，陳寅恪引例戲謔，著實調侃了牧齋幾回，暴露其人生窘態。

㈢洞穿心機

陳寅恪考證之餘，如前文所述擅用心理分析以推想人情之實，經常採取嘲諷笑謔的角度，洞穿歷史人物的心機。首先是程孟陽。

孟陽〈七夕詩〉有句云：「針樓巧席夜紛紛，天上人間總不分。」寅恪調笑曰，唯不知諸老中，誰有牛郎之資格？若以年齡論，孟陽較唐李 2 人為少，程（孟陽）70 歲、唐（叔達）84 歲、李（長蘅）71 歲，其所以偏懷野心者，殆由 3 人中最少的理由乎？無論如何，此 3 者任一人皆不得以杜少陵〈飲中八仙歌〉中「宗之瀟洒美少年」相況，寅恪一再以諸老年齡嘲諷。在嘉定「男女同席，履舄交錯」的實況下，程孟陽大有獨佔柳的野心，竟不畏唐李諸老之見妒！而河東君以妙齡之交際名花來遊嘉定，其特垂青眼於此窮老之山人者何？非有所惓戀，自不待言。寅恪認為河東君之歌曲點拍，必就學於諳曉音律之孟陽，而書法可能亦受孟陽的影響。❻青樓與文士之交往，互取所需，文士迷戀

❻ 寅恪由作為閣名的惠香（惠香閣，崇禎 9 年出現於文中），與作為女性名的惠香（初現於崇禎 13 年冬），出現時間不同，產生了不同於我聞室之外的另一理想阿嬌居所的推測（頁473-），那麼，誰是惠香？確是一大公案。經寅恪推定，此人乃河東君密友，後又獨立門戶，但河東君絕非惠香。有幾種可能，或是河東君妹楊絳子（頁478-），或是名妹卞玉京（或是女道士淨華，頁504-）。寅恪由牧齋文中每提惠香必有一桃字，頗如韓退之有二妾（頁820）。關於絳雲樓之命名（取真誥）、建築之所在地、焚燬之時日、與其相關的事情與考釋（頁836-）牧齋有常熟城內住宅、白泖港紅豆山莊、絳雲樓兼備藏貯圖書及家庭居住接待賓客（樓上貯書、樓下接待賓客，並有廂房供留宿之用。黃皆令曾來住過或住樓下廂房或閣中（樓上）客房（頁830）。絳雲樓有說在半野堂樓上，在牧齋常熟城中住宅、金鶴沖錢牧齋先生年譜附有絳雲樓附圖，並說明。以上諸段推測，均請詳參《別傳》，中冊。

❻ 參引自《別傳》，上冊，頁 172-174。

美色，歌妓尋求晉身之階，勢屬必然。在此，將窮老山人與妙齡歌妓各懷鬼胎的心理，淋漓表出。

〈七夕詩〉又有句云：「堪是林泉攜手妓」。寅恪以李白〈示金陵子〉詩「謝公正要東山妓，攜手林泉處處行」為典說明。孟陽以金陵子比河東君，固頗適切，但終不免有生吞活剝之誚，若要以東山謝安自比，程孟陽無此資格，當孟陽賦此詩之際，必不能料想到別有一東山謝安石（即錢探花）日後將與河東君結緣。寅恪的說法非常有趣，認為讀此詩非應視為河東君前日之舊史，乃為後來之預讖耳。❻❻該詩末句：「莫輕看作醉紅裙」，陳氏又引韓退之〈醉贈張祕書〉其中一節來解詩云：「長安眾富兒，盤饌羅羶葷。不解文字飲，惟能醉紅裙。雖得一餉樂，有如聚飛蚊。」程唐輩乃嘉定貧子，其款待河東君之宴席，當如孟陽自述之「蔬荀盤筵」（另詩），而非長安富兒之「盤饌羶葷」，陳寅恪譏諷孟陽借取韓句，聊以自慰自豪，然心底一股寒酸之氣，仍流露紙背，用這樣自卑的情緒以賦「伎席」、「艷詩」，令後代讀者不覺失笑。❻❼

孟陽〈朝雲詩〉有句云：「知卿塵外蕙蘭心」，按寅恪以為「卿」字是非常親密關係的稱謂，錢牧齋直到崇禎 14 年 6 月 7 日與河東君結褵以後，始正式取得此稱呼：「不唱卿家緩緩吟」（錢詩），可證知河東君實以安豐縣侯夫人自命。寅恪曰：「孟陽於此，可謂膽大於姜伯約矣。宜乎牧齋選詩，痛加刪削也。」又〈今夕何夕〉詩題與詩句，寅恪引《詩經》「今夕何夕，見此粲者」句之朱子集傳：「粲，美也。此為夫語婦之辭也。」❻❽再以譏諷眼光洞穿孟陽對柳如是的用心。

錢牧齋的諸種心機亦逃不過寅恪之眼。牧齋曾經不阻止當時李長蘅之侄李緇仲為狹邪之遊，且洋洋有喜色。寅恪在此推測其必為與河東君無涉之狹邪遊

❻❻ 相關引文與討論，參引自《別傳》，上冊，頁 187-189

❻❼ 參引自《別傳》，上冊，頁 189-190。

❻❽ 參引自《別傳》，上冊，頁 191。

宴，否則妒嫉心作祟的牧齋，必不致洋洋有喜色，而應轉為鬱鬱有憂色矣。**❻❾**
當時名姝王修微有〈不繫園〉詩一首，收入錢氏《列朝詩集·閨集》，另汪然
明《春星堂詩集》第壹《不繫園集》亦錄同一詩，唯題文略異。牧齋所選者題
仍舊文：「汪夫人以〈不繫園詩〉見示，賦此寄之」。惟「夫人」二字，原文
疑作「然明」二字耳。此二字牧齋改易的機關何在？豈牧齋因王修微適許霞城
後，與汪之情誼有所不便之故耶？陳寅恪以為汪然明之夫人，雖不如劉伯玉妻
段氏之興起風波，危害不繫園之津渡，但恐亦不至好事不憚煩，而寄詩與修微
也。寅恪以為牧齋此故作狡獪，欲蓋彌彰，真可笑矣。**❼⓪**

　　平生以宰相自期的牧齋，於萬曆 38 年（29 歲）曾求官，天啟元年（40 歲）
又求官，到崇禎 16 年（62 歲）建絳雲樓時，仍求宰輔，之後仍念念不忘。寅恪
調笑曰：此老功名之念（邯鄲之夢不醒），兒女之情（羅浮之夢仍酣），至死不
衰，**❼❶**道盡錢牧齋一生政治與愛情的幻夢。「錢謙益心艷揆席」，惜牧齋自崇
禎晚年至清順治末，約 20 餘年，前後欲賴馬士英、左良玉、鄭芝龍 3 人作政
治活動，終無所成。傳統有三生之說，寅恪則為牧齋更作三死之說：⑴南都傾
覆，河東君勸牧齋殉死，而不能死。⑵牧齋遭黃毓祺案，幾瀕於死，河東君使
之脫死。⑶牧齋因病而死，河東君不久即從之而死。陳寅恪洞悉熱中官位、貪
生畏死的牧齋心機，頗有譏嘲：「世情人事，如鐵鎖連環，密相銜接，惟有恬
淡勇敢之人，始能衝破解脫，未可以是希望於熱中怯懦之牧齋也。」**❼❷**

㈣同情悲憫

　　儘管訕笑世俗之鄙陋、調侃士子之窘態、尖刺洞悉其心機，然這些嘲諷卻
是謔而不虐，帶著悲憫世懷。例如陳臥子文史之暇，流連聲酒，納寵於家，復

❻❾　參引自《別傳》，上冊，頁 167。
❼⓪　參引自《別傳》，中冊，頁 383。
❼❶　參引自《別傳》，中冊，頁 823。
❼❷　參引自《別傳》，下冊，頁 852-854。

閱女廣陵，終不遇也。然臥子既不滿意蔡氏，仍納為妾，必出其妻張孺人馭夫之意，欲藉此杜絕其夫在外「流連聲酒」，用心雖苦，終不生效，寅恪以為張孺人雖甚可笑，亦頗可憐。🅭

　　雖陳寅恪總是不忘諧謔嘲諷程孟陽，然將其置於錢氏人生情態的對照面，則油然生起同情悲憫之心。據陳氏考索孟陽與牧翁的關係，於 2 人文集中見之。2 人平生論詩之旨極相契合，唯就崇禎 13、4 年冬春間兩人之交誼而言，陳寅恪殊覺孟陽可笑可憐，牧齋迎娶河東君已成定局之際，正是程孟陽綺艷夢想破滅之時。此際，程孟陽循昔年在牧齋家度歲之慣例，欲至常熟縣城。錢程會晤之時，即「我聞室」將告成之際。錢力邀程孟陽於 12 月 2 日，同至虞山舟次，往迎河東君遷入新成之金屋。🅮孟陽本欲徇例往牧齋家度歲，忽遇見河東君亦在虞山，遂狼狽歸里。牧齋又約其於西湖賞梅，孟陽因恐河東君亦隨往，故意負約不至杭州。俟牧齋獨遊新安，訪孟陽於長翰山居，孟陽又復避去，蓋未知河東君是否同來之故。及牧齋留題於山居別去之後，孟陽返家，始悉河東君未隨來遊，於是追及牧齋留於桐江，作最後之一別。3 月 1 日梅花謝後，牧齋始入舟往杭，孟陽遲遲其行，撲空赴約，故意避免與河東君相見。寅恪深嘆：「噫！年逾七十垂死之老翁，跋涉奔馳，藏頭露尾，有如幼稚之兒童為捉迷藏之戲者，豈不可笑可憐哉！」🅯

　　由程氏〈半野堂喜值柳如是，用牧翁韻奉贈〉、〈次牧齋韻再贈〉二詩結尾，陳寅恪揣測孟陽已明知己身非牧齋之敵手，自甘退讓，情見乎辭，頗覺可憐。若就當日程錢二人心理推之，牧齋必為喜，而孟陽則轉為悲矣。🅰後來居上者錢謙益急追躍進，可謂誇唐叔達於地下，傲程孟陽於生前，孟陽與牧齋真一悲一喜也。「不覺失笑，調侃古人」，陳寅恪之所以用調笑、譏誚的筆調面

🅭　參引自《別傳》，上冊，頁 99。

🅮　參引自《別傳》，中冊，頁 529。

🅯　相關引文與討論，參引自《別傳》，中冊，頁 625-626、642。

🅰　參引自《別傳》，中冊，頁 540。

對文獻中的程孟陽，因孟陽在任何立場上，皆不足以柳如是與之匹配，程既貧寒蒼老，自然不能符合年輕放誕花費浩鉅盛名歌妓之期，因此，愈顯露其對柳如是納娶的野心，程孟陽愈讓人洞穿心機的窘態自然百出。此外，程孟陽又不如復社陳臥子的家國情操，與有自沉決心的柳如是更不能匹敵，陳寅恪對程孟陽的詩文釋證鉅細靡遺，嘲諷的語調中充滿同情悲憫的情懷。

　　對錢牧齋亦然。牧齋為河東君築絳雲樓，所費不貲，牧齋忍痛割其庋藏趙文敏家漢書珍本，鬻於謝象三。柳如是與宋槧漢書二者，正是天下不可得兼之尤物，於此益信。牧翁平生兩件尤物：其一為宋槧兩漢書，擁有 20 年，每日焚香禮拜，後不得不割愛給情敵，不能殉葬入土。另一尤物則是河東君，奪於謝三賓手，每日焚香禮拜達 25 年之久，身歿後，猶能殉身。嗚呼！牧齋可以無憾矣。牧齋於垂死之時，作〈病榻消寒雜詠〉第 3 首〈追憶庚辰冬半野堂文讌〉詩云：「蒲團歷歷前塵事，好夢何曾逐水流。」**⓱**牧翁臨終猶不能忘情，顯示河東君對他意義重大。

　　牧齋有詩曰：「心長尚似拖腸鼠，髮短渾如禿幘雞。」謂己身已薙髮降清矣。史惇記「牧齋薙髮」條曰：「清朝入北都，孫之獬上疏云，臣妻放腳獨先。事已可揶揄。豫王下江南，下令剃頭，眾皆洶洶。錢牧齋忽曰：頭皮癢甚。遽起。人猶謂其篦頭也。須臾，則髡辮而入矣。」頗有譏誚之意。牧齋亦有尺牘〈與常熟鄉紳書〉云：「諸公以剃髮責我，以臣服誚我，僕俯仰慚愧，更復何言。」故自作薙髮解嘲文。寅恪對牧齋之薙髮一事，極調笑之，儘管如此，其迫於多鐸兵威而降清，至少不像孫之獬迫使其妻（河東君）放腳，以致辜負良工濮仲謙之苦心巧手也。（濮曾為柳如是製作精美弓鞋）寅恪又一笑！**⓲**牧齋曾用一典故罵當日降清之老漢奸輩，雖己身不免在其中，然尚肯明白言之，是天良猶存，殊可哀矣。牧齋曾自傷己身無地可託以寫此一段痛史，實則牧齋心境：在弘光前為清流魁首，然自依附馬阮，迎降清兵後，身敗名裂，即使著

⓱ 參見《別傳》，上冊，頁 229。

⓲ 關於牧齋薙髮事考證，參見《別傳》，下冊，頁 934-936。

書，能道當日真相，亦不足取信於人，方之蔡邕，尤為可嘆矣。**❼❾**陳寅恪細體錢牧齋於政治愛情心理，降清固其一生污點，乃由其素性怯懦，迫於事勢所使然，對牧齋無傷大雅的揶揄嘲諷，實寄予無限同情。**❽⓿**

(五)深沈感慨

陳寅恪詼諧嘲諷的聲口，置於人事滄桑的觀察上。早先河東君居松江時，最密切之友人為宋轅文、李存我、陳臥子。後來錢柳於南都得意時，轅文在何許？尚無確證。但河東君早與宋轅文絕交，必不相往來。李存我此際供職南都，河東君既已送還問郎玉篆，則昔日一段因緣，於此了結。唯獨陳臥子令柳如是「一念十年拋未得」，故這些關係人可能曾受牧翁（在南都授禮郎尚書）招宴，陳寅恪此際帶領讀者去想像：「能否從青瑣中窺見是夕筵上存我及牧齋並諸座客之面部表情如何耳？一笑。」**❽❶**作者站在一個敘述者便利的旁觀角度，賦予人間無奈與感懷。

程孟陽〈緼雲詩〉乃舊新悲樂異同的樞紐，既述孟陽，亦述牧翁一生之轉捩。舊／程／悲、新／錢／樂。牧翁於〈題張子石湘遊篇小引〉云：「孟陽晚年歸心禪說，作緼雲詩數十章，蟬媛不休，至今巡留余藏識中。……人生斯世，情之一字，熏神染骨，不唯自累，又足以累人乃爾。」牧齋此文作時，孟陽卒已久矣。若牧齋此言可信，則「歸心禪說」之老人，窮力盡氣，不憚煩勞，一至於此，河東君可謂具有破禪敗道之魔力者矣。**❽❷**陳寅恪針對孟陽之於河東君的心結，以及與錢二人優劣立場關係之辨，可笑可憐之態，表述得淋漓盡致。

陳寅恪曾引牧齋「天魔似欲窺禪悅，亂散諸華丈室中」二句，以為楞嚴之「天魔」，維摩之「天女」，造語構思巧切，果係「晚深楞嚴，鈎纂穿穴」。

❼❾ 參見《別傳》，下冊，頁 1174。

❽⓿ 參見《別傳》，下冊，頁 1044-1045。

❽❶ 參見《別傳》，下冊，頁 869-880。

❽❷ 參引自《別傳》，上冊，頁 228。

又引全祖望「錢尚書牧齋手跡」，譏牧齋劫灰後，歸心佛乘，聞一官員守道，春夏將往訪之，曰：「望塵干索，禪力何在？」全祖望譏諷牧齋「醉翁之意不在酒」，雖究心佛乘，而干祿之心仍熾，不覺為之發出笑聲。寅恪在此提出：「牧齋之禪力，固不能當河東君之魔力；孟陽之禪力，恐亦較其老友所差無幾。吾人今日讀松圓此詩並謝山此跋，雖所據論者有別，然亦不覺為之一笑也。」❸陳寅恪擅於評比，並舉松圓充滿遐思的兒女情意與牧齋汲汲干祿之名利追求相較，益發流露出對真實人生的同情。嘲笑聲伴隨著感歎聲交疊出現。

錢謙益曾作〈顧與治書房留余小像自題四絕句〉，寅恪結合牧齋身世闡述如下。絕句一：

　　　峻嶒瘦頰隱燈看，況復撐衣骨相寒。指示傍人渾不識，為他還著漢衣冠。

本詩引漢代李廣不封侯之歎，有所寄託：首兩句言其長相瘦削，身在明清兩代，終未能作宰相之意。末二句則謂己身已降順清室，為世所笑罵，殊不知弘光以前，固為黨社清流之魁首呀！感慨悔恨之意，溢於言表。絕句二：

　　　蒼顏白髮是何人，試問陶家形影神。攬鏡端詳聊自喜，莫應此老會分身。

末二句自謂身雖降清，心思復明，自嘲殊有分身之妙術也。絕句三：

　　　數卷函書倚淨瓶。匡牀兀坐白衣僧。驪山老母休相問，此是西天貝葉經。

表面屢稱老歸空門，實際後來曾有隨護鄭延平之舉動。今故作反面之語，以遜辭自解，藉之掩飾也。絕句四：

　　　褪粉蛛絲網角巾，每煩椶拂拭煤塵。凌煙褒鄂知無分，留與書帷伴古人。

❸　參見《別傳》，上冊，頁 178-179。

頭戴「網巾」為明室所創，前此未有，故「網巾」可作為朱明室之標幟。周吉甫《續金陵瑣事》「萬髮皆齊」條曾說明：「太祖一夕微行至神樂觀，見一道士結網巾。……對曰：此網巾也，用以裹之頭上，萬髮皆齊矣。……遂為定式。」另戴名世有〈畫網巾先生傳〉（收入《戴南山先生全集》），言某先生必先畫網巾於額上，始加冠，皆示不忘舊朝之意。❽

　　陳寅恪以為：牧齋詩不獨限於小我兒女離別之私情，亦攸關民族興亡之大計，至今讀之，猶有餘慟焉。《投筆集》詩意摹擬少陵，入其堂奧，自不待言。集中牧齋則多軍國之關鍵，為其所身預者，與杜詩僅為得諸遠道傳聞及追憶故國平居者有異。就此點言之，此集實為明清之詩史，較杜少陵猶勝一籌，為三百年來之大著作也。❾

　　如上所述，陳寅恪以錢氏擬於杜甫，甚至就詩史角度而言，略勝一籌。既一再推崇錢牧齋文筆精妙，唯對其人品則頗有微疵，然而寅恪仍願意站在人情之實，出於同情與悲憫之心寬待，故對牧齋戲謔嘲諷的笑聲，有時亦隨而沈重了起來。

四、結論

(一)孤懷遺恨

　　陳寅恪的歷史研究，具有顛覆中心、解構邊緣的傾向。尤其晚年志在「頌紅粧」，自揭：「效再生緣之例，非倣花月痕之體也」，明顯在頌紅妝之節操，非男女旖旎之事，故成一別開生面、顛覆舊規的作風。過去說書人多為盲者，清初《再生緣》為彈詞文本，盲女唱彈詞，更是冷僻鮮人聞問的文學課題，寅恪由《再生緣》文本入手，便有自居邊緣的意味。西方荷馬以瞽者寫史詩，寅恪晚年失明，便以瞽史自視。《柳如是別傳》以一名青樓歌妓為主軸，

❽　關於牧齋畫像的題句與闡釋，參引自《別傳》，下冊，頁 1169-1171。

❾　參引自《別傳》，下冊，頁 1193。

引相關文人生平、詩例、典故、傳聞、史實，重新賦予傳記人物生命真實感，以近乎小說聯想補白的筆法，捨棄大歷史的敘述，選擇青樓與貳臣等邊緣人物，重建情愛關係，鑽研歷史細縫，企圖建構嚴肅而湮埋不彰的明清痛史。

　　陳氏寫作緣於 20 年前的一顆紅豆，❽重讀《錢謙益集》，藉溫舊夢以寄遐思（文人的感性），以驗所學之深淺（學者的自我期許）。該書歷經十載，嘔心瀝血，完稿於錢柳逝世三百年，陳寅恪頗以錢謙益自況，不僅在於「博通文史，旁涉梵夾道藏，研治領域，有約略近似」而已。錢柳文詞難解，惟殘缺毀禁之餘，往往窺見其孤懷遺恨，有令寅恪感泣不能自已者。陳氏顯然要作牧齋之異代知己，更呼應「幼時已感世變」的感受。明末清初沈痛佚史的閱讀心理，在史家研究筆下產生效應：既回顧古代，亦照見當世。錢氏歷經國亡浩劫、孤懷遺恨的遺民詩文寄託，深深打動陳寅恪，故申言珍惜並表彰我「民族獨立之精神、自由之思想」。錢既以隱晦的詩歌語言保存歷史，寅恪作為錢氏異代知己，便「以詩證史」解開隱語回溯一段亡佚的歷史；❽這個解開詩文隱語的《柳如是別傳》，既保存了一段降清的歷史，陳寅恪身處文化浩劫的時代鉅變中，自言「痛哭古人，留贈來者」，《柳如是別傳》何嘗不是其「孤懷遺恨」的生命隱喻？

❽　寅恪自云：昔歲旅居昆明，偶購得常熟茆港錢氏故園中紅豆一粒，因有箋釋錢柳因緣詩之意，迄今20年，始克屬草。參見陳氏〈詠紅豆并序〉，引自《別傳》，上冊，頁1。

❽　《別傳》下冊大抵處理牧齋復明的心路歷程。錢氏另一抱負在修史，牧齋《列朝詩集》在順治 9 年陸續刻成，至順治 11 年始全部發行，實因生平志在修撰有明一代之國史。然丙戌（順治 3 年）北京南還後，知此志必不能遂，因續與程孟陽商討有明一代之詩，仿元遺山《中州集》之例，「借詩以存史」，時孟陽已前卒，故己身兼採詩厄史之兩事，乃迫於情勢，非得已也。（頁1007）故編《列朝詩集》主旨在修史，暗寓復明之意，論詩則為次要。在論杜甫時，尤注意其詩史一個特質，此之前，能以杜詩與唐史互相參證，如牧齋所為之詳盡者，未之見也。（頁1014）例如吳梅村家藏稿內，未見有輓錢悼柳之作，殊不近情理，或因清高宗曾賦題吳梅村集詩，讚賞備至，儻梅村集內復發現關涉稱譽牧齋之作，則此獨裁者將無地自容。故可能係當日諸臣及吳氏後人，在家藏稿中，刪削此類篇什，藉以保全帝王之顏面歟？（頁 1015）故牧齋「借詩以存史」，與寅恪「以詩證史」乃異曲同工之妙。以上引文，參見《別傳》，下冊。

(二)游戲試驗

余英時曾就學術淵源與人文研究兩方面，論及陳寅恪的著述包含了實證、詮釋兩大系統，實證系統既由中國傳統乾嘉考證學派出發，亦受西方「蘭克史學」影響，是科學的史學；而詮釋系統則繼承了漢家故物「言不盡意」的箋釋索隱法，同時亦受德國「詮釋學」影響，[88]顯示陳寅恪兼攝中西、充分表現嚴謹穩實的研究根柢。然而正如緒論所言，陳氏史學第三變為「心史」（1949-1969），正是頌紅粧的階段，陳寅恪超越了專業史學的觀點，自云：「捐棄故技，用新方法，新材料，為一游戲試驗。」[89]捐棄「故技」，即放棄第一期塞外史、敦煌學的史學方法，亦不循第二期乾嘉考據之舊規。而以新方法，新材料，作一游戲試驗，完全不同於過去嚴肅文字所呈現的正規史學專題或學報論文。《別傳》一書，通過錢柳陳及其他相關人物活動，寫出明清興亡的一個側面，但非正統的興亡史，而是悲歡離合的故事，更是歷史悲劇，由所有明清痛史數不清的人物所共同釀成的大悲劇。因為強調悲劇原則超時空的普遍性，就將自己所親歷之新痛史帶進個人書寫中。[90]故《柳如是別傳》的作者並不能置身事外，該書寫於作者流寓昆明的抗戰時期，故該書的緣起，乃自己所遇大悲劇的緣起，中國正在地變天荒，個人正在親歷新悲劇的全部過程，故其詩文正

[88] 參見余英時著〈書成自述〉，收入同註❹，《陳寅恪晚年詩文釋證》，頁 7-10。另關於陳寅恪的詮釋學方法運用，詳參李玉梅《柳如是別傳與詮釋學》，收入同註❺，《柳如是別傳與國學研究》，頁 163-179。

[89] 陳寅恪曰：「……弟近來仍從事著述，然已捐棄故技，用新方法、新材料，為一遊戲試驗（明清間詩詞，及方志筆記等）。固不同於乾嘉考據之舊規，亦更非太史公沖虛真人之新說。所苦者衰疾日增，或作或輟，不知能否成篇，奉教於君子耳。……」轉引自同註❾，陸鍵東《陳寅恪的最後二十年》，第 8 章「風暴中的孤寂者」，頁 212，引《敦煌語言文字研究通訊》1988 年第 1 期，〈憶陳寅恪先生〉。

[90] 余英時根據陳氏自陳「游戲試驗」說，叩合其史學方法的轉變，說明第三變的心史所具有的游戲試驗性質。詳參氏著〈試述陳寅恪的史學三變〉，收入同註❹，《陳寅恪晚年詩文釋證》，頁 367-375。

好相互呼應，該書也正是自己的心史，頗有遊戲試驗的性質。

讀者讀其書，必定為其繁複考證所炫惑，愈熟悉其著作，愈陷入見樹不見林的境地，考證確實引人入勝。然而本書的主要貢獻與基本意向卻不在這些細節上。陳寅恪要寫的是一個充滿生命、飽含情感的完整故事，精妙的考據，建立了許多不易撼動的史事，這些史事一個點、一個點連結，像磚塊、鋼筋最後築成了一棟樓宇，住在樓宇中的人，各有充沛的生命力，各有不同的性格互動，欲重建血淚的人間世界，非靠考據之功，而要依賴陳寅恪在《柳如是別傳》中奔放馳騁的歷史想像力，基於對人性內在面具有的深刻瞭解，又深入異代人物內心活動中與之共鳴，又必需受歷史客觀情況的制約，然後史家還必需以切身經驗印證於史事，於是作者便不免在著作中現身說法了。因此，陳寅恪《別傳》一書最精彩部分，往往非考證所能為，而是靠想像力的飛躍：入情入理的想像，絲絲入扣，雖不能證實，讀來卻彷如親見其事，此乃想像力駕馭考證，而非由考證建立起來的歷史事實。就這點而言，已經像小說（再次印證遊戲試驗），只是史家的想像必在特定時空，並受證據限制。❾❶

(三)眼口耳心

陳寅恪游走於歷史長廊，建構隱晦歷史，細數文學典故，不僅以時間為經，納入諸多材料以把捉柳如是一生行誼。在循線討論時，經常不斷節外生枝，不斷回頭補充注釋，而後前呼後應，一氣呵成，閱讀者彷如跋千山跋萬水，行路顛躓。《柳如是別傳》所面對的明清痛史，那些藏身於詩詞文賦尺牘中的典故，晦暗隱祕，陳氏一一予以解密，使得《別傳》一書儼如一部龐大的解碼機器。❾❷陳寅恪自云：「搜取材料、反復推尋、鉤沈索隱，發見真相」，但

❾❶ 余英時引柯林烏德《歷史的理念》提出，史家通過「現在」才能重建「過去」，二者無法截然劃分，故在想像中重建「過去」，便往往以「現在」為證據。余英時以柯林烏德的《歷史的理念》來闡明陳寅恪《別傳》一書非凡歷史想像力的運用，詳參氏著〈試述陳寅恪的史學三變〉，收入《陳寅恪晚年詩文釋證》，頁 370-373。

❾❷ 陳文華認為陳寅恪《別傳》一書有「俗成暗碼」與「自創暗碼」的運用，作為通解寅恪

是「能否達到釋證此詩目的之十分之一、二，殊不敢自信。」❾❸文本中留有無數空白，有空白隙縫便要不避瑣細地作精密閱讀、填補空隙，或深入人物心理探微，陳寅恪在文中不斷轉換著作者與讀者的身分，尋求創造性思維與詮釋。

　　然而任何填補空白、心理分析的考證，不必定是確解，陳寅恪並非不知，其自云：「似此心理之分析，或不免墮入論詩家野狐禪之譏。……亦可借此使今之讀詩者，一探曹洞中之理窟，未可謂為失計也。」❾❹一方面作為提供史實推測的線索，擴大歷史認知；另一方面則如余英時所說，陳書少數詩文採取「猜謎」、「索隱」的解釋，確有過度解釋的現象。然陳氏的「自創暗碼」，目的不在作猜謎遊戲，而在發洩滿腔憤氣。陳在《別傳》中對古人隱語挖掘「深曲」到不可思議的地步。❾❺陳寅恪運用傳統國學鉤沉索隱工夫，填補了許多詩文中的空白，為史實作了最精細入裡的解讀。

　　陳寅恪在《柳如是別傳》中，不僅嘲謔陳氏、程氏、錢氏、柳氏，乃至天下笨伯等古人，亦頗能自嘲：「亦足見寅恪使事屬文之拙也。」❾❻作者書後，「草此稿竟，合掌說偈」曰：

> 刺刺不休，沾沾自喜。忽莊忽諧，亦文亦史。述事言情，憫生悲死。繁瑣冗長，見笑君子。失明臏足，尚未聾啞。得成此書，乃天所假。臥榻沈思，然脂暝寫。痛哭古人，留贈來者。❾❼

先生詩文的基本法則，余英時亦頗同意，並撰文回應。余英時以為《別傳》一書，因此，該書之所以不易閱讀，乃在於對這兩類語碼解讀的困難。詳參陳著〈何罪斫頭〉，《商工日報》，1984 年 8 月 24 日。余著〈古典與今典之間——談陳寅恪的暗碼系統〉，收入同註❹，《陳寅恪晚年詩文釋證》，頁 163-175。又著〈文史互證·顯隱交融——談怎樣通解陳寅恪詩文中的「古典」和「今情」〉，同上書，頁 177-194。

❾❸ 引自《別傳》，中冊，頁 593。
❾❹ 引自《別傳》，中冊，頁 577。
❾❺ 詳參余英時著〈書成自述〉，收入同註❹，《陳寅恪晚年詩文釋證》，頁 177-?。
❾❻ 引自《別傳》，上冊，頁 143。
❾❼ 引自《別傳》，下冊，頁 1250。

如此看來，本書充滿各種嘲謔效應的聲響，不僅有笑聲、嘲諷聲、感歎聲、欷歔聲，其實亦包含了哭聲。陳寅恪以《柳如是別傳》為其心史，本於一場遊戲試驗，無怪乎可以：「怒罵嬉笑，亦俚亦雅，非舊非新，童牛角馬」（陳寅恪詩）。此書與舊作異趣，不受史學戒律所束，呼應了陳寅恪「明清痛史新兼舊」、「焉得不為古人痛哭耶」的心聲。❾❽

陳寅恪既是史學家，亦為文學家，寅恪在嚴肅的史學考證文中，有時興來亦可戲仿昔人成句，賦成多情感傷之短詩數章。既具史學精神，更具文學解悟的閱讀趣味。全書有如一張地圖，循著不同的線索，尋覓目的地，可曲徑通幽，可大通登堂，探索大時代中之家難國變，亦可細繹兒女情長。讀者有時在文獻的泥淖中匍匐前進，有時則跳躍或滑行，時而轉身、回顧、瞻望。由文本的型式來看，行文上隨時插入一個見解，不斷注釋補充，正文有時暫停，轉由注釋當道，而注釋中又不斷的再出現注釋，引證繁複，形成「節外生枝」的現象。❾❾有時回到正文時，已經翻越幾重峻嶺，來到柳暗花明之地。陳寅恪的寫作，便如此考驗著讀者的專注與耐心，稍一不慎，便再陷山中迷霧。但是《別傳》的豐富性亦在此顯現，寅恪總是帶讀者緩步邁向一段段無法預期的發現之旅中。

《柳如是別傳》並未遠去，它對於 21 世紀的讀者，不僅具有史學的典範意義而已，同時亦對文學研究者帶來莫大的啟發。筆者本文，體察陳寅恪用他的眼睛細讀了什麼？用他的聲口嘲謔了什麼？當他目睹以後，他用耳朵聆聽了什麼時代的聲音？透過他的眼、口與耳又傳達了什麼心意給我們？本文僅是筆者《柳如是別傳》讀後的筆記與一隅之識，筆者的閱讀工作到此告一段落，敬愛的讀者，您的閱讀才要開始……。

❾❽ 參引自余英時著〈試述陳寅恪的史學三變〉，收入同註❹，《陳寅恪晚年詩文釋證》，頁 374。

❾❾ 如《嘉定縣志·宦蹟門》「孫致彌傳」段，傳文僅有 3 行餘，至「年六十八」以後，轉為「寅恪按」的注釋，而這段注釋中不僅有注釋的旁文，還夾入了作者評點意見，共佔了 2 頁 31 行，可謂「節外生枝」最佳示例。詳參《別傳》，上冊，頁 156-157。

參考文獻

一、史料、工具書與典籍類

史料、工具書

王先霈、王又平主編，《文學批評術語詞典》，上海：上海文藝出版社，1999。

池秀雲編，《歷代名人室名別號辭典（增訂本）》，太原：山西古籍出版社，1998。

沈立冬、葛汝桐主編，《歷代婦女詩詞鑑賞辭典》，北京：中國婦女出版社，1992。

典籍

〔唐〕元稹，《元稹集》，臺北：漢京文化事業公司，1983。

〔唐〕范攄，《雲溪友議》，收入《唐五代筆記小說大觀》，上海：上海古籍出版社，2000。

〔宋〕米芾，《畫史》，收入《景印文淵閣四庫全書》，臺北：臺灣商務印書館，1983，第 813 冊。

〔宋〕李昉編，《太平廣記》，上海：上海古籍出版社，1995，影印《四庫全書》本。

〔宋〕洪邁，《容齋詩話》，收入吳文治主編《宋詩話全編》，南京：江蘇古籍出版社，1998，第 6 冊。

〔宋〕曾慥編，《類說》，收入《景印文淵閣四庫全書》，臺北：臺灣商務印書館，1983，第 873 冊。

〔宋〕張君房，《麗情集》，收入《筆記小說大觀》，臺北：新興書局，1974，第五編第 3 冊。

〔宋〕張邦畿，《侍兒小名錄拾遺》，收入〔清〕蟲天子輯，《香艷叢書》，臺北：文史哲出版社，1973，第 1 冊。

〔宋〕趙彥衛，《雲麓漫鈔外二種》，臺北：新文豐出版公司，1984。

〔元〕王實甫、王季思校注，《王實甫西廂記》，收入《西廂記董王合刊本》，臺北：里

仁書局，1981。

〔元〕陶宗儀，《輟耕錄》，收入施蟄存、陳如江輯錄，《宋元詞話》，上海：上海書店，1999。

〔元〕陶宗儀，《南村輟耕錄》，北京：中華書局，1997。

〔明〕沈德符，《萬曆野獲編》，北京：中華書局，1997。

〔明〕阮大鋮，《燕子箋——暖紅室彙刻傳奇》，臺北：明文書局，1981。

〔明〕孟稱舜，《節義鴛鴦塚嬌紅記》，收入《全明傳奇》，臺北：天一出版社，第 102 冊。

〔明〕吳炳撰、畫隱先生評、吳梅校正，《畫中人》，收入《暖紅室彙刻粲花齋五種》，揚州：廣陵古籍刻印社，1982。

〔明〕祝允明，《祝氏詩文集集略》，臺北：國立中央圖書館，1971。

〔明〕陳洪綬、吳敢輯校，《陳洪綬集》（收入《兩浙作家文叢》），杭州：浙江古籍出版社，1994。

〔明〕黃鼎祚，《青泥蓮花記》，合肥：黃山書社，1996。

〔明〕楊慎、黃峨，《楊昇庵夫婦散曲》，臺北：臺灣商務印書館，1970。

〔明〕葉盛，《水東日記》，北京：中華書局，1997。

〔明〕葉紹袁編、冀勤輯校：《午夢堂全集》，北京：中華書局，1998。

〔明〕鍾惺輯，《名媛詩歸》，收入《四庫全書存目叢書》，臺南：莊嚴文化事業公司，1997，第 339 冊。

〔清〕王鵬運，《四印齋所刻詞》，上海：上海古籍出版社，1989。

〔清〕王貞儀，《德風亭集》，收入《叢書集成續編》，臺北：新文豐出版公司，第 193 冊。

〔清〕天花藏主人，《兩交婚》，瀋陽：春風文藝出版社，1985。

〔清〕李漁，《李漁全集》，杭州：浙江古籍出版社，1992。

〔清〕況周頤，《蕙風詞話續編》，收入唐圭璋編《詞話叢編》，臺北：新文豐出版公司，1988，第 5 冊。

〔清〕袁枚撰，王英志校點，《袁枚全集》，南京：江蘇古籍出版社，1993。

〔清〕柳如是、谷輝之輯，《柳如是詩文集》，上海：上海古籍出版社，2000。

〔清〕張勻，《十美圖》，收錄於《古本戲曲叢刊五集》，上海：上海古籍出版社，1986。

〔清〕陳文述，《頤道堂詩選》，收入《續修四庫全書》，臺南：莊嚴文化事業公司，1997，第 1504 冊。

〔清〕曹仁虎，《刻燭集》，收入《叢書集成初編》，北京：中華書局，1985。

〔清〕清聖祖彙編，《全唐詩》，北京：中華書局，1996。

〔清〕黃周星《將就園記》，收入《叢書集成續編》，臺北：新文豐出版公司，1989，據《昭代叢書》影印，第 91 冊。

〔清〕馮金伯輯，《詞苑萃編》，收入唐圭璋編《詞話叢編》，臺北：新文豐出版公司，1988。

〔清〕錢謙益編，《列朝詩集小傳》，臺北：世界書局，1985。

〔清〕煙水散人，《女才子書》，收入《古本小說集成》，上海：上海古籍出版社，1990，第一輯第 116 冊。

〔清〕蟲天子輯，《香艷叢書》，臺北：文史哲出版社，1973。

〔清〕顧太清、奕繪撰，《顧太清奕繪詩詞合集》，上海：上海古籍出版社，1998。

〔清〕龐樹柏，《墨淚龕筆記》，收入樊增祥等著，《艷語》，臺北：新文豐出版公司。

〔清〕衛泳，《悅容編》，收入《筆記小說大觀》，臺北：新興書局，1974，第五輯第 5 冊。

〔清〕錢泳，《履園叢話》（2 冊），北京：中華書局，1979。

杜聯喆輯，《明人自傳文鈔》，臺北：藝文印書館，1977。

吳文治主編，《宋詩話全編》，南京：江蘇古籍出版社，1998，第 6 冊。

施淑儀輯，《清代閨閣詩人徵略》，上海：上海書店，1987。

徐乃昌輯，《小檀欒室彙刻閨秀詞》，臺北：富之江出版社，1997。

郭英德，《明清傳奇綜錄》，石家莊：河北教育出版社，1997。

章鈺、吳士鑑原稿、朱師徹復輯《清史稿藝文志及補編》，北京：中華書局，1982。

樊增祥等，《艷語》，臺北：新文豐出版公司，出版年不詳。

嚴迪昌，《清詞史》，南京：江蘇古籍出版社，1999。

二、題詠、畫論、畫史與畫冊圖錄類

題詠、畫論、畫史

〔宋〕《宣和畫譜》，收入《畫史叢書》，臺北：文史哲出版社，1983，第 1 冊。

〔元〕湯垕《古今畫鑑》，收入《美術叢書》，臺北：臺灣藝文印書館，1975，第 11 冊。

〔元〕夏文彥，《圖繪寶鑑》，收入《畫史叢書》，臺北：文史哲出版社，1983，第 2 冊。

〔明〕天然，《歷代古人像讚》，收入《中國歷代人物像傳》（全 4 冊），濟南：齊魯書社，2002，第 1 冊。

〔清〕江標錄，《張憶娘簪華圖卷題詠》，收入《明清人題跋》，臺北：世界書局，1988，下冊。

〔清〕蔣驥《傳神祕要》，收入《美術叢書》，臺北：臺灣藝文印書館，1975，第 9 冊。

王伯敏，《中國版畫史》，臺北：蘭亭書店，1986。

余紹宋，《書畫書錄解題》，臺北：臺灣中華書局，1980。

俞劍華編著，《中國畫論類編》（全 2 冊），臺北：華正書局，1984。

楊新、班宗華等人合著，《中國繪畫三千年》，臺北：聯經出版公司，1999。

圖版、畫冊、圖錄

〔清〕楊晉繪〈張憶娘簪華圖〉卷，圖版來源，上海楓江書屋楊崇和博士提供

〔清〕方婉儀繪〈張憶娘簪華圖〉卷，圖版來源：http://www.zunke.com/result/good/id/2864966（20130109）

中國美術全集編輯委員會編，《中國美術全集》（全 60 冊，繪畫部共 20 冊），臺北：錦繡出版社，1986-1989。

天津人民美術出版社編，《中國歷代仕女畫集》，天津：天津人民美術出版社，1998。

廣陵古籍刻印社編，《西廂記版刻圖錄》，揚州：廣陵古籍刻印社，1999。

吳哲夫總編纂，《中華五千年文物集刊》（繪畫部共 10 冊），臺北：中華五千年文物集刊編輯委員會，1983-1991。

周心慧主編，《新編中國版畫史圖錄》，北京：學苑出版社，2000。

周蕪、周路、周亮編，《日本藏中國古版畫珍品》，南京：江蘇美術出版社，1999。

南京博物院供稿，《明代人物肖像畫選》，上海：上海人民美術出版社，1982。

胡賽蘭編，《晚明變形主義畫家作品展》，臺北：國立故宮博物院，1977。

徐邦達編，《中國繪畫史圖錄》，上海：上海人民美術出版社，1997。

國立故宮博物院編，《晚明變形主義畫家作品展》，臺北：國立故宮博物院，1980。

國立故宮博物院編，《海外遺珍》，臺北：國立故宮博物院，1985。

國立故宮博物院編，《仕女畫之美》，臺北：國立故宮博物院，1998。

蔡宜璇執行主編，《悅目：中國晚期書畫・圖版篇》，臺北：石頭出版社，2001。

劉曉寧等編，《明代人物畫風》，重慶：重慶出版社，1997。

瞿冠群、華人德執筆，《中國歷代名人圖鑑》（全 2 冊），上海：上海書畫出版社，1989。

三、現代專著

中文專著

毛文芳，《物・性別・觀看：明末清初文化書寫新探》，臺北：臺灣學生書局，2001。

毛文芳，《圖成行樂：明清文人畫像題詠析論》，臺北：臺灣學生書局，2008。

毛效同編，《湯顯祖研究資料匯編》，上海：上海古籍出版社，1986。

北京大學中國中古史研究中心編，《紀念陳寅恪先生誕辰百年學術論文集》，北京：北京大學出版社，1989。

江兆申，《關於唐寅的研究》，臺北：國立故宮博物院，1987。

朱耀偉編，《當代西方文學批評理論》，板橋：駱駝出版社，1992。

沈從文編著、王㐨增訂，《中國古代服飾研究》，臺北：臺灣商務印書館，1993。

李栖，《兩宋題畫詩論》，臺北：臺灣學生書局，1994。

李栖，《題畫詩散論》，臺北：華正書局，1993。

余懷著、李金堂校注，《板橋雜記（附外一種）》，上海：上海古籍出版社，2000。

余英時，《陳寅恪晚年詩文釋證》，臺北：東大圖書公司，1998。

汪榮祖，《史家陳寅恪傳》，香港：波文書局，1976。

汪榮祖，《陳寅恪評傳》，南昌：百花洲文藝出版社，1992。

吳學昭，《吳宓與陳寅恪》，北京：清華大學出版社，1992。

吳定宇，《學人魂──陳寅恪傳》，臺北：業強出版社，1996。

林文月，《澄輝集》，臺北：洪範書店，1983。

林宗毅，《西廂記二論》，臺北：文史哲出版社，1998。

胡文楷，《歷代婦女著作考》，上海：上海古籍出版社，1985。

胡守為主編，《陳寅恪與二十世紀中國學術》，杭州：浙江人民出版社，2000。

范景中、周書田輯校，《柳如是集》，杭州：中國美術學院出版社，2002。

范景中、周書田編纂，《柳如是事輯》，杭州：中國美術學院出版社，2002。

高辛勇，《修辭學與文學閱讀》，北京：北京大學出版社，1997。

孫康宜、李奭學譯，《陳子龍柳如是詩詞情緣》，臺北：允晨文化公司，1992。

孫康宜、李奭學譯，《古典與現代的女性闡釋》，臺北：聯合文學出版社，1998。

孫康宜，《文學的聲音》，臺北：三民書局，2001。

徐朔方箋校，《湯顯祖全集》，北京：北京古籍出版社，1999。

徐震等、丁炳麟等校點，《中國話本大系·珍珠舶等四種》，南京：江蘇古籍出版社，1993。

許祥麟，《中國鬼戲》，天津：天津教育出版社，1997。

康正果，《風騷與艷情——中國古典詩詞的女性研究》，臺北：雲龍出版社，1991。

康正果，《交織的邊緣——政治和性別》，臺北：東大圖書公司，1997。

張淑香，《抒情傳統的省思與探索》，臺北：大安出版社，1992。

張京媛主編，《當代女性主義文學批評》，北京：北京大學出版社，1995。

張宏生編，《明清文學與性別研究》，南京：江蘇古籍出版社，2002。

張菊玲，《曠代才女——顧太清》，北京：北京出版社，2002。

陳寅恪，《元白詩箋證稿》，收入陳美延編，《陳寅恪集》，北京：三聯書店，2001。

陳寅恪，《柳如是別傳》，收入陳美延編，《陳寅恪集》，北京：三聯書店，2001。

陳寅恪，《陳寅恪先生文集》，臺北：里仁書局，1982。

陳慶浩、王秋桂主編，《思無邪滙寶》，臺北：臺灣大英百科出版公司，1994。

陸鍵東，《陳寅恪的最後二十年》，臺北：聯經出版公司，1997。

黃嫣梨，《文史十五論》，北京：北京大學出版社，2001。

馮衣北，《陳寅恪晚年詩文及其他》，廣州：花城出版社，1986。

楊仁愷，《簪花仕女圖研究》，北京：朝花美術出版社，1962

聞一多，《聞一多全集》，武漢：湖北人民出版社，1993。

熊秉真、呂妙芬主編，《禮教與情慾——前近代中國文化中的後／現代性》，臺北：中央研究院近代史研究所，1999。

蔣星煜，《西廂記考證》，上海：上海古籍出版社，1988。

蔣天樞，《陳寅恪先生編年事輯》，臺北：弘文館，1985。

劉詠聰，《德色才權——論中國古代女性》，臺北：麥田出版社，1998。

鄭文惠，《詩情畫意——明代題畫詩的詩畫對應內涵》，臺北：東大圖書公司，1995。

鄭培凱，《湯顯祖與晚明文化》，臺北：允晨文化公司，1995。

譚正璧，《中國女性文學史》，天津：百花文藝出版社，2001。

鍾慧玲，《清代女詩人研究》，臺北：里仁書局，2000。

顧燕翎主編，《女性主義理論與流派》，臺北：女書文化，1996。

羅振玉輯，《鶴澗先生遺詩》，收入《叢書集成續編》之《雪堂叢刻》，臺北：藝文印書館。

外文譯著

〔美〕高居翰（James Cahill）撰，王嘉驥譯，《山外山：晚明繪畫（1570-1644）》（"*The distant mountains: Chinese painting of the late Ming dynasty, 1570-1644*"），臺北：石頭出版社，1997。

〔美〕高居翰（James Cahill）撰，李佩樺等合譯，《氣勢撼人——十七世紀中國繪畫中的自然與風格》（"*The compelling image: nature and style in seventeenth-century Chinese*"），臺北：石頭出版社，1994。

〔美〕高彥頤、李志生譯，《閨塾師——明末清初江南的才女文化》，南京：江蘇人民出版社，2005。

〔日〕青木正兒撰、王吉盧譯，《中國近世戲曲史》，臺北：臺灣商務印書館，1965。

〔法〕米歇爾・福柯（Michel Foucault）著、劉北成、楊遠嬰譯《規訓與懲罰》，北京：三聯書店，2003。

〔英〕約翰・柏格（John Berger）著，陳志梧譯，《看的方法——繪畫與社會關係七講》，臺北：明文書局，1991。

Griselda Pollock 撰、陳香君譯，《視線與差異——陰柔氣質、女性主義與藝術歷史》，臺北：遠流出版事業公司，2000。

Marc Le Bot 著、湯皇珍譯，《身體的意象》，臺北：遠流出版事業公司，1996。

四、單篇論文、學位論文

期刊、會議與專書論文

〔美〕安妮・比勒爾著、王憶節譯，〈塵封的鏡子：六朝愛情詩中的宮廷女性群像〉，

《古典文學知識》，1992 年 1 期。

王鴻泰，〈青樓：中國文化的後花園〉，《當代》第 137 期（復刊第 19 期），1999 年 1 月。

王德威，〈女性主義與西方漢學研究：從明清到當代的一些例證〉，《近代中國婦女史研究》第 3 期，1995 年。

王雅各，〈身體：女性主義視覺藝術在再現上的終極矛盾〉，《婦女與兩性學刊》第 9 期，1998。

王正華，〈女人、物品與感官慾望：陳洪綬晚期人物畫中江南文化的呈現〉，《近代中國婦女史研究》第 10 期，2002 年 12 月。

王永恩，〈明清戲曲作品中才子形象成因初探〉，《戲劇（中央戲劇學院學報）》第 4 期，2004。

毛文芳，〈於俗世中雅賞——晚明《唐詩畫譜》圖象營構之審美品味〉，收入《第一屆雅俗文學與雅正文學全國學術研討會論文集》，臺中：中興大學中國文學系，2001。

毛文芳，〈園林：圖繪、文本、慾望空間〉，收入氏著《物‧性別‧觀看：明末清初文化書寫新探》，臺北：臺灣學生書局，2001。

毛文芳，〈青樓：遊戲、品鑑、權力論述〉，收入氏著《物‧性別‧觀看：明末清初文化書寫新探》。

毛文芳，〈自我認同的困惑——明清文人自題像贊初探〉，收入彰化師大國文系主編《『中國詩學會議』學術會議論文集》，臺北：萬卷樓圖書公司，2002 年 12 月。

毛文芳，〈閱讀柳如是畫像：儒服、粧影與道裝〉，發表於《陳寅恪與中國文化》學術研討會論文集，香港大學與大陸徐州師範大學合辦，2004 年 1 月 28 日。

毛文芳，〈遺照與小像：明清時期鴛鴦畫像的文化意涵〉，《文與哲》第 7 期，2005 年 12 月。

毛文芳，〈一個清代閨閣的視角：顧太清（1799-1877）畫像題詠析論〉，《文與哲》第 8 期，2006 年 6 月。

毛文芳，〈一則文化扮裝之謎：徐釚〈楓江漁父圖〉題詠〉，收入氏著《圖成行樂：明清文人畫像題詠析論》，臺北：臺灣學生書局，2008。

仝毅，〈《西廂記》新證——金代『普救寺崔鶯鶯故居』詩碣的出土和淺析〉，收入寒聲、賀新輝、范彪等編《西廂記新論——西廂記研究文集》，北京：中國戲劇出版社，1992。

衣若芬，〈北宋題仕女畫詩析論〉，收入中研院中國文哲所籌備處編：《傳承與創新——中研院文哲所十周年紀念論文集》，臺北：中研院中國文哲所籌備處，1999 年 12 月。

江寶釵，〈《紅樓夢》詩社活動研究——性別文化與遊戲美學的呈現〉，《中正中文學術年刊》創刊號，1997 年 11 月。

何建明，〈陳寅恪的「晚清情結」與他同胡適的關係〉，《歷史研究》第 6 號，1996。

沈津，〈明代坊刻圖書之流通與價格〉，《國家圖書館館刊》1996 年第 1 期。

李湜，〈明清時期閨閣畫家人物畫創作的題材取向〉，《美術研究》第 1 期，1995。

李玉梅，〈柳如是別傳與詮釋學〉，收入胡守為主編，《〈柳如是別傳〉與國學研究》，杭州：浙江人民出版社，1995 年 10 月。

李國安，〈明末肖像畫製作的兩個社會性特徵〉，《藝術學》第 6 期，1991。

李惠儀，〈禍水、薄命、女英雄——作為明亡表徵之清代文學女性群像〉，收入胡曉真主編，《世變與維新——晚明與晚清的文學藝術》，臺北：中研院中國文哲所籌備處，2001。

吳哲夫，〈中國版畫書〉，收入《古籍鑑定與維護研習會專集》，臺北：中國圖書館學會，1985。

吳偉斌，〈張生即元稹自寓質疑〉，《中州學刊》1987 年第 2 期。

吳偉斌，〈再論張生非元稹自寓〉，《貴州文史叢刊》1990 年第 2 期。

邱稚亘，〈「楊升庵簪花圖軸」在陳洪綬簪花人物畫中的定位〉，《議藝份子》第 4 期，2002 年 3 月。

周傳家，〈不可多得的喜劇精品——觀昆劇《西園記》有感〉，《中國戲劇》第 5 期，2000。

姜伯勤，〈陳寅恪先生與心史研究——讀「柳如是別傳」〉，《新史學》1995 年 6 月。

胡曉貞，〈最近西方漢學界婦女文學史研究之評介〉，《近代中國婦女史研究》第 2 期，1994。

胡曉真，〈女作家與傳世欲望——清代女性彈詞小說中的自傳性問題〉，收入《語文、情性、義理——中國文學的多層面探討國際學術會議論文集》，臺北：臺灣大學中國文學系，1996 年 4 月。

胡曉真，〈世變之亟——由中研院文哲所「世變中的文學世界」主題計畫談晚明晚清研究〉，《漢學研究通訊》20:2（78 期），2001 年 5 月。

俞允堯，〈秦淮八艷傳奇之（2）：柳如是〉，《歷史月刊》1992 年 11 月號。

高華平，〈也談陳寅恪先生「以詩證史、以史說詩」的治學方法〉，《華中師範大學學報（哲學社會科學）》第 6 號，1992。

徐書城，〈從《執扇仕女圖》、《簪花仕女圖》略談唐人仕女畫〉，《文物》總 290 期，

1980。

徐潔，〈談談中國古籍插圖的幾種類型〉，《圖書館建設》第 1 期，2001。

孫康宜，〈明清女詩人選集及其採集輯策略〉，《中外文學》23：2，1994。。

孫書磊，〈論明清之際戲曲敘事的類型化〉，《齊魯學刊》第 6 期，2004。

馬孟晶，〈耳目之玩——《西廂記》版畫插圖論晚明出版文化對視覺性之關注〉，《美術史研究集刊》第 13 期，康正果，〈重新認識明清才女〉，《中外文學》第 258 期，1993。

康韻梅，〈《鶯鶯傳》情愛世界及其構設〉，《文史哲學報》第 44 期，1996。

許文美，〈深情鬱悶的女性——論陳洪綬《張深之正北西廂祕本》版畫中的仕女形象〉，收入《故宮學術季刊》第 18 期第 3 卷，2002。

張高評，〈王昭君形象之流變與唐宋詩之異同——北宋詩之傳承與開拓〉，收入「世變與創化——漢唐、唐宋轉換期之文藝現象」研討會會議論文，臺北：中央研究院中國哲所主辦，2000。

陳寅恪，〈何罪斫頭〉，《商工日報》，1984 年 8 月 24 日。

陳美華，〈衣著、身體與性別——從佛教經典談起〉，《世界宗教：傳統與現代性》學術研討會論文，嘉義：南華大學主辦，2001 年 4 月 13、14 日。

華瑋，〈性別與戲曲批評——試論明清婦女之劇評特色〉，《中國文哲研究集刊》第 9 期，1996 年 9 月。

華瑋，〈明清婦女劇作中之「擬男」表現與性別問題——論《鴛鴦夢》、《繁華夢》、《喬影》與《梨花夢》〉，收於華瑋、王璦玲主編：《明清戲曲國際研討會論文集》（臺北：中央研究院中國文哲研究所籌備處，1998），下冊。

喬以鋼，〈中國古代婦女文學的感傷傳統〉，《文學遺產》（北京：中國社科院文學研究所）1994 年 4 期。

黃嫣梨，〈顧太清的思想與創作〉，《社會科學戰線》1993 年 2 期。

黃暄，〈《鶯鶯傳》之性別解讀（毒?!）：女性身體、慾望與價值秩序〉，《婦女與兩性研究通訊》第 55 期，2000 年 6 月。

董雁，〈女性主義觀照下的他者世界——對明清才子佳人小說的一種解讀〉，《西北農林科技大學學報（社會科學版）》第 6 期，2005 年 11 月。

楊玉成，〈小眾讀者：康熙時期的文學傳播與文學批評〉，《中國文哲研究集刊》第 19 期，2001 年 9 月。

詹秀惠，〈世說、晉書韓壽偷香與鶯鶯傳、西廂記的傳承關係〉，《中央大學人文學報》第 11 期，1993 年 6 月。

趙春寧，〈論《西廂記》的插圖版畫〉，《廈門大學學報（哲學社會科版）》第 5 期，2002。

稼冬，〈葉小鸞眉子硯流傳小考〉，《朵雲》，1990 年第 1 期。

劉素芬，〈文化與家族——顧太清及其家庭生活〉，《新史學》第 7 卷 1 期，1996 年 3 月。

劉夢淺，〈一代文化所託命之人——論陳寅恪先生的學術創獲和研究方法（上、下）〉，《中國書目季刊》1991 年 03、06 二期。

劉燕萍，〈至死不休與溫柔敦厚——從女性主義看《霍小玉傳》和《鶯鶯傳》〉，《香港嶺南學院中文系系刊》第 3 期，1996 年 5 月。

蔡九迪，〈「女鬼」與「鬼詩」——從《聊齋》看十七世紀中國文學中對「陰柔」的人格化與詩意化〉，《學術月刊》1994 年 9 期。

蔡鴻生，〈頌紅妝頌〉，收入胡守為主編，《〈柳如是別傳〉與國學研究》，杭州：浙江人民出版社，1995 年 10 月。

廖藤葉，〈元明戲曲「魂」腳色研究〉，《臺中商專學報》1997 年 6 月。

鄭毓瑜，〈由話語建構權論宮體詩的寫作意圖與社會成因〉，收入洪淑苓、梅家玲等合著《古典文學與性別研究》，臺北：里仁書局，1997。

潛齋，〈明太祖畫像考〉，《故宮季刊》卷 7 第 3 期，1973。

鍾慧玲，〈為郎憔悴卻羞郎——論《鶯鶯傳》中的人物造型及元稹的愛情觀〉，（《東海中文學報》11 期，1994 年 12 月。

鍾慧玲，〈吳藻作品中的自我形象〉，《東海學報》37 卷第 1 期，1996。

魏光霞，〈試觀男性文化典律下昭君形象的扭曲〉，《國文天地》第 10 卷第 1 期，1994 年 6 月。

羅志田，〈從歷史記憶看陳寅恪與乾嘉考據的關係〉，《二十一世紀》，2000 年 6 月號。

學位論文

許文美，《陳洪綬〈張深之正北西廂祕本〉版畫研究》，臺北：臺灣大學藝術史研究所碩士論文，1995。

黃儀冠，《晚明至盛清女性題畫詩研究——閱讀社群及其自我呈現為主》，臺北：政治大學中文研究所碩士論文，1998。

蔡祝青，《明末清初小說中男女扮裝之性別與文化意義》，嘉義：南華大學文學研究所碩士論文，2000。

五、網路資料

方婉儀〈張憶娘簪華圖〉卷之圖版、拍賣與拍品訊息，引自：
　　1.http://auction.artxun.com/paimai-94346-471729223.shtml（20130109）
　　2.http://www.zunke.com/result/good/id/2864966（20130109）

李湜撰文簡介〈月曼清游圖冊〉，引自 http://www.dpm.org.cn/shtml/116/@/4538.html（2013
0420）

芥園查氏家族資料，引自 http://www.baike.com/wiki/%E6%B0%B4%E8%A5%BF%E5%BA%
84（20130318）以及 http://zh.wikipedia.org/wiki/%E6%9F%A5%E4%B8%BA%E4%B
B%81（20130318）

楊晉〈張憶娘簪華圖〉卷之拍賣與拍品訊息，參見游智淵撰文，引自 http://news.pchome.co
m.tw/magazine/report/cl/artouch_antique/5893/131826240055217018006.htm（20130308）

錢文輝撰〈河東夫人像考證〉，引自 http://news.idoican.com.cn/chsrb/html/2010-11/12/conten
t_1787139.htm?div=-1（20130420）

豐潤張氏家族資料，引自 http://blog.sina.com.cn/s/blog_537f44100101bg8l.html（20130203）

《三聯生活周刊》（2011 年第 36 期），引自 http://shoucang.hexun.com.tw/2011-09-29/1338
47625.html（20130116）

附圖目錄

遺照與小像：鶯鶯畫像的文化意涵

以幻為真：杜麗娘與畫中人

幅巾、紅粧與道服：觀看柳如是（1618-1664）畫像

拂拭零縑讀艷歌：〈張憶娘簪華圖〉的百年閱讀

一個閨閣的視角：顧太清（1799-1877）的畫像題詠

書寫才女：煙水散人的《女才子書》

因緣・細節・聲光・漣漪（後記）

善巧因緣

　　又是數個殊勝的善緣：灰濛的人生穹幕，由著許多微小細事而引亮滿天燦星。先從筆者一段奇妙的善巧因緣開始說起。

　　時序回到 2007 年 4 月 9 日，甫自滬返臺的我，郵箱翩然出現一封寄自上海楊崇和博士詢及拙文〈一則文化扮裝之謎：徐釚《楓江漁父圖》題詠〉的電郵，適值筆者著手出版《圖成行樂》一書之際。承蒙楊博士惠賜其珍藏清初謝彬（1602-1681）為徐釚（1636-1708）繪《楓江漁父圖》手卷之所有圖版，俾筆者大幅增補修訂該文於「畫蹟不在」前提下許多臆測性論述，業經多次修改後已刊登於《清華學報》自以為是的定稿，幸因楊博士珍貴圖版的慷慨襄贊得以及時補正，裨益筆者寫定一篇錯誤較少而更具說服力的學術論文。因為這幅畫像與楊博士不期偶逢的奇妙緣遇，一直衝擊著我，我好像並非自己的主宰，被某種奇妙的力量牽引著，當我不明究裡地展開三百年前《楓江漁父圖》的課題研究後，命運似乎早已為我鋪好一條踏步走去的因緣之路，於是像主徐釚、研究者我和收藏家楊博士三人，冥冥中締結成了異代知音。對象牙塔裡一名微不足道的學者如我而言，除了癡傻地瀏覽圖籍、啃讀文獻之外，本來完全無可如何，一旦蒙受外界巨大善意賜予的襄贊助力，轉成一股強力推進研究思路的豐沛能量，執筆的我便有如神助般地欣然奔向論文最終的那個句點。銘記這份對楊博

士滿懷的虔誠感恩之心，已成為筆者人生中一樁值得津津樂道的榮躓。♠

　　6 年後的現在，我要再次摘引楊崇和博士於 2013 年元月 3 日寄自上海的另封郵件，為本文揭幕：

> 文芳教授道席：時光荏苒，接奉 2011 年元月 8 日手教，匆匆兩年過去。其間敝人倉皇南北，俗務紛雜，竟未克奉複，罪罪。至此新年之際，祝您……諸事順利！……吾友白謙慎教授（按：美國波士頓大學藝術史系教授）撰一文〈明清藝術史與文史研究叢談〉，發表於北京大學《國際漢學研究通訊》（2011 年 12 月，第四期），其中談到您關於《楓江漁父圖》的研究，未知您是否見到？另外，您所研究的《張憶娘簪花圖》手卷赫然出現在紐約佳士得 2011 年的秋拍上，最終不知為何人拍去？特奉聞。……

楊博士是一位令我尊敬的前輩，他不僅是一位成功的企業家，熱愛文化的古畫收藏家，善與國內外中國藝術史學者交遊的雅紳，還是一位發論擲地有聲的藝術史業餘研究者。這封開春祝福的大函，提及他忙碌的生活經歷與一篇學訊，信末不經意提起了一則拍賣消息。真是無巧不巧，筆者當時正為本書進行二校，寒冬裡祈念著新書出版的那份熱度。拙著第二編第二篇〈拂拭零縑讀艷歌：《張憶娘簪華圖》的百年閱讀〉，亦是一篇以畫蹟失蹤為前提的論述，此際驟獲楊博士來函，宛如 6 年前記憶的翻版，此與 2007 年筆者得悉《楓江漁父圖》畫蹟仍在世間的激動與感謝毫無二致，而矛盾亦相雷同：萬分驚喜（畫蹟仍在世間）與一絲遺憾（付梓在即修文耗時），但這次的矛盾只持續幾秒鐘而已！至今《張憶娘簪華圖》的系統論述闕如，筆者於 2004~2005 兩年間，費心完成 4 萬字的研究撰述，或有苦勞，倘得更充分的文獻佐證，必能突破客觀

♠　筆者曾述及這段善因緣，參見拙著《圖成行樂：明清文人畫像題詠析論》（臺北：臺灣學生書局，2008）〈知音‧緣遇‧靈光〉（代序）一文。

條件的限制，形成更紮實有據的論述。楊博士元月 14 日有另函指引著我：

> 如您認為有用於您的研究，我可以將 CD 奉上供參考……。又，乾隆時羅聘之妻方婉儀亦曾追繪一《張憶娘簪華圖》手卷，上有羅兩峰長題，後紙又有袁枚等多人題跋，未知與您的研究是否有用？此圖曾現於 2012 年嘉德秋拍，因其畫面上羅兩峰題跋有挖補痕跡，未敢貿然競買，但後紙上隨園老人等題跋當為真跡無疑。……

老實說，若非去年底筆者籌辦「近世意象與文化轉型」國際會議繁重事務的羈絆，本書半年前早該出版。如果 6 年前楊博士在拙著《圖成行樂》出版前及時惠賜《楓江漁父圖》的珍貴圖版是一種命定，那麼眼前這部《卷中小立亦百年》出版時間的延宕，就不會只是一種偶然，而是不偏不倚地，為了等候楊博士一封「順便」提及《簪華圖》畫蹟拍賣的信函，並後續的圖版賜贈及珍貴訊息的指引與扶助，為拙論締造了轉彎補正與重生之機。就像《張憶娘簪華圖》卷尾民初文人收藏家許漢卿對能購藏該畫的說法：「得非憶娘及卷中諸老靈爽所憑？」楊博士的信函遂成為一項「冥冥註定」的重要物證，於我是一個有力的神祕召喚，我除了對楊博士出於至誠的感激之外，更要對命運與因緣這些神召般的力量五體投地！

我擁有何等福份，6 年間，好事竟然成雙！事實上，好事盡數不完。筆者自 1990 年代開啟研究工作迄今已 20 餘年，疊入由青壯漸入中年的人生途徑，始終就是一條不斷緣遇之路，種種人、事、物在各自劃記的時空座標上，因緣具足地「與我相遇」，無形中造就了現在的我。就學術一面而言，究竟是我主動掘挖研究論題呢？還是研究論題選中了被動的我？始終是個謎。

本書的善因緣，不僅只於上述的楊博士。2002 年，大二的琬琳輕扣我的研究室木門：「老師，我想申請國科會大專生研究計畫！」那是一個暖烘烘的冬日，向東的窗戶有陽光灑映入內，一室明麗。伏案的我思緒在一直關注的圖像/女性兩大區塊間盤旋，師生終而激盪出「鶯鶯畫像」這個圖文課題。若沒

有琬琳輕扣木門，以及後續一連串指導之需所付與的學術關注，我會有另外的契機嗎？得以隨順機緣地論考並撰成本書〈遺照與小像：鶯鶯畫像的文化意涵〉乙文。同樣的，本書另兩篇論文：〈書寫才女：煙水散人的《女才子書》〉、〈以幻為真：杜麗娘與畫中人〉，分別是指導雅琳（2004）與詞萍（2005）兩件國科會大專生研究計畫的後續產物，亦皆出於「輕扣木門」之因緣和合而成，豈不妙哉？再者，如果 2004 年香港大學中文系黎活仁教授沒有舉辦「陳寅恪與中國文化學術研討會」，或黎教授沒有邀請筆者與會，僅憑著我所經眼清代余集所繪幅巾弓鞋的〈柳如是畫像〉，我豈有動力膽敢翻閱陳寅恪積二十年心血於晚年寫竟的不朽傑作：《柳如是別傳》，自然也就沒有本書〈幅巾、紅粧與道服：觀看柳如是（1618-1664）畫像〉乙文的寫成，也不可能完成附編那篇粗淺的閱讀報告：〈細讀與嘲謔：《柳如是別傳》讀後隅記〉。2001 年下半，筆者隨意翻覽甫購得張璋編校《顧太清奕繪詩詞合集》一書，因扉頁一幀〈西林太清聽雪小照〉對我興味的召喚，遂開啟了〈一個閨閣的視角：顧太清（1799-1877）的畫像題詠〉一文的研究。

更不要說，每每蒐檢畫卷題跋，身陷於手抄本細縫裡行草書體之沼澤，明明呼之欲出的某個字，總有只差臨門一腳的苦惱，這時，何創時書法藝術基金會執行長吳國豪博士往往拔救我於泥淖，及時遞上準確無誤的釋文，而讓論文得以向前推進。至於研究過程中，可愛的研究助理們，前仆後繼地承擔並接續著永無完盡的題跋釋文與繕打工作，中文系助理吳柏昇先生總是無私地提供極有用的電腦修圖技術與救急的協助。父母、公婆無遠弗屆的精神支持，事業繁忙的外子永無止息的後勤支援，加上我的兩個小公主早已長成可與我分享文化奧義的優雅姑娘了。朋友、學生與家人們，用最堅固的建材為我砌築得以安業與游憩的情感堡壘。

拜賜於「行政院國家科學委員會」長期的經費補助，極有益於相關研究之實質推展，筆者深銘謝忱。感謝歷年研究計畫案的審查教授，對筆者許多不成熟想法的肯定與寬容；期刊論文的投稿，亦有賴許多匿名教授不吝提出寶貴的審查意見，破除筆者論述的盲點，指引具體可行的修改方向，終使論文發表時

能將缺漏降至最低，……皆令筆者不勝銘謝。還有在明清文化、女性研究、中國畫史、題畫文學、圖像理論、性別理論等領域的海內外師長專家學者同好，以不計其數的論著啟益著本書各個面向，凡此率為本書無法一一列舉的幕後功臣。出版方面，臺灣學生書局始終提供筆者最完善的出版過程，編輯委員會諸位前輩的肯定與支持，編輯陳蕙文小姐嫻熟幹練又溫柔細緻地為本書打理門面，均令筆者銘感於內。

細思本書形成的點點滴滴，那要聚合多少人（包括與論文直接相關的楊博士、黎教授、琬琳、雅琳、詞萍，以及無法盡列的恩人）、事（包括香港大學主辦會議的邀約、國科會研究計畫的核定通過、拙文的期刊首發、臺灣學生書局的出版計畫）、物（包括《張憶娘簪華圖》的珍貴圖版、《顧太清奕繪詩詞合集》、國科會的經費贊助、臺灣學生書局的物力支援）……，才能畢其功。毫無疑問，筆者就是受惠於所有人事物聚合成善巧因緣之最有福報的人。

觀看細節

我的母親向來喜愛為家人拍照，家中存放許多照相簿，都是經過她用心篩選、細心排序、精心編錄的傑作。曾幾何時，影像由黑白轉成彩色，相簿由精裝書冊轉成數位檔案，母親跟緊時代步伐變換取像的媒介，毫不減損她編纂家族歷史的雅好，主臥室那座玻璃書櫃，端好放置著的，是她與父親教養子女、經營家業的編年圖史。出版本書之際，筆者同時進行了一部私家圖冊的編輯：《五十鑲金‧百年好合：毛立峰與蕭綿之牽手影像史》，為父母結婚五十周年誌喜，文獻來源咸出於母親這些創造性又多樣化的照相簿。

將近一年，我的眼睛時而由明清畫像圖蹟游移於這部私家圖冊：「觀看」。柏翰‧柏格（John Berger）說：「觀看，先於語言。」這是感官的第一序，坦率又直接。我曾「觀看」舍妹與我幼齡時期站在外婆家籬邊木柴堆前的一幀照片，3歲鬈髮的妹妹，穿著白色針織毛衣連身裙，頭戴小絨帽，臉上掛著一付墨鏡，左手拎著一個造型包，小腳跐著一雙夾趾涼拖，與一旁5歲穿著

同款洋裝、長髮溫雅的我執手偕立。小姊妹花由著鏡頭前自外地返鄉過年的阿姨們拈弄，活潑討喜的妹妹被扮成時髦的小潮女，和文靜乖巧的姊姊形成對比。1960 年代後期，住居臺灣中南部農村的年輕阿姨們陸續到北部城市求職謀生，返鄉過年時，把來訪的可愛外甥女扮成了她們心中的時尚小小模。這幀照片在私家圖冊裡成為一項重要物件，紀錄著：小姊妹在外婆家過年的一則本事、兩人迥異的性格、1960 年代仍用柴薪的田家、農村人口外移的流動、年輕女孩的時髦追求……等。《五十鑲金・百年好合》的圖文編撰工作重心，很大部份在於這些「題記」，我想讓這些照片「說話」。圖像理論家認為：視覺關係的成敗取決於我們能在多大程度上成功地進行闡釋。進一步而言，我之於這幀小姊妹花照片的「觀看」，顯然不只是「識別」或「指認」我所看到的物象而已，而是經過了相當的「闡釋」。

頗為類似地，本書即奠基於筆者「觀看」與「闡釋」之學習成長歷程的一趟豐盈之旅。德國哲學家馬丁・海德格（Martin Heidegger）指出：「世界圖景……指的並不是一幅關於世界的圖畫，而是作為一幅圖畫而加以理解和把握的世界。」米歇爾（W. J. T. Mitchell）亦認為圖像理論根源於一種認識：觀看（看、凝視、瞥見、觀察、監視與視覺快感）與各種閱讀形式（解讀、解碼、闡釋等）一樣，可能是一個深邃的問題，純粹的視覺經驗或識別力無法在文本模式中獲得充分的解釋。♠如同上述對一幀照片之閱讀經驗，筆者針對本書各種女性畫像的「觀看」，絕不僅只於「識別」或「指認」我看到了什麼物象而已，更透過物象連結題識以進行細節考掘的「闡釋」。

筆者注重細節考掘的研究取向，曾獲得一些迴響。新加坡國立大學中文系蕭馳教授、《文學評論》編輯部胡明教授、北京社科院文學所王達敏教授等學者，曾先後在不同場合提及筆者注重細節的研究特色，達敏教授於 2012 年一個仲夏早餐會上，曾愉快地告訴我：讀妳的論文，會讓人想到：「魔鬼藏在細

♠ 參見〔美〕尼古拉斯・米爾佐夫（Nicholas Mirzoeff）著、倪偉譯《視覺文化導論》（南京：江蘇人民出版社，2007），頁 5-7。

節中」的名諺。筆者發現，真的有無限訊息包覆或夾藏在文獻各種可能的隙縫間，許多關鍵性證據經常隱而不彰地躲匿在易受忽略的細節裡，挑戰著研究者抽絲剝繭的耐心與工夫，一一等待證據之尋繹排比與真相之重建還原，經過一番驅魔般的奮戰與搏鬥後，往往得致撥雲見日的喜悅與滿足。

　　傾聽、凝視、觸摸並抽繹深藏的「細節」，讓條條事物「說話」，這是物質性詮釋學的要務。本書或許作出了一點小小演示，淺薄不足如我，仍在這條路上匍匐前進，需要更多純熟聰慧的工力與闡釋源源挹入。

靈光與聲響

　　華特·班雅明（W. Benjamin）發現早期的人像，有一道光線環繞著他們，好似一種靈物潛入其眼神，越過時光的奇異糾纏投向觀者，名之為「靈光」，他極富詩意的定義著：

> 遙遠之物的獨一顯現。雖遠，卻如近在眼前。靜歇在夏日正午，延著地平線那方山的弧線，或順著投影在觀者身上的一節樹枝——這就是在呼吸那遠山、那樹枝的「靈光」。♠

藝術攝影致力於追求的價值，就是把實物從「靈光」中解放出來。雖然不是攝影照片，明清的女性畫像真帶有班雅明所謂的「靈光」。畫家為像主安置各種配件，為補白增添襯景，為生動設計人物姿儀。畫像再現一個曾經活潑的血肉之軀，她可能舉臂簪花（張憶娘）；她可能優雅的斜倚一席坐榻（柳如是）；她可能由洞窗燭火間覷見雪夜迷茫的琉璃世界（顧太清）……。她或可能是善本雕版翻製於冊籍扉頁上的「托腮小青」、「欹首鶯鶯」或「臨鏡麗娘」……。

♠ 引自華特·班雅明（W. Benjamin）著、許綺玲譯《迎向靈光消逝的年代》（臺北：臺灣攝影工作室，1998），頁65。

畫家攤展絹帛或宣紙，以毛筆醮著水墨，或石青、石綠、赭紅等礦物性顏料，運用緩急勾描、輕重皴染、厚薄暈抹等各式技法成像，而瞧向畫外的像主們，那一抹無法遮掩、似笑不笑、羞澀迷人的臉容遂被永恒定格。

　　然而貼附於陳年幽黯畫面的女像，似乎隱藏著某樣東西不肯就範，帶點傲慢地想要宣說畫中人「是誰」！她不願只是歷史的一筆記錄，不願被裝裱的藝術品掩沒，不願成為絹素或宣紙的人物標本，她以獨一無二的「此時、此地、此人」坐擁畫像的稀珍性，彷彿得自靈媒給予的魅力，極具威權地在畫中散發著「靈光」，以銳利的眼神及暗示性身姿企圖主宰畫中世界。她的靜默「聲響」與神祕「靈光」直接穿越時空，向觀者的耳膜與眼睛襲來。至於畫像的另一重主角：滿佈的題識文字，亦奮力介入畫中世界，扮演其註解、補充、鋪陳、演繹畫像本事的要角。不同世代的書寫者，以粗細大小不一、橫豎撇捺各異的墨線組合成龐大字群，散發著筆墨的「靈光」，還要此起彼落、話語萬千地為像主的生命故事纍纍發出「聲響」。

　　歲月淘洗下寂寞已久的畫像與題識，看似幽黯與沈靜，一旦被研究者「觀看」，便全然復活。這些圖像與筆墨，宛如飛躍空間荒原的浮動靈影，或穿越時間長廊的空谷跫音，那不甘寂寞頻頻振動耳膜的「聲響」，那穿透紙背儷人眼睛的「靈光」，明清時期的女性畫像，以非凡的聲光回報我的感知，自始至終與我相伴。

漣漪效應

　　本書出版在即，我願頻頻回望人生路，覺知於無數的因緣起點及後續效應。

　　本書撰述期間甚長，與《圖成行樂》（2008）一書若干篇章的撰述時間相互重疊。8 篇文章共同架設了一個含括導論、女主角、姬妾、閨秀、附編等五單元的結構，各篇文章啟動時間快慢不一，最早始於 2001 年，亦有晚至 2013 年出版前的大肆修訂。若論及思維進路，將要溯至《物・性別・觀看》

（2001），該書部份篇章顯露著筆者對性別文化與圖像觀看的關注；尚可連結筆者的博士論文《晚明閒賞美學》（1997 通過，2000 修訂出版），當時已觸及性別視角。若以思維開展的角度而言，1997 年以迄於今，本書的誕育過程竟長達 16 年。雖比不上妊娠生子的艱辛與痛楚，其複雜感受或可相擬。一個學術意見之創意成形、論述推展、全文脫稿、付梓出版、讀者對話等一系列過程，有如胚胎孕育誕生的驚喜、周折、茹苦、期待、滿足、愉悅與驕傲，這是作為一名女性學者別有感受的幸福。我是一個多元角色的職業婦女，具有女兒、姊妹、妻子、媳婦、姑嫂、母親、老師、學者……等多重身份，幸而未把我五花大綁，我感謝自己活在一個雖有著三綱五常框架卻不桎梏心靈的家族氛圍裡，得以擁有主體性地自我定位各種角色的輕重，我可以擺脫相對刻板的傳統角色，自賦新義地應世於人間，當然這並不意味著我是以革命性身段投向傳統的另一端。我感謝這個多元開放萬事可以闡釋的美好時代，我得到來自周遭無盡慷慨與寬容的善意，而能伸展自由意志，努力投身於自己興趣的領域。我親身受惠於 19 世紀末期興起的女性主義思潮，自然而然地便賦以古典研究以此隻眼。

　　生長環境、性格傾向、人生抉擇、角色定位、家族氛圍、圖像文化、世紀思潮、女性主義……，無數因緣與奧援，一點一滴地朝向我聚合成形又擴散蔓延。一如投石於湖，水紋以圈圈同心圓形態由波心向外擴延，「漣漪效應」指稱一種初始或微小細物造成廣遠的影響效度。本書出版在即，筆者靜靜回思，深深領略到發生在自己身上這種不可思議的「漣漪效應」，沒有止息地，持續作用……。

　　最後特別值得銘記的是，筆者有幸，結識了上海復旦大學古籍研究所陳廣宏教授，始於杭州召開的「2006 明代文學與文化國際學術研討會」。第一天晚宴後，我懷著崇高敬意，親往拜謁心儀已久的章培恒教授，章教授看似潛靜端肅卻極溫煦平易的長者風範，以及廣宏教授隨侍在旁儒雅謙沖的門生側影，透過下榻旅店曖曖燈光的映照，在筆者奉呈拙作的那個片刻，已定格成一幀清諧柔和的圖景，迄今猶深印腦海。第二天，筆者研究心得於大會發言時，得到

廣宏教授的悉心點評，傍此機緣所開啟的學術交流，讓筆者逐漸領略：深自期許的陳教授之廣博厚積與縝密沈潛，及其對文學現象細緻理路的深掘、文化格局的廓描與思潮走向的偵測。淺陋如我，近年對學問追索有了新的體認與展望，除拜賜於諸多師長前輩專家朋友的引領外，廣宏教授於中國近世文學的思維進路，正以一種「漣漪效應」作用於我。獨學者喜逢善緣，陳教授正是一位在筆者求學願池中投入一枚金幣的善知識與巧因緣，影響一如清池漣漪由水心漸漸漾漫擴散……。筆者很榮幸獲得廣宏教授賜序，為本書形塑一個學術視野、意義框架與未來指向，筆者視此為一位摯友的殷切期盼，亟願與志同道合者結伴互勉，共學於浩瀚無垠之學海。

尾聲

有一種喜歡深思的人，鍾情於閱讀珍愛的對象，並與其進行零距離對話。閱讀使時間停息擺動，對話讓空間消弭遁形，再藉由表述梳理腦內千絲萬縷複雜紛呈的思緒，一旦抽象感性以具體理性托出後，思緒立時澄明清晰，俾鏡花熱情成形，水月浪漫有方。付以真摯心意的閱讀、對話與表述，是執筆者絕無僅有的才具，筆者的研究工作，一向以此自許。

2013 年 5 月 28 日 於艷紫荊的故鄉

【附記】本書各篇發表情形

〔第一編 女主角〕

第一篇、〈遺照與小像：鶯鶯畫像的文化意涵〉

　　本文原刊登於國立中山大學中文系主編《文與哲》（THCI Core）第 7 期（2005 年 12 月），p.251-292。

第二篇、〈以幻為真：杜麗娘與畫中人〉

　　本文部份內容摘自拙著《物・性別・觀看：明末清初文化書寫新探》（臺北：臺灣學生書局，2001）第 IV 篇〈寫真：女性魅影與自我再現〉相關章節而來，曾修改擴為〈明清文本中的女性畫像〉，發表於「元明清詩詞歌賦與中國文化國際學術研討會」（香港大學中文系主辦，2002 年 1 月 17~18 日）。後以書籍全幅架構考量，除摘取前文為底稿，復增益內容並大幅修訂初成新稿，發表於「2012 女性文學與文化學術研討會」（淡江中文系主辦，2012 年 03 月 23 日），再經修改而成定稿。

〔第二編 姬妾〕

第一篇、〈幅巾、紅粧與道服：觀看柳如是（1618-1664）畫像〉

　　本文初稿〈閱讀柳如是畫像：儒服、粧影與道裝〉，曾宣讀於「陳寅恪與中國文化學術研討會」（徐州：香港大學中文系、徐州師範大學合辦，2004 年 1 月 28 日）。之後修改撰成〈幅巾、紅粧與道服：閱讀柳如是畫像〉，刊登於香港大學中文系主編《東方文化》第 41 卷第 2 期（2008 年 8 月），p.101-139。

第二篇、〈拂拭零縑讀艷歌：《張憶娘簪華圖》的百年閱讀〉

　　本文初由筆者兩篇舊文整合而成。其一：〈卷中小立亦百年：清初《張憶娘簪華圖》之百年閱讀〉，發表於「第五屆通俗文學與雅正文學：文學與圖像學術研討會」（臺中：中興大學中文系主辦，2004 年 10 月 15-16 兩日）。經審查通過，同題收入中興大學中文系主編，《「第五屆通俗文學與雅正文學：文學與圖像」全國學術研討會論文集》（臺北：新文豐出版公司，2005 年 10 月），p.291-331。其二：〈拂拭零縑讀艷歌：〈張憶娘簪華圖〉題詠再探〉，刊登於《中正大學中文學術年刊》（THCI Core）第 6 期（2005 年 5 月），p.1-28。2013 年正月，因獲楊崇和博士賜贈《張憶娘簪華圖》原蹟全卷珍貴圖版，再經大幅增補修訂而成今稿。

〔第三編 閨秀〕

〈一個閨閣的視角：顧太清（1799-1877）的畫像題詠〉

　　本文初稿〈顧太清（1799-1877）的畫像題詠〉原發表於「第二屆女性書寫國際學術研討會」（臺北：淡江大學中文系、漢學研究中心合辦，2002 年 5 月 23-24 兩日），後經筆者增補修訂撰成〈一個清代閨閣的視角：顧太清（1799-1877）畫像題詠析論〉，刊登於國立中山大學中文系主編《文與哲》（THCI Core）第 8 期（2006 年 6 月），p.417-474。

〔附編〕

第一篇、〈書寫才女：煙水散人的《女才子書》〉

　　本文原刊登於國家圖書館‧漢學研究中心主編《漢學研究》（THCI Core）25 卷 2 期（2007 年 12 月），p.211-244。

第二篇、〈細讀與嘲謔：《柳如是別傳》讀後隅記〉

　　本文原刊登於《中央大學人文學報》第 30 期（2006 年 12 月），p.263-313。

　　為求本書體例前後一致，筆者針對原先各文之題目、章節標題及內容，作了適度的修整，已非發表之初的原貌，謹此說明。

*附說

　　本書部份篇章乃筆者主持國科會專題研究計畫的成果結集：

91 年度「明清文本中的女性畫像 1/2」（NSC91-2411-H-194-018）

92 年度「明清文本中的女性畫像 2/2」（NSC92-2411-H-194-026）

　　又筆者曾指導多項國科會大專生專題研究計畫，本書部份篇章為得益於教學相長的成果：

91 年度「虛構與再現：明清《西廂記》系列鶯鶯形象探討」（張琬琳，NSC91-2815-C-194-038-H）

93 年度「清代《女才子書》的女性典型探論」（陳雅琳，NSC 93-2815-C-194-020-H）

94 年度「女性的畫像與鬼魂：明末吳炳《畫中人》的性別書寫探析」（楊詞萍，NSC 94-2815-C-194-024-H）

國家圖書館出版品預行編目資料

卷中小立亦百年：明清女性畫像文本探論

毛文芳著. – 初版. – 臺北市：臺灣學生，2013.06
面；公分

ISBN 978-957-15-1575-5 (平裝)

1. 畫論 2. 女性 3. 文本分析 4. 明清文學

940.19206 101019771

卷中小立亦百年：明清女性畫像文本探論

著　作　者：毛　　　　文　　　　芳
出　版　者：臺　灣　學　生　書　局　有　限　公　司
發　行　人：楊　　　　雲　　　　龍
發　行　所：臺　灣　學　生　書　局　有　限　公　司
　　　　　　臺北市和平東路一段七十五巷十一號
　　　　　　郵 政 劃 撥 帳 號 ： 0 0 0 2 4 6 6 8
　　　　　　電　話　：（0 2）2 3 9 2 8 1 8 5
　　　　　　傳　眞　：（0 2）2 3 9 2 8 1 0 5
　　　　　　E-mail：student.book@msa.hinet.net
　　　　　　http://www.studentbook.com.tw
本 書 局 登
記 證 字 號：行政院新聞局局版北市業字第玖捌壹號
印　刷　所：長　欣　印　刷　企　業　社
　　　　　　新北市中和區永和路三六三巷四二號
　　　　　　電　話　：（0 2）2 2 2 6 8 8 5 3

定價：新臺幣七五〇元

西　元　二　〇　一　三　年　六　月　初　版

94007

ISBN 978-957-15-1575-5 (平裝)